"十二五"国家重点图书出版规划项目
新视野教师教育丛书·音乐教育系列
系列总主编　王耀华

音乐教育心理学

主　编　郑茂平
副主编　江　琦

内容简介

本书从以下四个方面对音乐教育心理学的相关问题进行了介绍和阐述：基础理论方面，介绍了音乐教育过程中时间属性的认知规律，总结和提炼了音乐教育过程中的情感体验规律；教师心理方面，探讨了音乐教育中的教学心理理论、教师心理特征，以及音乐创作、音乐表演、音乐审美中的心理规律；学生心理方面，探讨了学生音乐学习的心理理论、学习者的心理特征、学生音乐知识掌握、技能形成、形象思维训练中的心理规律；影响因素方面，探讨了音乐教育过程的心境因素、音乐偏好因素、音乐趣味因素等个体心理特征。

本书重视最新教育心理学理论与实践研究成果和音乐教育现象的有机结合，研究方法兼顾心理学的定性与定量分析，强调音乐教育的艺术规律和心理规律。

本书适合于音乐教育本科生、研究生作为教材使用，也可供音乐教师、音乐教研人员、音乐教育管理人员参考。

图书在版编目（CIP）数据

音乐教育心理学/郑茂平主编. —北京：北京大学出版社，2011.8
（新视野教师教育丛书·音乐教育系列）
ISBN 978-7-301-19352-5

Ⅰ.①音⋯ Ⅱ.①郑⋯ Ⅲ.①音乐教育—教育心理学—师资培训—教材 Ⅳ.①J60-05

中国版本图书馆CIP数据核字（2011）第160422号

书 名：	音乐教育心理学
著作责任者：	郑茂平 主编
丛书策划：	姚成龙
责任编辑：	赵学敏
标准书号：	ISBN 978-7-301-19352-5/G·3202
出版发行：	北京大学出版社（北京市海淀区成府路205号 100871）
网 址：	http://www.pup.cn
电子邮箱：	编辑部 zyjy@pup.cn 总编室 zpup@pup.cn
电 话：	邮购部 010-62752015 发行部 010-62750672 编辑部 010-62754934
	出版部 010-62754962
印刷者：	北京虎彩文化传播有限公司
经销者：	新华书店
	787毫米×1092毫米 16开本 24.25印张 590千字
	2011年8月第1版 2024年9月第8次印刷
定 价：	59.00元

未经许可，不得以任何方式复制或抄袭本书之部分或全部内容。
版权所有，侵权必究
举报电话：(010) 62752024 电子邮箱：fd@pup.edu.cn

总 序

早在十五年前的1996年，当福建师范大学音乐学博士学位授权点得以批准设立时，为了解决研究生教育相关教材的缺乏问题，我们就在筹划三套书的编撰、出版工作，这三套书分别是：中国传统音乐学丛书、音乐教育学丛书、音乐史学丛书等。这十五年来，我们着力于中国传统音乐学丛书的编撰、出版工作，至去年已有较为自成体系的阶段性成果，还在不断修改、充实、完善。关于音乐教育学丛书，已经过多次磋商、布局，各位同仁、学者正在孜孜不倦地努力之中，成果将陆续问世。这套音乐教育学丛书，现已纳入北京大学出版社组织策划的"新视野教师教育丛书·音乐教育系列"。

在中国，音乐教育作为一门学科，是一个既古老而又年轻的话题。说其古老，是早在几千年前，中国就有"乐教"传统，如"瞽宗"、"大司乐"等专门从事音乐教育的机构，出现了有关夔、师旷等音乐教师，孔子、公孙尼子、孟子、荀子、司马迁等人留下了《论语》、《乐记》、《乐志》和有关音乐、"乐教"的理论著作。此后各朝代，如汉代的乐府，隋唐的太常寺、大司乐、教坊、梨园，宋代的太常寺，明清时期的民间俗乐的自然传承与民间戏曲的师徒传承等，构成了中国古代音乐教育的独特景观，体现了自成体系的音乐教育传统，有待于今人系统整理与总结。

说其年轻，是因为作为现代意义上的音乐教育——中小学的学堂乐歌课、唱歌课以及专业学校音乐教育、师范音乐教育真正进入中国学校课堂，才只有一百余年的历史，其间，出现了沈心工、李叔同、蔡元培、萧友梅、黄自、吕骥、贺绿汀、赵渢、李凌等现代音乐教育家。作为现代意义上的一门新兴学科的音乐教育学，其引入中国迟至20世纪上半叶，至1920年代才有音乐教学法的出现，至1980年代才出版了《普通学校音乐教育学》（曹理等著）。此后，有许多学者，或者是亲身参与音乐教育改革实践，进行理论总结，写作论著，或者从理论高度对音乐教育的相关方面，如音乐教育哲学、音乐教育心理学、音乐教育史、音乐教材论、音乐课程与教学论、音乐教学法等领域进行深入研究；或者译介国外音乐教育发展状况和有影响的音乐教学法，如出版介绍美国、英国、德国、日本、前苏联等国家的音乐教育发展状况的论著，翻译写作有关柯达伊、奥尔夫、达尔克罗兹、铃木镇一、卡巴列夫斯基等人的音乐教学法的论著等。上述研究，对我国音乐教育的繁荣、音乐教育学学科的发展，起到了有力的推动作用。尤其是新世纪以来，基础教育音乐课程改

革的实践，及其所提出来的和正在探讨的相关理论问题，对音乐教育学这门学问的发展，既是挑战，又是机遇，更是促进。我们正是在这一中国音乐教育和音乐教育学发展的潮流中，来组织与建构这一套音乐教育学丛书的。

在本套丛书的编撰过程中，我们秉承的基本思路是：传承与创新相结合，中国与世界相结合，理论与实践相结合。

一、传承与创新相结合

传统是一条河流。音乐是这样，音乐教育更是这样。任何音乐教育的研究，都必须以继承优良传统和在此基础上的发展创新为己任。中华民族在几千年的音乐文化发展过程中，留下了许多宝贵的音乐财富，也留下了可资借鉴的丰富的音乐教育理论和实践经验，我们必须对此进行深入研究，分清优良传统与非优良传统，取其精华，以适应时代发展需要的创造性理论研究成果来充实它，发展它，使之得以发扬光大。

二、中国与世界相结合

当今世界，科技发展日新月异。音乐教育也在不断发展。新音乐作品不断诞生，新音乐思潮不断涌现，新音乐教育理念不断演变，新音乐教学方法层出不穷。对此，常令人眼花缭乱，应接不暇。我们必须从中国国情出发，以马克思主义为指导，坚持以社会主义核心价值观为原则，对之进行取舍，建立有中国特色的社会主义音乐教育理论体系。

三、理论与实践相结合

理论是实践的总结和提升，实践是理论的基础和依据。当今的音乐教育改革实践，尤其是基础音乐教育改革实践，正在和、必将为音乐教育理论研究提出许多前人所未能遇到过的音乐教育理论问题，为其他层次音乐教育如音乐教师教育、专业学校音乐教育等提出新的要求，对此，我们都应当正视和给予回答。因此，我们不仅要将丛书作为一个开放性的体系，根据时代的需要不断更新书目，而且要将丛书的每一本书中所探讨的理论问题，都作为一个开放性的理论体系，不断充实、补充现实音乐教育中所出现与提出的新的音乐教育理论问题，对之进行研究探讨，使之真正成为实践的理论总结和理论升华，能发挥理论服务于实践、指导实践的作用。

本丛书的策划、组织得到了福建师范大学音乐学院的领导与同事叶松荣教授、严凤教授、骆积强教授等人的大力支持；尤其是郭小利博士在组织书稿、修改书稿和联系出版等方面出力尤多，实际上起了副主编的作用。本丛书的出版得到北京大学出版社职业教育编辑部姚成龙主任的大力支持。在此一并致以诚挚的谢忱。

音乐教育关系于学校、家庭、社会。愿所有的音乐教育工作者、学校师生、家长、社会各阶层人士和读者共同来关心这套丛书，为之提出宝贵意见，使之在反复的修订、补充中，不断臻于完善。

<div style="text-align:right">

王耀华　谨识

2011 年 8 月 11 日

</div>

前 言

本书获国家教师教育创新平台项目资助。

自著名心理学家桑代克1903年《教育心理学》的问世,教育心理学作为一门独立学科发展一个多世纪以来,已经形成了稳定的学科研究对象、学科研究方法、学科研究领域,发现了学科内部呈体系的教育心理规律。音乐教育心理学作为教育心理学的本质规律与特定音乐教育现象相结合的子学科,理应在教育心理学学科规律的规范下来探究和解决音乐教育中的学科性问题。为此,《音乐教育心理学》在编撰思路上遵循了以下几个基本原则。

一、撰写思路

1. 内容选择尊重心理学科的学科规范、突出音乐教育的学科特色

音乐教育心理现象纷繁复杂,各种问题交错存在。特别是音乐教育心理在教育教学环境、教育教学过程、教育教学人员,以及教育教学的各个环节存在音乐艺术学科、教育学科、心理学科等学科领域相互促进、相互影响的状况,从而决定了音乐教育心理学的内容选择在学科构建上具有重要的基础作用。为此,本书在充分尊重教育心理学的学科规范前提下尽可能地突出音乐教育的学科特色。教育心理学是研究教育教学现象中的心理规律的科学,涵盖了教育心理学的基础理论、教师心理、学生心理、教育心理的影响因素四大基本领域;而音乐教育心理的学科特色主要由音乐教育的艺术属性、音乐教育的时间属性、音乐教育的情感属性、音乐教育的形象思维属性、音乐教育明显的个体差异属性等要素表现出来。本书主要根据这两条思路来构建基本的内容框架。

2. 研究方法兼顾心理学的定性与定量、强调音乐教育的理论与实践

心理学质性研究和量性研究从相互补充、相互促进的两个层面来全面探究人类的心理现象和心理规律。质性研究的思路主要采用的是"自上而下"的研究方法,倾向于用"分析、概括、综合、归纳"来解决心理现象中的问题;量性研究思路主要采用的是"自下而上"的研究方法,强调用"数据说话"的理念。音乐教育心理学试图要解决音乐教育中学生、教师以及教育教学过程中的心理问题,必然以立足于音乐现象中的情感体验与表达理论、音乐时间属性的认知加工理论、音乐艺术的审美理论、音乐艺术的形象思维理论、音乐个体先天与后天关系理论等理论为基础,将音乐教育实践中如何进行音乐情感教育、如何进行音乐的时间感受与体验教育、

如何进行音乐创作教育、如何进行音乐表演教育、如何进行音乐审美教育、如何进行音乐形象思维训练,以及如何充分发挥教师的音乐心理教育功能、如何了解学生音乐学习的心理特征等问题作为研究的主要对象,采用心理学文献查询、问卷调查、心理实验、现代心理学脑机制研究的 EEG、ERP、FMRI 等方法,力求发掘音乐教育中的心理规律,提高音乐教育教学效果。

二、内容结构

本书内容包含面较广,涉及的教育教学领域和心理规律较多,在学科结构上主要归纳于以下几方面,以有利于教师和学生在结构上有效掌握。

第一部分:理论基础部分

这一部分主要从理论上探讨音乐教育心理存在的学科基础,从理论思考与实验探究相结合角度研究音乐教育教学过程时间属性的认知规律,从学科交叉的角度总结和提炼音乐教育教学过程中的情感体验规律。(第一章、第二章、第三章)

第二部分:音乐教学心理部分

这一部分探讨了音乐教育中的教学心理理论、教师心理特征,以及音乐教学三大环节音乐创作、音乐表演、音乐审美中的心理规律。(第四章、第五章、第六章、第七章、第八章)

第三部分:音乐学习心理部分

这一部分探讨了学生音乐学习的心理理论、学习者的心理特征、学生音乐知识掌握、技能形成、形象思维训练中的心理规律。(第九章、第十章、第十一章、第十二章、第十三章)

第四部分:音乐个体心理部分

这一部分主要探讨音乐教育教学过程的心境因素、音乐偏好因素、音乐趣味因素等个体的心理特征。(第十四章)

三、章节分工

本书是我国著名音乐教育专家王耀华教授、王安国教授共同主持的"我国音乐教育课程内容改革"课题的系列研究成果之一,在选题和编撰过程中得到了两位教授的亲自指导。我国著名的教育心理学专家张大均教授对本书的内容确立和框架设计提出了卓有成效的建设性意见,中央音乐学院的音乐心理学专家张前教授对本书的内容选择提出了宝贵的建议。在具体的编撰过程中,西南大学教育科学研究所江琦博士指导的"教育心理学研究团队"和西南大学音乐学院郑茂平博士指导的"音乐心理学研究团队",对本书的内容和结构经过多次讨论,在学术上、教育心理的理论和实践上进行了充分的、精心的研究。因此本书是集体智慧的结晶。郑茂平主编负责整本书框架设计,内容章、节、目的构建,以及统稿工作,并撰写第一章第一节、第二章、第五章,指导撰写第十一章、第十二章、第十四章;江琦主编撰写第一章第二节,第四章第一节;江琦、郑茂平共同指导撰写第三章、第五章、第六章、

第八章、第九章、第十章、第十三章；王玺协助主编进行一系列学术讨论、资料收集等工作。具体编写分工如下：第一章（郑茂平、江琦、向岭），第二章（郑茂平、朱静宁），第三章（江琦、郑茂平、齐丹），第四章（江琦、郑茂平、向岭），第五章（江琦、郑茂平、马娟），第六章（江琦、郑茂平、肖敏、胡巧），第七章（郑茂平、石欣），第八章（江琦、郑茂平、贺颖），第九章（江琦、郑茂平、姚瑶），第十章（江琦、郑茂平、王倩），第十一章（郑茂平、阴慧慧），第十二章（郑茂平、杨稀雯），第十三章（江琦、郑茂平、刘景霞），第十四章（郑茂平、王玺）。

目 录

第一章　音乐教育心理学的学科基础　1

第一节　音乐教育的心理意识　1
一、音乐教育心理意识的表现　1
二、音乐学习者心理规律的意识　4

第二节　音乐教育的心理学概念体系　8
一、音乐教育的心理本质　8
二、音乐学习的心理本质　9

第三节　音乐教育的心理趋向　12
一、音乐教育从经验层面向心理层面转变　12
二、音乐教育逐渐重视社会心理因素的影响　14
三、音乐教育的科学化趋势　17

第二章　音乐时间认知　22

第一节　音乐作为时间艺术的概念体系　22
一、音乐时间艺术相关概念的界定　22
二、音乐时间艺术相关关系的梳理　25

第二节　音乐作为时间艺术的研究领域　27
一、音乐心理学有关时间研究的主要领域　27
二、心理时间研究存在的三种假说　30

第三节　时间心理的研究对音乐教育的启示　31
一、音乐心理学时间研究对音乐教育的启示　31
二、音乐时间心理的实证研究对音乐教育的促进　38

第三章　音乐情感体验　44

第一节　音乐艺术的情感状态　44
一、音乐艺术情感的相关概念辨析　44
二、音乐艺术情感表现的三种形态　46
三、音乐艺术情感的行为反应　49

第二节　音乐情感体验与情绪智力　51
一、经典情绪智力理论对音乐情感体验的启示　51
二、音乐教学中情绪智力与成功智力的关系　55
三、音乐教学中情绪调节的基本方法　57

第三节　音乐教学中的情感类型　58
一、音乐教学中的静态情感　59
二、音乐教学中的动态情感　62
三、音乐教学中的个性情感　65

第四章　音乐教学理论　68

第一节　音乐教学目标设计的心理学理论　68
一、音乐教学中认知教学目标的确立　68
二、音乐教学中情感教学目标的选择　70
三、音乐教学中技能目标分析　73

第二节　音乐教学对象起始状态分析　74
一、音乐学习者的学习态度分析　75
二、音乐学习者的起始能力分析　76
三、音乐学习者的背景知识分析　77

第三节　音乐教学内容的选择　79
一、音乐教学内容选择的标准　79
二、音乐教学内容的组织　80

第四节　音乐教学过程的监控　83
一、社会文化环境对音乐教学过程的调控　83
二、音乐教学策略对音乐教学过程的监控　86

第五章　音乐教师心理　91

第一节　音乐教师的心理背景　91
一、音乐教师的知识结构　91
二、音乐教师的智能结构　93

 三、音乐教师的个性结构　　　　　　　　　　　　　　96
　　第二节　音乐教师的心理动力结构　　　　　　　　　　　100
 一、教学动机　　　　　　　　　　　　　　　　　　100
 二、教学兴趣　　　　　　　　　　　　　　　　　　101
 三、教学美感　　　　　　　　　　　　　　　　　　103
　　第三节　音乐教师的心理状态　　　　　　　　　　　　　105
 一、情绪情感状态　　　　　　　　　　　　　　　　105
 二、教育信念　　　　　　　　　　　　　　　　　　107
 三、理智状态　　　　　　　　　　　　　　　　　　109
　　第四节　音乐教师成长的心理历程　　　　　　　　　　　112
 一、音乐教师成长的三个阶段　　　　　　　　　　　112
 二、专家型音乐教师的基本特征　　　　　　　　　　114
 三、音乐教师成长的基本途径　　　　　　　　　　　115

第六章　音乐创作教学心理　　　　　　　　　　　　　　　　121
　　第一节　音乐创作的心理特征　　　　　　　　　　　　　121
 一、音乐创作中的创造力　　　　　　　　　　　　　121
 二、音乐创作中的灵感　　　　　　　　　　　　　　123
 三、音乐创作中的直觉　　　　　　　　　　　　　　127
　　第二节　音乐创作的心理动因　　　　　　　　　　　　　129
 一、音乐创作的自我意识　　　　　　　　　　　　　129
 二、音乐创作中的社会期待　　　　　　　　　　　　130
 三、音乐创作中的心理倾向性　　　　　　　　　　　133
　　第三节　音乐创作的心理方式　　　　　　　　　　　　　136
 一、音乐创作中的心理模仿　　　　　　　　　　　　136
 二、音乐创作中的心理联想　　　　　　　　　　　　139
 三、音乐创作中的规则使用　　　　　　　　　　　　141
　　第四节　音乐创造性的培养　　　　　　　　　　　　　　144
 一、构建音乐创造性心境　　　　　　　　　　　　　144
 二、塑造音乐创造性人格　　　　　　　　　　　　　146
 三、创设音乐创造性教学模式　　　　　　　　　　　149

第七章　音乐表演教学心理　　　　　　　　　　　　　　　　152
　　第一节　音乐表演中的乐感　　　　　　　　　　　　　　152

一、乐感的心理含义	152
二、乐感的心理过程	157
三、乐感的心理结构	161

第二节　音乐表演中的情感　　166
　　一、音乐表演情感的心理来源　　166
　　二、音乐表演情感的声音载体　　170
　　三、音乐表演情感问题的教学探讨　　173

第三节　音乐表演的心理素质　　177
　　一、音乐表演心理素质的基本特征　　177
　　二、音乐表演心理素质的基本内容　　179

第八章　音乐审美教学心理　　186

第一节　音乐审美心理存在的范畴　　186
　　一、音乐审美心理存在的材料范畴　　186
　　二、音乐审美心理存在的人格范畴　　188
　　三、音乐审美心理存在的文化语境范畴　　190
　　四、特定文化语境中的音乐审美心理　　192

第二节　音乐审美的心理结构　　198
　　一、音乐审美的认知结构　　198
　　二、音乐审美的美感结构　　202
　　三、音乐审美的心理倾向性　　203

第三节　音乐审美的心理过程　　205
　　一、音乐审美的准备阶段　　205
　　二、音乐审美的初始阶段　　206
　　三、音乐审美的观照阶段　　207
　　四、音乐审美的效应阶段　　208

第四节　音乐审美心理与音乐教育　　209
　　一、音乐教育与音乐审美认知结构的完善　　209
　　二、音乐教育与音乐美感的丰富　　212
　　三、音乐教育与音乐审美价值观的形成　　213

第九章　音乐学习心理　　216

第一节　音乐学习的类型　　216
　　一、音乐操作性学习　　216

二、音乐智能性学习　　　　　　　　　　　　　　　　219
　　三、音乐艺术性学习　　　　　　　　　　　　　　　　222
第二节　音乐学习的相关理论　　　　　　　　　　　　　　225
　　一、刺激——反应理论对音乐学习的启示　　　　　　225
　　二、认知学习理论对音乐学习的启示　　　　　　　　229
　　三、人本主义学习理论对音乐学习的启示　　　　　　233
第三节　音乐学习的动机　　　　　　　　　　　　　　　　233
　　一、音乐学习动机的相关理论　　　　　　　　　　　233
　　二、音乐学习动机的激发　　　　　　　　　　　　　236
　　三、音乐学习动机的培养　　　　　　　　　　　　　238
第四节　音乐学习的相关策略　　　　　　　　　　　　　　239
　　一、音乐学习中的选择性注意策略　　　　　　　　　239
　　二、音乐学习中的调控策略　　　　　　　　　　　　241

第十章　音乐学习者的心理特征　　　　　　　　　　　　244

第一节　音乐学习者的智力结构　　　　　　　　　　　　　244
　　一、智力的多元结构与音乐学习　　　　　　　　　　244
　　二、音乐学习者智力的个体差异　　　　　　　　　　247
　　三、音乐学习者智力的培养　　　　　　　　　　　　250
第二节　音乐学习者的非智力特征　　　　　　　　　　　　251
　　一、音乐学习中非智力因素的结构　　　　　　　　　251
　　二、音乐学习中非智力因素的作用　　　　　　　　　254
　　三、音乐学习中非智力因素的培养　　　　　　　　　257
第三节　音乐学习者的心理差异　　　　　　　　　　　　　259
　　一、音乐学习者的认知差异　　　　　　　　　　　　259
　　二、音乐学习者的年龄差异　　　　　　　　　　　　261
　　三、音乐学习者的性别差异　　　　　　　　　　　　263

第十一章　音乐知识学习　　　　　　　　　　　　　　　　267

第一节　音乐知识的类型及其教学　　　　　　　　　　　　267
　　一、音乐陈述性知识及其教学　　　　　　　　　　　267
　　二、音乐程序性知识及其教学　　　　　　　　　　　271
　　三、音乐策略性知识及其教学　　　　　　　　　　　278
第二节　音乐知识掌握的心理机制　　　　　　　　　　　　279

 一、认知结构——音乐知识掌握的心理基础　279
 二、知识表征——音乐知识获得的心理机制　280
 三、元认知——音乐知识掌握自我监控的心理机制　284
 第三节　音乐知识掌握的心理过程　286
 一、音乐知识的理解　286
 二、音乐知识的巩固　288
 三、音乐知识的运用　292
 四、音乐知识的迁移　294

第十二章　音乐动作技能的形成　297

 第一节　关于音乐动作技能的相关理论　297
 一、行为理论　298
 二、认知理论　300
 第二节　音乐动作技能形成的过程　302
 一、音乐动作技能形成的标志　302
 二、音乐动作技能形成的阶段　305
 三、音乐动作技能形成过程中几种发展趋势　309
 第三节　音乐动作技能的培养　311
 一、创设音乐动作技能的学习情境　312
 二、有效讲解和示范　316
 三、科学练习和反馈　319

第十三章　音乐形象思维训练　323

 第一节　音乐形象思维概论　323
 一、音乐形象思维的含义　323
 二、音乐形象思维的特点　325
 三、音乐形象思维的方法　329
 第二节　音乐形象思维的表达　330
 一、音乐形象思维的语言表达　330
 二、音乐形象思维的图像表达　332
 三、音乐形象思维的艺术表达　333
 第三节　音乐形象思维的教学过程　335
 一、丰富音乐表象　335
 二、培养音乐想象力　338

三、加强音乐记忆力　340

第十四章　音乐教育中的个体因素　342

第一节　音乐教育心境与音乐教育　342
　　一、心境与音乐教育　342
　　二、音乐心境中的唤醒因素　346

第二节　音乐偏好与音乐教育　349
　　一、音乐个体属性对音乐偏好的影响　349
　　二、个体音乐过程对音乐偏好的影响　353
　　三、音乐特征对音乐偏好的影响　356

第三节　音乐趣味与音乐教育　359
　　一、音乐趣味与音乐偏好的区别　360
　　二、影响音乐趣味的长期因素　362
　　三、影响音乐趣味的环境因素　366

参考文献　369

第一章　音乐教育心理学的学科基础

请你思考

- 目前音乐教师和学生对音乐教育具有怎样的心理意识？
- 教师在音乐教育过程中应该怎样使用教育心理学的概念体系？
- 音乐教育在学科意义上应该包括哪几部分？
- 未来的音乐教育在内容和方式上具有怎样的心理发展取向？

第一节　音乐教育的心理意识

音乐教育心理学作为音乐学和教育心理学交叉的一门学科，首先必须了解教育过程中该学科的主要领域存在哪些心理意识，以及该学科的概念体系、学科结构和发展趋向。本章主要围绕音乐教育心理学的这四个问题展开。

一、音乐教育心理意识的表现

从学科构建的层面看，音乐教育心理学是一门交叉学科，主要涉猎"音乐教育"和"心理学"两个学科领域。如何处理这两个学科领域的内在有机联系，是决定"音乐教育心理学"作为独立学科形成和发展的关键，否则它将成为"音乐教育"和"音乐心理学"简单知识体系和逻辑架构的机械嫁接。从目前有关"音乐教育心理学"领域的心理意识来看，主要存在三种情况：侧重于心理功能和作用的音乐教育心理学意识、侧重于学生发展的音乐教育心理学意识和侧重于音乐学习的音乐教育心理学意识。

（一）侧重于心理功用的音乐教育心理学意识

在音乐教育领域，长期以来就有将音乐教育与音乐心理紧密结合的观念，认为音乐心理学的知识、理念、理论、方法可以用来解决音乐教育中许多模糊不清、悬而未决、抽象概括的问题。特别是音乐教育中音乐审美经验的界定、理解和传承，

更是需要音乐心理学的介入和参与。因此"美国著名美学家托马斯·门罗认为，现代美学'在现代心理学和人文学科的基础上，尝试科学地描述和解释艺术现象和所有与审美经验相关的东西'，已经成为美学发展的一大趋势"[1]。从教育心理学发展的历史来看，自赫尔巴特率先提出教育心理学的观念以来，"心理教育学"[2]的观点就已经存在，该观点主张将心理学与教育相结合，并且现在该观点在教育心理学领域仍然具有生命力。可见在音乐教育心理学领域存在"侧重于心理功用的音乐教育心理学意识"具有深厚的学科背景，该意识一方面说明从事音乐教育的人们已经不再将音乐教育停留在简单模仿的纯粹经验式传承音乐的"匠人式"教学模式方面，开始越来越重视音乐心理学的学科知识和理论在音乐教育过程中的功能和价值，学科意识逐渐增强；但另一方面，该意识也反应了音乐教育学心理学作为学科发展的过程中还存在着对学科研究对象认识模糊的现象。这主要表现在将音乐教育心理学定位为音乐教育工作者需要了解和掌握的普通教育心理学知识和理论的汇编或大杂烩，没有真正明确音乐教育心理学本身是具有针对性和学科特色的研究对象，没有深入关注音乐教育心理学作为学科所应该涉猎的学科领域、学科范畴、学科标准和学科的概念体系。这样很容易将音乐教育心理学掩盖在普通教育心理学等其他心理学科的框架之内，失去它作为一个学科发展的必要性和可能性。因为这种意识下的音乐教育心理学将随着普通教育心理学、发展心理学、人格心理学、情感心理学、时间心理学、审美心理学等的分出而所剩无几。

（二）侧重于心理发展的音乐教育心理学意识

由于音乐学科主要具有人文学科的一般属性，因而音乐教育心理学的主要目的应该是从教育心理学的层面培养和提高学生的人文素养。该观点认为传统的音乐教育是把音乐知识的掌握和音乐技能的形成作为教学的目的，而把培养学生的音乐思维、音乐意志、音乐情感、音乐想象等人文素养则作为教学的手段，因而教育过程中学生的人文素养只是教学的艺术化表现形式，只是提高音乐教学效率的有效途径之一，人文素养手段和技术的采用主要是为了学生对音乐教学信息的接受。随着信息时代的来临，知识数量的剧增和知识更替速度的加快，人才的标准已由知识的积累改变为知识的检索和知识的创造，促进学生心理全面发展的包含巨大人文素养潜能的音乐教育心理学内容将成为音乐教育的目的之一。学生音乐知识和音乐技能的学习只是教学的过程，而不是教学的目的，教学的目的应该是在音乐教育的过程中形成正确的音乐价值观和世界观，培养学生的音乐创新精神和实践能力，以提高学生人之为人的人文素养。正如爱因斯坦所说："想象力比知识重要，因为知识是有限

[1] 彭立勋. 美学的现代思考. 中国社会科学出版社，1996：324.
[2] 中国心理学会教育心理学专业委员会. 教育心理学进展. 新疆人民出版社，2004：4.

的，而想象力概括了世界上的一切，推动着进步，并是知识进步的源泉。"[1] 由于人文素养的核心是人的人生观、价值观、世界观体现，它研究的对象是人类音乐文化中的人类精神，是人作为一种"类存在"其"类本质"的体现，是人在音乐实践活动中之所以为人的基本素质。从普通心理学的角度看，它与人性同构，是人的内在心理本质的显现，强调把人看做人，反对将人看做"物"。其目的是通过教育把个体提升成一个普遍性的精神存在，它始终坚持"人是目的"这一最高价值判断。从音乐教育心理的角度看，学生只有在心理上通过一种健康的价值导向，才能促使他们在音乐学习的过程不断思索人生的目的和意义，不断追求人生的理想和信念，最终发展和完善他们的音乐人性和人格。在一定意义上说，人文素养是人类精神家园的宿主，它对人类将来在音乐实践活动中的思维方式、心理机制、意志力、审美体验等内在心理本质具有决定作用。具有人文素养的心理形成不在于从结果中揭示自然和社会运动的客观规律（这是科学素养追求的心理目的），而在于在音乐教学中通过生动、丰富、多变的音乐形式探求人生生活意义的心理过程，是学生在音乐学习活动中的情感体验与人格陶冶和提炼的心理过程。在这个过程中，它强调人与人心理的沟通，特别是个人的情感与整个人类情感源泉的接通，个人的心理体验与整个人类丰富经验的接通，使学生的心理与其行为、能力（独创能力与认知能力）之间充分地联系，进而生成自我、他人和周围环境进行音乐信息交流的心理能力。总之，它是一种在实践的体验中领悟音乐生命价值的过程。

但从另一方面也应看到，单纯的侧重于学生心理发展的音乐教育心理学意识，由于将其研究对象定位在音乐教育过程中学生的心理发展与音乐社会历史文化的关系层面上，虽然这种定位在一定程度上明确了音乐教育过程中学生心理发展的内在心理规律应成为音乐教育心理学的主要内容，但这种定位过分夸大了音乐教育心理学的研究范畴，同时也混淆了音乐教育心理学与音乐发展心理学、音乐审美心理学等学科的研究领域，必然在一定程度上阻碍音乐教育心理学作为独立学科的发展。

（三）侧重于音乐学习的音乐教育心理学意识

音乐教育过程中学生心理发展是通过学生的学习来实现的，因而"音乐学习的研究"应该在音乐教育心理学中占据中心位置。这是我国目前音乐教育中的主要心理意识之一，集中存在于两方面的研究：一种是对音乐学习心理本身特征和类型的研究，这其中主要包括音乐知识和音乐技能掌握的心理特征研究，音乐学习的兴趣、态度、动机等心理状态和心理类型的研究，以及音乐学习者的个别心理差异如年龄、性别等的研究；另一种是关注音乐学习心理存在的教育、教学情景以及它们之间的心理联系，这其中主要论及了社会音乐教育背景对学生音乐学习心理的影响，但对

[1] 张大均. 教育心理学. 人民教育出版社，1999：232.

音乐课堂学习本身的心理规律研究不够，对该领域的研究目前还处于一种不自觉的和"仁者见仁、智者见智"相对隔离的模糊状态。

从学科归属上看，音乐教育心理学作为教育心理的子学科，它的发展将受到教育心理学本身发展状况的影响，但又必须具有音乐学科自身的专业特色，必须符合音乐学科的理论规范和实践特征。从教育心理学的发展轨迹上看，它经历了一个学科逻辑体系构建和学科研究范畴构建的历史演化过程。学科逻辑体系的构建以桑代克1903年《教育心理学》的问世作为教育心理学发展成为一门独立学科的里程碑，他开创了"以学习为中心的教育心理学新体系"。这个新体系"不仅具有内在的逻辑联系，而且使教育心理学具有了独特的研究对象，并能与临近的教学学科和心理学科相区分"[1]。可见，音乐教育心理学要想成为一门具有明确研究对象的独立学科，教育心理学的发展轨迹将是它重要的借鉴。但在这个借鉴过程中，我们也应看到桑代克的"以学习为中心"的教育心理学体系"由于其学习研究成果的局限性而逐渐衰落"[2] 这一现象。另一方面，奥苏贝尔的《教育心理学》则将"课堂学习的性质、条件、结果和评定"作为教育心理学的主要内容，反对"把教育心理学当成是应用于教育的心理学知识大拼盘"[3]。

可见，音乐教育心理学所应关注的问题不仅是音乐学习或音乐学习者的问题，更应关注音乐教育与学生学习的本性问题，以及学生音乐学习的能力与品德问题，同时应涉猎音乐教师的教学问题与音乐教育的的本质问题。只有这样才能形成真正的音乐教育心理学体系。

二、音乐学习者心理规律的意识

目前我国的音乐教育在心理意识方面除以上所概括的三种倾向外，还有一种明显的心理意识就是对音乐学习者的心理规律比较关注，但对音乐教师的心理意识却相对比较淡化。音乐教育界对学生心理规律的意识主要表现在以下四个方面。

（一）学生个体心理差异决定音乐教育的可授性

学生的个体心理差异主要指认知差异，它决定音乐教育的可授性。学生的认知差异主要表现在认知能力差异和认知方式差异两个方面。认知能力差异是指感知的主动性、概括的准确性、推理的深刻性、联想的敏捷性和思维转换的灵活性之间的差异。根据学生认知能力方面的特点，音乐教育应首先培养学生对声音的主动感知能力，选择既能激发学生的认知欲望又有利于教师创设新颖而又具有强烈对比度情景的音乐作品为内容，形成学生主动加工声音信息的习惯；同时音乐教育的内容应

[1] 中国心理学会教育心理学专业委员会．教育心理学进展．新疆人民出版社，2004：5．
[2] 同上．
[3] 同上．

与学生已有的学习生活经验和体验建立一定的必然联系，以有利于学生进行正确的概括，培养多向性思维的意识和跨越性联想的能力。为了进一步增强音乐教育的可授性，课堂的组织和呈现应显得简洁明了，以免影响注意的选择性和分配规律。从音乐课授课的形式和内容被接受的心理角度看，其可授性还受学生认知方式的影响，即不同的认知方式会对同样的课程内容进行不同角度的信息编码，对课程内容的理解会形成不同的视角和不同的结构，对课程内容的记忆会形成不同的范围和不同的精确度。针对于场性认知方式的差异，场依存性者较注重音乐课程内容的知识结构，因而要求音乐教育对内容和练习应提供给学生适当的反馈，它既包括对知识组块的回顾，也包括对知识内容及其相互关系的回顾，更包括对知识获得与产生过程的反思。另一方面，场独立性者即使对于未经充分组织的课程内容，也能呈现出较好的心理适应性，因而音乐教育内容在注重其系统化的同时，还应兼顾其多向性和深刻性，即音乐教育应考虑到使学生的兴趣从课内向课外多向延伸，以满足场独立性者的探索精神和独立思考的习惯。针对心理表象偏爱的差异，不同的心理表象认知方式反映了学生在加工课程内容的过程中表征知识和思维的不同倾向。因此音乐教育的内容和形式应改革传统过多的音乐教育线性文本形式而逐渐倾向于图、文、声、像并茂的形式，并给学生对课程内容的操练和表演提供必要的空间和时间，以增强课程内容的可授性。

（二）学生的个性差异制约音乐教育的有效性

学生个性差异制约教学的有效性主要表现在成就动机和自我观念两个方面。主动性、目的性、长期性、连续性是成就动机内在的心理特点。成就动机的主动性影响音乐教育过程中学生对音乐作品兴趣的程度和学习态度的性质。成就动机的目的性制约学生对音乐教育内容的选择性，它表现在两个方面：注重"学习目的"者，成就动机促使其选择对自己成长有益并与自己兴趣相一致的作品，一般不考虑作品的难易；关心"表现目的"者，成就动机使其倾向于选择能获得称赞和表扬的作品，一般总是避难就易，以分数为最终目的，不管作品对自己是否有用。成就动机的长期性和连续性决定教学目标的性质。只有长期性、连续性的成就动机才有利于在音乐教育中培养学生对音乐学科稳定的、持久的学习兴趣，以及音乐求知热忱和自信心，以便他们在以后的学业和事业上追求更大的成就，进而延伸教学的有效性。自我观念（自我结构）可视为个人对自己多方面综合的看法。自我观念通过两种心态制约音乐教育的有效性：自尊和自卑。自尊是一种自我接纳的心态，是积极的、正确的自我观念。它能形成正确的自我价值感，使学生在对音乐学习的过程中敢于面对困难，勇于接受挑战，容易获得正确处理事务与适应困境的能力，从而促进音乐教育的有效性。自卑是一种自我不接纳甚至自我否定的心态，它使学生在学习音乐的过程中不敢暴露自己的身心特征，缺乏必要的参与意识，常常形成羞涩感、退缩

感、焦虑感和恐惧感，甚至造成人格的分裂和个性的压抑，从而影响音乐教育的有效性。可见学生的自我观念与音乐教学的有效性之间存在着正向相关关系，即自我观念正确者其音乐学习的成就较高，教学的有效性较强；自我观念不正确者其音乐学习的成就较低，教学有效性则较弱。自我观念是音乐教育中确定自我需求的心理基础，只有在学生了解自我的前提下才能确定音乐教育应优先满足学生的心理需求因素的顺序和程度，以便确立音乐教育的内容、范围和性质，从而通过学生的心理适应性提高音乐教育的有效性。

（三）学生的年龄心理差异决定音乐教育的针对性

音乐教育的针对性性主要包括音乐教育的层次性和音乐教育的多向性两个方面。

学生心理发展的阶段性决定音乐教育的层次性。学生的心理发展从年龄差异上可分为儿童期的心理发展、青年期的心理发展、成年后的心理发展三个阶段。认知发展论的创始人皮亚杰（J. Piaget）将儿童期的心理发展分为各具特点的四个阶段：感觉运动期，前运算期，具体运算期，形式运算期；对于青年期的心理发展，心理社会理论的创始人埃里克森（E. H. Erikson）把它称为自我统合与角色混乱的时期。成年后的心理发展主要是以感情为基础的人际关系交往心理的发展。为了适应以上不同年龄学生心理发展的阶段性差异，培养音乐艺术表现主体性鲜明的人才，音乐教育应注重课程内容的层次性和课程组织的层次性。从课程内容层次上看，儿童期的音乐教育主要应在发展智力的基础上促进他们自信、乐观的心理发展；青年期的音乐教育主要在帮助学生发展音乐知识、技能、态度与价值观的同时，培养学生在今后求职、生活与未来音乐教育等方面具有最大限度的可变性与适应性的心理；成年后期的音乐教育主要应使学生在理解和掌握本土音乐文化和外来音乐文化的过程中，为他们提供具有音乐创造能力和音乐生产能力的生涯教育，以便他们在对社会音乐产业有一定了解的同时进一步发展他们的音乐情感心理。从课程组织的层次上看，音乐教育一般来说有三种形式：以学生的身心发展的阶段或某一级学校音乐教育应达到的水平为依据，建立既符合学生的年龄特征和认知规律又要达到学校的音乐教学目标而存在的音乐学科课程的组织形式；从学生不同年龄的兴趣和需要出发，旨在培养学生的音乐个性，以其主体性活动的经验为中心的音乐活动课程形式；以社会需求对学生的心理发展所起的规范作用和导向作用为出发点，在某一时期围绕学生某一中心来发展身心的音乐核心课程形式。总的来看，儿童期的音乐教育应以音乐活动为主，以音乐学科内容的教育为辅，以增强学生的心理适应性；青年期的音乐教育应二者并重，以增强学生的心理定型性；成年后的音乐教育应突出音乐核心课程的地位，以增强学生的心理发展性。

学生年龄心理差异要求音乐教育的多向性。从横向看，学生年龄心理差异表现在思维、注意、记忆等维度上，它决定课程授受的多向性。思维维度主要体现在

"智力内隐观"的年龄差异、自我观念的年龄差异、信息加工速度的年龄差异等方面。注意维度主要包括注意时间的年龄差异、注意分配的年龄差异，以及注意情绪的年龄差异三方面。研究表明，记忆是抽象概括能力的重要基础。学生年龄差异的这种纵向分段横向分层的特点要求在音乐教育的过程中，不仅要兼顾音乐基本概念、基本原理等理论型知识的阐释，而且更应重视那些可以直接感知的、反映音乐现象的、尚未上升为普遍规律的经验型知识，因为它是形成理论型知识和音乐技能的"事实材料"和前提条件；同时音乐教育要增强音乐学习策略性知识的作用，以综合体现知识、方法及思维过程的相互联系，以激发学生的音乐学习动机和增强自我观念，提高音乐信息加工的主动性和效率。另一方面，在音乐知识与音乐技能的组织结构上，要体现出形态多样的特点，以适应学生注意的多向性。既要从音乐作品量的角度出发形成学生的归纳型知识结构和联想型技能结构，同时还应以音乐作品的经典性为基础形成学生的发生型知识结构和迁移型技能机构。在提高学生的音乐记忆方面，音乐教育要贯彻"越少则越多"的原则，即在提高音乐信息编码的主动性和组块性，培养学生具有自我吸收音乐信息，增强对音乐科学原理和学科基本思想理解和掌握的同时，音乐教育还应在内容和形式上增强作品选择的组织性、原理性、简约性和概括性，以提高音乐知识与技能记忆和提取的效率。

（四）学生智力发展的特点是音乐教育的归宿

从横向上看，学生的智力发展具有多向性与不均衡性，实践性与过程性，情景性与随机性。智力研究从传统的智力理论如智商理论（The Theory of IQ）和皮亚杰的认知发展理论（The Theory of Cognitive Development），发展到斯腾伯格（R. J. Sternberg, 1985）的智力三元理论，最后演变到加德纳（Howard Gardner）的多元智力理论（The Theory of Multiple Intelligences）。智力研究成果明确提出音乐智力是人类的七种智力之一，它指个体感受、辨别、记忆、改变和表达音乐的能力，表现为个人对节奏、音调、音色和旋律的敏感以及通过作曲、演奏和歌唱等表达自己思想和情感的能力。多向性是指音乐智力的构成因素不是唯一的，各因素有各自发展的规律并使用不同的符号系统，即某一智力因素的发展水平不能作为评价某一学生音乐智力总体水平高低的标准，因为只要出现合适的刺激信息，智力的构成因素会按照各自的规律多向发展。不均衡性是指构成音乐智力的各因素的表现方式和发展程度具有个别差异，各因素的发展水平之间不具有同步性，影响各智力因素发展的条件也不具有同一性。实践性与过程性是指音乐智力作为一种音乐实践能力，是关于"会不会与熟不熟悉"的问题，它只有在问题解决的过程中才能体现出来并得到发展。智力发展的情景性是指音乐智力的发展与个人的成长经历和音乐文化教育的背景密切相关。研究表明，学生在"心理安全"与"心理自由"的情景下，以及在自我参与、自我选择、自我认知、自我反省的情景中音乐智力发展具有较高

的可能性。随机性是指学生某一方面的音乐智力发展不具有线性发展的规律，即某一随机的诱因可能会诱发和促进某一音乐智力的发展，从而起到启迪智慧的作用，相反则会中断和阻碍某一音乐智力发展的进程，使之失去进一步发展、完善的机会，从而起到扼杀智慧的作用。

从纵向上看，学生的智力发展随着年龄增长和环境的变化而出现发展速度不均衡的趋势。学生的智力发展随年龄的增长而出现逐渐发展的趋势，但发展速度极不均衡，其规律是年龄越小发展速度越快。据有关研究表明："四岁时即可达个人未来成人时智力的50%；到八岁时即可达80%。"[①] 另一方面，学生智力的发展受环境优劣的影响随年龄的增长而变化，其规律是年龄越小影响越大，反之则越小。

第二节 音乐教育的心理学概念体系

一、音乐教育的心理本质

（一）音乐智力的含义

美国著名发展心理学家霍华德·加德纳于1983年在《智能的结构》一书中首次提出了"多元智力理论"（The Theory of Multiple Intelligences）。该理论经过不断的完善和丰富，认为每个人至少存在八种相对独立、相互平等的智力，即语言智能（Linguistic Intelligence）、逻辑—数学智能（Logical-Mathematical Intelligence）、空间智能（Spatial Intelligence）、肢体—动作智能（Bodily-kinesthetic Intelligence）、音乐智能（Musical Intelligence）、人际智能（Interpersonal Intelligence）、内省智能（Interpersonal Intelligence）和自然智能（Naturalist Intelligence）。该理论认为音乐智能与其他智能在人的发展中具有同样重要的地位。音乐智能是指指察觉、辨别、改变和表达音乐的能力，它允许人们能对声音的意义加以创造、沟通与理解，主要包括了对节奏、音调或旋律、音色等音乐要素的敏感性。

加德纳从心理学研究的角度出发，提出音乐智能由三种音乐能力构成：(1) 音乐的感知能力，即能辨别音乐艺术形式内部差异的能力（其中包括音乐的感受能力与鉴赏能力）；(2) 音乐的创作能力，即音乐创作的意识、音乐表现中的创造性成分；(3) 音乐的反思能力，即从自己或其他艺术家的感知和作品后退一步，寻求领会这些感知和作品的方法、目的、难点和达到的效果。

（二）音乐创造力的含义

音乐创造力是指以发散思维为基础，对从事的音乐活动持有独特的见解并能用

① 张春兴. 教育心理学. 浙江教育出版社，2002：354.

流畅的形式表现出来的能力[①]。可以从三个方面理解音乐创造力:(1) 音乐创造力是一般创造力的"分支",它是以创造性的思维方式为基础,具有一般创造力的属性;(2) 音乐创造力的创造范围不仅仅局限于音乐创作领域,应该包括一切"音乐活动",即音乐创作、音乐表演、音乐欣赏等;(3) 音乐创造力的表达方式必须是流畅的,除了通过音响外,还可以通过动作、语言、文字、绘画等多种方式,这就形成了音乐创造形式的多样化。因此,在音乐活动中通过多种方式能够新颖、独特地表达自己对音乐情感体验和意义理解的能力,就是音乐创造力。

音乐创造力一般包括创造意识、创造个性、创造兴趣等。创造意识是指主动地想去创造的欲望和自觉性。培养创造意识主要是通过保持音乐的好奇心,增强对音乐音响形成的积极性、主动性,以及对音乐问题的敏感性、探究性等个性品质,来激发音乐创造的动机,培育音乐创造的兴趣,产生音乐创造的热情,形成音乐创造的习惯。个性通常是指一个人具有的比较稳定的、有一定倾向性的心理特征的总和。个性是创造的基础,要培养创造性人才,就必须首先培养具有独特个性的人:独立的人格、独特的思维、鲜明的个性等。艺术创造都是个性化活动,而个性的充分展现与个性的张扬即是一种创造。纵观所有的音乐艺术家,无不具有鲜明的个性和独特的艺术风格。兴趣是指一个人经常趋向于认识、掌握某种事物,力求参与某项活动,并且有积极情绪色彩的心理倾向。一个人如果对某一事物发生兴趣,他就会积极主动地、执著地去探索,去思考。兴趣是音乐创造活动中非常重要的心理因素,良好的兴趣品质是音乐创造者的普遍特征。

二、音乐学习的心理本质

(一) 音乐心理能力的含义

参与音乐活动的心理能力是多样而复杂的。从心理学角度看,音乐心理能力指的是人从事音乐活动的心理状态及心理机能。音乐心理能力主要包括音乐表象能力、音乐记忆能力、音乐想象能力和音乐运动觉能力四种。

音乐表象能力主要包括听觉表象能力和调式感两种。听觉表象能力是一种通过音乐音响元素进行形象组合的能力,主要是通过音乐活动的参与者在创作、歌唱、演奏、欣赏等过程中形象地再现音乐的音响形态的行为来实现。调式感是人们对曲调变化状态形象性的、情绪性的体验。在音乐进行中,稳定音与不稳定音形成特定的紧张关系,这种特定的关系是音乐情绪体验的基础,也是发展音乐听觉能力的基础。调式感和听觉表象能力,是音乐听觉的基本感知能力。

音乐记忆能力是人们储存并能够再现音乐形象的能力。它不只是一种听觉表象

① 曹理.普通学校音乐教育学.上海教育出版社,1993:273.

的记忆，还包括情绪体验的记忆和肌体运动的记忆，以及促使音乐创造性想象产生动机的记忆。音乐记忆必须建立在整体音乐感受能力基础上，音乐的记忆力也离不开音乐的注意力。注意的指向性显示出人对心理活动的选择。没有对音乐的高度注意，就没有良好的音乐记忆。

音乐的想象能力由音乐的联想能力与想象能力组成。音乐的想象能力是高层次的音乐能力，是大脑把以往记忆中的音乐形象进行重新加工与组织的能力。音乐想象能力与音乐的情绪体验紧密结合。音乐的情绪体验推动想象力的活跃与展开，音乐的想象力引导音乐情绪体验的方向。音乐活动最广阔的领域是音乐的联想，音乐再创造的想象力建立在音乐联想力基础上，而联想又是在记忆的基础上进行的。

音乐运动觉能力包括节奏感和机能控制。节奏感是人在听觉上对音乐张弛运动的感觉，它以音乐的音响运动转化为肌体的内存运动为基础。音乐的运动觉是一个积极的心理联系的过程，它常常以听觉意象的形态表现出来，因而听觉意象也被称之为一种动觉意象。另一方面，音乐的节奏感总是表现为某种情绪性的内容，离开了对音乐情绪的体会，就不能正确把握音乐的节奏感。机能控制指的是人在演唱、演奏音乐的过程中对人整体与局部的机能运动的控制能力。机能运动的把握首先是一个音乐情绪的把握，其中机能控制是服从于音乐的情绪感受的。无论是音乐的律动还是音乐的技能练习（发声练习、指法练习等），在进行这些音乐行为时都要求音乐活动的参与者对相关的肌体有一个轻松、灵活、自然的控制。这种机能的控制要求音乐活动的参与者身心的整体感觉协调与心理上的积极状态，这些状态又与音乐的节奏感本质相联系。

（二）音乐心理能力的影响因素

影响音乐心理能力形成和发展的因素有很多，总结起来主要有三大方面的原因。

1. 遗传因素

音乐心理能力的发展首先依赖于遗传素质的自然基础，它是一个人天生的感觉器官、运动器官及脑结构形态的生理特点。(1) 生理前提。能力是同某些先天的解剖结构特点联系着的，这些特点影响人的音乐反应和音乐行为过程的性质。巴赫家族听觉系统的生理特点，使这个家族有八十多人是音乐家；帕格尼尼的手指长而灵活，除开拇指外，其余四指几乎一般齐，最适合于小提琴的演奏；肖邦死后，对其手的解剖发现，他两手的韧带、肌肉特别适合于钢琴技巧的发挥。高尔顿调查了30家有艺术能力的家庭，发现其子女60%有艺术能力，而在150家无艺术能力的家庭中，其子女只有21%具有艺术能力[①]。(2) 早期显露。具备音乐能力的人往往早期就有显露。这是因为在脑与神经系统的某些方面所集中的特点，对能力的形成提供了

① 高觉敷. 西方近代心理学史. 人民教育出版社，1982.

有利的条件,就促使其在早期得到突出表现,并与日后事业上的成就有较大的关系。所以早期显露是判断音乐才能发展潜力的性格特征之一。(3) 行为模式。具有音乐才能的人常常会表现出具有某种音乐素质潜能的行为模式。音乐素质潜能主要表现在容易接受和记住那些心理上需要吸取的重要音乐材料上。具有伟大音乐才能的人特别具有善于把某些音乐材料构成新材料的特点,这样新材料很容易同化到原有心理模式之中。这种特定的行为模式标志着质的音乐行为特征。

2. 环境和教育因素

音乐能力是在良好的客观环境里和主体的实践活动中发展起来的,环境和教育是音乐能力获得的不可忽略的重要条件。(1) 环境条件。环境的作用对人的成长过程影响很大,尤其是早期阶段,会在一生中制约音乐能力发展的水平。环境条件对于早期生活的影响,主要来自家庭。家庭中音乐环境刺激的质和量与音乐能力的发展有很大关系。从一些音乐家的家庭环境影响和很多能歌善舞的民族音乐文化传统中我们可以很清楚地看到这一点。(2) 教育作用。教育比起环境的自发影响对音乐心理能力的发展起着主导作用。良好的音乐教育可以使人的音乐能力得到充分发展。研究发现,取得"绝对高音感"的成功率取决于接受音乐教育的年龄。从2—4岁开始训练的人中,92%有绝对高音感;4—6岁接受训练的比例为68.4%;7—9岁开始的比例降为41.9%;14岁后才开始训练的比例只占6.5%。

3. 主体的活动倾向

主体活动总是带有一定活动的倾向性,这种倾向性主要表现为人的兴趣爱好。没有这一点,主体的活动便失去了动力。音乐活动倾向主要表现在对音乐的爱好和对从事音乐活动的追求,甚至在不利的条件下仍倾向于此。音乐能力的发展与对音乐的兴趣爱好有着密切的联系。一般来说,对某种活动具有强烈而稳定的兴趣爱好,常常标志着与该种活动有关的能力发展水平密切相关。音乐能力和音乐兴趣爱好作为一种心理特征是相互制约的。音乐兴趣爱好促使人去实践、探索音乐,吸引他们的注意力倾注在音乐活动上;音乐活动的成果又更加强化了音乐的兴趣爱好。

(三) 音乐心理能力发展的个体差异

音乐心理能力发展的个体差异主要表现在表现时间、性别和结构的差异。

1. 表现时间的差异

人的音乐能力的充分发挥有早晚的差别。有些人的音乐能力表现较早,年轻时就显露出卓越的音乐才华,如奥地利作曲家莫扎特5岁开始作曲,8岁试作交响乐,11岁创作歌剧。这种情况古今中外都有。研究发现,音乐才能的早期表现很突出,儿童在3岁左右开始显露音乐能力,男孩占22.4%,女孩占31.5%。有一半人的音乐能力是在幼儿阶段显露的,男孩占49.7%,女孩占53.3%。在12岁以后再显露音乐能力的并不多,男孩只占14.3%,女孩只占8%。可见,中小学生的音乐才能表

现出明显的差异。另一种情况叫做"大器晚成",指音乐能力的充分发展在较晚的年龄才表现出来。

2. 性别的差异

由于男女在生理和心理上都存在差异,所以在音乐心理能力上也存在着一定的差异。男性比较擅长于作曲方面,而女性对唱歌和舞蹈方面比较擅长。据调查显示,中外作曲家中男性占97%;我国歌唱家中女性占77.4%;著名中外舞蹈家中女性占80%。

3. 结构的差异

音乐学习者的音乐心理能力有各种各样的成分,它们可以按不同的方式结合起来,由于能力的不同组合构成了结构上的差异。如有些人有高度发展的曲调感和听觉表象能力,而节奏感较差;另外有些人有较好的听觉表象能力和强烈的节奏感,而曲调感较差。

第三节 音乐教育的心理趋向

一、音乐教育从经验层面向心理层面转变

(一)传统音乐教育范式剖析

一个时代的教育跟当时的教学观息息相关,传统的音乐教育受到行为主义教学观的影响,在对音乐教学内涵的理解、音乐教学模式以及音乐教学控制方式上存在如下特点。

对于音乐教学内涵的理解,传统教学观认为教学就是音乐教师在特定音乐教学场所(琴房或教室)和一定音乐教学目标的引导下,运用教师个体喜欢的方式向学生经验型地传授人类已有的音乐知识或强化其音乐技能的单向活动过程。音乐教师是整个音乐教学活动的主体,音乐教学主要就是实施"教"的行为,完成"教"的任务;学生常常则是被动的客体,学生"学"的行为以及自身的能动性、主动性处于被忽视与冷落的境地。这种教学观中的"教"与"学"是同一情境下的两种相对独立、关联不大的活动。音乐教师只要履行音乐教学过程中的"教"的行为,整个音乐教学过程即宣告基本结束,至于教的行为所产生的效果教师缺乏主动的关注,或关注度不高。

对于音乐教学模式选择,传统教学观通常采用"讲述方式"和"模仿方式"。讲述方式主要传授音乐知识,模仿方式主要培养音乐技能。传统音乐教学模式的最大特点是信息特性单一,教育投入成本高,教学交往的信息环境相对较封闭。在整个音乐教学的过程中,教学活动的三要素(教师、学生、教学内容)中教师占第一位,

是主体与核心，音乐教师的意志统辖着整个音乐教学活动；音乐教学内容居第二位，知识、经验、信息具有绝对的权威性；学生位居第三。另外，在传统的音乐教育中，对于技能课的教学手段通常是一本谱例，一件乐器，一间琴房。对于音乐知识课的教学手段通常是一本书，一间教室，一张幻灯片。这种教学模式师生间信息交换少，音乐音响的感知与体验少，师生之间情感的双向交流与多向交流少。

对于音乐教学控制方式的使用，传统教学观基本上是教师对学生的单向控制，即教师与学生是处于"非平等"、"非对话"状态。学生学习的主动性、创新性受到压抑，特别是在音乐教学过程中学生在非智力因素方面诸如情感培养、意志锻炼，以及为人的尊严上难以得到应有的维护和关照。

因此，在传统的行为主义教学观的影响下，学生在音乐教学活动中被动接受教师的强化。音乐教师在施教过程中常常忽略学生的主体地位和作用，忽视学生已有的音乐认知结构、音乐认知特点和音乐认知风格，并往往将奖惩作为实现教学目标的主要方法。其后果是学生掌握的音乐知识与音乐技能凝固、僵化，很难迁移到新的学习中去。

（二）现代认知范式对传统音乐教育的渗透

随着20世纪60年代认知心理学的兴起，认知教学观逐渐代替了行为主义教学观。认知教学观不仅探讨教师的教学操作，而且还包括学习者特征、认知加工等一系列过程，其目的是充分发挥学生学习的主体作用，使学生成为独立、自主、高效的学习者。认知主义教学观在对音乐教学内涵的理解、音乐教学模式以及音乐教学控制方式上存在如下特点。

对于音乐教学内涵的理解，认知教学观首先认为音乐教学就是施教者"教"与受教者"学"共同构成的一种双边互动活动，整个音乐教学活动的主体是学生，而非音乐教师。其次，现代认知教学观更为关注的是学生在音乐学习过程中心智与身体的全面发展，而不仅仅是音乐知识、音乐技能、音乐经验的简单传授。认知教学观下的"教"与"学"是同一音乐情境下密切关联、协同作用、互为影响的双向音乐教学活动。

对于音乐教学模式选择，认知教学观推崇"生长式教学模式"或"个性化教学模式"。在这种音乐教学模式下的音乐教学活动的三要素中，学生居首位，即以学生为整个音乐教学活动的主体和核心；音乐教学内容次之，主要源于学生已有的音乐经验；音乐教师居第三，音乐教师是协作者，是促进学生音乐知识的建构者和设计者。

对于教学控制方式的使用，现代认知教学观主张师生间是一种相互交流与沟通的双向控制，音乐教师与学生是处在人格平等的"对话"状态。整个音乐教学活动中教师是"助产士"，是促进者，带领并帮助学生成为具有音乐智慧、音乐技能、音

乐综合素质的人。

（三）音乐教育的两极——教与学的心理问题

音乐教育活动是由教与学两类相依相存的活动复合构成的[①]。因此，教与学的问题成为音乐教育的重要心理问题。

在音乐教育活动中，音乐教师的教与学生的学是最基本的要素。音乐教师的教是有目的、有计划、有系统的。他们受国家教育方针、音乐教学大纲、音乐教材及所在地区教育行政部门、所在学校的具体情况与学生的实际音乐水平等制约。音乐教师是学校音乐教学活动的组织者、教育者，学校音乐教学的内容，教学质量和效益等方面都要通过音乐教师的工作去实现。音乐教师一般都受过音乐专业教育，一般都具有较扎实的音乐文化知识和熟练的音乐技能技巧，懂得一定的教育学和心理学理论，掌握一定的音乐教学法。因此，音乐教师是先知的一方，而学生则是未知的一方，学生正处在成长发展时期，需要教师指引。教师要将学生由不知引向知，由不会引向会，由生疏引向熟练。就学生的思想品德和审美教育来说，也在很大程度上与教师的品格和审美情趣有关。音乐教师教什么、怎样教，将直接影响学生的审美观和知识技能水平的高低。因此，音乐教师在教学过程中起主导作用。如对通俗歌曲能否作为教学内容以及如何引导这一问题，实质是某一位音乐教师的审美观及他对教学目标、教学任务认识的反映。

学生是受教育者，在音乐教学过程中，无论是音乐知识传授，还是音乐技能技巧的训练及音乐能力的培养，都必须通过学生自身的积极努力，亲身参与大量音乐练习和音乐实践活动。学生积极、主动地学是教学成功的关键，是决定性的因素。因此，学生是学习的主体。如果没有学生的积极主动性，感知、思维、理解、运用、创造都是无法实现的。无论教师的专业知识、技能技巧多么高，都无法替代学生的学习。

二、音乐教育逐渐重视社会心理因素的影响

（一）传统音乐教育的象牙塔效应

音乐是一种艺术。在传统的认识当中，艺术在许多人的心里无疑是一座神圣而华丽的象牙塔，特别是音乐专业人士大多持这种想法。这种观念在学校音乐教育者中也不同程度地存在着。因此，持这种观念的人们在学校构建了所谓象牙塔式的艺术殿堂，一味强调用一些专业标准来规范学生的音乐学习与音乐表演，结果使许多学生用音乐艺术的标准去图解音乐艺术本身，在这个图解过程中往往脱离了音乐艺术音像层面的直观、生动、自然的感性体验，从而对艺术产生了某种畏惧的心理，

[①] 叶澜．教育概论．人民教育出版社，1991．

而有意无意地远离了音乐艺术，得到的只是音乐的干瘪知识和不能迁移的音乐技能。

构建艺术象牙塔的一个前提假设是艺术是高贵的而非大众的，是神秘的而非通俗的。正如怀特·海指出，现代文明的价值取向对审美欣赏的忽视，以及艺术家与所谓的鉴赏家将艺术抬到一种至高无上的地位，认为艺术是神秘深奥的东西，是把艺术从内在于事物的完整体验中的价值分割开来，与普通人的日常需要分离。现代文明的困境显示出艺术审美欣赏的缺乏，不仅揭示了一个道理，即艺术学科的价值不在于神圣"象牙塔"的华丽，而在于其与人类精神成长的关联，与人类艺术生活质量的关注；同时也提出了一个迫切的问题，即教育与艺术的内在联系。对此，杜威的回答是："艺术内在的是教育。"杜威强调："人们对把美的艺术与日常生活联系起来心存敌意，这其实是对生活的一种感伤的，甚至是悲剧性的评价——生活是平淡无奇的。只是因为生活通常是充满挫折、失败，缺乏或过重的负担，就沉溺于这样一种观点——认为在日常生活与美的艺术创造及享受之间存在某种内在的对立。"[1] 为此，杜威从经验的角度来界定艺术，力求恢复日常经验与审美经验的连续性，让艺术走出神秘，走向普通人。他认为，美的艺术、实用艺术与日常生活一样，都是人与环境的相互作用，这些活动都体现出经验的共同模式。经验，作为杜威哲学的重要术语，不同于一般经验主义者给出的定义，即经验是个体的认知。在杜威眼里，经验是指"处于环境中的个体对某一情绪的整体反应"[2]。它不仅包括人的认知，还包括人的感受、行为等，具有"需要—阻力—平衡"的活动运作模式[3]。只要体现出了这种模式，日常生活经验与实用艺术就都属于审美经验，也就是说，审美经验与实践经验有着共同的本质。进而，杜威提出了"从做中学"的教育主张，和一系列贯穿这一主张的美育思想：美育要以学生的生活经验为起点；通过实用的艺术设计活动来实施美育；艺术欣赏的培养要与学生的生活联系起来；美育要着眼于人的全面发展等[4]。

（二）心理归因在音乐教育中的作用

音乐是一门表演艺术，心理因素对它的影响尤为突出。音乐表演者和音乐学习者如何才能找到音乐活动中失败或成功的主要因素，为音乐表演和学习的进一步提高奠定基础？心理归因是重要的手段之一。20世纪60年代，心理学家开始从人们行为的结果着手寻求其行为的内在动力因素，也就是对归因的研究。韦纳（Weiner）从个体在行为之后对自己行为结果成功或失败的认知解释角度系统地提出了归因理论。韦纳认为，个体对自己的行为及其结果有自求了解的动机；个体解释自己

[1] John Dewey. Art as Experience. New York：Minton，Balch&Company，1934：27.
[2] 〔美〕约翰·杜威．哲学的改造．安徽教育出版社，1999：55.
[3] 张宝贵．世俗与尊严．社会科学文献出版社，2001：142.
[4] John Dewey. Art as Experience New York：Minton，Balch&Company，1934：326-327.

的行为后果时的归因是复杂和多维度的；个体的自我归因将影响其今后类似行为动机的强弱。基于这三个假设，经实证研究发现，人们通常将自己行为结果之所以成功归为以下六个因素：能力强弱、努力程度、任务难易、运气好坏、身心状况和其他，这六种因素又分别纳入原因来源、稳定性和可控性三个维度之中，参见表1-1。

表1-1 韦纳归因理论的三维度分析

归因种类	归因维度					
	原因来源		稳定性		可控性	
	内部	外部	稳定	不稳定	可控	不可控
能力强弱	√		√			√
努力程度	√			√	√	
任务难易		√	√			√
运气好坏		√		√		√
身心状况	√			√		√
其他		√		√		√

韦纳通过一系列的研究，得出了归因的三个最基本结论。第一，当个体将成功归因于能力和努力等内部因素时，会产生骄傲、自豪感，增强自信心和动机水平；将成功归因于任务容易、运气好、别人帮助等外部原因时，则满意感较少。当个体将失败归因于能力弱、不努力等内部原因时，会产生愧疚感；将失败归因于任务太难、运气不好或教师评分不公正等外部原因时，则较少产生愧疚感。无论成败，归因于努力都比归因于能力会产生更强烈的情绪体验。努力而成功感到愉快，努力而失败也应受到鼓励，不努力而失败会感到愧疚。第二，获得同样成绩时，能力低者应得到更多的奖赏。第三，能力低而努力的人受到最高评价，而能力高但不努力的人则应受到最低评价。

韦纳的归因理论在音乐教育上有重要的意义，即能从学生的观点中显示出音乐表演或音乐学习成败的原因。了解学生的自我归因可预测其今后在音乐表演或音乐学习中的动机。学生的自我归因未必正确，但却十分重要，音乐教师应该了解和辅导。音乐教师对学生的归因进行辅导首先必须了解归因理论。归因理论是解释学习动机最系统的理论之一，也是最能反映认知观点的动机理论。该理论不仅为音乐教育实践提供了可行的方法和途径，而且以培养学生在音乐活动中完整的人格和优良的心理品质为目标，教会学生形成音乐学习的内存动机和正确地认识音乐表演或音乐学习活动的成败，并形成正确的自我意识系统。这些无疑为今后音乐教育的目标提供了具体而客观的心理学标准。

(三) 音乐教育中的情境心理适应性

音乐教学活动离不开具体的、具有良好音乐氛围的情境，因为音乐是一门以情感表达为主的艺术，不同的情境会产生不同的情绪和情感。建构主义提倡情境性学习，与情境性学习相一致的是情境教学。情境教学理论的出发点和实践切入点是"情境"。教学中强调把所学的内容与一定的真实任务（Authentic Task）情境挂起钩来。

情境性教学具有以下特点。首先，学习的任务情境应与现实情境相类似，以解决学生在现实生活中遇到的问题为目标。学习的内容要选择真实性任务，不能对其做过于简单化的处理，使其远离现实的问题情境。由于具体问题往往都同时与多个概念理论相关，所以研究者主张弱化学科界限，强调学科间的交叉。其次，教学的过程与现实的问题解决过程相类似，所需要的工具、资料往往隐含于情境当中，教师并不是将提前已准备好的内容教给学生，而是在课堂上展示出与现实中专家解决问题相类似的探索过程，提供解决问题的范式，并指导学生的探索。最后，情境性教学需要进行与学习过程相一致的情境化的评估或者融合于教学过程之中的融合式测验，在学习中对具体问题的解决过程本身就反映了学习的效果[①]。

从音乐教学的角度来看，"情境"实际上就是一种以情感调节为手段，以学生的生活实际为基础，以促进学生主动参与、整体发展为目的的优化了的音乐学习与生活环境。情境教学的核心是"情境"，它以"情"为经，将情感、意志、态度等心理要素确定为音乐教学的有机构成，将学生的兴趣、特长、志向、态度、审美能力、表现能力和鉴赏能力以及价值观等人的素质的重要方面摆在音乐教学应有的位置上；以"境"为纬，通过各种生动、具体的音乐氛围的创设，拉近音乐学习与学生现实生活的距离，为学生的主动参与、主动发展开辟新的途径。情境教学以思维为核心，以情感为纽带，通过各种符合学生学习心理特点和接近生实际的情境的创设，巧妙地把学生的音乐认知活动和音乐情感活动结合起来，提高了学生的思维品质。情境教学将情境贯穿音乐教学过程的始终，强调凭借情境促进学生的整体发展，从而将唱歌、欣赏、活动的训练统一在具体的音乐情境中，让学生通过主动参与体验到音乐学习的快乐和成功的喜悦，使他们不仅掌握了音乐技能技巧，而且发展了音乐表现能力。生活离不开音乐，音乐教学离不开生活化的"情境设计"。学生学习的音乐作品的内容与他们的日常生活紧密相连，容易创设一些生动、有趣的情境，也易于学生更快地进入音乐的世界。

三、音乐教育的科学化趋势

(一) 艺术与科学融合的时代背景

艺术与科学都产生于人类的实践活动，都是人类认识世界、改造世界、表现世

[①] 张建伟，陈琦．从认知主义到建构主义．北京师范大学学报（社科版），1996（4）．

界的手段和方法。艺术追求美，是创作主体对客观世界内在美感的外在表达；科学追求真，是认识主体对客观世界内在本质的真实反映。艺术与科学作为人类文化的两翼，人们一直在探讨它们之间的关系。物理学家、诺贝尔奖获得者李政道先生说："艺术（诗歌、绘画、音乐等）用创新的手法去唤醒每个人的意识或潜意识中深藏着已存在的情感；情感越珍贵，反映越普遍，艺术越优秀。科学（天文、物理、生化等）对自然界的现象进行新的、准确的抽象；科学家抽象的叙述越简单，推测的结论越准确，应用越广泛，科学创造就越深刻。科学与艺术的共同基础是人类的创造，它们追求的目标都是真理的普遍性。它们像一枚硬币的两面，是不可分割的。"[1]

艺术是情感化的科学，科学则是精确化的艺术。艺术的本质在于人的自由创造，是人的本质力量的外在表现，是人的体力和智力的统一，是物质劳动和精神满足的统一。人类对艺术的追求，也是对自由的追求，对自身全面发展的追求。随着科技的不断进步，生产力的不断提高，人越来越有能力和时间追求自身的自由全面发展。但目前人们更多的是对自身审美情感和鉴赏力的追求，因为现代科技在为人类带来巨大物质财富的同时，也制约了人对审美情感和鉴赏力的培养。马克思指出："对于没有音乐感的耳朵说来，最美的音乐也毫无意义。"[2] 所以，审美能力的培养和熏陶对人的自由、全面的发展意义重大，而审美能力的培养和熏陶主要来自好的艺术作品，特别是生活化的优秀艺术作品。人的自由、全面发展的趋势要求艺术教育必须做出回应，单一的艺术教育和艺术作品已经不能满足人的自由、全面发展的综合需要了。时代呼唤艺术与科学的融合，这已经成为艺术教育必须面对的问题，也必然是未来音乐教育必须面对和必须做出选择的问题。特别是如何在音乐教育中真正做到艺术与科学的融合，是解决音乐教育中许多重大问题的关键所在。因此，在实际教育中，我们应融科学理念于艺术教育中，使艺术教育越来越科学化[3]。

（二）教学策略和元认知在音乐教育中的地位改变

关于教学策略的研究，是继学习策略研究之后而兴起的。学习的种类很多，一种学习策略在不同的学习情境中使用的效果也各异。这是因为学习策略的作用受到许多学习变量的影响。以前，许多研究者致力于总结所谓"最优"学习方法，企图让学习者掌握某些方法后能一劳永逸。但结果往往是对于一个学习者"最优"的方法，对另一个学习者可能是"非优"的；在一种场合有效的方法，在另外的场合又可能失去它的效用；许多被教师认为行之有效的方法，却不能为多数学生所掌握或灵活运用。这种现象在学生个性差异明显和教学情境变化多样的音乐教育中尤为突

[1] 甄橐. 李政道抱病演讲"科学与艺术". 北京青年版，1999-06-10.
[2] 马克思，恩格斯. 马克思恩格斯全集：第42卷. 人民出版社，1979.
[3] 连冬花，张跃华. 艺术与科学的融合——科学理念融入艺术教育之探析. 南京林业大学学报（人文社会科学版），2009（2）：47-51.

出。究其原因，关键在于忽视了学习策略的选用受到教学情境中许多因素的影响。20世纪70年代以来，研究者们开始重视教学对学习的影响，把教学策略和学习策略并置于更为广泛的学校情境中加以考察，既重视学习策略的作用又重视教学策略的作用，尤其是在20世纪90年代的西方，研究教学策略的热忱超过了研究学习策略。不少研究者把教学策略与具体的学科结合起来。在音乐教学领域，研究者发现，音乐教学策略的运用可以提高学生学习的积极性，提高音乐教学的质量，并对音乐教学内容和方法的选择具有积极的指导意义。因此，对音乐教学策略的研究应成为未来音乐教育心理学研究的一项重要任务。

元认知就是对认知的认知，其结构由元认知知识、元认知体验和元认知监控三种成分构成，这三种成分相互联系、相互作用。对元认知理论的研究近几年才在我国教育理论界兴起，它对教会学生学会学习、开发智力等问题都具有重要的意义。

最近，有研究者将元认知理论引入了音乐学习领域，对音乐学习心理学以及教育心理学的发展起了重要的促进作用。传统的音乐教育理论一般是将音乐学习视为一个由感知、注意、记忆、理解构成的认知过程，学者们在分析个体的音乐学习能力时，更多的是从音乐的感知能力、记忆能力、理解能力、概括能力、想象能力、操作能力等方面入手。从当今元认知研究发展的视角来看，这些看法还不够全面。元认知理论认为，音乐学习过程不仅是对所学音乐材料的识别、加工和理解的过程，同时也是对该过程进行积极的监控、调节的元认知过程。由此看出，元认知是音乐学习活动中最重要的认知因素，它强调学习过程中主体积极的监控，以调节自身学习活动的自我意识。心理学的研究表明，意识是人脑对客观现实的反映，它可以分为自我意识和对周围客观事物的意识。自我意识是人类意识的最高形式，人不仅能意识到周围客观事物的存在，也能意识到自己的存在，能意识到自己在感知、思考以及自己的计划、行动等，因此，人能够通过控制自我意识来调节自己的思维和行为。如上所述，元认知的实质就是人对认知活动的自我意识和自我调节。在音乐学习中，它不仅监控音乐学习活动的技能和知识获得的过程，同时也监控音乐学习活动中影响技能和知识获得的几种主要心理因素。据此，我们可以认为，音乐学习能力应包括元认知和音乐学习中各种认知能力两个方面，在音乐学习活动中培养元认知能力是教会学生学会学习的一个重要因素。元认知会使学生能够根据自己的个体特点、学习任务和目的的不同、学习材料的不同、学习环境的不同，来灵活地制定相应的学习计划，采取有效的学习策略，通过音乐学习活动中的自我监控、反馈、评价、调节，从而尽快地达到学习目标。因此，元认知能力的培养对于提高音乐学习效率具有重要意义，也是未来音乐教育心理学研究的一项重要内容。

教学策略和元认知在音乐教育中应该越来越受到重视，对教学策略与元认知的研究将更加有利于音乐教育的发展和科学化。

(三) 脑机制研究对音乐教育心理的促动

1. 人脑的研究及其对音乐教育的促动

人脑是我们所知道的宇宙中最复杂、最精密的存在物，其物质的运动功能有着巨大的潜力和可塑性。脑神经元和神经回路的活动是意识和思维的神经生理基础。大脑神经回路的有关生理特征决定着意识和思维。神经回路是脑过程的一个组成部分，是脑的高层次活动的部分，意识和思维就是这部分活动的结果。据科学测验，人脑有一百五十多亿个神经元，每个神经元由神经细胞体和突触两部分构成，大脑皮层上一个神经元上有 3 万个以上的突触。整个人脑有 $10^{14} \sim 10^{15}$（百万亿～千万亿）的突触。神经元之间通过突触结成复杂而广泛的联系，突触以一毫秒的时值向另一突触传递各种各样的冲动。一个神经元的信息不仅可以传递给另一个神经元，还可以传递到许多神经元。不同部位、不同区域的神经元的纤维末梢也可以聚集到一个神经元上，对同来源的信息集中加工制作，产生意识和思维活动。神经元和神经回路按照多种多样的组合和传递方式产生不同的神经模式和思维模式。对于个体人来说，他的大脑究竟是何种经验模式，这与那些突触的成熟、发展以及变化有关；而那些突触的成熟、发展采取什么样的联系，不仅与先天的机制有关，更与后天重复性训练有关。研究发现，音乐家的经验和思维模式与通过长期训练而发展的右脑突触密切相关，通过右脑突触来传递、处理音乐信息。可见，音乐教育应当从卓越音乐家，特别是音乐家的成长及其创造的经验模式、思维模式的形成中体察如何训练音乐人才的途径和方法；从培育、发展大脑经验模式的层次上来对待音乐教育的视、听、唱、表演技巧的训练，使音乐经验在神经细胞中刻下印记。

2. 无意识的研究及其对音乐教育的促动

现代思维学、脑科学的研究成果证明：音乐创作和再创作的活动，不仅与意识有关，而且与无意识有直接关系。无意识是人类的信息库，思维就发生在意识与无意识的对立统一、相互转化之中。无意识是潜存于人脑尚未显现为意识的非语言表达的心理过程和精神现象，包括先天无意识和后天无意识。先天无意识包括生物的本能和"集体无意识"的社会本能，它是人的心理状态和气质等形成的原始根源；后天无意识是人在长期的实践、学习以及环境影响下对人和物的感知，它通过记忆、思维在人脑中留下印迹，是人的知识结构、技能结构和经验体系在意识深处的积淀。现代脑科学实验证明：无意识在大脑机制中是意识水平之下的信息处理方式。有意识是通常所说的自觉意识，它是主体有目的、自觉控制的反映方式，是思想处于清醒状态下使用语言（或符号）和相应逻辑的精神活动方式。有意识是处于神经活动水平线之上的精神现象，是后天社会实践的体验和教育所获得的自觉反映形式。思维是在显意识的范畴内按一定逻辑，运用相应符号，调动与创造相应的无意识与有意识汇合一体成为流动、整合的意识群，它是人脑的高级反映形式。一旦某些潜意

识与有意识对撞，潜意识就转化为有意识，这时也就进入创作过程，便在个体所积淀的内心体验的基础上，依照创造物的性质和类别以及相应的物质表现媒介扩展为不同类型的定向思维。从意识发生的历史过程来看，潜意识作为"原发过程"先于有意识，潜意识也许停留在潜在的水平上，易于发生变化，无意识与意识之间不是单向的转化，意识长期积累寄存于大脑也可以转化为无意识。

无意识与意识及其转化的研究对音乐教育心理学有重大意义。音乐教育应当注意在潜移默化中培养、积蓄正确的无意识，积累、充实音乐无意识的信息库，提高创造音乐思维的概率，在定向的音乐思维中掌握无意识与意识相互反复转化的规律。

3. 大脑两半球的研究及其对音乐教育的促动

关于大脑的两个半球，有不少研究者做过相关方面的实验，说明两半球是密切联系，统一活动的。美国著名神经心理学家斯佩里（Sperry）、韦塞尔（Wiesel）等人关于"裂脑"的研究都得出两点极其重要的结论。第一，大脑两半球备有分工、各司其职。左半球同抽象思维有关，语言、理解、计算、逻辑分析等活动占优势。右半球同形象思维有关，形象和声音的感知、记忆、时空定位、情感、想象等活动占优势。第二，在复杂的生理神经系统中，左和右两个半球通过中枢交叉神经分别与人体的左右器官相互作用：左半球与右手、右腿互传信息，交互作用；右半球与左手、左腿互传信息，交互作用。两个半球之间有两亿条排列规则的神经纤维构成神经通络，每秒可以在两半球之间往返传递40亿个神经冲动，使两个半球相互配合、相互作用，实现功能上的协作互补。

因此，在音乐教育活动中应当意识到两个问题。第一，无意识活动长期被认为与右脑无关，但无意识活动时，右脑并非真正没有意识，相反潜意识功能主要集中在右半球（显意识功能主要集中在左半球，主管着诸如数学、逻辑等抽象思维的综合完形活动）。因此，右脑在人的思维中发挥着不可缺的重要功能，它从脑机制和功能上证实了人类由思维经验而描述的形象思维的存在，也否定了长期以来占优势的"唯抽象思维论"，为形象思维以及与形象思维有关的具体专业思维类型（如音乐思维）的研究拨开了迷雾。第二，人脑的两个半球学说不是"分家"说，而是分工协作的"互补"说。

第二章 音乐时间认知

> **请你思考**
>
> - 音乐作为时间艺术在教育过程中应怎样使用其概念体系？
> - 音乐作为时间艺术存在哪些研究领域？
> - 音乐时间心理学的研究成果对音乐教育具有哪些启示？

第一节 音乐作为时间艺术的概念体系

一、音乐时间艺术相关概念的界定

（一）音乐作为时间艺术的客观基础

时间和空间是一切运动着的物质存在的基本形式。在这种形式中，任何物质的运动过程都是以或前或后的相继顺序性和或长或短的持续性表现出来。这种时间的顺序性和持续性就是运动物质的时间属性。时间心理学认为时间属性主要包括两个方面：时序（Temporal Succession）和时距（Temporal Duration）。"时序是客观现象的顺序性，即两个或多个事件可以被感知为按顺序组织的不同事件。"[1] 它包含三个属性：顺序（Order）、位置（Position）、间隔（Lag）。"时距是客观现象的持续性，指两个连续事件间的间隔性或某一事件持续的时间段。"[2] 时距可以以两种方式呈现：间隔或持续[3]。以间隔方式呈现的时距只有起止刺激，又称为空（虚）时距；以持续方式呈现的时距则有延续刺激，又叫做（充）实时距。时距还可以以不同长度呈现。现代认知心理学认为，时间属性不仅是一种因变量，而且也是一种自变量。在人类的信息加工系统中，时间属性是需要进行加工的重要信息，其中时序依赖于

[1] 郭秀艳. 大学生实时距、空时距估计的比较研究. 心理发展与教育，2003（3）.
[2] 同上.
[3] 张述祖，沈德立. 基础心理学. 教育科学出版社，1987：362-365.

我们对变化的体验,时距依赖于人们对变化的判断。

音乐必须在音符的"运动"中才能得以存在。运动中的音符也必将形成前后音符的顺序、位置和音符间的时间间隔,以及音符本身所持续的时间。可见,音乐离不开音符的顺序性和持续性存在,时间属性是音乐的本质属性。同时,我们必须认识到,"时间属性"这个概念虽然来自于时间心理学的范畴,时间心理学对它的研究有特定的称谓、体系性的概念系统、相关的研究范式,但这并不影响我们对时间心理学有关该概念所涉及领域相关成果和研究范式的借鉴,相反,时间心理学先进、前沿、体系性的研究成果会成为音乐审美心理学研究的重要基础。因此,正确认识时间属性相关的子概念与音乐中相关概念的对应关系,会使我们对音乐中时间属性的研究找到合适的心理学依据。

(二) 音乐作为时间艺术的主观原因

从加工的心理过程来看,音乐的时间属性是认知加工的主观性的结果。音乐时间属性的认知加工主要包括:时间知觉、时间记忆、时间表征、时间推理、时间透视、时间管理、时间态度等。本书主要对与音乐材料认知加工直接相关的心理过程——时间知觉(时序知觉、时距估计)和时间表征(时序表征、时距表征)进行研究,因为音乐材料对审美者的刺激具有"直接、快速"的特点,时间心理学研究发现,这种特点在时间知觉和时间表征的心理过程中有集中体现。

1. 时间知觉与心理时间

时间知觉(Time Perception)指个体对同时直接作用于感觉器官的客观事件的持续性和顺序性的反映,主要包括时序知觉、时距知觉和时距估计三种心理加工过程。时序知觉指个体对直接作用于感觉器官的客观事件的顺序、位置、间隔的信息加工过程,主要研究时序信息的加工方式和编码特点。时距知觉涉及心理当前(Psychological Present),指在知觉上认识两个连续事件的或多或少的同时性的能力,是个体对同时直接作用于感觉器官的客观事件的延续性的反映。时距估计指个体对界定于两个相继事件之间的可觉察的间隔时间的认知,它要求判断的是仅靠感知不能判断的时距,这里有记忆系统的介入,即当记忆用于将过去的某个时刻与现在的某个时刻相连或联系了两个过去事件时,就会有对时距的估计了。

2. 时间表征与心理时间

时间表征是外部世界中的物理时间在人的心理上的一种反映,是人的大脑对时间信息的一种储存、加工和表达的方式。针对于时序信息的储存、加工和表达的方式称为时序表征,针对于时距信息的储存、加工和表达的方式称为时距表征。从编码形式上看,时间表征分为表象表征、词表表征和数字表征;从储存形式上看,时间表征可分为线性表征和网络结构表征;从意识的参与与否,时间表征可分为外显表征(Explicit Representation)和内隐表征(Implicit Representation)。米雄(Mi-

chon) 提出时间表征可分为外显表征和内隐表征[①]。时间外显表征是一种有意识的、概念性的时间结构，目前可区分出三种形式：时间的似真表征、时间的隐喻表征、时间的形式表征。时间内隐表征是潜意识的、具有动力性的时间结构，与内隐记忆有关，在这种表征中，对过去经验的保持以及对未来时间的预期都是内隐的，具有自动性和认知不可渗透性。

（三）音乐时间属性的材料体现

从音乐材料的主要属性与主体认知加工过程的关系看，音乐材料主要使人的认知过程产生认知期待特性、认知分组特性、知觉动力特性。

在音乐审美中，主体的知觉被具有明确指向性的力（这种力不仅包括和声所具有的动力，还包括其他各种音乐材料结合在一起所产生的合力，如快速时值的交替、音阶式的上行或下行、作品在结构上的对比与呼应等）所支配，使其注意积极指向特定的材料，心理随势而动。马克·库尔迪（Mac Curdy）在《音乐心理学》一书中称这种知觉的指向性为"本能的、机械的、生理的机制"。其实，这种倾向不仅表现为一种生理现象，更体现为一种心理现象，这种心理现象就是认知期待。认知期待由两种原因引起，一种是音乐材料音响的物理性质对主体听觉的生理作用，如不协和向协和的进行等。一种是主体先前的经验，其中主要是一定的音乐文化背景在主体心理产生的有序感（和谐感、平衡感、秩序感等）。如连续的二度进行中夹杂着小三度的跳进，若是出现在民间音乐或浪漫派及其以后的作品中，主体不会觉得奇怪，但若是出现在巴赫时代或古典时代就会出乎主体的预料；再如听到一个属七和弦，在莫扎特的作品中主体期待它向内解决，如果在瓦格纳的作品中主体却期待它向外进行了。

音乐审美中，认知期待除出现在和声序进的期待、调式音调的期待之外，还主要存在于节奏和旋律之中，主要有以下几种情况。第一，时值长短的关系，如短时值在前，长时值在后，主体的认知期待长时值出现；短时值进行越长，对长时值的期待也越强。第二，旋律进行的关系，如旋律半音性的变音进行中，期待正音的出现，在调性外的变化半音进行中正音的期待更强。第三，音程连续的关系，如级进音程的连续，期待有连续地进行；大跳的音程之后，期待反向地进行。第四，和弦连接的关系，如不协和音和不稳定音期待解决，阻碍终止后的期待更强。第五，音乐结构的关系，如平行乐句的期待，固定旋律与音型的期待，对周期性结构或循环结构的期待等。第六，无明确指向性的期待，如作品中不断的反复期待变化的出现，不明确的调式、调性，游移的和声，不明确的节拍，没有明确轮廓线的旋律等之后都将出现认知期待。这些现象都需要心理学实证研究的支持。

① 梁建春，黄希庭. 几种时间表征的研究概况，心理科学.1999（22）.

认知分组性是指主体在认知音乐音响信息时倾向于将自己熟悉的节拍形式、结构形式、音响模式、运动模式等进行分组，达到理解其中意义的目的。因为音乐符号是一种抽象的符号，为了达到对这种抽象符号的破译，主体必然会采取（有意识的或无意识的）一定的规律用以区分进入耳朵中的音响的各种成分。对于音乐材料，这种认知分组主要表现在以下几方面。第一，根据音乐进行中相同连续的音响符号进行分组，如同音反复——弦乐的碎弓、琶音的轮指等，同一种音型——四个音符一连串的绕行等。第二，根据音乐进行中近似的音响符号进行分组，如同一音区、同一节奏型、同一声部、同一演奏法、同一速度、同一调性等。第三，根据音乐进行中同一运动方向进行分组，如音乐进行中的上行与下行，多声部音乐中的平行进行等。第四，根据音乐进行中的音响对比性原则进行分组，如把匀速流动的声部认作衬托，把多变的节奏声部认作旋律；用音色和音量区分两个声部都是匀速运动或节奏变化的情况；用速度的快速与缓慢区分声部的进行（我国戏曲演唱中的"紧拉慢唱"）。第五，根据音乐进行中节拍的重音进行分组，如华尔兹、马祖卡等。这些现象也需要心理学实证的支持。

知觉动力特性是指在音乐进行中，主体对音乐符号的知觉会随着音符不同的运动位置、运动模式、运动方向等知觉到不同的动力。这种对音乐动力性的知觉是主体对音乐符号得以完形的关键。如同一个音在音阶的进行和和弦的进行中具有不同的动力，同一个音在和弦的原位和转位中具有不同的动力，同一个音在不同的节奏型中具有不同的动力，同一个音在原位音程和转位音程中具有不同的动力等。这些现象同样需要心理学实证的支持。

二、音乐时间艺术相关关系的梳理

（一）音乐本体与时间属性的关系

音乐材料有多种构成要素，每一种要素都体现出不同的属性，但所有这些属性都可以用时间属性（时序、时距）来加以概括。节奏的时间性不仅包括音符在时距上的延续，而且包括音符在时序上的构成方式，如音符同样时距（1拍）的延续，单纯的1拍延续与在切分音中1拍延续将使音符具有不同的运动型和动力性。旋律的运动性虽然主要体现在音符时距的延续方面，但音符时序的改变将完全改变旋律的运动方向，如上行旋律中音符时序的改变将立即变成下行的旋律。和声的动力性虽然主要取决于音符的时序，但它必须在音符的时距中展开才能存在，如和弦的前后顺序的连接、和弦在音乐进行中所处的位置（强拍与弱拍）、和弦之间间隔的长短（如加入不同和弦形成的不同终止式）等将形成不同的动力性。即使是同样的和弦和音程，不同的时距长短也将影响其动力性。可见，不同的音乐材料形成不同的时间属性，同一音乐材料的不同时间属性将体现出不同的音乐属性（时间性、运动性与动力性）。

（二）时间属性与认知加工的关系

同一音乐材料的不同时间属性与不同认知加工过程相联系，主要表现在两个方面：一是音乐材料的时间属性对认知加工具有强迫性，迫使主体的认知加工带上某些特性；二是面对不同音乐材料的时间属性，主体的认知加工过程将出现不同的倾向性。强迫性主要表现在：音乐材料音响特性的存在要求知觉的灵敏度，连绵不断音乐材料时距的展开要求准确的记忆力，错综复杂的音响刺激需要与之相适应的心理表征才能得出正确、快速的判断。倾向性主要表现在：对于旋律，与之相适应的认知加工主要是时序的知觉与估计，因为旋律的主要特性在于运动，运动主要体现的是音与音之间的序列关系；对于节奏，与之相适应的认知加工主要是时距的知觉与估计，因为节奏的特性主要是时间延展性，离开了对时间长短的判断便失去了构成节奏的基础；对于和声，与之相适应的认知加工主要是心理表征，因为如果没有正确的心理表征，即使能知觉到属七和弦的四个音，也不能判断出它是什么和弦，同样也感受不到它在音乐正格终止中的动力性作用。可见，音乐材料的时间属性对认知加工具有选择性和约定性，因为人的感觉都只由于相应的对象而存在，认知加工应该根据音乐材料的时间属性进行加工，才能充分认知和理解音乐材料的意义。

音乐教育中有关时间的认知加工主要是时间知觉和时间表征。时间知觉和时间表征的相同点在于：时序和时距的知觉加工都与记忆相关，时序和时距的表征也与记忆相关，可见记忆是时间知觉和时间表征的基础和连接点。时间知觉和时间表征的不同点在于：时间知觉主要针对于外界的音乐材料刺激，是对外界音乐材料的破译与解码，目的是去了解特定的音乐材料是什么；而时间表征主要针对于内在的心理特征与过程，是对主体内在心理机制的解构，目的是去发现音乐材料的时间属性是怎样在主体的心理进行编码和贮存的，这种编码和贮存是否有意识的参与。可见，时间表征是一个复杂的心理现象，是认知加工的核心。如果没有正确的时间表征，时间知觉便将失去认知加工的基础。

心理时间与认知加工的关系主要表现在与时间知觉的关系和与时间表征的关系。一方面，心理时间属于时间操作的结果，因而心理时间建立在时间知觉的基础上，时间知觉决定心理时间的状况；另一方面，时间表征是时间知觉的基础，因而时间表征通过时间知觉对心理时间起作用。心理时间直接反映时间知觉的结果，间接反映（可以是外显的反映，也可是内隐的反映）时间表征的特征。

（三）认知加工与音乐审美的关系

从心理过程来看，音乐审美的过程就是一种特定的认知加工的过程，其中认知加工是手段、音乐审美是目的。也就是说音乐审美规定了认知加工是一种审美意义上的认知过程，是按照音乐美的规律来对音乐音响进行认知加工，而不是从物理学或声学的角度对音乐音响进行感觉、知觉、记忆、表征等认知过程，它限定了认知

加工的审美化情境。本书所涉及的音乐审美，不是纯粹的理论思辨的、观念上的审美，它是建立在不同审美者、不同音乐材料、不同审美情境下的，时间心理学研究手段和范式下的音乐审美认知过程。在这个过程中，我们不仅要探讨音乐审美的心理时间存在的结果和特征，更主要是了解和挖掘这种心理时间背后的材料特征、人格特征和情境特征以及它们之间的心理关系，从而为音乐审美的心理时间的存在找到心理学的理论依据和实证依据，把时间心理学的研究成果和研究范式引入音乐学的研究之中，为音乐学的学科构建寻找一条实证之路。音乐审美是目的，认知加工是手段；音乐审美规定了认知加工的性质，认知加工为音乐审美的存在提供了方法论支撑。

第二节 音乐作为时间艺术的研究领域

一、音乐心理学有关时间研究的主要领域

（一）音乐心理时间存在普遍性的实证研究

心理时间存在普遍性的实证研究主要出现在 20 世纪 70 年代至 20 世纪末。研究者们通过实证研究发现：心理时间具有存在位置的普遍性，存在操作主体的普遍性，存在材料的普遍性，存在操作目的的普遍性。存在位置的普遍性主要表现在每一拍都存在系统的计时变化[1]，同一材料在不同音高位置上存在普遍性[2]，心理时间多出现在段与乐句的结束处[3]。存在操作主体的普遍性表现在不同专业的音乐操作者存在系统的心理时间发现，心理时间出现在打击乐者和钢琴家的时间操作中，不同年龄、不同音乐水平的操作者存在系统心理时间研究发现[4]：5 岁儿童、成人非音乐家和音乐家在音乐节奏再生的比较中发现了相同的系统性时间变化。存在材料的普遍性表现在：简单的音乐材料和复杂的音乐材料都存在心理时间，抽象性的音乐序列和真实的音乐材料存在心理时间[5]。存在操作目的的普遍性表现在：有表现的演奏

[1] Gabrielsson, A.: Similarity Rating and Dimension Analyses of Auditory Rhythm Patterns. Scandinavian Journal of Psychology, 1974 (14): 1761-1764.

[2] Drake, C., Palmer, C.: Accent Structures in Music Performance. Music Perception, 1993 (10): 343-378.

[3] Todd, N. P. MeAngus: A Model of Expressive Timing in Tonal Music. Music Perception, 1985 (3): 33-58.

[4] Drake, C.: Influence of Age and Musical Experience on Timing and Intensity Variations in Reproductions of Short Musical Rhythms. Psychologica Belgica, 1993 (33): 217-228.

[5] Repp, B. H.: Diversity and Commonality in Music Performance: an Analysis of Timing Microstructure in Schumann's Traumerei. Journal of the Acoustical Society of America, 1992 (92): 2546-2568.

和无表现的演奏存在心理时间[1]，用计算机机械演奏出来的相同时间间隔听起来较短，演奏者习惯在演奏中将它延长[2]。

（二）音乐心理时间存在原因的实验研究

音乐心理时间存在原因的实证研究始于20世纪末，主要从节奏和节拍与心理时间的关系、音乐结构与心理时间的关系两方面进行了研究。

在音乐结构与心理时间的关系方面，雷帕（Bruno H. Repp）以肖邦的练习曲为原始材料，然后经过不同复杂程度的扩展，在五个实验中系统研究了音乐中时间操作的情况结果，发现音乐的时间操作与其声学特征相关，也与音乐本身的结构相关，它们共同决定音乐的时间操作，但它们在不同复杂程度的音乐材料中所起的作用不同。简单材料中，音乐的时间操作主要受声学特征的影响；但随着音乐材料复杂性的增加，音乐的时间操作就更倾向于受节奏组、层级段等结构性因素的影响[3]。这个研究表明：音乐结构（特别是旋律—节奏组）具有时间的含义，它不仅反映在操作者的动作行为中，也反映在听者的时间保持能力中。

在节奏、节拍与心理时间的关系方面史密斯（Karen C. Smith）、库迪（Lola L. Cuddy）的研究表明：心理时间与节拍节奏、和谐节奏具有很大关系。他采用13个音符的音乐序列与两种类型的节拍（3/4、4/4）进行匹配和不匹配的演奏，结果发现快速的时间反应不总是出现在匹配的节奏和动力性重音的位置上，却持续出现在4/4拍音乐序列的演奏中[4]。

雷帕与温德森（W. Luke Windsor）、帕特·德森（Peter Desain）在考察音乐审美的节奏怎样随速度的变化而变化的实验中发现：心理时间与节拍的类型、节奏的类型、小节内音符的多少、小节内音符的长短、速度的快慢都有关系。他让钢琴熟手以四种不同的速度演奏具有21种节奏型的8小节单旋律，结果表明快速和慢速的演奏都会出现计时变化，其中两个音的节奏其心理时间随速度的变化较小，三个音的长时值节奏其心理时间随速度的变化较大，三个音的短时值节奏其心理时间很少随速度的变化而变化[5]。他采用的材料参见图2-1。

[1] Palmer, C.: Mapping Musical Thought to Musical Performance. Journal of Experimental Psychology: Human Perception and Performance, 1989 (15): 331-346.

[2] Repp, B. H.: Detectability of Duration and Intensity Increments in Melody Tones: a Partial Connection Between Music Perception and Performance. Perception and Psychophysics, 1995 (57): 1217-1232.

[3] Bruno H. Repp: Variations on a Theme by Chopin, Journal of Experimental Psychology: Human Perception and Performance 1998 (24): 3.

[4] Karen C. Smith; Lola L. Cuddy: Effects of Metric and Harmonic Rhythm on the Detection of Pitch Alterations Journal of Experimental Psychology: Human Perception and Performance 1989 (15): 3.

[5] Bruno H. Repp; W. Luke Windsor; Peter Desain: Effects of Tempo on the Timing of Simple Musical Rhythms, Music Perception; 2002 (19): 4.

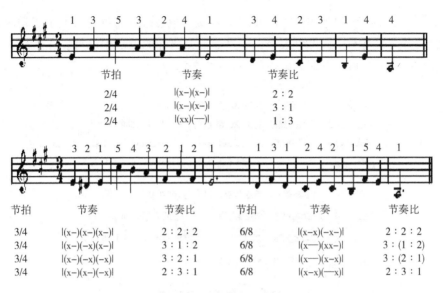

图 2-1 节奏、节拍与速度的关系

巴赫·塞巴斯蒂安（Bach Sebastian）通过改变弹性节奏的时值长短来研究音乐心理时间的特点。结果发现从音乐作为艺术的审美层面来看，心理时间的存在具有一定的范畴，否则将影响音乐审美的音乐性。他让被试先听 6 次巴赫大提琴独奏 3 号组曲中第一首"布列舞曲"（17 世纪法国流行的一种二拍子舞蹈），然后以不同时值的弹性节奏进行演奏，从被试对不同演奏的审美评判中发现：标准模式（最先试听的材料）的演奏音乐性强，中等程度模式（弹性节奏比例适度）的演奏音乐性略有减弱，两极模式（弹性节奏很少变化和很多变化）的演奏音乐很差[1]。

汉森·库尔卡恩·泰克玛（Hasan Gurkan Tekman）在研究心理时间与重音、规则速度关系的实验中发现：心理时间的出现将引起重音补偿和与心理时间相反方向的相等时值的补偿[2]。

汉斯·亨利·舒尔兹（Hans-Henning Schulze）的研究发现：心理时间的判断标准是拍点而不是节拍之间的时值长短[3]。他采用的是渐快和渐慢的材料，通过被试在时间操作中对乐节和乐句的判断来进行研究。

以上研究都是单旋律中探讨心理时间的情况，帕特勒（Petere）、科勒（Keller）、

[1] Christopher, M. Johnson: Effect of Rubato Magnitude on the Perception of Musicianship in Musical Performance, Christopher M Johnson. Journal of Research in Music Education. Reston: Summer 2003. Vol. 51, Iss. 2: 115.

[2] Hasan Gurkan Tekman: Effects of Accenting and Regularity on the Detection of Temporal Deviations, The Journal of General Psychology; Jul 2003; 130, 3; Proquest Psychology Journalspg. 247.

[3] Hans-Henning Schulze, Andreas Cordes, Dirkvorberg: Keeping Synchrony While Tempo Changes: Accelerando and Ritardando, Music Perception Spring 2005, Vol. 22, No. 3: 461-477.

德利斯克（Denisk）、贝汉姆（Burnham）在重奏中通过时间再生研究了心理时间与节拍的关系。结果发现：再生效果在于目标节拍匹配的声部中最好，在不匹配的声部中次之，在无节拍的声部中最差[1]，参见图2-2。

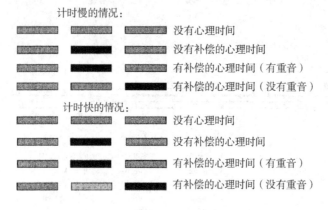

图 2-2　心理时间与节拍的关系

＊注：黑色方条表示没有重音，灰色方条表示有重音。

二、心理时间研究存在的三种假说

（一）心理时间存在的"音乐表现假说"

音乐表现假说认为心理时间与操作者的音乐表现目的相关，这种相关包含三个方面的含义：一是操作者者音乐知识参与的程度；二是操作者对音乐结构的理解程度，这种理解不仅改变了操作者对音乐的操作，也将影响听者的心理表征，即他们对音乐结构的理解；三是与音乐的结构如乐句、节拍或声音结构等有关。音乐操作中普遍存在的段结束延长现象，音乐表现假说解释为：这是因为对段结束的延长可以使操作者向听者传递特别的音乐信息。但音乐表现假说不能解释所有观察到的变化，如音乐表现假说认为变化是处于操作者的随意控制之下的，因此如果他们愿意的话这些变化就会消失，而且认为随着年龄增长和音乐训练，变化会系统地增加。但德拉克（Drake）的研究却发现，即使是很简单的音乐序列，5岁儿童、成人非音乐家和音乐家都会出现相同的系统性的时间变化。

（二）心理时间存在的"音乐知觉假说"

知觉假说由德拉克提出。知觉假说认为音乐操作的计时变化主要受操作者听觉系统的限制，与低水平的加工过程有关。这种加工过程主要包括对音乐表面声学特征的局部分析，尤其是将一些音符分组成为知觉的单元。知觉假说将音乐操作中普

[1] Petere. Keller, Denisk. Burnham: Musical Meter in Attention to Multipart Rhythm. Music Perception-Summer 2005, Vol. 22, No. 4: 629-661.

遍存在的段结束延长现象解释为：在段延长现象中，一些时间间隔被演奏得较长，是因为它们听起来较短，这种现象是知觉补偿。知觉假说中强调操作变化的不可避免性和普遍性，即认为计时的变化不受音乐家的随意控制，更与音乐经验和年龄无关。

可见，知觉假说和音乐表现假说从完全不同的角度对同一现象进行了不同的解释，特别是在心理时间是否受意识的支配上两者存在较大分歧。

（三）心理时间存在的"音乐知觉—操作联结观"

实际上，在音乐时间信息的加工中，知觉和操作之间存在联结。心理时间不仅与知觉相关，也与操作的过程和目的相关。目前有三种假说对"知觉-操作联结"的观点进行解释。雷帕的系列研究用"期待"来解释知觉—操作的联结。他认为期待产生的原因可以归结为两方面。第一，来自于被试对音乐结构的加工，这种加工和已有音乐经验相联系；第二，期待带来对音乐的忍受和对音乐时间知觉的某种方式的交互作用。德拉克用的心理声学假对知觉-操作联结进行解释。他认为认复杂的音乐声学结构将增加听觉交互作用，进而影响操作者对计时变化的觉察和知觉到的起止时间间隔（Inter Onset Interval，IOI）相对持续时间雷普（Repp）从音乐材料本身的结构来解释知觉—操作联结，认为心理时间可以归因于操作者对音乐结构的分析和表征，而知觉和操作均是音乐结构的反映，尤其是音乐结构中节奏组的反映，由此提出了结构知觉假说。该假说假设音乐知觉和操作有三个阶段-听觉加工、结构知觉和结构认知。操作者进行听觉加工时，主要在音高、音强和音长三者之间发生心理声学的交互作用；结构知觉超越了听觉加工，主要对音乐的结构进行表征；结构认知则音乐的结构进行操作和重组、确定或修正。但心理时间是否具有这三个心理阶段还需要进一步实验证明。

第三节 时间心理的研究对音乐教育的启示

一、音乐心理学时间研究对音乐教育的启示

（一）"音乐知觉期待理论"对音乐教育的影响

1. 音乐知觉期待对时间知觉的促进

音乐知觉期待是音乐知觉过程中个体根据过去和现在的信息对将来信息的一种预期和期望；它主要通过大脑生理机制、记忆、启动效应等因素影响人们的音乐时间知觉，从而最终影响音乐时间操作（关于音乐元素的综合性所形成的期待率是否影响或怎样影响音乐的时间操作，目前还缺乏实证研究）。尤勒斯（Jones）认为：

"知觉与期待的关系是：期待使知觉容易、非期待使知觉困难。"[1] 目前知觉期待与时间知觉的关系主要通过对旋律特征、节奏特征的注意、记忆等心理品质表现出来。万勒斯·布尔兹（Jons Boltz）在"速度相关的注意理论"中认为：知觉、注意、记忆在本质上都与旋律和节奏的特点相关，并且都与期待产生必要的联系[2]。他们的一系列实验研究表明，旋律中的音高因素和节奏中的时间因素的相互作用将影响时间的知觉，一系列持续时间高估和低估的可能性主要看旋律和节奏的期待性程度。那些有规则的音高信息、时间信息以及按期待结束的音高和时间的序列容易知觉得准确。相反，如果一个旋律的结构被一个加长的音将结构变得模糊起来并且与段落的边界相冲突时，那么相关的时间知觉将具有多变性，同时时间持续的估计将出现偏差。斯马克勒·布尔兹（Schmuckler Boltz）采用由强期待性的和弦结束、中等程度期待性的和弦结束、没有期待性的和弦结束的旋律为材料，通过实验探讨了音高、节奏之间复杂的相互作用与旋律期待对时间知觉的关系，结果发现期待的程度影响人们的音乐时间知觉[3]。

2. 音乐知觉期待对时间估计的补偿

音乐知觉期待对音乐时间估计的补偿主要表现在音乐操作中知觉期待将影响主观时间和客观时间的相互关系。鲁美劳斯（Numerous）研究了音乐中速度事件的主观持续时间。在这些实验中，要求被试对持续时间进行估计，发现主观时间判断与客观时间持续出现了偏差：小的时间间隔倾向于高估，大的时间间隔倾向于低估；主观时间估计和客观时间持续相一致的点出现在大约 600ms，在 40~600ms 的范围内，时间间隔的主观持续时间与物理时间加上大约 80ms 相一致[4]。这种在音乐操作中主观时间与客观时间不一致的现象被解释为是由于知觉期待引起的心理补偿。德拉克的研究认为复杂的音乐声学结构（音高与节奏的系统）将增加听觉交互作用，这种交互作用将影响人们对计时变化的觉察和知觉到的 IOI 相对持续时间[5]。根据此观点，听者和操作者都要对时间操作过程中的听觉失真进行补偿。当操作者在强期待性下试图产生均匀的计时情况时，上述心理补偿效应会更明显。

（二）"音乐知觉分组与同化理论"对音乐教育的影响

1. 音乐知觉的分组理论对音乐教育的影响

音乐知觉的分组理论认为[6]，音乐时间信息的编码具有主观分组特性。它包含

[1] 郭秀艳，周楚，黄希庭. 音乐时间知觉的研究述评. 西南师范大学版，2004（1）.

[2] 同上.

[3] Mark Schmuckler. Expectaney Effects is Menory for Melodies. Candian Joarnal of Expelimental Psychology. 1997（51）：4

[4] 郑茂平. 音乐审美的心理时间. 西南师范大学出版社. 2011.

[5] Drake, Perceptual and Performed Ceats is Musical Seqaences. Psychomic Society. 1993，31（s）107-110.

[6] 郭秀艳，周楚，黄希庭. 音乐时间知觉的研究述评. 西南师范大学版，2004（1）.

两层含义：一是当主体听到一系列相同的声音时会倾向于将之分组，通常为2个一组和4个一组，偶尔也会3个一组，组中元素的数量依赖于速度，速度越快则组中包含的元素数越多；二是主体不仅会对音乐时间事件进行分组，而且为了对组与组之间进行区分，还通常会在组的明显结束处生成停顿或沉默，如当让被试分三音组或四音组时，被试在组的末端会生成大约600～700ms的停顿，而且越复杂的模式会生成更长的停顿，并且停顿至少是与模式中的最长音的持续时间等长的，但不存在超过1 800ms的停顿，因为这会破坏对组序列的知觉。

音乐知觉的分组理论得到许多实证的证明。这些实验主要通过"再认"和"实际演奏"的范式进行[1]。道尔林（Dowling）在实验中要求听者听20个音符，这些分为5个音符时间组，测试5个音符多元的再认分数，发现时间组内的元素回忆较好，而跨组域的回忆较差。德乌兹（Deutsh）也发现时间组中的音符的回忆分数很相似，而时间组区域之间出现不连续性，这个发现表明存在时间"块"。安诺（Aaron）的实验结果表明，音乐家是将其作品分割成一些有意义的部分进行练习和操作的，而且他们在开始和停止操作的位置均在组的边界处，而非组的中间。

时间知觉的分组理论认为：对于已经分组的时间信息，它们在人的认知系统中是按照层级性组织进行存储的[2]。这与现代心理学时间认知理论中"层级组织理论"的观点有共同之处，音乐中时间模式上存在的明显韵律层级是与音乐构成要素之间本身具有的逻辑性密切相关。沙斯（Chase）指出，这种层级性是指将音乐元素按照其复杂性和重要性排列成不同的水平，层级性组织是用来编码和提取信息的普遍认知规则。帕尔玛（Palmer）、库鲁曼索（Krumhansl）的实验中要求被试对一系列声音做拟合度和记忆误差判断，结果发现音乐家和非音乐家的判断均存在韵律等级，但音乐家的更分化一些，而且在强韵律位置上出现的探测音更容易觉察，并且很少会与出现在弱位置上的探测音发生混淆（只有音乐家能完成这个任务）。埃里克森、安诺的研究也表明音乐操作者在练习中使用了层级性组织来保证其在操作过程中进行顺利提取。层级性组织可能存在于音乐时间模式的整个加工过程中，并发挥重要作用，其作用的方式是研究者们目前共同关注的问题。

2. 音乐知觉的同化理论对音乐教育的影响

同化理论认为：在许多知觉领域，存在着知觉同化现象，知觉同化的含义是当事物或事件在空间和时间上彼此接近时，它们的特征会相互影响而趋于近似。听觉刺激的研究发现，声音序列会根据整体的时间比率被分成具有相同节奏特性的类别。

[1] 郭秀艳，周楚，黄希庭. 音乐时间知觉的研究述评. 西南师范大学学报，2004（1）.
[2] 同上.

雷普（Repp）发现在语言知觉中也会出现知觉同化现象。因此研究者普遍认为：同化发生在连续性的知觉分类的维度上（如节奏分类和音位分类），而不会发生在连续的时间刺激模式本身。然而，萨沙其等人（Sasaki）的时间知觉研究发现，从客观平等的观念出发，当两个空时间间隔临近时，也会发生同化现象，这说明同化现象会发生在时间模式本身。这一研究的发现起源于拉卡吉玛（Nakajima）等人的实验研究：当呈现两个（第一个用 t1 表示，第二个用 t2 表示）相邻的空时间间隔时（第二个时间间隔比第一个长），在许多情景中发现在时间持续上第二个时间间隔明显地出现了低估现象，拉卡吉玛把这种现象称之为"时间收缩"，并认为时间收缩作为一种"同化"现象，是一种在时间方面的偏颇现象和不对称现象．因为他们在实验中发现，只有当第二个时间间隔长于第一个时间间隔时才出现"时间收缩"现象，并且只有第二个时间间隔的知觉受到了影响①。这一结论后来被舒艾托米（Suetomi）、拉卡吉玛所证实。但莎沙其（Sasaki）在后来的进一步研究中却认为"时间收缩"并不是一种单方面的同化现象，同化现象超出了单方面的同化现象的范畴：当 t1 为 105ms，t2 为 75ms，t1 被发现出现了低估计，而 t2 发现出现了高估，这说明音乐事件间会出现相互同化现象。但这些研究并没有系统研究这种时间之间的相互同化的问题。诺约托（Ryota）等人系统地研究了低于是 200ms 的空时间间隔的相互同化现象，结果发现空时距之间的时间要出现相互影响现象②。

（三）"音乐时间运动理论"对音乐心理时间的影响

音乐与运动的关系自古有之。运动在音乐理论和音乐审美中扮演着重要的角色。在音乐理论方面，运动与音乐的关系主要表现在动力性上，在音乐审美方面，运动与音乐的关系主要表现在时间（节奏）上。克拉克（Clarke）认为③，运动产生节奏和时间，另一方面节奏和时间也产生运动。那么，运动与音乐中的时间具有什么心理关系？音乐审美中人们怎样去掌握音乐运动的动力？音乐的运动动力与音乐材料具有怎样的关系？同一音乐材料在不同的音乐运动模式中是否具有不同的时间属性？音乐的运动模式、音乐的材料、音乐审美的时间认知到底具有怎样的关系？这些关系将从节奏、节拍教学角度，音乐材料的动力感受与体验角度，视唱练耳的方式选择角度等方面影响音乐教育的效率。下面分别从音乐时间运动的主要理论、音乐时间运动的形态两个方面进行介绍。

① Ryota Miyawchi, Yoshitaka Nakajima. Bilateral Assimilation of Two Neighboring Empty Time Intervals. Music Perception. 2005（3）：411-424.
② 同上．
③ Palmer, Caroline; Music Performance, Annual Review of Psychology; 1997; Proquest Psychology Journals.

1. 音乐时间运动中的知觉动力理论

(1) 鲁·阿恩海姆的"知觉动力"理论

鲁·阿恩海姆（Rudolf Arnheim）认为："人们对音乐时间运动的知觉取决于对音乐中音的动力性的知觉。音乐中任何一个音都处在具有方向性和力度大小的动力体系之中，而这种动力矢量的参照结构就是音调中心（针对于西方传统音乐）。在调式体系中，不同音高对音调中心的关系完全是动力性的，它构成了音乐时间模式操作的主要知觉来源。"① 他以调式音阶来解释这种复杂的动力关系。大调式与小调式是由古希腊的四度音阶（Tetrachord）进行结合而产生的，这种四度音阶是由下降方向的两个全音和紧随其后的一个半音构成，将其转向上方并连续起来，这样的两个四度音阶叠加成为大音阶，参见图2-3。

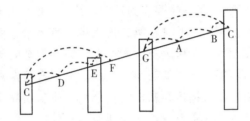

图2-3 调式音阶的动力关系

图2-3中C到F是较低的四度音阶，其中C—D、D—E是全音，E—F是半音；G到C是较高的四度音阶，其中G—A、A—B是全音，B—C是半音。它们之间的F到G是一个"承接音程"。音与音之间的动力关系是：每个上升的四度音阶末尾的半音都作为一种收缩性而发挥动力作用，大大加强了音乐事件结束的效果；第四音和第八音会形成一个感觉上的稳定平台，给人以安然停顿的感觉；音阶下行时从开始的半音阶收缩进行到两个全音阶展开，即最后是以展开性而发挥作用。

对于大音阶的三和弦而言，其动力关系是：第一个音级C—E是大三度音程，接着一个音级E—G有所缩小，是一个小三度，这里似乎要聚集它的强度，然后猛然一伸向着主音做上行跳跃G—C。三和弦的第三音和第五音上创造了两个新的、可安然停顿的平台。音阶与和弦的矛盾，使音乐中所有的音产生了动力意义双重的倾向性。如C音阶中的E音，作为三和弦的音，它是一个稳定的停顿，但在下方的四度音阶中它是一个充满紧张性的导音。因此，一个特定音高的乐音根据它在音调结构中的位置而具有不同的动力性，力与力之间特定的比率，是某一乐音动力的决定因素（而这种比率在音乐审美中是很难用意识来把握的，从这个意义上说，心理时间具有内隐的特性）。

① 〔美〕鲁.阿恩海姆著，郭小平等译. 艺术心理学新论. 商务印书馆，1996：295-314.

大调音阶与小调音阶也具有不同的动力特性，参见图2-4。

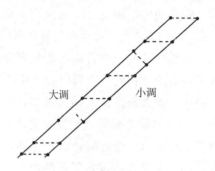

图2-4　大、小调音阶的动力关系比较

在大调音阶里（左列），第三音强有力地向着第一个四度音阶挺进，在小调音阶里（右列）这种进行力度不够，并且在第二度上就弯垂下来，似乎到达第四音需要双倍的努力；在上方的四度音阶里，小调的攀登在第一度上就落后于大调那种奋发的挺进，为了达到导音就要求更多的努力。因此，大调音阶常常被描述为朝气蓬勃和强有力的，而小调音阶则被描述为悲伤或忧郁的，而悲伤和忧郁的动力特征是被动的放任状态、屈服于重力的牵引、缺乏生活所要求的奋斗能力。并且这种知觉具有一种自发的意识，即内隐特性。

鲁·阿恩海姆的"知觉动力"理论给我们的启示是：相同的音在大调音阶、小调音阶、大三和弦、小三和弦中具有不同的动力性，这种不同的动力性将引起不同的知觉从而影响心理时间。

（2）楚卡坎德尔的"动力说"

楚卡坎德尔（Zuckerkandl）认为："音乐中的音是具有各自不同的固有的动力性的。在音乐中不具有特别的动力性的音是没有的。拿一个旋律来看，每个音都是静止的，因此音不是旋律的要素，从音到音的运动才是旋律的要素。旋律是由音所具有的各种不同的力学性质构成的连续。"①研究音的动力性必须要弄清楚音阶的性格：听C大调上行音阶时，我们虽然听到了从C到C八个音，然而我们的体验不是八个体验，而是一个整体的体验。从音响学上说，终于到达的C音是在出发的C音的一个八度之上。但是从力学上说，这两个音是同样的。G音即第五音成为这个方向的转回点。从力学上说，第二音、第三音、第四音是指向第一音的，第五音本身指示两个方向，第六音也具有这种二重性，随着第七音的到来，从第五音向目的地的运动变得明确起来，参见图2-5。

这里的曲线显示出音的真正的上升与下降。但这和一般所认为的上升与下降有着完全不同的意味。楚卡坎德尔把后者称作"音空间的运动"，把前者称作"音的动

① 〔日〕渡边护著，张前译. 音乐美的构成. 北京：人民音乐出版社，1996：104-125.

图2-5 楚卡坎德尔的音阶的动力关系

力场的运动"以示区别。因此他说:"音乐不外是音的动力场的运动。"

一般来说,八度(Octave)现象是以螺旋形的运动表现出来的,但"动力场"却不是这样的。它不是根据音高逐渐上升,而只是在动力性的意味上出现音的上升与下降、出发、接近与到达。所有的道路都回归到目的地,也即出发点。这种情况在和声的场合里变得更加明显。从属和弦向主和弦进行,与其说其中的一个声部,如高音部在音空间中是上升的或下降的,莫不如说是属和弦到主和弦的进行,即到达目的地的运动才是本质的。属和弦无论采取哪一种转位形式,它的和声的、动力性的性格都是同样的。所谓终止型本来意味着下降,这只是在动力性的场合里才可以这样说。最后,楚卡坎德尔认为音乐的动力性存在于音本身。

楚卡坎德尔和鲁·阿恩海姆对音的动力性的解释有相同的地方,也有矛盾之处,这需要通过音乐心理学实验对他们的观点作进一步的判断。

(3) 音乐隐喻动力理论

音乐隐喻动力理论(Musical Forces As Metaphor)由大卫·拉尔森(Steve Larson)提出[1],他认为音乐的运动就像物体的运动一样具有三种隐喻的力——重力、引力和惯性力。重力表示声音在空中听起来有下降的趋势;引力表示不稳定的音有向附近稳定的音运动,有完成目的趋势;惯性力表示音乐的运动有一种在同一范式或听起来像同一范式下进行的趋势,即使是音乐没有真正的运动。在视觉通道方面,黄希庭等通过表征动量证明了物质运动中时间内隐表征的存在[2];郭秀艳等在动态和静态的条件下也证明了物质运动中时间内隐表征的存在[3]。在非视觉通道,Relly[4]以音阶序列作刺激材料进行了表征动量内隐运动的实验研究,结果发现听觉中的记忆偏移在内隐速度、内隐加速度和保持间隔等方面与视觉通道一样具有内隐的时间特性。但在视觉和听觉相结合的音乐审美领域,音符的运动是否会存在时间的内隐表征?如果存在,这种内隐的时间表征对音乐审美的心理时间将产生怎样的

[1] Steve Larson: Musical Forces, Melodic Expectation, and Jazz Melody, Music Perception; Spring 2002; 19, 3; Psycinfopg. 351.
[2] 黄希庭,梁建春.内隐时间表征的实验研究.心理学版.2002(3):235-241.
[3] 郭秀艳,莒辉彬,周楚.动态和静态条件下内隐时间的存在和特征.2004(3):203-231.
[4] 梁建春,黄希庭.几种时间表征的研究概况.心理科学,1999(1).

影响则还很少有人涉及。从物质运动本身所具有的动力性方面看,现有的研究主要存在于"移行运动"中的动力性与时间内隐表征的关系,很少涉及另外两种运动模式——"前进运动"和"发动运动"中的动力性与时间内隐表征的关系及其对心理时间的影响。

二、音乐时间心理的实证研究对音乐教育的促进

音乐心理学实验研究发现,音符的表征特性和知觉特性影响音乐的心理时间,这种影响主要表现在音乐教育过程中学生对音乐材料方向性和强度性的体验、音乐材料长短对比性的体验、音乐材料所处位置运动性和动力性的体验等方面[①]。

(一)音符的表征特性与心理时间的关系研究

1. 音符时序内隐表征的方向性影响心理时间

时序表征的方向性存在于时间内隐表征研究领域。这里的方向性包含三种含义:方向本身、方向的一致性、构成方向的顺序性。研究者以音乐审美中音符的运动为材料,探讨了音符时序的内隐表征特性,结果发现:表征动量同样存在于音乐符号的运动中;测试音符与诱导音符内隐运动方向一致条件下的时间显著小于不一致条件;当打乱诱导音符出现的时间顺序一致性后,测试音符的时间之间不存在显著差异,说明音符内隐运动的方向性不再存在,音符的内隐时间表征具有顺序性;在音符运动的表征动量条件下,当诱导图形内隐运动方向向上和向下向右,测试音符与被识记音符的时间之间存在显著差异,说明音符的内隐时间表征与音符运动的方向本身相关[②]。由此得出这样的结论:对音符时序内隐表征的研究应该区别两个概念、两种运动和两个条件。两个概念是方向与方向的一致性;两种关系是本身与运动方向关系密切的运动如音乐,本身与运动方向不密切的运动如散步;两个条件是在表征动量条件下的运动和表征动量不存在的运动。对方向关系不密切的运动判断来说,方向本身不影响图形的判断,不管左右运动还是上下运动,判断只是与诱导图形和测试图形的方向一致性有关,与方向本身关系不大。对于与运动方向密切相关的运动如音乐的上行和下行,在表征动量条件下,其内隐时间表征不仅具有方向一致性和顺序性,而且具有方向性。

2. 音符时序内隐表征的强度性影响心理时间

时序表征的强度性包含三层含义:强度、强度层次、强度的变化状态。从以往的研究看,表征动量(Representation Momentum)的研究主要与时间性相联系。弗因克(Finke)和弗雷德(Freyd)认为:"表征动量是人类对静止的视觉和听觉刺激位置的记忆会因刺激所内隐的运动或变化的方向而发生的偏移现象,这种现象与

[①] 郑茂平.音乐材料时间属性的认知加工对计时偏差的影响.西南大学博士学位论文,2006(6).
[②] 郑茂平.音乐审美的心理时间.西南师范大学出版社,2011.

物理动量（Physics Momentum）相似，物理动量与表征动量之间的相似性是符合自然选择的规律的。"弗雷德认为："表征动量是具有一定时空联系的表征系统的一种必然特征，这正如物理动量是存在于时空世界中的客体的一种属性一样，表征动量在任何维度上都能提供连续性的转换，它是人们预期计算的顺应性发展以及时间内化的必然结果。"① 也就是说，人的心理可以类化许多物理动量的规律。从物理学的角度看，物体由于惯性的作用而沿着运动的方向呈现持续的运动，客体的心理表征也会在客体停止运动后沿着内隐的方向继续运动。与此类似，物体运动具有"质量大惯性大"，"运动物体速度越快惯性越大"的规律，物体运动的速度与动力性相关，即动力性越强的物体运动越快。那么，物体的这种强度特性是否会内化到时间的内隐表征中呢？研究者以切分音符、附点音符、一般八分音符构成表征动量的强度和强度层次，以渐强和渐弱构成表征动量的强度变化状态，来尝试性地探讨具有不同强度层次和强度变化状态音符的运动中时间内隐表征的特点②。其实验逻辑是：只要有内隐的运动就存在内隐的时间，那么只要存在不同强度特征的内隐运动，就会存在表征这种强度特性的内隐时间表征。结果发现：音符时间内隐表征与音符的强度性相关，而且在强度层次和强度变化状态诱导音符条件下，测试音符与被识记音符的时间之间存在显著差异。初步证明了时间的内隐表征不仅具有表征动量的方向性和方向的一致性，而且具有表征动量的强度性和强度的层次性。它们对心理时间的影响体现在：音符的强度越大，计时（音符的操作时间）越短，强度越小，计时越长；渐强的音符操作时间短，渐弱的音符操作时间长。

3. 时距内隐表征的连续性和对比性影响心理时间

时距表征的"对比性"包含两层含义：时距位置对比和时距长短对比。任何运动都存在一定方向、一定强度、一定持续时间（时距）。研究者研究了方向、强度与音乐材料时间内隐表征的关系以及对心理时间的影响，那么音符的持续时间（时距）与音乐材料的时间内隐表征具有什么关系呢？研究者选择了表征动量的研究范式，以4拍、3拍、2拍、1拍、1/2拍的音符为诱导音符，以时距的规则呈现构成时距的表征动量，以时距的不规则呈现构成使时距的表征动量消失，以相同时值的音符处于前后两种不同位置作测试音符，来探讨音乐材料时距的内隐表征特性③。结果发现：在音乐材料时距规则呈现条件下，前测试音符和后测试音符的时间操作之间存在显著的差异，表现为前测试音符的时间长于后测试音符的时间；在音乐材料时距无规则呈现条件下，前测试音符和后测试音符的时间操作之间不存在显著的差异。说明"表征动量范式"对音乐时距的内隐表征研究具有有效性。这种有效性表现在：

① 梁建春，黄希庭. 几种时间内隐表征的研究概况. 心理科学，1999（22）.
② 郑茂平. 音乐审美的心理时间. 西南师范大学出版社，2011.
③ 同上.

连续呈现的长音符影响短音符的时值，连续呈现的短音符影响长音符的时值，相同时值的音符出现在不同位置具有不同的时值；不连续呈现的音符（无规则呈现）对后面的音符时值没有影响。因此我们得出这样的结论：音乐材料的时距内隐表征具有连续性和对比性（位置对比和长短对比）；这些特性对心理时间的表现是：短音符由于连续的长音符变长，长音符由于连续的短音符变得更长。

（二）音符的知觉特性与心理时间的关系研究

1. 时序的知觉期待性影响心理时间

时序的知觉期待性是在音乐知觉期待理论基础上提出一个有关音乐材料时序知觉与心理时间关系的假设。这里的"时序知觉的期待性"包含两层含意：对时序顺序的期待性和对时序位置的期待性。音乐知觉期待理论是音乐心理学研究音乐材料时间知觉的重要理论。该理论主要有两种思路：单因素分析和多因素综合。单因素分析研究形成了固定的研究范式、研究领域并得出了相应的结论：知觉期待对音乐时间知觉的促进和知觉期待对音乐时间知觉的补偿（但未见到与心理时间相结合的研究）；多因素综合研究只是提出了音乐知觉期待未来研究的方向和一种期待模式——"旋律期待模式"，它由伊丽莎白（Elizabeth）提出[1]。他认为，不同的音符之间存在着四种期待率：稳定率、方向率、临近率和运动性。研究者选择了和时序密切相关的方向率作为研究对象，采用回溯式范式来探讨不同方向率音程构成的时序顺序的知觉特点、时序位置的知觉特点以及它们对心理时间的影响。根据伊丽莎白的"旋律期待模式"的观点，方向率与音程的度数相关，不同的方向率将表现为前进的期待性和后退的期待性。为了既突出音程方向率的比较性，又突出音程在音乐审美中的代表性，郑茂平选择1、2、3度音程的具有前进性方向率和5、6、7度音程具有后退性的方向率作为实验材料（因为音乐审美中这些音程出现的频率最多，具有代表性）[2]。实验结果发现：被试对不同方向率音符的时序顺序知觉和时序位置知觉都产生了期待性：前进方向率音符构成的时序音乐前进的期待性强，后退方向率音符构成的时序音乐停留（音乐的运动不可能后退）的期待性强；前进方向率越小（音程度数越小）的音符构成的时序音乐前进的期待性越强，后退方向率越大（音程的度数越大）的音符构成的时序音乐停留（音乐的运动不可能后退）的期待性强。音程上行时前进性方向率音符构成音程位置其前进的期待性由前位置指向后位置，后退性方向率音符构成的音程位置其停留期待性由后位置指向前位置；音程下行时前进性方向率音符构成音程位置其前进的期待性倾向于由后位置指向前位置，后退性方向率音符构成的音程位置其停留期待性仍然由后位置指向前位置。

[1] Elizabetb Hellmuth Marguli. A Model of Melodic Expectation. Music Perception. 2005 (4) 665-714.
[2] 郑茂平. 音乐审美的心理时间. 西南师范大学出版社，2011.

2. 时序的知觉动力性影响心理时间

时序的知觉期动力性是在音乐动力理论基础上提出一个有关音乐材料时序知觉与心理时间关系的假设。这里的"时序知觉的动力性"包含三层含意：不同性质的动力性、不同节拍的动力性、不同方向的动力性。鲁·阿恩海姆（Rudolf Arnheim）的动力理论、楚卡坎德尔（Zuckerkandl）的动力说、大卫·拉尔森（Steve Larson）的音乐隐喻动力理论等研究表明：音乐材料的运动方式（音阶、和弦、调式）、速度变化模式（快速、慢速）等将形成不同的动力，操作者对这些不同运动形态音乐材料的动力知觉将产生不同的时间。特别是鲁·阿恩海姆的动力理论认为：不同性质的和弦音和调式音阶中的音将具有不同程度的动力关系，这些动力关系将影响人们对和弦的知觉，从而引起不同的情绪。但这些研究都没有把音乐的动力性知觉与心理时间结合起来探讨，即音乐材料的哪些运动方式在知觉动力下将产生怎样的心理时间缺乏系统的研究。研究者选择和弦在三种节拍条件下（主要选择了音乐审美中常用的 4/4 拍、3/4 拍、2/4 拍）上行和下行的操作时间来探讨和弦的知觉特性与心理时间的关系。实验的逻辑是：不同的和弦运动形式产生不同的动力性知觉，不同的动力性知觉引起不同的心理时间。实验结果发现：和弦在音乐审美中的操作时间与和弦的动力性知觉相关，表现为不同的和弦性质具有不同的知觉动性，大三和弦的动力性比小三和弦的动力性强；三拍子的动力性比四拍子、二拍子的动力性强；和弦上行的动力性比和弦下行的动力性强。

3. 时距估计的同化性影响心理时间

时距估计的同化性是在音乐同化理论基础上提出一个有关音乐材料时距估计与心理时间关系的假设。这里的"时距估计的同化性"含意是：当长音符和短音符在呈现方式上彼此接近时，它们的时间会相互影响而趋于近似。拉卡吉玛（Yoshitaka Nakajima）在听觉道系统地研究了空时间间隔（空时距）的相互同化现象。研究者在此基础上研究了视、听通道实时距的相互同化现象[①]。实验结果发现：音乐材料的实时距之间同样存在着知觉同化现象，这种现象将对音乐材料的时距产生影响。时距估计的同化性对心理时间的影响表现为：长音符通过标准的短音符后其操作时间要出现减少现象；短音符通过标准的长音符后其操作时间要出现增加现象。

（三）音乐心理时间实证研究的教育心理反思

1. 音乐教学情境的设置——情境教学思想

郑茂平的研究发现，音乐表演中时间维度的长短对比、张弛有度、连断自若艺术效果的出现具有无意识性和内隐的认知可渗透性。因此音乐教师要善于利用这一心理特点，积极主动地营造与特定音乐表演效果适宜的心理情境，使表演者在特定

① Ryota Miyauchi, Yoshitaka Nakajima. Bilateral Assimilation of Two Neighboring Empty Time Intervals. Music perception. 2005（3）：411-424.

的氛围中不知不觉地生发出某种表演态势,达到理想的表演效果;同时应减少作品中音乐材料特征的有意识分析。如要达到切分节奏富于动力感和紧凑感的表演,教师应建立一种积极向上、活泼有力的表演氛围,而不应是对切分节奏本身在时间上的比例特点和位置特点作过多的分析。再如要达到下行音阶的舒缓和扩展的表演效果,教师应积极启发表演者遥远、沉思、向往等心理感受,而不应一再强调下行音阶的音程特点。

2. 音乐教学策略的选择——过程教学的设计

郑茂平的研究发现,对于"音乐艺术是时间艺术"这一特点的展示,不是只依靠音阶的上行与下行、音程的度数、和弦的音程关系,以及音符间的时间比例,更主要是内隐、无意识地依靠这些因素所携带的方向性、强度性、强度变化状态、动力性,以及长短的比较性信息对被试心理的影响。这些心理特点使我们认识到:音乐教学方式的选择和教学策略的使用上必须注意音乐学习的过程延伸而不仅仅是知识结果的传授,力求在音乐学习的过程中就使乐音与相关时间事件信息的时间特征形成自动的连接,如音阶的教学不仅要注意音准,更要注意在唱准音高的过程中体验到音阶本身所具有的在时间意义上的动力倾向性,即不同音级的动力指向性。音程教学不是只让学生了解不同的音程具有全音或半音的数量,更主要是要在了解这些知识的过程中,教师有意识地引导学生从音响效果上体会到不同大小音程、不同方向音程、不同调式音程所具有的期待性、稳定性和邻近性,为音乐表演作准备。和弦教学不只是教会学生和弦的构成和和弦连接的方法,更重要的是在教学过程中让学生从和弦的音响效果上感受到和弦本身的动力性,以及体验到和弦的动力性连接与音乐运动的内在关系。

3. 音乐学习方式的变革——内隐学习的引入

郑茂平的研究发现,心理时间的存在具有内隐性,即使表演者在没有明确了解某音乐材料的规则的情况下,也能在时间的层面上自动产生与规则相适宜的艺术效果。因此音乐表演者应树立"规则变形地存在于训练中,表演过程无规则"的理念,即对音乐表演规则的掌握主要存在于练习阶段(练琴或练声),并且规则的存在方式不是直接的,而是存在于过程和氛围中;在表演时要尽量淡忘这些规则,自动地、无意识地进入到表演的氛围中。如对音乐表演时间对比规则的掌握,不是表演者在练习中去有意识地比较哪一乐句长、哪一乐句短,而是在练习中多听具有时间对比特点音乐作品的声音效果,多弹奏或演唱具有时间对比特点的作品,也可以是乐句或乐段,在这样内隐学习的前提下,再面对具有时间长短风格的音乐作品就能不知不觉地进入到特定的表演效果中。不要在表演中有意识地想起规则而受到规则的禁锢,因为音乐是时间的艺术,声音效果的出现在一瞬间就完成了,不需要较长的逻辑思维的推理规程。否则,在音乐表演中就会常常出现这样的现象:规则注意得越多、越明确,越不容易得到好的表演效果。

4. 音乐表演状态的训练——体验学习的运用

音乐表演的最终目的是音乐表演的状态具有艺术性，从而给人以艺术美的享受。从心理学的角度说，音乐的美存在于音乐符号本身及其所携带的信息，即表演者在音乐表演中对时间的操作不仅依靠音乐符号本身的时序和时距，更依靠这些符号按不同时序和时距组合后所具有的方向性、强度性、强度层次性、强度变化性、期待性、动力性等信息，同时这些信息内隐地影响音乐的时间操作而出现心理时间。因此，在音乐表演中不只是机械地、刻板地传达出音乐的符号（时序和时距），更主要是要体验到这些符号中所具有信息的意义，并把它们融合到表演的状态之中。也就是说，音乐表演不是注重这些信息所形成的概念本身，正如"自律论"的"形式"概念不能只理解为"音乐符号"，而应理解成一种"直观的运动状态"一样。如强度这个概念，音乐表演中只强调这个概念本身是不行的，必须充分运用想象转化强度概念所具有的直观性内容，体验到具有强度特征的事件，以及这种事件所表现出的态势。一个人高兴得手舞足蹈的态势和无动于衷平静地躺着所具有的态势，其强度是不一样的。

5. 音乐时间问题的处理——乐句意识的建立

音乐表演中心理时间的出现不仅与出现偏差这一音符本身相关，而且和这一音符所处的整个乐句的特征密切相关。乐句的上行与下行、乐句的渐强与渐弱、乐句音符强度的构成特点、乐句音程大小的构成特点、乐句和弦性质的构成特点、乐句音符长短的构成特点等都影响特定音符的心理时间。这一研究结果与启动效应中"传输激活"的内容整体效应相符合。从内容整体效应的思路出发，在音乐表演和教学中解决心理时间的问题时应建立整体的乐句意识，将某一音符放在整个乐句中去考察它的心理时间，形成呼吸自然、停顿有度的"乐句演唱"（演奏）风格，抛弃那种随意呼吸（换气、起手、变弓等）、缺乏连贯的"单词演唱"（乐节演奏）习惯。

第三章 音乐情感体验

请你思考

- 什么是音乐的特殊情感？
- 音乐的情感表现与心理联觉的关系如何？
- 情绪智力与成功智力的关系是什么？
- 如何根据学生情感表达的个别差异进行音乐教学？

音乐是情感的艺术，音乐的本质在于对情感的体验与反映。相关研究认为，音乐的情感体验是指音乐的欣赏者将自己的情感与音乐作品所表达的情感进行交流，获得对音乐情感认知的过程。这种过程既包括欣赏者对作品所表达的喜、怒、哀、乐等情绪的直觉知觉，还包括对作品情感内含的体验。音乐教育作为情感启迪与表现的艺术，只有通过音乐情感的体验才能达到在音乐教育过程中"以美感人，以美育人"的目的。

第一节 音乐艺术的情感状态

一、音乐艺术情感的相关概念辨析

(一) 音乐艺术情感的对象特质

情感的对象是作为具有情感特征的事物出现的。如一首音乐作品，除了有侧重于高音区的、大音量的以及快速度的等知觉特性之外，还有优美的、恐怖的或是愤怒的性格特征。这种性格特征就是情感的对象特质。按照音乐艺术情感对象的本来面目对其特质进行考察，可以发现音乐的情感分为以下三种[1]。

[1] 〔日〕渡边护.音乐美的构成.张前译.人民音乐出版社，1996，4 (1)：199-205，238-242.

1. 作为对象属性的情感

作为音乐对象属性的情感，具体来讲是指作为音乐音响客体的属性存在于那里的情感，不仅是知觉的对象刺激了主体的情感，继而主体又将刺激的情感投入到对象上去。现代哲学与心理学对于情感这一对象特质的解释是直接把它作为事实来认识的。尼古拉·哈尔特曼、卡西勒、杜威等从不同的角度出发探讨了情感的对象特质，均认为存在着某种被认为是物的属性的情感对象特质。这种属性可以解释为"一种事物离开它就无法存在的那样一种固有的感性性格"。如没有高音区的明快性就没有高音；没有感受到暗淡、柔和，我们就不能发现小调的特质；没有感觉到激动，就没有急风暴雨般快速的音乐流动。

2. 主体投射于对象的情感

主体投射于音乐对象的情感特质一般是作为主体的性格被接受的。当一个人心情忧郁的时候，在一定范畴内甚至连欢快的音乐也被看做是忧郁的；而当一个人心情恶劣的时候，甚至连某些优美的音乐也被看做是可憎的。在这种场合里，情感对象特质完全是主观的，与对象没有建立必然性的关联，所以不能把它看做是音乐的属性或意味内容，而是一种主观性格在音乐对象上的情绪化反映。真可谓是"感时花溅泪，恨别鸟惊心"。

3. 作为意味作用的情感

音乐中作为意味作用的情感对象特质既不是音乐的客体属性，也不是主体情感的投入，是有意味内容的对象特质。以美的情感为例，在音乐作品《大森林的早晨》中，"大森林的早晨多么美、淡淡的晨雾、静静的流水"，这种"可爱的、美的感觉"在与大森林的其他属性如晨雾的飘渺、流水的清冽等特征并列的时候，才是一种属性；而当这种"可爱"的感觉把其他属性都推到背景的位置时，大森林的整个知觉性格都只不过成了指示这种"可爱"感觉的符号，而且当这种感觉把整个大森林都"笼罩"起来的时候，这种"可爱"就不是属性，而是意味内容了，即大森林意味着一种可爱的美。在美的体验中，由于美的对象的感性性格是不可缺少的，所以情感就成为体验这种性格特征的必然性构成因素，这种体验使情感对象的性格与客体建立起必然性的关联，从而情感成为意味作用的内容。

（二）音乐艺术情感的媒介特质

以声音为物质材料的音乐，是通过怎样的一种途径反映人类情感？这是音乐哲学中的一个带有关键性的问题。20 世纪 50 年代，丽萨在这个问题上的研究思考比较深入。她认为："人类情感可以用间接的方式，通过对伴随这种情感的表情运动的反映而反映出来。这些表情运动中的最重要的一个种类，就是具有音调特征的人类

口语。因此，这种音调在音乐中起着巨大的作用。"[1] 丽萨在这段话中包含了两个重要概念，一个是表情运动，另外一个是音调。丽萨认为音乐是以不断变化着的乐音体系作为音乐的物质材料，因此，乐音的运动性就成为音乐作品发展的本质，也是感受音乐的基础。另一方面，丽萨又非常强调音乐中的情感因素，将它看做是音乐反映现实时占首要地位的因素。在此基础上，丽萨提出表情运动这个概念，并将它作为解释音乐如何反映人类情感的一个重要中介。

丽萨的"音调"概念来自于前苏联的音乐界。对于这个概念，一方面她承认前苏联音乐学界提出的"音调"概念对解决音乐理论问题具有一定的价值，但同时她在"音调"这个概念的阐述上同前苏联音乐学界之间存在分歧。就定义而言，她比较倾向于前苏联音乐学家别雷的看法："具有一定的表现意义、具有固定的特性，并对音乐整体、一首音乐作品的发展有典型意义的一个旋律构成物，可以称之为音调。"而她对前苏联音乐学家万斯洛夫有关音调问题的看法持批评态度，同时折射出丽萨的个人观点。丽萨认为万斯洛夫的错误在于，他强调在音乐中音调具有意义承担者的功能、强调通过音调旋律可以直接表现情感。就此丽萨认为万斯洛夫既无视音乐物质材料的非语义性，不具备表达概念性内涵的功能，也没有看到音乐只能通过"乐音结构的运动形态"来表现人类情感的间接性。

二、音乐艺术情感表现的三种形态

在音乐中出现的情感大致有三种不同的类型：第一种是音乐的基本情感；第二种是在音乐中出现的具有表现特性的情感，即音乐的特殊情感；第三种是音乐中联觉引起的情感。

（一）音乐艺术的基本情感

1. 音乐基本情感的含义

音乐作品所唤起的未必都是表现喜、怒、哀、乐等特殊化的情感，在不具有特殊情感的音乐中，也是会产生情感。这种情感本来没有喜怒哀乐的特殊色彩，而且由于它是在所有音乐体验的直觉层面存在着的情感，所以可以把它叫做基本情感。我们在听音乐的时候，事实上能够感受到不具有特殊色彩的那种心理上的动态感，这就是基本情感。日常的情感是作为动机的对象引起的，如果与对象相脱离，就会引起郁积的状况。然而，音乐所引起的基本情感，由于它在声音里成为知觉性的东西从而使自己不复存在，没有引起郁积，很难说清楚它是悲哀还是喜悦。这种情感的意识性完全是流动性的，主体不知不觉地进入对纯粹的音乐时间性存在的体验之中。这就是在对音乐进行体验时所出现的那种心理的动态感。

[1] 〔波〕丽萨. 论音乐的特殊性. 上海新文艺出版社，1980.

2. 音乐基本情感的特点

音乐的基本情感具有四个特点：情感的时间限制性和时间的无法控制性，情感的时间必要性，情感的动力性格，情感是为了自身的存在而存在的目的性①。

这四个特点是在对思维与情感关系的探索中发现的。首先，人不能同时考虑两件事情，思考是在时间的继起中进行的；情感是有时间限制的，持续的时间过长，对我们的生活就会有害，情感不能用自己的力量产生出时间，不能控制自身的时间，否则情感会逐渐变弱并且消失。其次，为了使变弱的情感重新恢复起来，就要把作为动因的知觉对象作为动因继续存在，如果作为动因的知觉对象已不存在，就要用思考重新造成对象。因此要把情感的持续状态延续下去，还必须有思考作为它的动因来发挥作用。这样的过程需要时间，这也说明了情感的时间在某个阶段上是必要的。再次，情感产生的过程需要时间，但是这个时间与思考的时间相反，是不稳定的。情感的这种不稳定性，一般叫做情感的动的性格，只有情感才可以说是动的东西。思考在能量的行使上虽然也具有动的性格，但是它的形态是稳定的。最后，思考虽然有时间性，但它没有把时间作为自己的东西，其时间展开是在它自身的封闭状态中，它的目标是内容，思考一旦达到了它的目标，它的时间性也就不再具有任何意味。情感不像思考那样只把握思考的内容，情感是把对象作为动机来展开自己的，而且情感的目标是为了自身的存在而存在。

（二）音乐艺术的特殊情感

音乐的特殊情感是指具有或欢喜、或悲哀、或忧郁等特殊内容的性格。在音乐体验中产生的特殊情感可以分为两种②。第一种是乐音运动过程中所产生的情感。音乐在紧张与缓和的动力性的关联上建立的时候，这个动力性很容易带上情感的色调。特别是音乐中伴有和声的时候，在不协和音中伴随有一种紧迫、阻塞感以及苦痛感。当与音乐的动力性没有直接关系的情感，当它属于应该被解决的性质的时候，当然也会产生情感的色调。此外，由动力性产生的情感是可以转换的，如在巴赫以前的音乐中，小调乐曲最后的终止用大和弦是通例，与其说这是悲哀的气氛转换为明快的气氛，不如说是把紧迫感导致为解决感。第二种是通过一首乐曲的整体或是它的完整的一部分所感到的情感，这种情感决定一首乐曲的情感性格。"具有悲的情感的乐曲"、"具有快活的情感的乐曲"等各种各样的情形都可能存在。

（三）音乐艺术的情感表现与心理联觉的关系

联觉是对一种知觉系统的刺激引起另外一个或数个其他知觉系统反应所获得的感觉。如声波振动作用于听觉系统即产生听觉，但是声音的刺激不仅使人产生听觉

① 〔日〕渡边护. 音乐美的构成. 张前译. 人民音乐出版社，1996，4（1）：199-205，238-242.
② 同上.

体验，而且也能使人产生非听觉性的体验，如视觉形象、情感体验等。音乐情感表现活动中也有联想活动的介入，以一种感觉为基础完全有可能激活与这种感觉相关的某种经验或概念，从而产生联觉。

1. 与音高相关的联觉和情感表现

在单位时间中，振动次数多的声音被称之为高音，振动次数少的声音被称为低音。实验研究表明[①]：音高的感觉与情绪兴奋性体验之间具有联觉上的对应关系（单音实验材料 $p<0.01$，双音实验材料 $p=0.01$），听觉的音高越高，情态体验越倾向于兴奋性；反之，情感体验越倾向于抑制性。音高与情感兴奋性之间的联觉规律决定了高音区具有兴奋、快乐、明朗之类的性质，低音区具有压抑、悲哀、阴郁之类的性质。

2. 音强与情感强度之间的联觉

强弱是人们普遍能够感受到的心理活动体验，不同强度的情绪体验是情态在强度维度上的差异。实验研究表明[②]：在听觉体验中声音的强弱与情感的强弱具有联觉上的对应关系（$p<0.01$），音越强，情态体验越强；音越弱，情态体验越弱，表现强烈的情绪与情感活动往往要用强的音响来表现；反之，平和、安静的情绪活动一般要求用中等的或中等偏弱的音响来表现。

3. 时间维度上联觉的作用

每一种情感均是在时间中持续与变化的，因此时间的特征是情感属性的一个重要的维度。实验结果表明[③]：听觉音长与"急躁"、"平和"的形容词之间具有对应关系，从而推论引起的情态运动时间感与音长的感觉之间具有联觉上的对应关系（$p<0.01$）——长音使人感觉心情平和、安静，短音使人感觉心情急躁、不平静。从另一角度看，情感抑制与兴奋即是心理活动的活动性表现。抑制性的情态是一种处于低活动状态的心理活动，相应地表现为整个机体活动的慢速与迟缓；兴奋性的情态与之相反。

4. 起音与生存关系判断引起的体验之间的联觉

要想让音乐获得"刚毅"、"果断"、"硬朗"、"坚决"的表情，发音就要"果断"；反之要想获得"柔和"、"温情"的表情，发音就要"柔和"。获得这两种不同声音的手段是控制发音的速度。前者使用快的触键、触弦或气流的速度，后者使用慢的触键、触弦或气流的速度。这种发音状态在时间变化率上的特征被称为"起音"状态。一个声音从开始发出到达到最大强度时所用的时间与强度之间的比率，可以将其称为"音强时间变化率"，起音就是这种"音强时间变化率"的日常说法。有关

① 周海宏. 音乐及其表现的世界. 中央音乐学院出版社，2004.
② 同上.
③ 同上.

实验研究证明[①]：快速起音与相对凶猛的动物相对，慢速起音与相对温顺的动物相对，从而推论出起音速度与对象的威胁感之间具有联觉上的对应关系（$p < 0.01$）——快速起音与具有凶、可怕性质的对象引起的感觉相对应；慢速起音与之相反。

 5. 听觉紧张度与情态紧张度之间的联觉

听觉紧张度与情态紧张度的联觉实验发现[②]：在各种和声音程的比较中，均表现出协和性低的音程与紧张性情态相对应，协和性高的音程与松弛性情态相对应。无论是和声还是旋律，协和性都是影响音乐紧张度最重要的原因。在表现具有紧张性情态特征的对象时，高紧张度的音响在音乐作品中是必不可少的；反之在表现松弛、平和性情态特征的音乐作品中，则总是避免这种性质的音程出现。

三、音乐艺术情感的行为反应

情绪和情感是一种内部的主观体验，但在情绪和情感发生时，又总是伴随着某种外部表现，这些与情绪情感有关的外部表现叫表情。人类表情可分为言语表情和非言语表情两大类。言语表情是通过一个人言语时的语音、语调、语速、停顿时间等变化来反映其不同的情感色彩；非言语表情包括面部表情和体态表情。在音乐艺术中，情感的言语性行为反应主要体现在歌唱中。

（一）音乐艺术情感的言语化反应

言语化反应是声态语的特殊形式，是指歌唱时歌唱者通过声音发展变化的趋势和情感发展变化的倾向所形成的一种歌唱的声腔态势。这种声腔态势主要指歌唱时的声腔变化，它强调的是通过声音或声腔的发展变化造成一种歌唱语言表达的动态感。歌唱者一般通过利用音域、音色、音量的变化创造出特殊的声音效果来模拟和表现所要展示的思想情感，并常常通过笑声、哭腔、叹息、呻吟以及因激动或惊恐而发出的叫喊声来辅助性地表情达意。

声腔态势的合理使用可以使歌唱表意更丰富、更深沉、更强烈，使歌唱更具有感染力。如演唱歌剧《白毛女》选曲《杨白劳》，主人公杨白劳当时的心情非常复杂：包含着一言难尽的无助、痛苦、自责、仇恨。歌唱者演唱时如果缺少立足于这样复杂情感的声势变化，无奈、痛苦找不到出路的复杂心绪就很难表述清楚。声腔态势的正确使用会形成"一声悲鸣一声浩叹"、"千言万语也便尽在不言之中"的审美效果，使聚积在胸中的苦愁郁闷之气得以抒发，使渴望幸福平安生活的强烈愿望得到充分表达。这样的演唱容易触动听赏者的灵魂，也能达到听觉和视觉多重感觉道的审美享受。

[①] 周海宏. 音乐及其表现的世界. 中央音乐学院出版社，2004.
[②] 同上.

（二）音乐艺术情感的表情性反应

表情是指人在内心情感的驱使下，脸部五官所做出的喜、怒、哀、乐、悲、恐、惊等变化。人的面部表情在音乐艺术情感表现的过程中具有十分重要的作用。面部表情的变化可表现出心思、情感的各种形态，表现出坚强与懦弱、直爽与深沉、安静与急躁等各种性格气质，以及肯定与否定、满意与讨厌、热爱与憎恨等各种思想态度，给听赏者以特定准确的刺激。

很多时候音乐表演者者需要靠眼、眉、嘴、面部肌肉的细微变化，反映和传达音乐作品内在的思想情感。如挤眉表示戏谑，横眉表示鄙视，皱眉表示痛苦等。眼睛的表情更为丰富，如正视表示庄重，斜视表示轻蔑，仰视表示崇敬，凝视表示专注。表示高兴欢乐时眉毛舒展、目光亲切、眼睛明亮、充满笑意；表达失意时目光呆滞、暗淡、毫无光彩；表达愤怒时则两目圆睁、目光如剑；表达仇恨时目光冷漠、直盯对方；表达痛苦或激动时眼眶里充满泪水等。眼睛是心灵的窗户，眼神对于音乐表演者来说是不可缺少的表现手段，眼睛所能传递的信息远比语言来得直接和丰富。伟大的京剧表演艺术家梅兰芳先生学戏之初，为了练就一双传神的眼睛，很长时间都要坚持凝视天上飞过的鸽子。

此外，面部的口、鼻以及面部肌肉等活动变化也有丰富的表意作用。如面部肌肉紧绷，表示严肃；面部肌肉自然，表示心情平静；高兴快乐时，笑肌提起。在表情方面面部肌肉的动作很多时候有明显变化，如笑、痛苦、忍耐、惊愕等。总的来说音乐表演中合理使用面部表情这一态势语，对增强音乐的艺术的感染力具有非常积极的作用。

（三）音乐艺术情感的体态化反应

1. 身体表情

身体表情又称态身，是表达情绪的方式之一。人在不同的情绪状态下，身体姿态会发生不同的变化，如高兴时"捧腹大笑"，恐惧时"紧缩双肩"，紧张时"坐立不安"等。总之一举手一投足之间蕴涵着不同的情绪、情感变化。

2. 手势

音乐表演中的手势是指表演者者配合作品所要表达的内容和情感而有意识或无意识做出的手与胳膊的挥舞、摆动、比画等动作。手势只是辅助表演的一种手段。是否需要手势、手势如何动作，完全由音乐所表达的情感和内容决定。音乐表演中恰当地使用手势，可以把作品内容表达得更加直观、具体、生动、形象。手势一般分为指示性手势、形象性手势和表现情绪程度的手势三种。第一，指示性手势是指音乐表演者在表演过程中给听赏者交代具体对象和所处空间位置的手势，如"你"、"我"、"他"、"这个"、"那个"、"这里"、"那里"等。第二，形象性手势是指音乐表演者在表演过程中给听赏者表示物体形状大小的手势，如用手比画物体小的时候，

只需用手掐出一截指头做个手势,听众立刻就会明白。第三,表现情绪程度的手势是一种比较复杂的态势语言。它可以使比较抽象的内容和情感具体化、形象化。一般来说要通过动作幅度的大小、动作力量的轻重、动作的快慢,用单手还是用双手来表现所指情绪的程度。具体动作要依据所要表达情绪的强弱、场面的大小、听众的多少来确定。听众场面大,情绪激动,动作可稍大些,反之,可稍小些。愤怒时可紧握拳头快而有力地挥舞,抒情时可以展开手掌柔和地轻轻滑动等。

第二节 音乐情感体验与情绪智力

一、经典情绪智力理论对音乐情感体验的启示

正式研究情绪智力并提出相关理论的是萨络维(Salovey)和迈尔(Mayer)。在他们之前,情绪智力的术语实际上也有学者使用,只不过其含义与后来的相同术语的含义不尽相同而已。值得一提的是,1985年帕勒(Payne)在他的博士论文"A Study of Emotion; Developing Emotional in Telligence; Selfintegration; Relating to Fear, Pain and Desire"中首次将情绪智力与情绪研究紧密结合起来,并提出情绪智力的概念及其结构。但他的观点还很不成熟,也没有引起广泛注意[1]。1990年,美国心理学家萨络维、迈尔重新解释了情绪智力这个概念并提出了较系统的理论[2],随后,心理学界对情绪智力的研究便得到了迅速推广与发展。

(一) 萨络维和迈尔理论

1. 萨络维和迈尔关于情绪智力的基本观点

1990年,美国心理学家萨络维和迈尔针对个体成功与生活满意在很大程度上取决于情绪的有效控制,首次正式提出情绪智力这一概念,1997年情绪智力的概念基本定型[3]。他们把情绪智力看做是个体准确、有效地加工情绪信息的能力集合,是觉知和表达情绪、促进思维、理解和分析情绪,以及调控自己与他人情绪的能力。他们概括出了情绪智力所包括的四级能力,第一级能力最基本和最先发展,第四级能力比较成熟而且要到后期才能发展。这四方面能力的具体内容如下。

第一,情绪的知觉、鉴赏和表达能力:从自己的生理状态、情感体验和思

[1] Payne, W. L A Study of Emotion; Developing Emotional Intelligence; Self-integration; Relating to Fear, Pain and Desire. Dissertation Abstracts International, 47, (01), p. 203A. (University Microfilms No. AAC8605928).

[2] Salovey P, Mayer JD. Emotional Intelligence. Imagination, Cognition and Personality, 1990, (9).

[3] Mayer JD, Salovey P. What is Emotional Intelligence? In P. Salovey. &D. Stuyter (Eds.), Emotional Dervelopment Emotional Intelligence; Implications for Educators. NewYork, NY, USA: Basic Books, nc. 1997: 231.

想中辨认和表达情绪的能力；从他人、艺术活动、语言中辨认和表达情绪的能力。

第二，情绪对思维的促进能力；情绪对思维的引导能力，情绪影响注意信息的方向；与情绪有关的情绪体验如味觉和色觉等对情绪有关的判断和记忆过程产生作用的能力；心境的起伏影响思考能力；情绪状态影响问题解决等。

第三，对情绪的理解、分析能力；认识情绪本身与语言表达之间关系的能力；例如对"爱"与"喜欢"之间区别的认识；理解情绪所传送的意义的能力；理解复杂心情的能力；认识情绪转换可能性的能力等。

第四，对情绪的成熟调控能力：根据所获得的信息，判断并成熟地进入或离开某种情绪的能力；觉察与自己和他人有关的情绪的能力，调节与别人的情绪之间的关系等。

2. 该理论对音乐情感体验的启示

（1）情绪智力能够促进人们对音乐情感的感知、评估和表达。在音乐表演中，表演者要在诠释作曲家的作品、研究音乐作品的风格和音乐作品的思想与意义的基础上，将音乐作品所表达的情感表演出来。音乐表演者一要诠释音乐作品中最基本的东西，二要有创造性的表现作品。前者是表演者必须做到的，是诠释音乐的基础，而后者是一个优秀的音乐表演艺术家成熟的特征。在音乐表演艺术中，有创造、有个性鲜明特点的音乐诠释会给人耳目一新的感觉，这样才能将音乐中所饱含的情感表达出来。情绪智力则能够帮助表演者对音乐作品进行感知、理解和表达，从而充分地展示作曲家所要表达的情感。

（2）情绪智力能够促进人们对音乐情感的选择注意、正确判断和适度体验。没有对音乐的欣赏与审美，音乐作品也就失去了生命和存在的价值。审美者面对音乐作品，首先感知作品的音响形式，接着是情感体验，随之而来的是想象与联想的欣赏过程。但是音乐欣赏又是以理性为基础的一种感性活动。在情绪智力的影响下，音乐欣赏者会选择与自己的审美经验与切实感受相切合的音乐作品或者其中一段，从多角度判断一部音乐作品的价值和意义，对音乐作品中所传达出的情感做出适度的体验。

（3）情绪智力能够促进人们对音乐情感的理解、分析、运用和转化。无论在音乐创作、表演还是欣赏中都需要创造的成分，才能使得音乐超乎人们原本的期望而达到较高的审美境界。这是基于对音乐所要表达的情感的理解、分析和对音乐作品的风格、思想、意义和所传达的情感的把握，只有具备一定情绪智力的表演者才可以在表演中将音乐作品情感表达得淋漓尽致，同时表演者在表演中也能发挥其创造性，更好地展示音乐作品中所表达的情感。此外，情绪智力能够使人们认识到音乐所传达的情感与内心的情感体验的关系，能够理解各种情绪交织在一起的复杂情感，能够认识到情绪之间是可以相互转化的时间和可能性。音乐表演过程中，将愤怒不

留痕迹地转化为愉快,将自豪自然而然地转化为羞愧等是一个表演者情绪智力水平高低的具体表现。

(4) 情绪智力能够在音乐过程促进人们调节自己的情绪、促进情绪和智力发展。在音乐欣赏中体会到的情感有积极欢乐的也有消极悲伤的,情绪智力能够促使人们在面对这些情绪体验时保持相对清醒的意识,促使人们正确判断和利用音乐所传达的情感,从而沉浸于或远离于某种情感;能够使人们真实地把握信息,管理自我和他人的情绪,调节消极的情感体验,增进积极情感体验。

(二) 戈尔曼 (Goleman) 理论

1. 戈尔曼情绪智力的基本观点

1995年,戈尔曼在 *Emotional Intelligence* 一书中较系统地论述了情绪智力的内涵、生理机制、对成功的影响及情绪智力的培养等问题,初步形成了他自己的情绪智力的理论体系和基本观点。戈尔曼将情绪智力界定为五个方面。

(1) 自我知觉:认识自己情绪的能力;

(2) 管理自己的情绪:妥善管理自己情绪的能力;

(3) 自我激励:自我激励的能力;

(4) 移情:理解他人情绪的能力;

(5) 处理人际关系:人际关系的管理能力。他认为情绪智力对个体成就的作用比智力的作用更大,而且可通过经验和训练得到明显的提高。到1998年,戈尔曼结合其他人的研究成果,又把情绪智力划分为四个方面:自我知觉、自我管理、社会知觉、社交技巧。

2. 该理论对音乐情感体验的启示

(1) 它能够促进人们正确理解自己的情感

在音乐作品的创作中,作曲家均有自己的基本情感和对该作品的情感体验;在音乐表演中,表演者对该作品也有自己的理解和情感体验;音乐欣赏者更会根据自己的经历和切身感受来体会音乐中所传达的情感。这都说明了人们均有对音乐所要传达的或者是已经传达的情感的知觉。但是在音乐中体会到的情感,有时候会比较模糊,不能准确地判断出是怎么样的一种感受,情绪智力能帮助人们认识自我情感,使人们更清晰地体会到自己的情感。

(2) 它能够促进人们调节自己的情感

在音乐审美中,人们能体会到喜怒哀乐等各种情绪,结合欣赏者或者审美者的人生经历和情感的经验,可以产生不同的情感体验,或悲伤、或愉悦、或痛苦、或欢乐,但是欣赏者对音乐作品的欣赏是一种具有理性特征的感性认识,所以情绪智力帮助欣赏者调节自己的情绪和情感体验,能够使欣赏者尽快摆脱消极的情感体验,能够从理性上辩证地看待音乐所传达出来的情感。

(3) 它能够促进人们更好地体会音乐所传达的情感实质

在欣赏者那里，一部音乐作品的情感来源于三个方面：一是作曲家根据自己的经历和经验创作时所饱含的各种复杂的情感，二是音乐表演者在表演过程中所传达出来的对音乐作品的情感，三是音乐欣赏者依据自己的亲身体会所感受到的情感。这三种情感可以是完全相同的，也可以是相互交融的，也可以是互不相同的。但是受到情绪智力的影响，人们通过理智基于对作品的分析与理解则能够很好地体会到作曲者所表达的情感实质和表演者在音乐作品的基础上所传达的情感实质。

(三) 巴昂（Baron）理论

1. 巴昂情绪智力的基本理论观点

1997年，巴昂通过自己多年的研究和实践提出了自己对情绪智力的定义。他认为情绪智力是影响人应付环境需要和压力的一系列情绪的、人格的和人际能力的总和，并且他还认为情绪智力是决定一个人在生活中能否取得成功的重要因素，直接影响人的整体心理健康[①]。近年来，巴昂进一步指出，情绪智力是影响有效应对环境要求的一系列情绪的社会知识和能力，它随着人的成长而逐渐发展起来，并且一生都在变化，训练、矫正措施和干预治疗可以使其改善和提高。巴昂认为，那些能力强的、成功的和情绪健康的个体是情绪智力高的人。巴昂提出了自己的情绪智力模型，该模型由五大维度构成：个体内部成分、人际成分、适应性成分、压力管理成分、一般心境成分。

2. 该理论对音乐情感体验的启示

(1) 情绪智力能够促进人们对情绪的自我觉察。无论是作曲家，还是音乐表演者，或是音乐欣赏者，面对所体验到的音乐的复杂情感，总有一两种主导性的情感使他们产生共鸣，并产生比较明显的情感体验。情绪智力能够使他们觉察到自己的情感状态，体会到音乐所传达的情感对自身情感体验的影响。如音乐欣赏者在欣赏音乐的时候，不免会被音乐中的某个片段所感染，或心情愉悦，或痛哭流涕。

(2) 情绪智力能够使人们更深切地体会到音乐所带来的情感，能够使人们与作曲者的情感产生共鸣。音乐作品反映了作曲者的情感，在音乐表演和音乐欣赏中，表演者和欣赏者基于作曲家音乐创作的背景，通过对其音乐作品的理解、分析，能够体会到作曲家在作品中所要表达的情感，再通过与自身的经历和切身体验相融合，能够与作曲者在作品中所表达的情感形成在情感状态上和情感表现程度上的联系。

(3) 情绪智力能够使人们更好地适应在音乐中所体验的消极情感，并帮助表演

[①] Baron, R. Baron Emotional Quotient Inventory: Technical Manaual. Toronto, Multi-Health Systems Ins. 1997.

者和欣赏者更好地控制自己在音乐中体验到的各种情感，尤其是激愤和悲怆的情感，进而控制自己的行为、言语。悲壮的音乐常常能给人以悲愤的情感体验，欣赏者在体验这种情感后要用理智来控制自己的情感，尤其是在与音乐形成共鸣时，以免产生过度的情绪反应。

二、音乐教学中情绪智力与成功智力的关系

1996年，美国心理学家斯滕伯格继其三元智力理论之后又提出了成功智力（Successful Intelligence）理论，在《成功智力》一书中详细地论述了成功智力。所谓成功智力，就是为了完成个人的以及自己群体或者文化的目标，从而去适应环境、改变环境和选择环境的能力。他认为，分析性智力、创造性智力和实践性智力是成功智力的三种成分，是成功智力的关键因素。分析性智力的任务是分析和评价人生中面临的各种选择，包括对存在问题的识别、对问题性质的界定、问题解决策略的确定、问题解决过程的监视。创造性智力的任务在于最先构思出解决问题的方案。实践性智力的任务在于，实施选择并使选择发生作用[①]。这三方面彼此联系，成功智力只有在分析、创造和实践能力三方面协调、平衡时才最为有效，即用分析性智力发现好的解决办法、用创造性智力找对问题、用实践性智力来解决实际工作的问题。

情绪智力是一种与实际生活相连的社会智力，情绪智力的本意在于"用情绪来修正智力的内涵，用情绪来扩充智力的外延"，从而突出情绪在人生发展与成就中的价值[②]。情绪智力充分肯定了以情绪、情感为主体的非认知因素在音乐教育教学中的价值。

（一）情绪智力对音乐分析性智力的影响

个体的分析性智力主要体现在知觉、记忆、比较、分析、解释、评价和判断等能力上。音乐中的分析性智力更多的是对音乐作品各方面进行分析的能力，尤其是对音乐作品中所传达的情感的分析能力。面对音乐作品分析中出现的问题，个体运用分析性智力，在问题初现时便能觉察到其所在；能准确地定义问题，甄别出问题的轻重缓急；仔细地制定解决问题的策略；尽可能准确地表征信息，以确保信息的有效使用；对问题解决进行监控和评估，及时发现并纠正错误[③]。可见，分析性智力能引导人们从音乐问题情境出发，克服众多障碍并最终解决问题，在搜集、处理、

[①] 林崇德，白学军，李庆安.关于智力研究的新进展.北京师范大学学报（社会科学版），2004（1）：30.
[②] 沈贵鹏.超越传统：三种新型智力观及其教育启示.外国中小学教育，2005（2）：13.
[③] 〔美〕R.J.斯腾伯格.成功智力.华东师范大学出版社，1999：47-161，195-215，233，140，249-268，16，15.

分析、比较各种音乐资源和音乐信息的基础上对问题进行有效的解决。斯腾伯格认为分析性智力着重于"形成自己的思想和观点",而不是"出色地记住并分析别人的思想"。

情绪智力的发展能够促进学生对音乐作品的理解和分析,促进学生音乐分析性智力的发展。情绪智力包括对情绪的知觉、评估、理解、分析的能力。音乐作品表达了艺术家的风格和想传递的信息,通过对音乐作品情感方面的感知、理解、分析、评估,与其他音乐作品表达的情感相比较鉴别,能够准确的体会该作品中表达的情感基调,使人们更好地体会到艺术家在这个作品中所要表达的情感,从而反过来促使人们更好地理解艺术作品。

情绪智力的发展能够促进学生对音乐作品间的比较、分析和鉴别。有些音乐作品的情感基调十分相似,但表达的却不是同样的情感。这时需要从情感方面仔细体会和分析作品所表达的不同情感,找出问题的原因,最终找出不同音乐作品所表达的情感之间的差别。

(二) 情绪智力对音乐创造性智力的影响

斯腾伯格认为,创造性智力是一种能超越已知给定的内容,产生新异有趣思想的能力。个体的创造性智力主要包括想象、假设、构思、创造和发明等能力。音乐创造性智力顾名思义是在音乐艺术的创作过程中所具备的创造性智力因素。音乐作品的创造分为一度创作、二度创作、三度创作,一度创作指作家音乐作品的创作,二度创作指音乐表演者的创作,三度创作指音乐欣赏者的创作。

情绪智力中的知觉、思维、理解、分析能力能够使作曲家发现更多可以发挥创造力的切入点,促进作曲家对音乐作品内涵和音响特征进行充分的思考和理解,促进其思维导向注意重要的音乐信息;促使个体从多角度考虑音乐作品的情感,使个体对作品产生不同的思考和理解;促使个体去从不同的角度富有创造性地思考作品所蕴含的情感,尝试创作出新的音乐音响形态。

情绪智力中的理解和分析能力能够促使音乐表演者更充分地理解和把握音乐作品,促进表演者对音乐作品情感的体验,再加上表演者原有的经验知识,能够对音乐作品进行创造性的有个性地理解和分析,使音乐作品的情感得以充分展示和升华,给欣赏者留下深刻的印象。

音乐欣赏者基于对音乐作品的理解和分析,以及自身的经验和经历,在欣赏音乐的同时融入了自己的情感或者是心境,将会体验到音乐作品本身和表演者所传达的情感之外的情感因素,这种情感使欣赏者更为振奋和激动,在一定程度上完善了音乐作品和表演者的情感表达。

(三) 情绪智力对音乐实践性智力的影响

实践性智力是指在日常生活中将思维及其分析的结果以一系列富有创造性的操

作方法加以使用，将理论转化为实践、将抽象思想转化为实际成果的能力，也是无形思想的一个物化过程。实践性智力在于解决实际工作中的问题，体现在个体所表现出来的示范、展现、操作、使用和应用等能力上[1]。斯腾伯格认为，实践性智力和学业智力所遵循的规律是不同的。学业智力一般随着求学的过程而逐渐增加，在个体完成学业后到达顶峰，然后便开始逐渐下降；而实践性智力却随着年龄增长而逐渐发展，这主要是因为"未明言知识"在人的整个一生中都会有增长的缘故，这种未明言知识来源于经验[2]。

情绪智力的发展能够促进学生在音乐学习中问题解决能力和运用能力的提高。音乐实践性能力的发展是逐步将理论知识应用于实践的一个循序渐进的过程，能帮助个体理解音乐所表达的复杂的情感，帮助个体有效解决情绪转化的问题。

三、音乐教学中情绪调节的基本方法

音乐是情感的艺术，音乐所表达的喜怒哀乐的情感会感染者人们的情绪，使人们的情绪随着音乐所表达的情感变化而变化，甚至人们的情绪会与音乐作品中的情感形成共鸣，从而使人们进入某种情绪状态。在音乐教学中及时地调节情绪体验的性质、类型和状态，会使情绪体验与音乐作品本身的情感相适应，增强音乐艺术的表现力。

（一）归因训练

在音乐的情绪体验中，可能会产生大喜大悲的情绪体验和表达，这时人们往往是不由自主地表达和宣泄，往往在短时间内不能得到很好的疏通和缓解，这时就需要了解到产生该情绪的原因，是内部原因还是外部原因，是可以控制的还是不可以控制的。归因是指个体根据有关信息、线索对自己和他人的行为原因进行推测与判断的过程。通过对产生该情绪原因的解释，从而缓解音乐体验中情绪的压抑或是过于欣喜，使音乐的情绪体验更适应于音乐审美层面的特征，避免将音乐审美的情绪体验与日常生活中的情绪混淆起来。

（二）认知调控

认知控制方法主要是通过改变人的认知过程、方式和观念来改变与音乐作品不相适应的情绪和行为的调控方法。对认知进行控制的重要途径是自我对话，自我对话具有多方面的功用，包括帮助个体改变不习惯、营造积极的心境状态、控制努力

[1] 聂衍刚，彭以松. 斯滕伯格的成功智力理论及其启示. 教育导刊，2007（1）.
[2] 王丽. 在新课程改革中发展学生的成功智力. 教育探索，2009（1）：126.

以及树立自我效能[①]。自我对话的方式有以下三种。

1. 认知重构

在音乐教学中经常会出现认知偏向,即从局部来否定整个音乐作品或者是表演,这是一种不合理的认知和观点,如果能够合理地看待作品的不足和表演中存在的缺陷,会有利于创作者更加努力地完善作品,有利于表演者更好地完成音乐作品中情感的体验与表达,提高自我效能感。认知重构强调运用积极认知方式代替消极认知方式;要求个体学会用积极的观点看待和评价事物,鼓励个体有意识地在各种情况下运用积极思维方式,逐渐使积极思维方式占据主导地位。

2. 思维阻断

在音乐教学过程中,由于审美主体的审美经验和偏向,有时候会体验到与音乐作品所要传达的情感不一致的情绪,甚至是完全相反的情绪体验。这种情绪相对于对音乐作品要传达的情感属于一种消极的情绪,如果不立即纠正,会影响对音乐作品真实情感的体验。思维阻断即是一种运用特定的行为和言语阻止和打断消极思维的方法。当出现消极思维时,个体可以采用言语方式,如发声说出或在内心说出"停止"这个词,也可以采用行为方式,如站起身散步、用力挥手、扭转身体等,来阻断消极思维。

3. 对立思维

在对具体音乐作品的教学过程中,由于审美主体知识水平影响有时候也会对作品的意义和情感产生错误消极地分析、理解与体验,这样会导致对音乐作品的误解和情绪体验不深入(特别是对某些经典性的音乐作品)。对立思维即是一种运用客观的事实和严密的逻辑驳斥错误观念的方法。审美主体需要运用充足的符合音乐作品客观实际的信息和严密的符合逻辑的推理来破坏消极观念赖以存在的思想基础,从而自觉地认识到消极观念错误。

第三节 音乐教学中的情感类型

音乐教学既是传授音乐知识、训练音乐技能的艺术实践活动,也是在特定情境中人的情感交往活动。师生之间不仅有认知方面的信息传递,更重要的是存在着情感方面的信息交流。教师、学生和音乐作品是构成音乐教学中认知系统的三个基本要素,同时这三个要素所具有的情感因素是构成音乐教学中丰富而复杂的情感现象的三个源点。它们为音乐情感教学的实施提供了最初的可能性。

[①] Bunker, L, Williams, J. M. &Zinsser, N. Cognitive Techniques for Improving Performance and Building Confidence. In J. M. Williams (Ed.), Applied Sport Psychology: Personal Growth and Peak Experience. Mountain View, CA: Mayfield. 1993: 225-242.

一、音乐教学中的静态情感

(一) 音乐作品中蕴涵的情感因素

音乐作品是实现音乐教学的重要条件。音乐作品的选择是音乐教学的重要环节，音乐作品的情感性是引导学生情感体验的前提条件。按情感因素在音乐作品中存在的状况来划分，可以把音乐作品分为两类：含显性情感因素的作品和含隐性情感因素的作品。

1. 音乐作品中的显性情感因素

所谓显性情感因素，就是指音乐作品的符号系统和声音中通过音符、语言、符号和图例、图表等使人能直接感受到的情感因素。音乐作品除了以文本的形式呈现之外，更多的是以音响、图例、影视、音像等形式呈现，这些音乐作品通过各类生动的音响、直观的图例、丰富的影视、具有浓烈氛围的音像等直接表现出音乐作品所要传达的浓郁情感。当音乐作品以这些方式将作品内容呈现在教学情景中，便会直接显示其情感魅力[1]。正如著名的法国雕塑家罗丹所说"艺术就是情感"。

2. 音乐作品中的隐性情感因素

有些音乐作品的内容主要在于反映某种客观的音乐现象或事物，并不带明显的情感色彩，但在反映客观事实的过程中，仍会不知不觉地使人感受到其中隐含的情感。音乐作品中的这种情感因素被称为隐性情感因素。特别是音乐作品中以文本形式和符号形式呈现的内容含有更多的隐性情感，容易为人们所忽视，不能在音乐教学中加以充分体验、理解和利用，使得这部分信息和情感资源浪费。因此，认识、重视并加以积极利用音乐作品文本和符号内容中所传达的情感因素，会更加有利于对音乐作品情感展现。

(二) 音乐教师的主导性情感因素

音乐教师在教学中处于主导地位，教师富有激情的示范和讲解，生动形象的语言，能让学生如身临其境一般，促进学生用积极的心态去捕捉声音形象的感觉，体验音乐作品中的情感状态。音乐教师主动地将对音乐作品的感受和情感的体验融入教学，可以激发学生强烈的学习欲望，有利于学生自觉地分析、体验、想象和表现音乐作品，并会增强学生的音乐创作激情。音乐教师的主导性情感主要表现在以下几方面。

1. 对音乐学科的情感

教师对音乐教学的积极情感态度是音乐教学中最基本的情感因素，这一情感因素来自于音乐教师的职业认同感。有的教师由衷喜爱自己从事的音乐教学，一面教

[1] 卢家楣. 教材内容的情感性分析及其处理策略. 心理科学, 2000 (1): 43.

学一面钻研,"学而不厌,诲人不倦";但有的教师则本身对音乐趣味平平,对自己教学的音乐专业内容缺乏热情,甚至产生"干一行,怨一行"的消极情感。在音乐教学中,教师不仅是用音乐熏陶着学生,更是在音乐音响的体验过程中陶冶自己的情操;教师不仅是传承音乐作品中的情感现象,更是通过富有情感性的教学激发学生创造灵感和美感。因此,教师对音乐教育事业的热爱和奉献精神是教师做好本职工作最基本的情感要素。

2. 对学生的情感

教师与学生在共同的音乐教学活动中必然结成一定的人际情感关系。在音乐教学中,教师要尊重学生,真诚地对待学生,关心学生的学习和生活状况,尊重学生对音乐的好奇心和求知欲,把学生视为和自己平等的地位;教学过程中要多给予表扬和鼓励,要有耐心而不要随意打击学生的自信心。总之,音乐教师对学生的情感既要细致又要平等,既要真诚又要理智。特别是对每位学生都应倾注同样的情感,不论家庭贫富、不论声音条件好坏、不论有无音乐基础,只要学生喜欢音乐都应一视同仁,平等对待。

3. 主导情绪状态

教师的主导情绪状态是指音乐教师在教学活动中情绪状态的基调,既受上述两种情感的制约,又是教师性格和气质特点的反映,同时也与教师的自我修养有关。有的教师在上课过程中能将自己、学生、音乐三因素融为一体,其主导情绪状态是热情、高涨、精神振奋的,教学高潮时甚至会出现一种激情性的投入状态;有的教师在上课过程中将自己、学生、音乐三因素割裂开来,其主导情绪状态常常比较平淡、温和,很少有激动情绪状态;有的教师甚至经常处在情绪低落、冷漠、不悦的状态,将音乐课的教学视为负担而完成任务,在这种状态里容易因教学中发生的细琐小事而发怒、生气,出现激烈的不良情绪反应。

4. 课堂情绪表现

在音乐课堂教学中教师的情绪具有强烈的感染力,不仅可以影响学生的情绪状态,还能够间接向学生传达教师对音乐作品情感的体验和意义的理解。因此,教师要有高度的事业心,满腔热情地投身到音乐教学活动中,充分发挥教师的主导作用,以情感为主线,使学生置身于和谐、宽松、自由的课堂氛围中,将情感贯穿于教学的始终,使学生的情绪始终处于最佳状态。同时,音乐教师要善于根据音乐教学目标精心选择、巧妙设计课堂教学内容,适当补充一些最佳教学形式,以满足学生在特定课堂教学情境中的审美需要,产生相应的积极情感体验。

(三) 音乐学生的开放性情感倾向

学生是活生生的,情绪情感表现多向的个体。音乐教学中学生作为教学的主体,本身就有强烈表现好音乐作品情感的心理欲望,通过教师的引导和作品自身鲜明的

情感因素，学生的情感会被渐渐激活，进入强烈的情感体验和艺术表现的情感想象状态。

 1. 对音乐学习活动的情感

 对刚接触音乐学习活动的学生来说，对音乐这门艺术还缺乏明确的情感倾向。随着音乐学习活动的开展和深入，才逐渐形成相对稳定的情感。有的学生表现出对音乐学习活动的酷爱，对音乐作品的把握有较高水平；有的学生面对音乐作品的学习抱着无所谓的淡漠情感；有的学生甚至厌恶音乐学习，产生厌学情绪。学生对音乐学习活动的情感，反映了学生的基本学习意向，对其学习活动有着巨大影响。教学心理学研究认为，学生音乐学习活动积极情感的培养是音乐教学目标的基本组成部分。

 2. 对教师的情感

 在音乐教学过程中，学生对音乐教师尊敬的情感是对教师最基本的情感。但随着师生交往的深入，这种情感也会发生变化。有的学生由对教师的尊敬发展为敬爱；有的则由尊敬演变为畏惧；有的甚至恶化到情感对抗的地步。在音乐教学过程中，学生信任教师是最重要的，学生只有信任教师，才愿意听教师授课，才会把音乐学习看做是一种情感的美好体验和精神的享受，才能用坚强的毅力和乐观的情感去战胜学习中遇到的困难，才能提升自己对音乐学习的兴趣。因此，音乐教师在与学生的日常交往中要注意自己的言行举止和情感反应，引导学生与自己建立良好的情感模式，才能将这种情感模式有效迁移到音乐教学的过程之中。

 3. 主导情绪状态

 学生的主导情绪状态是指学生在音乐教学活动中情绪状态的基调。在实际教学中，学生的主导情绪状态大致分三种情况。有的学生处于积极的、快乐的、兴趣盎然的情绪状态；有的学生则具有相对中性的情绪状态，既不快乐，也不厌恶；有的处于消极、伤感、甚至恐惧的情绪状态，如焦虑、紧张、厌倦、烦躁、萎靡等。音乐教学中教师要注意要运用音乐音响呈现的多种方式引导学生对音乐学习产生良好的、积极的主导情绪，以促进学生的学习。

 4. 课堂情绪氛围

 心理学家巴班斯基说认为，教师是否善于在上课时创设良好的精神心理气氛，对学生的学习有着重大作用。有了这种良好的气氛，学生的学习活动可以进行得特别富有成效，可以发挥他们学习可能性的最高水平。因此，营造愉悦、宽松、民主、和谐的音乐课堂情绪气氛尤为必要。当学生处于情绪舒畅、愉悦、轻松状态的时候，最有利于在音乐学习的过程中形成"优势兴奋中心"，学习状态就会呈现出主动学习、乐于学习的良好效果，音乐学习便成为一种逼近其本质的事情——快乐体验与美感体验。

5. 情绪表现

学生在音乐教学活动中会用各种表情来反映其情绪体验，这主要是对音乐教学情境中各种情感刺激作出的反应。以往把学生的表情仅仅视为教师借以观察了解学生学习状况的一种反馈信号，现在看来这种认识是不够全面的。学生表情也是对教师的一种情感刺激，也直接参与师生情感交往过程。此外，现代心理学研究发现，表情对学生本身也有情绪刺激作用，对它的充分利用，也是情感教学实施途径之一。因此音乐教学中教师应充分注意学生的各种表情来调整上课内容，并利用多种手段如多媒体手段、言语手段、表情手段等激发学生进行多样化的表情以了解学生的内心倾向。

二、音乐教学中的动态情感

音乐教师和学生围绕着音乐的教材内容展开教学活动，情感因素便在教学情境中被激活，并以情感信息的形式在师生间发生流动，从而形成音乐教学中情感交流的动态网络。

（一）音乐教学中师生认知维度的情感交流

针对于音乐教学本身的特殊性，音乐教学中的情感信息交流比认知信息交流更为复杂，也更为重要，它是由四条主要回路组成的网络。

1. 认知信息传递而形成的情感交流回路

在音乐教学中，教师传递教学内容方面的音乐认知信息时，如果这些音乐信息正是学生所期望获得的，那么信息的传递就会顺利进行，学生对此信息就可以顺利地加以接受和内化，整个认知信息传递处于高效率状态，教师和学生便会产生积极的情感体验，并形成相应的积极性交流，师生都会感到兴奋、快乐。反之，当教师所传递的音乐知识信息不是学生所渴望的或者过分高于学生现有水平时，会导致知识传递的失败，学生不能顺利的接受和内化，整个认知信息传递处于低效率状态，教师和学生容易产生消极的情感体验，师生都会感到不满、懊丧、焦虑、紧张、厌恶等。因此，教师在音乐教学中要注意对音乐教学内容的筛选和对学生心理期待的把握。

2. 蕴含在教学内容中的情感因素所形成的回路

音乐教师在教学中通过自己的表情，将蕴含在音响、图例和文本中的情感因素表现出来，同时融入教师自己对这些教学内容的某些情感，由此感染学生，使学生引起相应的情感体验。这样便自然形成师生情感交流，使教学内容中蕴含的情感因素反映在相应的教学情绪气氛之中。在这一情感交流的回路中，音乐教师对教学内容中蕴含的情感因素的发掘、引发和表达的程度，起着关键性的作用。

3. 师生主导情绪状态的交流回路

如前所述，在音乐教学中无论教师还是学生，都存在一个情绪状态的基调：或

情绪饱满、精神振奋、热情高涨；或情绪低落、精神萎靡、冷漠无情。他们都会彼此影响，相互感染，形成音乐教学情感交流回路。在这一回路中，教师自身的情绪状态，又往往处于主导地位。

4. 对音乐作品情感体验的交流回路

音乐教师在教学过程中，会将自己对音乐作品的情感不知不觉地流露给学生，影响学生的学习活动和对音乐作品的情感体验，并由此形成情感交流的回路。这是师生双方情感和理智感的交流，更确切地说，是音乐教师成熟的理智感和类型化的情感对学生正在形成中的理智感和情感的熏染、陶冶过程。

（二）音乐教学中师生关系维度的情感交流

这是音乐教学中另一重要的情感交流分支回路，它本身由两条分支子回路组成[①]。

1. 教师与学生之间的人际情感交流回路

师生双方在共同参与的音乐教学活动中，不仅传递着认知信息和情感信息，而且还会交流着师生彼此间针对于音乐活动本身的人际情感。教师对学生的情感会从教师的言语、行为、举止上流露出来；学生对教师的情感也会从学生的一言一行、一笑一颦中表现出来，彼此情感会相互交流，形成又一条情感回路。它们分别是教师对学生的情感和学生对教师的情感在音乐教学情境中的情绪表现。在音乐教学中，教师要创造性地利用并开发音乐课程资源与多媒体教学手段，引导与激发学生对教师、教材、教学手段产生情感的"共鸣"与"谐振"。在教学手段上，学生在欣赏音乐作品后写出感悟，这是师生进行和谐情感交流、建立和谐师生关系的有效途径。如在欣赏《二泉映月》后，有学生写道："我一定要好好学习，课前公开讲义对教师而言带来了无形的压力，因为学生将不再满足于教师在课堂上的照本宣科和基于书本知识的被动灌输，学生更关注于知识点的延伸和创新。因此，这就要求教师认真地准备每一节课，不断将新知识、新内容加入课堂，并引入新的教学方法调动学生的主观能动性，将学生吸引进课堂，引导学生发散性思维。同时根据学生的特点，对课本上的知识进行点评，并就难点和关键点进行重点讲授，从而促进教学质量的不断提升。"[②] 从这里可以看出学生对音乐教师教学工作的体谅与尊敬。

2. 学生与学生之间的人际情感交流回路

在音乐教学中，不仅存在着师生间的情感交流，也同时存在着学生间的情感交流。这种情感交流往往是与音乐教学中学生间的认知信息交流相适应的。这也是我们在作静态分析时提到的课堂情绪气氛的动态表现。它和师生间人际关系中的情感交流一样，也主要受课外学生交往中形成的学生间情感的制约，要达到学生间顺利

[①] 卢家楣. 情感教学心理学. 上海：上海教育出版社，2000，11（2）.
[②] 顾芳. 浅谈音乐课中情感的运用. 新课程研究（基础教育），2009，3（143）：189-190.

的交流,则需要培养发展学生的交往、合作意识与能力。但无论在教学中还是在教学外,学生间的情感交流都受教师情感调节的重要影响。

 3. 师生情感的自控回路

 在认知信息系统中,教师和学生都能在自我意识成熟基础上,通过元认知来实现对自己认知加工的信息反馈。与此相似,在情感信息回路中,也能在自我意识成熟的基础上,通过自我控制调节自己的情感。在这方面,虽然师生双方都有各自的自我控制回路,但无疑教师的自我控制对音乐教学中的情感因素的发挥有着更重要的作用,因为学生的情感形成和表达往往并不是与整个课堂的情感氛围相一致的,这种不一致会在一定程度上影响教师情感的发展状态和性质,因此需要音乐教师对课堂情感有一个自我调控的能力。

(三) 音乐教学中师生角色维度的情感交流

 音乐教学的特殊性要求音乐教学并不主要是人际信息与认知信息的交流,更多的是情感信息的交流。作为情感信息回路中两个主要的情感源——教师和学生,他们不像在认知信息系统中那样明确意识自己的作用和需要,尤其是教师虽处于主导地位,却未意识到自己应在情感信息回路中发挥其主导作用,甚至也不知道如何去发挥这种主导作用。学生有时候也不能意识到自己在学习中处于主体地位,总是在教师的严格要求下学习。因此音乐教师和学生对于知识信息传递回路中所出现的情感回路不畅的问题,常常处于任其自然的状态。

 在音乐教学中,师生角色情感交流的焦点主要是面对教和学谁是主导的问题。音乐作品是多种形式的,也使得音乐教学模式和方式是多元化的。教师是教学的引导者、组织者,教师的任务是在对教材、学生的实际情况深入分析后选择合适的音乐教学内容与教学方法,引导学生进入音乐教学情境,使其进行自主探索的学习、主动地体验音乐作品的情感,时刻认识到教师在教学中是引导者、研究者、合作者。学生是学习的独立个体,学生在教学中是主角、构建者。在教师和学生均明确各自的角色后,教师要注意与学生建立完全平等的人际关系,让学生真正地感到自己是学习的主人,教师是自己学习过程中可信赖的亲密伙伴,教师允许学生向音乐作品、向自己提出质疑,学生可以基于自己的经验和思维方式,对作品进行不同于教师的感知和体验,只要言之合理,就可以鼓励。如在音乐律动教学中,教师可先引导学生根据乐曲情绪与节奏做简单的动作,当学生渐渐掌握要领后,便和学生一起创造律动,到最后的师生互学动作,一起来体验、表现和享受音乐[①]。

 ① 于彩果,卢康娥. 从"教教材"到"用教材"的不同看音乐教学中师生角色的转变. 大众文艺(理论), 2009 (11).

三、音乐教学中的个性情感

音乐教学是一种实践性、操作性很强的艺术活动。这种活动的特征是很容易形成教学双方的个性心理。个性心理是人通过实践活动在心理过程和心理状态中,经常重复出现而渐趋稳定的一些个性特质的总和。个性心理一旦形成,又会制约一个人在音乐艺术实践中出现的心理过程和心理状态,这种情况同样反映在情感现象中。我们已在前面论述过,作为过程和状态的情感现象,作为个性的情感现象则主要体现在以下三个方面。

(一) 音乐教学中情感的气质差异

气质是一个人心理活动的动力特征。在心理学中,一般根据古罗马医生盖伦(G. Galen) 的划分,把人的气质分为四种典型类型——多血质、胆汁质、黏液质和抑郁质。冯特又把这四种类型作两极归分:多血质与抑郁质、胆汁质和黏液质。每种气质类型中都包含有不同的情感方面的特点。我们可以对四种气质类型人的气质特征在情感方面的表现差异作如下描述。

胆汁质类型的人:情感兴奋敏感性一般,但一旦引起兴奋不仅速度快,而且强度很大,容易爆发激情;情感兴奋后也不容易转变,不易控制;情感兴奋时,外部表现十分明显。这类人给人们的典型印象是"情感粗犷者"。

多血质类型的人:情感兴奋敏感性较高,引起兴奋的速度快、强度大;但可控性较好,兴奋转变也较快;外部表现不仅明显,而且生动,富有感染力。这类人给人们的典型印象是"情感丰富者"。

黏液质类型的人:情感兴奋敏感性很低,不易引起情感兴奋;需要较大的刺激才能引起情感兴奋,而且引起的速度也较慢,强度也不会很大;但一旦引起后,则转变慢,可控性尚可,外部表现平淡。这类人给人们的典型印象是"情感贫乏者"。

抑郁质类型的人:情感兴奋敏感性很高,易为一些细小的刺激引起情感上的兴奋;虽引起速度并不快,但强度也能较大,只是在外部不易察觉;情感兴奋地转变慢,可控性也差。这类人给人们的典型印象是"多愁善感者"。

在音乐教学中,学生的气质也有一定的差异,如果能够把握每个学生的气质差别,将更有利于在音乐教学中贯彻情感教学的因材施教原则。

(二) 音乐教学中情感的性格差异

性格是一个人对现实的稳固态度和与之相应的习惯化了的行为方式。情感的性格特征表现在性格的情感特质方面,其中表现在性格上的情感特质主要包括以下几方面的内容。

1. 情感的倾向性

如果一个人对乐曲的体验更多的是欢乐和喜悦,那么他的情感态度是乐观积极

的；而如果一个人对音乐的体验更多的是忧伤和无奈，那么他的情感多是倾向于消极的方面。情感的倾向性也即是指一个人的情感指向什么和为什么而引起的。这是情感特质中的核心。

2. 情感的深刻性

一般来说，能够与一个人内心状态产生共鸣的乐曲所传递的情感，人的感受往往是深刻的。情感的深刻性指一个人的情感在思想行动中表现的深浅程度。两个人同样体会到音乐作品中欢乐的情感，在情感的倾向性上是一致，但在深度上可能存在着差异，这种差异来自于他本身所体验的情感与音乐作品本身所要表达的情感是否产生共鸣，如果产生了共鸣，则体验得更为深刻，反之体验得就比较浅显。

3. 情感的稳固性

情感的稳定性指一个人对他人、他物的情感的稳固程度。通常情况下，人们对某一音乐作品所表达的情感体验在时间的持续上是比较稳定的，这种稳定性与深刻性有密切的关系。人们对某音乐作品的体验越深刻，这种情感体验也就越稳定，因为深厚的情感体验较稳固持久，而浅薄的情感却是短暂易变的。

4. 情感的效能性

有的人尽管对音乐作品的情感体验也很强烈，但往往只是停留在"体验上"，缺乏对音乐行动的有力促动和音乐行为的有效反应，这种情感的效能就比较低；反之，有的人能用情感产生强大的动力去推动其音乐行为，表现出较高的效能性。情感的效能性指一个人的情感对其行为活动发生作用的程度，具体落实在每一个体身上，音乐的情感功能发挥作用的大小具有个别差异，情感的效能性反映这种差异的程度。

5. 主导心境

主导心境指一个人经常所处的某种情绪状态。心境具有弥散性特点，一个人处于某种心境之中，其言行举止都会笼罩上一种色彩，这种特定的情感色彩便会影响他的思考和行为方式，并使之习惯化。在音乐教学中，人们的某种主导心境将会影响他们对音乐作品的感知，并且会将这种心境带入到对音乐作品的体验中，导致不能正确地体验音乐作品的真实情感。

（三）音乐教学中情感的性别差异

1. 音乐情感表现的差异

音乐情感常见的表现形式是音乐激情、音乐心境和音乐应激。音乐激情是在参与音乐活动时产生的一种猛烈、迅速爆发而短暂的情绪状态。一般来讲，男性比女性更容易引起激情，激情产生时的外部表现也比较强烈和夸张，有些激情引起的机体内部变化女性比男性更为明显，如声乐课中女生充满激情的演唱忧伤的作品后，容易引起其胃肠蠕动功能下降而导致食欲减退等。此外，女性产生激情后持续的时间会比男性较长，并时有反复。音乐心境是在音乐的影响下，个体产生的一种比较

持久的、微弱的、影响整体精神活动的情绪状态。一般来讲女性比男性更容易产生音乐心境而且持续时间较长,这是与女性心理感受性较高,个体身心状态、性格及参与活动时个体所处的环境等有关;而男性由于无意注意能力较强,因此心境持续的时间相对较短。另外,男性控制音乐心境的能力要优于女性,尤其是在不良的心境下,更容易在意志努力下使不良心境较快地消除[①]。音乐应激是个体在音乐活动中,由于紧急情况所引起的情绪状态。女性在遇到音乐应激状态时,容易出现手忙脚乱、惊慌失措等表现;而男性在音乐应激状态下更善于保持理智清醒的状态,更容易调动全身的音乐潜力,以引起情绪的应激化和行动的积极化。因此在一些较大型的音乐演出和音乐比赛中,男性的临场发挥能力一般要好于女性。

2. 音乐情感品质的差异

前面谈到,人的情感包括情感的倾向性、情感的深刻性、情感的稳固性和情感的效能性。情感的倾向性是指情感指向的对象。女性的情感较男性更容易为一些细小的事件所引起,相对敏感,因此女性更容易动容,更容易与所接触的音乐对象产生心灵上的情感共鸣。女性的情感也较之男性更为深沉,情感的体验受自我和外界观点、想法的影响更大,受思维认知程度的支配更甚,而男性往往是在理想和兴趣十分强烈的情况下才容易产生深刻的情感体验。女性的情感的稳固性比男性要好,表现在情感表现的稳定和变化速度上,这与女性情感相对深沉以及心境持续时间相对较长密切相关,而男性容易引起无意注意,在音乐学习中出现异思迁的现象比较多而导致情感不稳固。情感的效能型是指情感在音乐实践活动中发生作用的程度。女性的情感并不仅停留在"体验"上,还时常伴随相应的活动与行为;而男性的情感则更容易停留在"体验"上,并不一定付诸行动。

因为音乐特殊的情感功能,使得音乐成为教育人的一种有效途径。了解男女两性的情感品质的差异,可以有效地把握男女两性的情感特点进行因材施教,进而达到音乐"培养全面发展的人"的终极教育目标。

[①] 卢家楣. 情感教学心理学. 上海:上海教育出版社,2000(11):45-52.

第四章　音乐教学理论

请你思考

- 在音乐教学中，应如何设置教学目标？
- 应该从哪些方面对音乐教学对象进行分析？
- 针对不同的音乐教学内容，教学时应该注意什么？

音乐的教与学是音乐教学过程的两个方面，教学理论和学习理论都是音乐教育心理学的有机组成部分。本章主要探讨音乐教学理论的教学目标、教学对象、教学内容和教学过程四个问题。

第一节　音乐教学目标设计的心理学理论

音乐教学目标是音乐课程目标的具体化，它引导和制约着音乐教学过程的设计，关系到课程目标的最终达成，是音乐教学活动中最为关键的一环，在整个音乐教学过程中起着导向、规划、激励、评定等作用。当前，在众多的教学目标分析的理论之中，根据音乐教学注重传授音乐知识、强调音乐情感交流、重视音乐技能训练的特殊性，布卢姆（B. S. Bloom）关于目标分类的理论最具有代表性。他把教学活动所要实现的整体目标划分为认知、情感和动作技能三大领域，并从实现各领域的最终目标出发，确定了一个细化的目标序列。本节对音乐教学目标设计的分析主要参照了布卢姆关于目标的分类理论。音乐教学不同于其他大部分学科的教学，从教与学的心理学角度看，从学生特点、音乐教学大纲要求和实施素质教育的观点来看，音乐教育主要是培养学生对音乐的感受力、审美力、表现力和创造力；在音乐的感悟与体验中陶冶情操，才是音乐教学追求的主要目标，而不仅仅是音乐知识的掌握和音乐技能的训练。

一、音乐教学中认知教学目标的确立

认知是一组相关的心理活动，包括感觉、记忆、判断、思维、推理、问题解决、

学习、想象、概念化和使用语言等①。布鲁纳的教育目标分类中，认为认知方面的教学目标包括由低到高的六个水平，即知识、领会、运用、分析、综合和评价。在《音乐课程标准》中亦将音乐知识的掌握分为三个方面：音乐基础知识、音乐创作与历史背景、音乐与相关文化。

（一）音乐认知教学目标水平

1. 知识

知识指对先前学习过材料的记忆，包括对材料的具体事实、方法、过程、理论等的记忆。音乐知识是音乐认知教学目标中的最低水平，其所要求的心理过程主要是记忆。分为具体的音乐知识、处理具体音乐活动和音乐现象方式方法的知识、音乐领域普遍和抽象的知识三个方面。

2. 领会

领会亦称理解或领悟，指领悟音乐教材内容、音乐观念、音乐现象所表现的事实和理论的能力。领会是较低层次处理各种音乐材料和音乐问题的理智操作方式。领会超越了单纯的音乐知识的记忆和掌握，代表着较高的理解水平。它可以借助三种形式来实现音乐材料的领会：一是转化，即用自己的话或与原先不同的表达方式来表示对某一种音乐信息的理解；二是解释，即对一种音乐传播内容的说明或总结；三是推断，即超越特定的音乐事实范围，对音乐事实将产生的影响、后果等发展倾向的预测。

3. 运用

运用指在音乐实践过程中使用所学音乐原理或音乐观点的能力。它要求音乐实践者能在特殊的、具体的音乐情境中运用所学的音乐概念、规则、方法、规律和理论。运用代表了较高水平的理解。

4. 分析

分析指将一种音乐传播内容如音乐现象、音乐事物、音乐活动过程等分解成为其组成因素和组成部分，以便弄清各种音乐观念的层次，或者弄清所表述的各种观念之间的关系。

5. 综合

综合指集合部分构成整体的能力，主要包括创作新音乐作品和音乐艺术现象的能力、融合多种音乐观点形成新的音乐理论的能力、超越现有音乐认识水平的能力、提出新的音乐见解的能力、独创交流音乐成果的能力等。

6. 评价

评价指为了一定的目的，对某些音乐观念、音乐实践方法、音乐现象等做出的

① 罗黎辉. 教育目标分类学，第二分册：知识领域. 华东师范大学出版社，1986.

价值判断。评价是最高水平的音乐认知学习结果，包含根据内部准则判断和依据外部准则判断两方面的内容。

从我国传统的音乐教学存在的现象来看，音乐认知教学目标的水平主要停留在前三个层次，对后三个层次教师和学生都关注不够，这样很难培养出学生的音乐个性思维和音乐批判意识。

（二）音乐认知教学目标分类

音乐认知教学目标的分类是一个有组织的层次体系，较高的层次是以较低层次水平的能力为基础的，分类目标要求越高，其所要求的思维过程也越复杂。下面举例来探讨教学目标分类在音乐认知学习中的具体作用。

例一：进行音乐创作时，一般用什么材料来描绘晴朗、积极向上、明亮的感觉？

例二：用所学的音乐素材即兴创作乐句。

例三：请听音响后在下列四首乐曲片断中为春节晚会选择一首最适合开场或闭幕演奏的乐曲。你认为哪首乐曲最不适合入选这场晚会[1]？

(1) 江南丝竹《老六板》
(2) 肖邦《葬礼进行曲》
(3) 何占豪、陈钢《小提琴协奏曲——梁山伯与祝英台》
(4) 李焕之交响乐曲《春节序曲》

以上三个例题中，例一，涉及了音乐基本概念的知识水平，学生只需要回忆运用学过的有关音乐创作的知识就能正确回答此题。回答此问题只依赖于记忆力。

例二，考查学生的运用能力。学生要运用所学的有关音乐素材的知识具体创作一个乐句。

例三，要求学生采用复杂的认知过程和评价过程，综合运用多种标准来找出正确答案。首先学生必须认真聆听，仔细评价每一首作品，最后以恰当的标准选出最适当与最不适当的晚会曲目。

可见，不同类型的音乐教学目标有不同层次音乐认知水平。音乐教师应该根据布卢姆教育目标分类理论来设计具体的音乐教学目标和课程，这样音乐教学就会逐渐摆脱传统的随意性而逐渐趋于系统性，音乐教学效果会更突出并具有针对性。

二、音乐教学中情感教学目标的选择

"情感"是一个模糊的概念，往往作为情感、内心体验、需要、愿望、价值追求等一系列心理现象的统称[2]。其核心意义是作为一种心理过程，反映客观事物与人自己需要之间的关系，包括情绪体验、个性倾向性、性格特征的形成与改变等多方

[1] 曹理，何工．音乐学习与教学心理．上海音乐出版社，2000：309．
[2] 施良方，崔允漷．教学理论：课堂教学的原理、策略与研究．华东师范大学出版社，2001：11-10．

面，是与认知相对的概念。音乐作为一门作用于人类精神生活的艺术形式，其情感目标应是首要的教学目标。

（一）音乐情感教学目标的水平

克拉斯沃尔（D. R. Krathwohl）于 1964 年依据价值内化的程度，将情感领域的教学目标分为接受、反应、价值化、组织和价值体系个性化五级。

1. 接受

接受指的是学生倾向于注意音乐活动和音乐过程中的特殊现象或刺激。从教学的角度看，它与教师指引和维持学生的注意有关。其学习结果包括从意识音乐现象中某事物存在的简单注意到学生的选择性注意，属于低级的价值内化水平。包括三个层次：觉察，即注意到某种音乐情境、音乐现象、音乐客体或音乐事态；愿意接受，即对音乐刺激的一种中立态度或保留批判态度；有控制的或有选择的注意，即对被看做从毗连的音乐印象中清晰地划分开来的音乐刺激的各个方面做出区分。

2. 反应

反应指学生不仅注意某种音乐现象，而且以某种方式对它做出反应，可分为默认的反应、愿意的反应和满意的反应三个层次：默认的反应，即被动的顺从行为；愿意的反应，即主动的自愿行为；满意的反应，即伴随着愉悦和兴奋的冲动行为。

3. 价值化

价值化指学生将特殊的音乐对象、音乐现象或音乐行为与一定的价值标准相联系，包括三个方面：价值的接受，即把价值归于某种音乐现象、音乐行为、音乐客体等；对某一价值的偏好，即对某种音乐价值的信奉已达到追求、寻找、要求得到它的地步，如对流行音乐的追寻；信奉，即对音乐信念具有高度的确定性，用某种音乐方式促进有价值的事情。

4. 组织

组织指学生将许多不同的音乐价值标准组合在一起，克服它们之间的矛盾、冲突，并开始建立内在一致的价值体系，包括价值的概念化和价值体系的组织两个方面。价值的概念化，即注意到特定形态音乐价值是怎样与自己已有的价值或特有的价值联系在一起的；价值体系的组织，即把各种音乐价值组织成一个价值复合体，并使这些价值形成有序的关系。

5. 价值体系个性化

价值体系个性化指学生通过音乐接受、音乐行为反应、音乐价值化和音乐组织等价值体系的内化过程，将所获得的音乐知识或音乐观念逐渐形成个人的品格。达到这一阶段的音乐行为是普遍的、一致的和可以预期的。这一水平的音乐学习结果包括范围广泛的音乐活动，强调学生音乐行为的典型性和性格化。

（二）音乐情感教学目标分类

音乐教学的情感结果是音乐教育的最重要结果，因此教师应使自己具备发展与

评价音乐情感行为的能力，否则就失去了判断音乐课程效果的标准和修订音乐课程的依据。但是对含有情感因素的具体音乐行为进行分类仍需进一步的深入研究。

曹理等参考并修改了由刘沛主译的《音乐教育的理论基础》一书中的"教育目标分类"，如下面的情感领域分类的音乐示例①。

对一首歌曲的情感水平测定：

（1）实在太讨厌这首歌曲了。

（2）最好选学一首别的歌曲。

（3）对这首歌没有什么印象，唱过就忘了。

（4）听听唱唱这首歌也无妨。

（5）我喜欢唱这首歌曲。

（6）无论在电视还是录像中，我只要听到这首歌曲，总要随着唱这首歌曲。

（7）我愿意将这首歌曲介绍给我的家人和好友。唱给他们听或买一盘录音带送给他们。

（8）我愿意在合唱队或乐队中排练，并参加演出这首歌曲，这是一种最好的享受。

上面示例由低到高依次表述了情感领域的水平顺序。(1)、(2) 是强烈否定，(3)、(4) 是消极对待，(5)、(6)、(7)、(8) 是积极态度，而且是越来越强烈的情感肯定态度。

从布卢姆情感目标分类理论中我们可以得到这样的启示。

（1）基础音乐教学的情感目标，从小学生刚入校开始到初中毕业，这个过程可以遵循布卢姆情感目标分类总的目标走势，遵从"接受"音乐到对音乐有所"反应"，再到形成对音乐的"价值判断"的情感发展规律。根据《音乐学习与教学心理》一书对学生音乐审美心理、生理发展的研究得知：7—9岁的儿童对音乐审美态度处在"写实阶段"，其挑选喜欢不喜欢的作品标准是像与不像，对教师选择的教学内容很少有异议；9—13岁的学生逐渐学会以审美的态度对待音乐作品，并逐渐形成带有个性特点的对风格、表现性等审美特性的知觉敏感性，逐渐对教师所教音乐作品表示出自己的意见。尤其是处在初中阶段的学生，容易产生逆反心理，容易与教师的教学意见发生冲突，并且在不同时期都会有自己"追求"的"音乐家"、"歌星"或"歌迷"。

（2）高中到大学毕业音乐教学的情感目标，音乐教师应以"接受""反应"层次为基础，逐步强化和强调"价值化"和"组织"的情感教学目标。

（3）研究生阶段音乐教学的情感目标应着重强调"价值体系的个性化"，以便从情感角度形成学生的音乐个性。

① 曹理，何工．音乐学习与教学心理．上海音乐出版社，2000．

在整个音乐教学过程中，音乐教师在对学生进行情感引导时，必须根据不同年龄段和不同学段仔细地考虑和选择音乐教学情感目标的不同层级。

三、音乐教学中技能目标分析

辛普森（E. H. Simpson）、哈罗是继布卢姆的认知目标分类理论之后，对动作技能目标分类的专家，其编写的动作技能目标分类理论将"一切可观察到的随意动作"都归属为动作技能学习领域。该理论将动作技能目标按照层次结构从低到高分为7个层次：知觉、定向、有指导的反应、机械动作、复杂的外显行为、适应、创造性[①]。

（一）音乐教学技能目标水平

1. 知觉

知觉指运用感官获取音乐信息以指导音乐动作，包括音乐刺激辨别、音乐线索选择和音乐动作转换，主要为了了解某音乐动作技能的有关知识、性质和功用等。

2. 定向

定向指对某一特定的音乐活动或音乐经验作出调整或准备的心理状态，包括心理定向（心理意识）、生理定向（生理准备）和情绪准备（愿意活动）。知觉是其先决条件。

3. 有指导的反应

有指导的反应指学生在音乐教师的指导下作出外显音乐行为或活动。包括学生跟随模仿和自行尝试错误等行为。

4. 机械动作

机械动作指音乐学习者的音乐反应已成为习惯，能以某种熟练和自信水平完成动作。这一阶段的学习结果涉及各种形式的音乐操作技能，但动作模式并不复杂。

5. 复杂的外显反应

复杂的外显反应指包含复杂音乐动作模式的熟练动作操作。操作的熟练性以音乐行为的迅速、连贯、精确、协调和轻松为标准。

6. 适应

适应指音乐技能的高度发展水平。这一阶段音乐学习者能修正自己的音乐动作模式以适应特殊的音乐场景或满足具体音乐情境的需要。

7. 创造性

独创性指个人的音乐动作技能达到收放自如程度后，能够从事超个人经验的创新设计，及音乐技能达到创造性发挥的地步，这是动作技能形成的最高境界。

[①] 辛普森. 教育目标分类学，第二分册：动作技能领域. 华东师范大学出版社，1989.

（二）音乐教学技能目标分类

以中等艺术师范学校高年级钢琴小型集体课《郊外去》（丁善德曲）为例[①]，其教学目标如下。

（1）学生能运用所学钢琴基础弹奏技能：断奏、连音弹奏。

A 段

a 段：双手交替连合弹奏高音区。

b 段：右手连音，左手半连音弹奏。

B 段

c 段：双手交替断奏，腕部放松，有类似拍球的柔韧感。

（2）学生能运用所学过的伴奏音型弹奏：全分解、半分解、立式和弦、柱式和弦。双手能够准确地掌握并弹奏 B 段的节奏型。

（3）学生能够独立的完整弹奏全曲：乐曲为三段体，A 段中 a 部分音色要求明净、柔美、抒情；b 部分音乐要求表现兴奋、活跃的情绪。B 段音乐生动活泼、富有动感，恰当地表现出音乐的意境。

上述（1）为运用已掌握的技能，属于较为简单的技能运动。上述（2）是在已掌握技能的基础上，双手交替弹奏节奏型，属于在模仿基础上综合运用断奏及立式与柱式和弦的弹奏方法，属音乐技能中的复杂行为。上述（3）属于外显复合行为，要能够有表现力的独奏《郊外去》，钢琴技能要达到自动化操作，以及清晰的旋律线条、准确的节奏音型、良好的音色，且要综合运用有关作品曲式、风格的知识，才能达到令人满意的艺术效果。

第二节 音乐教学对象起始状态分析

音乐教学的有效进行首先要对教学对象即学习者有一个清晰的认识，包括教学对象对所要教授内容的态度、其文化和社会背景、有关的音乐知识基础以及音乐表现的能力。教学对象分析是教学设计前期的一项工作，目的是了解学习者的学习准备情况，为教学内容的选择和组织、学习目标的编写、教学活动的设计、教学方法与媒体的选择和运用等提供依据。学习准备是指在从事新的学习时，其原有的知识水平或原有心理发展水平对新的学习的适合性。学习者原有的准备状态是新的教学的出发点。本章主要从学习的态度、起始能力，以及音乐知识背景与音乐经验三个方面对学习者的起始状态进行分析。

[①] 曹理，何工．音乐学习与教学心理．上海音乐出版社，2000．

一、音乐学习者的学习态度分析

态度是个体对音乐对象所持的较为持久的有组织的内在反应倾向。它由认知、情感和行为倾向三种主要成分所构成，能解释和预测个体的各种音乐行为反应，如拥护或反对、接近或回避、主动或被动等。

（一）音乐学习者学习态度的成分

1. 学习态度的音乐认知成分

这一成分是学习者对音乐教学活动的认识和理解，并由此产生一定的评价，它是学习态度得以形成的基础。对于同一音乐学习对象，不同个体的态度中的认知成分是不同的。有些态度是基于正确的信息和信念，而有些态度却可能是基于错误的信息和信念。这种态度往往通过赞成和反对的方式表现出来。这种认识和评价通常表现为领悟到了音乐教学的某个教学内容、某种音乐教学方法等对个人和社会所具有的价值。

2. 学习态度的音乐情感成分

这一成分是学习者对音乐教学内容、音乐教学方法、音乐教学要求等的内心体验，并相应表现出来的喜爱或厌恶、热烈或冷淡等情绪反应。学习态度的音乐情感成分是伴随着学习态度的音乐认知因素而产生的情绪情感，通常被认为是学习态度的核心成分。

3. 学习态度的音乐行为倾向成分

这一成分是音乐学习者的态度与其行动相联系的部分。它是个体学习行为的一种准备状态，即学习者产生对音乐教学活动做出操作反应的意向和抉择，如乐意去听某音乐教师的讲座、踊跃参加某项音乐表演活动、主动选择和阅读某类音乐读物、积极收集和整理与音乐有关的资料信息等。

（二）音乐学习者的学习态度与教学的关系

学习态度既是学习者先前音乐学习活动的某种结果，又是学习者后继音乐学习活动的某种条件或原因。通常情况下，音乐学习态度的三种构成成分之间的关系是协调一致的。如当学生认为"对于音乐的学习是一件快乐的事"，那么学生就会喜欢音乐学习，并且愿意为音乐学习安排时间。当学生对音乐学习持积极主动态度时，将迸发出强烈的求知欲、高涨的音乐学习兴趣，使人感知敏锐、观察细致、思维活跃、记忆效率高。可见学习者的音乐学习态度是能否达到音乐教学目标的重要条件。因此，音乐教师在音乐教学设计中分析教学对象时，这是一个必须予以关注的重要因素。了解学习者对所学音乐内容的态度，对选择音乐教学内容、确定音乐教学方法等都有重要影响。因此，在教学之初，音乐教师必须对学习者的态度有一个明确的了解。

了解学习态度可以通过多种途径，如召开音乐座谈会，听取有关人员主要是音乐教师对学习者有关情况的介绍，查阅音乐学习者的经历等，据此对学习者的音乐态度作出分析和了解。也可以运用问卷调查法了解学习者对教学设计将涉及的有关音乐内容、目标、教材、组织、方法等的看法与喜好，或者可以通过查阅有关音乐文献资料或凭借所积累的教育教学经验对学习者的一般特点或可能具有的音乐学习态度做出基本或大概的估计。

二、音乐学习者的起始能力分析

起始能力的分析是指学习者在接受新的学习任务之前，教师对学习者原有知识和技能情况的分析。美国著名认知教育心理学家加涅对学习结果的分类及关于学习条件的思想，为学习者起始能力的分析提供了理论基础与思路。加涅将学习的结果分为智慧技能、认知策略、言语信息、动作技能和态度五类。教学目标所规定的学习者在完成学习任务后应具有的终点能力都包括在这五类学习结果中。根据音乐教学的特点，这里主要讨论音乐学习者的智力技能和认知策略两种能力。

（一）音乐智力技能分析

智力技能也称心智技能和认知技能。智力技能是学生学习活动中一种重要的技能，是能力结构中一个重要的因素。加涅在《学习的条件》一书中把智力技能看做是"使用符号来学习，与环境互相发生作用"。所谓"符号"，指字母、数字、音符、语词和各种图片、图解。加涅用他的智力层级论来说明智力技能的学习。这一理论认为智力技能学习严格遵循着由低到高的一个层级顺序，即智力技能中最简单的是辨别（发现事物之间的差异），其余依次为概念（发现事物的共同本质特征）、规则（反映事物之间的关系和规律）和高级规则（应用多个规则解决复杂问题的能力）。在这些技能的学习中，高级规则的学习以掌握简单规则为先决条件，规则的学习以掌握规则中所包含的概念为先决条件，概念的学习又以辨别为先决条件。由此决定了音乐智力技能的教学顺序：辨别—概念—规则—高级规则。根据加涅的观点，智力技能实际上就是学习、掌握及运用音乐概念、音乐规则的能力。智力技能的发展是从简单到复杂，从低级到高级的过程。

研究发现，智力技能的形成还有一定的阶段。我国著名教育心理学家冯忠良教授在长期的教学实验过程中发展了加里培林学派所划分的心智技能的形成过程，提出了原型定向、原型操作、原型内化的心智技能形成的三阶段论[①]。

音乐教师在教授新任务之前，要对学习者的智力技能进行分析，理解其掌握到哪一个阶段，然后才能按程序进行下一步的音乐教学。

① 冯忠良. 智育心理学. 教育科学出版社，1981.

(二) 音乐认知策略分析

认知策略是学习策略的核心部分,也是掌握学习策略的关键。认知策略对学会学习具有重要意义。加涅把智力技能与认知策略相比较,认为智力技能是朝向学习者的环境方面,是"外在的";而认知策略是用来为学习者调节其内部的注意、记忆与思维过程,在某种意义上是"内在的"。美国心理学家、教育家布鲁纳(J. S. Bruner)于1956年做了一个实验,实验的材料是几何图形,呈现给被试的几何图形在形状、颜色、数量和边框数四个维度上发生变化。布鲁纳发现,被试主要采用两种思维策略来确认主试所选定的概念的特征:一种是集中策略,另一种是审视策略。实验表明,当认知目标提出或选定后可用不同的思维方法,即不同的认知策略去逐步逼近并最终达到;但不同的思维方法可能在完成任务的效率上有差异。如集中策略较审视策略能更快地发现概念。同时实验还表明,不同的被试有采用不同策略的倾向。因此每个学习者已学会的策略、没学会的策略以及常用的策略是不一样。

在音乐课堂教学中,音乐教师要对学生所掌握的分析问题和解决问题的策略情况充分了解,然后根据具体的情况选用正确音乐认知策略。如在《音乐与诗歌》的教学案例中,其课题为"明月几时有,把酒问青天——苏轼词作音乐作品对比鉴赏",教学目标为:(1) 通过三首苏轼词作改编的音乐作品的对比鉴赏,使学生进一步掌握音乐与诗歌的结合方式及其表现特点;(2) 通过三首苏轼词作改编的音乐作品的对比鉴赏,使学生了解古代词调音乐、现代通俗音乐、现代音乐的一些基本特征;(3) 结合多种教学手段,细致体会现代作曲手法的音乐表现和情感表达的关系。通过分析发现,教材中的这首现代音乐作品抒情诗《水调歌头》——为苏轼同名词而作是运用20世纪现代音乐作曲手法创作的,在传统的音乐教学中,这种风格的作品介绍较少,学生不易掌握。因此在教学设计中,教师采用和传统音乐、通俗音乐进行对比鉴赏的音乐认知策略,用学生易于理解的方式帮助学生掌握作品的基本内容。对于学生来说,熟悉的音乐形式可以作为课堂教学一个很好的切入点,作为通向未知知识的桥梁;同时,不熟悉的音乐形式也可以激起学生的好奇,只要教师引导得当,会起到较好的教学效果。

三、音乐学习者的背景知识分析

每个人每天都在学习新知识,而这些新知识都是建立在已有的背景知识基础之上的,通过已有知识来理解、建构新知识,音乐的学习亦是如此。已有的音乐背景知识是学习新的音乐知识的基础,但是这些已有的音乐背景知识,有些是通过正规的音乐学习而获得,有些却是来自非正规的音乐学习。因此,在音乐教学活动中,音乐教师一方面要注意帮助学生激活已有的有用的音乐知识来获得新的音乐知识,另一方面也要对那些妨碍新的音乐知识获得的旧的音乐知识,尤其是那些非正规途

径获得的音乐知识或错误的音乐背景知识进行分析。

(一) 音乐背景知识分类

错误性音乐知识。这些错误的音乐知识主要呈现出三种情况。首先，学生在进行正式的音乐学习前已经从不同途径获得了非规范的日常概念。因此当学生接受新的音乐信息时，他们会按照自己的经验、自己的理解来建构音乐事物或现象的意义。其次，有些学生尽管接受了一些正规的音乐教育，但仍存在着与规范的音乐概念不一致的日常概念。这主要是因为学习者容易对那些与原有音乐知识结构中相协调的内容进行解释或建构意义并把它们保持下来，而对那些与原有音乐知识相矛盾的或不一致的内容，即使通过音乐教学与已有音乐知识建立了最低限度的联系，但随着时间的推延也容易在记忆中消退。最后，有些音乐概念虽然通过音乐教学有所改变，但并未完全改变，未能达到音乐教师的计划要求。这主要是由于新的音乐材料在学生建构意义的过程中与原有观念中一些不科学的音乐内容建立了联系。

遗忘性音乐知识。学生学习新的音乐知识非常困难常常是由于下属的音乐知识、音乐技能出现了故障。加涅把下属知识、技能称为学习的前提条件。他认为："教学条件的计划要使那些尚未获得前提条件的学生在进行'新的'学习之前先学会它们。"[①] 有的下属音乐知识或技能虽然先前已经学会，但随着时间的推移或种种原因而遗忘，这势必会给新的音乐知识或技能的学习带来困难。

模糊性音乐知识。认知心理学告诉我们，与新知识相似的旧知识如果不稳定、不清晰，不仅不能为新知识的获得提供恰当的关系和有力的支点，而且原有知识总是先入为主取代新知识，或产生同一性混淆。

(二) 音乐背景知识与音乐教学的关系

音乐教学设计中，音乐教师不仅要分析学生已具备了哪些有利于新音乐知识获得的旧知识，更要重视那些妨碍新音乐知识获得的旧知识，尤其是非正规途径获得的旧知识。为此，在实际的音乐教学中音乐，教师要做到以下三点。

(1) 充分了解学生在非正规途径中已获得了哪些有关的音乐知识，哪些是与规范音乐知识相违背的，学生对新音乐知识可能产生什么样的错误理解或推论。这样在正式音乐教学时才能有的放矢地进行比较，以防止可能的不恰当音乐信息干扰新知识的意义建构。

(2) 应事先考虑有哪些与新音乐知识紧密相关的旧知识，以便能在教新音乐知识时适时地复习相关的旧音乐知识，以避免因遗忘或不分化、不清晰带来的干扰。

(3) 音乐教学设计可采用奥苏伯尔所建议的先行组织者策略。先行组织者分陈述性组织者和比较性组织者。如果所学习的音乐内容是全新的，通常用陈述性组织

① 〔美〕R. M. 加涅. 学习的条件. 人民教育出版社，1985：310.

者，它以一种简化的、纲要的形式去呈现新学习的音乐观念或音乐概念；如果新学习的音乐知识与学生先前的音乐知识有交叉重叠，那么最好使用比较性组织者。

第三节　音乐教学内容的选择

音乐教学内容是规定音乐教学工作中教与学的全部内容，由音乐教学的性质、目的和任务决定的，是实现学生的音乐感受能力、审美鉴赏能力、知识技能的获得与音乐表现能力、智力、思维、想象力，以及良好音乐观的形成、发展与提高的重要保证之一。在具体的教学情境下怎样选择音乐教学内容，以及教学内容的组织、课型的设计，并结合不同的教学内容，选择适当的呈现方式和教学策略将直接影响音乐教育目的的实现。

一、音乐教学内容选择的标准

（一）艺术性与科学性的关系

一方面，音乐教学应该按照艺术审美的途径实现艺术教育的审美功能。教学内容应该成为学生的审美对象，教学过程中学生和教学内容应该发生审美关系。因此，在选择音乐教学内容的时候要考虑到音乐的艺术性特点。另一方面，音乐又是一门科学，有其内在的科学性、系统性，因此，音乐教学内容的选择又必须是科学的。教学内容的选择不仅要遵守教学大纲的要求，还必须符合学生身心发展的规律和接受能力，如果脱离了学生的身心发展规律和接受能力，那么内容再具有艺术性都将无济于事，都不会使音乐教学取得良好的效果。因为学科不等于科学，音乐艺术的内在规律并不等于学生身心发展的规律。如果仅考虑到音乐艺术的科学系统而不考虑学生的认识规律和实际接受能力，使学生感到难于理解和接受，这种选择音乐内容方法也是不科学的，不会取得良好的音乐教学效果。音乐教学内容的选择必须把艺术性和科学性两个方面统一起来，不能片面地强调一方面而忽视另一方面。

（二）基础性与发展性的关系

基础性指精选音乐学科中的基础知识、基本规律为音乐教学的主干内容。该条标准是由现代信息化社会条件下音乐知识众多与教学时间有限这对矛盾决定的。精选音乐基础知识、基本规律，首要的问题是正确认识何谓音乐的基础知识和基本规律。所谓音乐基础知识和音乐基本规律，就是保证音乐知识得以展开的主要的构架，是音乐教学内容中必须透彻理解的部分，且能独立完备地辐射出众多音乐现象结果的基底知识。音乐基础知识和音乐基本规律应同时具备两个特征：一是处于知识体系最底部的知识，是需透彻理解的知识；二是能引申出众多迁移结果的知识。音乐基础知识和音乐基本规律适用性广、包容性大、概括性高、派生性强。

发展性指音乐教学内容蕴涵了培养学生音乐能力的显著成分与价值，通过教学能显著地促进学生发展。发展学生的音乐能力应在音乐教学内容的选择上得到体现。从培养能力出发，传统的音乐教育在音乐教学内容的选择上往往过多地注重音乐知识的基础性以及实用价值，认为传授知识的一个重要目的是为了学生能适应社会生活；但传统的音乐教育没有充分认识到传授音乐知识还有另一个重要目的——通过知识传授培养学生的能力、发展学生智力、熏陶学生的艺术情感、形成学生正确的艺术价值观念。

（三）接受性与时代性的关系

可接受性指立足于目标，把高难度和量力性有机结合起来，使音乐教学内容的难度恰好落在学生通过努力可以达到的潜在能力的"最近发展区"上。根据皮亚杰的理论，教学内容具有可接受性就是指教学内容要适应学习者的运算水平。根据皮亚杰的理论，音乐教学内容具有可接受性可从两方面考虑：一是设计的内容刚好适合音乐学习者思维发展的年龄特征，这是教学内容设计的通常做法；二是设计的内容可适当高于音乐学习者的现有思维发展水平，虽然内容难度较大，但可通过教给音乐学习者解决问题的策略。

时代性指音乐教学内容在体现人类音乐知识宝库的精华时，也能反映社会发展的最新成果，体现现代社会甚至未来社会所要求的知识，具有鲜明的时代特点。

二、音乐教学内容的组织

（一）音乐教学内容的组织原则

合理地组织音乐教学内容，主要应遵循以下三个原则。

1. 知识序和认知序相结合

从知识性来看，每门学科的知识都是有机的整体，音乐学科亦是如此，各个概念和原理之间具有内在的逻辑性、系统性、连贯性和关联性，这种内在联系即为知识本身的"序"。从音乐学习者来看，音乐学习者认知的发展也有内在的程序性和连贯性。如从已知到未知、从感知到理解、从巩固到应用、从具体到抽象、从易到难、由简到繁、由近及远等，这是音乐学习者的认知的"序"。音乐学科知识的序不一定就是学习者认知的序，因此音乐教学内容的组织既应考虑音乐知识的序，又必须遵循学生认知的序，只有通过对音乐教材的合理组织，把音乐教材的知识结构和学生的认知结构很好地结合起来才会有利于学生快速有效地掌握音乐知识。

柯达伊是研究音乐学习序的专家，他根据孩子的发展特征来安排音乐学习的序。他把音乐认知学习分为节奏、旋律、曲式、和声四大部分，每一部分都有适合孩子成长的学习顺序。

（1）关于"节拍节奏"学习的态度和基本观点

学生感性的体验重音、节奏、节拍，结合歌曲学习四小节的简单节奏型，学生

通过卡片、木棍搭建等多种途径深化理解、运用此节奏型,结合歌曲学习其他节奏型,进行新旧节奏型的区别比较,深化学习新节奏性并综合运用。

(2) 关于"旋律"学习的态度和基本观点

第一,音程的记忆,与节奏学习一样,是来自日常生活的模式,来自婴儿歌曲的赞美诗,来自民间歌曲等种种的模式;从发展上看,下行小三度(或者说是一种近似)就是大多数小孩歌唱的最早的音程,先从由大二度、小三度、纯四度构成的短小乐曲开始学习,歌曲可以仅由三个音符组成,但要充满童趣。第二,五声调式的歌曲先于七声调式的歌曲进行教学。第三,自然大小调先于有变化音级的歌曲进行教学。

(3) 关于"曲式"学习的态度与基本观点

学生这样逐渐认识曲式:音乐是有曲式结构的——曲式结构是由一个或多个乐句组织而成,有的时候,两个乐句是相同的,有的时候,两个乐句是不同的,有的时候各个乐句不是相同的,但比较相似,相似的乐句能够给出一种疑问感(不完全的)或回答感(完全的)。曲式正是由这些相同、不同和相似的乐句组织而成的。

2. 网络化

网络化指音乐知识之间的纵横联系交错,相互沟通。从纵的方面看,音乐知识脉络要清楚,上下位联系应环环相扣;对重难点内容要前有铺垫,后有延伸、发展。从横的方面看,不仅要注意音乐本门学科同层次知识间的相互联系、贯通,同时也要注意邻近学科间的相互联系、贯通与渗透。关于学科内及学科间如何相互渗透,美国学者福格蒂提出八种模式:学科内的联系模式有分隔模式、连结模式、嵌套模式;学科间的联系模式有相关模式、交叉模式、幅轮模式、线形模式、融合模式[①]。这样以网络式方式组织音乐知识,学生在掌握音乐知识时就可左右逢源、上下贯通,形成"点成线、横成片"的音乐知识结构。

3. 最优化

最优化指通过音乐教学内容的合理、最佳组织,学生能在最短的学习时间内获得最佳的学习效果。学习受多种因素制约,音乐教学内容的组织也应有多种不同方式。虽然不同的组织均可达到同一音乐教学目标,但其效能却大不一样。根据系统论"整体大于各部分之和"的观点,各部分最优并非就能达到整体优化。因此,我们在进行音乐教学内容组织时,除考虑各部分外,既要充分考虑各种制约因素的协调,又要注意各部分音乐内容上下左右的衔接,才能达到整体最优化的效果。

(二) 歌唱教学

歌唱教学是音乐教学的重要形式,主要有两大任务:(1) 培养学生通过歌唱情感表达的能力,使他们能够处理和表达歌曲的感情,做到有感情地唱歌,并通过歌唱

① 褚洪启,邢卫国. 促进课程一体化的10种模式. 学科教育,1992 (3).

从中受到感染与教育；(2) 进行必要的歌唱技能技巧训练，培养歌唱的音高、节奏感，音色统一感，声音和谐感和声音均衡感。

歌唱教学中最重要的就是歌唱的情感性。歌唱中声音的训练固然很重要，但对学生来讲，关键在于培养"从内心而歌。"因此，在实际的教育中要启发学生学会处理、表现歌曲的感情，在理解、体验的基础上，把歌曲的感情化为自己的心声。这可以通过教师的范唱或上乘的歌唱音响，以及对歌曲的介绍、讨论、分析、处理等，使学生直接感受、体验歌曲的艺术形象，进入歌曲的意境之中。因此，要上好一节歌唱课，在注意情感性、技术性的同时，增强音乐表演的趣味性，激发学生的学习兴趣也很重要。

（三）器乐教学

器乐教学主要培养学生具体的音乐操作能力，包括选用合适乐器，培养正确的演奏姿势，学习初步演奏方法，注意音乐节奏准确，了解各种乐器的演奏特点，同时还要重视民族器乐教学的特点。虽然歌唱与器乐的教学实质上都是技能的学习，但是相对于歌唱教学，器乐教学更多地受到外在条件的限制，所以器乐的教学应更多的侧重于乐器的练习与感性认识。器乐教学包括器乐理论和器乐技能两个方面。对于器乐理论更多的是陈述性知识，在教学策略上就是知识的讲解与识记，适合大班集中教学。器乐技能的学习更多的是一种技能规范，它的学习要遵照一定的动作要领，如钢琴的学习，要非常注意指法、力度、时间连续等方面的配合。

在器乐教学中应注意的问题：教学形式选择既要考虑师资力量，又要注重实际效果。目前主要有班级、小组、个别教学三种授课形式。班级授课形式尽量要考虑示范的直观性、抽查的计划性，以及因材施教问题；小组授课形式可尽量将程度相近的编为一组，充分发挥师生共同讨论，每次能突出解决一两个问题的特点；个别授课形式应防止每人每次几分钟的现象，最好根据教学内容和学生情况的需要将以上三种授课形式穿插进行，即按阶段向全班讲解共同性的问题，小组上课、回课，个别培养骨干，辅导后进者。

（四）创作与欣赏教学

创作教学的目的主要在于：第一，培养学生的创作欲望；第二，启发和丰富学生的想象力和创造力；第三，开阔学生的视野，扩充他们对生活的观察力和想象力；第四，通过创作教学促进其他音乐知识的学习和运用。

创作教学过程中应注意以下问题。

（1）多思与多变。要培养学生从各个不同角度去观察思考问题的习惯，即要多思。要避免提出简单的公式性问题，以给发散性思维留有余地。尽量引导学生多提出解决问题的办法，即多变。

（2）尽可能避免重复，但可以修正引申。在讨论问题期间不要轻易批评，鼓励每个人参加探讨，保持学习氛围的舒畅和谐，尊重每个人探求问题的态度。既要允

许超长的思维,独创性的见解,又要坚持学科规律,最后一定要有集体评价、结论。明确肯定最理想的方案。

(3) 发散与收敛。要事先将教学过程考虑好,选择最佳教学方案,尽量节省教学时间,取得最佳教学效果,切不可漫无边际。

(4) 广度与深度。广度是指广义的音乐创作教学活动,凡有利于发展学生创造性思维的音乐教学活功,都包括在内。深度是使学生初步学习并运用音乐的表现手段,如曲式结构,作曲技法等。

欣赏教学是音乐教学的重要基础。欣赏教学的主要任务有两方面。

(1) 通过欣赏教学,发展学生的音乐听觉,增强记忆力,丰富想象力,逐步养成欣赏音乐的习惯,同时增强其表现与创造音乐的愿望,陶冶健康向上的审美情趣。

(2) 通过音乐欣赏,使学生学习了解有关人声分类、声乐演唱形式以及常见乐器、器乐的演奏形式,音乐的表现手段等有关音乐常识。欣赏教学的课型主要是以作家作品为内容的集体课。其教学程序大致可分为五步,首先是介绍音乐作品及作家的相关知识,如作品的名称、作者的生平、作品的时代背景以及作品的主要内容、主题音调、表演形式及与作品有关的音乐知识,然后是欣赏音乐、组织学生讨论、重复听音乐作品加深印象、演唱演奏音乐作品。

欣赏教学过程中应当注意两点。第一,依照音乐欣赏的规律:在音响感知阶段,应当着重培养学生对音乐形式因素的总体知觉。进入感情体验阶段,应当引导学生准确、深刻和细致地体验音乐作品中的感情内涵。引起联想与想象力阶段,应当充分发挥联想与想象力在音乐欣赏中的作用。音乐欣赏的理性认识阶段,培养学生对音乐知识的理性认识。第二,要充分而适当的发挥通感的作用。

第四节 音乐教学过程的监控

一、社会文化环境对音乐教学过程的调控

(一) 音乐审美观对音乐教学过程的调控

音乐审美观是指人们在长期感受、欣赏、创造音乐美的实践活动中形成的观念。不同的音乐审美观会影响音乐教学活动的具体实施。

在西方,哲学家毕达哥拉斯认为音乐有"净化"的作用,认为不同的音乐风格可以使审美主体产生相应的美感活动从而引起性格的变化,使人恢复内心能力的和谐,既增进身心健康,又达到教育的目的。柏拉图认为音乐的美可以浸润心灵、滋养心灵,并且使自己性格变的高尚优美。尤其是柏拉图对音乐的特殊美感作用的强调,对后世的音乐教育影响极大。后来,柏拉图的弟子亚里士多德发展并完善了他

的音乐教育主张，指出音乐之所以必须学习，是为了教育、为了心灵的净化、为了理智的享受、为了紧张劳动后精神的松弛和休养等。

在中国，孔子十分重视音乐的审美修养，认为人的修养"兴于诗，立于礼，成于乐"。他强调尽善尽美的音乐审美观，赞扬《韶》乐尽善尽美，批评《武》乐尽美未尽善，认为音乐不单纯满足人的心理愉悦，而要达到"礼"的精神目的，即内容和形式的统一。他对艺术美感和教育功能的概括，形成了全面系统的艺术功能观，其核心是通过审美活动使人情感平和，达到政通人和。孔子之所以提倡"礼乐治天下"，是因为深知音乐的社会功能。孔子曰："乐者为同，礼者为异，同则相亲，异则相敬。"他主张以乐辅礼，是看到音乐能起调和矛盾、使大家和睦相处的作用，以维护社会稳定，达致天下太平。因此，孔子的音乐审美观使得音乐教育必须重视情感体验和社会功利，对我国音乐教育的影响极大。

由此可以看出，不同的音乐审美观对音乐教育有一定的影响和限定。因此，我们在分析当时的音乐教育时，应该使音乐教学过程与那个时代的音乐审美观相结合。

（二）不同的音乐人际环境对音乐教学过程的调节

音乐人际环境是指在音乐学习过程中所发生、发展和建立起来的人际关系。音乐人际环境对人的心理品质和道德行为等方面都有影响。一个好的音乐人际环境对人们良好心理品质和道德行为的养成具有十分重要的导向作用；相反一个不好的音乐人际环境则不利于良好心理品质和道德行为的形成。因此在实际的音乐教学过程中，应创设一个良好的、和谐的音乐教学人际环境。

和谐的音乐教学人际环境包括和谐的师生人际环境和学生人际环境。音乐教师在学生的心理环境中有至关重要的作用。音乐教师不应只是传授知识，还应帮助学生学习，培养他们的学习能力。音乐教师是学生集体的领导者，必须有良好的领导作风、品质和才能，成为学生的表率。因此音乐教师必须具备优秀的道德品质和良好的个人修养，音乐教师与教师之间关系应该是真诚合作、和谐共进。良好的师生关系是学生心理环境中的重要因素，师生间若能保持民主、平等的关系，相互尊重，则有利于学生产生积极的情感。学生之间的交往应该是合作性互助交往，不同的学生互相启发、互相补充，实现思想、观点的碰撞，会使学生学得更好。合作的学习集体，有利于学生的自尊、自重情感的产生；合作性的交往有利于学生自我意识的形成，交往过程中在其他同学经验中逐步认识自己。在与同学交往和合作中，每个学生都可以是领导者，决策者，也可以是被领导者和合作者。

要建立和谐的音乐教学人际环境，应建立融洽和谐的教师关系，师生关系，以及生生关系。这样才能给师生心理上带来极大的满足和愉悦感，能充分激发内在动力。另外，除了人际环境的性质以外，教学人际环境的规模、对象的不同也会影响教学过程的具体实施。

(三）特定的音乐文化传统对音乐教学过程的影响

文化与音乐有着不可分割的关系。按照系统论的观点，文化是某种整体。音乐是文化大系统中的一个子系统，不可能脱离文化这个整体而独立存在，也不可能不受文化的其他部分的作用、影响而沿着独自的轨道运行。无论是物质型文化，还是精神型文化，无时无刻不在制约着音乐文化发展的方向和速度。无论是一个时代，还是一个区域、一个民族的文化现象，都影响着特定时代的音乐。特定的音乐文化传统对音乐教学过程影响的一个突出表现就是音乐课程的制定[1]。

世界音乐可分为四大体系：印度、阿拉伯、中国、欧洲。这四种体系有其相应的哲学、宗教思想、文化艺术体系。从律制上看，阿拉伯以四度相生律为主，有中二度、中三度、中六度；印度有十七律、二十二律，印度与阿拉伯都很强调微分音的运用；中国主要以五度相生律、十二不平均律为主；欧洲则主要采用十二平均律和纯律。

印度、阿拉伯、欧洲的音乐教育课程与自己的传统都有很深的联系。印度的普通音乐教育，主要采用就地取材。在小学，日常的音乐课是必修课，用几种方言唱歌是音乐学习的基本技能，视唱练耳的训练是以传统的印度音律为基础展开的；在中学，学生对印度传统的节奏模式塔拉要有所掌握，并学习印度古典音乐中的不同拉格（拉格是一种曲调的框架）以及传统音乐的记谱和即席演奏唱等，教师使用印度乐器伴奏。在业余与专业的学习规划中，都要求熟悉掌握一定演奏演唱的技巧，也要求对与印度音乐形式相关的理论、历史和哲学有大致的了解。在1993年印度驻中国使馆的小型国庆音乐会上，印度音乐家告诉我们：印度音乐家在西方音乐面前没有"自卑感"或"落后感"。

在阿拉伯国家中，北非突尼斯的中小学音乐课中，教材主要采用民间音乐和传统音乐，以唱为主，要演唱伊斯兰教古兰经，并学习民族的不同调式。中学音乐课程两年，包括音乐史（西方的和阿拉伯的）、视唱练耳、音乐理论，重点在阿拉伯调式和节奏。1982年该国建立了音乐学院，有音乐系和器乐系，学制四年，分为两个阶段。第一阶段进行阿拉伯音乐的基础训练，每个全音程分为几等分，而不只是两个半音，每个微分音都要求学生准确唱出，学生视唱民歌老师用乌德琴伴奏。第二阶段要对阿拉伯音乐理论进行深入的研究，同时学习非洲、亚洲和欧洲的民族音乐。学校规定了必修乐器是乌德。关于这一点，音乐学院的马赫迪博士说："钢琴不作为基础乐器，因为它只有半音。"突尼斯音乐学院也开设西欧音乐的课程，但教学的立足点是深深扎根于突尼斯传统音乐文化基础上的。突尼斯音乐学院的教师说："当我们的学生在了解到突尼斯音乐在调式和节奏方面有多么精细后，他们在西方古典音乐成就面前就不会感到自卑，而是充满自信地抬起头。"

[1] 李军．试论21世纪中国音乐教育课程改革——在文化视阈中的思考．硕士学位论文．中央民族大学，2005．

在美国音乐教育中，主要采用欧洲音乐体系。一般小学每周两次音乐课，包括声乐课、器乐课，学生参与合奏、合唱、音乐读谱、即兴演奏与创作。20世纪60年代后开始注重综合音乐素质。1967年唐哥伍德会议提出"把音乐置于学校课程的核心"，提出了扩展原来狭窄的音乐课程基础，"所有时期各种风格、形式和文化的音乐都应归入课程"。扩展音乐作品曲目，也包括流行的青少年音乐、先锋音乐、美国民间音乐以及其他文化的音乐。在1994年通过立法的美国《艺术教育国家标准》中，多元文化音乐教育作为艺术教育的组成部分贯穿了从幼儿园到12年级的课程。美国领先提出多元文化音乐教育也与其人口的多元民族构成以及全球文化战略相关。

中国音乐教育的基础课程与理论主要是借鉴欧洲体系。中国传统音乐大多采用十二不平均律（或弹性律制）和五度相生律。尽管朱载堉发明十二平均律早于欧洲人百余年，但它在传统应用上较少。从音乐概念或音乐本体上讲，中国音乐与文学没有完全分离，诗词曲的悠久传统、地区性音乐风格文化自主体系与方言风格紧密相关，这也影响到音乐的认知和体验模式。汉藏语系及汉文化圈语言认知体系对中国传统音乐的创作、传承、教学、表演有其内在的规定性，与欧洲语言文化认知体系有较大差异，这些差异也反映在其他艺术如绘画、舞蹈、文学、建筑、哲学等方面。中国艺术研究院音乐研究所近年来对冀中、京、津等地的民间乐社进行了调查，乐社数量不下一百，他们保持了传统的传承方式、表达方式，工尺谱的韵谱、练唱，演奏的曲牌大部分与唐宋词曲以及元明清以来的戏曲曲牌、民间小令的曲名相同。但这些教学内容和方法在中国学校音乐教育中已荡然无存。

另外，即使在同一国家，不同历史时期文化上的差异也会影响音乐课程的制定，从而影响音乐教学过程。

二、音乐教学策略对音乐教学过程的监控

（一）音乐教学过程中针对年龄差异的教学策略

年龄差异是指不同年龄阶段所具有的较为稳定的、典型的、本质的心理特征，年龄特征是面向班上大多数学生进行音乐教学的心里依据[1]。年龄心理差异主要体现在思维、注意、记忆等方面。在思维方面，皮亚杰按不同年龄阶段将儿童思维的发展分为感知动作阶段（从出生到2岁）、前运算阶段（约从2—7岁）、具体运算阶段（约从7—11岁）、形式运算阶段（约从11—15岁）四个阶段；在注意方面，研究表明儿童有意注意的时间随年龄的增长而增加。5—7岁的儿童能聚精会神地注意某一事物的平均时间是15分钟左右，7—10岁是20分钟左右，10—12岁是25分钟左右，12岁以后是30分钟。在有意注意以后，就需要用无意注意来加以调节[2]。在

[1] 张大均. 教学心理学. 人民教育出版社, 1997: 597.
[2] 朱智贤. 儿童心理学（下册）. 人民教育出版社, 1986: 85.

记忆方面，儿童随着年龄的增长，机械识记、无意识记减少，意义识记、有意识记逐步增加。有关研究揭示：一年级儿童的机械识记占绝对优势（占72%）；六年级儿童机械识记（占55%）与意义识记（占45%）相接近，但前者仍占优势；九年级（初中）儿童则意义识记占绝对优势[①]。儿童的抽象记忆也随年龄不断发展。小学儿童识记具体材料或抽象材料时，主要是以具体事物为基础，中学以后才以抽象概括为基础。

因此，在实际音乐教学中要按照音乐学习者在思维、注意、记忆等方面的发展阶段特征进行有效的教学安排。

（二）音乐教学过程中针对性别差异的教学策略

1. 性别差异的表现

性别差异主要表现在认知差异、自我意识差异和行为差异三方面。

（1）认知差异

认知差异包括思维方式差异、注意对象差异、想象力特点差异和言语能力差异。思维方式的差异方面，大量研究发现，女性擅长形象思维，求同思维发展较好，求异思维发展不足，容易受思维定式的束缚；男性比较偏向于抽象思维和逻辑思维，在思维的灵活性、广泛性和创造性方面，明显优于女性。注意对象的差异方面，男女两性在注意对象及持续时间上存在差异，男性注意多定向于物，喜欢摆弄并探索物体的奥秘（音乐作品），对物体的注意较稳定，持续的时间较长；女性注意多定向于人（音乐实践者），一般对人与人之间的关系较敏感，对自己和别人的内心世界注意较稳定，持续时间长。想象力特点差异方面，女性的想想材料比较偏重于人及人际关系和言语活动，因而其想象更容易带有形象性的特点；男性的表象材料偏重于物及物与物之间的关系，言语活动更重视逻辑规则，因而其想象更具有抽象的特点。言语能力的差异方面，女性在言语口头表达运用方面占优势，男性在言语思维层面的操作方面占优势。

（2）自我意识差异

自我意识是个体对自身存在的觉察。自我意识上的差异性突出表现在自我认知方面。自我认知是个体对自己的认知与评价。在初中阶段，一般男生显示出自我否定倾向，女生则随高中、大学阶段的上升，存在自我肯定指数下降、自我否定指数上升的趋势。在小学阶段，女生的自我评价明显高于男生，这种差异随年龄的增长而发生逆转，到高中和大学阶段男生的自我评价明显优于女生。

（3）行为差异

行为差异主要包括攻击行为差异、支配行为与从众行为差异和人际交往差异。攻击行为差异方面，男性比女性更具攻击性，尤其表现在男性的攻击行为多是给对

[①] 朱智贤. 儿童心理学（下册）. 人民教育出版社，1986：104.

方带来伤痛或身体上的伤害,而女性的攻击行为多是给对方造成心灵上的伤害或人际关系上的损失。支配与从众行为差异方面,在支配性上,男性较女性主动,女性比男性更容易受群体压力的影响,即女性更容易被说服或受暗示,更容易产生从众现象。人际交往差异方面,男女两性在与同伴的社会交往上表现出不同的倾向,男性一般具有较强烈的与同伴接触倾向,在中学中形成大的团伙,同龄女孩更倾向于拥有一两个特别亲密的朋友。

因此,学生的性别差异在认知差异、自我意识差异、行为差异三方面表现出的心理倾向性及其心理的细微变化,是选择音乐教学策略,有效组织音乐教学过程的基本依据。

2. 针对性别差异的教学策略

(1) 音乐教学要克服性别刻板印象,正确期望与评价性别角色

性别刻板印象是指传统的、被广泛接受的对两性的生物属性、心理特质和角色行为的较为固定的看法、期望和要求。性别刻板印象普遍存在于父母、老师的观念中,并且老师对学生性别偏见会使老师难以对学生有公正合理的评价,对学生的期望也会出现偏差。因此,在实际的教育中,音乐教师应该破除思维定式,对男女学生的期望要保持一致。

(2) 音乐教学过程应优势互补,因性别施教

男女有各自的发展领域。因此,一方面音乐教师要创造条件采取合理的教育手段,帮助男女弥补不足;另一方面,音乐教师又要注意培养男女各自的优势,使其各自的有利方面得到发展。

(三) 音乐教学过程中针对认知方式差异的教学策略

1. 音乐认知方式差异

认知方式又叫认知风格,是人在信息加工(包括感知、理解、记忆、思维、提取和利用信息)的过程中所偏好的相对稳定的态度和方式。认知方式差异就是人们在信息加工过程中采用的与众不同的方式。认识方式的差异主要包括知觉的方式差异、记忆的方式差异、思维的方式差异和认知反应的方式差异。

(1) 知觉方式差异

根据知觉受外界环境影响的程度,知觉方式可以分为场依存型和场独立性。此种分法首先由美国心理学家威特金提出,他认为场依存型的人倾向于把外界参照系作为心理活动的依据,而场独立型的人则倾向于利用个体内在参照系(主体感觉)作为心理活动的依据。场依存型和场独立型学生在音乐学习的专业、音乐学习的能力以及音乐学习的动机上都存在着差异。

根据知觉时分析和综合所占的比重,知觉方式又可以分为分析型、综合型和分析—综合型三种。分析型学生善于分析,该类型的学生容易觉察音乐现象的细枝末

节，但缺乏对音乐现象的整体感知；综合型学生善于概括，他们不善于分析感知音乐对象的局部，而是更注重音乐对象的整体；分析—综合型学生具备上述两种类型的特点，即同时具有较强的音乐分析能力和音乐概括能力，因此该类型是一种较为积极的认知方式类型。

（2）记忆方式差异

根据记忆过程中的知觉偏好，记忆类型可以分为视觉型、听觉型、动觉型和混合型。知觉偏好是指记忆过程中哪一种感觉系统的记忆效果最好，学生就偏向于使用哪一种感官来进行学习。视觉型学生主要通过视觉来学习；听觉型学生偏好以听的方式学习；动觉型学生好动，善于通过触摸和感觉物体来学习。但在实际的音乐学习之中，不可能只使用某一种感觉器官，因为外界的音乐信息进入人的大脑是多感官，每一个学生在使用他的优势感觉通道的时候，也会使用其他的感觉通道。因此，绝对的视觉型、听觉型、动觉型的学习者是很少的，大多数的学生都是综合型的，即使用多种感觉通道。

（3）思维方式差异

根据思维的概括性，思维可以分为艺术型、思维型和中间型。艺术型的人对事物的知觉具有鲜明性和形象性，有丰富的想象力和形象的记忆力；思维型的人具有较强的分析能力、概括能力和抽象的思维能力；中间型的人介于艺术型和思维型之间，兼有两者的特点。在实际生活中，大多数人都属于中间型。

另外，英国心理学家帕斯克（G. Pask）根据解决问题的思维策略不同又把思维方式分为整体型和序列型。整体型学习者在从事学习任务时，倾向于把问题视为一个整体，采用整体性策略；而序列型学习者在从事学习任务时倾向于把问题放在一个个子问题上，一步一步地分析子问题。该两种类型存在性别差异，一般来说，男生擅长整体型的认知方式，而女生则擅长序列型的认知方式。

（4）认知反应方式差异

根据学生的认知反应的速度，认知反应可以分为冲动型和思考型。冲动型的学生在面临音乐学习任务时能够简单而迅速地做出反应，但错误率较高；思考型的学生在面临音乐学习任务时会经过仔细的考虑，错误率较低。此两种类型的学生在问题解决和学习上都存在较为显著的差异。

2. 针对认知方式差异的教学策略

（1）首先必须帮助学生认清自己的认知方式

不同的认知方式具有不同的学习特点，音乐教学过程中教师应该充分认识到由认知方式带来的差异，从而对不同的认知方式的学生采用不同的教学方法。音乐教师对学生认知方式的识别不仅仅在于调整自己的音乐教学方法，还应该帮助学生分析和认识自己的认知方式。只有当学生充分了解和认识自己认知方式的优劣时，学生才会在音乐学习中针对不同的音乐学习任务，以主动、积极的方式采用不同的学

习方法、学习策略来调整自己的音乐学习。相关研究发现，音乐教学中根据学生的不同的认知方式采用不同的教学策略，会形成不同的教学效果[①]。

(2) 明确适应认知方式的两类教学策略

不同的认知方式有不同的优点和缺点，而音乐教育的目的就是要充分发挥学生在认知方式上的优势，弥补认知方式的劣势对音乐学习的不良影响。因此，适应认知方式的教学策略可以分成两类：一类是采取与学习者认知风格一致的教学策略，又叫适配策略；另一类是采取与学习者认知风格不相匹配的弥补性教学策略，又叫适配策略。采取与学习者认知风格一致的教学策略就是要根据学习者的认知风格设计与之相匹配的音乐教学策略。每一个学生在信息加工的过程中都有其独特而稳定的认知类型，音乐教学就是要分析和研究每个学生在不同认知教工过程中的认知类型，并根据其类型制定相应的、与之相匹配的音乐教学策略。研究发现，当学生的认知类型与教师的教学类型、教学任务相一致的时候，学习者的学习效果会大大提高。采取对学习者缺乏的认知风格进行弥补的教学策略是为了弥补学生在认知类型机能上的欠缺。在具体的音乐教学情境中，教师提供的教学内容和教学方法往往只能顾及某一种认知类型的学生，这样，有些认知类型的学生就难以学会这些内容，这就造成了学生的学习困难。因此，在教学的时候，教师就要针对不同的认知类型采用不同的适配策略。匹配策略对音乐知识的获得非常有利，它能使学生学得更快、更多，但无法弥补学习方式上的欠缺；适配策略在开始阶段会影响学习者对音乐知识的获得，但是，它能够弥补学习者在学习方式和学习机能上的欠缺，使学生获得更全面的发展。

(3) 教师要调整自己的教学风格，提供多种模式的教学

音乐教师的教学既要考虑到学生认知方式的优势，提供与学生认知方式相配的策略，让学生能够尽快掌握音乐知识和技能，同时也要考虑学生的认知方式的劣势，提供适配策略，让学生弥补认知方式的缺陷，促进学生的心理全面发展。音乐教师要善于调整自己的教学风格，学生认知方式的多样性要求教师必须改变自己单一的教学风格，采用各种教学方法，组织多样化的教学活动来满足和弥补不同学习者不同层次的心理需要。

① 郑茂平. 高师声乐教学模式改革的实验研究. 中央音乐学院学报，2005 (4).

第五章　音乐教师心理

> **请你思考**
>
> - 一名好的音乐教师应该具备哪些心理背景？
> - 音乐教师从事音乐教学的心理动力结构是什么？
> - 音乐教师的心理状态在音乐教学中具有什么作用？
> - 音乐教师如何成为音乐教育教学的专家？

音乐教师是音乐教育情境中的重要因素，研究音乐教育情境中教师心理活动规律的音乐教育心理学，理应重视音乐教师心理的研究。音乐教师心理是指音乐教师在音乐教育教学中表现出来的心理活动特点及规律。客观认识音乐教师心理活动规律，无论对于培养高素质的学生，还是对于形成高素质的音乐教师队伍，以及促进音乐教师个人的职业生涯发展都具有重要意义。本章着重探讨音乐教师的心理背景、音乐教师的心理动力结构、音乐教师的心理状态及音乐教师成长的心理历程。

第一节　音乐教师的心理背景

一、音乐教师的知识结构

音乐教学是一种认知活动，在这个活动中教师必须具备良好的知识结构。一般来说从事音乐教育教学工作必须具备三方面的知识结构：音乐学科知识、教育科学知识、音乐教学实践知识。

（一）音乐学科知识

音乐学科知识是每位音乐教师都必须掌握的知识技能，是从事音乐教学的前提条件。音乐学科知识不仅包括音乐基本知识、音乐基础理论知识，还包括作曲、表演方面的技法和技巧运用等。

音乐基本知识包括三方面的内容。第一，有关识谱法方面的知识，如音符、休

止符、节拍记号、谱号、调号、力度、速度、表情记号等因素的一般意义和内隐的文化意义和审美意义。第二，音乐表现因素方面的知识，即构成音乐的声音要素（音高、音量、音色等）与音乐的组织手段（旋律、节奏、音程、调式、调性、和声、复调等）之间的内在联系和具体的表现形态[①]。第三，一般音乐常识方面的知识，如声乐、器乐常识，音乐的体裁形式常识（声乐艺术的体裁、器乐艺术的体裁），音乐史与音乐家常识，民族民间音乐常识以及其他音乐学常识等。

音乐基础理论知识：音乐基础理论除了音乐基本知识中所涉及的外，还包括一些简单的曲式、复调、配器以及中外音乐史、音乐美学、音乐心理学、音乐欣赏、民族音乐学、艺术概论等方面的知识。

技法知识：音乐中的技法主要是指作曲技术中的方法（即旋律的发展、和声的配置、乐队的编配与乐器的使用）和表演（演唱、演奏、合唱指挥）中的形式选择与组织训练。

技巧运用的知识：音乐中的技巧运用是指作曲技术中的方法运用和表演技术中的方法运用。诸如作品中的高潮设计与处理，乐段与乐段的发展和对比手法的处理，演奏与演唱中用什么样的方法去恰当表现不同类型的情感，不同风格的音乐等。

音乐教学工作是一种复杂性的工作，要求音乐教师不仅要扎实系统地掌握音乐学科的基本概念、基础理论以及相应的技法技巧，而且要熟悉音乐这门学科的历史和现状，了解其最新科研成果的发展趋势，懂得音乐学科的学习方法和研究方法，这样才能在音乐教学中统观全局地处理音乐教材，才能摒弃陈旧知识取得最新的音乐信息，充分发挥学科全面育人、素质育人的价值。

（二）教育科学知识

教育学、心理学是指导教师教育实践的理论基础，音乐教师不能仅仅懂得"教什么"、"怎样教"，更重要的是还要懂得怎样才能"教得好"。这就需要音乐教师在了解学生生理和心理特点的基础上，根据不同对象的不同发展水平，以教育科学知识为指导，优化音乐教育活动，提高音乐教育质量，进而促进学生的发展。教育科学知识可以分为一般教育理论知识和音乐教育理论知识两部分。

音乐教师要具备教育学、心理学等学科的一般教育理论。一般教育理论既包括教育科学基础知识，如教育与社会政治、经济、文化以及与人的身心发展相互作用的规律，教育的本质、目的、任务和内容，教学的实施过程、组织形式、构成环节，教学的原则、模式、方法、手段、艺术、风格，教学的检查与评价等；也包括国内外教育教学改革的信息和动态的知识，如教育教学发展变化的历史沿革、目前状况、发展趋势，教育教学改革的最新成果等；还包括教育科学研究知识，如教育研究的

① 齐易，张文川. 音乐艺术教育. 人民出版社，2002：26.

过程、特点和类型，科研课题的选择、计划的编制、资料的收集整理分析、方法的选择运用、成果的表达等。此外，音乐教师还要懂得一些心理科学知识，如认知、情感、意志和个性等普通心理学中的基本知识，学生认知与情感发展的条件、特点和规律等。

音乐教师还需具备音乐教育学、音乐心理学、音乐教学法等音乐教育理论的知识，熟悉和了解当代世界上著名的音乐教育的思想体系和教学法，如柯达伊、奥尔夫、铃木等教学法，来指导自己的音乐教学工作实践[1]。

（三）音乐教学实践知识

音乐教师的实践性知识是指音乐教师在实际的教学活动中通过对自己教学经验的不断积累和反思，并结合相关音乐教育理论而逐步形成的一类知识[2]。如果说理论性的知识是音乐教师从业的资格基础，那么实践性的知识则是音乐教师开展音乐教学工作的根本保证。音乐教学实践知识具有个体性和不可言传性等特征，是音乐教师在教育教学实践活动中所形成的具体的工作知识。这种知识不单是从书本上或学习材料上间接获得，更重要的是音乐教师在亲自参加教育、教学和管理实践过程中直接获得。如音乐教育过程中多种策略的选择和运用、民主和谐师生关系的建立、学生学习主体性的培养，学习积极性的激发与培养等。

音乐教学实践知识包括音乐教师在课程、教学设计、教学方法、教学过程等诸方面的实践经验。

成功的音乐教学是音乐教师依据学生的特点和教学情境开展的有效工作，坚实地掌握和熟练地运用教学实践知识是优秀教师的经验性特点。因此，音乐教师要重视自己实践性知识和经验的积累，不断地反思音乐教学实践中的问题和难点，结合先进的理论和他人的实践经验，探求问题的成因，了解问题的真相，不断地提高自己对音乐教学环境的控制能力和教育实践的能力，提高音乐教育教学工作的效力。

二、音乐教师的智能结构

（一）组织音乐课堂教学的能力

音乐教师所从事的教学活动的效果如何，在一定程度上取决于音乐教师的组织教学能力。组织音乐课堂教学的能力是音乐教师在课堂教学中，利用各种积极因素，控制或消除学生消极情绪行为的能力。通过组织音乐课堂教学能力的运用，音乐教师可以克服课堂信息传递中的种种干扰，控制学生的注意力，以保证音乐教学的顺

[1] 朱咏北，王北海. 新编音乐教育学. 人民教育出版社，2005：241.
[2] 杨迎. "新手型—熟手型—专家型"音乐教师教学专业发展策略研究. 福建师范大学，硕士论文，2008.

利进行。这种能力包括以下几个方面。

1. 制订音乐课堂教学计划的能力

音乐教师应对音乐教学大纲和教学目标充分理解,在对音乐教学内容进行深入细致的分析综合后,根据音乐教育目标的要求和受教育者以及教学备件等具体情况,把音乐教育教学的目标任务、教学内容、教学方法、教学手段等具体化,以形成完备的课堂教学计划。如初中生的合唱指挥课,音乐教师在课前要根据初中生的心理特征和年龄特征,以及初中生当前的专业水平、音乐素质,综合考虑所能运用的声、像等教学手段,来确定适当的教学内容与方法,如训练曲目、如何讲授、如何示范、如何进行指导、如何组织学生进行演唱与指挥技能练习等。周密完善的音乐课堂教学计划,是音乐课堂教学有序进行的重要依据。

2. 正确选择运用音乐教学方法的能力

音乐教学方法是音乐教师为完成教育任务、实现教育目标所采取的工作手段和方法。音乐教育教学的方法十分多样,有讲授法、演示法、练习法、谈话法、讨论法、研究法、活动法等。音乐教师应根据不同的音乐教学目标和内容,以及学生的年龄、生理、心理发展的水平和理解接受能力等实际情况,灵活运用各种教学方法,创造性地进行音乐教育活动。如在进行音乐作品的分析、音乐家的介绍、乐器知识等内容教学时,讲授法的效果比较好;演唱、演奏、视唱练耳等技能技巧方面的教学,练习法的效果会比较好。

适当的、灵活的音乐教学方法,对学生掌握音乐知识技能及其审美能力的发展都是有益的。在音乐教学中,对教学方法的选择要注意以下几个方面:教学方法要与想要达到的教育目标和想要完成的教育教学任务相适应;教学方法要与音乐教育内容相适应;教学方法要与学生认识事物、学习知识技能的一般规律相适应;教学方法要与学生的自身长处与音乐教育教学手段、设施设备相适应。

3. 优化控制教育形式、教学节奏,调节课堂气氛的能力

在音乐教学中,应根据不同的音乐教育内容选择课堂集体教学、个别教学、小组课教学、音乐课外活动等不同的教育形式,以不同的教育形式来提高音乐教育教学的效果。

在教学节奏的安排上,音乐教师要对教育过程中一节课的起始、发展、高潮和结束有一个合理的布局,在不同的阶段对教学内容、教学方法有不同的调整变化,以使教学节奏得到调节,课堂教学张弛有序。同时,音乐教师要善于把握课堂气氛和学生的学习情绪,要善于以自己的积极情绪引导学生,因势利导,善于激发、控制、创造积极的课堂气氛和学生积极的情感状态。

(二) 音乐语言表达能力[①]

语言表达能力是音乐教师完成教学任务的重要手段之一，是音乐教师职业要求的基本条件。音乐教师对学生的教育教学主要是通过动态性言语交流的过程实现的，缺乏这种能力，就无法正常地与学生进行音乐信息交流和情感交流。因此，音乐教师应该具有良好的言语表达能力。根据音乐教学的特点，音乐教师的语言表达要注意以下几个方面。

1. 重视语言的声音形象和语音艺术

音乐是一种听觉的艺术，也是一种主要通过声音表达人类思想情感的艺术。作为音乐教师，更应在教学中重视自己声音的形象所造功能和语音在语调、语气、语势等方面的艺术性；发音要清晰规范、准确优美。

2. 调节语言的音量和音高

在音乐教学中，应根据不同的教学内容和教学情境适时调节语言的音量和音高。如一般的练声、听音、节奏、视唱练习等教学内容，语言音量以中等为主，语气要自然亲切，声调应平和而稍缓慢，以营造一种轻松愉快的听觉氛围，避免语言的高低一样从而影响学生对音乐声音的听觉注意。对于音乐理论的讲解的内容一般要求语言的音量稍大一些，教学重点和难点更应适当加大音量，提高声调，以引起学生的注意和传达一种教师对相关理论讲解的自信心。在讲述乐曲的时代背景、主题思想等既富有情感色彩又具理性思维的内容时，语言声音可大可小，声调或抑或扬，把情感的浓淡、轻重、喜怒哀乐等变化表现出来，这样才能真正有效地、更美地表达教学内容。另外，音乐教师还应根据琴房、大教室、小教室、演奏厅、排练厅等不同教学环境调节教学语言的音量和音高。

3. 把握语言的节奏和力度

在音乐中，节奏是主要的音乐表现手段，是旋律的骨架。音乐教学中教师应首先把握好语言的基本节奏和力度，并把这种基本的韵律感与教学中具体音乐作品的节奏、节拍感结合起来，给学生以节奏美的形象示范。在把握好语言基本节奏和力度，有效掌握音乐节奏和节拍规律并能准确、生动、形象表达这种节奏感（如2/4拍与4/4拍，3/8拍与6/8拍在节奏韵律上到底有什么区别，其表现形态是怎样的，教师必须要非常清楚）的基础上，音乐教师应根据教学内容情感的需要对语言的节奏和力度作特殊的处理：教学的重点、难点处可放慢语言节奏，加强一些语气；对富有情感色彩的教学内容可让语言跌宕起伏、变化有秩，使学生恬然入情，为之所动。

4. 加强语言的逻辑性与形象性

音乐教学中许多内容是需要学生在课堂上动口、动手、动耳、动脑练习的，应

[①] 郑茂平．声乐语音学．上海音乐出版社，2007（4）．

在音乐活动的实践中让学生感受到音乐的美。如果教师语言缺乏逻辑性,条理不清,不能准确简洁地表达教学内容,势必造成课堂拖沓冗长,或不能达到教学目标,或无法完成教学内容,学生亦谈不上有美的感受。因此,加强音乐语言的逻辑性、准确性、简洁性与流畅性是优化音乐教学语言的关键。

总之,无论是在乐理、视唱还是在声乐、器乐等教学活动中,音乐教师的教学语言都要符合教学对象的心理特征和生理特征。

(三) 音乐问题诊断能力

音乐问题诊断能力是指在音乐教育教学过程中,音乐教师敏感、迅速而准确的发现音乐现象和存在的问题并及时解决问题的能力。问题诊断能力是音乐教师必须具备的心理品质,也是音乐教师工作所要求具备的重要能力,它依赖于其他教育能力,如工作方法的技巧、了解学生的深刻程度以及对待学生的态度等。

在音乐教学中,由于音乐教育对象的个体差异性、教学环境的变换性,以及音乐情绪和情感的调节性较大,音乐教师随时都有可能遇到事前没有征兆、难以预料,而又必须特殊对待的问题。这就要求音乐教师能够正确而迅速地理解所发生的情况,做出准确的判断、妥善的处理,改进教学效果。首先,发现问题的能力主要指音乐教师在教学过程中,不论教学结构多么复杂,教学任务多么繁重,都能从学生的练习、课堂提问、作业、实际演奏演唱、情绪情感的变化等现象中了解教学效果,从学生的听课表情、学习反应、参与教育活动的情绪及动作、姿态等微小变化中发现教学中存在的问题,迅速分析问题存在的原因如语言表达不准确、教学方法不恰当或师生配合不默契等,并准确地作出判断;解决问题的能力主要指音乐教师针对教学中发现的问题,排除非主要因素的干扰,抓住主要问题的关键所在,在不影响整个教学信息氛围和情感氛围的前提下"对症下药",及时调整教学形式与教学方法,最后解决问题,完成音乐教学任务。

音乐教学是具有情感性、情境性和人际关系变换复杂的教学形式之一,问题诊断能力是作为音乐教师智能结构中最为重要的一个方面,音乐教师应当给予足够的重视。音乐教育界流行的"音乐教师必须要有一副好耳朵",指的就是音乐教师对音乐现象的敏锐觉察和音乐问题迅速诊断的能力。

三、音乐教师的个性结构

(一) 音乐教师的性格特征

性格是人的个性心理特征之一,表现出一个人对现实稳定的态度和与之相适应的习惯化行为方式。音乐教师的性格特征不但影响其自身的教育教学效果,而且在很大程度上决定其能否有效地促进学生音乐个性的健康发展,所以优良的性格是每

一位音乐教师都应具备的心理品质之一。根据音乐教学的特点，音乐教师应该具备如下良好的性格特征。

1. 活泼开朗

作为一名音乐教师，首先要有活泼开朗的性格，这是音乐教育工作所需要的。音乐艺术是擅长于表情的艺术，乐观向上、朝气蓬勃、活泼开朗、落落大方的性格，有助于教师对音乐艺术的表达，使他们在各种不同的音乐艺术情境中都能较自然地表达自己的思想感情和音乐技能技巧，较坦率地表现自己的内心活动，同时也会对学生产生良性影响。

2. 勤奋刻苦

由于音乐的技艺性很强，无论是声乐、器乐，还是任何一门音乐理论课程的教学，在漫长的音乐教学工作过程中，音乐教师都必须持之以恒、勤奋练习、刻苦钻研，才能保证音乐教学过程中技能的示范性、音乐知识的更新性和音乐学术研究成果的前沿性。音乐的专业基础如多门基础音乐理论、系统的技能技巧等，经典音乐作品的分析与借鉴，教师自我的音乐表演、音乐创作和音乐研究这些能力，都只有勤奋刻苦的练习和思索才能完成。

3. 民主态度

音乐教学具有音乐情感体验的多向性和音乐艺术表现多类性的特点，音乐教师的民主态度是让学生在"心理安全"和"心理自由"的前提下接近艺术本质的心理保障。具有民主态度的音乐教师，经常把学生当做与自己平等的、具有独立音乐个性的、真正的"音乐人"看待，把所要教授的音乐作品或出现的音乐现象看成是开放性的、艺术不确定性的音乐音响刺激形式。在教学过程中音乐教师允许学生对同一音乐作品或音乐现象有不同见解和观点，允许学生在音乐学习过程中向教师提出建议和要求，甚至也允许学生在音乐学习过程中犯错误。在这种民主的音乐教学氛围下，学生的音乐形象感悟力、音乐情感体验力、音乐音响的创造力、音乐理论的批判力才能得到最大限度的发挥，学生的音乐个性才能得到最大限度的张扬和展现。

4. 敏感性

敏感性主要是指音乐教师对师生交往关系中出现的变化能及时地觉察并作出情绪反应的能力。学生在音乐学习过程中，产生的某种需要、情感、冲突以及困难，音乐教师都应具备对这些现象的敏感性，及时发现学生的情绪变化原因，深入细致地了解学生的人际关系结构和类型。此外，音乐教师也应当对当今音乐世界出现的新现象、新事物、新问题、新人物具有敏感性，并适时在音乐教学过程中对学生进行分析、讲解和引导。

(二) 音乐教师的教学价值观

音乐教育是学校实施美育的主要内容和途径，也是潜移默化地提高学生的道德

水平，陶冶高尚情操，促进智力和身心健康发展的有力手段。音乐教师的教学价值观主要包括以下几个方面的内容。

1. 审美教育

音乐教育是以音响为表现手段构成的富有动力性结构的审美形式，这种形式的教育价值主要由受教育者在审美意识下对音乐的感受、理解、鉴赏、表现和创造能力体现出来。音乐教师在音乐教学过程中应该自始至终树立音乐审美教育的价值观念。这种审美教育的价值观一方面是音乐的感性与理性交互作用的结果，如音乐教学过程中音乐教师对情感的理性塑造和控制，对意志的理性引导和调整，对感知、想象等能力的理性渗透和升华等；另一方面是音乐审美个性和社会核心价值体系的有机结合。音乐教学过程中教师应尊重学生的个性人格，鼓励学生积极主动地艺术创造，使其在自由、解放、愉悦的心境中发展自己的音乐审美个性，同时满足学生个体审美情感的需要和社会核心价值观在音乐艺术中的体现，培养学生健康的审美情操和审美人格。

2. 益智

音乐教学独特的艺术展现特征对丰富和发展学生的智力起着重要的作用。音乐教师应该树立先进的现代的音乐教育观念：音乐教育不仅仅是向学生传授音乐知识和技能，也不仅仅是音乐文化的传承，而是在音乐教育教学的艺术氛围中使学生的智商和情商得到全面发展。学生智力的发展主要通过注意力、想象力、创造力等心理要素体现出来。音乐以高低不同、长短各异、音色多样的音响有机地、艺术地组织在一起，通过行之有效的音乐教学，可以使学生的感知体验能力得到积极的发展。音乐教学对学生注意力的培养与提高的作用是十分明显的。无论是器乐的演奏还是声乐的演唱，学生容易随着对音乐音响的体验进入音乐美的境界，这种注意力非常集中的状态是一般其他训练很难达到的，同时长期的音乐学习有助于养成优秀的注意力品质。音乐教学还有显著的培养想象力和创造力的作用。无论是音乐的创作、表演，还是音乐的欣赏，音乐音响运动的各个环节无不渗透着想象和创造，这在无形中起到了培养和发展学生想象力和创造力的作用。从教育效果看，音乐实践操作能力的培养与学生智力的发展成正比，实践证明，音乐实践能力发展好的学生往往思维活跃，想象力丰富，反应敏锐，记忆力好，语言表达能力强。

3. 怡情健身

在音乐教学的过程中，丰富多彩的音响刺激和变幻多样的艺术情境容易使学生的听觉、视觉、运动觉、触觉、情绪、情感与大脑的机能相互协调起来，使学生经常处于心旷神怡的心理状态，时时洋溢着愉悦性情的心理感觉，可以促进学生的身心和谐健康。

（三）音乐教师的学生观

认识了解学生是正确教育学生的前提。音乐教师对学生的认知会潜移默化的影

响教师的教学行为。因此，音乐教师要正确地认识和理解学生，防止和矫正对学生认知上的偏差。音乐教师对学生的总体认知称为音乐教师的学生观。

音乐教师的学生观包含的内容很多，其主要内容是如何看待学生的学习过程、发展过程、智力与人格上的差异及其影响因素。音乐教师的学生观与对学生个人的理解是相互联系的。从学生观的形成来看，音乐教师不仅需要掌握有关的心理学知识，而且需要通过认识一个个具体的学生来验证和矫正自己的看法；从学生观的作用来看，它要体现在对学生个人的理解之中，同时它对理解每个学生都具有心理定向的作用。一般认为，音乐教师中存在两种不同的学生观。

第一种是评价性的学生观。持这种学生观的音乐教师认为学生的音乐智力水平和音乐情感体验都不如教师，并且总体看来音乐学生多顽皮、愚笨，对音乐缺乏必须的兴趣和爱好，于是在音乐教学过程中教师与学生是一种理智型的对抗心理，音乐教学方式方法常常与学生相悖而行。在他们看来，音乐教学过程中学生对教师应该言听计从，是一种"匠人式"的心理关系，学生的音乐实践行为应任教师摆布和驱使，他们惯于发号施令，强制性的塑造学生。

第二种是移情性的学生观。持这种学生观的音乐教师认为学生都是可爱的，都具有丰富和情感体验和独特音乐潜能。音乐教学过程中教师应不带主观的预想和预期，设身处地地体验学生的音乐情感和音乐行为，耐心细致地观察、了解学生的内心世界。他们坚信，学生都具有艺术的可塑性和巨大的音乐发展空间，没有教育不好的学生，只有不会教育的教师，只要给予积极引导，经常鼓励，调动学生内在的积极性，发挥学生的主体作用，就能促进学生音乐艺术素养的全面发展。因而，持这种学生观的音乐教师常常在音乐教育教学过程中满腔热情，和颜悦色，善于营造积极良好的音乐学习氛围，给学生以"润物细无声"的音乐艺术教育。

（四）音乐教师的行为习惯

音乐教师是艺术美的传播者，他们良好的行为习惯，不仅会使学生对教师产生喜爱与信任之感，而且会使学生乐于接受音乐，增强音乐学习的乐趣。

音乐教师的行为习惯首先体现在教学、表演的仪态要符合礼仪及审美规范。仪表要整洁、大方，服饰要协调、自然，举止要端庄、稳重，姿态要优美、高雅；在音乐教学和在音乐艺术表现的舞台上要"淡妆浓抹总相宜"，使人善心悦目，给学生留下深刻而美好的印象。其次，音乐教师的教学语言要发音清晰、准确，语速适中，语调规范。要善于使用个性化的语言，充满真情地去感染和影响学生；同时要善于运用启发式的语言，引发学生的联想、想象、创造，使他们在感知、理解、创造美的过程中，心灵得到美的陶冶。第三，音乐教师应具备尊重、关爱、激励学生的良好行为习惯。每个学生都是一个独立的个体，对音乐的感受与体验也不一样，音乐教师应尊重每个学生的个体差异、个性爱好，关爱每个学生，创造生动活泼、灵活

多样的教学形式,为学生个性的发展提供空间。

第二节 音乐教师的心理动力结构

一、教学动机

教学动机是驱动音乐教师积极参与音乐教学活动的心理动力,对音乐教师的教学行为有激活、维持和调节的作用。在音乐教学活动中,音乐教师教学动机具体表现为音乐教师的教学积极性、教学态度以及教学行为。教学动机在音乐教学活动中发挥着主导性和制约性的功能,其正确与否、强度大小会直接或间接地影响教学态度的优劣、教学内容的确定、教学原则的把握、教学方法的选择以及教学创造性的发挥,最终会影响音乐教师的教学效果。

(一)音乐教师的职业性动机

音乐教师的职业性动机反映音乐教师对音乐教育教学工作的主观需要和价值取向,对音乐教师的教学行为具有发动性作用。音乐教师的职业性动机以教师的角色需要为基础,构成因素有为音乐教师职业献身的志愿、对音乐教育工作的兴趣、荣誉感等。

影响音乐教师职业角色形成的客观原因有以下一些因素:音乐教育对社会发展和经济进步的促进作用,音乐教师职业的特点如艺术性、情感性和创造性、专业化、自我发展性,音乐教育对象的特殊性,音乐教师职业角色的神圣使命如传承音乐文化、传播音乐知识、培养具有艺术修养的人才,音乐教师职业的安定性和整个社会对教师职业的高度评价等,这些因素吸引着音乐教师从事音乐教育工作,献身音乐教育事业。一位年轻的音乐教师说:"我热爱音乐教师这个职业,我能从音乐教学的过程中获得身心的快乐和艺术的享受,年轻的学生朝气蓬勃、好学上进,与他们共同体验音乐和探讨音乐问题,追寻真理,并且亲历他们的进步成长过程,教育他们逐步成人成才会使我感到无限的光荣,这种在艺术氛围中获得的快乐和自豪是从事其他任何社会职业所体会不到的。"

音乐教师对音乐教育教学工作本身的兴趣和热情,对音乐教师职业的高度认同感和荣誉感,是音乐教师的职业动力,是促使音乐教师去完成音乐教育教学工作的主观原因,并决定了音乐教师教学动机的强度。一个音乐教师的职业性动机越强,对音乐教育事业及教学工作的热爱程度越高,他的教学动机就越强烈;这种动机作用于音乐教学行为表现出相应的教学工作的积极性就越高。音乐教师只有真正热爱自己所从事的音乐教育事业,才能积极地投入到教学工作中,才能全心全意引领学生不断地在音乐艺术的氛围和情景中学习、探索、研究和创新。

（二）音乐教师的艺术性动机

音乐艺术是人类最古老、最具普遍性和最具感染力的艺术形式之一，是以声音作为基本的表现手段，以情感为主要表现内容，通过表演在时间中展开，最终诉诸于人听觉的艺术形式[①]。音乐教师的艺术性动机反映了他们对音乐艺术美的追求与热爱，这种艺术性动机主要通过"自我表现意识"体现出来。他们被有机会自我表达的音乐教师职业所强烈吸引，希望通过教学、演唱或表演来表现事物、表现自我，喜欢具有自我表现机会的艺术环境。对音乐艺术本身的表现性特征的热爱是音乐教师感受和认识音乐教育职业的一种心理倾向，这种倾向是从事音乐教学的主要动力。它不仅是音乐教师打开音乐教育圣殿的钥匙，更是音乐教师在终生音乐教育工作中永葆激情，持续发展音乐教学能力，提高艺术素养的前提条件。

（三）音乐教师的社会性动机

随着社会经济和文化的发展，物质生活条件的逐步满足使人们的艺术精神生活的需求日益凸现出来。现代社会把音乐教育提高到一个崭新的地位，音乐教师的社会认同感不断提高，音乐教师的待遇不断增加，社会对音乐教师的期待水平也不断上升，音乐教师职业逐渐受到社会的尊敬。这些来自社会的赞许、认同吸引着音乐学习者从事音乐教育。

二、教学兴趣

音乐教师的职业特征要求他们对许多事物、人物、情景都应有浓厚的兴趣。音乐教师对音乐教育教学工作广阔而丰富的多元化兴趣和对学生兴趣的敏锐度，是积极地、创造性地完成音乐教育教学工作的重要心理动力之一。

（一）音乐教师的中心兴趣

对学生心理发展的兴趣、对音乐学科和音乐教学方法探究的兴趣是音乐教师的中心兴趣。音乐教师对学生的发展感兴趣会使教师乐于接近学生、了解学生，研究学生的心理发展和音乐学习规律，自觉寻求更有效的音乐教育教学方法。

音乐教师只有对音乐学科本身具有浓厚的兴趣，才会促使音乐教师积极地扩展自己的音乐专业知识，满怀兴趣地去深入研究音乐教材，研究音乐教学艺术，探讨音乐教育规律；才会有强烈的工作热情，才会全身心地投入到教学工作并力争做出成绩；才可能用自己的知识和技能去启发、诱导和调动学生的音乐兴趣，使学生愉快地学习音乐艺术。

音乐教师在教学过程中表现出来的专业兴趣，往往会萌发学生的音乐兴趣。如对指挥有兴趣的教师，会引起学生对指挥发生兴趣，对民间音乐感兴趣的教师同样

① 朱咏北，王北海．新编音乐教育学．人民教育出版社，2005：19．

也会引起学生对民间音乐的兴趣。音乐教师对音乐有浓厚兴趣，就能认真研究和选择教育教学方法，使学生感到音乐学习的兴趣，以至学生对音乐课逐渐产生艺术美的体验。在浓厚的专业兴趣前提下，音乐教师不是机械地完成上课任务等经常性工作，而是不断地提高艺术体验和艺术创造的积极性；不是把学生的种种问题看成是琐碎的和讨厌的，而是把音乐教育教学过程中出现的问题作为了解学生、探究音乐艺术规律、不断改善音乐教育教学手段和方法的有效途径。

（二）音乐教师兴趣的多元化

音乐教师除了应具有对音乐学科的中心兴趣外，还要有对其他学科广泛了解和领悟的求知兴趣。兴趣的广泛程度和知识的广博程度是成正比的，具有广博的知识积淀、丰富的情绪情感体验与经历，才能更好地完成音乐教育工作。

音乐学科本身的综合性决定了音乐教师在教学中会遇到各种新的知识和艺术现象，随着科学技术的发展和艺术形态的多元化展现，音乐教育教学领域的新事物、新知识、新理念、新技术、新手段层出不穷，如随着神经心理和生理技术对音乐的研究，大脑的"石化"和大脑的"关键期"对音乐教育的技能训练到底具有怎样的影响[①]？道教音乐与艺术性音乐到底具有怎样的形成路径和必然的联系[②]？音乐艺术的发展历史与艺术的道德体验具有怎样的内在联系呢[③]？音乐教学涉及的内容范围会越来越广，越来越深。这就要求音乐教师对哲学、政治、历史、生理、心理等学科的知识要有一定的了解，才能自如有效地进行音乐教学。哲学的思维有助于音乐教师理解和领会音乐现象中的理论问题；历史学的知识会使音乐教师了解和懂得音乐作品深邃的文化内涵，音乐是历史的产物，无论是一首歌曲还是一部交响乐，都真实地反映出那个时代的历史风貌；生理学、物理学和心理学的理论和实证研究结果能给音乐教师提供明确、清晰的关于音乐教学"乐器"，包括声带的发音原理和发音方法，使音乐教师在音乐教学过程中充分了解"乐器"的结构与功能，从而通过理性思维和感官体验来更好地对学生进行音乐训练，使学生全面掌握好音乐的基本技巧。

音乐教师还应对与音乐艺术相关的其他艺术的一般知识及其艺术表现特点有所了解。音乐与文学、美术、舞蹈、书法、戏剧、电影等虽属不同的艺术形态，但有着共通的艺术规律。音乐教师加深和加强对这些相关艺术的了解，可在音乐教学中触类旁通，激发教学灵感，使音乐教学更为生动、活泼。如戏剧和曲艺与音乐同属表演艺术，声乐和器乐的表演常常要借鉴和吸收戏剧和曲艺表演的某些手段，音乐

① 郑茂平．国外音乐认知脑机制研究的最新趋向及其反思——从传统实验到EEG、ERP、FMRI．中央音乐学院学报，2008：3．

② 蒲亨强．道乐清韵．中央音乐学院学报，1994：3．

③ 朱光潜．文艺心理学．安徽教育出版社，68-74．

教师掌握一定的戏剧和曲艺常识，不仅对音乐表演"舞台空间"和"舞台时间"的掌握大有裨益，而且对音乐艺术体现中的"咬字吐字"、"润腔"等手法运用也具有重要的启示。

(三) 音乐教师对学生兴趣的敏锐度

音乐教师不但应积极从事自己感兴趣的活动，还应主动关心学生感兴趣的活动，要对学生的兴趣有一定的敏锐度，能够发现学生最感兴趣、最擅长的方面，引导、帮助学生选择在音乐方面的发展方向。

音乐艺术领域宽、门类多，学生选择了适合自己生理条件和心理特点的专业发展方向才能取得成功。如某学生爱好唱歌，有乐感，嗓子条件和发音音质、音色俱佳，音域宽而且有较好的形体和外貌，就比较适合声乐方面发展。再如某学生有敏感的音乐听觉，有很好的识谱能力和音乐记忆力，乐感好，不仅手型比较大，而且动作反应敏捷、灵活，则适宜学习钢琴、小提琴等乐器。还有的学生非常酷爱音乐，但嗓音不佳，也不具备学习器乐的条件，但如果他熟悉大量的中外名曲，而且具有一定的分析音乐作品的能力，则比较适合音乐理论方面的学习。因此，音乐教师要善于在音乐教学的过程中、音乐表演的活动中、音乐问题的探究中、音乐观念的碰撞中发现学生的爱好、能力、生理和心理特点，及时引导学生扬长避短，选择适合的发展方向。

三、教学美感

(一) 音乐美的发现

音乐教育教学过程中，音乐的美主要是通过有组织的声音形态塑造音乐形象来体现，因而要发现音乐的美，音乐教师必须培养自己对音乐音响有序性的感受力，即音乐感。良好的音乐感包括音乐要素性的音色感、节奏感，具有动态组织性的旋律感、和声感，具有整体性的形式感、风格感等。音乐教师可以通过听辨、比较、分析等手段来培养音乐感。

听辨主要包括对音高、节奏、音程、旋律、调式、调性、和声等音乐要素和音乐组织形式在音响呈现上的细微差别。比较是把两种音乐现象加以对比，确定它们之间的相同点和不同点，从而准确地认识各种音乐现象的音响特征。音乐教师要经常把不同表现形态的音乐进行比较，在比较欣赏过程的中逐渐储存音乐语汇。储存的音乐语汇愈多，音乐教师的音乐听觉能力就会愈敏锐，音乐感性样式就越丰富，音乐美感也就越真切。音乐教师在平时可以选择一些具有代表性的体裁各异、风格多样的音乐作品，同时开放多个感觉通道如视、听、唱、动，来比较区分作品中音高、时值、速度、力度、节拍、节奏、和声等的差异，让自己置身于音乐天地中，入情、动情、入境，体会音乐所表达和描绘的思想感情，全面、准确、有效地发现

音乐的美。

音乐教师除了听辨、比较外，还要培养大脑对音乐的分析能力，因为音乐教师不仅是音乐美的表现者，更是音乐美的发现者和传授者。因此音乐教师要有一个善于进行音乐形象思维的大脑，去浮想联翩，去探寻、领悟和再造一个音乐的神妙境地。要具备音乐分析能力，音乐教师应从经典音乐的分析入手。如我国著名的传统琵琶曲《十面埋伏》和《霸王卸甲》，其内容是表现楚汉垓下之战，如果我们仅从感官上去直接感受其音乐的形式美，而不知其历史，就无法深刻领会和体验楚汉垓下决战那种刀光剑影、短兵相接的殊死搏斗的情景，以及鼓角震天、万马奔腾的浩荡场面。一般来说，典型性的、经典性的音乐形象越丰富，音乐思维能力就会越强，对音乐的理性思维和感性体验就越准确、越深刻，就会越容易发现音乐的美。

（二）音乐美的赞赏

音乐教师具备了发现音乐美的能力，音乐美的赞赏就有了一定的基础。音乐美的赞赏是指领略、体验音乐作品的题材、体裁、风格以及从中反映的各种"纯正的趣味"[1]。音乐作品的产生，有赖于作曲家创作的情感情绪体验、灵感、风格以及时代背景，因此音乐美的赞赏应该从情感方面入手。

1. 音乐情绪与意境的判断

音乐都是由情而动，有感而发的。作曲家在创作过程中，总是力图再现自身内心深处的感受。好的音乐作品也总是强烈、细腻地表达了作曲家内心丰富的情感。因此音乐教师赞赏音乐美的第一步应该是去认真体验作品所内含的情感并作出判断。当然，音乐的情绪情感是通过音乐的基本表现手法来体现的，旋律的起伏、速度的快慢、力度的强弱、和声的配置等都直接体现了作曲家所要表达的具体情感。意境是与情绪相对应的另一种主观感受，它最直接的体现是感受主体即作曲家与感受对象即景物的空间状态，如高亢的旋律，除了能体现情绪的高涨外，亦能体现宽阔、辽远的景致。作曲家调动了极为丰富的音乐表现手法来追求音乐的意境。

2. 音乐风格的把握

音乐作品的风格是通过该作品所独有的音乐语言、形式、体裁以及富于独创性的表现方式体现出来的，同时又与该作品的题材、内涵、意境和神韵密切相关，对音乐作品风格的把握就是对总的艺术特色的把握[2]。对音乐风格的把握是音乐美赞赏的重要方面。音乐风格由作曲家的创作个性和独特的艺术构思所决定，不同时代、不同作曲家的风格是有差异的，即使是同一作曲家在不同时期的作品风格也可能不完全一致。音乐教师要对具体作品进行仔细分析，把握作品的风格特征。

[1] 郑茂平. 音乐审美的心理时间. 西南师范大学出版社，2011：7-10.
[2] 张前. 音乐表演艺术论稿. 中央民族大学出版社，2004：51.

3. 内容与意义的理解

"音乐，如果割裂其历史渊源，不可避免要丧失其社会的和明确的音乐意义。"[①] 音乐教师在研究和领会某一作曲家的作品时，必须把眼界放宽，同时研究其所属的时代和民族。从文献上了解音乐作品的这些背景材料，对音乐教师理解音乐作品的精神内涵和意义是很重要的。如在欣赏《狼牙山五壮士》这一琵琶独奏曲时，如果音乐教师对作品产生的时代背景和音乐内容不太了解，就很难理解和体会乐曲由低音区转到高音区表现的对英雄们从哀思之情到崇敬和歌颂之情的转变，也难以产生对其作品的喜爱与赞赏。

第三节 音乐教师的心理状态

一、情绪情感状态

（一）音乐教学中情绪情感的表现形态

音乐教师总是在某种情绪状态下进行教学活动，在音乐教学中，音乐教师的情绪表现形式可分为三种：心境、激情和热情[②]。

1. 心境是一种比较微弱而持久的情感状态

心境具有弥漫性。它不是音乐教师关于音乐教学过程中某一事物的特定体验，而是以同样的态度体验对待周围的一切事物。当音乐教师处于某种心境之中，他的行为举止、心理活动都会蒙上相应色彩。音乐教育教学活动更多是在心境状态中进行的，心境对音乐教师的工作、生活有很大影响，积极向上、乐观的心境，可以增强信心，提高教育教学的效率。

2. 激情是一种强烈的、爆发性的、为时短促的情绪状态

激情能让人兴奋。音乐教育教学过程中教师如果有效地运用它，能使课堂气氛充满活力，促进教学效率。音乐教师的内容再丰富，如果只是平平淡淡地叙述，没有激情相伴，则如同没有灵魂的躯壳，再好的教学手段也将缺乏感染力，很难激起学生的情感共鸣，再丰富的内容也难有效传授给学生。正是如此，音乐教学中教师始终应该激情饱满地与学生进行心灵的交流，释放炽烈的热情，用奔放的语言、丰富的表情，使平淡的教学变得生动活泼，用激情去感染学生，使学生受到潜移默化的影响。可见，音乐教师的激情是教学方法和教学艺术内涵不可或缺的要素，是应该充分利用的教育力量。

① 〔美〕多·赫纳汉. 一个评论家对批评的答复. 外国音乐参考资料. 中央音乐学院编，1981（2）：42.
② 卢家楣. 情感教学心理学. 上海教育出版社，2000：164.

3. 热情是一种热烈、稳固而深刻的情感状态

热情比激情深厚而持久，比心境强烈而深刻，集中表现在音乐教师对教育事业的不懈追求和无限热爱方面。热情对音乐教师的活动具有持续、强大的推动作用，音乐教师应该用饱满的热情去备课、教学，以极大的教学热情和耐心去引导学生，挖掘学生的潜力，调动学生学习音乐的积极性。

（二）音乐教学中情绪情感状态的功能

音乐教师自身的情绪情感是教育学生的起点和动力基础，是一种有力的教育因素，直接影响学生的情感、兴趣及智力活动的积极性及创造性，进而影响音乐教育教学的效果。音乐教学中，教师的情绪情感状态的功能可以归纳如下。

1. 传递信息，沟通思想

音乐教学过程中教师的情绪功能是通过情绪的外部表现，即表情来实现的。一方面，它具有加强语言表达力的作用。在音乐教学中，音乐教师的表情伴随着语言，能对语言进行必要的补充、丰富、修正和完善，从而提高语言的表达能力，以便帮助学生更好的理解教学内容。同时，表情具有一定的直观性、形象性，有助于音乐教师准确地、生动地、有力地表现音乐作品的思想情感，使学生易于接受和领会。另一方面，教师语言中的表情可以提高语言的生动性，没有表情的语言容易给学生呆板、平淡、缺乏吸引力的印象；如果音乐教师在运用表情的同时再运用不同的语音、语调，不同的手势体态，来增加语音的生动性，则会使学生学习兴趣盎然，兴趣倍增。

2. 组织协调，促进强化

积极的情绪和情感对音乐教学起着协调和促进的作用；消极的情绪和情感对音乐教学起着瓦解和破坏的作用。这种作用的大小还和音乐教师情绪情感的强度有关。一般来说，中等强度的愉快情绪教学效果最佳，所以在音乐教学中，音乐教师必须调整自己的情感保持适度水平，不要太强或太弱，否则都将影响教育效果。另外，当音乐教师处于积极、乐观的情绪状态时，其行为比较开放自然，愿意接纳学生，关心学生。

（三）音乐教学中情绪情感形成的心理机制

1. 认知评价

音乐教学过程中，音乐教师情绪情感的形成是需要、预期、认知评价三个因素交互作用的结果[①]。当教育教学过程、教育教学对象等作用于音乐教师时，音乐教师便将它与自己的需要、预期之间的关系进行认知评价。这种评价既与音乐教师的知识经验、思想方法、信念和价值观等有关，也受外部影响。认知评价的结果决定

① 卢家楣．情感教学心理学．上海教育出版社，2000：174．

了音乐教师情绪的强度、种类、性质和水平。具体地说，音乐教育教学过程中，如果课堂教学满足了教师的审美需要或自我实现的需要，课堂教学效果的良好效果超出了教师的预期，而且音乐教师将学生的进步归功于自己的努力时，教师的情绪情感就会更强烈。同样的课堂效果，如果教师觉得自己的表现不够完美，没有引发学生的审美体验则会引起不同的情绪反应。可以说，音乐教学中的情绪情感是音乐教师认知评价音乐教学是否符合需要和预期所产生的一种态度的体验。音乐教师可以通过调节音乐教学与自己需要和预期的关系，或调整认知评价，来调整自己的情绪情感。

2. 以情生情

以情生情模式是音乐教师通过他人的情绪感染或自己的表情反馈来引发情绪。情绪感染发生的关键是音乐教师自觉或不自觉地将自己设身处地地置身于学生或音乐作品的情境。当音乐教师知觉到学生的情感体验时，也会引起相应的情绪反应；当教师全身心体验音乐作品时也会因乐曲表达的情感而产生相应的情感反应。另一方面，音乐教师的情绪也可由自己的表情诱发。达尔文就曾经提出过表情的反馈作用，在我们去模仿一种情绪的时候，也会在我们的头脑里发生出一种倾向，要真的表现出这种情绪来。艾克曼等人曾用实验成功地证实表情的反馈作用，面部表情可以诱发相应的情绪体验。音乐教师在教学中可以通过微笑、喜悦的表情来诱发自己的愉悦情绪。

二、教育信念

教师的教育信念是指教师在职业活动中所持有的具有动力作用的教育观念系统，它直接支配、调节教育教学活动，影响教育的效率[1]。

（一）音乐教学中的教学效能感

教学效能感是指教师对于自己影响学生的学习活动和学习结果能力的一种主观判断[2]。这种判断会影响音乐教师对学生的期待、对学生的指导，从而影响音乐教师的工作效率。音乐教师的教学效能感分为两个部分：一般教育效能感和个人教学效能感。前者指音乐教师对教与学的关系、音乐教育在学生身心发展中的作用等问题的一般看法和判断；后者是指音乐教师对自己的教学效果的认识和评价，即有能力教会学生相关音乐知识和音乐技能的信念。

教学效能感主要从三个方面影响音乐教师的行为。第一，影响音乐教师在工作中的努力程度，效能感高的音乐教师认为自己对学生的成长负有责任并相信自己能教好学生，使学生成才，便会投入很大的精力来进行音乐教学。第二，影响音乐教师在教学中的经验总结和进一步学习。第三，影响音乐教师在教学中的情绪。在课

[1] 张大均. 教育心理学. 人民教育出版社，2003（2）：412.
[2] 陈琦，刘儒德. 当代教育心理学. 北京师范大学出版社，2006：82.

堂教学中，效能感高的音乐教师会不断探索新的教学方法。在对学生进行指导时，比较民主，更多地鼓励学生自主探索解决问题的方法；当学生在音乐知识掌握和技能展现中失利时，效能感高的音乐教师表现得很有耐心，他们会通过重复问题、不断的音乐音响体验、给予提示等方法来促进学生对问题的解决。

学历、教龄、教学能力、学校氛围、家长的态度等是影响音乐教师教学能力的重要因素。从这个角度看，可以从增强音乐教师的继续教育力度、提高音乐教师的自身素质、加强教学反思、促进音乐教师的合作与交流等方面来提高音乐教师的教学效能感。

（二）音乐教学中学生学业表现的归因倾向

对学生学业表现的归因倾向是指音乐教师在音乐教学中将学生的好或坏的学业表现归为外部或内部原因的倾向[①]。教学归因是指音乐教师对学生学习结果的原因的解释和推测，这种解释和推测所获得的观念必然会影响音乐教师自身的教学行为。

有的音乐教师倾向于外归因，即将原因归于外部因素，他们往往会更多地将学生的学习结果归结于学生的能力、教学条件、学生的家庭等外部的不可控制的因素。他们往往感到学生的学业表现更多取决于环境的因素，自己无法控制和把握，因而，面对挫折时，他们很少反思自己的教学行为，比较倾向于采取职业逃避策略，作出怨天尤人或听之任之的消极反应。而有些音乐教师则倾向于内归因，将原因归为自身因素，他们往往对学生的成功和失败更有责任感，因而，能比较主动地调节自己的音乐教学行为，积极地影响学生的音乐学习活动，通过自己的努力促进学生的发展。实践表明，在音乐教学中优秀的音乐教师对学生学业表现的归因一般都倾向于内部与外部结合的归因，而不是单方面的归因。

（三）音乐教学中调控学生的态度

课堂教学是学生音乐知识和音乐技能获得的重要环节。音乐教师要进行有效的课堂教学，必须管理好学生，维持一定的课堂秩序。在音乐教学中不同类型的音乐教师对于学生调控的态度可能有所不同。家长式的音乐教师可能主张极端的家长制的做法，对学生以高压控制，不大考虑学生的意见，教师和学生之间的信任度低，与学生只是单向的信息交流，即由教师到学生。相反，具有人文色彩的音乐教师则可能倾向于另一种心理状态，积极地与学生交往、沟通，形成与学生的亲密关系，表现出积极的态度，与学生互相尊重和信赖。实际上，音乐教师一般并不处于哪一极端，而是在两者之间的某一种结合点上。但优秀的音乐教师一般既严格要求又充分尊重学生，既启发学生又有明确的自我意识，趋向于和学生建立民主友好的关系。

① 陈琦，刘儒德．当代教育心理学．北京师范大学出版社，2006：82．

（四）音乐教学中对待心理压力的信念

压力是个体面对刺激时心理上感受到威胁而产生的一种紧张、压迫和焦虑的情绪状态[①]。音乐教师压力过大时，将会表现出工作迟钝、缺课、烦躁以及对学生缺少关注等。教师职业的众多冲突是引发音乐教师压力和紧张的根源。社会对音乐教师角色期待的不同，音乐教师工作成效的潜在性，音乐教师自身价值观与教学中所传输的价值观的冲突等，都可能引发压力和紧张。但是，压力的产生总是以音乐教师自身的特征为中介。音乐教师的自我概念、对冲突的态度、解决冲突的策略以及其一般个性特征都有重要影响。如果一个音乐教师对自己的角色有明确的期待，那就会较少受他人期望的影响；如果一个音乐教师与其同事愉快合作，那便可能少些紧张和压力感；如果一个音乐教师对暂时困难能自觉克服，就会避免或克服职业倦怠。

音乐教师在面对由工作所引起的诸多压力时，可以采取一些有效的应对策略来缓解心理压力，这些应对策略包括认知和行为改变以及情绪调控等一系列措施。

1. 直接行动法

直接行动法包括积极地处理压力源的所有策略：找出并监视压力的来源，减少过多过重的压力；调整个人的期望水平，制定合适的工作目标；改变增加压力的行为方式，处理好工作与休闲的关系；扩展应对资源，善于寻求和利用社会支持。

2. 缓解方法

缓解方法即努力减轻由压力引起的消极情绪体验包括：积极认知，理智、客观、积极地看待压力对自身的影响，形成面对压力的良好心态；主动应对，提高抗压能力。

3. 掌握调控方法

掌握调控方法即合理地宣泄情绪，学会心理放松，包括适度的体育运动、休闲，以及在感觉紧张时使用肌肉放松、冥想放松来松弛身心，缓解不良情绪。

三、理智状态

（一）对音乐教学的自我认知

对音乐教学的自我认知主要是指对教学目标、教学任务、教学内容、学生特点以及教学环境的分析和认识能力。这些能力的获得依赖于音乐教师在教学过程中的理智程度和水平。

1. 对课程标准的分析掌握情况

音乐教师要有执行课程标准的自觉性，严格地按照音乐课程标准进行音乐教学，加强教学的规范性，在落实课程标准的具体过程中应有明确的针对性，并密切关注

[①] 莫雷. 教育心理学. 教育科学出版社，2007：394.

课程标准的时效性。

2. 对教学对象的了解情况

学生是教学活动的主体，是教学的对象，教学以学生的学习效果为最终结果。音乐教师要掌握学生的基本情况，如学生的原有音乐基础、兴趣与爱好、学习态度、生理状况、认知水平等，并预见学生学习新内容时可能遇到的困难，采取什么相应的措施，此外还要了解班级风气和整体水平等。

3. 对教材的体验、分析情况

体验分析教材包括熟悉与掌握教材的音响形态和基本原理。熟悉教材是指熟悉教材的音响、思想和内容，理解教材在音乐审美及知识技能方面的要求，对教材的音乐要素、表现手段能正确地阐释。掌握教材首先是指从音乐的形态上掌握，能示范、能分析，并在此基础上制定教学目标，筛选补充适当的教学内容，确定教学重点、难点。

4. 对音乐教学的设计情况

精心设计音乐教学过程是提高音乐教学的重要一环，也是音乐教师教学水平的重要标志之一，包括教学内容的选择、顺序的安排、重点与难点的处理、时间的分配、教学模式与教学方法及策略的选用等。总之要充分调动学生的积极性和主动性，引导学生感受音乐，与学生产生情感共鸣，让学生在轻松、有趣味的环境中掌握音乐知识和音乐技能。

5. 现代教育技术的运用和掌握情况

现代教育技术丰富了音乐教学的手段，视听结合、声像一体的教育手段，使音乐教学变得更加感性、活泼生动，不仅能开阔学习者的音乐视野，更能增强学生学习音乐的兴趣，从而促进音乐教学效率的提高。音乐教师应能在教学上熟练运用电教设备，具有制作多媒体课件、从网上下载收集有关音乐信息的能力。

（二）对音乐教学的自我体验

对音乐教学的自我体验是伴随音乐教学的自我认知而产生的内心体验，是自我意识在情感上的表现。

音乐教师首先会对自己音乐教学的一系列情况进行认知评价，包括备课是否充分，教具是否完善，教学内容是否丰富，组织课堂是否依据学生实际，教学仪表是否端庄大方，范唱范奏是否规范、富有感染力，对教学的研究是否上升到科研的层次等。当音乐教师对自己的教学作出肯定的积极的评价时，就会产生积极美好的情绪情感体验，会产生自尊感和成就感。这种积极的自我体验会激发教师的工作热情，激励其更加投入地教学。

其次，音乐教师会对学生的学习过程和教学效果进行认知评价，如学生是否在音乐学习过程中主动参与表现，是否真正对音乐感兴趣，课堂气氛是否活跃，学生

是否获得了收获与审美体验,学生创新思维是否得到培养等。当做出肯定的评价时,会产生愉悦的情绪体验,会有自我实现的满足感;当认知到教学的不良效果时,往往会伴随不悦的体验。为了抑制这种不快体验,音乐教师往往会积极地改进自己的教学方式,调整教学状况,提高教学质量,使教学朝着好的方向发展。

(三) 对音乐教学的自我控制

对音乐教学的自我控制是指为了保证教学达到预期的目的而在教学的全过程中,将音乐教学活动本身作为意识对象,不断对其进行积极主动的计划、检查、评价、反馈、控制和调节的能力。根据认知建构理论,它实质上是音乐教师对自己音乐教学行为的一种自我意识、自我指向的能力,与心理学提出的元认知监控能力和教学反思能力的概念密切相关。可以说音乐教师对音乐教学的自我控制是以一定的元认知知识为基础,对自己的教学活动进行认知监控和自己反思的过程。它体现了音乐教师的整体思维水平。

对音乐教学的自我控制有多方面的内容和多样化的表现,一是音乐教师对自己整个音乐教学活动的事先计划与安排;二是对自己实际教学活动进行有意识的监察、评价和反馈;三是对自己的音乐教学活动进行调节、校正和有意识的自我控制。

在音乐教学过程中的不同阶段,音乐教师对音乐教学的自我控制有不同的表现形式。(1)课前的计划和准备,即在课堂教学之前,明确教学的内容、学生的兴趣和需要、学生的发展水平、教学目标、教学任务以及教学方法与手段,并预测教学中可能出现的问题和教学结果,这是音乐教师对音乐教学的自我控制的前提。(2)课堂的反馈与评价,指音乐教师对于课堂的状况、学生的反应敏感程度以及所发现问题的解释与分析。评价与反馈是音乐教师对音乐教学进行自我控制的基础,对音乐教学的自我控制都是从其对教学活动的反思、评价与反馈开始的。(3)课堂的调节与校正,如果说评价与反馈是对音乐教学进行自我控制的基础的话,那么调节与校正则是教学自我控制的目的。对音乐教学的自我控制的根本作用就在于它使音乐教师能够有意识地、自觉地对自己的教学活动进行调节和修正,使之达到最佳效果,最大限度地促进学生的发展。(4)课后的反省。在一堂课或一个阶段的课上完之后,自我控制能力高的音乐教师会对自己已经上过的课的情况进行回顾和评价,仔细分析自己的教学在哪些方面成功,在哪些方面还有待改进,分析自己的教学是否适合于学生的实际水平,是否能有效地促进学生的发展等。

由于音乐教学活动极其复杂,包括的方面、涉及的因素多种多样,所以音乐教师要认真学习有关知识技能,接受教学反馈和现场指导,从而提高音乐教学的自我控制能力,并有效地促进学生的学习。

第四节 音乐教师成长的心理历程

一、音乐教师成长的三个阶段

（一）关注生存阶段

处于这个阶段的音乐教师一般都是刚刚入职的新手型音乐教师，他们在教学上处于摸索适应阶段，音乐教学经验较少或者根本没有音乐教学经验。他们面临音乐教师专业发展的关键期，对音乐教育的特点体会不深，对音乐教学实践活动比较陌生，普遍缺乏音乐教学法的知识，对自己能否胜任音乐教育教学工作没有充分把握，由此引发了强烈的职业焦虑和无助感。能否尽快适应环境，能否在学校立足生存，是他们共同关心的问题，这种生存忧虑使得他们时刻关心着这样的问题：学生是否喜欢自己，同事会不会欣赏自己，领导会不会觉得自己干得不错等。

由于这些生存的忧虑，新手型音乐教师会严格按照音乐课程大纲的规定进行教学，但却容易忽视学生的音乐学习心理、年龄特征和认知水平；他们非常重视音乐教学内容的传授，对于采取何种方式能有效地促进音乐教学内容的传授，如何培养和发展学生对音乐的兴趣和爱好这类问题缺乏深入的研究和思考；在课堂教学中，他们更多关注的是语言的组织、多媒体的使用、教学环节、教学内容的完成等音乐教学表面问题，而对于学生是否能积极参与音乐教学活动、能否从音乐课堂中感受到快乐等教学深层问题经常忽视。由此可见，处于这一发展阶段的音乐教师的突出问题是总想成为好的课堂管理者，往往关注自己、关注教学内容本身，而忽略学生。

（二）关注情境阶段

当顺利度过关注生存阶段之后，音乐教师进入关注情境阶段。随着音乐教学基本知识、技能的掌握，音乐教师对教学内容和教学对象有了比较深入的认识和理解，积累了较为丰富的音乐教学经验，自信心也日渐增强，由关注自我的生存，转到更多地关注音乐教学情境中来。原先的疑问常常是"我能行吗"，而现在常常自问的是"我如何才能行"。在这一阶段，音乐教师所关注的内容是如何教好每一堂课，关注采取何种教学形式、时间如何安排、教学节奏如何把握、积极的课堂气氛如何创设、音乐教学中的意外事件如何处理等与音乐教学情境有关的问题。此时，音乐教师的专业态度积极、稳定，从心理上接纳了音乐教学任务，专业发展方向明确，能积极吸收外界的一切好的音乐教学成果和研究成果为自己所用。在专业发展的活动中，对于与其他音乐教师之间的教学讨论、艺术交流等活动表现出很高的热情。

（三）关注学生阶段

随着音乐教师对常规音乐教学的逐渐熟悉，教学就变得比较得心应手了，其专业自信也越来越强，这时音乐教师开始尝试通过自己的教学对学生产生影响，使自己的教学内容逐步适应学生现有的心理发展水平和需要，从而进入关注学生阶段，这是音乐教师专业发展的最高阶段。

在适应了教学压力和教师角色之后，这一阶段，音乐教师真正体现出对学生的关怀，考虑学生的个别差异，认识到不同的学生在兴趣爱好、接受能力、学习目的、个性特点、生理和心理条件等方面有着一定的差别，善于从每个学生的实际情况出发，因材施教，以使每一个学生都能够获得最佳的发展。如对音乐天赋很高接受能力较强的学生，将学习进度放快一些，而对于接受能力较差的学生，将进度放慢些。对幼儿的音乐教学结合游戏进行，寓教于乐，让学生在玩中学，而对于初中生的音乐教学，由于他们正处于变声期，音乐教师在一节课中会适当加大音乐演奏和欣赏的内容，唱的时间不会太长，以免使学生声带疲劳过度。然而，在教学实践中，我们常常看到，不仅新手音乐教师容易忽视学生的个体需要，就连一些有教学经验的音乐教师也很少自觉关注学生的差异。因此，能否自觉关注学生是衡量一个音乐教师是否成长、成熟的重要标志之一。音乐教师关注学生的心理依据之一是学生在不同年龄阶段音乐发展的主要特征，参见表5-1。

表5-1 不同年龄阶段音乐发展的主要特征

年龄（岁）	音乐发展的主要特征
0—1	对声音作出各种反应
1—2	自发地、本能地"创作"并唱歌
2—3	开始能把听到的歌曲片段模仿唱出
3—4	能感知旋律轮廓，如果此时开始学习某种乐器的演奏，可以培养绝对音高感
4—5	能辨识音高、音区，能重复简单的旋律
5—6	能理解和分辨响亮之声和柔和之声，能从一些简单的旋律或节奏模式中辨认出相同的部分
6—7	在歌唱的音高方面已较为准确，明白有调性的音乐比不成调性的音的堆砌好听
7—8	有鉴赏协和音和不协和音的能力
8—9	在歌唱及演奏乐器时，节奏感觉较过去好
9—10	节奏、旋律的记忆改善了，逐步具有韵律感，能感知两声部旋律
10—11	和声观念建立，对音乐的优美特征已有一定程度的感知和判断能力
12—17	欣赏、认识和情感反应能力均逐步提高

罗小平，黄虹编译．最新音乐心理学荟萃．中国文联出版公司：15．

音乐教师在成长过程的每一个阶段都有自己不同的需要，这些需要会影响他们的课堂行为和音乐教学活动，也会给学生的音乐学习带来影响。

二、专家型音乐教师的基本特征

专家型教师是那些在教学领域中，具有丰富的和组织化了的专门知识，能高效率地解决教学中的各种问题，富有职业的敏锐洞察力和创造力的教师[①]。根据斯腾伯格的《专家型教师的教学原型观》，结合有关音乐专家行为的心理学研究，并与非专家音乐教师比较，可以看出专家型音乐教师主要有以下三个方面的基本特征。

（一）音乐知识技能的组块性

专家与新手之间最基本的差异在于专业知识的组织、性质与功能方面。在专家擅长的领域内，专家不仅知识比新手丰富，而且运用知识比新手更有效。

根据舒尔曼提出的专家型教师应具备的知识类型，结合音乐教学的特点，专家型音乐教师应具备的知识技能主要包括：音乐学科的知识；音乐教学方法和理论，以及适应于音乐教学的一般教学策略如课堂管理的原理、有效教学、评价等；音乐课程材料，以及适用于音乐特定科目和年级的程序性知识如吹拉弹唱能力，针对小学低年级学生的唱游教学等；音乐学习者的生理特征和心理特征；学生音乐学习的环境——同伴、小组、班级、学校以及社区；音乐教学目标和目的。

专家型音乐教师不但具有丰富的音乐知识技能，更具有一个组织良好且易于提取的知识实体，拥有更多从音乐教学过程中获取的组织化了的知识体系，这种知识技能的组块性保证了他们更好地解决音乐教学中的问题。

（二）解决音乐教学问题的高效性

研究表明，专家与新手相比，能在较短的时间内完成更多的工作。专家解决问题的高效率不仅和他们将熟练的技能自动化的能力有关，而且和他们有效地计划、监控和修正问题解决途径的能力有关[②]。

在音乐教学领域内，相对于非专家型音乐教师，专家型音乐教师解决音乐学科问题的效率更高。这是因为两方面原因。首先，人类的认知过程可分为两个方面，即消耗资源的方面或被控制的方面和相对节约资源或自动化的方面。专家型音乐教师有丰富的组块性音乐知识经验和经过反复练习已到达自动化水平的音乐教学技能，对基本的音乐教学问题的处理已经程序化、自动化了，他们在解决教学领域里的一般问题时不需要意识的参与或只需很少认知努力，解决问题更多是属于节约资源或自动化方面。由于自动化，专家型音乐教师可以将有限的认知资源节约出来用于音

① 姚本先. 高等教育心理学. 合肥工业大学出版社，2005：45.
② 同上书：46.

乐教学领域更复杂问题的解决上，表现出更高水平的教学行为。其次，专家型音乐教师善于监控自己的认知执行过程，即在接触音乐教学问题时具有计划性且善于自我观察、自我控制，在音乐教学行为进行过程中，能不断地监控正在进行的教学活动，主动对自己的教学行为做出评价，并随时做出相应的调节，以获得最佳的音乐教学效果。

（三）具有敏锐的音乐洞察力

专家型和非专家型音乐教师都应用知识来分析和解决问题，但专家型音乐教师具有敏锐的音乐洞察力，更能创造性地解决问题，他们的解答方法既新颖又恰当，往往都是独创的、有洞察力的解决方法。在音乐教学中专家型音乐教师能够有效地鉴别出有助于问题解决的信息，并能够将这些信息联系起来，重新加以组织，进行联合比较。

专家型音乐教师在解决问题时，会采用三种重要的方式。第一，将与问题解决有关的信息和无关的信息区分开来。第二，专家型音乐教师按照有利于问题解决的方式对信息进行结合，能够发现单独看来与问题解决无关的两个信息结合在一起可能是相关的。第三，专家型音乐教师将其他情境中获得的知识应用在音乐教学领域。拥有更多、结构更好的相关学科的知识，对于成为专家型音乐教师非常重要。

三、音乐教师成长的基本途径

（一）观摩优秀音乐教学活动

通过对优秀音乐教学活动进行观摩分析，可以快速地学习和借鉴优秀音乐教师驾驭专业知识和教学技能、调动学生音乐学习的积极性、进行音乐课堂组织和音乐教学管理等方面的教育机智和教学能力，这是促进音乐教师成长的一种有效途径。英国的瑞格（E.C. Wragg）认为，教师的成长需要经常听课学习，通过听课的形式来提高业务素质。观摩者从日常生活的点滴行为中观察被观摩教师教学行为，教学事件发生、发展和变化的过程，教师与学生之间的互动情况以及针对教材内容所展开的教学情况，从而确定正确的教学行为，把握教材内容的重点和难点。观摩的目的在于相互指导，音乐教师共同感兴趣的问题得到分析，从而共同提高，促进音乐教师专业发展。

观摩包括三个环节：观摩前的准备、观摩过程、观摩后的共同讨论，其中讨论是重要的一环，讨论不是去评价，而是充分交流。观摩可以有两种方式：组织化的观摩和非组织化的观摩。组织化的观摩一般在观摩之前制订较详细的观察计划，确定观察的主要行为对象、角度以及观察的大致程序，也可以进行有组织的讨论分析。非组织化的观摩则没有以上特征。一般说来，组织化的观摩要比非组织化的观摩效果好，除非观察者有相当完备的理论知识和洞察力。这种观摩可以是现场观摩，也

可以是观看优秀音乐教师的教学录像。

（二）组织音乐微格教学

微格教学也称微型教学、微观教学、小型教学、录像反馈教学等，我国学者黄晓东先生将微格教学定义为："微型教学法是在有限的时间和空间内，利用现代的录音、录像等设备，训练某一技能技巧的教学方法。"① 概括地说，微格教学以少数的学生为对象，在较短的时间内（5～20 分钟）尝试做微型的课堂教学，并对教学过程进行录像，在课后进行分析。这种教学的特点，就是将复杂的教学过程分解成许多容易掌握的具体单一的技能，如把音乐教学过程分为导入技能、讲解技能、提问技能、范唱范奏技能、指挥教学技能、结束技能等，使每一项技能都成为可描述、可观察和可培训的内容，并逐项进行分析研究，提出训练目标，在较短的时间内对学生或在职教师进行反复训练。微型教学不仅对实习生，而且对在职音乐教师来说也是很有效的，是提高教学水平的一种重要途径。组织音乐微格教学虽有各种方法，但基本采用这样的程序，大致包括五个步骤（参见图 5-1）。

图 5-1　音乐微格教学环节

1. 前期准备工作

学习和了解微格教学的相关理论，如微格教学的概念、理论基础、评价方法等，观看有关的音乐教学录像，指导者说明某种音乐教学行为应具有的特征。

2. 确定训练技能

明确选定特定的音乐教学行为作为要着重分析的问题，如声乐发声技能、钢琴触键技能、咬字吐字技能、音乐活动组织技能等。

3. 组织微格实践

音乐教师制订微格教学的计划，以一定数量的学生为对象，实际进行微格教学，并录音或摄制录像。

4. 进行反馈评价

和指导者一起观看录像，分析自己的音乐教学行为。重放录像，本人先进行自

① 孟宪恺．微格教学与小学教学技能训练．北京师范大学出版社，1998：1.

我评价，如事先设计好的目标是否达到，技能运用程度如何等。然后全体成员和指导者对其进行讨论评价，帮助音乐教师分析一定的行为是否合适，考虑改进行为的方法。

5. 再训练再评价

在以上分析和评论的基础上，以另外的学生为对象再次进行微格教学，并录音、录像。这时要考虑改进音乐教学的方案，然后和全体成员、指导者一起分析第二次微格教学。

集中对形象、直观的音乐教学行为进行系统的反思和评价是音乐微格教学的主要特点。微格教学使得音乐教师可以对自己的教学行为进行更为深入的分析，改进音乐教学的针对性，因而往往比正规课堂教学的经验更有效。

（三）音乐教学决策训练

音乐教师的教学过程包含着一系列的决策，大到音乐课程目标和音乐课堂目标，小到怎么教、何时教、教到什么程度，以及更为具体的如本课要不要发声练习，怎样导入才能引发学生的学习兴趣，视唱应放在学会歌曲之前还是之后，学生在音乐课堂上是否积极主动地参与了教学的每个环节，教学是选择集体教学形式还是个别教学形式等，这些都需要音乐教师在教学过程中做出明智的决策。通过让音乐教师或实习生进行音乐教学决策的训练可以提高其教学能力。根据Twelker 设计的决策训练的程序，事先向接受训练的音乐教师或实习生提供有关所教班级的各种信息，可以是印刷资料，也可以是录像等，然后让他们观看音乐教学录像，从中吸取自己认为重要的成分。在此过程中，指导者一边呈现出更恰当的行为，一边给以说明。通过这种方法，音乐教师可以获得近乎实际上课的经验，不仅可以改善音乐教学行为，而且可以使他们对决策的有效线索更加敏感，而这正是专家型音乐教师的重要特征。音乐教学的决策过程存在于音乐课堂的方方面面，面对教学中出现的意外，需要利用教育智慧去勇敢尝试，经常对决策进行反思和总结。只有不断积累决策的经验，才能不断生成更成功、更有意义的音乐教学决策。

（四）通过反思提高音乐教学能力

著名美国心理学家波斯纳（Person）曾提出教师成长公式：经验＋反思＝成长。我国心理学家林崇德也提出"优秀教师＝教学过程＋反思"的公式。反思是立足于自我之外批判地考察自己的行为及情境[①]。音乐教师的自我反思是以自己的教学实践过程为思考对象，不断地对自己的行动、决策以及对由此产生的结果进行批判性的、有意识的分析和评价。它是音乐教师在教学实践中发现问题、思考问题、解决

① 张大均．教育心理学．人民教育出版社，2005：490．

问题的一种态度和方式。

1. 反思的环节

(1) 课前反思

课前反思主要是指在上课之前对自己的教案与教学设计思路进行反思，如教学目标是否把丰富学生的音乐情感体验、培养学生的审美意识放在首要位置；教学设计是否有利于营造民主、愉悦的音乐学习氛围；教学内容的选择是否适合学生的身心发展特点；学生学习现状与能力水平现状如何，怎样导入才能引发学生的学习兴趣；音乐欣赏时要不要用多媒体展示；自己或他人以前在教授这一教学内容时曾遇到过哪些问题，是采用什么策略和方法解决的，效果如何等。音乐教师要对音乐课堂教学的教学目的、教学方法及整个教学脉络中的不足与盲点不断地进行反思，从而不断明确自己的教学意图，使认识更加深入，提出解决问题的检验假说，达到最佳的课前准备状态。

(2) 课中反思

课中反思是指音乐教师在进行音乐教学时能否根据教学情况灵活有效地监控、调节教学活动，对学生的参与、学习状态进行反思。这种反思有利于及时调整教学策略，实现教学过程的最优化。在音乐教学中，教师应随时反思自己是否创设了宽松和谐的音乐学习环境；学生是否积极主动地参与了教学的每个环节，是否让学生都做到了动手、动口、动眼、动耳、动脑、动情，是否让学生积极主动地参与审美体验，是否用心灵和情感去感受、感悟音乐等。

(3) 课后反思

课后反思是在音乐教学实践后对音乐教学的组织、采用的教学手段和方法、教学的效果等进行反思总结，进一步明确教学理念，修正课堂教学设计、改进教学方法。课后，音乐教师可以进行诸如这样的有效反思：这节课的教学任务完成与否；教学方法是否与学生的心理、生理发展特点相适应；整堂课的教学设计是否合理，是否体现了学生为主体的教学理念；学生的知识、技能的掌握情况；通过本课教学，学生的情感是否得到了陶冶；整堂课是否体现了音乐课的特色；如何更改，如何完善等。通过反思，找出教学中存在的问题，进而找出改进教学的措施和方法，将原教学设计整合成新型的反思型教学设计。

2. 反思的方法

(1) 撰写音乐教学日志

教学日志是一种对教师自己的思想变化和行为变化的记录。通过写音乐教学日志，音乐教师可以理性地检查自己教学工作过程中存在的不足，为弥补这些不足寻求解决方法。音乐教学日志是音乐教师提高教学艺术水平的强有力工具。日志反思中包含了对每个学生的教学反思、对每堂课的教学反思、对教学模式的反思、对示范效果的教学反思、对音乐作品讲解方式与程度的反思等。

(2) 与同事交流

局限于个人经历和经验的教学是狭隘的、封闭的，同事之间的交流对音乐教师的成长具有重要的影响。如果音乐教师在一种合作的文化氛围中开放性地对话和讨论，会使每位音乐教师的思想得到启迪，教学行为得到改善，同事的思想和良好的建议会成为自身专业发展的重要资源。

(3) 经典文献研读

研读经典理论文献是音乐教师反思不可或缺的方法和手段。音乐教师通过研读高水平的文献，可从文献的大量信息中为自己的教学现状提供新的阐释，为自己所面临的教学问题的解决澄清思路。音乐教师阅读的经典文献不要仅仅局限于自己的音乐技能或音乐理论方面，普通教学基本理论、学习理论、课程论、教育哲学、教育心理学等方面也要涉猎。对于音乐教师来讲，还要注意多阅读文学、美学等艺术门类方面的文献，这样可提高音乐教师对艺术审视的理解性和包容性。阅读文献能够帮助音乐教师真正理解音乐教学的本质和意义，从而达到启迪思想，增强理性智慧，促进教学艺术水平的提高。

(4) 行动研究

行动研究是直接着眼于教学实践的改进，为弄明白音乐教学实践中遇到的问题的实质，探索用以改进音乐教学的行动方案。音乐教师应成为教学和研究的主人，成为发现音乐教学问题、解决音乐教学问题的追寻者。在音乐教学过程中以研究者的心态置身于音乐教学情境之中，以研究者的眼光来审视学生和教学过程的实际情况，会潜移默化地完善音乐教师的教学行为。《豪斯赖特宣言》为未来音乐教师教学理念与教学行为的内在关系作了全面的界定。《宣言》首先强调了教师的思维和情感在音乐教学行为中的重要性，继而从12个方面对未来教师的教学行为作了深入的内涵剖析，其全文如下。

《豪斯赖特宣言》：前瞻2020年音乐教育的观念与行动纲领
(Housewright Decleartion)

音乐与人类共生存。它由人民创造，由人民共享。历史已经并将无疑继续证明人类对音乐的这一选择。正因如此，音乐必然对人类具备着重要的价值。

音乐在人类的生活中有着不可替代的作用。它升华人的精神，丰富生活的质量。毋庸置疑，有意义的音乐活动应当成为人在追求终身发展的过程中不可缺少的人生体验。

音乐本身的性质及其与人的素质的关系决定着，音乐是人类知与行的一种基本方式，包括思维、身体和情感。音乐具备学习的价值，因为它不仅代表着人类的基本思维和行动方式，而且是人类在意义的创造和共享活动中的主要途径之一。只有通过完整和充分的学习，才能领悟其丰富的内涵。

社会和科技的变化将对未来音乐教育产生巨大的影响。人口的变迁，科学技术的迅猛进步是不可抗拒的。它们将对教师和学生的音乐体验方式产生深远的影响。

音乐教育者必须在当今音乐教育优势的基础上，承担起勾画音乐教育未来前景的责任，确保最优秀的西方艺术传统和最优秀的其他民族的音乐传统得以世代传承。

我们达成以下共识。

1. 所有人，不论年龄、文化背景、能力、居住地和经济状况，都有权充分地获得尽可能最佳的音乐经验。

2. 音乐学习的本性必须得以维护。音乐教育者必须将音乐教学和音乐体验引导到有意义的发展方向。

3. 各级学校必须为正式的音乐学习分配教学时间，保证并落实全面、有序和基于标准的音乐教育方案。

4. 所有的音乐在课程中具备一定的地位。不仅西方艺术传统需要得到保留和传播，音乐教育者还要意识到人类经验中其他民族的音乐，并能把它们融入课堂和教学。

5. 音乐教育者需要具备与科技更新和进步相适应的能力和知识，为运用所有恰当的工具来促进音乐学习做好准备，此外，还要认识到人的力量在音乐的创造和共享中的重要性。

6. 音乐教育者在改进音乐教学质量的过程中，应当参与音乐实业、其他各种音乐中介机构和人士的活动。这项工作，应当通过对这些教育资源恰当角色的界定，在每个地方社区得以启动。

7. 由于音乐教学环境的繁衍，音乐教育者目前所界定的角色将随之拓展，职业的音乐教育者必须承担领导作用，协调正式课程和非正式课程的有机整合。

8. 补充未来音乐教师是包括音乐教育者在内的多方人士的责任。这支潜在教师队伍需来自多元化的背景，早日得到发现，形成教学能力和音乐能力，并通过持续的职业发展过程，稳定在教师队伍之中。此外，应当探索教师证书制度的更新，为寻求音乐教师职业的人员拓宽从教的途径。

9. 围绕音乐活动各类课题的学术研究需要受到支持。这些研究包括智力的、情感的，以及对音乐的生理反应。另外，还应当包括与音乐教育相关的社会领域的研究，以及直接有助于有意义的音乐听觉的具体研究。

10. 音乐践行活动是音乐学习的本质途径和形态。学习者通过这类活动，认识和理解音乐、音乐的传统。音乐践行活动应被广义地阐述为表演、作曲、即兴、听赏和运用音乐记谱法。

11. 音乐教育者必须和其他各界人士携起手来，在始于尽早年龄并持续终身的教育过程中，为所有人提供有意义的音乐教学的多种机会。

12. 音乐教育者必须认清并努力克服完整实现上述任务的一切障碍。

第六章 音乐创作教学心理

> **请你思考**
>
> - 音乐创作具有怎样的心理特征？
> - 音乐创作具有哪些心理动因？
> - 音乐创作具有哪些心理方式？
> - 音乐教育过程如何培养学生的创作思维？

音乐实践包括创作、表演和欣赏三大环节，音乐创作是这三大环节的基础。音乐创作反映了音乐艺术的基本面貌，音乐作为一门独立的艺术，它的风格标志也主要体现在创作思维的特征上。音乐创作关系到一个时代、一个民族、一个国家的音乐事业，因而对音乐创作理论的研究是不容忽视的。音乐创作是高层次的音乐能力，是创作者运用想象力对大脑记忆的音乐现象、音乐事实、音乐观念进行新的组织和创造，产生出新的音乐形象的过程。

第一节 音乐创作的心理特征

一、音乐创作中的创造力

（一）音乐创造力的本质

音乐创作是音乐实践活动的基础，它历来是音乐理论研究的主要对象。音乐创造力是音乐创作者创作音乐的一种能力。对音乐创造力的理解，研究者从不同的研究角度得出了各种不同的结论。从创造目的出发，研究者认为音乐创造力是将头脑中音乐的抽象形式转化为具体形式（音乐艺术作品）一种思维定向能力；从创造结果的观点出发，研究者认为音乐创造力是运用头脑中的一切音乐构想，产生出与时代相符合并能感应本时代人心声艺术形象的综合思维能力；从创造过程来看，研究者认为音乐创造力是指人们立足于大脑中的音乐思想，借鉴传统思维模式，创造出

具有新元素音乐艺术的持续性思维能力；从创作者的个性特征来看，研究者认为音乐创造力是指最能反映创作者个性和思维的各种能力的音乐音响呈现形态。以上四种观点，都试图从不同侧面揭示音乐创造力的本质含义——音乐音响艺术化组合与构建的新颖思维能力。

（二）音乐创造力的相关因素

从音乐艺术的存在形态和存在过程看，与音乐创造力有关的因素主要是激情和想象。

激情是音乐创作的动力，同时又可以转化为音乐的表现内容，可以说没有激情就没有音乐创作。激情是在音乐创作过程中呈现的心理状态，是音乐创作者共同具有的、最重要的心理品质之一，是音乐创作者对所从事的创作活动和表现对象具有的一种真挚、热烈、充沛的感情。从心理学上说，激情是一种强烈、激动而短促的情绪状态，具有迅猛、激烈、难以抑制的特点。处于激情中的人，能够在一定的时间内调动起自己身心的巨大潜力，把全部感情、注意和能力高度集中于某一创造对象上，有力地激发创造想象和灵感。和晚年贝多芬时常在一起的辛德勒回忆说："当贝多芬在创作《庄严弥撒》时，他完全像个充满了狂喜的人。"据研究史料反映：肖邦在创作《bA大调波兰舞曲》时，由于处于高度的激情状态中，竟使他仿佛真的听到了波兰先辈们的脚步声，眼前出现了他们全副武装愈走愈近的幻影，吓得他逃离了自己的创作室。柴可夫斯基在构思他的第六交响曲时，竟激动地放声大哭，他在述说自己写作歌剧《黑桃皇后》的情形时说："今天我完成了第七场，当格尔曼自杀的时候，我痛心地哭了。"[①] 冼星海在《我学习音乐的经过》中记述了他在巴黎一间阁楼上写作《风》的情形，这已为大家所熟知。施光南在谈他创作《周总理，您在哪里？》时说："这个感情是积累了很长时间的，写的时候一边写一边掉泪，整个的音调不是用作曲手法想出来的，而是自然地从心里呼喊出来的，写的当时是一种撕心裂肺的感觉。"

音乐想象主要是一种以乐思为思维材料的形象与形象的心理联结。在音乐创作的一系列心理活动中，中心环节是想象。音乐形象的塑造、音乐美的构成，主要通过想象活动来实现。音乐想象是诉诸人的听觉的一种形象思维活动，是作曲家在已有音乐素材的基础上，经过加工、改造和重新组合，创造新的音乐表象的心理活动。音乐想象是按照美的规律创造音乐形式的心理联结活动，音乐想象最终以"物化"的音乐形式加以表现，这不仅是指作为音乐音响及其主题音调的幻想性流动，而且是指由乐音的各种纵向和横向的结合所创造的完整音乐形象。同样一种活生生的生活与感情形象，可以用毫无创造性的陈腐音乐语言与形式来展示，也可能用具有独

① 毛宇宽. 俄罗斯音乐之魂——柴可夫斯基. 人民音乐出版社. 2003.

创性的新颖的音乐语言与形式加以表现，这就要看音乐创作者的想象在音乐语言和形式上的创造力发挥程度。音乐想象是使音乐形象具体化的一种技巧行为，创作想象如果缺乏这种使想象"物化"为音乐形象的技巧，是创造不出成功的音乐艺术作品的。

二、音乐创作中的灵感

英国哲学家罗素确信，逻辑思维只能用新的说法叙述一些在某些程度上早已为人们所知的东西；而灵感思维恰恰相反，它常常导致"智力上的跃进"，放射出创造性的火花，可唤起人脑潜意识和显意识交互过程中形成的创造性。从心理学角度看，灵感和逻辑思维具有的本质不同主要表现在思维的过程和状态上。

（一）音乐创作中灵感的本质

灵感思维是现代思维的重要形式之一，它是人们无法控制的、创造力高度发挥的、突发性的思维现象，主要表现为文艺、科学、决策等过程中以从未曾意料到的方式突然获得的异常强大的创造力。其成果具有高度的独创性和不可模仿性，因而从灵感存在的现象看，其思维表现形式趋向非理性化。灵感究其本质是人的大脑积淀的创造意识或创造神经回路受触媒作用引发创造的意识流，并继而迸发出创新思维的闪光。灵感是在自由大胆的类比联想中质疑求异，以获取不期而至的惊奇。灵感是突发性的，但不是凭空产生的。灵感思维具有"非逻辑性、无意识性和无根据性"的表征，但这并不是说灵感思维是完全脱离客观实际和理性逻辑思维的，因为灵感中的非理性因素正是以客观现实材料和理性逻辑思维为基础，是对客观现实材料及事物予以非逻辑和逻辑的经验后思维形式的积淀显现。

那么音乐创作中到底有没有灵感呢？威尔第说："我相信灵感。"[①] 柴可夫斯基说："我对灵感的追求总不会落空……我和她已经难分难离了。"[②] 灵感不仅存在音乐作曲过程中，同时也是在一切音乐艺术活动过程中都会出现的一种心理现象，它是一种音乐新思想、音乐新概念或音乐新形象的孕育，由音乐艺术不成熟到成熟的质变阶段的具体表现，是音乐创作（一度创作、二度创作、三度创作）达到一定阶段产生的飞跃。

下面的一些例子可以充分体现出这一点。

莫扎特曾在一封信中写到："当我感觉良好、心情愉快时，或是饱餐后漫步时，或是夜里不能入睡时，乐思就异常灵巧、成群地向我走来，它们是从哪来的呢？这我一点也不知道。"[③] 贝多芬也曾说过："您问我的乐思是从哪里来的吗？这我也不

① 〔日〕门子直卫等．外国音乐家传．文化艺术出版社．1986.
② 毛宇宽．俄罗斯音乐之魂——柴可夫斯基．人民音乐出版社．2003.
③ 赵鑫珊、周玉明．莫扎特之魂．上海音乐出版社．1996.

能确切告诉您,它们不请自来,像似间接地、又像直接地出现,我在大自然的怀抱里,在林中漫步时,在夜的寂静中捕捉它们,清早起来,心情振奋,这种心情诗人用文字表达,而在我这里就转化为声音,发出响声,喧闹着,狂吼着,直到以乐谱的形式出现在我的面前。"[①] 舒伯特的朋友保恩有过这样一段回忆:"有一天,我和马洛费尔同去访问舒伯特,我们走到他家的门口,看见他正捧着一本书,在高声朗读《魔王》的诗句,读得十分出神,完全没有发现我们的到来,他拿着书在室内徘徊,突然把身体靠在桌上,拿起笔来在纸上疾书,不久就写成了这首好歌。"[②] 作曲家李焕之在《创作交响乐的一些体会》一文中说:"音乐形象思维常常是带有自发性的,这就是所谓'灵感'的产生,所谓'音乐的瞬间'对于作曲家来说是可贵的,如何使这种产生灵感的思维活动成为自觉的活动,也就是说,如何培养起一种饱满的旺盛的创作情绪却是十分重要的。"

(二) 音乐创作灵感产生的特征

俄国大作家柴可夫斯基曾谈到:"甚至是最伟大的音乐天才,有时也会受缺乏灵感所困扰。它是一个客人,不是一请就请到的。在这当中,就必须工作,一个诚实的艺术家决不能交叉着手坐在那里,说他还没有兴致……必须得抓紧,有信心,那么灵感一定会来的。"

可见,第一,音乐创作的灵感是在音乐活动的参与者长期、艰苦的创造性劳动过程后产生的,是音乐活动的参与者在创作实践中对他所创造的音乐形象的热烈顽强、百折不回地执著追求的结果。正如柴可夫斯基所说:"灵感是一位不爱拜访懒汉的客人,它出现在召唤它的人面前。"柴可夫斯基在谈他自己的创作时说:"全部秘密在于,我每天准时工作,在这方面我用钢铁般的意志控制自己。当没有特殊的工作热情时,我就强制自己去克服无兴致的心情,全神贯注。"[③] 以才思敏捷著称的奥地利大作曲家莫扎特之所以创作灵感滔滔不绝,除了自身天才的素质之外,也是他刻苦积累的结果,他对哈兹说,没有一个音乐家的作品,他不是彻底研究过,并且经常浏览的。作曲家的积累包括他们丰富的生活体验形成的感觉表象,情感体验与记忆,自然音响与人类语言表情音调、各种音乐作品的音调的结合,创作技巧与音乐传统的影响,也包括过去创作实践的经验以及构想的乐思,当然,还有人类历史的沉淀。迈耶尔在《音乐美学若干问题》一书中说到:"表面上看来好像是源于天授的作曲家们,都曾经集中地创造性地完成这种准备工作,包括他们所受的训练、接受传统,最后是自己以前作品中对艺术问题的探讨。"

第二,灵感是在良好的情绪状态下,在把精力高度集中于音乐想象时产生的。

① 〔日〕门子直卫等. 外国音乐家传. 文化艺术出版社. 1986.
② 同上.
③ 毛宇宽. 俄罗斯音乐之魂——柴可夫斯基. 人民音乐出版社. 2003.

在表现形态上音乐创作的灵感带有突发的、情景性特点，常常在出其不意的刹那间出现，或因外界的某一刺激而受到启发，或由于某种联想而触类旁通，甚至表现为一种难以捉摸的、自发性的心理现象。很难解释清楚，然而它并不是神秘的。对音乐心理学起过奠基作用的德国生理学家赫尔姆霍尔茨曾经说过："身体完全健康并且安闲自在的时刻，好的乐思就会到来。"一些作曲家的创作经验也证明，灵感的产生往往是在经过长期紧张的思索之后的暂时的情绪松弛状态。灵感的这种突发性，表现在创造者无法预料它的降临，无法解释它的出现，也无法估计它的进程，具有一定的偶然性与自觉性。

第三，对客观事物经常保持新鲜的感觉，让注意摆脱习惯性思维程序的束缚，也是捕捉灵感的一个重要心理条件。音乐活动的参与者长期处于狭小的生活情景中，或是长时间地陷入困难的创作任务中不能自拔，都不利于音乐创作灵感的获得，这时改变一下生活环境，或是多听一些各式各样的音乐作品，换写另一类型的音乐作品等，都有可能摆脱习惯性思维程序的束缚，获得新的创作灵感。有许多习以为常的事物不容易引起灵感，而对某些事物第一次所产生的新鲜印象，却往往会激起创作的欲望和灵感。因此，善于从生活中不断发现新的东西，经常保持对新鲜事物的知觉形象，对于作曲家获得创作灵感是很重要的。柴可夫斯基谈到："有时，我满心好奇地看着这一种创造的急流……自动地走进我脑海里划给音乐的那一部分。有时这是对于手边已经在计划的小作品的润饰和旋律的详细发展，有时又会有全新的，从来没有过的音乐思考出现……""因内心灵感的冲动而写成的那一类，无需乎什么意志力的，只要你听从内心的声音就够了……你还没有时间跟随这飞快的行程走到结尾时，时间早已不知不觉的溜过去了。"①

第四，当灵感出现的时候，创造者的想象异常活跃，激情似脱缰的野马在内心奔腾，整个机体处于如醉如痴的迷狂状态。俄国作曲家格林卡说："整夜我处在狂热的热烈状态中，无边的幻想萦绕于我的脑际。就在这夜，我拟出并考虑成熟了整个歌剧的终曲。"奥地利作曲家沃尔夫说："激动使我的脸颊像熔化的铁似的又红又热，灵感的这种状态，对我来说，是一种令人心醉的苦刑，而并非是纯粹的幸福……"由此可见，在灵感产生的创造时刻，作曲家的注意力高度集中，感知清晰，记忆十分牢固，思考十分活跃，想象、联想极其丰富，情感的能量得到充分释放，主体的各种心理因素综合运动并处于相互协调、相互促进的最佳状态。如亨德尔创作清唱剧《弥塞亚》时，完全沉浸于狂热的灵感中，废寝忘食地挥笔写作，当他写完《哈利路亚》大合唱时，竟激动地热泪纵横，高喊看到了天国与耶稣。可见，创作者在灵感涌现的状态下，乐思如泉喷涌，音响运动形态不断地自由呈现，乐句的连接天衣无缝，节奏与和声的进行极有动力，整个作品有一种浑然一体的整体感以及天然

① 毛宇宽. 俄罗斯音乐之魂——柴可夫斯基. 人民音乐出版社. 2003.

而成的自然美。

(三) 音乐创作灵感产生的情景

由于灵感是突发性的，是无法控制的，所以音乐创作灵感创作产生的情景有很多的呈现形式，现在着重介绍以下几种情景。

1. 机遇式

1848年英国有位叫亨利·查德的先生在邮局办事，身边一位先生忙碌着用别针给邮票周边扎孔，并齐整地拆分出邮票的有效部分。次日亨利·查德便到英国专利局申请了"邮票打孔拆分法"的国际专利。此种情景音乐创作中并不鲜见，18世纪法国音乐家拉莫被复调音乐中多声部的音程间自然构成的奇异、立体、宏伟的和声音响效果所震撼，他获得了和声学理论的构想，建立了由完全协和和不完全协和的三度音程叠置建构起来的音乐史上最早的传统和声学。可见音乐创作中的灵感来自于有意识和无意识的观察。

2. 突发式

灵感以这种情景出现是因为创造主体处于内心自由或外在条件下极为放松或极为紧张而发生的意不由自己的通灵感应。俄国化学家门捷列夫有一天处理与自己职业毫不相干的事情时，感到与化学元素周期率研究的未来元素体系较成熟的思想团清晰地闪现于他的脑中，其化学方程式的排列清晰投影于脑海。歌曲之王舒伯特曾有过捉襟见肘的日子，有一天饭店业主看到他步入餐馆，便迎上去幽默地说："我更希望你付给我一张新唱片。"未曾想到这个饥肠辘辘、毫无音乐创作欲的舒伯特竟在分秒间写完了一首传世佳作《摇篮曲》。这就是急中生智式的灵感显现。

3. 变化模仿式

华裔日本人安藤百福从车站旅客自带杯碗、开水、刀叉食用方便面的情景，萌生了杯式、碗式方便面的构想，使"日清"食品由1955年的数万日元起家，很快发展成1995年2137亿日元经营额的跨国大企业。变化模仿式灵感思维是以原实物、原现象或原状态等存在方式的触媒作为灵感引发的外部诱因，启发人们创造出实用、科学、睿智、完美的思维形式或艺术作品成果的灵感构思。印象派作曲家德彪西尤爱在七和弦基础上按三度关系不断向上叠加，构筑成九和弦、十一和弦、十三和弦，解决了音乐的色彩难题。

4. 开拓式

美国著名纳米专家埃里克·德莱克斯勒1986年发表了《创造的发动机》，大多数人视此毫无先例的纳米技术的设想为痴人说梦，然而时隔10年，德国便用精密技术造出了直径1mm、厚度1.9mm、重量0.1mg、转速10万次/min的纳米电机。开拓式是灵感在没有现成东西借鉴的前提下，靠自己独立地去构想、去发现、去创造。20世纪美国现代作曲家约翰·凯奇把音乐的第一创作的重任和权利移交给了现场的

听众,一种不依赖于作曲家的创作意图、艺术趣味、艺术想象力而独立存在的毫无前辙可鉴的创作——偶然音乐《4分33秒》诞生了。

三、音乐创作中的直觉

（一）音乐创作中直觉的本质

人们通常将直觉描述成为某种预感,或者描述为知道某事却不知道自己是如何知道的。音乐创作中的直觉就是指在音乐创作过程中,创作者自己不知道却发生了的创作音乐的行为。荣格认为直觉是指向于内的无意识知觉,与那些依赖于外部感官的、指向于外的有意识感知觉相对立。直觉是一种与逻辑分析的、有意识的认知加工相对的认知加工活动。对音乐创作直觉的本质也有很多种分析。

（1）有的学者把直觉看做是逻辑思维过程中的一个特殊环节或一种特殊形态。其中又有两种意见。第一种意见认为直觉只是各种逻辑的综合运用。持这种意见的学者对音乐创作的直觉的理解就是创作者在创作过程中在无意识的状态下创作出了完整的乐曲,而这种无意识是建立在音乐音响自动化的比较、综合、模拟、类推、归纳、概括的基础之上的。第二种意见认为直觉是逻辑过程凝聚、压缩、简化的结果。其中省略了某些推理和程序,而采取了跳跃的形式,在瞬间猜测到了问题的解答。持这种意见的学者认为音乐创作中的直觉实际上是创作者在创作音乐的过程中由于省略了一部分思考过程,直接对创造好的音乐进行跳跃性思考所造成的。持第一种意见的人也承认直觉包含着"对某些严格的固定的逻辑推理模式和程序的简缩和省略。"

（2）有些学者认为直觉是一种下意识的活动,是"不受逻辑规则约束而在潜意识领域里发生的直接领悟到事物本质或内在意义的一种思维方式"。持这种观点的人认为音乐创作中的灵感是由潜意识发挥作用,创作者往往不能清楚地意识到这种思考过程,这种创作过程是在不自觉的状态下完成的,当创作者有所意识的时候就是在音乐创作成果出来的时候,无意识进入意识后创作者才会发现。

（3）有些学者认为直觉认识的发生是人脑所具有的各种认识功能互补、协调,产生综合作用的结果,其中又有两种意见。第一种意见认为,直觉产生于意识的各种功能的相互协调和相互作用。有的学者认为,直觉认识的出现是人的意识所具有的想象力和抽象力达到和谐统一的结果,这种统一又是以创造性想象为基础的。也有的学者认为,直觉状态产生于"产生新设想的想象力与产生选择的判断力的彼此互补"。第二种意见认为,直觉认识的发生是意识与潜意识相互作用、转化、渗透的结果。这种转化、渗透一方面表现在自觉的有意识的持续思考,是不自觉的潜意识活动产生的前提和条件;另一方面还表现在有意识的思考通过信息的转换,也制约和影响着潜意识活动的方面和水平。还有的学者提出,直觉认识的出现是由于"知

识经验的积累和大脑功能的发展、强烈的主体需要结构、良好的神经素质、外界信息的刺激、兴奋与抑制相互作用"等多方面的复杂因素作用的结果。

综上所述，音乐创作中直觉的本质可以概括为：长期音乐思维过程与艺术思维状态的潜意识集中展现。与音乐创造灵感的本质"踏破铁鞋无觅处，得来全不费工夫"相比，音乐创作直觉的本质是"众里寻他千百度，蓦然回首，那人却在灯火阑珊处"。

（二）音乐创作直觉的特征

1. 突发性、跳跃性

音乐创作直觉突发性是指音乐创作直觉在进行创造性组合时以"爆发式飞跃"的形式实现。音乐创作直觉的跳跃性是指音乐创作直觉"表现为一种非线性的貌似无序的轨迹"。

2. 综合性、非逻辑性

音乐创作直觉的综合性是指在创作过程中，直觉具有协调想象力和抽象力的功能，能直接把脑中突然闪现的音乐音响变成音符的形式表现出来。音乐创作过程中直觉的发生不是通过一些过程推理出来而是自觉自发出来的，没有很清楚的逻辑论证，也对产生的原因没有意识。

3. 信念坚定性、或然性

音乐创作直觉的信念坚定性是指创作者坚信头脑中所呈现的音乐是一部好的作品，这部作品从音乐音响形态的组合及其艺术性的表现都符合音乐审美的美学原则与美学本质。音乐创作直觉的或然性是指由于音乐创作者在知识经验方面的差异，对同一音乐事物或音乐现象可能存在不同的认识，其结论可能正确，也可能不正确，还有待于艺术逻辑或音乐艺术实践加以证实。

4. 自动性、个体性

音乐创作直觉的自动性是指直觉对音乐客观现象及其事物和关系的识别、判断过程，是一个自然而然的过程，无需主体有意识地作出意志努力。个体性是指由于音乐创作主体通常对直觉过程的心理活动没有清晰的意识，往往是知其然，不知其所以然，也无法向他人说明思维和结论形成的原因。

5. 整体性

音乐创作直觉的整体性是指直觉认识不同于从部分到全体的逻辑思维，它从认识开始的时候就是把客体作为一个整体来反映的。

从国内心理学学术界目前的情况来看，关于直觉的研究主要是集中在直觉与科学发现的关系问题上。至于直觉作为一种普遍的思维方式和哲学方法，则研究得很不够。特别是诸如直觉思维与中国哲学史这类重大的理论问题，以及直觉与艺术审美内在心理学、美学关系还有待于学者们的深入探讨。

（三）音乐创作中灵感和直觉的区别

有关音乐创作中直觉和灵感的研究发现，直觉和灵感有一定关系。两者除了概念的外延不同外，还表现出如下的一些特点。

（1）从音乐创作中的直觉与灵感发生的心理机制来看，音乐创作中的直觉虽然有时表现为下意识水平，但通常还是人的综合运用经验信息的意识活动，而音乐创作中的灵感则是一种潜思维形式，它主要在潜意识中孕育成熟。音乐创作中的灵感可以产生于创作者的清醒状态也可以在创作者的不清醒的状态产生，如睡梦状态；而音乐创作中的直觉往往只能产生在创作者的清醒状态；音乐创作过程中灵感的产生往往伴随有强烈的情绪情感体验，而音乐创作中直觉的产生则不会有这种强烈的情绪情感体验出现。

（2）从直觉与灵感的触发机制来看，音乐创作中灵感的产生往往会有偶然机遇的出现，有一些创作者发现，音乐创作中灵感的产生往往需要一个触发物来触发它。还有一些学者认为音乐创作的灵感的产生往往有两种情况：一种是客观上的不期而遇，另一种是创作者主观上的某种不确定的心理状态。相比较而言，音乐创作中的直觉则往往更加依赖创作者以往的知识和经验。

（3）从直觉与灵感的认识功能上看，音乐创作的过程中直觉和灵感各尽其职，通常情况下，灵感的出现与问题的最后解决或关键性突破相联系，而直觉主要在确定方向、选择问题、作出预见、提出假设、寻找方法等方面发挥作用。

第二节 音乐创作的心理动因

一、音乐创作的自我意识

（一）音乐创作中的自我体验

音乐创作中的自我体验就是音乐创作者对自身的认识而引发的内心情感体验，是主观的我对客观的我所持有的一种态度，如自信、自卑、自尊、自满等都是自我体验。音乐自我体验往往与音乐自我认知、音乐自我评价有关，也和自己对社会的审美规范、审美价值标准的认识有关。在音乐创作过程中，音乐家以关切的态度投身于社会活动之中，运用自己的全部感官从社会生活中获取丰富的感性材料，并且通过理性的思考把这些感性材料加以音乐音响性的提炼、概括和集中，凝结成自己的心理体验，这种心理体验的核心是对现实生活的感性概括，同时也包括作曲家对现实生活的理性思考。

（二）音乐创作中的自我表现

音乐作为一种表现性艺术，其存在和传播离不开创作主体积极主动的参与，无论是演唱、演奏还是作曲，都必须有发自内心的强烈表现意识，才能赋予音乐以感人的生命力。

从音乐艺术的本质上看，音乐创作是人类自我的表现，是人的心理、情感的艺术化体现。音乐表现是在一定审美价值的对象下，由注意、兴趣、动机、情感等心理因素共同作用的结果。它是一种十分复杂的心理过程，并与音乐表现的技能、技巧密切相关，两者相辅相成、不可或缺，没有表演技巧，根本谈不到音乐表现；反之，脱离了音乐表现，表演技巧也失去存在价值。只有音乐表现与技巧完美统一，音乐艺术才能实现自身的价值。

音乐创作者处在一定的社会环境中，并不是被动地对其所处的社会环境作出音乐艺术化的机械反应，他们总是试图以特殊的音乐形态影响周围的环境，以便建立起有利于表现自己的音乐形象，实现自己的音乐目标。在音乐创作中，创作者会根据自己的不同需要选择不同的音乐形态和音乐体裁来表现自己。音乐表现形式是多种多样的，有群众歌曲、儿童歌曲、民间歌曲、校园歌曲、艺术歌曲；室内乐、钢琴音乐、交响乐、民乐；合唱音乐、歌剧、清唱剧、音乐剧等。

（三）音乐创作中的自我调节

在音乐创作过程中，创作者的注意力需要高度集中，全身心地投入到创作活动中，会消耗大量的体力和脑力，这样就容易对创作者产生很大的压力，所以在音乐创作过程中要学会自我调节，不仅使身心发展更为协调，也使创作过程更为顺利，避免创作者情绪上的波动，尤其是在创作瓶颈期和创作遇到困难的时候，创作者应该适当宣泄内心的压力，以促使身心免受打击和破坏。创作者应积极宣泄内心的郁闷、愤怒和悲痛，减轻或消除心理压力，避免精神崩溃，恢复心理平衡。如果长期不排解心里的负性情绪，不仅会加重不良情绪的困扰，还会导致某些身心疾病。一般情况下和友人进行交流和改变音乐创作环境是宣泄的最好方法。如果在音乐创作的过程中情绪过于激烈而不便于宣泄的时候，就应当使用转移注意的方法，暂时放下手中的创作工作，选择环境优美的地方活动一下，呼吸一下新鲜空气，看一看新鲜的事物或形象，整理一下自己的思维，关注一下别的事情，这样才有助于下一步创作工作的顺利进行。

二、音乐创作中的社会期待

社会期待是群体依据个体的身份和角色所表达的希望和要求。它总是反映在根据社会公认的音乐价值标准和各种音乐群体的不同要求制定出来的群体音乐准则和音乐行为规范上。这些准则和规范对该群体的人起作用，成为个体的行动动机。社

会期待有不同的层次,有国家的、政党的、学校的、班级的、家庭的以及伙伴的等。社会期待不同于正式的法律、党纪、职务守则及其他的调节机制,它具有不成文的和并非总是可以意识的性质。音乐创作中的社会期待是由社会对音乐的心理定势、社会对音乐的心理定型、音乐知识要素、音乐审美评价及信任等形成的。

对个体来说社会期待包括两方面:一是有义务根据某种音乐群体的期待行事;二是有权利期望周围人的行为符合他们的身份和角色。每个音乐创作者都同时属于各种群体,因而在自己的活动中都建立了一整套的社会期待系统,不同的群体对个体具有不同水平的参照性,常会引起个体的动机斗争。观察表明,从少年期开始,当社会期待和个体的需要产生矛盾时,群体的社会期待便会抑制个人的需要和实现。因此,要了解一个音乐创作者的音乐创作特征,首先要研究他所参照的群体价值和行为准则,了解各群体对他的参照程度,帮助他接受群体的社会期待,并使之内化成为个体的音乐创作需要。

(一)音乐创作中的社会趋同心理

作曲家是音乐创作的主体。"主体"通过各种音乐实践对客体得到的感知、感受,在表达时代精神和自己内心体验的基础上,根据当前时代音乐的发展背景,创作符合当前时代人们审美观的音乐。这种具有音乐时代背景的社会趋同心理对音乐创造者既是一种社会心理规范,同时也是一种社会心理压力。在音乐创作过程中,创作者往往会感觉到这种群体压力。群体压力是群体对其成员的一种影响力,是当群体成员的思想或行为与群体意见或规范发生冲突时,成员为了保持与群体的关系而需要遵守群体意见或规范时所感受到的一种无形的心理压力,它使成员倾向于作出为群体所接受的或认可的反应。正是因为这样一种压力,音乐创作者在创作的过程中会潜意识地尽量使自己创作的音乐符合社会群体大多数人的审美倾向。

当前发展的主流音乐为音乐创作者们提供了一个参照,人们倾向于相信多数,相信主流,认为主流的东西必定就是人们喜欢的东西。音乐创作者在创作的过程中也比较倾向于创作主流形式的音乐,因为人天生就有一种对社会孤立的恐惧感。"趋向于一定的群体是人的一种生存方式,当个人被他所在的群体所排斥时,通常会体验到莫大的痛苦,群体对它所属的成员具有一种力量",对于群体的一般状况的偏离会面临强大的群体压力甚至受到严厉的制裁,这种恐惧感使得群体中的人产生合群的倾向,只有与群体保持一致才能消除个体的不安全感。

(二)音乐创作中的社会职责心理

有人把音乐创作看做是单纯的技巧运用,即千方百计地运用技巧去构建音乐的形式结构。其实,音乐创作技巧的运用仅仅是音乐创作的一种手段,而音乐创作本身包含着极为丰富的社会意义。任何一位伟大的艺术家,总是把自己的创作置于社会和时代的环境中。音乐家也一样,他们所从事的一切活动都与自身所处的社会环

境密切相关，他们应该比普通人更敏锐地观察社会的各种动态，他们的内心也比普通人更为迫切地趋向于时代的精神，具有明显的社会责任感。社会责任感正是音乐创作者从事音乐创作的基础，因为音乐创作无疑是一种表达时代精神和思想的社会实践，是一项高尚而富有深刻社会意义的劳动。美国当代著名作曲家乔治·克拉姆曾经说："我相信音乐反映人类灵魂最深处的能力甚至超过了语言"，"对我来说……似乎任何时期、任何风格的优秀音乐，都呈现出灵感和思想的完美平衡"，"我感觉作曲家开始写一部新作品时，总带着他对他们所希望表达的社会精神气质的直觉入手"，"如果我的音乐能表达此时此地的什么，那我就感到无比幸福了"。克拉姆明确指出了音乐家的创作是为了表达社会精神气质，而音乐也正具备了这种表达的能力。艾伦·科普兰曾经在一篇题为《一个现代派音乐家为现代音乐辩护》的评论文章中说到："如果一定要用简单的语言说明那些富于创造性的音乐家创作的基本意图的话，我会说，作曲家作曲是为了表达、交流及用永久的形式记录下某些思想情感和现实状况。这些思想和情感是作曲家在于他生活的社会的接触中逐渐形成的。他用他那个时代的音乐语言表达这些思想"。

音乐创作最基本的含义之一是表达时代的精神，这充分体现了一种社会职责心理。艺术理论家瓦·康定斯基说："每当人类精神力量有所增长，艺术的力量就随之而增强，因为这两者是密切关联、相辅相成的。相反，在灵魂为物欲主义所禁锢的时代，信仰缺乏，艺术便丧失了自己的目的，'为艺术而艺术'的口号也就应运而生了。艺术家和公众各自分道扬镳了，最终公众对艺术或嗤之以鼻，或把艺术家看成只是技巧娴熟，获得满堂喝彩的魔术师。因此，一个艺术家千万要正确估量自己的地位，明白对艺术和自身所负的责任，懂得他不是一位君主皇上，而是一个为崇高目的服务的人。"

（三）音乐创作中的社会认同心理

社会认同理论认为个体通过社会分类对自己的群体产生认同，并产生内群体偏好和外群体偏见，个体通过实现或维持积极的社会认同来提高自尊，积极的自尊来源于在内群体与相关外群体的有利比较。当社会认同受到威胁时，个体会采用各种策略来提高自尊，个体过分热衷于自己的群体，认为自己的群体比其他的群体好，并在寻求积极的社会认同和自尊中体会团体间差异，就容易引起群体间偏见和群体间冲动。社会认同是指社会的认同作用，或是由一个社会类别全体成员得出的自我描述。在音乐家的创作过程中，创作者往往会通过把内心体验积极改造成音响结构的创作型想象活动来形成特定社会群体的自我描述，这样就可以把内心的想法转化为音响的形式表现出来，使人们了解创作者的想法。作曲者也会尽量采取各自不同的表现形式来使音乐审美者和音乐表演者产生共鸣，以达到社会对音乐的认同。加登纳十分明确地指出，艺术家的创作活动总是围绕着该艺术给定的媒介进行，这是

艺术创作最基本的，也是最终的目的。音乐创作的具体手段总是体现在音响结构的创造上，而这种创造的本质则在于把主观认识真实地改造成欣赏者能够听懂的客观事物。

三、音乐创作中的心理倾向性

（一）音乐创作中的个性倾向性

音乐创作者会受自身性格特点、文化素质、所处环境氛围等方面的影响，在音乐创作中会逐渐形成自己的个性。个性心理是指个人在社会生活中形成的，具有相对稳定的各种心理现象的总和。它包括个性倾向、个性特征和个性调控等方面，其中个性倾向性是最基本的因素。个性倾向性是推动人进行活动的动力系统，是个性结构中最活跃的因素。它决定着人对周围世界认识和态度的选择和趋向，决定着他追求什么，什么对他来说是最有价值的。

个性倾向性主要包括需要、动机。音乐需要是人类独有的一种精神需求，是人的本质力量的显现。马克思从历史唯物主义的高度论证了这个问题，他认为作为人类精神需要和享受的一个方面，艺术和审美是在物质需要和享受得到满足的基础上发展起来的，这是人类的一种高级属性。正如荀子在《乐论》中所言："夫乐者，乐也，人情之所以不免也，故人不能无乐，乐则必发于声音，行于动静，而人之道，声音动静，性术之变尽是矣。"

莫扎特，维也纳古典乐派代表人之一，从小接受奥地利多民族音乐文化的哺育，为奥地利启蒙运动的民族精神所鼓舞，他的音乐淳朴优美，充满着真挚的情感，闪耀着自由的光芒，具有明朗、乐观的素质，常常被誉为"永恒的阳光"。在音乐创作的众多体裁中，他最关心的是歌剧，因为歌剧最便于系统、明确地反映当代进步的社会思潮和艺术观点，因此莫扎特在音乐创作中充分利用其个性化的歌剧作为武器对侮辱他的大主教进行反击，同封建制度进行斗争。然而，同为奥地利籍、同样是维也纳古典乐派代表人之一的海顿，其音乐创作的个性却和莫扎特大相径庭。海顿的童年时代是在农村度过的，当地的民间歌舞给他留下了深刻的印象，他的创作之所以能同多民族的奥地利民间音乐保持紧密的联系，其基础是从小就奠定下来的。海顿的创作遍及音乐的各种体裁和形式，但其最大的功绩却在他的交响曲上。在他的交响曲中，小步舞曲部分与故作风雅的宫廷小步舞曲在很大程度上有所不同，常具有农村舞曲的性质，最后乐章往往是民间风俗画面的写照。海顿的音乐充满了鲜明的形象，善于描绘普通人的日常生活画面，他不像莫扎特那样敢于同古老的封建势力进行斗争，并同封建大主教毅然决裂。因此，音乐创作者的心理需要决定其音乐创作个性。

动机是一个人发动和维持活动的个性倾向性。当个体有某种心理需求又受到适

当刺激时，就会形成活动的动机。人的各种各样的活动总是由一定的动机所引起的，有动机才能唤起活动，动机对活动起着始动作用。音乐创作的动机将直接促使创作者创作愿望的产生。

在音乐艺术中，有一定成就的作曲家与表演家都有一个共同的特点，就是对音乐事业的无比热爱与强烈兴趣，这种热爱和兴趣具有强烈的驱动力。大演奏家梅纽因谈到："当我还是个孩子的时候，我对音乐的热爱就十分强烈，音乐是我的一切，我经常会为某些旋律夜复一夜地感伤流泪，直至睡着。"不少出色的音乐家都把自己的一生献给自己钟情的事业。强烈的创造欲望与表现要求是动机因素中一种积极因子，它能使音乐家不断创造与追求，并且在自我实现中体验到自己的本质力量。大指挥普列文说："演奏好的音乐是无比愉快的，指挥伟大的乐队去演奏伟大的音乐，更是妙不可言。"柴可夫斯基在谈到创作时说："不是因为别人请你写，而是因为你自己觉得有写出来的必要。那时候，而且只有那时候，光荣的果仁就会进入你的才能的沃土。其实你的沃土就等待着播种者……"

（二）音乐创作中的环境倾向性

每种音乐的创作都有自己的背景，在影响音乐创作的背景因素中，地理环境因素所起的作用是最具有稳定性的。不同的地形地貌和环境造就出不同的音乐，并表现出不同的风格特点。

在中国西部高山、高原地区，孕育出的山歌高亢激昂。高原上的歌曲旋律起伏跌宕、气势恢弘，因为婉转曲折的音乐难以表达苍茫辽阔的草原形象，长期生活在这里的人们适应了地广人稀或开门见山的环境，说话声音洪亮，歌唱音域宽广。在坦荡的东部平原地区，孕育出小调体裁的音乐，作品清新流畅、细腻委婉、节奏平稳、脉脉温情，与东部的平原地貌、田野风光如影相随。由于平原地区人口稠密，歌声无需传送太远，故小调一般都是轻唱低吟。

古人云：南人善思，内向，北人善动，外露；北人崇刚，南人尚柔。这种地域特色塑造着人们的气质、性格和情感，影响着人们对音乐的体验和审美情趣，进而对音乐创作风格产生深刻的影响。如我国北方人所处的气候四季分明，温差变化很大，冬季寒冷，北风刚烈，土地干燥，故语音刚直，偏重于喜欢有棱有角、变化幅度较大、风格刚劲、豪放、粗犷的音乐；南方因其气候温和，年温差变化较小，加之雨水多，水网密布，景色秀丽，人们常常偏重于喜欢音乐线条平缓、变化幅度较小，抒情、细腻、委婉的音乐风格。

一般情况下，气候对音乐创作的影响主要体现在南北差异，地形、地貌带来的影响主要体现在东西差异。地理环境通过社会生产生活方式、语言、民俗等影响音乐创作的题材和风格。我国东部农耕地区多小调、号子，西部畜牧业区则多牧歌。东南部水稻田区"田歌"成了广为流传的歌曲体裁。蒙古族在内

蒙古高原的天然牧场上创造了长调。我国江河纵横，孕育出许多风格迥异的船工号子，作为一种背景，水系对歌曲形成的影响与地形地貌不同，往往不是天然界限，相反在民族民间文化流传过程中，成为一种天然的交流渠道，使得统一水系的号子风格相近。沿海地区辽阔广大，有着世界著名的渔场，生活在这里的渔民们创造出独具特色的渔歌。在我国西南部地区大多开门见山，地势崎岖不平，交通不便，许多少数民族音乐与语言一样，成为信息和感情交流的重要手段，甚至是人才的标准、择偶的条件，生活在这些地区的人们"无事不歌"、"无处不歌"，正所谓"羌寨无处不飞歌"。

（三）音乐创作中的审美倾向性

荀子在《乐论》中就指出："乐者，圣人之所乐，而可以善民心。其感人深，其移风易俗。"《乐记》的《乐象篇》也谈到："乐者，德之华也。"古希腊哲学家柏拉图亦认为："我们一向对于身体用教育，对于心灵用音乐。"

音乐审美是人的一种心理活动，它和人的听觉知觉直接联系，并与人的生理特征相联系。在音乐审美过程中，音乐艺术的具体音响作为一种适宜刺激作用于人的听觉分析器引起听觉，进而作用于人的身心，产生审美快感，这是一个刺激——反应模式，是音乐审美生理机制的简单说明。音乐审美的对象是音乐作品，音乐作品从主观上看是一种精神现象，是人类精神活动的产物；从客观上看，则是一些运动着的音响系统。音乐由于其物质材料（乐音的音响体系）的物理属性在空间具有扩散性和穿透力，似乎要迫使人们去聆听，所以比其他艺术更直接、更强烈地对主体产生生理和心理的刺激。音乐创作既然是表达自身和他人的内心，那么，在表现过程中是否可以任凭心灵的游荡随意而作呢？当然不是，因为音乐艺术创作毕竟是一种审美创造，它自始至终都将受到审美活动的支配。正如莫蒂默·卡斯所说："作曲家必须能再现和审美地复制出自己内心的综合心理活动"。可见，音乐美使人的多种心理需求获得实现：音乐的美可以培养人丰富的积极的艺术情感结构与探索真理、寻求音乐艺术客观规律的创造力；音乐的美可以从整体上、本质上把握客观事物本质的思维能力，使人获得趋向美好事物、排斥丑恶事物的心理定势；音乐的美能在良好的艺术氛围中使人具有高尚的思想意识、良好的性格品质，使人类逐步达到自由地、自觉地运用美的规律去把握世界，达到真善美在主客体意义上的高度统一。这就是音乐美存在的价值体现，亦是外在世界价值在音乐音响意义上的充分实现。

审美活动渗透在音乐创作、表演和欣赏三大实践的每一个环节中。严格地讲，每一个环节都是音乐审美创造的过程。音乐欣赏通过外在的听觉感受对实际的音响作出审美判断；音乐表演一方面受内在听觉审美的支配，提前对音色、力度、速度等要素的分寸感作出审美判断，另一方面又通过外在听觉的审美判断及时调整各种表演要素在运用上的审美偏差；音乐创作则主要通过内在听觉的审美判断去选择符

合于作曲家内心表现需要的各种音响要素与手段。正如奥索夫斯基所说:"在创作过程中,艺术家总要体验到一些情感状态,它们必然被包括在经验之内。"

第三节 音乐创作的心理方式

一、音乐创作中的心理模仿

(一)音乐创作对形象的模仿

在音乐创作中,音高、强弱、节奏与速度、紧张度及时间变化率这五种要素与视觉感受中的形状的大、小,质量的轻、重,力量或能量的大、小,运动、变化程度的强、弱,运动、变化的节奏、速度等具有联觉上的对应关系。音乐创作中可以通过音乐固有的特征对视觉感受的形象加以模仿,即音响形象塑造。

1. 音乐创作对"自然景象"的模仿

音乐创作对"自然景象"的模仿主要表现在用特定形态的音乐音响去形象地表现自然现象的形态与特征。如在赫拉玛尼诺夫的《第二钢琴协奏曲》中,90%以上的听众认为开始阶段音乐主题的视觉形象是"波涛汹涌"的大海;而德彪西的管弦乐曲《海》却给人以完全不同的感受,听众更多感到的是"波澜微荡"的音响形象。

2. 音乐创作对"事物动像"的模仿

音乐创作对"事物动像"的模仿表现在用特定形态的音乐音响去形象地表现客观事物的运动状态与特征。格里格在钢琴小品《胡蝶》中用十六分音符半音级进的短距离上行接突然大音程下行,以及附点音符与大音程上下跳动,准确地表现了蝴蝶那种不规则的上下飞行与翅膀上下翻飞的动势。里姆斯基·科萨科夫的《野蜂飞舞》则通过音符出现的速度、半音级进的连贯性以及向一个方向的"冲力",形象地展现出"野蜂"飞行的运动状态。

3. 音乐创作对"活动场景"的模仿

音乐创作对"活动场景"的模仿表现在用特定形态的音乐音响去形象地描写与生动再现典型情境或典型场面的氛围特征。管弦乐曲《北京喜讯到边寨》通过使用快的速度、快的起音、强的力度、丰富的配器、强烈的舞蹈性节奏及低紧张度的音响来表现一种快乐、欢腾的情绪氛围与舞蹈性的场面。

4. 音乐创作对"人物形象"的模仿

音乐创作对"人物形象"的模仿表现在用特定形态的音乐音响去形象地表现某种人物的外形特征和内部心理特征[①]。如"英雄形象"可分解为积极性的、强有力

① 周海宏.音乐与其表现的世界.中央音乐学院出版社,2004.

的、从容的、坚定而果断的、心胸开阔的、勇往直前的等。理查·施特劳斯《英雄生涯》中英雄主题就是首先出现一个稳定的强音，接着以一系列具有积极情态音程，快速地直冲一个半八度之后，下行大跳纯五度，稳定在C音上，然后连续上行三度与纯五度并再次稳定，最后是连续坚定的大二度下行等一系列的音响效果来表达强烈的英雄性的力量与果断的感受。

（二）音乐创作对态势的模仿

音乐创作中的戏剧性、哲理性一般通过音乐音响对客观事物的态势来表达，如何在音乐创作中通过音响来模仿和表达这些戏剧性、哲理性的对象呢？已有的研究表明可以从联觉与音乐审美两个方面，去寻求哲理性、概念性、戏剧性等对象在音乐表现中的实现方法，找出这些对象与音乐音响之间在感性特征上的对应关系。

1. 音乐创作通过音响模仿哲理性、戏剧性对象态势的基础——音乐主题

在表现哲理性、戏剧性对象时，音乐创作中常常使音乐的主题不仅代表角色的形象，而且还往往带有与角色总体情绪体验相应的情态特征及音响态势。如柏辽兹《幻想交响曲》中"情人"的主题，首先通过一个纯四度上行和一个六度上行，其中六度大跳后紧跟着一个高紧张度的小二度上行，随后是连续三个下行音型来模仿女性细小、明亮、柔和、纯美的形象特征和情绪情感表达的态势。这样的安排使人产生距离遥远、可望而不可即的感受，从而准确地表达了一种对爱情的渴望态势。

2. 音乐创作通过音响模仿哲理性、戏剧性对象态势的过程——音乐结构

思想性与戏剧性包含着一种变化的过程与态势，这种变化的过程与态势正是具有时间流动性的音乐结构所擅长模仿的领域[①]。如小提琴协奏曲《梁祝》，作者利用故事情节中"甜蜜的柔情"、"快乐的时光"、"黑暗的阴影"、"逼婚的势力"、"抗婚的决心"、"无奈的绝望"、"投坟殉情的悲壮"、"坟前化蝶与虚幻中的爱情"这些与故事情节密切相关的情感发展主线，分别构成了乐曲的呈示部中的主部、副部及展开部与再现部的内容。音乐的结构安排既符合听觉感性样式良好性的要求，又很好地表现了戏剧性情节的发展过程与态势。通过对这些过程中最具情感特征的主线的表达，以及音乐中非视觉性、非语义性及听觉感性样式良好原则的遵守，作品很好地完成了对音乐表现戏剧性与哲理性对象态势模仿的任务。

3. 音乐创作通过音响对哲理性、戏剧性对象态势表现的条件——心理联觉

音乐的本质属性决定了它可以用联觉对应关系的心理规律使人产生对某种包含着感性特征的思想或戏剧性态势的感受，音乐音响在向人们提供了一系列的感性特征及其组织方式与发展变化的过程后，就完成了它传达思想或戏剧性内涵的任务，剩下的工作要由审美主体在自己的头脑中通过心理联觉完成。

① 周海宏．音乐与其表现的世界．中央音乐学院出版社，2004．

以"人生"这样一个对生活的抽象概念为例,李斯特的交响诗《前奏曲——人生》就是通过描绘一系列生活中具有鲜明感性特征的事件来表达的,如爱情、战斗等。这些生活中的事件,本身具有强烈的感性特征,而这些感性特征中的一部分,可以与音乐的音响态势及音响组织之间构成联觉上的对应关系。音乐不能直接表达"人生"这样一个抽象的概念,但是却可以描摹人生中典型事件的某些感性特征,可以把这些感性特征组接起来形成不同感性特征的系列变化。这一系列感性特征的组合,辅之以一定的提示,就会激起审美者相对明确的心理联想。这种由心理联想而形成的景象系列在人的头脑中构成了一幅人生的画卷,于是"人生"这样的抽象概念,就自然而然地来到了听者的脑海中。

不难看出,要通过对音响态势的模仿表达哲理性与戏剧性的情节,就必须用一些感性体验及其动态的变化组合,来激活听众头脑中的经验、知识、观念等心理因素,进而引发出一系列的心理联觉。

(三) 音乐创作对情感结构的模仿

1. 细腻微妙、难以言传的情绪性在音乐中的表现

由于音乐对情态活动的影响是在声音听觉的层次上发生的,因此它不需要通过任何其他心理活动的中介,就可以直接使人获得情绪体验。如一个小钟发出一声清脆的钟声,就会使人产生悦耳的听觉感受,同时引起相应的兴奋性,以及低强度、低紧张度的情态反应;在小提琴 G 弦上拉出一个音响效果极差的强音,就会产生一种不适的听觉感受,同时引起相应的高紧张性、高强度的情态反应。这种情态的反应就会立即使人产生细微的情绪变化体验。如贝多芬《A 大调钢琴奏鸣曲 Op.2 No.2》开始的主题第一乐句使人产生机巧、敏捷、轻盈的感觉,第二乐句则具有积极、坚定、果断的感性特征,而第三乐句则使人产生连绵起伏,似兴奋、似伤感,似紧张、似轻松的复杂感受……它们使人产生了细腻、微妙的情绪体验,但这种瞬息万变的微妙情绪体验不稳定、不明确,因而是难以言传的。这种难以言传的情绪体验,也就难以与其他日常生活中的情绪体验具有明确的对应关系。它们是音乐所直接给予的丰富多变的情绪体验。这种情绪体验在听觉美感的综合作用下,共同产生了音乐欣赏过程中丰富而难言的音乐审美体验。

2. 明确的情绪性对象在音乐中的表现

音乐可以直接使人产生兴奋、压抑,高涨、低落,紧张、放松等情绪体验。已有的对幼儿与儿童对音乐情绪的研究表明,音乐与人的情绪反应之间具有天然的联系[①]。情绪体验成为作曲家音乐创作的重要表现意图。情绪作为人对环境的一种态度和反应自然地要反映到最适合于表现它的音乐艺术之中去。当做曲家的创作被一

[①] 周海宏. 音乐与其表现的世界. 中央音乐学院出版社,2004.

种情绪所控制时，或力图表达他的某种情绪感受时，其创作出来的音乐作品就会使人感到明显的情绪特征。有时在比较短小的作品中，整首作品具有一种明显的情绪，如肖邦的《d小调前奏曲Op.28 No.24》，整首作品表现出一种强烈的悲愤、激昂的情绪；但在更多的时候，一首音乐作品往往包含不同情绪的动态变化过程，但常常是围绕着一种总体性质相近的情绪氛围，来表现情绪的发展与变化，如肖邦《c小调前奏曲Op.28 No.20》，虽然有13小节，却包含着一种情绪的两个侧面：前半部是沉重、雄壮、葬礼式的悲恸，而后半部则是柔弱、细腻的忧伤。

3. 音乐创作中对情感性对象的模仿

当音乐引起了一种相对稳定、持续、具有明显对象性的情态活动时，就形成了比较明确的情感体验，这就要求创作者在进行音乐创作的时候，要对音乐所能表达的情感有充分的认识和把握。情感由于包含着复杂的认识判断活动，因此引起的情绪活动也往往是综合而复杂的。如"爱"的情感中包含着"渴望"、"紧张"、"兴奋"、"美好"、"满足"等，它往往是一个复杂的情绪状态的组合与发展变化。当音乐引起的多种情绪体验均与某种对象的情感体验相关时，在认识成分的介入下，就形成了比较强烈的情感体验。如瓦格纳的歌剧《特里斯坦与伊索尔德》，讲的是作为皇后的伊索尔德爱上了当前国王的侄儿特里斯坦，而他恰恰是杀死自己以前情人的凶手，最后两人终于双双死去的爱情悲剧。对于一个不了解剧情的听者来说，他仅仅会在音乐中体验到一种不断涨、消的情绪体验，一种强烈的不断绵延而又不得缓释的紧张感，在这种情绪体验持续而稳定的发展中就会使听者产生压抑的情绪体验。但是，当听者一旦了解到音乐的表现内容，这时旋律进行的上升、下沉，渐强、渐弱，不得缓解的紧张与不断高涨却又总是压抑着的情绪发展就具有了明显的对象性，这种对象性会进一步使人产生渴望、沮丧等关于特定人物或事物"爱"与"死"的复杂的情感体验。

总之，在音乐创作活动中，稳定、持续的情态活动特征是明确的情绪体验产生的基础，而认识性成分的介入则是情感产生的必要条件，综合性的情感体验又反过来强化、深化与丰富情绪体验。

二、音乐创作中的心理联想

心理学中有两个概念均用于描述从一种心理体验引起另外一种心理体验的现象，即"联觉"与"联想"。联觉（Synesthesia）被定义为从一种感觉引起另一种感觉的心理活动，即对一种感觉器官的刺激引起其他感觉器官感觉的心理活动。联想被定义为由一个事物的观念想到另一事物的观念的心理过程。可见心理联觉一般与音乐要素及其组合形态有关，而心理联想则与音乐的整体形象和风格紧密联系。

（一）音乐创作中心理联想的方法

音乐中的联想大多是指听众在欣赏音乐作品时，根据创作者的表现意图与表现

手法，在头脑中形成的关于作品整体的感受，在此过程中，听众会运用多种感官对不同乐器以及声音的不同特性进行联想。因而音乐创作者在进行音乐创作的时候也应遵循联想的一般规律和方法，创造出以供听众联想的情景和音乐主题，以增强乐曲的感染力，最终与听众获得共鸣。在音乐创作中，具体利用声音的不同特点表达恰当主题的方法主要有以下几种。

1. 黏合

黏合是把客观事物中从未结合过的属性、特征，部分在头脑中结合在一起而形成新的形象。通过这种综合活动，音乐创作者创作了很多不同类型的音乐。这种创作都是将客观事物的某些特征分析出来，然后按照音乐审美的要求，将这些特点重新配置、综合起来，构成了符合审美原则的音乐艺术形象，以满足人们的某种需要。黏合的形象在内容上受到一定的社会文化、民族风俗习惯的影响。圣桑的《动物狂欢节》就是综合了各种乐器的特点，各种动物的典型形态，从而刻画出了一个诙谐有趣的动物欢聚的场景。

2. 夸张

夸张又称为强调，是通过改变客观事物的正常特点，或者突出某些特点而略去另一些特点在头脑中形成新的音乐形象。如为了突出藏族人民的热情与纯朴，在创作有关高原主题的音乐时，常常特别强调音乐音响高远、嘹亮的听觉感受。

3. 典型化

典型化是根据一类事物的共同特征创造新的音乐形象的过程。它是音乐创作的重要方式。非洲音乐总是利用各种原生态乐器表现非洲人民热情奔放的一面，音乐风格欢快跳跃。即使对于不太熟悉这一类型音乐的听众，根据对非洲已有的常识也会轻而易举地体验与理解乐曲的主题。

除以上几种常用的方法外，利用联想进行音乐创作的方法还有很多种，初学者一定要根据音乐的主题选择某一种或几种方法加以运用，这样才能使音乐不仅是时间的艺术，更成为具有生动形象性与视听结合感的独特艺术。

（二）音乐创作中心理联想的种类

联想本义是一种事物和另一种事物相类似时，往往会从这一事物引起对另一事物的心理联结。心理学中常见的联想有因一事物而想起与之有关事物的思想活动，由于某人或某种事物而想起其他相关的人或事物，由某一概念而引起其他相关的概念。音乐创作就是要利用事物相似性的特性来加强事物之间的联系和心理反应，主要有以下几种类型。

1. 相似联想

相似联想是由某一事物或现象想到与其相似的其他事物或现象，进而产生某种的新设想。这种联想表现在音乐创作中即是由某一事物或现象想到与它相似的音响

效果，进而得到灵感，进行创作的活动。如当看到大海的壮阔，波涛汹涌的场景时，很多创作者就从中得到灵感，在创作中大量运用了气势宏大的音响运动形态来表现大海的景象。

2. 接近联想

接近联想是根据事物之间在空间或时间上的彼此接近进行联想，进而产生某种新设想的思维方式。这种联想表现在音乐创作中是事物与音乐的乐章之间在空间或时间上的彼此接近，进而引发创设某种音乐形象或音乐结构的思维方式。如圣桑的《动物狂欢节》就是以戏谑的曲调对一些大师的名曲（包括自己的作品）杂糅在一起，加以夸张变形，生动地描绘出动物们在热闹的节日行列中，各种滑稽有趣的情形。

3. 对比联想

对比联想是根据事物之间存在着的互不相同或彼此相反的情况进行联想，从而引发出某种新的音乐音响形态和音乐风格的思维方式。这种联想表现在音乐创作中就是通过用两种风格迥异、相互矛盾、对比明显的音响来展示另一个鲜明的主题。如要表现恋爱的感觉，创作者通常用时而欢快时而忧伤的曲调来表现主人公内心情感的复杂与矛盾。

三、音乐创作中的规则使用

（一）音乐规则与音乐创作的关系

音乐规则与音乐创作之间的关系是每一位准备从事作曲或正在学习作曲，甚至已经成熟的作曲家们都要面对的一个问题[1]。人们在认识世界，发现各种事物的内在联系的基础上，得出计算的公式、处理事物的法则或提出科学原理和定律等，这些公式、法则、原理、定律都叫"规则"。心理学研究认为，规则作为一种智慧技能，其学习的实质就是使学习者能在体现规则变化的情境中适当应用规则[2]。音乐规则就是进行音乐创作的准则，只有当创作者能按音乐规则进行创作，才能证明其已经掌握了音乐规则。

音乐创作的基础是音乐规则，只有在遵守音乐规则的基础上进行的音乐创作（不管是有意识遵守还是无意识遵守），才能算是真正的音乐创作，这样创作出的作品才是为人们所接受的音乐。从音乐创作的历史来看，没有一首世界名作不具有民族特性，即民族音乐的传统规则[3]。如江南地区民间音乐的传统风格绝不同于内蒙古以北音乐的辽阔和粗犷，二者的区别恰恰是因为地域风情的差异与所用乐器的差

[1] 施万春. 简评《音乐分析与创作导论》. 中国音乐, 1994（3）.
[2] 陈琦, 刘儒德. 当代教育心理学. 北京师范大学出版社, 2007.
[3] 学报编辑部. 我们对音乐创作中几个问题的基本看法. 中央音乐学院学报, 1992（1）.

异,导致了创作者创作出只有用当地传统乐器的发音规则才能表达的感情,这恰恰是对传统音乐规则的遵循。又如罗忠镕先生的《涉江采芙蓉》,也是在严格遵守十二音序列的创作规则基础上创作出来的,并获得了极大的反响。但是音乐创作者必须认识到,音乐规则是音乐作品表现的手段,它本身不产生音乐。严格的规则并不会限制创作者的创造力,遵守规则也并不意味着不能发展变化。任何好的音乐作品都不是对规则的死板遵守,而是极大限度地运用了创作者的各种感情和想象力,以及对创作技法的娴熟运用而创作出的。如我们在创作民族音乐的时候,可以加入一些西欧的传统技法,使其"洋为中用";在有调性的音乐中适当运用多调性、无调性,甚至灵活地使用十二音序列技法使音乐富于歌唱性等[①]。又如在德彪西时期以前,音乐创作非常注重调性,但是经过德彪西的创新之后,音乐创作就不再被既定规则所限制,从而成就了一位革命性的音乐家。在他的音乐中,无处不散发着色彩、音色与节奏之美。所以,在创作过程中,既要遵守音乐及其相关规则但又不能完全为规则左右。

(二) 音乐创作中规则的意识性使用

音乐创作必须遵循一定的规则,当创作者在音乐创作中对创作的规则具有明显意识并刻意安排时,就是对音乐创作规则的意识性使用。音乐创作规则的有意识使用一般表现在曲式结构和主题发展手法的安排方面。

首先,从最基本的主题的构造开始,创作者在进行曲式的设计,乐句长短的构造等安排时要按照一定的规则。简单主题的构造需要从最基本的乐句开始,进而成为一首完整曲子。当然这其中还有对伴奏、乐器的考虑等,都是要根据音乐创作的规则来进行选择与运用。以乐句的开端为例,开端部分的构造决定了后续部分的构造。除调性、速度与节拍外,主题在其开始的断片中必须清楚地表现其基本动机,同时后续部分能满足"可理解性"的要求。

其次,在进行小型曲式的创作过程中,要根据所表现的主题,选择偶数或非偶数、规则或不规则以及对称或不对称的结构。考虑主题与变奏的关系,有些曲式也许源于这样的习俗,即把一个欢快的主题重复几遍,同时作一些润饰和其他增补以免使人感到厌倦。一些古典大师总是要求主题应该能在变奏中辨认出来,原因即在于此。一般来说,各部分之间的比例与结构关系以及主要特征要与所欲表现的主题一致,并尽量突出主题,这是音乐创作的基本规则,当然,关于使用哪些部分来突出乐曲的主题,这是可以随着创作者的喜好而变化的。

大型曲式一般对于音乐创作的初学者来说较难,但是如果有意识地使用一些常见的创作规则,创作者也是可以创作出好的作品的。以奏鸣曲为例,它主

[①] 〔奥〕阿诺德·勋伯格. 作曲基本原理(修订版). 上海音乐出版社, 2007.

要划分为呈示部、展开部与再现部,这是这一曲式的基本结构,任何主题的这一曲式都具有以上三个部分,而像过渡段与尾声的设计则因创作者和创作主题的需要而异。

总之,音乐创作有其最基本的原理,任何音乐创作者想创作出好的作品都要首先遵守这些最基本的原理,有意识地运用创作规则为自己的作品服务,然后根据创作者的个性特点与创作主题需要为作品添砖加瓦,使之更加精彩。

(三) 音乐创作中规则的潜意识性使用

音乐创作的过程是一个由意识和无意识共同构成的多层次、多侧面的立体网络,如果将在自然系统和社会系统作用下所形成的心理结构视为音乐创作的浅层结构,那么,在潜意识影响下的心理结构就可看做是深层结构[①]。

潜意识是人们在生活实践中不会被主体自觉意识到的非理性的精神现象。潜意识在整体心理结构中的地位和作用的研究,最早始于奥地利心理学家弗洛伊德,但是他把性欲当成无意识活动的主要内容与艺术创作的基本动力。其后,瑞士心理学家荣格在探索人类深层心理结构方面超越了这种狭隘的个体经验,着眼于集体心理的积淀;在批判了弗洛伊德的泛性欲主义的基础上,提出了种族的"集体无意识"概念,即用"文化无意识"取代了弗洛伊德的"本能无意识"。"集体无意识"是全民族普遍存在的心理现象,它超越一切个人经验,是从遗传中获得的带有普遍性的"种族记忆"。"集体无意识"的内容主要是各种"原始意象"(也称"原型")的聚集,表现形式通常是民族的神话、图腾崇拜物、艺术等。

要使不同民族的音乐能够使本民族成员甚至其他民族成员倍觉激动人心,富有魅力,就需要创作者在其文化背景下创作出具有本民族特色的音乐,在作品中不自觉地体现"原型",触及民族记忆深处的民族之魂。从这个意义上来说,我们还可以在认同荣格的名言"不是歌德创造了《浮士德》,而是《浮士德》创造了歌德"的基础上,进一步在音乐民族审美心理的研究中提出"不是阿炳创造了《二泉映月》,而是《二泉映月》创造了阿炳"。类似的情况还包括《春江花月夜》、《汉宫秋月》等。因为在这些作品中蕴藏着某种存在于每一位中国人内心深处的民族之魂,在《二泉映月》中,环环相扣、浑然一体的音乐发展渐进蜿游的线性思维,契合于中国人顺应循旧渐变、反对突变的深层审美心理的要求,这首乐曲在民族成员的传播接受过程中各层次的人群都不禁随性依心地轻唱浅吟,认同其为符合中华民族审美心理下的"好听",并为之产生一种心理上极度的愉悦性与舒适感,这背后所包含的深层根源正是"集体无意识"原型的作用[②]。

创作者只有对本民族的心理与性格特征,社会生活和文化艺术有深刻的体验,

[①] 施咏. 中国人音乐审美心理概论. 上海音乐出版社, 2008.
[②] 梁一儒. 民族审美心理学概论. 青海人民出版社, 1994: 100.

对本民族音乐有多层面的思考与认识,才能不知不觉地、恰如其分地把握住音乐创作与民族心理之间的内在联系,创作出真正精彩的作品。

第四节 音乐创造性的培养

一、构建音乐创造性心境

(一)音乐创作的"心理安全"

人本主义心理学家罗杰斯指出,有利于创造活动的一般条件是心理安全和心理自由。有高度创造性的人常偏离文化常模,而社会对个人的奖励常常以顺从为条件,这就会导致创造者偏离常模的思想受到压抑。若社会舆论是赞成奖赏创造活动,能支持或高度容忍"标新立异"、偏离常模的创造者则可感到"心理安全",这种社会心理气氛就有助于保护和激发个体的创造性。因此,当代著名神经病学家艾略特(S. Arieti)认为,最有利于创造性思维培养的社会环境是:能够充分接触和使用各种文化手段;具有对文化刺激的积极接受性;注重发展而不仅仅着眼于眼前;任何公民不受歧视,一律平等;在受到严酷的压迫和排斥之后,能享有自由;能正视不同的甚至相反的文化刺激;容忍不同观点;接触有价值的人;提供刺激和奖励[1]。

学校本身应该是发现、培养学生创造性思维的场所,然而现实并非如此,主要表现在整个学校教育体制缺乏使学生学习必要的"心理安全"。因此,营造有利于学生创造性思维发展的学校环境是促进学生音乐创造性发展的必要条件。第一,学校领导和音乐教师应倡导民主式的教育和管理,放弃权威式的教育和管理,给学生的思想和行为以自由。如果教师或父母态度民主,支持学生在音乐上的创造性,鼓励学生积极探索,则可形成利于创造性人才成长的气候与土壤。事实上,托兰斯的研究发现,一些具有创造性的学生往往以"愚蠢"和"顽皮"著称。第二,改革教育教学的评价方式如改学业结果性评价为过程性评价[2],为学生创造宽松的学习环境,尽可能地使有创造性的学生有时间干自己想干的事,有机会干自己爱干的事。第三,增加学生自主选择课程的机会和有针对性的设计课程。没有选择就失去了个性,也就难有创造性。应加强课程的全面性建设,尤其人文素养课程的设立,以保证创造性发展所需要的最基本的抽象思维和形象思维能力。第四,为学生提供创造性人物的榜样,通过这些榜样人物的激励,使学生潜移默化地受到影响,这些创造性人物包括科学家、艺术家、文学家等,以形成一些创造性个体特征。

[1] 张大均. 教育心理学. 人民教育出版社, 2005.
[2] 刘星. 重庆地区中学生学业过程性评价研究. 西南大学 2010 年硕士学位论文.

(二) 音乐创作的"心理自由"

何谓心理自由？心理学把主体在环境的压力和各种环境的刺激面前，能保持自己的相对独立性与自主性，叫做"心理自由"。人的创造活动源于心理的自由，创造就意味着人能够自由地发挥自己的体力和智力，去改造外在世界。心理学认为，创造是独特的、新颖的、具有社会意义的活动，而音乐创作又不同于其他的创造活动。一般的创造活动是利用现成的物质材料，依据一定的规定进行安排、加工；而音乐创造活动则是依靠想象力去创作出原来不存在的东西，借以抒发艺术情感。这种区别表明了音乐创作对于音乐创作者主体心理自由的依赖。由此看来，音乐创作是心理自由的创造，心理自由在音乐创作活动中起着至关重要的作用。这种作用表现在以下几方面。第一，心理自由有助于阻断音乐创作主体与外在世界结成的物质欲望关系，而促成其审美关系的建立，即音乐创作者把外在世界置于自己的利害考虑之外，以艺术自由的态度去从事音乐创作，外在世界已不再是满足欲求的对象。第二，心理自由有利于促使音乐创作者无拘无束地、自然地披露心声，倾诉情感，表达形象，也就是大胆自由地袒露自己内心世界，表现自己没有被歪曲与压抑的纯真人性。第三，心理自由赋予了音乐创作者充分发挥创造潜能的可能性，只有音乐创作者主体保持一种自由的心境，去从容地进行创造，他的潜在能力才有可能被调动起来，并得到充分发挥。第四，音乐创作的心理自由表现在它超越事实的限制，让想象力腾飞，是促成现实向音乐艺术转化的保证。音乐艺术创作是想象的自由创作，不能脱离经验事实，但又不屈从于经验事实，而且要有意地超越现实。音乐家不仅利用多姿多彩的经验事实并加以改造，还能借助想象创造出无穷无尽的，甚至超越现实或经验事实中根本不存在的形象。这个过程是赋予音乐作品灵魂和艺术价值的心理自由过程，因此黑格尔认为："只有从心灵生发的、长着的东西，符合心灵的创造品，才是艺术的作品。"[1]

(三) 音乐创作的"心理和谐"

心理和谐是罗杰斯人格自我理论的重要概念，指个体自我内部的协调一致以及自我与经验之间的协调[2]。其特点如下：心理构成要素上的协调性，表现为人在认知、情感、意志、个性上的协调一致；为人处世上的理智性，表现为没有或很少有过激行为；心理体验上的愉悦性，心理和谐的人也有喜怒哀乐，但积极愉悦的体验占主导地位；表征意义上的总体性，心理和谐的人也有心理矛盾、冲突的时候，心理的某些成分之间也有一定程度的不和谐，但他能将这样的冲突和矛盾控制在尽可

[1] 〔德〕黑格尔. 美学. 商务印书馆, 1979 (1).

[2] Rogers C R. A Theory of Therapy, Personality, and Interpersonal Relationship as Developed in the Client-Centered Framework, In Koch, S (FL) Psychology. A study of science. New York: Mc Graw Hill, 1959: 1842-1856.

能短的时间和尽可能小的范围内；持续时间上的稳定性，总体意义上的心理和谐在一定时期相对稳定地表现出来，甚至构成了一个人相对稳定的特质[①]。

根据罗杰斯的观点，音乐创作中保持"心理和谐"应注意以下几点。音乐创作中创作者必须首先保持自我的心理平衡与健康，坦诚面对自己的经历。贝多芬经历了毫无幸福可言的童年时代，靠着异于常人的天赋和努力，各地游学，终于以《第二号钢琴协奏曲》在维也纳闻名遐迩；此后，音乐创作生涯如日中天，但随后遭受了耳聋与弟弟去世的双重打击，即使在这个时候，他也有大量优秀的音乐作品问世。其次，音乐创作者能够深刻而敏感地体会自己的情感，把自我体验到的感情融入创作中，这样才能使听众感受到创作者意欲表达的情感和主题，尽量让心理的矛盾因素外露。如古拜多丽娜（Gubaidulina）是当代俄罗斯比较少见的杰出女作曲家，她的曲风非常细腻，她创作的《七言》使用了手风琴、大提琴和弦乐队，表达了近于疯狂的情感，是一部情感表现力非常丰富的作品。钢琴诗人肖邦总是善于把自己体会的情感通过社会所接受的多种音乐方式表达出来。民间音乐家阿炳不仅创作了我们所熟知的《二泉映月》、《昭君出塞》等名曲，他更是一位用音乐素材针砭时弊的民间音乐创作大师。他常常将当时的社会黑暗用人们喜闻乐见的说唱形式表达出来，吸引听众。他唱出了群众的心声音，也宣泄了自己面对黑暗社会的苦闷。

二、塑造音乐创造性人格

创造性人格是创造性的重要组成部分。培养音乐创作者的创造性人格是培养音乐创造性思维的重要内容。如何培养音乐创作者的创造性人格，根据心理学家的观点，概括说来应注意以下几点。

（一）保护音乐创作的好奇心

爱因斯坦说过："我没有特殊的天赋，我只有强烈的好奇心。"好奇心就是强烈的求知欲。

求知欲是指在认识事物过程中对未知的新奇事物的积极探索的一种心理倾向，它是促进人智能发展和帮助人认识客观世界的内部动因。已有研究发现，求知欲与好奇心对学生创造力的形成、个性的发展，尤其是稳定兴趣的形成和积极、主动性格特点的形成具有重要作用[②]。如果音乐教师在音乐创作者的学生时期能全面地发展他们的求知欲与好奇心，让他们对音乐世界有积极、主动的探索，那么这无疑对音乐创作者是一笔巨大的财富。如果个体的求知欲、好奇心在早年未得到支持与扶持，就会衰退，其创造性就会降低。因此音乐创作者个体的求知欲、好奇心以及由此引起的各种音乐探索与尝试的活动应该受到鼓励和奖赏，不应受到忽视、压制、

[①] 石国兴，高志文. 心理和谐结构探析. 光明日报，2007.
[②] 刘云艳. 幼儿好奇心的教育促进研究. 西南大学博士学位论文，2003.

摧残而过早夭折。这需要做到以下几点。

第一，为音乐创作者提供丰富的环境刺激，让创作者广泛地接触外部环境，留心生活细节。很多优秀的音乐作品正是在创作者对生活的体验中提炼与创作出来的。罗忠镕先生的《涉江采芙蓉》就是在大量的参阅古典诗词，实地考察各种民族音乐并综合自己的感受而写成的。

第二，鼓励个体积极参加各种音乐活动。通过感官获得直接经验，从而培养和激发学生的音乐创作好奇心。

第三，音乐教师应采用灵活、多样的教学方法来培养、激发学生的求知欲与好奇心。音乐教师的主要任务之一是对学生们的好奇心指出方向，并且向他们提供可利用的新因素，以引起和激发他们的求知欲。从事音乐教学工作必须知道采用一些真正对学生起作用的音乐音响刺激，其中有些必须是新的，另有一些必须是已经熟悉的，新旧音响刺激混合必将更加引起学生们的求知欲。教学中音乐教师应适当形成"认知信息缺失"，[①] 使学生在心理上产生疑问和要求质疑的心态，这是激发学生求知欲与好奇心非常有效的方法。如同一音乐主题，要求学生用不同的曲调和乐器表现出来，比较哪一种表演最适合这个主题的情绪情感体验和音乐发展的动力趋向。

第四，为学生营造一个宽松、民主、自由的环境，允许学生自由探索，排除否定、敌意和害怕的情感。音乐创作不是一蹴而就，很多经典的乐曲都是经过创作者反复修改，才直至完美。这就要求教师评价学生的创作作品时，不要一味否定，而是要本着接纳与鼓励的态度来探讨乐曲本身的问题。

（二）鼓励音乐创作的多样性

音乐创作的多样性就是让音乐创作者创造出各种不同风格、不同主题的音乐。音乐教育活动中音乐教师应注意培养学生独立自主的能力，重视学生与众不同的音乐见解和观点，支持学生以不同的方式体验、理解音乐现象，以多样的手法表现同一音乐主题，发展学生的音乐个性和音乐独创性。

1. 联想类比法

联想类比法是由一个音乐现象或事物想到另一个音乐现象或事物，如接近联想、类似联想、对比联想、因果联想、从属联想、遥远联想等。罗西尼的歌剧《威廉·退尔》序曲最后一段写抗敌胜利，为了表现这一主题，他用了与马蹄声"哒哒啦、哒哒啦"非常相似的节奏，这让听众自然会产生一种联想：这可能是军队，是骑兵队在奔驰。

2. 组合创新法

组合创新法是按照一定的音乐创作技术需要，将两个或两个以上的技术因素如

① 张大均. 教育心理学. 人民教育出版社，2005.

结构或模块等通过巧妙的组合，去获得具有统一风格的新作品的过程。何训田的作品《阿姐鼓》就是将民歌的叙事风格与流行歌曲的表现手法结合起来，这种新颖的组合赢得了极大的成功，并成为20世纪90年代"流行歌曲民歌化潮流"达到高峰时期的经典作品。

3. 转换思考法

转换思考法是一种在没有直接解决问题的通路时，走间接的通路巧妙绕过问题解决障碍而实现问题解决的方法，也就是平常说的"换个角度想想"、"另辟蹊径"等。在音乐创作的时候，经常会遇到各种难题和障碍，如果换个角度，换个方式，可能会创作出与先前预想的作品完全不同的东西[①]。法国印象派代表人物德彪西写《大海》主题的音乐，用了三个乐章但从不"描写"与"模仿"大海的形象，而是用一种全新的音乐创作思路去刻画大海的性格。它的第一乐章的标题是"从破晓到中午的海"，是写平静温柔的海、从薄雾中慢慢显现的海；第二乐章是"浪的嬉戏"，写顽皮的海，海浪在追啊、玩啊。第三乐章是"海与风的对白"，这是咆哮的海。因此这部作品被叫做"交响素描"，使听众领略到不同性格的海，给人耳目一新的感受。

（三）提倡音乐创作中的幻想

音乐创作不是一项随意性哼哼曲调、玩玩节奏的创作活动，而是一项具有一系列严密的科学规律的艺术性创作。在音乐创作过程中，音乐创作者要把已经感知的记忆材料和信息变成有艺术性、逻辑性的音响形态，必须经过思维和想象的选择、提炼、构思、组合的复杂过程。由于音乐创作是以旋律、节奏、调式、和声等音乐语言为物质材料，因此音乐创作思维是和这些音乐要素的运动形态和特点联系在一起的。在所有艺术门类的创造中，音乐创作的想象比其他种类的艺术表现得尤为突出。这和它的想象方式有很大关系，因为在其他艺术门类中所具有的那种现实中的"原型"，在音乐中是不单一、清晰存在的。如靠视觉材料来显示的绘画或雕塑，我们可以看到人或物的形象，可以看到现实中可见的、可触的客体。靠文字概念来显示内涵和意义的文学，我们可以看到经过回忆联想或曾经亲自经历的事件发展的细节。音乐创作过程却不能以这种可视、可触、可感的方式直接地复现现实中的具体事件、具体现象的整个细节特征。正如奥地利音乐美学家汉斯立克所说："作曲家不能改造什么东西，它必须从头创造一切。画家、诗人看到自然美时便已有收获，作曲家却必须聚精会神，从自己的内心制造出东西来。"[②] 这就是说，音乐创作中找不到任何现实物质世界的对应物，作曲家必须通过丰富的创造性想象，把生活中情感体验过的心理因素转化为与现实世界不同的，但又具有审美价值的音响形态和艺术意象。这种转化具有明显的"幻想"特性。在音乐创作的幻想机制中，最为重要的

① 张大均. 教育心理学. 人民教育出版社，2005.
② 〔奥〕汉斯立克. 论音乐的美. 人民音乐出版社，1980.

是形成音响表象，它是以作曲家记忆中的音响表象为基础材料，并通过主体对这些表象材料的分析、综合，创造出一个全新的音响形态的心理过程。贝多芬曾对他的好朋友施洛埃泽尔描述过他的创作想象："我长期的带着我的乐思，在记下来之前长期保留在脑海中，基本乐思从未离开我，它积累、成长。我听到并看到图像的全面扩充，像在一个模式中似的。"① 贝多芬所要说明的是，在音乐创作的想象过程中，音响表象的创作想象是从"基本乐思"开始，由"记忆积累"到乐思"逐渐发展"，最后到"成长定型"的思维过程。因此可以说音乐的创作想象和创作思维是作曲家把内心精神体验转化为具体音响形态的最重要的运作轴心。②

三、创设音乐创造性教学模式

（一）开设创造性音乐课程

开设创造性音乐课程已成为国内外开发学生音乐创造性的有效途径，尤其是一些发达国家已开设多种音乐创造性课程。创造性课程不仅能让学生学习各种基本音乐知识和技能，而且更重要的是培养他们独立思考与创作的能力。实践证明，创造性音乐教学模式的教学效果优于传统音乐教学模式。

创造性课程一般分为三个阶段：第一阶段，学习音乐学科的历史，从丰富多彩、引人入胜的音乐家的历史故事中，鼓励学生进行音乐创作与创新；第二阶段，让学生学习勇于创新的音乐家与艺术家的个性，把自己当做一个创造力非凡的音乐家；第三阶段，在音乐创作课中让学生真正像一个音乐家一样去动手从事音乐创造活动。具体的方法分为两部分。第一是自我设计课，包括一般设计和重要设计。一般设计是在短时间内（1—2节课）能够完成的设计，如一小段设定好主题的乐章。对于这种设计，教师要花较多时间和精力帮助学生选题，题目的大小、深浅要适中，并遵循从易到难的原则，以帮助学生创作的成功，增强创造的积极性。重要的设计则一般安排在一个学习阶段快结束的时候，以此来检验学生所学音乐知识和创作技能的掌握与应用情况。这种设计就要求学生尽可能发挥自己的创造与想象的能力，创作出具有自己独特个性的音乐作品，并且教师一定要在适当的时候反馈，指导学生修改，以增强学生的创作积极性。

第二是发散思维训练课，这是国内外训练创造性思维的一种最常见的方式，有以下集中方法：用途扩散，即以某件乐器可以模仿的声音种类为扩散点，尽可能多地设想它的各种不同声音；结构扩散，即以一首未完的乐曲为扩散点，设想出该乐曲结尾的各种可能性；方法扩散，即以一个固定的主题为扩散点，设想出使用不同乐器，不同情绪情感、不同速度、不同表现形式来表达这一主题的各种可能性。

① 〔法〕罗曼·罗兰. 贝多芬传. 人民音乐出版社，1985.
② 刘华. 浅谈音乐创作的心理结构. 美与时代，2003，6（下）.

(二) 采用"头脑风暴"音乐教学手段

头脑风暴法的发明者是现代创造学的创始人、美国学者阿里克斯·奥斯本。奥斯本于1938年首次提出头脑风暴法,原指精神疾病患者头脑中短时间出现的思维紊乱现象,病人会产生大量的胡思乱想。奥斯本借用这个概念来比喻思维高度活跃,打破常规的思维方式而产生大量创造性设想的状况。头脑风暴的特点是让参与者敞开心扉,使各种设想在相互碰撞中激起脑海的创造性"风暴"。头脑风暴法可分为直接头脑风暴法和质疑头脑风暴法。前者是在专家群体决策基础上尽可能激发创造性,产生尽可能多的设想的方法,后者则是对前者提出的设想、方案逐一质疑、分析其现实可行性。

音乐教学采用头脑风暴的教学手段要遵循以下几个基本程序,以保障头脑风暴法讨论对音乐创作教学的有效性。第一,确定议题,一个好的头脑风暴教学是从对问题准确的阐明开始,如讨论一首曲目的组织结构。第二,提前准备,为使头脑风暴法畅谈的效率较高,效果较好,组织者与参与者必须先了解某一议题的背景资料及相关情况。第三,确定人选,一般以8~12人为宜,也可略有增减(5~15人)。参与者人数太少不利于交流信息、激发思维;而人数太多则不易掌握,且每个人发言的机会相对减少,也会影响讨论气氛。第四,明确分工,要推定一名主持人,重申讨论的纪律,掌控讨论进程,活跃讨论气氛等。讨论的重要信息要由1~2名记录员记录下来,以免遗忘。第五,掌握时间,一般而言,以几十分钟为宜,时间太短会使参与者难以畅所欲言,太长则容易产生疲劳感,影响讨论效果。

成功进行头脑风暴讨论必须注意以下几点:第一,自由畅想,即讨论者不受任何束缚和限制,可以从不同角度、不同层次提出自己的意见和想法;第二,延迟评判,坚持不当场对任何意见和想法作出评价的原则;第三,禁止批评,讨论中每个人不得对别人的想法和意见提出批评意见,因为批评会对创造性思维产生抑制作用;第四,追求数量,参加讨论的每个人都要抓紧时间多思考,多提设想。在某种意义上,设想的质量和数量密切相关,产生的设想越多,其中的创造性设想就可能越多[①]。

由此可见,头脑风暴法不仅促进音乐教学活动,更大的价值在于它可以通过良好的刺激直接地影响和改造学生的不良思维方式,增强学生自主思维的主动性与积极性。

(三) 强化音乐多元性思维策略

多元性思维是大脑在思维时呈现的一种扩散状态的思维模式,又称发散思维、辐射思维、放射思维、多向思维、扩散思维或求异思维,是指从一个目标出发,沿

① 谭志敏,郭亮. 头脑风暴法在教学中的运用及其注意要点. 继续教育研究,2009(5).

着各种不同的途径去思考，探求多种答案的思维，与聚合思维相对。不少心理学家认为，多元性思维是创造性思维的最主要特点，是测定创造力的主要标志之一。

多元性思维表现为思维视野广阔，音乐中最常见的变奏曲就是多元性思维的具体体现。管弦乐曲《森吉德马》前后两段旋律相同，而速度、力度、节奏、音色和伴奏音型起了变化，就是用了多元性思维的变奏手法。第一段轻柔缓慢，气息宽广，描写了辽阔壮丽的草原景色；第二段速度转快，节奏活跃，描写了草原人民的愉快生活[①]。此外，毛泽东使用同一词牌《沁园春》，写出了表达不同情感的《沁园春·雪》与《沁园春·长沙》，这也是多元思维的表现。

音乐创作中多元性思维具有以下特点。

第一，流畅性，即音乐观念的自由表达与发挥，指在尽可能短的时间内生成并表达出尽可能多的音乐思维。当学生能在短时间内表达出多种乐思，这时候教师要加以强化。

第二，变通性，就是克服人们头脑中某种自己设置僵化的思维框架，按照某一新的方向来思索问题的过程。变通性需要借助横向类比、跨域转化、触类旁通，使发散思维沿着不同的方面和方向扩散，表现出极其丰富的多样性和多面性。如人们认为北方大多数少数民族音乐的风格都是粗犷豪放的，使用的是当地的一些乐器，那么能否从其他角度，使用其他乐器来展现当地少数民族细腻柔情的一面呢？

第三，独特性，音乐创作中最重要的就是作品的个性与独特性。这是音乐多元性思维的最高目标。

第四，多感官性，多元性思维不仅运用视觉思维和听觉思维，而且也充分利用联觉等其他感官接收信息并进行加工，以此增强听众对音乐的感受性。

在教学中，当学生出现这种音乐多元性思维时，教师首先应该肯定并保护。因为只有让学生首先感到被尊重，才能真正实施这种音乐多元性思维策略，从而最终有利于音乐创作。其次，教师应根据学生音乐多元性思维的特点，使用多种策略培养学生的音乐多元性思维，最终让学生在音乐创作时能有意识地使用这些策略。

① 钱康仁. 音乐欣赏讲话. 上海音乐出版社，1982.

第七章 音乐表演教学心理

> **请你思考**
>
> - 音乐表演涉及哪些主要心理要素?
> - 乐感在音乐表演中起什么作用?
> - 音乐表演的情感表达与哪些因素相关?
> - 音乐表演的心理素质与哪些因素相关?
> - 在音乐表演的教学过程中如何培养学生的乐感、情感和心理素质?

第一节 音乐表演中的乐感

一、乐感的心理含义

从心理学角度看,音乐表演乐感是指作品的语言符号、音乐符号、音响符号作用于表演主体的感觉器官(主要是听觉器官和视觉器官)所引起的整体的、外显的、自动的心理反应。这种反应将使表演主体的心理产生三种变化:感、知觉化主要表现乐感的整体性,情绪化主要表现乐感的外显性,直觉化主要表现乐感的自动性。

(一)感知觉促动

认知心理学认为,"感觉是对刺激的觉察"[①],是对直接作用于感觉器官的客观事物个别属性的反映。也就是说感觉信息是具体的、特殊的。这里所说的具体与特殊是针对感觉的对象而言;另一方面,感觉信息又是模糊的、整体的,这是针对感觉对象的内容而言。因此音乐表演中的感觉往往只是对音乐表演中声音形象的直接感受,这种获得对作品"个别属性"的感受在表达作品的深层意味时往往具有模糊意义的整体性。但正是这种模糊意义的整体性成了音乐表演乐感不可或缺的心理起

① 王甦.认知心理学.北京大学出版社,1992:31.

点，对音乐表演具有明显的启动效应和范畴效应。在音乐教学中我们发现，如果在表演前让表演者的感觉器官对作品的感知达到一定的次数，无须通过音乐和文学的讲解，就能对作品的情思韵味达到相当程度的领悟。

"知觉是感觉信息的组织和解释，是一种富有主动性和选择性的构造过程。"[①] 知觉既有赖于感觉的"自下而上"的心理加工，又有赖于已储存的知识和经验的"自上而下"的加工。也就是说它既具有直接性质，又具有间接性质。知觉的这种双向作用的心理特征在具体的音乐表演中对作品的感知时会体现出两种主要途径（听觉感知和视觉感知）和四种主要的心理特征（知觉的相对性、知觉的选择性、知觉的整体性、知觉的恒常性）。

音乐表演中的听觉感知主要表现为对音乐作品中艺术化声音特性的感知，进而达到辨义和表情的目的。表演者把作品的声音作为刺激对象而感知，其感知效果的指标主要是清晰度和可懂度。清晰度指音乐表演时乐音运动形态的元素性特征；可懂度指乐音运动形态存在情境的整体性特征。心理实验研究表明，具有一定言语实践经验的人在感知言语时，并不完全是对单个字词的感知，而是把字词存在的情景——短语结构作为感知的单元，也就是把短语作为完整的自然结构加以感知，并且在感知后的言语信息记忆时，往往以短语结构作为自然的整体单位加以储存。对于音乐，弗莱士（Fraisse）在这方面的研究发现，当听者听到一系列的声音时并不是将声音知觉成单个的元素，而是倾向于将之分组，通常为2个一组和4个一组，偶尔也会3个一组，组中元素的数量依赖于速度，速度越快则组中包含的元素数越多[②]。这被称为主观分组，与沙斯（Chase）提出的组块理论是一致的。该理论认为，信息是以组块的形式编码和存储的。对于音乐的记忆来说，"它们在人的认知系统中是按照层级性组织进行存储的"，"层级性组织是用来编码和提取信息的普遍认知规则"[③]。音乐表演中的视觉感知主要是对由于艺术化乐音所引起的表演主体表演动作（发声状态与形体动作）和表情动作（言语的动作姿态和面部肌肉运动）的感知。这种视觉感知可以通过表演主体的自我感知和对表演客体的感知来达到。

音乐表演中知觉的相对性主要表现在处理"形象与背景"[④]、"知觉对比"[⑤] 的心理过程之中。音乐表演中"形象与背景"主要是指声音体系与表演场景的关系，它主要关注的是音乐表演艺术表现时横向的心理关系；音乐表演中"知觉对比"是指表演时的声音系统和场景呈现时不同特征所形成的心理关系，它主要关注的是音乐

① 王甦. 认知心理学. 北京大学出版社，1992：31.
② raise, P. Rhythm and tempo. In D. Deutsch (Ed). The Psychology of Music New York: Academic Press, 1982: 149-181.
③ 郭秀艳，周楚，黄希庭. 音乐时间知觉的研究述评. 西南师范大学学报（人文科学版），2004（1）.
④ 张春兴. 现代心理学. 上海人民出版社，1994：118.
⑤ 同上书：119.

表演纵向的心理关系。心理学研究表明，知觉常常被称为"知觉经验"，"知觉经验不是绝对的，而是相对的"[①]，因此当我们在感知一个物体时，不能以该物体孤立地作为引起知觉的刺激，而必须同时看到物体周围所存在的其他刺激，因为这些刺激的性质与两者之间的关系，将影响我们对该物体所获得的知觉经验。如同样一句语言，当它作为纯粹的言语或作为歌词时给人的语音知觉是不一样的；同样一句旋律，当它与不同的歌词结合时给人的语音知觉和乐音知觉也会不一样。这就需要表演者根据自己的主观意识去判断和选择音乐和语言、表演与伴奏谁是形象、谁是背景的问题，这实质上也是知觉选择性的问题。如果语言是形象，音乐是背景，在知觉上就会产生形象突出、背景后退的现象，形成"宣叙调"性的音乐表演风格，反之，则形成"咏叹调"性的音乐表演风格。这种知觉的相对性常常表现在多段体音乐作品所呈现的表演方式和情感处理的艺术性和变化性。相反，表演主体如果不具有明确的知觉相对性，他（她）便抓不住音乐表演中所要突出的部分，从而容易形成僵死、呆板、教条的表演态势。如有的歌者将作品《夏天最后一朵玫瑰》每一段都唱成一样而缺乏乐感的表现主要是因为知觉的相对性和知觉的选择性差的缘故。

音乐表演中显示知觉相对性的另一心理现象是知觉对比。"所谓知觉对比，是指两种具有相对性质的刺激同时出现或相继出现时，由于两者的彼此影响，致使两刺激引起的知觉差异特别明显的现象。"[②] 音乐是最能体现知觉对比的艺术形态之一，因为它处处充溢着相对的刺激：旋律的高低、起伏，节奏的紧缩、舒张，语音的抑扬、顿挫，伴奏的强弱、轻重，以及音色的明暗、音质的刚柔、音量的大小、音区的宽窄，包括歌唱表演语音运动形态的开合、动静、张弛、收放，语音运动特征的清浊、送气与不送气，声带振动的"轻机能"、"重机能"，音乐表演状态的"动态调节"与"静态调节"，发声意识的主动与被动等，都为表演者的知觉对比提供了可能性。可以说，没有表演者的知觉对比就没有音乐表演艺术。当然，由于"知觉的恒常性"[③] 的存在，在音乐表演中我们不会将知觉对比中的对立因素机械地、极端地割裂开来，也不会出现对一定时代和民族的音乐风格的肆意歪曲和任意地撕裂，形成紊乱错杂的音乐表演的局面。相反，知觉的恒常性会使我们固守和传承时代和民族的优秀音乐传统。

音乐表演中知觉的整体性的一个突出心理现象就是对音乐表演中休止符的感知，它是使音乐表演状态、作品的意义与韵味在与音乐的休止符结合时，形成连贯自然的艺术表现，出现"此时无声胜有声"艺术韵味的心理条件。很多表演者特别是新手在对休止符号的表演时由于缺乏这种知觉的整体性，只是机械地、一丝不苟地从

[①] 张春兴. 现代心理学. 上海人民出版社，1994：117.
[②] 同上书：119.
[③] 同上书：124.

节奏、节拍的角度在表演的行为上反映出了休止符的时值,在艺术表现上显得僵死而呆板。正如完形心理学家所认为的那样,"整体知觉经验并不等于各种刺激单独引起知觉之总和。换言之,知觉现象并不遵循科学上的相加原理,整体并不等于部分之和"[①]。音乐表演中对休止符知觉整体性的处理与训练,在意识上主要采用词组意识、乐句意识、乐段意识将零散的刺激形成整体的知觉经验;在表演手段上主要采用"声断气连"、"气断声留",以及形体动作和面部表情的定格与延续等方式达到在休止符上的知觉整体性。

(二) 情绪诱发

音乐表演乐感的心理学含义除直接指向感、知觉外,还与表演者的情绪化反应密切相关,因为乐感的形成离不开情绪的定向作用、调节作用和促进作用,以及由此而外显的情绪化表现。情绪不仅从生理方面,而且从行为和社会认知的方面规范和孕育着乐感的形式和内容。现代心理学研究认为,人在某一活动中的情绪,不只是附属的心理过程或人类活动的干扰因素,而是"具有内部的、行为的和社会适应的机能,是认知、行动、社会交往和发展的重要的激发物和组织者"[②]。特定的情绪激发特定层次的行为,特定的行为反映特定的情绪。这是因为特有的情绪总是和一定的动机机能紧密相连,并行使特定的、内在的、行为的、人际间的调节机能。

情绪的机能又使心理关注欲望和事件,指引个体找到方法来维持、避免或消除某种情绪,以适应一定行为的要求和目的。情绪的这种适应机能直接指向主体的内部心理状态及其与外部环境的关系。因此,从一定意义上说,"情绪是生物性与社会性因素的交织,是先天与后天影响结合的复合心理组织与心理行为"[③]。它包含生物学基础、外显行为模式和内在体验状态三方面的复合心理现象[④]。其中生理过程是情绪的生物学载体,表情是情绪信号的传递工具,是情绪借以社会化的途径,内在体验则是情绪的原始性和社会性适应的凭借和依据,是反映人与外界对人的利害关系,从而驱动人行动的根源。由此,音乐表演中的情绪化反应是一种具有明显指向性的生理性和社会性相联系的综合反应,它不仅决定着表演主体表演的动机、表演行为与状态的维持,而且还制约着表演形式和内容的选择。这些都最终将通过乐感体现出来。

那么,在音乐表演艺术中,由音乐激起的情绪化行为将怎样影响乐感的形成?有哪些心理因素在起作用?现代心理学研究表明,第一,情绪的发生、发展总是与主体行为发生、发展相联系的。一定的情绪产生一定的行为,一定的行为强化一定

① 张春兴. 现代心理学. 上海人民出版社,1994:122-123.
② 冯夏婷. 情绪发生发展机制初探. 心理科学,1999:22.
③ 同上.
④ 同上.

的情绪。当行为与情绪相适应时,将促进行为的发展或加强情绪的维持;相反则阻碍行为的发展或产生消极的情绪。如当特定的音乐刺激表演主体产生了欢快、活泼的情绪,主体便会相应地选择与之相应的咬字、吐字、用气、行腔、连奏、断奏等手段来表现和交流,从而形成富有乐感的表演。第二,情绪的发展与主体的认知发展密切相关。也就是说只有当表演主体处于一定的唤醒水平和将刺激与自我认知的程度联系在一起的时候,主体才会产生相应的情绪,否则便会出现"视而不见"、"充耳不闻"的现象。如有的表演者在演唱作品《铁蹄下的歌女》时始终进入不了"悲愤、激昂"的情绪,主要是作品对表演主体的刺激(主要是声音刺激)没有达到唤醒的心理水平或表演主体本身不具备对相关历史场景情绪体验的记忆和表象。第三,情绪发展的内驱力是需要。需要包括生理需要和社会需要两种。前者是主体在刺激下最初情绪产生的原因,后者是在生理需要逐步社会化和内化的心理过程中产生的情绪的推动力和对情绪的控制力。在音乐表演乐感形成的心理过程中,情绪与行为、认知和内驱力不总是相适应的,有诸多因素制约着它们之间的关系,如音乐技术、音乐知识与经验、表演环境、表演目的、情绪基础、情绪记忆等。因此,这里存在一个表演主体对各种心理关系的情绪调节问题,这种心理调节能力大小的外在表现就是乐感强弱的内在心理机制。

(三)直觉把握

音乐表演乐感中的直觉心理是一种凭"感悟"直接作用于作品符号的快速心理过程。表现为一种难以言传的"意会"和一种范畴性的"经验领悟"。它往往无须对音乐作品的规则和知识作专门的分析,就能敏锐地通过感觉器官捕捉到乐音中所包含的表象、情景和韵味,以及与之相应的声音运动的强弱轻重、缓急顿挫、高低起伏、收放明暗的特色。由此可见,音乐表演中的直觉心理具有直接性、快捷性、整体性和非逻辑性的特点。

直接性是在一种模糊的意识下以跳跃的思维方式径直指向事物结果的特性,表演主体无须完全弄懂音乐声音符号所表现的意义,甚至没有意识到自己的思维过程,艺术化的表演行为就已形成。快捷性是以自动化的方式或快速的心理状态的转换瞬时性地对音乐作品的形式和内容作出判断,迅速形成艺术化声音效果的心理特性。往往表现为瞬间就把握住音乐音响现象的本质特征的"顿悟"。非逻辑性主要表现在脱离了严密逻辑规则和规范推理过程的,带有一定程度的心理猜测性和心理预见性。整体性是指在与乐音相关的词、句、段、篇的整体意识下,在具体的表演环境中整合音乐音响的意味和特色的心理能力。

音乐表演中乐感直觉化的内在心理原因是什么呢?教学心理学认为:"直觉是运

用有关知识组块，迅速、创造性地发现解决问题的方向或途径的思维方式。"① 直觉的产生依赖于主体头脑中"组块"②的容量和性质。组块容量越大，直觉的产生就越快捷；组块性质与当前要解决的问题越具有相关性直觉也最容易产生。在一定意义上说，音乐表演中直觉的产生实质上是一种快速"模式识别"③的心理过程，是一种心智技能。就其生理机制而言，它是表演主体在长期的音乐表演实践中对不同作品的内容、形式及其各种变化有了一定的认识，并在大脑皮层的细胞之间逐渐形成了牢固的联系系统，所以一旦遇到相应的信息刺激时便会迅速地再认。这是一种最节约心理资源的行为。布鲁纳说："直觉是指没有明显地依靠个人技巧的分析器官掌握问题或情景的意义、重要性或结构的行为。"④ 韦伯斯特说："直觉是直接了解或认知。"⑤ 当代认知心理学家西蒙认为："直觉实际上是一种再认。"⑥ 从音乐表演直觉产生的心理过程来看，它主要存在于专家的音乐表演之中，新手和熟手要达到直觉化的乐感程度，必须要在演唱实践中积累和储存丰富的艺术化"组块"。

二、乐感的心理过程

（一）联想

音乐作品中的乐音体系本身是一种符号系统，不具有直接的表象性，必须借助于表演主体的联想才能激活相关的表象，并内化于表演主体的心理结构中，通过外显的声音运动的形态体现出来。因此，音乐表演中的联想主要是为音乐音响及其内在表象间建立某种联系的心理过程，是由某人某事而想起相关的人或事，由这一概念而引起其他相关概念的心理过程。通过联想，表演主体才能进入到音乐音响所描绘的形象的、生动的、具体的、有血有肉的艺术境界之中；离开了联想，仅从音乐音响的表面上去表演，声音的运动形态就会显得枯燥、呆板、单调和乏味，从而给人以肤浅、机械、缺乏乐感的感受。如看见歌词中出现"田园"，就会联想到家乡和故土，而不仅仅是把它当做种菜的地方；看见"春雨"，就会联想到清新和活泼，而不仅仅是把它当做春天的雨；看见"新绿"，就会联想到希望和青春，而不仅仅是把它当做新长出的嫩芽；看见"落叶"，就会联想到寂寥和伤感，而不仅仅是把它当做落下的树叶；看见"袅娜"，就会联想到少女翩翩起舞的苗条体态，而不仅仅是把它当做字典上所解释的"柔软细长"……再如看见音乐作品《怀念战友》中"哈密瓜断了瓜秧，都它尔闲挂在墙上"的字句时，表演者自然就会联想到主人公和战友永

① 张大均. 教学心理学. 西南师大出版社，1997：407.
② 吴庆麟. 教育心理学. 人民教育出版社，1999：265.
③ 王甦. 认知心理学. 北京大学出版社，1992：46-47.
④ 张大均. 教学心理学. 人民教育出版社，2005：406-407.
⑤ 同上.
⑥ 同上.

远分别的痛苦；看见作品中"雪崩飞滚万丈"的语句，就会联想到主人公失去战友时的那种悲痛欲绝的心情。另外，音乐音响的音高、音强、音长、音色还会与空间感、时间感，人或物的性质、状态、性格等因素产生密切的联系。简单地说，音乐表演中的联想就是"触景生情"。正如美学家王朝闻所说："见景生情，就是指曾被一定对象引起情感反应的审美主体，在类似的或相关的条件刺激下，而回忆起过去相关的生活经验和思想感情。"

音乐表演中的乐感在联想维度上是这样一个心理过程，参见图 7-1。

图 7-1 乐感的联想过程

（二）想象

从以上的论述可以看出，音乐表演中联想主要是反映比较接近或比较类似的事物间的心理关系，因而心理学上称之为"接近联想"、"类比联想"或"对比联想"，其心理指向于已然。音乐表演中的想象则是在表象的基础上，通过加工、修正、丰富和补充，将联想形成的具体的、局部的形象或情景整合成抽象完整的形象、情景、思想或意味的心理过程。可见，想象是联想的深化和发展，其心理指向于未然。它与联想的重要心理区别在于其"心理的整合性"。对于音乐表演中乐感形成的心理机制来说，想象是在表演主体与音乐音响接触的过程中，不由自主地依据音乐音响的描述在头脑中创造性地构想出某种境界。这种境界已经不单纯是表象的复呈，而是表象经过调整、加工、重组之后出现的新的形象，进而深化到表演主体思想和灵魂深处。如音乐作品《沁园春·雪》，词的上阕必须充分地利用想象，才能使表演中的乐感在想象的推动下不知不觉地进入言语和乐音对象所描写的境界之中。首先，"冰封、雪飘、长城、大河、银蛇、蜡象"这些词语所激活的只是单个的表象，传达出北方旷远严寒的印象，如果加上"千里、万里、莽莽、滔滔"，主人公那种"博大的胸怀"和"宏伟的气魄"立刻呼之欲出，一副气势磅礴、具有象征意味的画面顿时跃然纸上，使表演主体不由自主地进入到一个全新的境界。这一境界不是表演者无中生有地创造出来的，而是在言语和乐音对象的提示、推动和帮助下，通过对歌词

语感和乐音的体验,进行不随意的再造想象,将言语对象和乐音对象"整合"成的这样一副完整、生动、真实的画面。简单地说,音乐音响中具体、形象、生动的刺激挑逗了表演主体的想象。从心理学的角度看,这是由于音乐音响中所构建的具体可感的形象作用于主体的视听感官之后,第二信号系统的心理机制就开始辨识、读解,在它的操作指导下将激活了的表象加以调整、重组从而整合为一个新的艺术形象,使音乐表演的主体如闻其声、如见其人、如临其境。可见音乐表演中音乐音响的再造想象离不开第二信号系统的把握,这是它得以展开的基础,但也绝离不开主体主动创造的心理。音乐表演中乐感在想象维度的心理过程,参见图7-2。

图 7-2 乐感的想象过程

（三）领悟

音乐表演乐感形成的心理过程中,如果说联想和想象主要作用于表象,那么领悟则主要作用于意义,后者以前者为基础。对于意义来说,文学创作中常用的规律是"用意十分,下语三分"。音乐艺术中具有明显选择性和完形性的音响也必须经过表演主体的深入领悟与体验,才能挖掘出其中的深意和意味,从而以恰当的艺术化声音系统来表现。从音乐作品的音响所具有的意义来看,一般可分为三类:客观意义,它是一定范围的文化群体所公认的意义;作者所赋予的主观意义;表演者和欣赏者所赋予的主观意义。在音乐表演乐感形成的心理过程中,客观意义的领悟主要是通过"模式识别"的心理过程来实现,主观意义的领悟则取决于主体的认知水平。它因人而异,不同的主体有不同的意义阐释。对音乐艺术的表演主体来说,不管他怎样领悟作品的意味,一般都会经过品读和品鉴两种心理过程。

认知心理学家认为:"模式识别过程是感觉信息与长时记忆中的有关信息进行比

较，在决定它与哪个长时记忆中的项目有着最佳匹配的过程。"① 简单地说就是表演主体对作品中感觉到的音、形、义与头脑中储存的音、形、义进行相互验证、比较而最终确定、把握的心理过程，它具有分析、概括、选择的特性。品读的心理过程主要是针对音乐音响的品味和揣摩以及乐音结构和运动相态的体验。其中主要是对重音、语气、语调、语势、旋律方向、节奏动力、和声色彩等要素的斟酌和推敲的心理过程，以便从乐句和乐段的复杂结构中提炼出乐音的真正意义。品鉴的心理过程则主要是通过对音乐音响所表现风格的理解，表演主体根据相应的艺术标准对音乐音响的内容和表现形式作出判断、鉴赏，从而表达对作品认识、体验与评价的心理过程。它是表演主体乐感形成的高级心理层次，也是音乐表演乐感形成最有个性的层次。只有在这个心理层次上，音乐作品的音响与表演者在审美意义上实现真正地沟通，从而使表演者真正表现出作品的风格和韵味。音乐表演中乐感在领悟维度的心理过程，参见图7-3。

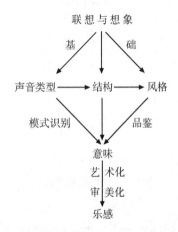

图 7-3 乐感的领悟过程

（四）体验

音乐作品中的音响体系既是认知的符号，更是情感的符号，它们都是音乐创作者对特定的人、事、物以及对社会人生的"心理体验"。因此音乐表演者要把握音乐作品音乐音响的意味、思想和情感，离不开真切的体验。从哲学上看，体验包含两个层次：一个层次是直接经验，具有亲历性和个人性；另一个层次是本体论的认识，即心灵把握生命的活动。在美学中，体验指审美者的深层次的、活生生的、令人沉醉痴迷而难以言说的特殊的内心感受。从心理学上看，体验是一种情感状态，指个人对情绪或情感状态的自我感受，是对情感的觉察和认识。由此可见，音乐表演乐感形成过程中的心理体验，主要是主体通过音乐表演的实践活动与客观对象（音乐

① 王甦.《认知心理学》.北京大学出版社，1992：47.

音响）相互作用、循环往复、多角度多层次信息交换的心理过程。

从音乐表演乐感形成的心理过程指向对象的角度看，它是一个"感之于外，受之于心"的心理过程；从心理过程指向主体的角度看，它是一个"目击事物，便以心击之"的心理过程。"受之于心"指的是"物"对"心"的刺激，"以心击之"指的是"心"对"物"的发现和创造。也就是说体验是一个不断"入乎于内、出乎于外"循环往复的心理过程。在这个过程中会带来表演主体强烈的情绪反应和情感全身心地投入，以至逐渐消融表演主体的自我显意识，达到潜意识、直觉化、自动化的音乐表演形态。

体验有四种层次：一是有意识地去经历、实践，即带着情感去认识、感知音乐音响外显的声音特征和情绪特征，形成一种初步的情绪氛围和情感产生的动力场。二是对音乐音响所激发的主体过去经历过的事件或事物，带着强烈的情感去再感知和再领会。这往往与联想相联系，但这不仅仅是简单地回忆，而是带有情感色彩的联想。三是带着情感去想象可能发生和出现的情感事件或事物。四是对以上三种心理过程的潜意识心理状态。不论是哪一种层次的体验，在整个体验过程中，主体始终都带有一定程度的理性思考（主要针对前三种体验）。也就是说，音乐表演乐感形成的心理过程与主体对作品的理解密不可分。没有一定程度的理解，体验是不可能产生的。但这种以体验以基础的理解不是通过纯粹的理性分析、逻辑推导获得的，而是原本存在于主体心灵之中的思想观念在特定情景之中和特定对象的撞击后而产生的。同时这种理解的作用往往连体验的主体也意识不到，它产生于潜意识之中，即使到了事后也仍然模糊一片。另一方面，体验基于理解又加深理解。有时表演主体无须对音乐作品作分析，只要通过饱含情绪和情感的体验，也能领会作品的内涵，受到强烈的艺术感染。正如席勒在《美育书简》中说："必须通过心灵才能打开通向头脑的路，感受能力的培养是时代最急迫的需要，这不仅因为它是一种改善人生洞察力的手段，而且因为它本身就会唤起洞察力的改善。"

音乐表演的乐感不仅是表演主体对音乐音响符号的感知，而且更主要是在感、知觉基础上的情绪反应和情感体验。同时，音乐表演乐感获得的心理过程也不仅仅是对作品音乐要素单纯的分析和解剖，这种纯粹理性思维的结果只能让表演主体了解形成乐感的成分是什么，要把这些成分整合成完整意义的乐感，必须以形象思维（联想、想象）为基础对音乐表演中音乐音响进行感性和理性想结合的领悟与体验，使表演主体形成既指向作品又指向自我的心理过程。这种心理过程是一个从低级到高级逐渐演化的过程，最终达到直觉化的高级状态。

三、乐感的心理结构

（一）声音—情绪结构

声音—情绪结构是音乐表演主体在乐感方面最基本的心理结构，也是任何表演

主体都具有的乐感心理结构，只是它是否在表演过程中被激活或激活的程度不同而已。

对于音乐表演乐感的声音心理结构来说，主要分为自下而上和自上而下两个维度。自下而上主要包括表演主体对词汇、短语、乐句、乐段等因素所具有的心理输入的特点。总的来看，这些因素在艺术实践活动中不是孤立地指向并作用于表演主体的，而是呈现出一种系统化的动态心理过程。如音位的声音形象总是附着在词汇或短语的强弱、轻重等语音系统之中，形成一个个相连的网络。在这个网络中，主体心理结构已经具有的语音图式会对特定的语音起到自上而下的提示、弥补、纠正的作用，以便让表演主体更好地对作品的语音进行心理的"同化"①。正是由于这样，音乐表演中语音出现的强弱、轻重等现象不仅有利于主体的感知，而且会增强艺术的表现力；相反，在表演中如果表演主体让语音支离破碎地出现，反而损坏了表演主体已有心理图式结构，因为它将语音变成了一个个孤立的个体。从心理自上而下的维度看，音乐表演乐感的声音结构主要包括表演主体对语调、语势、语气、旋律、节奏、和声等因素所具有的心理输出的特点。这是一个最微妙、最复杂、最具有表现力的声音输出过程。它与音乐表演的情感、表象、意义、情境等相应的心理特点紧密相连。音乐艺术表现中的很多细微的差异和某些特殊的意味和气韵都可通过这些心理因素表现出来。可见歌唱乐感的声音心理结构有赖于表演主体已有的声音心理结构和当前声音结构的心理匹配性，匹配程度越高，表演主体在声音方面越具有乐感。

对于音乐表演乐感的情绪心理结构来说，主要分为过程和状态两个维度。情绪的过程维度主要包括表演主体在主观体验、生理反应和表情行为三方面的心理特点。主观体验主要表现在强度（反映主观体验的强弱差别）、快感度和复杂度（如惊恐为惊吓和恐惧的复合）三方面。生理反应主要表现在呼吸系统、血液循环系统、消化系统、内外分泌系统以及脑电、皮肤电反应等方面。对于音乐表演来说，可控制、可直接观察的生理反应主要是呼吸的特征引起的情绪变化对声音效果的影响，如气息的快慢与动机强度的关系，气息量与心理紧张度的关系，气息的方式与情绪的关系等。表情行为主要分为言语表情、面部表情和体态表情。它在音乐表现中对声音效果的影响主要表现在主体的可控性上，如专家可以根据特定作品艺术表现的需要有意识地对某种情绪作适度的夸张、掩饰，甚至是艺术的假装，而新手的表情却显得单调和呆板。

音乐表演中情绪的状态主要表现在情调、心境、激情、应激和热情五个方面。情调给音乐表演中的声音呈现提供基本的情绪氛围；心境给音乐表演声音运动状态

① "同化指主体将外界的刺激有效地整合于已有的图示之中。也就是说，同化是个体以其既有的图式或认知结构为基础去吸收新经验的历程。"——引自车文博：《西方心理学史》.511.

的延续形成相应的心理支持力；激情为音乐表演声音的强烈展现形成强度和时间上的烘托和感染；应激为突然出现的音乐表演或主体处于紧张心理状态下的表演增强一定的心理适应性；热情则为某一特定的音乐表演的整个艺术活动提供持续、强大的心理推动作用和心理动力功能。

歌唱乐感的形成不能超过声音—情绪结构的弹性限度，否则，便不会激活这一图式结构，相关的艺术声音效果也难以形成。如对于从来没有对"草原"产生过视听效果的新手来说，很难在声音的效果和情绪的配合上演唱好作品《赞歌》开始部分具有蒙古长调特征的音乐。当然可以通过后天的学习和训练来增强或改变这种结构。

（二）表象—意义结构

心理学研究认为，过去的经验总是以表象的形式保持着，回忆也总是凭借表象进行。对于音乐表演艺术来说，表演主体可以根据音乐音响的描绘创造表象，对音乐表演乐感起内在作用的是表演主体的记忆表象和想象表象，如没有到过草原和雪山的人，可以通过音乐音响形象生动的模仿与描述获得关于草原和雪山的表象。

记忆表象是"已经储存的知觉象的再现"，想象表象是"经过加工改造而形成的新的形象"。换言之，记忆表象储存的是关于具体的客体和事件的信息，具有和实际知觉相似的性质，并且与外部客体相类似。记忆表象包括视觉表象和听觉表象。视觉表象包含着客体大小和空间的关系，它所携带的大小信息和方位信息内在地规定着音乐音响的幅度和激烈程度。如"大海"和"泉水"的视觉表象就具有不同的性质，因而表演主体在演唱作品《渔家姑娘在海边》和《泉水丁冬响》时，其内在的视觉表象在时空关系上具有不同感受：前者宽广而气势磅礴，因而语音的运动形态显得夸张而有力度；后者小巧而灵活，因而歌唱时在咬字吐字上显得自然而随意，避免歌唱状态的过分的动态化给人带来的造作之感。听觉表象包含着声音的音高、音量、音质和音色等因素之间的关系，是表演主体在表演时角色定位的心理基础，也是影响音乐音响效果个性体现的主要因素。如在演唱作品《杨白劳》时，一个优秀的表演主体的听觉表象必然会具有作品所描绘的主人公的那种"苍老、无力、低沉"声音的艺术特色，因而演唱时语音的运动形态也必然是注重咬字吐字的过程而不仅仅只是结果，以便给人造成一种艺术化的"迟钝、笨重"语音感觉，即使在对该作品开始部分的景物描写的演唱时，语音效果也不能脱离这种听觉表象的特性。

想象表象是在记忆表象的基础上根据具体特定的音乐作品创造出来的新的艺术形象。它一般会经历"心理旋转"和"心理扫描"两种心理过程，表现出"位置效应"、"方向效应"、"距离效应"和"大小效应"。这些"效应"会加强表演主体对作品信息加工的整体性和类比性，形成连贯而自然的艺术表现。如在演唱任志平作词、马骏英作曲的作品《驼铃》时，作品涉及了"戈壁、沙漠、长城、花朵、云层、草

原、森林、暴风、姑娘、百灵、黄莺"等视觉表象，以及"驼铃、歌声"等听觉表象，方位涉及北国、南疆、东海和西域。表演主体在艺术表现的心理过程中如果没有心理旋转和心理扫描的能力，即使具有相应的记忆表象，也难以将这天南海北的客观形象聚合到一首完整的艺术作品之中，达到艺术表现的目的，相反给人的则是表象的堆积和支离破碎的感觉。

音乐表演乐感的意义心理结构主要由模式识别和品读、品鉴两部分构成。

（三）情感—情景结构

音乐表演中的情感并不是一种能单独存在的东西，它往往通过感觉、知觉、联想、想象等心理过程"粘附"于一定的表象之中。情感也存在于音乐音响所具有的意义心理结构之中，当然这种意义不仅包括来自音乐音响的表层意义，更主要是表演主体对音乐音响表层意义及其隐含意义的关系进行深刻体验所获得的引申意义和象征意义。正如叶圣陶先生所说："如果靠翻字典，就得不到什么深切的语感，唯有从生活方面去体验，把生活所得一点一滴积累起来，积聚得越多，了解就越深切，直到自己的语感与作者的不相上下，那时候去鉴赏作品，就能接近作者的旨趣了。"① 可见，音乐表演中的情感主要有"形式性情感"和"内容性情感"两种类型。"形式性情感"获得的心理结构产生于音乐音响本身所具有的"情感性状态"的本质特点。音乐音响的情感性状态指向主观情感，力图使声音运动的形态本身富有某种神韵、意味，创设某种氛围、境界。也就是说音乐音响的情感性状态不是以表现意义为目的，而是以表现人们的情感形态及其变化为宗旨。其运动形式与人们的某种情感形式具有同质同构的关系，如音乐作品《那就是我》，参见谱例7-1。

谱例7-1　《那就是我》

① 马笑霞. 构成语感的心理因素. 中学语文教学，1996（3）.

乐句中连续四次出现"那就是我",如果仅仅从言语的意义上理解无非是"我是风帆"的意义判断,而且语言显得重复、累赘、啰嗦。相反,把这种语言形式当做乐音的情感性运动状态,表演主体就会在高低变化、强弱对比、循环往复的韵律中感悟到"思念、真诚、焦急"的情感。在这一音乐音响情感性的运动形态中,作品不是要告诉表演主体"我是风帆",不仅仅是传达意义的四句话的重复,而是让表演者体验作品的情感形式,是以表达情感为目的而经过类比连接的两个鲜明的意象——"我"与"风帆",它们直接推动表演主体的直觉和想象,从而传达出内在生命的信息。音乐音响的情感性运动不再服务于事实的说明、意思的传达和建立概念作出判断进行推理,而是作为一种材料创造出一种形式使之具有一定的情感内容。由此可见,音乐音响情感性运动所具有的最重要的心理结构是它的"韵律感"和主体根据它所创造的"意象感"。"韵律感"是一种"形式性情感","意象感"是一种"内容性情感"。它们遵循的是"情感逻辑"而不是"推理逻辑",它与人类的情感具有相同或相似的形式。换言之,韵律和意象是音乐音响情感性运动形态的灵魂,韵律主要体现在乐音的高低、快慢、轻重起伏等因素中,它们是外显的情感,与乐音运动外观相辅相成的意象及其呈现和组合的形式则是内隐的"内容性情感"。正如艾略特说:"艺术作品表达情感的唯一方式,是寻求一个'客观对应物',换言之,一组事物,一个情况,一连串事故,为某一特定情感的公式;于是,当必须终止于感官经验的外在事物出现时,那个情感便被引发出来。"[①] 由此可见,这里所说的"韵律",实质上就是音乐音响系统所具有的意义和韵味经表演主体体验后所形成的情绪的动态形式,或舒缓、或紧凑、或轻快、或凝重、或高昂、或低沉、或和风细雨、或惊涛骇浪、或急流涌进、或情意绵绵、或藕断丝连、或戛然而止……这里所说的"意象"实质上就是渗透着情感的表象。它不是纯客观的"象",也不是纯主观的"意"。而是音乐作品和表演者主客观关系的耦合,是一个"立象以尽意"的心理过程。如梅、兰、竹、菊作为植物只是一些具有表象的事物,如果把它们比作"岁寒四友",它们就成了一种"不畏严寒、洁身自好、高贵雅致"的意象。再如音乐作品《燕子》中的"燕子",作为表象它是一种小动物,作为意象她就是作者心中可爱的姑娘。

歌唱乐感的情境心理结构主要表现在表演主体对音乐艺术表演情境的心理适应性上,包括两个方面:艺术角色适应和专业角色适应。艺术角色适应主要指表演主体在舞台时间适应、舞台距离适应、表演期待适应等方面所具有的艺术创造力,专业角色适应主要指表演主体在表演前的准备适应和表演中的过程适应等方面所具有的艺术应激力和艺术应变力。

① 王尚文.语感论.上海教育出版社.2000:278.

从上面的论述中，我们可将音乐表演乐感的心理结构概括如下，参见图 7-4。

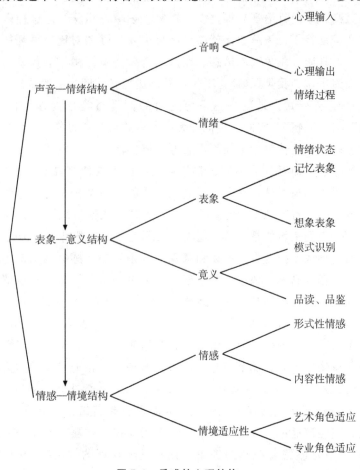

图 7-4　乐感的心理结构

第二节　音乐表演中的情感

一、音乐表演情感的心理来源

（一）情绪刺激

音乐表演的情感主要来源于表演主体在音乐表演中情绪体验的程度。心理学研究发现，情绪体验不是偶然的结果，也不是凭空臆造的产物，而是表演主体长期心理过程的反映。也就是说，这个过程并不是一蹴而就的短暂爆发过程，而是一个不断积累、不断强化的阶段性过程。从总体上看，这种过程主要包括情绪的刺激、情绪的记忆和情绪的强化三个阶段。

情绪的刺激阶段是情绪体验最开始、最直接的阶段。对于音乐表现中的情绪体验

来说，表演主体在情绪刺激阶段主要体验到的是当前作品在情绪上总的特点，是欢乐的还是悲伤的、是雄壮的还是柔美的、是愤怒的还是喜悦的、是幽默的还严肃的……当作品激起的情绪在个体身上发生时，表演主体必然有展示这种主观感受的表达方式，并常常伴以明显的身体外部特征的变化，如《峨嵋酒家》，参见谱例7-2。

谱例 7-2 《峨嵋酒家》

谱例 7-2 中那中欢快、愉悦、自豪的情绪淋漓尽致地流淌在了每一乐句声音运动的形态之中，表演主体的语音运动常常是积极、活跃、轻快而又流畅的，面部肌肉具有向上向外舒展、运动的趋势，同时体态活泼、动作轻盈。从而真切地表达出了对"家乡"热爱的浓浓深情。相反，表现痛苦、悲伤的情绪体验时，声音运动往往缓慢、凝重并常常伴有声音短促的停顿或断续的现象，面部肌肉也具有向下向内

运动的特征，同时体态沉寂、动作内敛迟缓，如《脚夫调》，参见谱例7-3。

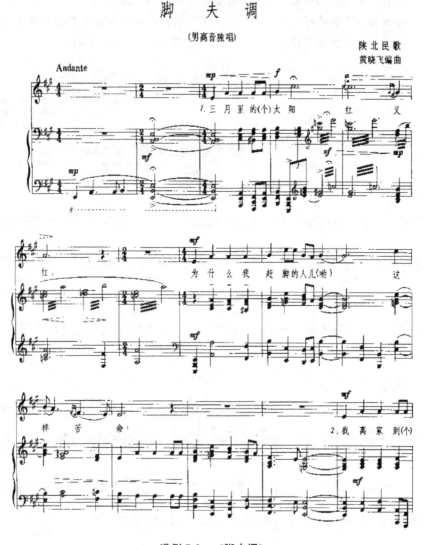

谱例7-3 《脚夫调》

那么，表演主体怎样才能通过当前作品的情绪刺激获得相应的情绪体验呢？从心理学的角度看，离不开表演主体的情绪记忆和情绪强化。

（二）情绪记忆

情绪记忆依赖于主体对过去的情绪体验（包括直接体验和间接体验）和新近适宜情景的激活（作品情绪的刺激）。斯坦尼斯拉夫斯基说："既然你们一旦回忆起过去的情感体验就脸色苍白，面红耳赤，既然你害怕去想早已体验过的不幸，那你们

就有了情感记忆或情绪记忆。"① 音乐表演中表演者身体的运动状态正是主体情绪记忆的一种外显的声音形式。主体在面对特定的音乐作品所提供的当前情绪内容时，激活了他在生活中过去相应的情绪体验，并以这种情绪体验为原材料和前提对作品中的情绪进行选择、提炼和加工，从而通过身体状态以自己适合的方式表达出来。如果主体没有相应的情绪记忆，作品中所蕴涵的情绪是很难用表演的形态来恰如其分地体现的，当然也就没有了"声情并茂"的音乐表演，有的只是一种表演形态的机械反应，除非主体受到某种间接情绪体验的强烈感染。如在演唱作品《我的祖国妈妈》时，主体若没有海外游子对祖国强烈依恋的情绪体验或类似的情绪记忆如对自己家乡的热爱和依恋等，是很难用表演形态来准确地表达出作品内在的、深切的、真诚的情感，参见谱例 7-4。

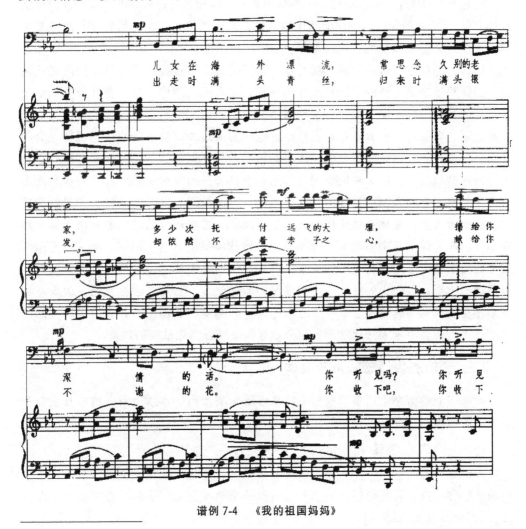

谱例 7-4 《我的祖国妈妈》

① 卢家楣. 情感教学心理学. 上海教育出版社，2001：192.

谱例7-4中"老家"与"大雁","青丝"与"银发"的对比出现，最容易引发主体埋藏在心底的情绪记忆，从而诱发真切的情绪体验。因为人们对"老家"、"青丝"、"银发"这些具有丰富表象性的事物总会有不同程度的情绪记忆，它们是生活中具有普遍性意义的东西，所以最容易引起情绪体验。

（三）情绪强化

仅仅停留在表演主体的"情绪记忆"阶段，自然、自动、流畅的表演运动形态也难以形成，因为情绪记忆只为表演形态提供了一种情绪和行为可能的联结关系，要把这种可能的联结关系变成一种自动的连接，必须在音乐表演过程中对记忆中的情绪进行分类性的、阶段性的、连续性的强化。

心理学家认为："所谓强化，一般指影响有机体在活动过程中产生某种反应可能性的力量。"[①] 对于音乐表演的情绪体验来说，强化将使表演主体倾向于自动重复类似的表演运动形态以便能再次获得相应的情绪体验。

那么，怎样进行情绪的强化呢？首先，情绪强化不可能对多种情绪同时进行强化，必须根据表演主体的个性特点分类进行。在音乐教学中主要体现在教师和学生对作品的选择上，不能忽而进行这种情绪的体验，忽而进行那种情绪的体验，而必须有计划、有侧重、有针对地根据作品所蕴涵的情绪和表演者的情绪记忆特点分类进行，这样才能在情绪的强化中使表演运动形态与不同类型的情绪连接起来，如悲伤的情绪应该是怎样的一种表演运动形态，欣喜若狂的情绪又是怎样的表演运动形态等。其次，音乐表演中情绪的强化必须以一定的时间和次数为基础。如果强化的时间和次数太少，主体在情绪体验的广度和深度上很难形成情绪刺激和语音运动的联结。因而音乐教学中必须为某种类型的情绪体验提供一定的时间。第三，音乐表演中的情绪强化必须具有时间的连续性，即音乐训练中同一类型的情绪体验最好连续不断地出现，以便主体对某一类型情绪体验的强度、过程、发生情景、表现态势等维度在表演运动的特征上有一个清晰的认识和感受，从而把握住表演运动形态的"度"，否则便会出现表演运动型态过分地夸张或过分僵化呆板的现象。

二、音乐表演情感的声音载体

音乐表演的情感与诸多因素相关，从音乐音响形态的本质上看，情感直接与音乐表演的速度和力度具有紧密的联系。

（一）音乐表演速度与情感的关系

我们经常会用速度像节拍器一样精确来讽刺一些毫无表情的演奏。的确，在平时的教学和实践中，我们通常对速度和节奏的准确性要求得更多，而事实上，在真

① 卢家楣．情感教学心理学．上海教育出版社，2001：192．

正杰出的音乐表演中，速度几乎在任何观察尺度上都是一个极其活跃的变量，哪怕是在那些最为严肃的作品中也不例外，参见图7-5①。

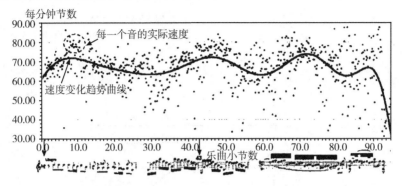

图7-5 巴赫赋格 Bwvlo01 第二乐章宏观速度分析

从图7-5中我们可以发现，在由号称巴赫无伴奏小提琴奏鸣曲最严谨的阐释者谢林演奏的这首赋格的录音中，速度的变化之剧烈和频繁令人惊讶：每个音的实际速度几乎都在每分钟30拍到90拍之间震荡。不过，如果对照乐谱，我们会发现黑线代表的速度变化的趋势，和乐曲各个段落间情绪的增长和消退较为吻合。我们把这种站在乐曲全局来观察的，乐曲总的速度和段落之间的速度波动（在这个尺度上的波动往往不容易直观感受到）称为宏观速度。宏观速度对乐曲表情的影响通常是十分显著和基础性的。在进行录音的版本比较时，我们往往会把宏观速度的比较放在首位，即评价谁演奏得较快。用极端的情况来说，同样一首乐曲用每分钟50拍或者每分钟120拍的速度去演奏，所表现的情感肯定不会一样。事实上，有研究表明，在宏观速度的设定变化后，演奏家对乐曲细节的表情处理也会明显的随之变化。如通常演奏家在现场演奏时比在录音棚里录音速度会快一些，所以我们常常发现，即使同一个演奏家的同一曲目在不同场合下的录音，乐曲的处理也经常会有较大出入。当然，宏观速度虽然对于乐曲的表情非常重要，但从演奏的角度来说，它并不是一个与实际操作紧密关联的参数，而是一个主要从宏观上制约着其他参数的控制量。也许，上例中那些散乱的灰点更令人感到不安甚至怀疑。在全局的尺度上，这些微观的速度变化简直就像是无序的分子运动，而事实上，当我们用放大镜把目光投向局部的音乐结构时，它们（局部节奏）的分布规律也就随之揭示了。

在有表情的演奏中，存在着这样一种现象：音符的时值经常会被演奏者不同程度的夸张，即长的音符被拖得更长，短的音符被演奏得更短。为了研究方便我们需要定义一个术语：起奏间隔，它是表示一个音符起奏的时刻到下一个音符起奏时刻之间的时间间隔。在通常情况下，音符的实际演奏时值和音符表示的时值并不一样，

① 杨健. 音乐表演的情感维度. 南京艺术学院硕士论文，2004（5）.

音与音之间多少有间隙。因此，即使在没有休止符的情形下，相邻两音的 IOI 与音符的时值甚至实际演奏时间意义也是不同的，参见图 7-6。

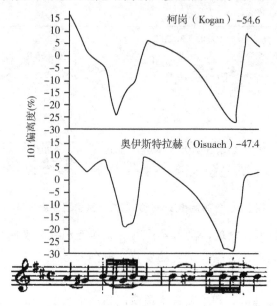

图 7-6　柴可夫斯基小提琴协奏曲 OP. 35 起奏间隔（IOI）分析

奥伊斯特拉赫录音版本 Melodiy BMG74321—34178—2；柯岗，录音版本：EMI-ngelReco 司 567732。纵坐标表示的是 IOI 的偏离度，即实际演奏的起奏间隔，比音符的应有时值长了（正值）还是短了（负值）百分之多少。

从图 7-6 中我们发现两位大师在演奏这个音乐片断时，阴影部分的两组十六分音符的演奏时值，总的来说比起其他的四分音符都明显的紧缩了，并且第二组的紧缩趋势更加鲜明。当然，奥伊斯特拉赫总的演奏速度比柯岗要慢，并且长短对比也更为夸张；结合这段音乐的情绪来说，他更多地强调了音乐细部结构松弛—紧张—松弛、松弛—更紧张—松弛的内在韵味。这种现象在几乎所有风格的音乐中或多或少都存在，除非演奏者根据音乐的需要故意反其道而为之。长短对比的显著与否，对于音乐的表情也会产生各种影响。

（二）音乐表演力度与情感的关系

从前面的讨论中我们会发现，演奏表情的规律往往与力度、旋律走向的对应关系互相联系、交织在一起的，本质上都是音乐内在约定的种种外在表现，之所以单独讨论，更多的是为了研究的方便。图 7-7 中乐段半终止前的那个较大的力度起伏，也可以看做是和旋律走向联系在一起，即旋律上攀——力度增长，参见图 7-7。

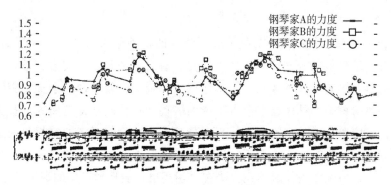

图 7-7　肖邦练习曲 OP.3 第十首力度和旋律走向的分析

在图 7-7 中我们可以更加清晰地看出，旋律走向和音量力度之间的密切的关联。在这段如歌的音乐中，结构的表达退居次要，且和声、织体和音型都相对稳定，从而旋律的起伏便成了突出的主导性因素。可以发现力度变化的曲线和旋律起伏的曲线非常吻合，从而非常充分地表现了作品内在的情感。

三、音乐表演情感问题的教学探讨

（一）教学中注重音乐的感性体验特性

音乐教学具有的感性体验特性是在与西方传统音乐文化发展过程中，讲究音乐结构的逻辑性和音乐内涵的理性化比较的思路上提出来的。西方传统音乐的发展轨迹始终没有离开理性规范下的系统性和理论性（自律论、他律论等），即使是涉及音乐中的感性，也是与感性的认识功能密切相关，直到西方现代音乐时期才主要关注音乐中感性的生命体验（中西音乐文化交融的结果之一）。而中国的传统音乐的发展历程之所以没有形成明显的系统性和泾渭分明的理论性，是因为它始终孕育于人们对音乐的感性体验之中。也就是说，感性体验是中国音乐文化的悠远传统。但是，正是由于现代社会，中西音乐文化的深度交融，西方音乐在逐渐追寻音乐中的感性体验，而中国音乐却在接受西方音乐中的理性归纳思维中逐渐丢弃自己的感性。可见，未来的中国音乐教育首先应强调感性体验特性。这种感性体验特性主要表现在以下几方面。

1. 生活性

总的说来，音乐艺术有两种存在方式：审美存在和生活存在。对于音乐艺术本身来说，它们最初存在的目的主要为了满足人们生存和生活的需要，是人们生活的一部分。如演唱"蒙古长调"最初就是蒙古族先民在蓝天白云之下、辽阔草原之上生活形态自然而直观的流露，或为了抒发某种生活情感，或为了传递某种生活信息。至于它的审美性和艺术性可以说是研究者"强加"给它的。

2. 生命性

任何音乐艺术，作为人类在音响层面特殊的精神创造，都是一种生命的存在。这种生命存在不仅标示着某种音乐形态本身具有自己的基因、要素、结构、能量和生命链，而且蕴涵着和这种音乐形态密切相关的特定民族生命的全部秘密，即这种音乐存在的本身就是某种民族生命力本身的展现，它承载着特定民族的基因谱系和生命之根，贯穿其中的是由特定民族心理凝铸的生命价值观。如赫哲族民歌"伊玛堪"目前只有一个人会唱，如果不加以传承，随着这个人生命的完结"伊玛堪"将随之消失，人们将无法再体验出生命力在"伊玛堪"表现形态中的那种"紧闭双眼、神鹜八荒、绘声绘色、仿佛神灵附体"般的庄严肃穆的感受。

3. 状态性

音乐艺术不仅是音响层面的产物，而且必然涉及特定的空间和时间。也就是说它不仅是声音符号及其意象的存在，而且是其直观的、形象的状态存在。并且这种状态的存在主要体现在音乐音响的时间延续性和表现场景的空间占有性，与特定的生存目的和生活仪式相关。如当原生状态下"川北劳动号子"响起的时候，这种音乐表现形态绝对不是为了好听，这里有一个生存状态需要的问题。

（二）教学中注重音乐的情感凝结特性

从音乐艺术的特殊性看，音乐艺术的存在有两个基本要素：一个是信息，属于认知领域的层面；第二个主要是感性体验层面的情感。这两个属性主要通过音乐的表象、音乐存在的情景，以及音乐情感内涵的特定指向表现出来。

1. 表象性

音乐的情感不仅表现为个体情感，而且更主要是某种民族情感的内蕴。从心理学情感产生机制角度看，这种情感深藏于民族民间音乐"口传心授、世代相传"的特殊形态之中，是一个民族古老的生命记忆和活态的文化基因，体现着一个民族的智慧和精神。也就是说这种情感来源于特定民族对音乐生命体验过程中的心理表象，它包括古老的记忆表象和面对特定情境的想象表象。如流传于长江流域的"川江号子"，如果没有"高耸的石壁、湍急的江水、破旧的船舱、乌黑的大手、殷红的脊背"等鲜活的记忆表象，将难以领略"川江号子"那发人深省的韵味与震人心扉的魅力。

2. 情境性

心理学研究表明，情感的产生源于情绪的激发，情绪的激发依赖于特定情境的刺激。可见，音乐艺术中所蕴涵的情感与特定的情境相关，并且这种情境有两重意思：一是生态环境，它要求在对某一传统音乐形态进行保护时，不能只顾及其音响本身，而必须连同与它的生命休戚与共的生态环境一起加以保护，否则无异于切断水源，将活鱼晾成鱼干。现在已经有把一个原本活跃于民间生活中的歌手从"民间"

提取出来，人为地"推向市场"的案例，割断其本身生活情境的联系，他的歌声就会失去原有的生命力。二是文化环境。一个具有悠久历史的民族（社群）所创造的音乐文化在具体内涵、形式、功能上具有自己的整体特殊性，是该民族精神情感的衍生物，具有内在的统一性，是同源共生、声气相通的文化共同体。

3. 指向性

情绪具有范畴性，情感则具有明确的指向性。如果说音乐艺术的"表象性情感"是一种模糊的普遍性情感，"情境性情感"是一种氛围性情感，那么透过音乐文化形式而直接指向其观念性内容的情感则是一种清晰的原生性情感。通过这种情感，我们可以解读各种音乐文化的精神价值，辨识它的历史年轮、演变规律，以及触摸蕴含着该民族传统文化最深厚的根源、该民族文化身份的原生态和原始的生活方式、行为规范，甚至"看到"该民族祖先们特有的思维方式、生存方式和价值观念。因此，当我们在接触某种音乐文化时，不应仅仅把它当做一种唱唱跳跳的现象，而要透过这些现象思考祖先们的情感方式。只有在这种意义上与我们的祖先在情感上沟通，才能产生民族的自信心，增强民族自豪感，从而在传统音乐文化中找到民族认同感和归属感。

（三）教学中注重音乐的心理图式特性

心理图式是有组织的信息结构在心理上的快速反应模式，它具有范畴性、程序性和规律性。心理学家安德森（Anderson）认为，当我们具有房子的心理图式，当问到"房子是什么"时，心理上会立即反映出如下内容：房子是一种建筑物，房子由房间组成，房子用木头、砖头或石头盖成，房子供人居住，房子通常为直线型和三角形。同样，当我们具有某种音乐的心理图式，如当问到"信天游是什么"时，头脑中也会自然而然出现苍茫辽阔的黄土高原，高亢而悠长的音响效果，戴着白羊肚头巾的陕北汉子，掩映于半山腰的一排排窑洞。可见对于音乐艺术的存在状态来说，心理图式的范畴性主要表现为音乐艺术具有的地域性，心理图式的程序性和规律性主要表现为音乐艺术的整体性。

1. 地域性

音乐艺术的地域性是它赖以产生和生存的基础，而音乐艺术的地域性所形成的心理图式特性则是它个性化的体现。也就是说只要有了这种心理图式性，就会自然而然地，有时甚至是潜意识性的将某种传统音乐文化与其他文化区别开来，从而体现出它独特的风格。我国的现代音乐发展过程中背离音乐传统丢弃自我的现象，在很大程度上是用西方音乐的图式包括其审美标准来衡量中国的传统音乐。可见未来音乐艺术发展过程中，只有形成与之相适应的心理图式，才能从心灵深处彻底改变看不起我国传统音乐文化的观念，才能真正理解"只有民族的才是世界的"这句话的深意。

2. 整体性

音乐艺术的整体性主要表现为传统音乐文化的产生、发展，甚至变迁的结构性，并且它不是音乐元素之和，而是一个不可分割的整体文化圈。文化圈的特点一方面必须有较大的族群或民族的固定不变的基本文化作为根基，因此它具有持久而广阔的地理空间；另一方面，文化圈还拥有独立整体的文化丛，它的移动是全部的文化范畴的移动。可见面对某种传统音乐文化，不管这个整体性的音乐文化圈处中处于核心位置的衣食住行因素，还是由此核心推演而成的民俗礼仪、宗教信仰等因素，都缺一不可。也就是某种音乐文化的韵味在于它与周围的一切因素融为一体时才能呈现。现代消费社会中的传统音乐文化在脱离了它赖产生的文化整体性后，在某种程度上已经干瘪为某个传统文化的外壳和符号，如现在许多风景区标示某一民族结婚仪式上的音乐表演。

（四）教学中注重音乐的心理期待特性

1. 对象性

中国音乐文化所具有的心理期待特性首先来自于"神性"的期盼，即这些传统音乐文化是"敬畏神灵、期待平安"的对象性存在。这些传统的音乐活动往往都是节庆活动的一部分，大都反映着农业社会的生产方式与文化心理，具有鲜明的祭祀神灵、祈求丰收等方面的意蕴。"天地神人"一体化是其主要的呈现形态，具有浓厚的神秘色彩。如传统音乐文化活动"社火"就包含着丰富的祈神意义，人们在音乐的节拍中尽情地舞动着狮子与绣球，希望神灵看到后能够满意，从而赐予人类来年风调雨顺、五谷丰登。我国西南少数民族的"火把节"中具有浓郁地方特色的音乐文化同样具有向神灵祈求丰年，同时以火迎接祥瑞、祛除邪魔等多重意义。进入现代都市社会后，中国传统音乐文化中的这些神圣性、神秘性和纵深感被瓦解，传统音乐文化中的神灵和禁忌离现代人的生活已渐去渐远，尤其是在现代消费性的音乐文化之中，神是没有位置的，音乐表演者为了赚钱而表演，表演者心中失去了对神的敬畏，他们把传统的音乐文化作为消遣对象，而且仅仅是为了娱乐和追求眼前的快感。在这种看重消费的文化语境之中，传统音乐文化中的神性被表层的娱乐性所替代。

2. 时空性

中国音乐文化所具有的心理期待特性来还来自于它的"时空定时定位性"。这种"时空定时定位"特性的渊源是以农耕文明为基础的中国传统社会，人们的生活与节气有着密切的联系，从而形成一张一弛的节奏。因而传统的音乐活动也主要集中在传统的节日与特定的庙会之中。除这些特定的日子外，还有的就是偶尔的红白喜事有一定的音乐活动。在这些特定的时空中，人们可以抛开生活中的等级规定和各种行为束缚，使身心在音乐之中得到一定程度的放松和休憩，但过完了节日，生活就

又走上了正轨，音乐活动戛然而止，留给人们无限的眷念、回味和期待。就西北地区传统的民间音乐艺术"秦腔"来看，演出时间一般定在庙会期间或集日。为了观看演出，人们的日子几乎变成了一种期盼和对快乐的等待。可见中国传统音乐文化具有特定的时空限制特性，而不是无限的娱乐蔓延。然而，现代消费文化极大地冲击了传统音乐活动的特定时空性，将节日生活状态等同于日常状态，将一种放任的节日心态播散到整个生活过程中，力求以节日的休憩状态取代正常的占主导地位的日常生活状态。民间传统音乐文化独特的时空特点在消费社会中，蔓延为一种为了赚钱而进行的无限制的音乐娱乐表演。

第三节 音乐表演的心理素质

一、音乐表演心理素质的基本特征

（一）音乐表演者心理素质结构的界定

音乐表演者心理素质结构的研究既要符合心理学关于心理素质"结构"研究的特点，又要体现出音乐表演作为一种艺术活动的本质。正如体育运动的本质是行为水平的反映，舞蹈的本质是人体韵律的展现，绘画的本质是色彩意味的表达一样，音乐表演的本质是通过艺术化人声的情感体验与情感表达。这种本质是它作为音乐艺术活动的一种表现形态的性质决定的。因为"音乐是凭借声波振动而存在、在时间中展现、通过人类的听觉器官而引起各种情绪反应和情感体验的艺术门类"。由此可见，要构建音乐表演者心理素质的结构，需要回答以下三个问题：人们心目中音乐表演者的基本心理素质有哪些？在这众多的心理素质中什么是音乐表演者最核心的素质？音乐表演者心理素质各个成分之间的关系是什么？

研究音乐表演者心理素质的结构是为了从内在心理的角度培养和提高音乐表演者的心理素质，从而提高音乐表演的水平。因而在回答上述第二个问题时必然要联系到音乐表演的本质——情感的体验与表达。在回答第一个和第三个问题时必然要联系到素质的"可培养性"和"可教育性"。从这两个角度出发，在理论上可以将音乐表演者的心理素质结构定义为：以音乐表演艺术活动所要求的情感体验与表达为中心素质的、具有可教育和培养特性的，与音乐表演心理能力、人格特质、心理健康等既相联系又相区别的多种音乐表演心理品质的动态组合系统。

（二）音乐表演者心理素质结构存在的基本特征

音乐表演者心理素质结构存在的特殊性主要表现在它是一种艺术化指向的心理素质结构，其本质是它存在于人们的审美活动之中，"艺术美"对音乐表演质的规定性将影响它的维度划分，并使它存在以下四个方面的基本特征。

1. 再现性

音乐表演作为一种艺术活动的本质是它的艺术再现性。其含义是它必须以音乐表演的物质材料——音乐作品、表演环境和音乐表演者自身为基础和目的。所谓基础是指音乐表演必须建立在对音乐作品、表演环境和表演者自身的认知上，它是音乐表演的出发点和依据。所谓目的是指音乐表演的结果是通过音乐表演者为中介在一定情景中对音乐作品的恰当传达和再现。这种传达和再现不是对音乐作品的机械"翻版"，而是"赋予音乐作品以活的生命的创造行为"[①]。同时也不是表演者毫无意识和个性的对声音的原生态制造，而是表演者气质、性格、意志等心理因素的集中体现。正如瓦尔特说："只有伟大的个性才能明白揭示伟大的创造。"所以，音乐表演者心理素质结构的构建首先应指向艺术的再现性。

2. 对象性

音乐表演的本质是艺术化的情感体验和表达，情感的体验和表达是具有对象性的。这种对象性表现在三个方面。"第一种感情对象性是作为那个对象的属性而出现的。它不是知觉对象刺激了主体的感情，被刺激的感情又投入到对象上去，而是作为客体的属性存在于那里。第二种感情对象性不是客体的属性，而是主体的感情投入到对象上去，但又像似对象的性格那样被接受。第三种感情对象性既不是属性，也不是主体感情的投入，而是作为意味作用的内容出现。"[②] 也就是说音乐表演活动中的情感体验不是纯粹地指向主体的心理状态，而总是指向表演对象，是作为"感情对象性"的感情。具体地说，第一种情感的体验指向客观的音乐作品，它使表演者直觉地感知到作品是什么。第二种情感的体验同时指向作品和表演者，它使表演者通过作品记忆起什么，联想到什么，想象到什么，得到什么表象。第三种情感的体验使表演者体会到、理解到作品中的某种情思和意味，从而产生一定的情感升华和价值判断。所以，音乐表演者心理素质结构的构建应针对艺术表现具体的对象和内容。

3. 调控性

音乐表演者心理素质结构存在的调控性主要表现在从时间和空间维度对艺术形态下存在的情感持续的过程、情感转换的状态、情感表达的强度以及情感表现的色彩的心理调节和控制。从时间维度看，音乐表演中情感持续的过程和转换的状态是从时间的性质中体现出来的，但这里的时间不是现实的时间，而是存在于表演主体感觉基础之上的"虚幻的时间表象"[③]，它"不是一个清晰的线性过程，而是一个虚幻的时间序列"，它习惯于表演主体通过自己对声音运动形态中形成的张力的体验去

[①] 张前. 音乐美学基础. 人民音乐出版社，1992：183.
[②] 〔日〕渡边护著，张前译. 音乐美的构成. 人民音乐出版社，1996 (1)：199-200.
[③] 张前. 音乐美学基础. 人民音乐出版社，1992：58.

感觉音响在延续和进行，从而表现出情感。从空间维度看，音乐表演者情感表达的强度和情感表现的色彩是从声音在虚幻空间的深度变化、距离变化以及声音的色彩丰富性上体现出来。前者具体表现为表演者对声音强弱的调控，具体表现为表演者对声音音色的调控，并且这种调控是通过表演者听觉联想造成的心理幻觉和心理旋转、心理扫描（主要针对于音乐表演中情景的转换）来完成的。但不管是时间维度还是空间维度的调控，都不是存在于现实生活中的调控，而是艺术夸张状态下的调控，并且与表演者的生理调控紧密相连。总之，艺术虚幻的感觉性与生活真实的客观性之间的距离，成了音乐表演心理素质结构调控因素存在的必然选择。

4. 适应性

音乐存在方式的"三要素"（行为、形态和意识）为音乐表演者心理素质结构构建的适应性因素提供了依据。

第一，音乐表演的行为存在为音乐表演者的心理素质结构在表演前的心理准备、表演中的心理过程、表演后的心理反省上提供了专业化的心理适应性。这种专业性的适应不仅包括操作行为上的专业技术（演唱法）适应和艺术表现（富有情感意味的体态语言）适应，而且包括主体参与行为中的文化适应，因为一定的音乐作品和音乐表演的方式总是与一定的文化特性相联系的，主体的参与行为只有在符合一定文化规范的前提下才能被欣赏者接受，音乐表演才能体现出它的生命价值。如音乐表演者不能把作品中的古典主义文化内涵阐释成巴洛克时代文化特质。

第二，音乐表演形态的存在为音乐表演者的心理素质结构在声音的形态和表演的态势上提供了艺术化的心理适应性。一方面音乐表演中存在的声音"不仅是以声波的物质运动作为外显形式而被人的听觉感受器所感知，并且，它还作为一种音乐心理情感意象的外化形式而存在"。另一方面音乐表演中存在的艺术化态势（言语性表情和非言语性表情态势）不是生活自然形态的实意性动作，而是运用创造性的语汇形成的拟态化动作，具有超常性——韵律感和美感。也就是说这种动作超出了生活动作的常态和常量，它表现为浓缩而升华了的情感，注重审美性并具有民族文化的特异性，主要表现为动作的装饰性、动作的象征性和动作的可控性。

第三，音乐表演观念的存在为音乐表演者的心理素质结构在表演者立美活动和审美活动中提供了职业化的心理适应性。这种适应性使表演者在专业与业余、专家与新手、成功与失败等维度上找到了自己的角色定位。它是音乐表演行为存在和形态存在的前提。因此，音乐表演者心理素质结构的构建应在艺术性、职业性、专业性三方面体现出心理的适应性，才能使音乐表演艺术得以存在。

二、音乐表演心理素质的基本内容

（一）音乐表演者心理素质结构构建的理论依据

音乐表演者心理素质结构构建的理论依据主要有以下三种：情感表现理论是基

础性的理论依据，它回答音乐表演心理素质结构构建的出发点和生长点是什么？"有效活动素质"观是方向性理论依据，它回答音乐表演心理素质结构构建的倾向性和范围是什么？张大均提出的心理素质的"三成分"理论是内容性理论依据，是音乐表演者心理素质结构构建时主要的理论借鉴。

1. 情感表现理论

在音乐的存在方式上，历来就有"音"本体和"乐"本体之争。"音"本体的"形式自律论"认为："制约着音乐的法则和规律不是来自音乐之外，而是音乐自身当中；音乐的本质只能在音响结构自身中去理解，只能从音乐的自身去把握音乐。音乐是一种完全不取决于、不依赖于音乐之外的现象的艺术。它的内容不是外来的，不是独立存在于音乐之外的什么东西。它既不是情感，也不是某种语言、映像、譬喻、象征、符号。音乐的内容只能是音乐自身。音乐除了它自身之外什么也不表达，什么也不意味。"[①] 并由此提出"音响及其运动形式"即音乐的存在方式的结论。

与"音"本体相反，"乐"本体将视角从音乐本身转向了音乐之于"人"的存在性关系中，"将音乐视为人类情感的表现"。情感语言理论的倡导者戴里克·库克在理解整个艺术的本质时认为："任何一种伟大的艺术品都是艺术家的一篇'人生体验的报告'，在这里，艺术家总是以自己独特的方式来表达对生活和对世界的'主观感受'。"[②] 它在把音乐的特殊本质同绘画、建筑、文学比较之中得出了"音乐是人类情感的语言"这一论断。人类情感在音乐中的存在方式问题成了音乐存在方式中的本质性问题。并且"乐"本体的音乐美学观念作为欧洲多少个世纪以来，无论在理论领域还是在创作实践领域一种具有强大生命力的观念，从未被真正否定和取代过，包括在19世纪后半叶"音"本体的强盛时期。如果从表演者心理素质的角度来看待这种争论，会发现它们属于同一个问题的两个方面，一个是手段、一个是目的，前者对应于以音乐技能获得为中心的心理素质结构，后者对应于以情感体验和表达为中心的心理素质结构，本研究主要侧重于对后者的探讨，但同时并不完全否认"音"本体。

2. "有效活动素质"观

关于素质的结构，心理学的研究方向主要有四种：第一种研究方向是三元素理论，把人的素质分为生理素质、心理素质、社会文化素质。第二种探讨的思路是依据人的意志和行为活动的内容，将素质归纳为意向、智能、个性心理、身体素质四个方面。第三种是"有效活动素质"理论，它"以一个有效活动者所具备的素质，将素质分为影响主体活动倾向和目的方面的素质、影响主体活动的社会影响和社会

① 于润洋.现代西方音乐哲学导论.湖南教育出版社，2000：3.
② 同上书：239.

效果的素质、影响主体对活动过程进行调节控制的素质"①。第四种是《中国教育改革和发展纲要》中划分的思想道德素质、科学文化素质、劳动技能素质、身体素质和心理素质。本研究以第三种研究方向为理论依据，将研究的重点指向音乐表演"活动"。其中影响音乐表演主体活动倾向和目的的素质主要是情感体验与表达的心理素质，影响音乐表演主体活动社会影响和社会效果的素质主要是心理适应性素质，影响音乐表演主体对活动过程进行调节控制的素质主要是个性方面的素质。

3. "三成分"理论

张大均等人以列昂捷夫关于人的研究不同水平的划分、维果茨基关于心理机能的理论为基础，通过实证的方法，提出了心理素质由"认知因素、个性因素、适应性因素"②构成的"三成分"理论。该理论从"生理"、"心理"、"社会关系"三个维度构建人的心理素质结构，对音乐表演心理素质结构的构建具有积极的借鉴意义。首先，该理论中强调的"行为"因素对音乐表演心理素质结构对"活动"的指向具有借鉴意义，第二，该理论中提出的"适应性因素"体现出了音乐表演艺术在艺术角色、社会角色、专业角色方面的特性，对音乐表演艺术创造、艺术评价、艺术准备等方面心理素质的构建具有借鉴意义。第三，该理论中隐含的心理机能具有不同发展水平的观点，对音乐表演心理素质结构具有专家、熟手、新手三个层次心理结构的研究具有指导意义，增强了本研究成果的使用范围。第四，该理论强调的生理因素的基础作用，直接关系到音乐表演技能获得心理素质的构建（这属于另一个研究范畴，本文不作研究），对情感表达和体验心理素质在手段上具有重要的借鉴意义。

（二）音乐表演者心理素质结构体系的理论分析

通过以上诸方面的理论思考与分析，可知音乐表演者的心理素质结构应由表演情感素质、表演认知素质、表演个性素质和表演角色适应素质构成。其中情感素质是核心素质，体现在情感体验与情感表达两个维度；个性素质是关键性素质，体现在调节、动力、坚持性三个维度；认知素质是基础性素质，体现在作品、情境、自我三个维度；角色适应素质是过程性素质，体现在艺术角色、职业角色、专业角色三个维度。它们之间相互作用、相互影响，后三种素质以表演情感素质为目的并对它具有共同的心理指向性。它们有机地形成一种聚合形的心理素质结构，参见图7-8。

① 张大均，冯正直，郭成，陈旭．关于学生心理素质研究的几个问题．西南师范大学学报（人文社会科学版），2000（3）．

② 同上．

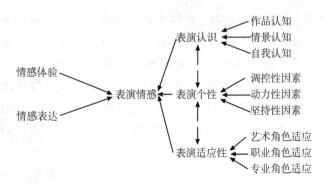

图7-8 音乐表演者的心理素质结构

1. 表演情感品质

表演情感品质是音乐表演者心理素质结构的本体性品质，其他一切素质都从不同角度、不同方式服务于它。它通过情感体验而获得、通过情感表达而体现。

（1）情感体验素质

"情感是人对客观事物的态度的体验。"[①] 对于音乐表演来说，这种体验首先是对物态因素中以概括、提炼的方式所记载下来的词曲作家情感状态在范围上的扩充和程度上的挖掘。"当我们接触到杰出的作品时，这部作品的美的价值的感情，是把随着对该作品的体验而出现的各种感情都融合在自身之中，使之成一个统一的体验，最终统一于由美的判断引起的感情，即美的价值的感情之中。"[②] 其次是对这种对象性的感情所唤起的主体自身情感的选择和整理。"纯粹的、自在的、不具有表象、判断等内涵的感情是不存在的。感情永远属于客观世界的某种东西所唤起的。"[③] 最后是将这两种感情融合于音乐表演者的情感过程和形态之中。这种融合不仅要求表演者要善于调动自己平时的情感积累，唤起真实的情感回忆，而且在更多的情况下，还要要求表演者通过想象去体验自己从未经历过的，或者体验很不充分然而却为艺术表现所需要的情感。因为"感情只是向感情说话，因此，感情只能为感情所了解"。同时，这种情感的体验具有强度、复杂度、敏捷性上的差异。因此情感体验素质包括：情感感知、情感记忆、情感想象、情感直觉、情感体验的敏捷性、情感体验的强度等方面的素质。

（2）情感表达素质

音乐的情感表达首先表现在表演者能根据不同情感体验的程度、强度和状态选择不同的声音、表情态势，同时这些声音和态势还必须和当时表演的场景和情景融

[①] 卢家楣.情感教学心理学.上海教育出版社，2001：32.
[②] 〔日〕渡边护.音乐美的构成.张前译.人民音乐出版社，2000：205.
[③] 张前，王次炤.音乐美学基础.人民出版社，2001：131.

为一体，达到"情与声"协调、"情与形"匹配、"情与景"交融、"情与情"共鸣的艺术境界。然后，音乐的情感表达还应集中体现出音乐表演艺术的时代精神和民族特色，以及表演者的个性和独特风格。最后，音乐表演者的情感表达还应体现出其迁移性和泛化性。情感的迁移性就是一类情感的表现对另一类情感表现的影响。它会使表演主体具有深刻的、稳定性的情感表达的习惯，出现即使演唱者从未唱过的作品，也能做到"声情并茂"的艺术表现，从而扩大作品演唱的范围。情感的泛化性是指表演主体对其所要表演的一切作品都充满着情感，很少受到时间、空间中的不利条件，以及个体生理、心理中的不良因素的影响，进入不论何时何地都能进行较完美的艺术表现的境界。这时，音乐表演将脱离音乐表演发声技术的制约而进入"艺术自由性"的情感表现境界。因此，情感表达的心理素质包括：情感表达的选择性、情感表达的匹配性、情感表达的协调性、情感表达的感染性、情感表达的深刻性、情感表达的迁移泛化性。

2. 表演认知素质

表演认知素质是音乐表演心理素质结构的基础性素质，从心理指向于外来看，它表现为作品认知素质和情境认知素质，从心理指向于内来看，它表现为自我认知素质。

（1）作品认知素质

作品认知素质是音乐表演者对音乐作品的表情术语、力度速度术语、旋律节奏节拍、歌词朗诵、词曲结合的特点、年代风格、伴奏（伴唱）声部、作品高潮、作品难易程度、情感基调与表现程度、结构等因素的分析、理解、掌握的水平与能力。不同水平的表演者会呈现出不同的心理侧重。

（2）情境认知素质

情境认知素质是关于表演者对表演情境是否有利于表演主体的技术发挥和情感诱发与表达的一种判断、看法和评价。如表演情境的温度、光线、时间、空间、音响效果、人际关系、表演场地的气氛热烈程度、表演任务的正式程度等是否有利于主体的表演。

（3）自我认知素质

自我认知素质是表演者对自己在音乐表演艺术活动中所具有能力的认知。如对自己的身体状况、智力水平、声部特点、音乐技术水平、临场发挥的特点、表演形象设计、荣誉的正确评价等方面具有能力的认知。

3. 表演个性素质

表演个性素质是音乐表演心理素质结构中的核心素质，它是音乐表演其他心理素质能否顺利实现的关键因素。从其功能上看，黄希庭将其分为：个性的调节子系

统、个性的激励子系统、个性的稳定子系统[1]。

(1) 心理调控素质

从调控的内容上看,音乐表演的心理调控包括情绪调节（认知调节、动机调节、注意力调节、自我暗示）、情感控制（主要是指通过时间和空间的行为控制：情感持续过程、情感转换、情感表现强度、情感表现色彩）、反省控制（音乐表演中的理智程度、表演结果的乐观程度和满意度等）、生理调控（在音乐表演活动中,生理调控主要表现为对不同生理状况的"次级控制",包括声带状况、呼吸器官状况、共鸣器官状况、言语器官状况等的调控）。从调控的方式上看,音乐表演的心理调控主要表现为"心理控制源"[2]：内部控制点（能力、努力）、外部控制点（命运、机遇）、知识－认知系统（情景特点的认知）。

(2) 心理动力素质

音乐表演心理素质结构中的动力素质除表演动机、表演兴趣、表演信念、表演价值观等外,最直接的动力素质主要表现在成就目标在音乐表演中的调控功能,包括成绩趋近目标、成绩回避目标、掌握趋近目标、掌握回避目标。

(3) 心理坚持性素质

从很大程度上看,音乐表演的认知范畴和深度、情感体验和表达的程度、方式、强度,以及情绪、情感调控的效果等因素都受到表演者的坚持性心理素质——情感特质的极大影响。这是一种具有稳定性的心理品质,主要表现在气质的兴奋性维度,包括兴奋敏感性、兴奋速度、兴奋强度、兴奋变化速度、兴奋外显性；性格的情感维度,包括情感的倾向性、情感的深刻性、情感的稳固性、情感的效能性、主导心境；意志表现性维度,包括表演挑战性、表演坚持性、表演独立性、表演自制力。

4. 表演适应性素质

表演适应性素质是音乐表演心理素质结构的过程性素质,表现为音乐表演艺术作为一种艺术表现形态和特定文化现象所应具有的基本特征,主要从艺术创造、职业特征、专业特点三方面表现出表演者的心理适应性。

(1) 艺术角色适应

艺术角色适应主要包括艺术创造力（舞台时间适应、舞台距离适应、表演期待适应）和艺术鉴别力（艺术化声音形态适应、艺术化表演态势适应）。

(2) 职业角色适应

职业角色适应主要包括艺术适应感悟力（专业与业余音乐表演形式和内容的适应、专家或新手表演水平的适应）和心理承受力（不同情境对不同表演方式的社会

[1] 黄希庭,张庆林.个性的系统分析,西南师范大学学报,1999 (1).
[2] 王登峰.心理控制源期望的认知－知识系统模型,心理学报,1996 (1).

评价适应)。

(3) 专业角色适应

专业角色适应主要包括艺术应激力(表演前的准备适应)、艺术应变力(表演中的过程适应)和自慰力、交际能力。交际能力包括表演后的经验总结适应：观众交流总结、伴奏伴唱伴舞交流总结、自我交流总结、专家或同伴交流总结。

第八章　音乐审美教学心理

> **请你思考**
>
> - 什么是音乐审美？
> - 音乐审美心理的结构和过程是怎样的？
> - 不同个性的审美者对音乐作品的审美评价有什么区别？
> - 学校教育在学生审美心理的发展中应发挥什么作用？

音乐能启迪人的智慧，美化人的心灵，激发人的创造力。这是因为音乐艺术自身就是美的化身。这个特征决定了音乐教育必须把这种"美"传递给学生，同时也说明了音乐审美教育的必要性。本章从四个方面入手对音乐审美进行解释和定义，并对其心理结构和心理过程进行分析。

第一节　音乐审美心理存在的范畴

一、音乐审美心理存在的材料范畴

（一）音乐材料的认知属性

认知是指人们获得知识、应用知识的信息加工过程，包括感觉、知觉、记忆、想象、思维和语言等。音乐是听觉的艺术，是由构成音乐音响的物质材料所决定的。声音这种物质材料决定了它只能诉诸人们的听觉，不论是音乐创作，还是音乐审美，都离不开人的听觉，音乐所表达出来的各种各样的、微妙复杂的情感，都要通过听觉而被感知。这是由于运用声音，音乐就放弃了外在形状这个因素以及它的明显的可以眼见的性质，因此，要领会音乐的作品，就需要用另一种主体方面的器官，即听觉。音响材料作用于人的感觉范围虽然只限于人的听觉，但它对人的听觉有特殊的刺激作用，在一定的距离内引人注意，不管你是否愿意给人带来一种音响的信息。

而人的耳朵又具有敏锐地接受声音信息的能力，特别是受过训练的耳朵，更能对一定时间流程中的音响运动的每一瞬间给予感觉和分析，对音乐音响的明暗、刚柔、高低、长短、强弱、快慢、舒缓加以辨别，并通过神经传导输入人脑，引起情感的反应。听觉是人们音乐审美欣赏的重要器官，它与欣赏者的艺术修养以及生活经验、审美情趣等，共同构成了音乐审美欣赏主体的不可缺少的条件。正如马克思说的那样：“从主体方面看：只有音乐才能激起人的音乐感；对于不辩音律的耳朵说来，最美的音乐也毫无意义，音乐对它说来不是对象。"[1] 由此看来，对于听觉艺术而言，从主客体的关系上，尤其是主体的能动作用上加以理解，是非常重要的。

除此以外，记忆、想象等也属于音乐材料的认知属性。记忆，是在头脑中积累和保存个体经验的心理过程，运用信息加工的过程就是人脑对外界输入的信息进行编码、储存和提取的过程。人们听过的旋律、歌曲，都会在头脑中留下不同程度的印象，在一定条件下还能恢复。如果一段音乐材料能够引起人们头脑中的某段记忆，便能加深其印象。想象是对头脑中已有的表象进行加工改造，形成新形象的过程，具有预见的作用，能预见活动的结果，指导人们活动进行的方向。在音乐审美活动中，对一段音乐材料进行想象，也能加深对这段音乐旋律的理解和认识。

（二）音乐材料的审美属性

构成音乐的声音材料不同于我们日常可以听到的各种噪音，也不同于我们用于思想交流所使用的语音。日常的噪音或音响总是某一种客体或它的运动过程的标志。如汽笛声是轮船或火车的标志，呼呼声是风的标志，哗哗声是水的标志等。语言的各种词汇是建立在一定的时代、空间、社会群体约定基础上的符号，代表着现实中的客体、特征、状态、活动和相互关系。而音乐中所使用的声音既不是任何自然客体的标志，也不是符号的载体，而是人类在漫长的历史岁月里用特定的方法从自然的声音中选择出来的，具有审美属性。它们是经过某种概括之后在不同的文化背景中成为各种各样有组织的体系[2]，它能使人感到身心愉悦、进而达到陶冶性情，提高人的审美能力与趣味的效果。

任何一部音乐作品发出来的声音都是经过作曲家精心思考创作出来的，这些声音在自然界绝对不存在。所以，音乐的声音材料是具有审美属性的，是通过人的思维活动创造出来音响，是一种创造性的声音。人们从自然界中发现乐音，并把它排列成一种有规律的顺序。当人们在单声部的声音中加上与它同时进行的另一个声部的时候，复调音乐诞生了；同时，又在主调音乐的发展过程中，逐步创立了传统的曲式学。这一切都是创造性的产物，是从最初的自然声音逐步创造而成的，有别于单纯的噪音等声音，这也是音乐材料的特殊属性。

[1] 朱光潜．文艺心理学．安徽教育出版社．1996．
[2] 俞人豪．音乐学概论．人民音乐出版社，2004：129．

综上所述，音乐的材料并非一般意义上的声音，而是一种非自然性、非语义性的，具有审美属性的声音。它是建立在创造性基础上的，这种创造因素又蕴涵在模仿、象征、暗示和表情等表现手段之中。音乐在表现情感上不仅在形式上受到理想化的规范，音乐的情感内容也是情感陶冶的产物。音乐的抽象性使音乐远离具体的现实生活，同时又超越人们狭义的原始情感使个体体验到更为广阔的人类博大的精神境界。所以从总体来说，音乐的材料是一种表现性的审美意义的声音，当然审美在不同时期有不同含义，无论是古典音乐还是现代音乐，它们都没有离开这个基本原则。

二、音乐审美心理存在的人格范畴

（一）音乐审美的性别与人格

性别差异在音乐审美上也有所体现。在瓦伦汀的音程实验中，发现男性在音程判断上客观型、性格型居多，女性则是主观型和非音乐型的联想较为常见。这当然与男性的感知觉综合能力与抽象思维较强，女性的形象思维丰富、联想能力强有关[①]。据心理学家刘易斯的调查证实，6个月的男婴把注意力放在断续的音调上，而女婴则更注意复杂的、不一般的爵士乐选段。可见女性较男性在音乐感知上发展更早。在麦吉尼斯的音乐测试中，发现男性对音响强度的刺激胜过女性。在另一些研究者的节奏测试中，也发现男孩节奏感强过女孩，女性则在音乐的表达上，力度变化的感知上较出色。《音乐心理学》也谈到："男性在音乐意蕴的领悟、把握能力较好。女性则对形态的把握较快，对情态结构的体验丰富、细腻，多喜爱柔美、精巧、均衡的作品。"[②]

男女学生在音乐审美心理中的差异是客观存在的，这种差异是生物学和环境两种因素相互作用的结果。生物学因素为心理性别差异的形成提供了物质和自然基础，但决定性因素在于教育因素。良好的环境条件和实施科学正确的教育，可以充分地发挥男女学生音乐心理发展的各项优势，控制和弥补其各自的弱势，因此在音乐教学中，教师应采用扬长避短的基本策略，最大限度地发挥男女学生各自的心理潜力，并且培养男女学生共有的优秀品质。

审美人格是美学意义上的人格，指人的精神面貌具有审美特征，达到了美的境界，表现出和谐、个性、自由、超越和创造等基本特性。审美人格蕴涵着和谐性，即人格的各构成要素之间具有内在的统一性、平衡性。审美人格有着与他人相区别的独特的精神特征，各种精神属性的组合与他人具有不同的特点。自由性也是审美人格的重要特性，这种人格较少受到束缚和压抑。审美人格的超越性是指这种人格

① 〔英〕瓦伦汀著，潘智彪译. 实验审美心理学. 三环出版社，1989：239.
② 修海林，罗小平. 音乐美学通论. 上海音乐出版社，2000：492.

能够超脱现实的、物质的功利需要。审美人格还具有创造性，不断创造、永远求新是这种人格的鲜明特点。审美人格是关于人格发展状态的预设和期待，它应该包容人格所有美好的方面，并成为人格发展的较高境界。换句话说，具有审美人格的人是各种优良素质在人身上的综合体现。人的素质越好，则人格之美的层次也就越高[1]。审美人格既是人格的一种存在状态，也是人格的一种形成过程。如果只将审美人格定义为一种存在状态，就会给人留下这样一种印象，好像审美人格是全有或全无的。因此，我们应当将审美人格看成是一种"存在"的同时，也将它看成是一种"形成"。也就是说，审美人格是沿着人格的阶梯渐次向终极的人格状态演进的过程。审美人格因此而成为程度问题，而不是全有或全无的问题。从静态考察，审美人格是人格的一种目标、状态、结果或境界；从动态考察，审美人格又是人格的一种形成过程。也即是说，审美人格本身并不是一成不变的，而是不断变化和发展的。

（二）音乐审美的内隐社会认知

内隐社会认知是指在社会认知过程中虽然行为者不能回忆某一过去经验，但这一经验潜在地对行为者的行为和判断产生影响[2]。通过内隐社会认知的研究，可以获得在意识条件下难以获得的人类无意识心理活动的事实材料，揭示人的社会认知中无意识性因素的作用及其规律，提出解释人类心智结构和心智历程的更为完善的理论。

内隐社会认知具有以下四个特点。第一，社会性。内隐社会认知是对人及人际关系等社会对象的认知活动，这一过程包含着社会历史意义和具体的文化内涵。第二，积淀性。它作为一种认知结构是已有的社会历史事件与个体的生活经验长期积累的结果。第三，无意识性。它的发生、发展及其效应均是一种自动的、无意识操作过程，是很难用言语来表达的。第四，启动性。个体的过去经验和已有的认知结果会对新的社会对象的认知加工产生影响，这是一种潜移默化的"迁移效应"。

根据内隐社会认知研究成果，音乐审美的内隐社会认知可以从两个方面来考察。

1. 音乐审美的内隐态度

内隐态度是指过去经验和已有态度积淀下来的一种无意识痕迹对个体认识社会的情感倾向和行为反应产生的潜在影响。在音乐审美活动中，人们的内隐态度将在一定程度上决定其对一段音乐旋律等审美对象的认识和评价。这也就说明了，为什么不同的人对同一段音乐材料会有不同的理解和认识。如我们和父辈同时在欣赏歌曲《东方红》时，我们也许就只是单纯地欣赏其音乐旋律，觉得这首歌旋律优美、大气；而父辈因为是经历过那段难忘岁月的，因此在聆听这类歌曲时会勾起他们对过去生活的回忆，加入了自己的感情后，就不再是单纯的聆听旋律了。

[1] 何其宗. 走向审美人格——论教育与审美人格的建构. 华中师范大学, 博士论文.
[2] 杨治良, 孙连荣. 内隐社会认知发展述评. 心理学探新, 2009, 29（4）.

2. 音乐审美的内隐刻板印象

内隐刻板印象是指内省不能确知的过去经历影响着个体对一定社会范畴成员的特征评价。在音乐审美活动中，有可能由于人们不能确知的过去经历，而对现在欣赏的这一段音乐材料的评价存在影响，形成一种刻板印象。如音乐欣赏者在欣赏音乐《白毛女》时，对长工杨白劳有一个刻板印象：瘦削、可怜、憔悴、穷苦等，就有助于了解音乐作品中对杨白劳部分的刻画；对地主黄世仁的刻板印象是蛮横、富足、跛扈等，就能很好地融入音乐理解当中，更深入地理解音乐所要诠释的内容，通过音乐对人物形象的刻画更加入木三分。

（三）音乐审美的 A 型人格与 B 型人格

A 型人格的主要特点是，性情急躁，缺乏耐性，对很多事情的进展速度不耐烦，总是试图同时做两件以上的事。他们的成就欲高、上进心强、有苦干精神、工作投入、做事认真负责、时间紧迫感强，运动、走路、吃饭的节奏都很快。富有竞争意识、外向、动作敏捷、说话快，生活常处于紧张状态，但办事匆忙，社会适应性差，属于不安定型人格。另外，A 型性格的人似乎较少感受到压力。当面临挑战时，A 型者工作努力，但当任务容易时，他们的动机常常会下降，A 型者倾向于给自己设置更高的目标。在音乐审美活动中，具有 A 型人格的人偏向于喜爱欣赏节奏较快的音乐。他们对音乐旋律等对象的审美过程比较迅速，能够快速做出反应，是欣赏、是厌恶，还是无动于衷。他们一般不会花很长时间去细品味旋律中的意味，而是根据自己先入为主的印象去加以评判。因此他们对音乐的鉴赏可能是独特的，也有可能不够深入。

B 型人格的主要特点是，性情不温不火，举止稳当，对工作和生活的满足感强，喜欢慢步调的生活节奏，在需要审慎思考和耐心的工作中，B 型人的表现往往比 A 型好，他们属于较平凡的一类人。B 型人格的人喜欢充分享受娱乐和休闲，而不是不惜一切代价实现自己的最佳水平。在音乐审美活动中，具有 B 型人格的人偏向于喜爱欣赏节奏较为舒缓的音乐。他们对音乐旋律等对象的审美过程比较缓慢，反应时间相对来说比较长。他们一般会花时间去仔细地琢磨审美对象中所富含的意义，逐点逐句、较为深刻地体验音乐旋律。因此，他们对音乐的鉴赏相对来说比较全面的，但也有可能因为过度地斟酌，而陷入俗套，不能形成具有自身特色的审美观点。

三、音乐审美心理存在的文化语境范畴

语境是欣赏者进入艺术品的世界并理解艺术的组成要件，是推进审美活动的发展及美感后获得的主导要素之一。语境是已经定形的艺术品内的构成要素形成的文本环境，相对稳定、变动不大。语境不仅包括某一言语形式的前言后语，即上下文，也包括被使用时的时代、地域、社会、文化、历史等背景。对音乐的研究不能局限

于语境本身,而应把它同时放在社会文化大环境以及具体的小情境中去研究。当前,文化语境渐渐成为美感研究的关键因素,它的引入强调了历史、社会、经济政治观念以及文化传播等对"审美活动"的作用,强调运用生物学、心理学等成果时,要重视人的"文化性",强调要尊重不同文化场内人的审美自觉。

(一) 音乐审美心理存在的本体文化语境

从美感研究的角度,引入文化语境的概念不仅是服务于文学的研究,而是把它扩展为规定着艺术的意义表达的空间和系统,它存在于艺术内各种要素的关系中,并决定艺术内各种要素之间的关系[①]。任何艺术符号、形式构图等必须依据艺术的文化语境才能表达意义,而具体的艺术中众多的上下文关系构成了一个庞大的系统,这个系统不仅规定艺术内部的符号意义等,还会限制人们对艺术的理解和判断。在具体的文化语境中,各个要素被统合于整体的文本系统中,作品的细节、篇章组合、节奏组合或者借助结构营造的气氛共同构成形象或者表达某种意味,决定某些符号、形式构图的特殊意义,但同时关键要素的改变也会影响或改变文本的整个系统,改变语境。

音乐审美的本体文化语境是站在音乐音响本体的角度,探讨其审美心理特性。在音乐审美活动中,音乐材料的组织、韵律、节奏等各方面都涉及一定的文化语境。如贝多芬的《命运交响曲》一开始所营造的气氛:急促的节奏、充满力量的旋律等,通过聆听这种快节奏的音乐,会让我们产生一种紧迫感。然后,联系后来的语境以及这首交响乐创作时所处的时代,就可以理解为有强有力的叩门声,如同命运在敲门。因此,在审美活动中,我们不仅可以根据音乐本身的语境分析和理解它的意义,而且可以通过对语境中符号、形式内涵的比较触及音乐所处时代相对一致的文化历史观念与审美观念等。从这一意义上来说,音乐的文化语境虽然在一定程度上限定了我们对音乐艺术的理解,但却可以由此延伸我们对音乐音响在文化层面的理解,对不同文化区域内的音乐音响形态和知识的体验与掌握,都会在一定程度上丰富我们的审美经验,提高我们音乐审美活动的质量。

(二) 音乐审美心理存在的主体文化语境

文化观念与人的观念是紧密相连的,借助于语境,我们可以更好地理解不同民族对于人的观念。不同的文化会选择不同的艺术形式,生活中的人们与艺术者也受制于相应的文化表达,并不断于其中更新人的观念和艺术的观念。或者因为时代的发展,或者因为外在环境的变化,或许因为其他客观因素的改变,艺术创作的取材和题材的处理都会显露出不同时代的不同特色,审美主体——人始终处于其中的核心位置。因此,探讨在音乐审美活动时审美心理主体的文化语境是很有必要的。

① 李波. 审美情境与美感. 复旦大学,博士论文,2005:4.

在音乐审美活动中，审美主体所处文化语境的不同，会影响其对一段音乐旋律等审美对象的审美评价、审美判断。另外，在具体的审美活动中，存在着音乐艺术的语境如何与具体的审美情境协调的问题。如果音乐艺术与审美主体之间没有文化上的隔阂，这种协调取决于审美主体的能力、心境以及周围的环境因素等。如果音乐艺术与审美主体之间存在着文化上的隔阂，那音乐艺术语境对艺术符号、形式构图的意义等的规定在具体的审美情境中可能会出现变化。正如如嵇康所说："夫殊方异俗，歌哭不同，使错而用之，或闻哭而欢，或听歌而戚"。一个土生土长的东方人，突然让他欣赏极具西方音乐特色的意大利歌剧等音乐材料，在这一具体的审美情境中，由于审美者的文化语境与审美对象之间有一定的隔阂，也许就不能很好地进行审美活动，可能会出现某些审美偏差。可见在音乐审美活动中注重审美心理存在的主体文化语境具有重要意义。

（三）音乐审美心理存在的相关文化语境

音乐审美心理存在的文化语境，除了上述的两方面以外，其相关文化语境也是值得探究的。特别是中西方音乐的差异使其音乐审美心理存在于相关的文化语境。这可以从以下两方面来看。第一，技术层面上西方古典音乐有理论，有规范，有大量的文字和音响文献，易于流传；而中国传统音乐，没有一套完备的作曲理论与法则，较易失传。中国传统音乐以线条为主，而西方古典音乐更讲究和声。中国传统音乐注重气息，而西方古典音乐更讲究节奏。两者技术方面的最大不同在于音色与演奏方法。第二，艺术层面上中国传统音乐主要表达儒家、道家、佛家的思想，并且讲求悟性慧根，因此比较主观。而西方古典音乐着重美学及功能性，故比较客观。中国传统音乐境界的表现特点与西方古典音乐不同，西方古典音乐以深刻严肃见长，突出主客对立，大都带有正剧或悲剧色彩，体现出来的是一种艺术精神的"壮美"；而中国传统音乐以旷达悠深见长，突出"情"和"景"的交融，主客统一，体现出来的是一种"和合"精神的"幽美"。

因此西方人爱听交响乐，台上的乐手和乐器越多越显得气派；中国人不这样也能取得同样的艺术效果，一把琵琶就能弹出悲壮的垓下之围，一架古筝就能奏出连海之春江潮水，一只古埙就能吹出千古兴衰之幽思。总之，由于中西方音乐文化语境上的差异，会使审美者出现不同的审美心理。

四、特定文化语境中的音乐审美心理

（一）音乐文化中"和"的心理阐释

1. "乐"之和

早在西周末年（公元前8世纪），史伯就提出"夫和实生物，同则不继，以他平他谓之和"。至春秋，吴国季札评乐时就明确要求音乐应"五声和，八风平，节有

度，守有序"。另有齐国晏婴主张音乐要求"和"而不能"同"。他所主张的"和"是"清浊，小大，短长，疾徐，哀乐，刚柔，迟速，高下，出入，周疏，以相济也"。周王朝乐官伶州鸠规定作乐必须"咏之以半音"，"大不出均"，不得超越五声音阶，并认为"乐从和，和从平"，认为万物都是"以他平他"保持常性，便和谐而愉悦，而万物中最和谐的便是音乐，所以音乐的特征是"和"，音乐在于和谐。到了战国后期，荀子在前人的基础上提出"审一定和"，强调审一以定和，并指出"一"是"和"的基础，有"一"才能使众多机异、相反之声达到和谐统一，从而抓住了音乐形式的特征。儒家的孔子赞赏"乐而不淫，哀而不伤"，荀子推出"中和之美"，道家的《老子》推崇"淡兮其无味"，庄子主张人应"无情"，乐也应"无情"，嵇康认为"声音以平和为本"。这些观点都表明儒道两家的审美准则都是对孔子前出现的"平和"审美观的继承和发展，以"中和"为准则，以平和恬淡为美，二者的音乐美学思想既相互对立又相互补充，但其平和恬淡的审美准则是共同的。另外，明代徐青山的《溪山琴况》，虽然是琴学专著，但他总结的二十四况，却可以视为中国传统音乐的全部审美要求。这二十四况是：和、静、清、远、古、淡、恬、逸、雅、丽、亮、采、洁、润、圆、坚、宏、细、溜、健、轻、重、迟、速。这二十四个字，除去几个古琴的技法而外，几乎适用于中国宫廷音乐、宗教音乐、文人音乐中的绝大部分及民间音乐中的一部分。这种美学观的确立，是禅宗思想与儒家思想一致要求的结果。因此，中国传统音乐中对于"和"的追求与表现，是中国传统文化与哲学思想在音乐中的根本体现。

2. "景"之和

音乐与"景"，从宽泛的意义上说即是音乐与自然的关系。音乐与自然从源头上就被紧紧地绑在了一起。在我国古代，音乐最先被称之为"风"。《山海经·大荒西经》云："太子长琴，始作乐风。"郭璞注："风，曲也。"在这里，用的是我们常用的一种自然景观"风"为音乐命名，即使发展至后来《诗经》中的"雅、颂"，但也被"风"也囊括其中。从命名开始，音乐就与自然结下了不解之缘。而后在音乐的发展历史中，自然始终作为一个超尘脱俗之地，成为音乐家的圣地——从自然中感悟，最后又回归到自然的淳朴中寻求艺术的最高境界。

孔子生活的时代倚重音乐中"礼"的教化作用，带有更多的政治色彩，而在褪去了这样一种束缚的东汉后期，音乐开始呈现出它的自然美。到魏晋时期，尤其以嵇康的音乐观为代表，开始倾向于音乐与自然的关系。嵇康在《声无哀乐论》中极有体会地说："声音有自然之和，而无系于人情。"音乐只有纯净到大自然同属至善至美的境界，通过取消物我间的界限，强调着人与自然的和谐，才能摆脱尘世的污浊，给人以启迪。嵇康借音乐来表达人与世俗社会的对立，从本质上讲，是因为宁静的大自然可以栖心，大自然对于人类有百益而无一害。从另一个层面上看，大自然的宁静又与音乐自然本色相通。因为这种关系的存在，借音乐来陶冶性情、寄寓

情志,借音乐来宣泄不平之气,便成了历史的选择。

3. "情"之和

音乐是美的艺术,更是情感的艺术,缺乏了情感,音乐就只剩下华丽的外表,无论怎样绚丽,终究是空洞乏味的。音乐是人类的一种精神产品,理所当然承载着一定的思想和情感。都说"乐由情起,情由心生"。音乐是音乐家们的内心情感的一种表达方式,正如拉赫玛尼诺夫说:"我创作音乐是因为它能表达我的感受,正如我说话是为了道出自己的思想。"黑格尔在《美学》中阐述了音乐中情感的重要性,"在这个领域里音乐扩充到能表现一切各不相同的特殊情感,灵魂中的一切深浅不同的欢乐、喜悦、谐趣、轻浮、任性和兴高采烈,一切深浅不同的焦躁、烦恼、忧愁、痛苦和惆怅等,乃至敬畏崇拜之类情绪都属于音乐表现所特有的领域。"当音乐中缺乏情感内容时,"音乐就会变成空洞无意义的,缺乏一切艺术所必有的基本因素,即精神内容及其表现,因而就不能算是真正的艺术,只有在用恰当的方式把精神内容表现于声音及其复杂组合这种感性因素时,音乐才能把自己提升为真正的艺术"。艺术不仅仅是技艺,它融合了人的情感,不仅要求外在表现形式的高超,同时需要有精神上的价值。杰出的音乐家们正是集技艺和精神为一体,才能铸就出辉煌的作品。海顿希望他的音乐能"成为一股源泉,而使那些满怀疑惑和百事劳心的人能够从中得到一时的安宁和憩息"。

作为审美者,我们需要用"情"才能与作曲家产生共鸣。由浅入深的认识过程,最初体验是形式上的美而悦耳,而达到最高境界时还是因为领悟到扣人心弦的情感。音乐作为一种艺术,人们通过这种艺术表达着对生活的态度,对人生的感悟,正如前面所讲,它总是作为一种艺术手段展现着人的内心情感。在对音乐的评价中,徐谓曾从接受角度作出说明:"听北曲使人神气鹰扬,毛发洒淅,足以作人勇往之志,信胡人之善于鼓怒也,所谓'其声噍杀以立怨'是已;南曲则迂徐绵眇,流丽婉转,使人飘飘然丧其所守而不自觉,信南方之柔美也,所谓'亡国之音哀以思'是已。"音乐的曲调跌宕起伏,可以让听者内心体验到气势的变化多端,一曲《潇湘水云》,以灵活的散拍和圆润的泛音为听者呈现一幅水波荡漾的音乐图式,而这样的体验除了给予听者审美直接刺激,同时也在唤起情感上的共鸣,因为它表达着对生命的热爱,对生活的欣赏。这样更深层次的情感便通过这技艺高超的曲调展现出来。音乐中音色各异的旋律都有着它的意象,而这种意象大多上来自自然的。一曲《高山流水》弹奏出的是山水的意象,但它却表达着志存高远的精神。音乐能够唤起听者的内心体验,一方面听者受作品本身的感染体验创作者的情感;另一方面,也会因为音乐的打动而产生对自我情感世界的更多思考。所以音乐不可无"情"的渲染,情感是撑起音乐灵魂的主心骨。

(二) 音乐文化中"善"性的心理塑造功能

1. 音乐文化中"善"性心理塑造的高效性

音乐的魅力除了在于它为我们提供视听的享受，让神经的紧张得到一定的缓解，更重要在在于它洗涤欣赏者的心灵，塑造一种心境，让人保持清醒的头脑，重新审视自己的生存方式，以一个更加良好的状态去面对生活。德国浪漫文学的代表人物瓦肯罗德说："把我的灵魂引出了它的躯壳。我的心激烈地跳动着，产生了一种很强烈的欲望，去追求那些伟大和庄严的东西。"莫里哀更是认为如果每一个人都学习音乐，那么，世界和平就指日可待。虽然有所夸张，但音乐对人的心理具有神奇而巨大的效果也可见一斑。在旋律中，经验中的种种情感产生激烈的碰撞，激荡出"善"的感悟，达到心灵上的平衡。

据报道，曾经的澳大利亚悉尼市，火车线路密集，长期以来，线路、车站内的青少年流氓行为、犯罪行为层出不穷，他们毁坏站上的坐椅、电话，抢劫乘客，调戏妇女，乱涂乱画，仅是破坏公物的修理费用，每年可达到 1 000 万元到 1 500 万元。碰巧铁路局长是个热爱音乐的人，他抱着侥幸心理试图用古典音乐去制服流氓。他们随机挑选了 5 个车站做了 6 个星期的试验，在月台上播放贝多芬的《月光奏鸣曲》、莫扎特的《魔笛》、巴赫的《勃兰登堡协奏曲》、勃拉姆斯的《匈牙利舞曲》等，效果很快产生了，常来捣乱的青少年日渐减少，这几个车站被破坏的情况锐减 75%，往年同期它们要耗去 8 000 多元的修理费，现在只要不到 2 000 元，减幅也是 75%。通过音乐去感化那些迷途的人们，通过纯净的音乐去唤醒那些丢失的人性，已经成为一种有效手段在很多场合使用，如监狱中常常会为犯人举办音乐会。

2. 音乐文化中"善"性心理塑造的创造性

谈到音乐文化对心理塑造中创造性的作用，不得不提及伟大的科学家爱因斯坦。作为爱因斯坦至交的卓别林在《我的传记》中写下了爱因斯坦"用钢琴弹出相对论的故事"。在一个值得纪念的早晨，爱因斯坦穿着睡衣下楼吃早餐，但他却似乎一点都没有碰盘中的东西，他回答关切他的太太说："亲爱的，我产生了一个绝妙的意念"，跟着就转到了钢琴边弹了起来。他边弹边停下来记下脑中刚才闪过的火花，并再一次地叫道，"绝妙的，辉煌的意念。"他在且弹且记中过了半个小时，然后上楼返回自己的房间，要求不再打扰他。他几乎都把自己关在了那里，两个星期后走出来时，面色变得惨白，他把两叠写得满满的纸往桌上一放，说："瞧，相对论。"可以说支撑着爱因斯坦伟大形象的除了科学，还有音乐。他对音乐的挚爱带给他科学道路上的灵感。"每当我遇到难题的时候，为了使头脑清醒，我就拿起小提琴进行演奏"，"如果我在早年没有接受音乐教育的话，那么我无论在什么事业上都将一事无成"，爱因斯坦在音乐的陪伴下，创造了一个又一个的奇迹。

3. 音乐文化中"善"性对道德直觉能力的培养

音乐之于道德的作用，从古至今都被人们所重视。孔子说："移风易俗，莫善于

乐。";荀子认为音乐可以"广教化,美风俗"。而在古希腊,音乐被称为称为"道德的教育者"。音乐是一门情感的艺术,它富有积极的情感内涵,具有动情效应,能够贴近人的心灵。它通过其潜移默化,调动人的情感、想象去调整心理状态,整个心灵获得充分的自由。音乐通过美让人们的心灵受到感染,当一个人学会审美,那么他会正视生活中的美与恶。正如西方近代美育先驱席勒指出:"要使感性的人成为理性的人,除了首先使他成为审美的人,没有其他途径。"有了正确的审美价值观,他才能够辨别是非,从而约束自己的道德行为。同时音乐能够极大地丰富和深化人的情感,鼓舞人们进取向上,音乐中对美的发掘能激发人们热爱社会和人生。同时在音乐的熏陶中,人的情操得到净化,不良的情绪、情感在艺术欣赏与创作中得到宣泄进而得到升华。傅雷在《贝多芬传》译序中曾说,治疗我青年时世纪病的是贝多芬,扶植我在人生中战斗意志的是贝多芬,在我灵智的成长中给我最大影响的是贝多芬,多少次的颠扑曾由他搀扶,多少回的创伤曾由他抚慰。可见,音乐可使人更加珍惜和热爱人生,使人摆脱种种束缚、困扰和烦恼,走向光明的彼岸。

(三)音乐文化中"韵"虚化心理的教育对策

1. 虚与实结合

艺术中,无论是绘画、电影还是音乐,"虚"是我们触摸不到的抽象事物,只能通过感受才能发掘出来,是一种意象或者一种精神。"实"则是来自于我们生活中的各种刺激,无论是听到的旋律,看到的画面都能刺激我们的感知觉。在"实"与"虚"的刺激上我们才能体验到艺术的真谛——它所传达的意境或精神。艺术的境界是通过虚与实的交相辉映来构造,最终达到以"虚"胜"实"。在音乐中,听到的音符是"实",脑海中看到的画面,内心产生的起伏是"虚"。旋律能够把耳朵和眼睛结合起来,让视觉和听觉发生联动,即所谓的联觉,这样音乐不只是单纯的听的享受,还会带来身心上更多的体验。"实"的呈现是有限的,而"虚"的出现因人而异,不同的人生经历导致了"虚"的无限性。当代哲学家布洛赫在《音乐哲学》中提到,虽然音乐是最晚成熟的艺术,但在所有的艺术门类中,又只有音乐是"超限"的,即是超时空的最自由的,因此最容易表现人"理想的精神"对未来的想象。

在音乐欣赏中,庄子认为"无听之以耳而听之以心,无听之以心而听之以气",欣赏音乐需要欣赏者对作品进行由浅入深的加工:从最初的感知、想象到情感的体验,最终上升到对音乐作品的理解。当代中国美学家李泽厚所指的"悦耳悦目"、"悦心悦意"、"悦志悦神"也是指这样一个循序渐进的过程。这个过程需要从"实"到"虚","虚实结合"。它包括三个层次。第一,表层欣赏,这个层次上和听觉紧紧相关,即音响的感知,音响作用于听分析器而使人产生听觉,旋律通过有结构的组合使听者身心受到刺激,是一种简单的刺激反应模式,欣赏者是对"实"的认识,在这个过程中,我们可以听出明朗的是"大调",柔和的是"小调",在这个层次里,

欣赏者结合粗略的听觉刺激，并在乐理手法技术上进行品味。第二，情感体验，欣赏者积极调动调动想象，结合对音乐作品旋律、调性、调式、和声、复调、曲式等表现手段的认识，从总体上去感知音乐中的意象。此时已经在进行对"虚"的加工，正是因为音乐"虚"的无限性，欣赏者在这个自由的空间让想象释放，努力抓住音乐所体现的主旨。感知让欣赏者听出了《二泉映月》中二胡的凄凉婉转，而情感的体验让欣赏者看到了一个人生的悲剧。第三，理解作品，这是音乐欣赏中的最高层次，是一种超脱了音乐形式的审美体验，即对音乐意义的阐释。这便需要对"实"更高的结合，对作者创作背景的了解，对社会文化的因素的考虑。伴随着听觉，欣赏者看到的不仅是想象的画面，而且能看出抽象的概念。在贝多芬的《第三交响曲》中，旋律激荡人心，但它体现的究竟是什么？只有结合贝多芬当时的创作背景才能获得答案。这首曲子原本是为拿破仑所作，当时的拿破仑横扫欧洲大陆封建势力，一路高呼"民主、自由"，而这恰恰也是贝多芬希望宣扬的主题，贝多芬在拿破仑称帝后，毅然把这首交响曲改为献给"真正的自由精神"，至此，情感体验加上了作者的时代背景，对这首曲子的欣赏才能透彻。

2. 模糊与清晰结合

音乐是自由的艺术，作曲家、歌唱家、欣赏者是很难达到"自我"和"非我"的统一的。对于同一音乐作品，不同欣赏者会有不同的审美体验。对同一部音乐作品的剖析中，即使是音乐家也会产生分歧。如关于柴可夫斯基的最后三部交响曲中的第四章的理解中，有人认为是"命运已为不可抑制的欢乐所战胜"，也有人认为是"一具骷髅披着节日的盛装，在大街上神气活现地进行着"。模糊与清晰，是确定性的不同标准。原本有着确定意义的音乐因为地域的差异、时代的差异，而改变了它的意义或者被赋予了一层新的意义，那么它的"清晰"转化为了"模糊"，被模糊化的过程是因为范围的扩大，从作曲家传递到成千上万的欣赏者，从一个国度传递到全世界，突破了一层又一层的局限，最后在落定到某一个地方重新被清晰化。很多音乐作品的创作过程，都是从创作的冲动、灵感的出现开始的。创作者的思维、情感、想象交织、碰撞产生各种各样模糊的创作意识。在这样复杂、强烈而又变幻莫测的心理运动中去捕捉那尚是未知的形象，而想要表达的情感将是什么形象，会以怎样的姿态出现，其中蕴含着什么，具有什么意义又需要创作者静心去思索，理出一条条思绪，为作品寻找一个靶心。感性与理性相结合——在灵感迸发的时候任思绪遨游，让模糊的世界拓展开来，而后用理智的头脑在若有若无的灵感中努力抓住精髓。

作为欣赏者，音乐中的不确定性并不代表天马行空，甚至与创作者本身的意图南辕北辙。始终有一个恒定的点作为中心，即使模糊，也是围绕这个中心来的。贝多芬的《欢乐颂》，在世界各个角落一遍又一遍地演奏着，在我国的国庆十周年大庆时演奏了这首曲子，在春节晚会上也曾吟唱过，用来表达对伟大祖国的祝福；在

1989年12月23日，伯恩斯坦指挥了数个国家的交响乐团演奏这首曲子以纪念柏林墙的拆除，庆祝国家的统一。但是无论是怎样的形式，始终都围绕着欢乐这一主题。

3. 整体与局部结合

宗白华说："我们中国人抚爱万物，与万物同节奏；静而与阴同德，动而与阳同波（庄子语）。我们宇宙一阴一阳，一虚一实的生命节奏，所以它根本上就是虚灵的时空合一体，是流荡的生命的气韵（《艺镜》）。"音乐是整体与局部的结合，透过表面特征，透过局部抒发，讲自己置身于天地之间，将宇宙万物看为一体，表达对生命的感悟和追求。"对音乐意义的阐释是通过音乐作品乐思和意境的直觉、体味、感悟，达到对人生、世界的总体的认识和总体的理解。"

在天人之和、自然之和上，儒家和道家是统一的。儒家强调音乐与人生、人心、音乐与道德、社会政治的整体关系，道家强调音乐与人之本心、自然、养生等方面的整体关系。

第二节 音乐审美的心理结构

一、音乐审美的认知结构

（一）音乐审美的认知过程

审美认知过程就是个体审美心理活动发生发展的一系列信息加工程序，即审美主体面对审美对象的刺激，在审美注意、审美期待和审美态度等积极的心理状态和审美情感的影响下，充分激发和运用审美感知去识别、关注对象的审美形式特征和内容属性，并展开审美想象，促进审美理解的发生，从而体会、感悟审美对象的审美价值的过程[①]。

（1）音乐审美感知

音乐审美活动以感性认识为基础。音乐审美感知包括音乐审美感觉和审美知觉。音乐审美感觉是人脑对直接作用于感觉器官的审美对象即乐谱等的单个审美属性的直接反映，是审美心理活动的初始环节。如通过耳朵捕捉声响、节奏、音高等，这些均是音乐审美对象的单个属性。只有把握了这些单个的审美属性，才能真正了解审美对象的感性特征，产生审美感受。音乐审美感觉的产生在一定程度上会引起感官上的愉悦，如聆听一段乐曲的时候，乐曲的音频、节奏等个别属性能引起"悦耳"的感官享受。在这个时候，人们对音乐的反应还多半属于生理感官方面的某种单一的感觉，对音乐还缺乏全面认识。如原始人对节奏刺激作出的某种反应。普列汉诺

① 张大均. 教育心理学. 人民教育出版社，2005：636.

夫在谈到节奏的起源时说:"人的觉察节奏和欣赏节奏的能力使原始社会的生产者在自己的劳动过程中乐意按照一定的拍子,并且在生产的动作上伴以均匀的哼唱声和挂在身上的各种东西发出有节奏的响声。"我们还可把这种发现和人的呼吸及脉搏跳动联系起来,这应该是人类对节奏最早的体察。另外,最简单的一强一弱有规律的节奏交替,特别明显地反映在人类劳动时的推力和回力的运动上。这或许是人类对节奏功能最早的发现和运用[①]。

音乐审美知觉是指人脑对作用于感官的审美对象即乐谱等的整体属性的直接反映,是在审美感觉基础上产生的对其信息的整合和解释。人在动听的乐曲的直接刺激下,把音色、响度、节奏等若干单个审美属性结合起来,组成一个完整的形象并对其所具有的种种含义和情感表现进行整体把握,作出合理解释,就产生了对音乐的审美知觉。

(2) 音乐审美记忆

音乐审美记忆是人脑对审美对象的识别、保持、再认或回忆,是审美心理活动展开的基础和条件。因为任何审美刺激都依赖于个体头脑中的已有知识经验,才能被理解、同化。学生头脑中原有的审美图式越丰富,审美活动就越容易发生,并顺利进行。在音乐审美活动中,情绪记忆与预期关系较为密切。情绪记忆是以体验过的情绪情感为内容的记忆。

(3) 音乐审美联想和想象

音乐审美联想是审美活动中的一种重要心理活动。通过审美联想,可以把审美对象表现得更为鲜明生动,使审美体验更为强烈,从而对美感的产生、发展和深化起着重要作用。音乐审美想象是通过对审美表象进行加工改造,形成新的审美形象的过程。没有审美想象的参与,乐曲本身就总是以静止的形式而存在。正是审美想象激活了审美的对象,从而使审美主体进入内心交流的审美境界。审美想象还扩大了审美对象的内涵,使人从有限的形式中体会无限的寓意。

(4) 音乐审美理解和评价

音乐审美理解是在音乐审美感知的基础上,运用审美联想与想象,对审美对象的意味、内容以及象征意义的整体把握,是探求其内部联系的理性认识活动。音乐审美理解虽然是一种认识活动,但不是一种概念的认识,而是一种不脱离具体形象的感受和体会,它给人的是欣赏、领悟。个体的音乐审美理解一般分为两个层次,表层理解和深层理解。前者是指对乐曲本身的理解,是对其形式的整体知觉,是进入深层理解的前提。深层理解就是对乐曲等审美对象所蕴涵的意味的挖掘和把握,依赖于主体对其对象的"细读",从而发现、感受、体会对象所具有的表现某种审美特征的意味。审美理解的深度取决于主体的审美能力和审美对象的性质特点。音乐

① 张朝. 论音乐的审美(上). 沈阳音乐学院学报, 1998 (2).

审美评价是指在审美活动中，主体通过对审美对象的感受、体验和理解之后，对其外在表现形式和思想内涵等审美属性所作的理性判断，是对审美价值的主观把握。在不同的审美活动中，审美的评价表现是不同的。音乐创造活动中，表现为艺术家对于现实升华的美丑评价；音乐审美欣赏活动中，主要指欣赏者对于音乐艺术反映生活的真实性、揭示生活意蕴的真理性、艺术表现的独创性等所作的一种理性判断。

（二）音乐审美的认知策略

根据认知心理学的观点，人的心理是一个动态系统，是一个有自动控制中心的信息系统，由感受系统、效应系统、操作系统、贮存系统、自动控制系统、动力系统、情绪系统等子系统组成。美感作为人的一种心理体验，它的产生同样离不开这些系统的协调配合。从认知理论的角度研究美感问题，涉及审美的动态性、层递性与反应不平衡性、差异性等方面，尤其斯腾伯格从内隐的角度提出了认知结构由认知成分亚理论（Component Subtheory）、认知经验亚理论（Experienced Subtheory）和认知情境亚理论（Context Subtheory）组成，强调知识获得成分和社会文化情境对认知的影响。

借助于认知理论，我们把审美认知看做审美主体获取审美客体的信息并进行调整转化的操作与能力，即审美信息加工的过程与能力。但仅仅拥有审美认知这样的能力并不能导致审美活动的发生，也不能导致美感的获得，更不能保证对一些异文化中的艺术客体等产生恰当的反应和体验。在审美认知过程中，文化会给主体在审美认知过程中的审美认知策略与审美编码机制，但具体的审美情境则左右它的具体运用。其中音乐审美认知策略决定着审美主体能力展现以及审美注意，以及决定着审美主体能动性的发挥。无论把美感视作快感、视作冥想还是视作人的生命体验，都离不开策略的运用与能力的调整，而且会"依随情境的适应性方式，有目的地利用和部署策略"[①]。

在音乐审美活动中，认知策略主要包括快速扫描、逐点分析、整体概括、保持适当心理距离等方法。快速扫描是指将乐谱或相关音乐材料进行快速的浏览，对其大致内容有个了解，以便在之后的音乐审美中能更深入地了解音乐家赋予音乐材料的意义；逐点分析以及整体概括，都是指对音乐旋律的主观把握。逐点分析和整体概括有助于全面地把握音乐旋律等审美对象的内在意义和风格；心理距离是审美心理与个人功利观念之间的距离，是审美态度对实际人生的超脱。这种审美心理距离的特点在于，事物的审美特性处在心理活动的中心，事物的实用性能、科学认识价值等方面的特性则被视为非审美的东西而被忽略，甚至被弃置一边。这种心理距离随着感官的强度扩大，美感愈强，心理距离愈大。主体进行审美活动，必须与对象

① 李波. 审美情景与美感. 复旦大学. 博士论文, 2005：4.

形成一种审美的距离,而审美距离的形成首先取决于审美主体的审美心理结构。尚未构建起审美心理结构的主体或审美心理结构尚不健全的主体都不可能对审美对象形成一定的审美距离。有的时候,审美距离的形成不仅取决于审美主体的审美心理结构,而且取决于特定的物理距离。

(三) 音乐审美的认知能力

审美认知与一般的认知不同,它以一般的认知为基础,对美的信息进行输入、编码、转化、储存、提取等审美信息加工活动。它们的区别在于一般认知活动涉及人类生活的一切领域,而审美认知主要是指审美活动中的认知。审美认知是指在已有的审美认知图式下对审美情境中与审美主体产生审美关系的客体的欣赏和认知,包括感知、判断、推测和评价在内的审美心理活动,而不仅局限或等同于其中的某一过程。从审美心理学的角度来看,审美认知是一个审美心理认知结构,是审美个体在审美活动中形成的,并对未来的审美活动起着支配作用。在审美活动中,它主要负责审美信息的加工和处理过程,是审美活动的心理机制的认识机制。

(四) 音乐审美的认知经验

音乐审美的认知经验是由音乐作品唤起的一种特殊的经验,面对一部从未听过的音乐作品,我们的感觉并不是真正的陌生,这是因为音乐形式的基本构成要素为我们所熟悉,只是这些新的要素组合的秩序和排列的顺序让我们感到新鲜,有着似曾相识的感觉,引起了我们进一步向深度探求音乐意义的兴趣,激起了我们认知音乐的欲望,这都是因为我们倾听的音乐与已拥有了音乐审美经验有相似点的缘故,所以才会有继续深入理解认知音乐的信心和动力。也就是说,音乐审美经验为完善深入理解音乐意义提供了必要的支持和依据。如浪漫主义时期的音乐是充满个性色彩的音乐,相对于古典时期音乐的理性、严谨、内省的风格,更显示了情感和性格张扬的气息,因而节奏相对自由,和声色彩变化丰富,音乐中的华彩部分自由奔放。音乐审美者拥有了一些这样的音乐审美经验,在欣赏不同时期的音乐作品时,就不难分辨出各自的特征,即使是不同的音乐家创作的音乐作品。这是因为音乐审美者拥有的音乐审美经验提供了分析鉴别音乐作品的依据。另外,音乐审美经验会把音乐审美者不是很熟悉的音乐,通过审美活动变成很喜欢、很感兴趣的音乐。

通常音乐作品具有的价值包括两方面,一方面是作品本身具有的价值,另一方面是审美者审美鉴赏品评出来的价值,这两方面价值的挖掘都离不开音乐审美经验的参与和帮助。音乐审美经验中的音乐性因素会帮助审美者鉴别音乐作品本身的价值,音乐审美经验中的非音乐性因素帮助审美者鉴别出音乐本身以外的价值意义。具备丰富音乐审美经验的审美者,能够将音乐所具备的这些价值都能发现出来,还能够创造出创作者没有意识到的价值。如一首节奏缓慢的乐曲,由于审美者的个性、爱好、兴趣的不同,鉴赏判断的结果也是不尽相同的,有人感觉到了音乐的柔和,有

人感觉到了音乐的可爱，有人感觉到了音乐的犹豫和迟缓，还有人感觉到了音乐的开阔和磅礴……这样的感觉不一定都是创作者的意图，但由于审美者个性主观的差异，审美感受才出现了多姿多彩的效果。

音乐审美认知经验在音乐审美活动中不仅满足了人们的审美需求，同时更促进了审美者的音乐鉴赏力、音乐判断力的提高。

二、音乐审美的美感结构

音乐审美的美感结构，是个体在音乐审美过程中形成的、与音乐审美认知过程密切相连的、个体对外部事物是否满足个体的审美需要而形成的心理体验[①]。从产生和表现形式上看，音乐审美的美感结构可分为以下几个成分。

（一）音乐的直觉美感

音乐的直觉美感是在审美注意和审美感知的基础上产生的一种迅速而短暂的美感体验。如当人们听见节奏明快、曲调优美的音乐，就会情不自禁的手舞足蹈起来，这时所产生的情感体验就是直觉的美感，它带有很大的情境性和直觉性。情境性是指这种美感由直接作用于审美感官即耳朵的刺激所引起的，当音乐或个体离开该刺激时，这种美感就会消失或发生变化。所谓直觉性是指这种美感产生迅速，不需要对音乐旋律做理性的思维就能产生。因此，当学生聆听音乐作品时，教师要能够引导学生从乐曲的旋律走向、速度力度、节奏节拍的变化中，凭借自身的感性经验，体验出乐曲所传达给我们的某种情感。如我国作曲家李焕之的管弦乐曲《春节序曲》，音乐一开始就在热烈欢快的管弦齐鸣及锣鼓乐声的配合下，让欣赏者体验到一种春节的喜庆气氛；又如管弦乐曲《北京喜讯到边寨》在强烈的舞蹈节奏烘托下，人们能够从弦乐器和木管乐器奏出的快速而又奔放的音乐主题中，获得一种欢乐和喜悦的审美体验；欣赏《中国人民解放军进行曲》时，冲锋号似的引子，坚实的音调，规整的节拍，能够让人产生出一种雄壮、豪迈的审美体验等等。

（二）音乐的形象美感

音乐的形象美感是对音乐审美对象与形式蕴涵的意象的品味、领悟而获得的满足和愉快体验，它比较稳定、深刻、持久。音乐的形象美感与音乐音响本身由于模仿客观事物的形象所具有的形象性和音乐审美者内心由于表象所具有的形象性密切相关。不同的歌曲、乐曲都有独特的音乐音响形态与历史背景，并蕴藏着不同的情感，只有让音乐审美者真切地体验到音乐音响中的运动态势和动力感，了解了音乐的情感，音乐审美的形象美感才能更好地体现出来。贝多芬的《命运交响曲》中富有形象感的"主题"，只有音乐审美者对这一主题本身的音响特征和思想内涵的体

① 张大均. 教育心理学. 人民教育出版社，1999：373.

验中，才能形成自强自立，同"厄运"作斗争的艺术形象；《中华人民共和国国歌》、《中国、中国，鲜红的太阳永不落》等一些乐曲中独特节奏和节拍的形象性不仅表达了"优美雄壮"的心理感受，而且在这种音响形象中蕴含了对民族和祖国的感性形象的认识，激发出审美者不屈不挠的进取精神，也引起了音乐审美者的心理共鸣。在音乐形象美感的享受中，音乐审美者潜移默化地受到陶冶和教育。

（三）音乐的理性美感

音乐的理性美感是指在音乐审美理解和审美评价等高级审美认知活动的基础上形成的审美情感。音乐的理性美感与音乐音响本身由于"象征"和"暗示"客观事物的规则与原理所具有的抽象性和音乐审美者内心由于的情感和观念所具有的哲理性密切相关。罗丹说"艺术就是感情"，音乐美即是一种特殊的理性情感的表达方式。音乐的理性情感特征可以极大地激发音乐审美者在音乐音响的特殊氛围中去追求思想自由性、观念的清晰性和情感的类型感和归属感而获得音乐美感。

综上所述，音乐审美美感结构的形成与音乐中的"情感"呈现状态和存在方式相关。音乐审美的美感结构在音乐审美过程中既是审美过程的产物，又影响审美过程的进行。个体在音乐审美活动中的收获在很大程度上取决于个体的审美情感的体验方式。一定程度上说，音乐审美者是否获得不同程度审美情感的满足是衡量音乐审美活动成功与否的标志之一。

三、音乐审美的心理倾向性

（一）音乐审美需要

审美需要是个体对美的现实和美的体验的需求，表现为对审美对象的形式、结构、秩序、规律、对称性的需要[①]，是个体审美活动的动力源泉。音乐审美需要是一种企图从音乐活动——包括创作、演奏、欣赏和批评——中得到精神享受的欲望，亦即期望在聆听音乐的过程中得到情感的宣泄，并通过美感的召唤，唤起对彼岸的向往。

审美需要作为一种人的高级心理需要，通常是在比它低级的生理、心理需要满足之后出现的。审美需要又在审美经验活动的每一次发生和实现后，得到强化、丰富、更新、提高。因为每一次的审美活动都会在人的心里留下不同程度的痕迹，这些痕迹会不断地在记忆想象中复活再现，从而形成沉淀在心底的审美需要和审美欲望。它们的强弱与审美经验成正比，不同的审美经历会产生不同的审美需求，而这些不同层次的审美需求又不断地促进人的审美经验的积累。它们互为因果，共同促进审美水平的提高和发展。

① 〔美〕马斯洛. 动机与人格. 华夏出版社，1987：59.

在很大程度上审美需要和人们在社会化过程中的自我认定有关。在社会文化生活中，爱听什么音乐往往被认作是一个人身份的标志，人们也常会因为同样的喜好而交谈融洽。心理学家通过调查发现，很多人有一套"音乐菜谱"[1]，供不同心境时选用，作为调剂情绪的手段。对文化层次高一些的欣赏者来说，审美的需要也可以说是自我实现的需要。在马斯洛需要层次理论中，这是最高层次的需要，是人潜力和创造力的发挥，审美活动恰恰能满足这些需要。

（二）音乐审美兴趣

兴趣就是一个人对某种事物所抱有的积极认识倾向。皮亚杰认为，作为需要结果的兴趣，"是把反应变成真正动作的因素"，因此，兴趣的规律乃是"整个体系随之动转的唯一轴心"[2]。审美兴趣是个体追求美、向往美、积极地理解美和评价美的审美认知的倾向性。这里的"兴趣"，作为需要的结果，并不是需要实现后的客观结果，而是需要作为一个动机所形成强烈的主观愿望。"审美兴趣就是把美的需要作为动机，逐渐形成主观愿望。"[3]

一个人对音乐是否产生直接兴趣，决定于以下两个方面。第一，这种音乐必须和他已有的知识经验具有密切联系。如果这段旋律音乐审美者已有的知识经验没有什么联系，不能理解它们，就一定不会产生直接兴趣。第二，这种音乐必须能够使人获得新的知识，获得某种启示或补充。什么样的音乐能符合这两个条件呢？是"亦旧亦新的音乐"。其旧的一面，乐于被审美习惯所容纳，新的一面能激起审美探究心理，从而诱发音乐审美兴趣。

（三）音乐审美理想

音乐审美理想也可以称为"音乐美学理想"，这是人们期待、憧憬、追求的音乐最高至美的境界，是人的社会理想、人生理想在音乐上的具体体现。音乐审美理想是在生活实践、审美实践和艺术实践中产生的，是按照美和艺术的规律，对理想境地的追求。音乐审美理想受到生活理想和世界观的制约，具有特定的时代和社会内容[4]。音乐审美理想对人的审美活动具有引导和规范的作用，成为人们衡量事物的标准，表现为人们追求美的心理动力。音乐家主要是通过音乐作品的意境、音乐形象以及作品的形式美和思想性体现自己的音乐审美理想。音乐审美者则是通过自身在音乐领域或其他相关领域的修养和知识水平发现和寻找自己音乐审美理想。音乐审美理性使审美主体的"审美趣味"得到体现和满足。

[1] 林华．音乐审美心理学教程．上海音乐学院出版社，2005：352．
[2] 〔瑞〕皮亚杰著，傅统先译．教育科学与儿童心理学．文化教育出版社，1979：162．
[3] 刘兆吉．美育心理学．西南师范大学出版社，1990：547．
[4] 林华．音乐审美心理学教程．上海音乐学院出版社，2005：353．

（四）音乐审美价值观

音乐审美价值观是个体根据自己的音乐审美需要对音乐音响及其相关现象和特征作出评价时的观念系统，它是个体音乐审美心理倾向的核心，具有规范性、导向性的特点。个体的音乐审美价值观对其音乐审美行为有重要影响，一方面决定着音乐审美对象的选择，另一方面还制约着对音乐审美对象所支持的态度以及支配审美联想和想象的加工内容。具体表现为音乐审美主体的审美需要、审美情趣、审美标准和审美理想的形成。这里的音乐审美价值观概念，不是指关于音乐审美价值的产生、性质、类别、本体等哲学认识论层面的概念，而是人与音乐的艺术价值关系的确立所形成审美价值判断。确立正确的音乐审美价值观对人们树立正确的艺术理想信念，促进人的全面、自由的发展具有重要的作用。

第三节 音乐审美的心理过程

一、音乐审美的准备阶段

（一）音乐审美的内隐阶段

审美过程的准备阶段是指个体进入审美状态之前的预备阶段。这时，美的刺激尚未出现，实际的审美活动也尚未开始。然而，审美的准备阶段是实际的审美活动的必要前提。在音乐审美的内隐阶段中，包括个体在先前的审美活动中预先获得的音乐审美定势、音乐审美知识、音乐审美策略、音乐审美态度和音乐审美价值观等内隐的心理成分。这种审美准备为个体实际的审美活动提供了心理条件上的保证。马克思所说的"有音乐感的耳朵，能感受形式美的眼睛"就是对这种事先的、长时性的准备状态的形象化描述。在音乐审美内隐阶段中，如果没有这种"有音乐感的耳朵"，那么再美的音乐也是不会欣赏的。

（二）音乐审美的情境性阶段

审美的情境性阶段其实是审美准备阶段的另一种表现形式，是一种暂时的、情境性的准备状态。当美的事物出现时，个体把事先的、长时性的审美准备全部调动起来，创造出可能的心理条件来为实际的审美活动作准备。可见音乐审美的情境性阶段是指当我们买了音乐会的门票但还没有去听音乐会之前，我们心里形成的一种审美期待，这种审美期待会调用先前的种种审美知识或经验对即将到来的音乐会作出想象，从而进入一种暂时的、情境性的审美准备状态。这种暂时的、情境性的准备状态是事先的、长时性的准备状态的现实化，所以，它们是同一审美准备的两种

不同表现形式①。

二、音乐审美的初始阶段

音乐审美的初始阶段，指即将进入音乐审美状态的预备阶段。这时整个心理机制进入一种特殊的音乐审美注意状态，伴随这种注意状态的是情感上的某种期待。审美注意和审美期待二者结合起来，就形成了审美活动所特有的一种态度——审美态度。音乐审美注意、审美态度等心理要素就是这个阶段所涉及的主要审美心理因素。

（一）音乐审美注意阶段

音乐审美起始于主体对一定的音乐审美对象的关注从而引起音乐审美注意。审美注意驱动欣赏者激发起审美热情，产生审美期待，同时切断了欣赏者的"旧常意识"，从"实用态度"转化为审美态度。所谓日常意识是一种受功利性的有限目的遥控的意识②。也就是说，在日常生活中，当你决定要做一件事情时，会通过各种方法、手段去实现它，从开始到达成目的，这中间经历的所有的方法手段似乎都没有价值。如何才能使日常意识中断呢？这似乎需要一种特殊事态的出现。在音乐审美中，使日常意识中断的是一种特定的审美对象，也许是一段优美的旋律，一首动听的歌曲，甚至一两个特别的音符。可见音乐审美注意就是在审美过程中审美主体对特定的音乐审美对象的指向和集中，是审美主体被审美对象所吸引并专注于审美对象而产生的一种特殊的心理状态③。审美注意具有明显的强烈情感色彩和非功利性质，愉悦性强而意志控制少。审美注意比一般注意更强烈，保持、集中的时间更持久、更充分。

（二）音乐审美期望阶段

审美期望是指审美主体在审美注意状态下产生的主观上希望审美对象出现或审美活动发生的一种心理状态，是精神上对美好事物的渴求，它是一种积极的，富有活力的渴求状态，将产生一种促使人行动的内在动力。在音乐方面，正是由于审美期望阶段的存在，使得人们对自己感兴趣的音乐表现出一定的积极主动性和渴望感。

"音乐审美期待"这一概念是美国著名音乐美学家迈尔（Leonard B·Meyer）的经典美学理论著作《音乐的情感和意义》中的核心概念。迈尔建立"音乐审美期待"概念的着眼点是对音乐美学领域"音乐的情感和意义"这个带有根本性的问题回答。他用音乐审美期待的理论探究音乐情感和意义的阐释不是音乐美学领域长期存在的哲学思辨思路，更不是用音乐审美中的音乐例子去图解心理学原理，而是在前人的研究基础上立足于音乐本体，借鉴情感心理学和格式塔心理学等心理学理论

① 刘兆吉．教育心理学．西南师范大学出版社，1990：340．
② 滕守尧．审美心理描述．中国社会科学出版社，1987（1）：82．
③ 张大均．教育心理学．人民教育出版社，2005：634．

体系和实证研究成果,从"音乐期待"存在的心理状态、心理过程、心理特征、心理机制等维度探究音乐审美中音乐情感和意义的存在方式问题[①]。从音乐情感、意义与审美期待的关系上看,形成审美期待的因素主要有下面两方面。一是审美者先在的审美经验形成的定势心理与定向期待视野。接受美学的代表人物尧斯认为,读者在阅读任何一部文艺作品时,脑海中绝不是一片空白,而是带着他原有的文学经验和生活经验来欣赏文艺作品的,这就形成了每个读者在进行审美阅读时的定向期待视野。二是有关音乐作品的标题、内容介绍、相关评价或者有关作曲家的生平、创作意图以及演奏家风格、特点介绍等信息导向对审美者形成的心理暗示。

音乐审美注意影响音乐审美的活动意愿或行为倾向,音乐审美期望影响音乐审美的情感效果,二者结合起来形成了审美活动中特有的态度——审美态度。

三、音乐审美的观照阶段

观照阶段构成了审美活动的主体。观照是指审美主体对审美对象的凝神专注,主要心理活动是对审美对象的感知、识别、联想和理解以及由此而产生的相应直觉性情感活动和形象性情感活动。这一阶段的突出特征是认知活动与情感活动交织在一起,审美主体在观照审美对象的过程中体验到强烈的审美情感[②]。

(一) 音乐审美识别阶段

审美识别由审美感知开始,审美感知是"无功利性"的,即不从实用的角度联观察审美对象,同时审美感知阶段审美主体与审美对象产生强烈的共鸣。审美对象的诸多审美属性如节奏性、韵律性等与主体的审美期望水乳交融,达到了和谐的统一。伴随审美的感知识别产生了一种强烈的情感体验,这种审美情感是形象性的美感。

当音乐以"信息"刺激人的听觉器官,传入感官神经时,人就有了一种模糊的情感体验,这时多半还是种情绪性的"快感",但它会促进审美情感的强化。这时对音乐的感知已不再是物理性的客观过程,而是靠人们内心的判断来把握的主观过程。如听一首歌,前奏或主题刚结束,人们就有此歌"好听"的感觉,此时审美者已经感受到了音乐中最动人的,具有美的感觉的细微精妙之处(或是旋律的流畅,或是音色的奇异,或是节奏的新鲜等),渴望多听几遍,想看看歌词,进而感觉全曲力度速度的变化、情感的对比等,力图形成对艺术形象完整的、准确的情感把握,这就进入了知觉领域。

音乐的审美识别阶段来自于音乐审美感知对音乐的节奏、韵律等各方面的直接把握、选择和组织,是主体对音乐本身的外在形式特征的直接感知而获得的"审美

① 郑茂平. 音乐审美期待的心理实质——迈尔(Leonard BoMeyer)期待理论及相关延展研究的心理学解释. 中央音乐学院学报,2010(3).
② 张大均. 教育心理学. 人民教育出版社,2005:645.

的第一印象",属于审美观照阶段的较低层次。其产生的外在条件在于音乐本身所具有的新鲜、富于魅力的外在形式特征,其内在机制在于音乐对象的形式张力与主体感知结构的对应关系。

(二) 音乐审美的理解阶段

随着音乐审美主体对对象外在形式及其意味的直观把握的不断深化,个体审美心理活动的加工水平不断提高,进入到审美理解阶段。审美理解阶段是指在审美识别的基础上,对审美对象形式蕴含的意味领会和品位。在审美识别中,主体只是对审美对象进行了初步的组织和整体的扫描,尚未认真审视和仔细欣赏。而一旦开始认真审视和仔细欣赏,审美活动便进入情绪性认知和理性认知相结合的审美理解阶段。这时音乐审美者将对审美对象本身进行更深入的理解,主要是针对审美的象征意义和情感特征等方面。

音乐审美的理解阶段,个体对音乐本身所蕴含的意味进行深入的揣测和推论。在听音乐的时候,不是仅仅感知旋律和节奏的音响,而是更深入地领悟音响中所体现的情思和韵味。如作家罗曼·罗兰在评说《月光》时,将贝多芬与恋人朱丽叶的种种情感相联系,道出此曲"痛苦和愤怒多于爱情"。

这个阶段的典型特征是音乐审美者充分调动先前具有的审美知识或审美经验,对审美对象作出合乎理性的分析与综合,始终伴随着审美判断和审美评价。虽然音乐审美理解因人而异,具有多样性和不确定性,但它能指导感知深入把握音乐形式结构的意味,产生情感愉悦的心理机制,并给予情感从盲目冲动走向一定意向的情感成为审美情感。所以,对于学生的审美理解力的培养,教师要着重引导学生把音乐作品放在整个人类文化背景中来进行审美。教师可以具体介绍音乐作品所产生的人文背景和艺术表现风格,以及作曲家的生平、艺术个性、审美趣味以及他们的人生观、世界观等,并结合具体的音乐组织形式进行综合感知,从而使学生在审美理解的基础上产生具有一定意义的,反映作品本身思想内涵的审美意象,感悟到对生命意味的欣喜体验和永恒精神的愉悦追求。

四、音乐审美的效应阶段

(一) 音乐审美的直接效应阶段

在审美活动中,当审美对象离开审美主体时,审美对象的关照阶段逐渐进入审美的效应阶段。审美活动的直接效应是对审美对象的继续评价和对审美欲望的强化,此时的审美评价和前面阶段的审美评价有差异,前面是情绪性的判断和评价,而这里则主要是理性的判断和评价[①]。在这一阶段审美者的审美兴奋感逐渐减弱,审美

① 张大均. 教育心理学. 人民教育出版社, 1999: 289.

者常常根据自己的愿望和经验对已经消失的审美对象的各个部分进行理性的分析，判断出这部分是好的、美的，而那部分是不好的、丑的等。

音乐审美的直接效应阶段，音乐审美者判断评价的主要内容是作者的创作技巧、表现手法等，同时对作者通过音乐所表现的深刻寓意也要进行思考，甚至还要与其他的音乐作品进行比较，发表自己的观点和看法。这一阶段尽管还有情绪性的认知因素参与，但主要是理性认知活动的结果。音乐审美者在对音乐对象作出一系列理性判断和评价时，也是在强化自己的审美欲望并创造着新的审美欲望[①]。这种审美欲望是促使人们追求美、创造美，为美奋斗不息的动力。

（二）音乐审美的间接效应阶段

审美活动的间接效应主要是对未来审美活动的影响。主要体现在两个方面，一个是认识美和鉴赏美的能力得到提高，二是情感生活的丰富。鉴赏美的能力，在一定意义上说与后天的学习有关。如果一个人一生中审美经验多次或较频繁发生，他的直觉美、发现美或鉴赏美的能力便会大大提高。人的情感生活的丰富可以把人的创造性心理充分调动起来。音乐审美能力的提高和审美情感的丰富强化了音乐审美者的审美需要，培养了音乐审美者的审美意识，从而发展和完善了审美心理结构，使未来的审美活动变得更加有效。

音乐艺术优化音乐审美心理结构，这个结构又反过来有促进音乐艺术的发展。随着这种不断的交互作用，人类内在文明和外在文明便不断地变丰富。人的未来不仅是物质文明极其丰富的社会，也是内在文明高度发展的社会，而音乐审美教育会在其中起着无可限量的作用。

第四节　音乐审美心理与音乐教育

一、音乐教育与音乐审美认知结构的完善

（一）音乐审美成分的构建

音乐审美成分主要包括五个方面，一般音乐审美认知能力、音乐审美认知策略与方法、特殊音乐审美认知能力、音乐审美知识经验、音乐审美元认知成分。这些成分有些是个人的天赋能力，如许多关于音乐天才的研究表明，音乐能力中的某些成分来自遗传；但有许多审美认知成分都是后天学习的结果，如音乐审美的策略和技能、相关的音乐审美知识经验等。音乐审美认知成分在一般的教学活动和日常生活中尽管也能得到发展，但其影响是有限的、非组织性、非计划性的，有时，放任

① 张大均．教育心理学．人民教育出版社，2005：646.

自流的环境甚至是有害的。只有通过有目的、有计划、有组织的美育活动，才能有针对性地对学生的审美认知结构进行系统的、深刻的影响，才能更好地发展和完善个体的审美认知结构。没有这样系统的美育活动，学生即使拥有艺术天赋也可能在缺乏美育的教育中遭到泯灭。通过音乐艺术的美育活动在学生时期对其进行系统的音乐鉴赏训练，可以有效地教会学生学会欣赏音乐的方法，从而提高学生对音乐艺术的感受，提高学生欣赏音乐的能力。

（二）音乐审美能力的培养

音乐审美能力，即人们以审美方式把握世界的特殊能力，包括声色感、审美操作技巧、审美感受力、鉴赏力、想象力、记忆力、表现力、意志力、创造力等[1]。音乐审美能力是人类特有的能力，是智能结构的重要组成部分。音乐审美能力以健全的听觉器官、敏锐的神经反应系统、大脑分析和控制功能为自然基础，在后天的音乐审美实践包括学习、训练、鉴赏、分析等活动中形成、积累和发展起来。审美者在音乐审美实践中，其审美器官的敏捷性、情态体验的丰富性、表象扩展与转化的能动性、把握整体结构、整合各种心理因素的统摄力，都会得以发挥与强化、发展与提高。主体审美能力的培育，使之具有准确、迅速分辨美丑的鉴别力，准确领悟美的直觉力，由此及彼、由表及里、由点到面的辐射力，从而产生立美求真的创造力[2]。

音乐审美能力的培养主要指的是人的音乐审美创造能力的培养。在审美创造中，人的所有与审美相关的能力包括感觉、情绪、想象、联想、意志、理智等都在审美情感体验中有机地结合在一起。需要特别指出的是，学校音乐审美教育可以采用使用音乐批评加强学生的审美能力。拉尔夫·A·史密斯指出："艺术批评应该是对艺术作品的一种和谐的，令人愉快的，思想上无拘束、无偏见的探索，其目的在于加深对艺术作品中美的理解和自我实现，而艺术批评恰好能帮助我们实现这一目标，只有通过对个人审美意识的培养和提高，才能使年青一代学会欣赏那些创造艺术，感觉并认识艺术的特殊方法，从而丰富生活，在生活中充分发挥自己的才能。"[3] 因此，在学校音乐美育中要融入音乐批评的内容，要让学生对艺术家，艺术作品等方面自由地作出反应。在课堂上要通过个人反应过程、概念形成过程和学生的研究过程有意识地培养学生的判断能力。同时，教师要知道并应该让学生也知道，同一首音乐作品可能会有不同的、具有说服力的理论解释。将音乐批评引入课堂，总的原则如下。

第一，教师应广泛收集各种不同的风格的音乐批评文章、论著，以供学生选择、

[1] 林华. 音乐审美心理学教程. 上海音乐学院出版社，2005：353.
[2] 修海林，罗小平. 音乐美学通论. 上海音乐出版社，2000：544.
[3] 黄永健. 艺术文化论——艺术在文化价值系统中的位置. 中国艺术研究院博士学位论文. 2007.

比较、吸收应用。第二，要尽量让学生采用各种不同方式学习和接触音乐批评，使学生增强对艺术与艺术家的亲切感。第三，要坚持让学生写音乐批评文章，这是鼓励学生获得批评能力的一个有效方法。要注意批评文章的好坏不是结果，重要的是写作过程。在这个过强中，学生把感受和听觉印象、联想等变成了文字，从而就提高了学生的自我意识和写作能力。第四，要循序渐进，按照学生的年龄、知识、技能、思维能力等心理特征进行，并根据教学目标，安排好有关概念和观点的学习。第五，要认识到艺术教育是贯穿在包括艺术教育在内的各种教育行为中的丰富多彩和审美活动，决不能只承认一种艺术风格或一种艺术表现方法。要努力营造一种轻松而富有情趣的音乐探索氛围，承认音乐的不确定性和多面性。

（三）音乐审美策略的实施

音乐审美策略的实施主要在于采用适当的策略构建学生的审美心理结构。可从三个方面入手：第一，强化审美需要。定期举办有关音乐审美知识的讲座和各类音乐比赛，推动高雅音乐进校园活动，组建校级、院级、系级的合唱队、民乐队、管乐队、轻音乐队等音乐社团，让学生在浓厚的音乐审美环境中逐渐形成个人的审美需要。第二，培养审美能力。了解学生的生源构成、人文背景、所受基础音乐教育水平、审美能力状况包括音乐感知力、音乐想象能力、音乐理解能力，根据学生的音乐审美基础进行不同层次分类，以便开设有针对性的、不同类型的音乐选修课和音乐活动，帮助他们提高音乐审美能力。第三，提升音乐审美价值意识。进行音乐审美活动时，教师要选择优秀的经典音乐作品和高水平的音乐专家来感染熏陶学生，为其营造一个良好的音乐氛围，并把音乐审美活动融入平时的生活之中，融入社会音乐活动中去，让学生积极参与社区音乐活动、民间民俗音乐活动等，在学习和生活中感受音乐，感悟音乐，提升自己的审美价值意识。

（四）音乐审美元认知的形成

音乐审美的元认知即个体对自己的审美认知活动进行认识、监控和调节的高级认知，是对个体的审美认知活动的自我意识，起到审美反馈的作用，包含三个方面：元认知知识、元认知体验、元认知监控。

音乐审美的元认知知识是指音乐审美者在对音乐审美的过程中，能够认识到是哪些因素并以何种方式发生作用来影响自身的审美过程和结果。在音乐审美活动中教师应不断提示学生认识到是所听乐曲中的哪些部分，以哪种方式来影响自己的审美过程，使其形成元认知知识。音乐审美的元认知监控，是指在进行音乐审美的全过程中，将自己的审美认知作为意识的对象，不断地对其进行监视和控制。音乐审美的元认知调节是指在音乐审美过程中找出审美认知偏差，进行及时调整；在审美活动结束以后，评价审美结果，采取相应的补救措施，修正所犯的审美误差。

音乐学习和音乐教育应该成为素质教育理念和目标的有机和有效的组成部分。

音乐学习和音乐教育的结果不应仅仅造就音乐的技能和知识容器,不应在音乐技能和知识的习得与思维品质的发展之间构成对立。在学习的过程中学会学习,提高解决问题的能力,发展创造性思维,以及在这些心理品质的发展过程中培养健康和积极的态度和情感,这些应成为音乐学习和音乐教育促进人的发展方面的根本目标。

二、音乐教育与音乐美感的丰富

(一) 音乐直觉美感的丰富

音乐的直觉美感具有很大的情境性和直觉性。音乐直觉美感的丰富在于音乐审美情境的创设和音乐审美音响氛围的构建。在音乐教学中音乐审美情境的构建教师应注意以下几点:应运用直观的插图、幻灯、录像来创设音乐的意境,让学生感受音乐视觉美;教师自身动情的示范,让学生感受音乐听觉美;教师根据音乐内容设计律动,让学生感受动作美;教师用饱含感情的语言提示作品的主题思想,让学生感受音乐的内涵美。通过调动学生多种感觉器官,学生才不会感受音乐课的单调和冗长,从而改变过去那种单一的"教唱法",这符合学生的心理特征。音乐音响氛围的构建,关键在教师的教学理念层面应重视音乐审美教学的各环节中都应具有音乐审美的感知因素。音乐教师应充分利用这些感知因素,引导学生在特定的音响氛围中进行审美感知,从而产生音乐的审美直觉。如唱歌教学中,教师富于感情的范唱或对新歌曲的录音欣赏,配有背景音乐和绘声绘色的歌词朗读,诱发学生的直觉性音乐感受。在欣赏教学中,对音乐美的直觉感知主要体现在对优美音响的多种方法、多种渠道的聆听上。

(二) 音乐的形象美感的丰富

音乐的形象美感是对音乐审美对象形式蕴涵的深沉意味的品味、领悟而获得的满足和愉快体验。音乐形象美感的形成源于音乐要素之间在审美原则下形成的有机组成方式。音乐教学中要丰富学生的音乐形象美感教师应注意以下几点。

第一,强调音乐审美中的乐句、乐段意识。教师在音乐审美过程要不断地指导学生去感知音乐是如何运用音乐语言构成一定结构的乐句和乐段,这些越剧和乐段又是怎样表现一定的情绪、内容和意境的。第二,注重音乐审美形象的对比。教师在音乐审美的过程中应提供大量的音乐作品让学生感知不同体裁、不同题材、不同风格、不同内容的音乐作品所采用的音乐语言和音乐表现手段在所表现的情绪、意境和描绘的音乐形象方面有什么不同。第三,从经典音乐作品的实践中积累音乐形象素材。教师要让学生多层次地感受到优秀的、经典的音乐作品所体现的内在美,并让学生在唱、奏、欣赏实践的具有操作意义的审美感知之中积累音乐语汇和音乐艺术形象,以丰富学生的审美经验和审美表象。第四,在典型音乐实例中研究音乐形式加深对音乐形象含义的认识。音乐教学过程中教师要选择具体音乐例子有意识

的引导学生对构成音乐的旋律、节奏、和声、音色、曲式等基本要素进行研究，帮助学生更好地进行审美感知。如让学生感知二拍子、三拍子两种不同风格曲式，教师不要空洞地说教，而可以通过录音播放《快乐的节日》和《我们多么幸福》两首歌曲，在优美动听的音乐中通过律动启发学生感受两首歌曲节拍的不同，从而激发学生善于感知和捕捉每一首歌曲或乐曲的典型节奏和独特的音乐结构形象的能力，从内心去感觉生动的音乐艺术形象。

(三) 音乐理性美感的丰富

音乐的理性美感是指在音乐审美理解和审美评价等高级音乐审美认知活动的基础上形成的审美情感。音乐的理性美感的丰富关键在于"适时"、"适宜"地将理性思维方式引入音乐审美过程。适时主要指音乐教师在音乐审美过程中选准时机有效地引入理性思维；适宜是指理性思维引入音乐审美过程的程度应适当，不能冲淡音乐审美的感性体验特性。音乐教学中要教师应注意以下几点。

第一，音乐审美理性思维的引入最好在音乐审美的间接效应阶段，引入的方式要以审美的直接效应阶段为基础，教师应设计感性思维向理性转换的教学情境、教学语言、教学方式，不知不觉、循序渐进地进行。第二，音乐审美理性思维的引入最好以"情感"入手，加强音乐审美情感体验与评价的连贯性。具体方法是教师选择的具体的音乐作品从音乐审美的情感体验到过渡到乐审美的情感评价，从音乐作品具体的、状态性的音乐审美情感逐渐转化到音乐审美抽象的、类型化的情感。第三，音乐教师必须要树立崇高的理想信念，树立社会责任感，树立正确的世界观、人生观和价值观；敢于和能够承担民族振兴的责任。只有这样音乐教师对音乐作品的理解才会很深刻，并能通过教学起到一个桥梁和纽带的作用使学生们天真、单纯的心灵能够进入音乐的殿堂，也让美的音乐更好的滋润他们的心田，使学生的心灵变得更加高尚，更加纯净，使学生的精神生活更加充实、更加美好，从而潜移默化地形成音乐的理性美感。

三、音乐教育与音乐审美价值观的形成

学校的音乐艺术教育从根本上讲是一项塑造人的工程，它通过多种形式对人的审美能力和综合素质进行挖掘和培养，从而达到人的心灵陶冶和人格塑造。审美是音乐教育的基本职能，是实施美育的重要途径。成功的音乐教育应充分体现培养青少年对美的感受力、鉴赏力、评价能力和创造力，充分发挥艺术教育的特殊功能，从而提高学生对美的追求和品位，培养高尚的情操，帮助学生形成美的价值观、人生观、世界观。音乐教育只有在对真、善、美统一和知、情、意统一的理想人格的

塑造中，才能发挥其独一无二、特色鲜明的教育作用，才会实现其真正的艺术价值[1]。

(一) 音乐审美的价值化

只有当音乐被主体看做是审美对象，并且该音乐又具备了主体引以为审美对象的某种价值质素的时候，音乐的审美价值才得以形成[2]。音乐审美活动是一种价值活动，首先，审美活动同一般价值活动一样，最初产生于人类的物质实践活动之中。当原始人利用他们所创造的粗陋石器同野兽搏斗并获得了胜利时，他们的欣喜无疑包含着审美愉悦的因素，这种成功的狩猎活动中就包含着审美活动的成分。但是，当审美活动从物质实践活动分离出来取得独立之后，它便具有不同于物质实践活动的性质：它是一种精神实践，它具有明显的精神性，所有的价值活动也都如此。其次，音乐审美活动同一般价值活动一样，既与精神认识活动有联系，又与精神认识活动有区别：如果说精神认识活动着重解决"对象是什么"的问题，那么价值活动则要解决"对象怎么样"的问题，即它对人如何？如聆听一段旋律，当你说"这是一首歌"时，你所解决的是"对象是什么"的问题，这是精神认识活动；当你说"这歌感觉很悲伤"时，你所解决的是"对象怎么样"的问题，这是价值活动。再次，音乐审美活动同一般价值活动一样，是主体与客体之间的一种特殊活动形式，当进行审美活动时，既有主体的对象化，也有对象的主体化。在审美活动中，一方面主体对音乐旋律等客体进行改造、创造、突进，使对象打上人的印记，成为人化的对象，即赋予对象以人的意义；另一方面音乐旋律等客体又向主体渗透、转化、使主体成为对象化了的主体，成为对象化了的人。这也就是马克思所说的"人对象化了，对象人化了"。当对象成为人化的对象，人成为对象化的人时审美价值也就诞生了。人化的对象就是审美价值客体，对象化的人就是审美价值主体，审美价值主体于审美价值客体所具有的人的效应，就是通常说的广义的美，这种美是一种价值形态，即为审美价值。

(二) 音乐审美价值观的组织

在音乐教育中，形成正确的音乐审美价值观至关重要，它是个体依据自身的审美需要对一段音乐旋律等音乐审美对象的优劣作出相关评价的观念系统。它将决定其审美行为，也就决定了对音乐对象所持的态度。音乐审美是音乐教育的核心，是音乐文化价值向个体或客体渗透的重要途径。音乐审美通过审美实践活动来完成，旨在使受教育者得到直接的体验和情感观照，激发和净化感情，并对真假、善恶、美丑、进行评判，培养美的心灵，陶冶情操，造就全面发展的高素质人才。音乐审

[1] 康晓蕴．音乐审美教育中审美教育的探析．安徽文学，2009 (7)．
[2] 王次炤．音乐美学新论．中央音乐学院出版社，2005：58．

美教育在音乐教育、音乐文化传播中的地位和作用，相应地表现为音乐审美价值实现的途径和条件。

教师应引导学生提升自己的审美情趣和审美理想，摆脱只满足感官刺激的低级审美趣味，启发学生进入对审美对象的超越，继而达到超越自我的高层次的审美境界中，培养学生战胜、超越客观物质世界的精神力量，体验对生命中永恒不朽的精神追求，感悟生命成长的意义，形成追求实现自我生命价值的、积极向上的人生观。

（三）音乐审美价值系统的性格化

心理学家把个体审美性格分为主观欣赏型、客观欣赏型、联想欣赏型、性格欣赏型[①]。主观欣赏型的人在音乐审美欣赏活动中以主观情感活动为中心，易发生情感的激动，出现各种带有强烈感情色彩的生理和心理反应。这种欣赏者由于偏重审美对象对自己的感受、情绪和意志的影响，因而较少对审美对象采取一种有距离的观赏态度。客观欣赏型的人一般以一种客观冷静的审美态度对待审美对象，在音乐欣赏过程中较少产生情感的激动。这种人对审美对象在形式及技巧上的特点特别敏感。联想欣赏型的人对审美对象的欣赏偏重于通过联想来加强审美体验，由当前的音乐刺激引出与此相关的人物、事件或情景的联想。性格欣赏型的人常常把音乐审美对象拟人化，当成具有性格特征的人来看待。这种人对音乐审美对象的欣赏着重在对对象所具有的内在意蕴的领悟和把握上。

此外，根据个体音乐审美需要、音乐审美理想、音乐审美能力相互渗透的组合关系，审美个性又分为直观型、领悟型和中间型[②]。直观型的人注重对音乐对象的形式及其意味的直观把握，感性成分占优势，表现为形象的鲜明活跃，情感的热烈奔放。其审美心理活动中，感知因素相对突出，想象、理解、情感因素融化于感知之中；其审美动力以审美需要为主。这种类型的人，擅长听觉的直观感受，对声音、节奏、旋律等音律形式特别敏感、细致。领悟型的人注重对音乐对象形式意味的审美领悟，审美的理性成分较重，即想象、理解因素相对突出，感知、情感因素交织于理性之中。其审美动力是以审美理想为优势并成为推动、制约、引导审美活动的内在动力。中间型即处于直观型和领悟型之间的一种个性类型。这种人的感性和理性因素融合适中，审美需要和审美理想趋于一致，但在实际的审美活动中，处于中间型的人一般较少。因为审美需要和审美理想常常难以统一，总是处于对立和冲突之中，所以，这种审美个性也难以稳定，总是处于摇摆和倾斜之中。

① 张大均.教育心理学.人民教育出版社，2005：640.
② 同上.

第九章 音乐学习心理

请你思考

- 音乐学习中涉及了哪些内部心理过程和外部动作技能?
- 你在平时的音乐学习中运用了哪些学习理论?
- 音乐学习过程中对学习理论的运用你是有意为之,还是不自觉地利用?
- 作为教师该怎样更有效地培养及强化学生的音乐学习动机?

第一节 音乐学习的类型

音乐学习极为复杂,既涉及学习者内部的心理过程又涉及外部动作技能的影响,既有简单的学习形式又有复杂的高级的学习形式。为了便于对它进行研究,了解音乐学习的一般规律及在特殊情况下的特殊性,就必须分类研究这些规律,从而提高音乐学习的效果。结合相关研究成果,我们将音乐学习分为操作性音乐学习,智能性音乐学习和艺术性音乐学习三类。

一、音乐操作性学习

(一) 音乐学习中的试误

"试误"一词最早是由美国行为主义心理学家桑代克(E. L. Thorndike)根据动物学习实验所得材料提出,它又被称作选择学习或联结学习。其基本含义是:通过不断地尝试,不断犯错,最终学会某项技能的过程。根据桑代克联结—试误说的理论,他把人和动物的学习定义为刺激与反应之间的联结,认为这种联结的形成是通过"盲目尝试—逐渐减少错误—再尝试"这样一个反复作用的过程而习得的[①]。

由于音乐学科本身的特点,行为反应在音乐学习过程中普遍存在。因而音乐技

[①] 张大均. 教育心理学. 人民教育出版社,2005.

能或音乐理论知识的学习本身应遵循"行为表现的心理规律",即是在不断的尝试,犯错,继续尝试,逐渐减少错误,再尝试的过程。根据桑代克所指出的学习行为所具有的普遍特点,我们总结出音乐学习具有以下一些特点。

1. 试误是音乐思维规律的体现

这告诉我们,在音乐教学与学习过程中,人为的控制与消除错误是一种很难达到的理想化措施,正确的做法是创设适当的音乐教学情境,引导学习者在试误的过程中,通过自身积极的探索,解决问题、认识真理。

2. 试误是音乐认知发展的要求

教学的主旨之一是人的认知能力,但是传统观念中,人们却排斥音乐试误学习。而皮亚杰通过一系列研究证实"学生的错误实际是通向理解的自然阶梯"[①]。

3. 试误是音乐学习活动与教学活动的普遍现象

卢梭、杜威、雅斯贝尔斯、罗杰斯等都出于对完整人格发展的关注,出于对生命情感的终极关怀,旗帜鲜明的批判了传统教学中"灌输"知识的危害与弊端,呼吁给学生自主权力。这些饱含激情同时又充满忧患意识的观念都在深刻的提示着试误学习的重要意义,尤其是在操作性与技能性非常强的音乐技能的学习中,相对于灌输知识,让学生自己在学习中不断地尝试,在不断地犯错的音乐情境中不断地成长[②]。因为音乐是情感的艺术,而情感具有非常强的情境性,因而很难用统一的客观标准去要求音乐及音乐的教与学,音乐学习中的"试误"在所难免。

(二) 音乐学习中强化

学习动机的强化理论是由联结主义学习理论家提出来的。他们认为,人的某种学习行为倾向完全取决于先前的这种学习行为与刺激因强化而建立起来的稳固联系,强化可以使人在学习过程中增强某种反应重复可能性的力量[③]。与此相应,联结学习理论的中心概念是刺激与反应之间的联结,而不断强化则可以使这种联结得到加强和巩固。强化分为外部强化和内部强化。在实际的音乐教学中,采取如奖赏、赞扬、评分、等级、竞赛等属于外部强化,引起学生自身对音乐知识和技能本身的需要和学习的求知欲属于内部强化。音乐教学中教师的强化应根据音乐学科的特点和学生的不同心理特点进行。

1. 教师在选择强化物时要十分注意不要总依靠物质方面的强化物

以幼儿钢琴学习为例,教师习惯于学生作业完成好就奖励"小红花"之类的东西,但经过一段时间后,可能学生对"小红花"就不再感兴趣了。其实精神强化物更能促进学生学习,一个微笑、一句称赞、一个动作足矣。

① 埃德·拉宾威克兹. 皮亚杰学说入门:思维·学习·教学. 人民教育出版社,1985:50.
② 代建军,谢利民. 试误学习:一个亟待正视的教育命题. 江西教育科研,2001 (8).
③ 冯忠良,伍新春,姚梅林,王健敏. 教育心理学. 人民教育出版社,2000:229-230.

2. 教师可运用普雷马克原理进行音乐学习的强化[①]

普雷马克原理即用高频的活动作为低频活动的强化物，或者说用学生喜爱的音乐活动去强化学生参与不喜爱的音乐活动，如"弹完这些乐谱，就可以去玩"。如果一个学生喜爱流行乐曲而不喜欢古典作品，可以让学生先完成一定量的古典乐曲之后再去听流行歌曲。

3. 教师应科学使用强化的不同类型

强化既可以是外部强化——由教师施与学生身上的强化手段，也可以是内部强化——即自我强化（学生在音乐学习中由于获得成功的满足而增强了音乐学习的成功感与自信心）。但无论是外部的还是内部的强化，都要注意强化有正强化和负强化之分，且与惩罚有千丝万缕的关系。一般来说，正负强化都起着增强学习动机的作用；惩罚则一般起着削弱学习动机的作用。这对音乐教学提出了很高的要求，教师应在教学中合理地增强正强化，利用负强化，减少惩罚，这将有助于提高学生的学习动机水平，改善他们的学习行为及其结果。

4. 教师要善于观察学生在音乐学习过程中对强化的反应

在实际教育中，学生对各种不同的强化会作出反应。有的学生根据在班上受口头表扬而受到激励，但有的学生则不然。一个强化事件本身并不必然有效。因此，在教学中教师要针对班上不同的学生提供不同的强化物。教师要注意观察和了解学生对什么强化物感兴趣，可以事先让学生填写一个问卷，如"在课堂里你喜欢听谁的音乐作品或看谁的音乐表演？在课堂上你最喜爱的音乐类型是什么？如果你去乐器商店，你将买哪三件喜爱的乐器？"这些问题还可针对不同的年级加以修改。教师选择强化物时应考虑年龄因素，有些活动如听旋律猜乐名，对低年级学生而言可能是有力的强化物，但对高年级学生，完成一段乐曲的创作则可能是更合适的强化物。因此，必须对不同年龄的学生提供相应的有力的强化刺激和事件。

（三）音乐学习中的条件反应

行为主义心理学家华生认为，学习的过程就是形成习惯的过程，即刺激与反应间牢固联结的过程[②]。他把刺激和反应分为无条件的和条件的两类。他认为无条件的反应是非习得的反应。"其神经中的种种连接，大致在婴孩一生下来时，都已经成立好了"，"它们是行为的基本元素"。条件反应是学习得来的反应，是由于在学习过程中通过条件作用过程，把非习得的反应（行为的元素）"组织起来而形成的"。

在华生看来，不仅动物的学习在于形成习惯，人类的学习也在于形成习惯。他认为"条件反射动作是动作的单元。复杂的习惯就是由这种单元结构而组成的"。如学习某首乐曲，最初学习者是对单个的音符进行练习反应，通过不断练习，最终可

① 陈琦，刘儒德．当代教育心理学．北京师范大学出版社，2007：79.
② 冯忠良，伍新春，姚梅林，王健敏．教育心理学．人民教育出版社，2000.

以熟练地演奏整首乐曲，从而顺利地在乐曲与演奏之间形成了良好的条件反应的联结。根据这一理论，他认为简单的条件反射反应和复杂的习惯反应之间的关系是部分和整体的关系，所以习惯的形成也就是条件性刺激和反应之间联结形成的问题。习惯的形成遵循频因律和近因律。根据频因律，在其他条件相等的情况下，某种行为练习得越多，习惯形成得就越迅速。根据近因律，当反应频繁发生时，最新近的反应比较早的反应更容易得到强化。

在实际音乐教育中，很多学生的态度就是经条件反应作用而习得的。如很多学生可能不喜欢乐理知识的学习，因为他们将乐理知识的学习与在课堂上听老师照本宣科填鸭式教学的不愉快经验联系了起来①。音乐教师可以将这一理论中的"条件反应泛化"和"条件反应迁移"的规则运用到课堂教学中。如教师可以将愉快事件作为音乐学习任务的条件刺激；也可让学生在群体竞争与合作中学习，或者创造一个舒适、温馨的课堂环境，使学生产生温馨的感觉，并将这种感觉泛化和迁移到音乐学习活动中去。

二、音乐智能性学习

（一）音乐学习中的联想

音乐学习中"联想"起着不可小视的作用。知识掌握过程中的联想以所形成的问题表征为提取线索，去激活头脑中有关的知识结构，音乐学习中知识的掌握正是由不断地联想过程组合而成的，尤其是在音乐概念的学习过程中，更需要学生通过大量的联想进行学习并巩固。任何一个音乐理论概念直接对应音乐中的一个具体技能或现象，如果能让这种音乐概念通过联想与具体技能一一对应，并能在实践中加以应用，那么将有助于音乐概念的习得。

音乐音响的特殊性给音乐学习的联想提供了丰富多彩的可能性。当我们听到喷射而出的音响如小号等吹奏的音时往往会联想到阳光的照射。我们平时形容"高、强"的声音时，常常惯用"嘹亮""洪亮"等形容词，有时干脆用"明亮"。用形容光线色调的词语来形容声响，说明了声与光的联想关系。阳光从云层的缝隙中照射下来的现象，不正像小号吹奏的声音吗？清澈明净的竖琴与筝的刮奏声，又与潺潺山泉何等相似！因此，我们听到这种声音，就会联想起流水，从而感到心旷神怡。再如黑夜里传来刺耳的巨响，使人惊恐，所以我们听到高度不和谐的强声时，就有可能联想起不祥的征兆。当然千姿百态的旋律，更能引起我们丰富的"音乐联想"：如听到婉转细腻的旋律，可以使我们联想起娓娓动听的话语；听到有规律的跳动的旋律，会联想起欢快热烈的场面；听到波澜壮阔的旋律，会联想起雄壮、伟大的形

① 〔英〕戴里克·柯克.音乐语言.人民音乐出版社，1981（2）：35.

象……总之，音乐中的各种表现要素综合起来，能使我们联想起生活中的各种事物，于是音乐中塑造的"形象"在我们面前就油然而生。

音乐教师需要注意的是音乐学习中的"联想"习惯与能力因人而异，有的学生听到音乐时善于联想，有的学生不善于联想，也有的学生这种习惯与能力倾向较差。教师在平时的教学中要注意引导学生听到音乐音响时要尽可能地联想。如圆号使人想起森林或狩猎，小号使人想到进军或凯旋，或至少能使人想起战斗的气氛和节日的盛典；双簧管和大管的声音，使人想起牛羊成群的田园风光等。

（二）音乐学习中的言语

言语是一种社会现象，是人类通过高级结构化的声音组合，或者通过书写符号、手势等构成的一种符号系统，同时又运用这种符号系统来交流思想。语言与言语不同，语言是言语活动中的社会部分，它不受个人意志的支配，是社会成员共有的，是一种社会心理现象。简单说来，言语是把语言符号按照语言的规则排列起来表达具体的内容。音乐学习中的言语则是指通过音符、乐器、人声、表情、形体等一切可以构成音乐元素的内容共同组成的一种表达情感、交流思想的符号系统。在具体的音乐学习中，人们更习惯于把这种音乐言语现象称作为音乐的语言。音乐学习中教师要积极培养学生对这种音乐语言的感受力、理解力和主动使用这种音乐语言的能力。学生要掌握和使用音乐语言，首相应该深入认知音乐语言。

音乐学习中语言的作用表现在以下几方面。第一，音乐语言以其独特的符号系统表达着"人类最深处的本性"——人类心灵之间沟通的中介。第二，音乐语言是人与人之间情感交流的产物和工具。"它能够不求助于任何推理形式，而复制出任何内容运动来，同时既表达了感情的内容，又表达了感情的强度，它是具体化的、可以感觉到我们心灵的实质。"① 第三，音乐最重要的职能就是满足大众的审美需求，而音乐语言作为传播音乐的载体起了极大的作用。如在抗日战争时期，人民音乐家聂耳、冼星海创作了大量的、优秀的音乐作品。这些爱国救亡歌曲经过时代的变迁、历史的发展，直到今天仍唱不衰，究其根源是它们优美动听的旋律、平易近人的风格给人们内心带来美的感受，引起了听众情感上的共鸣。许许多多的音乐作品超越了时间和空间的范畴，成为全人类的精神瑰宝，恰恰是因为作品中音乐语言所承载的美，成为全人类不同民族、种族的人民沟通情感的媒介和桥梁。虽然不同地域和文化背景使人们在审美标准和审美价值取向上存在某种差异，但人类对音乐语言所表达的这种美的感受的核心是相同的，因为求美、爱美是人类与生俱来的一种本能②。

① 〔俄〕列夫·谢苗诺维奇·维果茨基. 思维与语言. 浙江教育出版社，1997：7.
② 任凤梅. 论音乐语言之特性. 沈阳大学学报，2004，16（3）：75-77.

(三) 音乐学习中的顿悟

顿悟是创造性思维的主要形式之一，它最早是由格式塔心理学家柯勒提出来，用于描述黑猩猩解决问题的一系列研究。顿悟主要是指通过观察对情境的全局或对达到目标途径的提示有所了解，从而在主体内部确立起相应的目标和手段之间的关系过程[1]。"顿悟学习"是一种经常在理念类课程中使用的学习方法，用格式塔心理学的观点给予解释，顿悟就是对问题情境的突然理解。音乐的学习经常处于特定的情境之中，只是传统的音乐教学对处于这种特定情境中的学习者问题意识的强调和训练不够，较少形成音乐的"问题情景"。要引导音乐学习中"问题情境"的产生，使学习者产生音乐的"顿悟学习"，教师要注意形成音乐"顿悟学习"的条件。要做到音乐的顿悟学习，必须使学生具备对音乐中某一类问题思考的量的积累以及与音乐学习相关的外界情境的触发等要素的综合作用。音乐学习者对某一类音乐问题思考的过程很重要，而且过程越长越深入，转变的冲击也就越强。顿悟还需要有一个外界触发的情境，在学习中注意结合音乐学习的具体内容，积极创造一个相应的、良好的，具有针对性音乐学习环境，对于激发顿悟十分有益。而且，顿悟完全是一种个人体验，与个人的领悟力有着紧密联系。

触发音乐顿悟学习的机制大致可分为两类。

第一类是来自对外界事物的偶然机遇。由于音乐的学习过程常常处于特定的情境，与外界多种因素密切相关，因此由外部机遇引发的顿悟最多，且又最常见最有效率。这类外部偶然机遇主要有这几种情况：一是由个体所处的音乐情境触发；二是借题而悟，即个体不是通过自己的音乐学习直接获得，而是间接地借用阅读与交谈激发某种闪光的思想而形成；三是通过具体的音乐形象而激发的"顿悟"；四是限量而得，即在现实生活中不经意听到或看到的东西往往会成为日后音乐学习与创作的源泉；五是由某种情绪触发。由此可见，音乐学习中"采风"手段的运用对顿悟学习大有裨益。

第二类是来自音乐学习者主体内部的意识积淀。这类触发信息来自于大脑内部意识积淀，其发生机制深植于人的潜意识活动，因此其表现形态更为复杂。一是潜意识闪现，这种顿悟现象的触发信息，往往来自积淀在大脑意识阈限下的潜意识；二是潜能的激发，即学习者在平时音乐学习中未发挥明显作用的那部分潜在的智能涵量在紧张状态中的突然激发；三是无意遐想，用28个字概括即是"到得绝处，不用着忙，不用做作，心游目想，忽有妙会，信手拈来，头头是道"；四是通过创造性的梦境给个体带来某种顿悟；五是无意识情感，即个体能感觉到这一情感，但是却又意识不到这是何种情感的一种心理状态[2]。

教师在引导学生学习的时候，一定要注意引导或创造合适的音乐学习情境，让

[1] 张庆林. 创造性研究手册. 四川教育出版社，2002：3-5，232-233.
[2] 邵桂兰，王建高. 试谈音乐艺术中的"顿悟"现象. 乐府新声——沈阳音乐学院学报，2007（3）.

学习更好地将音乐中的细微差别与情感悟出来。

三、音乐艺术性学习

（一）艺术风格的辨别学习

艺术风格是指艺术家或艺术团体在艺术实践中形成的相对稳定的艺术风貌、特色、作风、格调和流派。它是艺术家鲜明独特的创作个性的体现，统一于艺术作品的内容与形式之中。艺术风格是艺术家走向成熟的重要标志，是衡量艺术作品在艺术上成败、优劣的重要标准和尺度。

辨别学习是音乐学习过程中一个十分重要的过程。如果学生不能学会如何进行音乐艺术风格辨别，他们就无法进行推断；没有音乐的辨别能力，他们会发现所有的音乐音响的艺术感知与体验都是一样的。同时，由于音乐中的艺术风格具有多变性，这就要求学生的辨别学习能力应与之匹配。为了让学生更好地理解音乐的不同艺术风格，教师应该让他们积累更多的音乐语言如旋律、节奏等因素。埃德温·戈登认为，音乐学习过程中大部分的辨别学习都是由学生（学生可以单独也可以组成小组）回应教师提供的音乐语言如音调或者节奏模式而组成的。这是一种呼叫与回应的模式。其中"听觉/口示"是音乐学习顺序中最基本的一个层次，所有其他层次学习的根基就在于此。聆听是听觉的部分，表演（通常是演唱）是口示的部分。在这个阶段的音乐学习中学生要演唱或演奏特定的音调和节奏模式；在文字联结阶段学生将他们在听觉/口示阶段学习过的模式用词语来思考（学生掌握越多的词汇就能进行更高质量的思考）；在听觉/口示以及文字联结阶段学生都是在单独地学习音调模式以及节奏模式；在局部分析阶段，学生则要学习一系列音调和节奏模式的句法；在符号联结阶段，学生要开始学习记谱法；最后在综合阶段，学生开始读、写一系列的音调及节奏模式，并且判断出这些模式的调性和节奏，从而最终辨别出特定音乐的风格[①]。

（二）艺术要素的信息加工

由于受信息加工理论的影响，越来越多的人接受了信息输入—加工—输出的学习过程。如音乐学习者在特定的音乐学习情境中，其眼、耳、手等各种感官接受的音乐刺激作用好比是输入，通过感官转换成一定的神经传递信息，这些信息经过神经系统的转换，使之能储存和被回忆起来，这种被回想起来的信息又再次被转换成另一类的神经传输信息，可以控制肌肉的活动，这种转换的结果就是音乐语言或其他类型的音乐表演运动，也就是输出。

① 吴珍.埃德温·戈登音乐学习理论研究.中国音乐（季刊），2009（1）：220-230.

加涅认为学习过程是从不知到知的一个活动过程,他把学习活动分成了八个阶段[①]。

(1) 动机阶段

要使学习得以发生,首先应该激发起学习者的动机。要促进学习者的学习,就要使他们具有一种奔向某个目标的动力。

(2) 了解阶段

在了解阶段,学习者的心理活动主要是注意和选择性知觉。具有较高学习动机的学习者容易接受外部刺激,使外部信息进入自己的信息加工系统,并储存到自己的记忆中。

(3) 获得阶段

所学的东西进入了短时记忆,也就是对信息进行了编码和储存。

(4) 保持阶段

已编码的信息进入长时记忆的储存器,这种储存可能是永久的。

(5) 回忆阶段

信息的检索阶段,这时所学的东西将作为一种活动表现出来。

(6) 概括阶段

人们常常要在变化的情景或现实生活中利用所学的东西,这就需要实现学习的概括化。

(7) 操作阶段

也就是反应的发生阶段,就是反应发生器把学习者的反应命题组织起来,使它们在操作活动中表现出来,因此,成绩的高低是学习效果的一种反映。

(8) 反馈阶段

通过操作活动,学习者认识到自己的学习是否达到了预定的目标。这种信息的反馈是强化的重要组成因素。

信息加工的八个阶段对音乐要素学习具有重要启示。首先任何一种音乐要素要想吸引学生的注意、感知、记忆、想象、理解,一定要让学生有对艺术要素进行不同层次的深加工;其次老师应该突出教学的重点,以便学生对音乐要素的各种信息作选择性编码;再次教师应该引导学生复述(语言复述、音响复述或音乐表演行为复述等)这些内容,并用原有的音乐知识来理解和解释这些内容。

(三) 艺术规律的内隐学习

美国心理学家莱柏(A. S. Reber)于1967年首次提了出了"内隐学习"这一概

[①] 陈琦,刘儒德. 当代教育心理学. 北京师范大学出版社,2007.

念,用他早期著作中的话说,内隐学习就是无意识获得刺激环境中的复杂知识的过程[①]。在这个过程中,个体并没有意识到或者陈述出控制他们行为的规则是什么,但却学会了这种规则。

与以往传统观念中的学习——外显学习相比,内隐学习具有一些显著的特点。一是内隐学习具有自动性的特点,它会自动地产生,无需有意识地去发现任务操作中的外显规则。二是内隐学习还具有抽象性的特点,它可以抽象出事物的本质属性,所获得的知识不依赖于刺激的表面物理形式,所获得的内隐规则不会因为表面符号的变化而受到影响。三是内隐学习的产物即缄默知识在部分程度上可以被意识到,这个特点被称为内隐学习的理解性[②]。四是内隐学习具有较强的抗干扰性,它不易受到机能障碍和机能失调的影响,不受年龄和IQ的影响,个体差异和群体差异小,并且其内部机制具有跨物种的普遍性[③]。五是内隐学习具有高效性。当技能获得并且达到自动化程度时,技能的转换与提取具有高效性的特征。如弹奏乐器时,当技能达到一定的水平之后,往往能够在"心不在焉"(使用极少的注意资源)的状态下近乎完美地完成一首乐曲,这就是内隐学习在起作用。六是内隐学习具有长效性。通过内隐学习获得的知识、技能能够保持相对较长的时间,这是因为内隐学习获得的知识、技能在下意识层面形成,不易消退遗忘。

大量研究发现,通过内隐策略习得的技能能够保持相对较长的时间,而通过外显策略获得的技能只能保持相对较短的时间。音乐学科是一门技能性很强的学科,有许多规律(规则)影响和规范技能的形成和发展。大量的音乐教学实践证明,制约音乐技能形成和发展的这些内在的规律或规则如果过于进行"有意识"、"具体分析性的"的学习,往往影响技能的有效形成,并且即使形成后随着环境的改变也难以巩固和迁移。这说明音乐艺术规律本身存在一定的内隐性,如果直接进行讲述和理解对学生来说不仅比较困难,而且也与音乐技能的形成环境特性不相适应。相反,如果将这种艺术规律的学习采用"内隐学习"的方式,会潜移默化地使学生理解和掌握这些音乐规律或规则。经过一定时间的练习,学生会突然发现自己掌握了音乐规律,而且会在音乐技能的展示过程中不知不觉地运用这些规律。当然,有关音乐艺术规律内隐学习的理论与实证研究还有待于深入。

① Reber, A. S. (1967). Implicit Learning of Artificial Grammars. Journal of Verbal Learning & Verbal Behavior, 77: 317-327.
② 郭秀艳. 内隐学习在学科教学中的应用和思考. 上海教育科研, 2004 (7): 22-27.
③ 刘永东, 张忠元. 内隐学习机制在运动技能教学中运用的可行性探讨. 广州体育学院学报, 2009, 29 (3): 96-99.

第二节 音乐学习的相关理论

一、刺激——反映理论对音乐学习的启示

(一) 桑代克的联结说

桑代克是第一个系统地论述教育心理学的心理学家。他根据著名的饿猫开迷箱实验总结出学习的实质在于形成刺激—反应连结（无需观念做媒介），认为学习遵循三条重要的学习原则[①]。

1. 效果律

在试误学习过程中，如果其他条件相等，在学习者对刺激情境做出特定的反应后并能获得满意结果时，则其联结就会增强；而得到烦恼的结果时，其联结就会削弱。由此可见，一个人当前行为的后果对决定他未来的行为起着关键的作用。在音乐学习中，特别是音乐技能的学习中，奖励是影响学习效果的主要因素。如果奖励就是个体感到愉快的或可能进行强化的物品、刺激或后果，那么这将有利于音乐技能的习得。这一点非常值得我们深思，在实际的音乐教学中，若学生千辛万苦将一首难度系数大的作品结结巴巴演奏或演唱下来后，得到的却是老师的厉声责骂或满不在乎，可想而知学生的积极性将大受影响（当然要依据学生的个性特征而定）。因此音乐老师点评音乐学生表演时，一定要注意先说优点肯定学生的劳动成果，然后再提不足之处。

2. 练习律

在试误学习的过程中，任何刺激与反应的联结，一经练习作用，其联结的力量就会逐渐增大，而如果不运用，则联结的力量会逐渐减少，直至消退。具体到音乐学习中即是音乐规则与音乐技能要经过个体不断地练习才能熟悉运用，强调在"练中学"，如果减少练习次数或停止练习，将会大大影响音乐规则与音乐技能的获得与保持。所以当我们练琴或练唱时要多动脑筋想想是否正确，不能一味埋头苦练，否则错误的联结将会得到强化而影响音乐学习效率，同时老师除了给学生提要求之外，还要对练习方法进行指导。所谓"授人以鱼，不如授人以渔"便是这个道理，这就解决了为何反复练习也达不到老师要求，反而越练越差的问题。

3. 准备率

在试误学习过程中，当刺激与反应之间的联结，事前有一种准备状态时，实现则感到满意，否则感到烦恼；反之，当此联结不准备实现时，实现则感到烦恼。在

① 张大均. 教育心理学. 人民教育出版社，2005：104-105.

音乐学习中,教师进行的任何教学或测试都应该提倡在学生有准备的状态下进行。这种准备状态是指学生知道要学习某些音乐知识或技能,且在习得某些音乐知识或技能后对所学的内容进行检测,如不同类型、不同级别的音乐创作或表演,否则学生将体验不到音乐表演或创作成功的满足与喜悦。

(二) 巴甫洛夫的经典性条件作用理论

诺贝尔奖获得者、俄国生理学家伊凡·巴甫洛夫(Ivan Pavlov)通过研究提出了经典条件反射的三个重要概念。

1. 强化

中性刺激与无条件刺激在时间上的结合称为"强化",强化的次数越多,条件反射就越巩固。条件刺激并不限于听觉刺激,一切来自体内外的有效刺激包括复合刺激、刺激物之间的关系及时间因素等,只要跟无条件刺激在时间上结合即强化,都可以成为条件刺激,形成条件反射。一种条件反射巩固后,再用另一新刺激与条件反射相结合,还可以形成第二级调节反射。同样,还可以形成第三级调节反射。在人身上则可以建立多级的条件反射。如学生练习钢琴时给予一定的鼓励,进而开展一些比较,从而强化学生学习的欲望和信心。

2. 分化

当条件刺激不被无条件刺激所强化时,就会出现条件反射的抑制,主要有消退抑制和分化。条件反射建立以后,如果多次只给条件刺激而不用无条件刺激加以强化,结果是条件反射的反应强度将逐渐减弱,最后将完全不出现。如声乐学习过程学生对某两个发声方法分不清时,老师只需对学生正确的发声方法做出行为、言语或表情上的鼓励,多次以后学生自然会减少犯错的次数,即学生本生抑制了犯错的次数,正确发声的次数会明显增加。但是实际的声乐教学中教师常常多次重复学生的错误发声方法并加以训斥,结果教学效果反而不好。这表明惩罚未必是对学生学习好的强化方式。

3. 消退

消退抑制是大脑皮质产生主动的抑制过程,而不是条件刺激和相应的反应之间的暂时联系已经消失或中断。因为如果将已消退的条件反射放置一个时期不做它还可以自然恢复;同样,如果以后重新强化条件刺激,条件反射也会很快恢复。这说明条件反射的消退不是原先已形成的暂时联系的消失,而是暂时联系受到抑制。消退发生的速度一般是条件反射愈巩固,消退速度就愈慢。以钢琴练习为例,如果学生长时间的学习并未得到鼓励或其他强化,就会产生畏难情绪而容易失去信心。这表明,适当、适时的鼓励对学生的音乐学习非常有好处。

(三) 华生的行为主义学习理论

华生认为学习就是以一种刺激替代另一种刺激建立条件反射的过程。在他看来,

人类出生时只有几个反射如打喷嚏、膝跳反射和情绪反应如惧、爱、怒等，所有其他行为都是通过条件反射建立新刺激—反应（S—R）联结而形成的[1]。

华生曾用条件反射的原理做了这样一个著名的恐惧形成的实验，并得出一些有价值的结论。首先，他认为人的各种复杂情绪是通过条件作用而逐渐形成的。他的被试是一个11个月大的男孩小阿尔伯特。实验开始时让他习惯于白鼠及一些带毛的东西，显得毫无惧色。然后开始用重击铁轨发出的高声作条件反射实验。几次之后，即使没有高声孩子也开始表现出对白鼠的惧怕。其次，华生认为由条件反射形成的情绪反应具有扩散或迁移的作用。在对白鼠形成恐惧反应后，孩子也会怕其他带毛的东西和动物如兔、猫、狗、刷子等。再次，华生认为，在适应的条件下，又可形成分化条件情绪反应。除条件刺激白鼠外，其他刺激单独使用时不以重击声来强化，则扩散消失，只对白鼠保留反应[2]，参见图9-1。

图9-1　恐惧的形成与条件反射

在实际的音乐教育中，许多学生的学习态度就是通过经典条件反射而学到的。例如许多学生可能不喜欢作曲，因为他们将这些作曲与要求在课堂上作曲并被教师在全班面前弹唱这样不愉快的经验联系了起来。在课堂上被要求当众作曲引起了焦虑，学生形成了对作曲恐惧的条件反射，可能泛化他们对其他课程或学校机构的恐惧，而在其他学习经验中发生类似的学习过程。按照华生的观点，学习的过程是形

[1] 冯忠良，伍新春，姚梅林，王健敏．教育心理学．人民教育出版社，2000．
[2] 车文博．西方心理学史．浙江教育出版社，1998：372．

成习惯的过程,即刺激与反应间牢固联结的过程。华生把刺激和反应分为无条件的(Unconditioned)和有条件的(Conditioned)两类。他认为无条件的反应是非习得的反应,比如每个人从出生就有的反应模式。条件反应是学习得来的反应,是由于在学习过程中,通过条件作用过程把非习得的反应(行为的元素)组织起来而成的,比如后天学习的各种知识与操作技能等。在他看来不仅动物的学习在于形成习惯,人类的学习也在于形成习惯。而当音乐的学习者把对一个一个单个音符的反应串联起来,经过练习成为一种艺术表现习惯,那么音乐学习的效果也就达到了。

(四) 斯金纳的操作学习理论

斯金纳新行为主义学习理论的核心是操作性条件反射。斯金纳把行为分成两类:一类是应答性行为,这是由已知的刺激引起的反应;另一类是操作性行为,是有机体自身发出的反应,与任何已知刺激物无关。与这两类行为相应,斯金纳把条件反射也分为两类。与应答性行为相应的是应答性反射,称为S(刺激)型,S型名称来自英文Simulation;与操作性行为相应的是操作性反射,称为R(反应)型,R型名称来自英文Reaction。S型条件反射是强化与刺激直接关联,R型条件反射是强化与反应直接关联。斯金纳认为,人类行为主要是由操作性反射构成的操作性行为,操作性行为是作用于环境而产生结果的行为。在学习情境中,操作性行为更有代表性。斯金纳很重视R型条件反射,因为这种反射可以塑造新行为,在学习过程中尤为重要。在教育中应用得最广的就是斯金纳的强化程式,强化的程式的分类情况参见图9-2[①]。

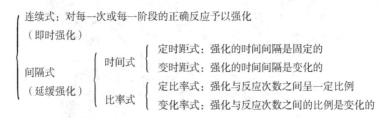

图9-2 斯金纳的强化程式

每一种不同的程式都产生相应的反应模式。连续程式的强化在教授新反应时最为有效。间隔式强化又称部分强化,它比起连续程式具有较高的反应率和较低的消退率。定时距式由于有一个时间差,随之以较低的反应率,但在时间间隔的末端反应率上升,出现一种扇贝效应,学生在期终考试前临时抱佛脚就证明了这一点。定比率式对稳定的反应率比较有益,而变比率式则对维持稳定和高反应率最为有效。

强化程式的这些基本原则对音乐的教学具有如下重要启示。

第一,在音乐教学中教授新任务时,进行即时强化,不要进行延缓强化。音乐

① 陈琦,刘儒德. 当代教育心理学. 北京师范大学出版社,2007:70.

教师要知道，后果紧跟行为比后果延缓要有效得多。在学习完了一支新的音乐作品的演奏或演唱技能后，要求学生立即进行练习，而不是等到第二天才开始练习。第二，在任务的早期阶段，强化每一个正确的反应，随着学习的发生，对比较正确的反应优先强化，逐渐地转到间隔式强化。第三，强化要保证做到朝正确方向促进或引导。不要坚持一开始就做到完美。不要强化不希望的行为。

由此我们认为，对所想要的音乐行为进行即时强化是学习的关键。但是当所想要的音乐行为学生一下子达不到时强化什么呢？一个音乐教师在教学生识谱的教学中是否要等到学生了解识谱的全部知识之后才给予强化呢？答案肯定不是这样的。他可以先训练学生音符的音高感，然后是音符的音长感，再是节奏、节拍感，最后是简单乐句的完整的识谱，再推演到复杂乐句的完整识谱以及音乐作品的识谱。这样一步一步循序渐进地逐步予以强化。当音乐教师通过强化每一步的成功以引导学生达到目标时，他就正在使用一种发展新行为的技术——塑造。所谓塑造，就是通过小步反馈帮助学生达到目标。斯金纳认为"教育就是塑造行为"，如何通过强化去塑造行为，斯金纳采用连续接近的方法，对趋向于所要塑造的反应的方向不断地给予强化，直到引出所需要的新行为。

行为主义发展到斯金纳相对来说已经相当完善了，但行为主义只注重解释外显行为，而很少涉及学习历程的内在变化，较适于解释音乐学习中的简单行为。

二、认知学习理论对音乐学习的启示

（一）布鲁纳的认知——发现说

布鲁纳是一位在西方教育界和心理学界都享有盛誉的学者。他认为学习是通过认知、获得意义和定向形成认知的过程，是认知结构的组织与重新组织。这与格式塔的观点基本一致。但是现代认知心理学家更强调已有的知识经验或原有的认知结构的作用，也强调学习材料本身的内在逻辑结构。有内在逻辑结构的教材与学生原有认知结构关联起来，新旧知识发生相互作用，新材料在学习者头脑中获得了新的意义，这些就是学习变化的实质。根据布鲁纳的认知—发现说观点，音乐教学不仅要注意学生已有的音乐知识经验以及这些音乐知识经验已经形成的具有一定特征的认知结构，而且要关注将要学习的音乐材料本身的知识结构，以及这两种结构是否在某种音乐特征上会产生对应的关系。教师要努力寻找这种关系将二者有效地联系起来，教学的内容才容易被学生理解和掌握。

（二）奥苏伯尔的有意义言语学习理论

美国当代著名教育心理学家奥苏伯尔提出的"有意义言语学习理论"认为，学生的知识学习主要是通过对语言文字所表述的概念、原理和事实信息的意义理解来进行的，其真正目的在于理解语言文字所代表的实质性内容。音乐教学也可以从奥

苏伯尔有意义言语学习理论得到启示。如音乐审美教学中"让学生理解旋律的意义",我们可以将音符看做是音乐语言中的"文字",而旋律是基于这些"文字"按照一定关系的连接。音符这种符号不像人类语言那样直接所指而通俗易懂,却更灵活宽广;其韵味不像文字阅读那样显而易见,却耐人回味。音乐中的这种"特殊文字"给人们带来的联想,而不是"生搬硬套"。在音乐审美过程中每个人对旋律中音与音的关系的感受会有差别,就如同不同的人看到下雨天的心情时,有的人可能会产生忧伤的联想和相应的情绪感受,有的人却可能沉浸在愉悦的心情中,每个人的大脑里的具体想法是有差别的。但是一般来说,人对于旋律中音符之间的关系的感受也是有一定的规律可循的。从音乐音响层面来说,音符的感受至少遵循音乐基本属性的"联觉对应规律"[①],只有分清了音符之间的这种关系,才能感受到其中的"语言"奥妙。由此可见,帮助学生通过理解旋律中音符之间的关系与意义,对于增进对作品中旋律构成的不同的联想,有助于学生在音乐审美学习过程中对音乐意义的理解。其次,在音乐审美教学中可以通过对音乐结构的解释来理解音乐的意义。乐曲的结构就像人的骨架起支撑和贯穿作用。再精致的和声、再华丽的乐句,如果没有清晰的结构作支柱,就如一盘散沙。如作为一名钢琴演奏者,在平时练习中无时无刻都会注意对细节的把握,如触键、分句、音色控制等,整首作品的感情基调也会在练习过程中越发明朗。但是更为重要却又常常被忽略的是对整首作品的结构进行分析。从审美意义上看,音乐结构把握恰当如剥茧抽丝,突出了整首作品的逻辑性,使音乐的表现更完整、节奏更紧凑、线条更流畅,艺术表现更合理。

音乐学习者必须具有积极主动地将音乐材料中的新知识与认知结构中的适当知识加以联系的倾向性(心向);在学习者认知结构中还必须具有适当的知识,以便与新知识进行联系。音乐学习者还必须积极主动地使这种具有潜在意义的新知识与认知结构中的有关旧知识发生相互作用,使认知结构或旧知识得到改善,使新知识获得实际意义即心理意义。只有通过对音乐的基本属性、音乐的组织形式(旋律、节奏、和声、调式、调性等)、音乐的结构形式等进行有意义言语学习,才能够更好地把握住音乐的意义。

(三)加涅的认知学习理论

1974年,加涅根据现代信息加工理论提出了学习过程的基本模式,这一模式表示,来自学习者的环境中的刺激作用于他的感受器,并通过感觉登记器进入神经系统。信息最初在感觉登记器中进行编码,最初的刺激以映象的形式保持在感觉登记器中,保留0.25～2秒。当信息进入短时记忆后它再次被编码,这里信息以语义的形式储存下来,在短时记忆中信息保持的时间也是很短的,一般只保持2.5～20秒。

① 周海宏. 音乐及其表现的世界. 中央音乐学院出版社,2004,12(1):47.

但是如果学习者做了内部的复述,这样信息在短时记忆里就可以保持长一点时间,但也不超过一分钟。经过复述、精细加工和组织编码等,信息还可以被转移到长时记忆中进行储存,以备日后的回忆。

实际上短时记忆和长时记忆并非不同的结构,它们只不过是同一结构起作用的不同方式而已。同样也应该注意,从短时记忆进入长时记忆的信息可能被检索回到短时记忆,这时记忆又被称为"工作记忆"。当新的学习部分地依赖于对学生原先学过的东西的回忆时,这些原先学习的东西就从长时记忆中检索出来并重新进入短时记忆。从短时记忆或长时记忆中检索出来的信息通过反应发生器,反应发生器具有信息转换或动作的功能,这一神经传导信息使效应器(肌肉)活动起来,产生一个影响学习者环境的操作行为。这种操作使外部的观察者了解原先的刺激发生了作用。信息得到了加工,也就是说学习者确实学到了什么。

加涅的学习模式是在吸取行为派和认知派学习过程优点的基础上提出的。它注意到了人类学习的特点,是当前比较有代表性的学习模式。这种学习模式对音乐教学的主要启示是如何采用有效的方法提高音乐记忆的能力和对音乐记忆信息提取的能力。从加涅的理论可以发现,音乐记忆技能的培养一方面要注意短时记忆和长时记忆的训练时间,另一方面应注意有选择性地运用增强音乐记忆的方式选择如音乐材料复述、音乐材料的精细加工或音乐材料的组织编码等;音乐记忆信息的提取主要是正确处理工作记忆和长时记忆的关系,以及选择音乐知识或技能运用的方式以有效地提取记忆中的信息,从而加强音乐记忆的效果。即音乐记忆的训练在于合理地运用记忆的信息。

(四)班杜拉的社会学习理论

班杜拉(A. Bandura)等行为主义心理学家们对儿童是如何获得社会行为的很感兴趣。这些行为包括合作、竞争、攻击、道德、伦理和其他社会反应。他的这一理论最初被称为社会学习理论,现在被看做是社会认知理论,他的观点在行为主义和认知理论之间架起了一座桥梁,为当今的学习理论做出了巨大的贡献。

班杜拉提出了三种促进观察学习的强化模式。第一种是直接强化,当观察者正确重复了行为就直接给予强化。如学生弹完了一首经典的钢琴曲后几乎没有任何失误,老师称赞其"好极了"。第二种为间接强化也叫替代性强化,如果个体看到他人因某一行为得到奖赏,也会受到鼓励而模仿。如教师当众表扬某位同学平时的练习指法,其他学生可能也会跟着尝试这种方法。此外替代性强化还有一个功能,就是情绪反应的唤起。如当电视广告上明星因穿某种衣服或使用某种香水而风度迷人时。如果观察者直觉到或体验到因明星受到注意而感觉到的愉快,对于观察者这是一种替代性强化。第三种为自我强化,指因个人行为表现符合或超出自我标准而带来的强化。如刚学习了半年钢琴的学生为自己设立了一个成绩标准,于是他将根据对他

成绩的评价而对自己行为进行自我奖赏或自我批评。自我强化还依赖于社会传递的结果，社会向个体传递某一行为标准，当个体的行为表现符合甚至超过这一标准时，他就对自己的行为进行自我奖励。这类强化对学生和教师都很重要。具体来说，学生的学习不应仅出于外部奖赏的原因，更应该受到内部的价值观和兴趣的驱动；自我强化也能促进教师们保持教学热情。

班杜拉的观察学习对于现实教育也有很大的启示作用：学习者观察榜样的行为后，会产生模仿，观察模仿学习可以使人迅速掌握大量行为模式而无须依据不必要的尝试。这也就是说允许学生们有他们个人的崇拜，适当的时候老师给予正确的引导，从而树立起自己的奋斗目标，而不是盲目、武断地挫伤他们的积极性。如现在的学生多数都崇拜某些流行歌手，那么，老师就应私下彻底了解他们的简历及演唱风格、演唱经历，找出他们的闪光点，给予充分的肯定，让学生去学习明星激情的演唱，学习他们能吃苦、百折不挠的韧性等。这样学生就不会盲目地模仿他们的外表，而是从心底崇拜他们的精神，从中受到鼓舞。

（五）建构主义学习理论

建构主义是学习理论中行为主义发展到认知主义以后的进一步发展。建构主义认为世界是客观存在的，但是对世界的理解和赋予意义却是由每个人自己决定的，人们是以自己的经验为基础来建构现实[①]。由于个体的经验以及对经验的信念不同，于是对外部世界的理解也各异，所以建构主义者更关注如何以原有的经验、心理结构和信念为主来建构知识，强调学习的主动性、社会性和情境性。建构主义学习观概括起来有如下观点。

第一，课本知识是一种关于各种现象的较为可靠的假设，而不是问题的唯一正确答案。学生对这些知识的学习是在理解基础上对这些假设作出自己的检验和调控的过程。尤其是在音乐学习的过程中，更应鼓励学生发挥创造力与想象力，而不能仅仅拘泥音乐作品本身。第二，在学生建构自己的知识过程中，现有知识经验和信念起重要作用。只有夯实音乐专业基础，才能在以后的学习中建构一套属于自己音乐体系和形成自我的音乐风格。第三，强调教学中多向社会性和相互作用对学生学习建构的重要作性，主张教师—学生、学生—学生之间进行丰富的、多向的交流、讨论或合作性解决问题，提倡合作学习和交互教学。特别是音乐学习更需要在不同的环境和人际情境中不断的交流，才能取长补短，不断进步。第四，学习可分为初级学习和高级学习的不同层次。音乐学习应根据音乐学习的不同阶段设置相应的学习目标。第五，重视活动性学习在学生学习中的重要作用。音乐学习尤其要重视技能的学习和不同类型的音乐活动。要树立音乐知识是基础，音乐技能是过程，音乐

① 陈珍，张建伟．再论构建主义学习观．华东师范大学学报（教科版），1998.

活动是目的的音乐学习观念。

建构主义学习观是一种新的学习理论，它是在吸取了多种学习理论，尤其是维果茨基思想的基础上发展和形成的。该理论强调学习过程中学习者的主动性和建构性、将学习区分为初级学习和高级学习，主张自上而下的教学设计及知识结构的网络化，倡导情境性教学。这些观点对于我们进一步认识音乐学习的本质，揭示学生音乐学习规律，深化音乐教学改革，推进艺术素质教育有积极的借鉴意义。

三、人本主义学习理论对音乐学习的启示

人本主义心理学是20世纪60年代兴起的一个心理学流派。由于其观点同近代心理学两大传统流派——弗洛伊德心理分析学和行为主义心理学均不同，被称为心理学的"第三种力量"，其要代表人物为马斯洛、罗杰斯等。

人本主义心理学强调学习过程中人的因素，其基本原则是必须尊重学习者，必须把学习者视为学习活动的主体；必须重视学习者的意愿、情感、需要和价值观；必须相信任何正常的学习者都能自己教育自己，发展自己的潜能，并最终达到"自我实现"。人本主义思想认为，学习就是学习者获得知识、技能和发展智力，探究自己的情感，学会与教师及班集体成员的交往，阐明自己的价值观和态度，实现自己的潜能，达到最佳的境界的过程。人本主义学习论者认为，不管怎样教学生学习，始终要牢记的是"人"在学习，是具有独特品质的人在学习。他们进一步认为，人的这些独特的品质应该而且也能够得到充分的发展，关键在于后天的学习。

人本主义学习理论对音乐教学的启示：教师在进行音乐教学时应把学生放在主体地位，教师只是一种辅助的角色，只有在充分尊重学生主体地位的基础上，音乐教学才能顺利开展。同时师生之间要建立良好的交往关系，形成情感融洽、气氛适宜的音乐学习情境。

第三节 音乐学习的动机

学习动机是学习活动的驱动力量。研究表明，学习动机与学业成就有着密切的关系。对学习动机的探索和研究不仅具有重要的理论价值，而且具有重要的实践价值。音乐教师只有对学习动机的理论有比较透彻的理解和掌握，才能有效地组织音乐教学，促使学生积极主动的、有效的学习。

一、音乐学习动机的相关理论

（一）目标理论

动机的目标理论所关注的是具有目的性与目标指向的行为，它认为人是一个组

织化的目标系统，个体的各种行为也是围绕着追求这些目标而组织起来的[①]。目前，由于研究者不同的角度与侧重点，对目标理论的定义以及解释各不相同，主要有三种解释理论。

第一，目标设置理论，这是在组织心理学研究基础上发展起来的一种目标理论，主要用以解释个体在工作情境中的成就行为。该理论对目标概念的定义是动机领域中比较常见的，即目标就是个体努力要达到的具体的成绩标准或结果。第二，动机系统理论。动机系统理论是一个解释人类成就行为的综合模型。在该模型中，目标被定义为个体对所期望和不期望结果的认知，这种认知本身并不一定能激发个体的行为，它必须与情绪唤醒过程和个体能动信念等结合起来才能起到推动作用。第三，成就目标理论。20世纪80年代，德韦克（Dweck）及其同事在能力动力理论的基础上，结合社会认知的最新研究成果，提出了较为完善的成就目标理论。该理论认为，学生对能力持有不同的内隐观念。一种为能力实现体，持这种观点的学生认为能力是稳定的，不可改变的特质。另一方面，能力增长观则认为能力不是稳定的，是可以控制的，可以随着知识的学习、技能的培养而加强的。通过努力、刻苦的练习，知识能够得到增长，技能也将大大提高。

在日常的音乐教学中，音乐教师可能会发现某些学生喜欢选择适宜的学习目标，如不需花费太多精力准备但是成功可能性很大的学习任务，如考试时选择难度不大但演出效果好的音乐作品的演奏或演唱，从而以最好的成绩表现他们聪明的一面。这些都是持有能力实现体的学生的特性。他们倾向于建立表现目标，从而避免被别人看不起，因为拼命学习换取的成功还不足以说明自己天资聪颖；而如果加倍努力依然没有成功，那结果就更糟了，这简直就是对自己无能的写照。那些有学习困难的孩子更容易形成能力实现体。相反，持有能力增长观的学生，他们更多设置掌握目标，并寻求那些能真正锻炼自己的能力、提高自己的技能的任务，如考试时选择难度较大且为了攻克某种难度技巧的音乐作品来演奏或演唱。因为进步才意味着能力的提高，失败并不可怕，不过是走向成功的必走的一步，它只是说明自己还需要更多的努力，自己的能力并没有受到威胁，所以他们选择中等难度的任务。

对学习目标和表现目标研究的重要意义在于，音乐教师应该使学生相信学习不是为了分数。教师应该强调学习内容的价值和意义，淡化分数和其他奖励。如老师可以说："今天我们学习钢琴演奏中快速、流畅演奏的触键技巧，因为我们在平常的学习中常常遇到这样的问题。"而不说："我们今天要学习钢琴演奏中快速、流畅演奏的触键技巧，大家注意听，因为明天我们要就此进行测验。"音乐学习目标和表现目标也并非不可兼容，一个学生想完成某种音乐表演可以因为他喜欢，同时也因为他希望向别人证明自己的表演能力。

[①] 李燕平，郭德俊．学习目标理论述评．应用心理，1999，5（2）：34-37．

（二）自我效能理论

自我效能论由班杜拉[①]提出，在20世纪80年代短短10年间得到了极大的丰富和发展，也得到了大量实证研究的支持。该理论的基本观点是：当一个人面对一项挑战工作时，是否主动地全力以赴，将取决于他对自己自我效能的评估。自我效能指个体根据以往多次成败历练的经验，确认自己对某一特定工作是否具有高度效能，即人们对自己是否能够成功进行某一成就行为的主观判断。班杜拉指出，一个人的行为受行为的结果因素和先行因素的影响，行为的结果因素即强化，他的"强化"概念与传统行为主义者的"强化"概念不同。他认为，在学习中没有强化也能获得有关的信息，形成新的行为，但强化能激发和维持行为的动机以调节、控制人的行为。行为的出现不是后效强化的结果，而是由于人认识了行为与强化之间的依存关系后对下一步强化的期望。对强化的期望即是行为的先行因素。

班杜拉的"期望"概念有别于传统的"期望"概念，他认为，除了传统的结果期望外，还有一种效能期望。结果期望指人对自己某种行为将会导致某一结果的推测，如果个体推测到某一特定行为将会导致某一自己所期望的结果，那么，这一行为就会被激活和被选择。如学生若认为下课后认真完成老师布置的任务在期末时就会获得他所希望取得的好成绩的话，他就有可能在课后认真的、保质保量地完成老师所布置的任务。效能期望指的是个体对自己能否完成某项活动的能力的推测判断，即对自己行为能力的推测。若个体确信自己有能力进行某一活动，则他就会产生高度的自我效能，并会选择该项活动。只有当学生感到自己有能力完成学习任务时，才会努力去学习。如学生不仅知道注意听课可以带来理想的成绩，而且还感到自己有能力听懂教师所讲的内容时，才会认真听课。自我效能感就具有以下四种功能：决定个体对活动的选择和坚持；影响个体面对困难的态度；影响个体新行为的获得和已获得行为的表现；影响个体在活动中的情绪状态。

影响自我效能形成的因素主要有以下几种。第一，直接经验，指个体以往从事同类工作的成败经验。成功能提高效能期望，失败则会降低效能期望。个体对成败的归因方式也会直接影响自我效能感的形成。第二，间接经验，指对别人的成败经验的观察学习，个体的效能期望也来自于观察他人的替代经验。第三，书本知识和别人的意见，指通过阅读或跟别人交往获得的经验。这种经验若得到直接经验和间接经验的支持，效果会更好。第四，情绪唤醒水平，高水平的唤醒会使成绩降低而影响自我效能感，而当人们不为厌恶的刺激所困扰时更能期望成功。第五，身心状况，个体对自己身心状况的评估也会影响其效能期望。

自我效能论理论克服了传统心理学"重行轻欲、重知轻行"的倾向，它对音乐

[①] A. Bandura (1982), self-efficacy Mechanism in Human Agency. American Psychologist, 37, pp. 122-147.

教学的重大启示在于音乐教学必须把学习者的需要、认知、情感结合起来综合考察学习者的行为动机。

二、音乐学习动机的激发

动机理论认为，构成动机的基本因素是内驱力和诱因[①]。内驱力是引起动机的内部因素，指有机体在需要的基础上产生的一种内部推动力，是个体需要缺失时有机体内部产生的一种能量和冲动，是作用于行为的内部刺激。诱因是引起动机的外部因素，指激发起个体定向活动的、能满足个体某种需要的外部刺激和情境，是个体活动趋向或回避的目标。内驱力和诱因有密切联系，没有内驱力就不会有行为的目标；反之，没有行为的目标或诱因，也不会有相应的内驱力。在实际生活中，人的行为往往由内驱力与诱因的相互作用来决定。基于此，在激励学生音乐学习的动机时就有两种激励方向，一是基于诱因因素的外部动机的激发，一是基于内驱力为主要因素的内部动机的激发，同时要考虑到两种方式的协同作用。

（一）音乐学习外部动机的激发

外部动机指的是个体由外部的诱因所引起的动机。如某位学生努力学习、刻苦练习是为了得到老师和父母的奖励或避免受到老师和父母的惩罚，他们从事音乐学习活动的动机不在学习任务本身，而是在学习活动之外。布鲁纳曾说过"学习最好的刺激乃是对学习材料发生兴趣"，为了激发学生音乐学习的外部动机，教师应丰富音乐学习的内容，开阔学生的音乐视野，同时为激发学生的音乐兴趣创设适当的环境。

1. 欣赏音乐材料，陶冶音乐情操

要使学生真正理解音乐，达到陶冶性情与培养情操的目的，就必须根据他们的思维特点，通过形象活泼的画面、生动有趣的故事等形式，运用听觉和视觉同步感知的方法来帮助他们理解作品，然后再让他们在动听的乐曲声中自由充分地想象、体验。

2. 组织自我欣赏，感受音乐魅力

在课堂教学中，教师应注意把学生表演得比较投入的声音录下来，并且组织学生自我欣赏、互相交流与点评，使学生在交流的过程中感受到成功的喜悦，情不自禁地萌发喜爱音乐的兴趣以及参与音乐活动的强烈愿望。

3. 根据年龄特点，强调兴趣优先

根据不同年龄学生的心理发展特点，选择适合他们的音乐学习内容。如年轻人更喜欢流行音乐，所以可以从他们都比较喜欢的歌曲开始逐渐展开，激起学习音乐的动机。

① 吴庆麟. 教育心理学——献给教师的书. 华东师范大学出版社，2003.

4. 因地制宜，选择多种方法

音乐学习方式的多样化。这里指教师要根据现实条件，尽可能地创造比较多的音乐学习的方式方法，从教学形式上吸引学生学习音乐的兴趣。

（二）音乐学习内部动机的激发

内部动机是指由个体内在的需要引起的动机，如学生刻苦学习是因为他们在学习方面有强烈的求知欲、上进心、学习兴趣等内部动机因素。音乐教师应根据内部动机的特点灵活多样地组织音乐教学。

1. 促进学习参与

第一，激发学生认知冲突。激发的方法主要分为两类：激发学生认知观念与他人观念的冲突（人—人冲突），激发学生已有认知观念与客观世界的冲突（人—物冲突）。如某学生可能比较熟悉某个类型的音乐创造，而另一个学生则熟悉其他类型的音乐，由于所擅长的领域不同，不同的学生对同一乐曲的理解会存在差异，这就可能引发学生的探究欲；同样，学生在日常的音乐学习中也会遇到很多自己无法解决的问题，这也会促使他们产生求知欲。无论如何，当学生受到挑战时，他们会以全新的方式更加深入地思考问题。第二，合理利用学习动机的迁移。在学生没有明确的学习目的，缺乏学习动力的时候，教师可利用学习动机的迁移，因势利导地把学生已有的对其他活动的兴趣转移到学习上来。利用动机迁移原理时，教师必须要让学生感受到充分理解原有活动必须学习好即将要学习的知识，从而激发学生学习新知识的动机。

2. 促进学生自信心

通过要求学生形成适当的预期来增强学生的自我效能感，教师可以尝试让学生回答一些涉及"可能自我"的关键性问题，设想可能自我，引发学生更高的成就动机。正确进行归因训练，要提高学生对能力的自信心和自我效能感，就必须改变学生不正确的归因。研究表明，通过归因训练，学生的不正确归因是可以改变的。具体的操作可见本书音乐学习动机的培养章节。

3. 培养学生对成就的需要和成就感

根据马斯洛需要层次理论，实现自我价值和力求成功是每一个人都具有的高级需要，但必须以爱和自尊等较低级需要满足为前提。培养学生的需要和成就感主要是针对那些学习成绩不好，被人看不起、有些自暴自弃的学生。激励成就感较差、有些自暴自弃的学生的动机的前提是教师包括家人和同伴应改变对他们的不良态度，给予他们更多的关爱和尊重。在成绩最差的学生身上也可以找到闪光点，如某个学生如果在节奏控制方面存在某些问题，可能有较强的对乐谱的记忆能力等。教师可以先找出这些闪光点并加以发扬，从而激发与培养他们的成就感。

（三）音乐学习外部动机与内部动机的关系

内部学习动机和外部学习动机的划分不是绝对的。在实际学习活动中，有时是

外部学习动机在起作用,有时是内部学习动机在起作用,有时是二者同时起作用,两种动机轮流交替、相互转化、相互交织,贯穿于学习活动的全过程,直至达到既定的学习目的。学习动机是推动人从事学习活动的内部心理动力,因此任何外界的要求、外在的力量都必须转化为个体内在的需要,才能成为学习的推动力。在外部学习动机发生作用时,人的学习活动较多地依赖于责任感、义务感或希望得到奖赏和避免受到惩罚的意念。因此,从这个意义上说,外部学习动机的实质仍然是一种学习的内部动力。故此,我们在教育过程中强调内部学习动机,但也不忽视外部学习动机的作用。教师应一方面逐渐使外部动机转化成为内部动机,另一方面又应利用外部动机使学生已经形成的内部动机处于持续的激起状态。

利用两种学习动机相互交替、共同作用时,音乐教师应注意以下四点。

第一,在学生没有学习动机时,应创设外部条件,以激发学生的音乐学习动机;第二,当学生有了一定的外部学习动机之后,应当有目的、有计划地培养学生的学习需要、兴趣、热情、习惯以及理想、信念、世界观和知识价值观等,使学生逐步产生内部学习动机;第三,当学生有了强烈而持久的内部学习动机之后,仍然要不断激发其外部学习动机,使内部学习动机与外部学习动机相互交织,共同推进学习活动,并不断增强内部学习动机;第四,以激发和维持学生内部学习动机为主,外部学习动机为辅,内部学习动机和外部学习动机协调一致。

三、音乐学习动机的培养

(一)音乐成就行为的归因与训练

不同的归因会引起不同的心理变化,主要表现为对下一次成就行为结果的期待不同和使人出现不同的情感反应,进而对下一步的成就行为的强度、选择性和持续性产生不同的影响。特别是那些在音乐学习中经常受到挫折的学生,若不能作出积极的归因,就会产生一种感到自己对一切都无能为力、丧失信心的习得性无助感。一旦产生习得性无助感,将会出现音乐学习动机降低、认知障碍和情绪失调等症状。因此,通过归因训练增强学生的学习积极性是十分必要的。归因训练的过程一般分为四个阶段:了解学生的归因倾向;创设情境,让学生在活动中取得成败体验,让学生体验到努力就能取得成功;让学生对自己的成败进行归因;引导学生进行积极的归因。积极归因是指这种归因能增强学生对下一次活动成功的期待,能引起学生良性的情绪体验并由此对下一次成就行为产生积极影响的归因方式。

归因训练不能一蹴而就,对后三个阶段要反复进行,训练时间由三天到两个月不等。在此期间按照训练程序和训练课程,有针对性地采取说服、讨论、示范(观察学习)、强化矫正等方法进行训练,逐渐使学生形成积极的归因倾向。为了使训练结果长期保持并迁移到其他学习活动中去,还应在训练后,找适当的时机进行多次

强化训练，才会取得良好的效果。归因训练的作用被许多研究所证实。舒恩克研究认为，在归因训练中，一方面要使学生感到自己的努力不够，把失败的原因归因于努力因素；另一方面要对他们的努力给予反馈，让其知道努力获得了相应的结果，使他们感到自己的努力是有效的，这样才能使学生坚持努力去取得成就[1]。

（二）音乐自我效能感的培养

针对影响自我效能感的四个主要因素——直接成败经验、间接经验、说服教育、情绪唤醒水平，培养音乐自我效能感主要有以下几个方面。

第一，创造条件，让学生获得音乐学习的成功经验，这种成功经验也可以是音乐学习中美的感受。这是学习者的亲身经验，对效能感的影响是最大的。成功的经验会提高人的自我效能感。多次失败的经验会降低人的自我效能感。不断成功会使人建立起稳定的自我效能感，这种效能感不会因一时的挫折而降低，而且还会泛化到类似情境中去。第二，提供音乐学习榜样，这是学习者通过观察示范者的行为而获得的间接经验，它对自我效能感的形成也具有重要影响。当一个人看到与自己的水平差不多的示范者取得了成功，就会增强自我效能感，认为自己也能完成同样的任务；看到与自己的能力不相上下的示范者遭遇到了失败，就会降低自我效能感，觉得自己也不会有取得成功的希望。第三，音乐相关知识的学习。这是试图凭借说服性的建议、劝告、解释和自我引导，来改变人们自我效能感的一种方法，由于使用简便它成为一种极为常用的方法。然而，依靠这种方法形成的自我效能感不易持久，一旦面临令人困惑或难于处理的情境时，就会迅速消失。一些研究结果表明，缺乏体验基础的言语说服，在形成自我效能感方面的效果是脆弱的。人们对说服者的意见是否接受，往往要以说服者的身份和可信度为转移。此外、如果言语说服与个人的直接经验不一致，也不大可能产生说服效果。

第四节 音乐学习的相关策略

一、音乐学习中的选择性注意策略

选择性注意策略[2]是学习者在学习情境中激活与维持学习心理状态，将注意集中于有关学习信息或重要信息上，对学习材料保持高度觉醒或警觉状态的学习策略。选择性注意是一种重要的学习策略。它像一个卫士，严格地过滤、筛选着进入大脑的信息，保证大脑能有效地编码、贮存、加工重要信息。音乐注意是一个常见的音

[1] D. Schunk (1984), Self-Efficacy Perspective on Achievement Behavior. Educational Psychologist, 19, p. 48-58.

[2] 陈旭，刘电芝. 选择性注意策略. 教育学报，1997 (3).

乐心理现象,是人对音乐及相关音乐现象有选择的心理集中。音乐注意可以分为无意音乐注意和有意音乐注意两种。无意音乐注意是事先没有音乐目的,也不需要意志努力偶尔发生的音乐注意。有意音乐注意是有一定音乐目的,需要做出一定努力的音乐注意。这种有意音乐注意不仅指向人有兴趣地进行的音乐活动,而且指向那些应该和必须去从事的音乐活动,是受人的意志和意识调节支配的。我们这里所研究的就是这种有意音乐注意。

人的音乐心理活动总是指向于某一种与音乐有关的事物,只要有音乐心理活动,就一定有音乐注意的音乐对象和目标。如果某人没有注意的音乐对象,而是把注意力集中到其他无关事物上去了,即音乐注意的外部表象与内心注意状态不相符合的情况,貌似注意音乐事件,而真实的心理活动却集中在另一事件。学琴的学生心不在焉地听讲时,就常发生貌合神离的表情,从学生的视觉和听觉反映和心理上就可以观察到学生的音乐注意目标。在音乐教学中,这种"走神"其实并不是说他完全没有音乐注意,只是说他没有把音乐注意力集中到音乐的具体教学活动中来,而是把注意指向其他与之无关的音乐及相关的事物上去了。那么在这种"走神"的状态下去练习演奏钢琴,即使花费大量的时间,收效也是甚微的。任何一种练习缺少认真的精心细致,在心理学上讲都是一种过失。

(一) 音乐选择性注意的年龄差异

音乐选择性注意的年龄差异主要表现在不同年龄阶段的人在选择音乐内容上的不同。从认知的的角度讲,年轻人充满精力与活力,容易学习和接受新的事物,所以更喜欢节奏明快的音乐。随着年龄的增长,由于精力以及各方面认知能力如记忆力的不断减弱,老年人更容易选择节奏舒缓的音乐,同时老年人经历了人世的沧桑,他们的经验和心境与节奏舒缓的音乐节奏也更合拍。

有人分析流行音乐与民族音乐两种主流音乐在不同年龄群体中的喜爱度时发现,18—33岁的被访者中,有85%的人表示他们最喜欢听的音乐是流行音乐,在34—48岁的群体中表示的喜爱流行音乐比例约为65%,而在54—60岁的老年人群体中喜欢流行乐的人群比例下降到37.2%,他们中更多的人(76%)表示喜欢民族音乐。总体上讲,年轻人更喜欢流行音乐,而中老年人更喜欢民族音乐[①]。当然这些差异还具有具有一定的个性特征,并不是所有的年轻人都喜欢流行音乐,也不是所有的老年人都排斥流行音乐。

(二) 音乐教学中的选择性注意

俄国教育家乌申斯基说,注意是我们心灵的唯一门户,意识中的一切必然都要经过它才能进来。因此音乐教学中要积极培养或吸引学生良好的选择性注意。

① 周林古.音乐——一种与年龄高度相关的消费.市场研究,2005(2).

第一，教师应有意识地培养学生区别音乐材料重要信息与次要信息的能力。第二，教给学生专注于重要信息的策略。包括画线或标着重号、写摘录、写摘要和列标题、写小标题、做笔记，督促学生关注出错误的反馈信息，并要求找出错误原因，以加深印象，避免再错。第三，以不同层次的音乐学习目标为导向，引导学习者的选择性注意。首先，应帮助学生建立学习目标。其次，学习目标必须清楚、明了，不产生歧义，起到良好的导向作用。再次，学习目标必须具体、难易适度、易观察，便于测量与评价。同时，建立学习目标体系。学习目标体系可由学科目标—单元目标—课时目标—问题目标等不同层次目标组成。这种既包括长远目标，又包括近时目标的目标系列比单一目标更有激励作用，也更利于对信息的选择。最后，引导学生自己确立学习目标，树立目标，自觉地以目标指导自己的学习，并能根据反馈信息，适时地调整目标，调整学习的进程，乃至调整对信息的选取。第四，巧妙运用刺激物的特点，吸引选择性注意。如在学生喧闹时，教师讲课声戛然而止；利用音乐教学中的现代多媒体夸大事物的特征或加大刺激物与背景的对比，突出差异；或给教学内容增加一点模糊性、复杂性等都是行之有效的方法。

二、音乐学习中的调控策略

调控策略是指个体在进行认知活动的全过程中，将自己正在进行的意识活动作为意识对象，不断对其进行积极的监视、控制和调节。由于研究者一般多从认知的角度来研究调控策略，所以习惯上也把它称为元认知。在认知活动开始前，元认知决定认知目标、制订计划、挑选策略、想象各种解决问题的办法，并预测其有效性；在认知过程中，元认知根据认知目标及时评价认知活动，找出认知偏差，及时调整策略或修正目标；在认知活动结束时，元认知评价认知结果，若发现问题，则采取相应的补救措施，及时调整认知策略。

（一）音乐学习调控策略的作用

元认知理论认为，学习过程不仅是对所学材料的识别、加工和理解的过程，同时也是对该过程进行积极的监控、调节的元认知过程。由此可见，元认知是音乐学习活动中最重要的认知因素，它强调学习过程中主体积极监控、调节自身学习活动的自我意识[①]。元认知的实质就是人对认知活动的自我意识和自我调节。在音乐学习中，它不仅监控音乐学习活动的技能和知识获得的过程，同时也监控音乐学习活动中影响技能和知识获得的几种主要心理因素。据此，我们可以认为，音乐学习能力应包括元认知能力和音乐学习中各种认知能力两个方面。

我国心理学家董奇在作了大量的调查和研究后认为，学习能力强的学生在有关

① 马达.元认知与音乐学习.南京艺术学院学报（音乐及表演版），2003（3）.

学习的元认知方面的发展水平都比较高，即他们具有较多的有关学习及学习策略方面的知识，并善于监控自己的学习过程，灵活地应用各种策略，去达到特定的目标。学习能力差的学生则正好相反，虽然他们在有关知识的水平方面同学习能力强的学生基本相同，但是他们有关学习及学习策略方面的知识却比较贫乏，也不善于根据材料、学习任务的不同而灵活地采用不同的策略。这说明，在具备一定的音乐基础知识的基础上，元认知水平已成为学生音乐学习能力的关键成分，但我国传统的音乐教学对此却没有引起足够的重视。

由此可见，在音乐学习活动中，培养元认知能力是教会学生学会学习的一个重要因素。元认知在认知活动中具有自我意识、自我调节的特点，使学生能够根据自己的个体特点、音乐学习任务和目的的不同、音乐学习材料的不同、音乐学习环境的不同，来灵活地制订相应的学习计划，采取有效的学习策略，通过音乐学习活动中的自我监控、反馈、评价、调节，从而尽快地达到学习目标。

（二）音乐学习调控策略的成分

董奇等研究还发现，学生学习的自我监控可以分为八个方面，分别是计划性、准备性、意识性、方法性、执行性、反馈性、补救性和总结性。对于音乐学习来说，计划性是指音乐学习活动前对学习活动的计划和安排，准备性是指音乐学习前对学习活动做好生理、心理、情感等各种准备，计划性和准备性是学生具体学习音乐开始之前自我学习监控能力的具体表现；意识性是指在音乐学习活动中清楚学习的目标、对象和任务，方法性则是指在音乐学习活动中讲究策略，选择并采用合适的学习方法，执行性则是指在音乐学习活动中控制自己去执行学习计划，排除有关干扰，保证音乐学习活动的顺利进行，意识性、方法性和执行性是学生在音乐学习活动进行过程中自我学习监控能力的具体表现；反馈性是在音乐学习活动后对自己的学习状况及效果进行检查、反馈和评价，补救性则是在学习活动后根据反馈结果对音乐学习采取必要的补救措施，总结性是音乐学习活动后的思考以及对学习经验和教训的总结。这三个维度则是学生在音乐学习活动完成之后自我学习监控能力的具体表现。

（三）音乐学习调控策略的运用

音乐学习者在学习过程中一般先认识自己的当前任务，然后使用一些标准来评价自己的理解，预计学习时间，选择有效的计划来学习或解决问题，其后是监视自己的进展情况，并根据监视的结果采取补救措施。在具体运用时包括以下四个步骤。

1. 制订计划

制订计划是在认知活动开始之前，根据认知任务的性质、特点，确定完成任务的实际步骤，考虑可选择的策略，并预计执行的结果等。如"钢琴即兴伴奏"任务的学习可设计如下学习步骤和学习策略：先学习大小调音阶、琶音的练习，再根据

和声的特点进行节奏型的练习,然后选择简单音乐作品进行配奏练习,最后选择简单音乐作品先掌握即兴伴奏技能与心理注意之间的协调关系,反复练习后逐步分段、分层次地过渡到较复杂作品的即兴伴奏。

2. 执行控制

执行控制是在认知活动过程中及时评价、反馈认知活动中的有关信息。若与认知目标相一致,则继续下去逐渐逼近;若相反则应及时修正、调整认知策略。在此阶段若发现大小调音阶、琶音的练习没有基本熟悉,则应加强练习,或对其他步骤进行评价与反馈。

3. 检查结果

这一步是根据认知目标评价自己的认知结果,是完全达到、部分达到还是根本没达到。在此阶段可全面检查各个步骤与即兴伴奏学习目标之间的关系。

4. 采取补救措施

这一步是根据对认知结果的检查,对存在的问题采取可行的补救措施。如对节奏型的练习可增加节奏型的组合模式进行伴奏音型广度的练习,以适应不同类型、不同风格音乐作品的即兴伴奏。

第十章　音乐学习者的心理特征

> **请你思考**
>
> - 什么是多元智力？
> - 智力因素的结构有哪些？
> - 怎样培养音乐学习者的非智力因素？
> - 教师应怎样根据音乐学习者的心理差异来进行音乐教育？

音乐学习者是音乐教育情境中的主体之一，研究音乐教育中主体心理活动规律的音乐教育心理学，理应重视音乐学习者心理的研究。本章重点探讨音乐学习者的智力特征、非智力特征及他们的心理差异。

第一节　音乐学习者的智力结构

一、智力的多元结构与音乐学习

（一）音乐学习者智力先天与后天的关系

音乐学习者的智力是一个复杂的多元结构，其中涉及智力的先天与后天的关系，即遗传、环境、教育在音乐学习者智力发展中的作用及地位。

心理学家根据遗传、环境和教育对智力及其发展的关系的不同认识，提出了三种观点：遗传决定论、环境决定论和相互作用论。总的倾向是交互作用的观点，认为智力及其发展是极其复杂的现象，与许多条件相联系。把以上的观点归纳起来可以得到以下两点。

第一，遗传是音乐学习者智力发生与发展的自然或生物前提。脑的发育是智力发展的生理条件，脑科学与神经科学提供我们智力及其发展的科学依据，主要是"关键期"和"可塑性"。遗传在音乐学习中究竟有多大影响，这个问题至今也没有准确的回答，但是某些研究报告可以给我们一些启示。遗传学常从解剖、家系调查

和孪生子三个方面进行研究。根据解剖研究报告，人群中大脑左侧颞叶较大者占人口总数65%，右侧较大者占据11%，两侧相等者占24%。右侧颞叶增大被认为是判断音乐能力物质基础的一种方法。值得注意的是两侧颞叶的差异在出生时就存在。那些右侧颞叶较大者遗传给下一代的音乐才能也就有了较大的可能。此种情况说明音乐才能与遗传有一定关系。心理学家高尔顿在家族情况调查中发现，在1580—1845年的约6代人中，巴赫家族中出现了约60位音乐家，其中38位成就显赫。同时调查发现，假如父母都是有音乐感的人，或有一个是有音乐感的人，他们的子女通常也有音乐感。从家系调查的综合因素来看，赞成音乐感与父母音乐才能有密切关系的占大多数。根据孪生子研究发现，同卵孪生子之间的音乐才能水平比较接近，而异卵孪生子之间的音乐才能水平稍微远一些。当然，以上这些研究都不能准确证明音乐才能主要是由遗传决定的，只能说遗传因素在音乐学习中起一定的影响作用[①]。

第二，社会物质生活条件是音乐智力发展的决定性条件，包括音乐教育、音乐实践和环境等因素。其中音乐教育是智力发展的主导性因素，音乐实践活动是智力发展的直接基础和源泉。良好的音乐环境，对于音乐才能的发展影响很大。一般的儿童，若是生活在音乐家庭里，社会音乐生活也很丰富，自幼受到音乐的熏陶，其音乐的才能水平就可能较高。如果再加上良好的音乐教育，音乐才能水平就会向更高水平发展。如日本的"铃木教学法"就认为，借鉴民族母语的学习方法，所有的孩子都可以学好音乐。

自然前提只提供音乐学习者智力发展的可能性，而环境和音乐教育则把这种可能性变成现实性，教育通过主体的认知活动和学习活动，对音乐学习者智力结构的规模、内容、操作程度和发展速度起直接制约作用；同时，音乐方面的实践活动则可以直接对音乐学习者智力的发展起到促进作用。

（二）音乐学习者智力认知与社会认知的关系

音乐学习者的智力认知是音乐学习者对客观音乐世界的认识过程。其中认知的成分就是构成音乐学习者智力活动基础的音乐感觉、音乐知觉、音乐记忆、音乐表征、音乐思维、音乐想象、音乐言语和音乐操作技能等心理过程。

人类认知的对象是客观世界。客观世界包括无生物界、生物界和人类社会三大部分。前两者统称自然界，国际心理学界通称之为物理世界，而把后者称为社会世界。对社会世界的认知是认知的一个属概念；它所对应的是非社会认知或对物理世界的认知，即物理认知。因此，音乐学习者智力认知既包括对物理世界的认知，也包括对社会世界的认知。

① 普凯元．音乐心理学基础．安徽文艺出版社，1988：168．

音乐学习者社会认知的特点主要有四个方面：一是对象的特殊性，音乐学习者社会认知的对象是他生活于其中的社会音乐世界或社会音乐环境，其内容的第一要素是从事音乐活动的人与人的关系；二是发展的特殊性，音乐学习者社会认知的发展与非智力因素或人格因素的发展有密切联系；三是社会互动如人际交往及其音乐信息加工中的音乐经验对社会认知的作用，包括社会判断智力、观点采择或选择智力等；四是情感在音乐学习者社会认知中起着重要作用。在音乐学习中，学生之间互相交流、取长补短，获得更多的音乐学习经验及纠正不正确的学习方法。学生由于音乐教师对其的鼓励和赞赏，在音乐学习的长期练习中保持对音乐的兴趣。音乐学习者对学习拥有积极向上的态度并对自己的各种社会音乐行为有正确的判断等，都属于音乐智力的社会认知。

（三）音乐学习者智力内容与形式的关系

如果按照吉尔福特的观点，智力的内容是思维的对象，那么，我们认为音乐学习者智力的内容初步是感性的对象，而后是理性的对象。感性的对象即直观形象的对象，在音乐学习中智力的感知对象指学生对音乐诸要素如旋律、和声、节奏、力度、音色等个别元素及组织的反映以及学生对音乐音响和结构形式的完整映象等；理性的对象是符号、语言、行为，即理性思维活动，最重要的对象应包括三个成分，分别为语言、数和形，几乎国际上主要研究智力的心理学家，在涉及智力因素与成分时，无一不以这三种对象列为首选的内容。音乐学习中的理性对象是指学生对音乐现象的本质特征和内在联系的认识，对音乐作品的外在结构、内部审美意义及对作品风格的整体分析等。

智力内容的不同组合，其基本形式可以表达为吉尔福特的智力结果，即单元、种类、关系、系统、转换和含义等，也可以表达为苏联心理学界所强调的分析、综合、抽象、概括、比较、系统化、具体化等。音乐学习的思维活动过程则表现为分析、综合、比较、抽象和概括。分析是把音乐现象的整体分解为各个部分，找出这些部分的本质属性和彼此间的关系的思维方法。如分析奏鸣曲式的结构，一般可以把它分为呈示部、展开部、再现部三个部分，也可能在以上结构的两端再加上引子与结尾两个部分。分析法要求对每一部分、每一细小单位进行深入研究，弄清它们的个别属性和内在联系。综合是把音乐现象的各部分结合成为整体的思维方法。如上例中把分析的结果综合成一个整体，就会使学习者认识到奏鸣曲式的结构特点、调性布局、表现意义等整体属性。比较是掌握音乐特征和音乐风格、音乐流派的主要手段；抽象是了解音乐音响所表达思想性内容和哲理性内容的重要方法；概括是对零散的音乐知识和音乐技能进行归类形成结构化知识和自动化技能的有效心理策略。

（四）音乐学习者智力表层与里层的关系

尽管音乐学习者的智力是一种里层的东西，但是它既然是一种结构，按结构主

义的观点，结构应区分为表层结构和里层结构。前者指现象的外部联系，能通过人们的感知或仪器直接观察到的；后者则是现象的内部联系，只有通过模式才能认识它。

音乐学习者智力的表层结构和里层结构有两个含义。第一是音乐学习者的每一种智力活动或者认知活动，都有表层结构和里层结构之分。表层结构指智力活动或者认知活动的结果或行为；而音乐信息输入以后的运算（过程）、储存（结果）和控制（监控）的认知过程是其深层结构。音乐学习者的智力结构应该从认知的结果或行为这些较表层结构去分析认知过程，并将认知过程结合起来分析，以获得系统性的结构。具体说，音乐学习者对音乐的各种风格和寓意的理解，对音乐表象的显现水平及对音乐作品的整体与局部、外部与内部的把握，都要结合对这些对象的认识方式及其中的音乐思维将自我与当下音乐环境结合起来形成一种整合性的、连续性的整体。第二是音乐学习者智力活动中的非智力因素（或非认知因素）在智力活动中应看做一种里层的结构。在音乐学习中，学习者对音乐的态度、兴趣、动机、学习的意志以及学习者自身的个性、情感等都属于非智力因素，并且它们对智力活动起到一定促进或阻碍的作用。如一个学习者对音乐持消极抵抗的态度，尽量逃避音乐甚至讨厌音乐，那么即使他在音乐学习中学会了音乐认知方面的知识以及听赏技巧，却无论如何也达不到高层次的水平。

综上所述，音乐学习者的智力结构是多元的，复杂的，它是在先天天赋的前提下，在后天的音乐实践中形成和发展的，它要依赖一系列的音乐客观条件，又要有主观的内部动力；它要借助音乐智力认知和音乐社会认知的心理过程为基础，借助音乐智力的内容为材料，又要与非智力因素发生关系。总之，音乐学习者的智力结构是一个整体，智力发展上所涉及的问题与这个结构及其各成分之间的关系密切相关。

二、音乐学习者智力的个体差异

音乐学习者智力的个体差异表现在水平、风格、能力、领域等方面的差异。传统音乐教学一般只注意了音乐学习者智力发展水平、能力方面的差异，对音乐学习者智力发展风格和领域方面的差异关注不够。

（一）智力发展水平的差异

同龄或同年级的音乐学习者，他们在智力发展水平上是不一样的。大致来说，智力在全人口中的表现为常态分布：两头大，中间小。智力发展或某种能力水平明显超过同龄或同年级者，称为超常；智力发展或某种能力水平明显低于同龄或同年级者，并有适应行为障碍，称为低常；智力发展或各种能力水平没有明显偏离正常和没有障碍者，称为正常。这里所说的"发展水平"表现为智力发展的个体差异。

智商（Intelligence Quotient）可用以比较个体智力发展水平的高低。若低于 90 则表明其智力发展水平较低，大于 110 则表示其智力发展水平较高[①]（参见表 10-1）。

表 10-1 智商在人口中的分布

智商	名称	百分比
140 以上	极优等	1.33%
120～139	优异	11.30%
110～119	中上	18.10%
90～109	中等	46.50%
80～89	中下	14.50%
70～79	临界	5.60%
70 以下	智力落后	2.90%

由此可见，普通人群中多数人的才能属于一般或中等水平，才能很高的人很少，才能很低的人也很少。以音乐才能来说，听听音乐、唱唱歌曲，一般人都有这样的才能，完全唱不成调或音乐表现出类拔萃的天才也都是少数。

（二）认知风格的差异

音乐学习者的智力认知风格对音乐学习的影响是明显的。认知风格就是个体在对信息和经验进行积极加工过程中表现出来的个性差异，是一个人在感知、记忆和思维过程中经常采用的、受到偏爱的和习惯化了的态度和风格，也叫认知方式。

在众多认知风格中，由威特金（H. A. Witkin）提出的场独立性和场依存性是近 20 年来研究较多的一个。场独立性（Field Independence）与场依存性（Field Dependence）是两种相对的个性形态[②]。场独立性的音乐学习者在认知和行为中，较少受到客观环境线索的影响而注重主体性的倾向。场依存性的音乐学习者在认知和行为中，则往往倾向于更多地利用外在的参照标志，不那么主动地对外来信息加工。场独立性与场依存性这一人格差异，表现在心理活动的许多方面，在知觉、思维、人际交往和学习等方面都可以看到这种差异。整体说来，场依存性与场独立性没有好坏之分。在声乐学习中，场独立性的学生的认识改组能力强，善于思考，在学习以理解为基础的声乐理论知识以及对作品的分析方面有明显的优势，有利于快速地掌握所学的知识，特别是运用知识解决问题的能力，即运用知识提高声乐技能的能力更快。场依存性的学生在学习、理解基本声乐理论知识时效果不明显，他们往往对声乐理论知识、人的发声器官的构造及发声原理不重视、不善于理解或者难于理

① 彭聃龄. 普通心理学. 北京师范大学出版社，2004：429.
② 同上书：453.

解，所以应用知识解决问题的能力较差，但是他们善于处理各种人际关系，知道如何有效利用周围的音乐环境中的资源来提升自己的音乐知识。以典型的场独立性与场依存性为两个极端，不同的认知方式构成了一个连续体。一端在进行音乐信息加工时倾向于以内在参照为指导，另一端则常常倾向于以外部音乐参照为指导。相应地，每个人在场独立性——场依存性连续体上都占有一定的位置。除了少数人以外，大部分人都或多或少地处于中间位置。认知方式的这种个性上的差异，影响了学生的学习活动，甚至影响了他们的智力的发展。郑茂平在"高师声乐教学模式改革的实验研究"[①] 中发现，不同的认知方式影响学生声乐学习的模式选择和学习成绩。

（三）能力构成的差异

能力是一种心理特征，是人顺利实现某种活动时所具备的心理条件。音乐学习者的能力不仅包括一般能力，如观察力、注意力、记忆能力、想象能力、思维能力五种主要能力，还包括掌握音乐本身特征的能力及与艺术表演有关的能力，即情感和审美方面的能力。其中音乐学习者的音乐能力狭义上是指学生在接受音乐教育之后所具有的音乐素质和技能；广义上则是指人先天具有的和后天通过环境和教育所形成的对一切音乐活动所作出的心理反应和行为表现。这些能力都有各种各样的成分，它们以不同的方式结合起来，从而构成了结构上的差异。如有人长于音乐想象，有人长于音乐记忆，有人长于音乐思维等。不同能力的结合也使音乐学习者的能力互相区别开来。如有人有高度发展的曲调感和听觉表象能力，而节奏感比较差；另一人有较好的听觉表象能力和强烈的节奏感，而曲调感比较差等。

（四）表现领域的差异

音乐学习者智力表现领域的差异主要有三个方面。第一，音乐学习领域与非音乐学习领域的差异。学生在音乐学习领域的差异是显著的，音乐学习的好坏尽管对学生后来的发展有相当大的影响，但并不一定表现出人才的优劣。非音乐学习领域的差异则表现一个人的道德、素质等方面的不同，体现一个人的个人修养和人品的好坏。第二，表演领域与非表演领域的差异。音乐学习包括音乐理论的学习和音乐表演的学习，在理论课程上，有些学生的表现非常突出，而对于音乐表演并不擅长，另外一些学生则刚好相反。第三，学术领域与非学术领域的差异。音乐学术是指较为专门的、系统的音乐探究能力，主要围绕着音乐存在的本质问题展开。非学术能力范畴较广，如音乐管理、音乐组织、音乐服务、音乐宣传等。当然，这些领域也有学术问题，但这些领域的智力与能力表现是另外一种性质。如在一个班级中，有人专注于音乐学术研究，透过音乐作品外在结构思考内部所含的审美意义，对音乐作品风格的整体分析，对音乐作品包含的社会学、美学、哲学的意义的进行反思；

① 郑茂平. 高师声乐教学模式改革的实验研究. 中央音乐学院学报，2005（4）.

也有人热衷于管理班级，组织班级音乐活动或其他社会音乐实践活动等。

三、音乐学习者智力的培养

（一）从智力品质入手培养音乐智力

音乐智力（Musical Intelligence）在加德纳的多元智力理论中作为一个重要智力类型，主要是指音乐表演、作曲、音乐鉴赏等能力及察觉、辨别、改变和表达音乐的能力，这一智力品质主要包括对节奏、音调、旋律、音色等要素表现出的敏感性，以及对环境中的声音刺激特别是音乐刺激的敏感行为反应。

培养音乐智力要抓住学生的智力品质这个突破口，做到因材施教。原因在于智力品质是智力活动中智力特点在个体身上的表现。其实质是人的智力的个性特征，它体现了每个个体思维水平、智力与能力的差异，是区分一个人思维乃至智力层次、水平高低的指标。

智力品质的成分及其表现形式很多，主要包括敏捷性、灵活性、创造性、批判性和深刻性五个方面。音乐智力的敏捷性是指音乐智力活动，特别是音乐思维活动的正确而迅速的特点。有了智力敏捷性，在处理和解决音乐问题的过程中能够适应紧张的情形并能够积极地思维、周密地考虑、正确地判断和迅速地做出结论。音乐智力的灵活性是指音乐智力活动的灵活程度。它的特点包括：思维起点灵活，能从不同角度、方向、方面解决音乐问题；思维过程灵活，能用多种方法解决音乐问题；对音乐规律的概括、迁移能力强，运用规律的自觉性高；善于对音乐现象进行组合、分析，思维的结果往往是多种合理而灵活的结论。音乐智力的创造性是指音乐智力在过程、状态、能力等方面发现音乐现象和本质方面的多种形态，它是人类在解决音乐问题时高级思维形态，是音乐智力的高级表现。音乐智力的批判性是指音乐思维活动中善于严格地估计音乐思维材料和精细地检查音乐思维过程的智力品质。"知其然，知其所以然"是智力批判性的表现。音乐智力的深刻性不仅表现在音乐思维的逻辑性上，而且也表现在思维的深度、广度和难度上[1]。

音乐智力的深刻性是培养音乐智力的前提和基础。无论是对音乐的感知、创造还是反思，都需要学习者准确把握作品的风格特点、作者的艺术意图，感悟作品包含的世界观、人生哲理和审美经验，从独特的角度探索发掘作品的内涵，在此基础上，才能进一步提升其音乐智力。在对音乐作品感知时，作品的音响表象具有频繁转换的不稳定性和短暂性，其呈现出来的情绪总是在一个十分短暂的过程中变幻无定，悲喜交集、样样俱全，情绪变换频繁迅捷，这就要求学习者思维的灵活性和敏捷性，对不同性质的情绪进行线性的衔接，真正的理解音乐、走进音乐的精神内层。

[1] 林崇德．培养思维品质是发展智能的突破口．国家教育行政学院学报，2005（9）．

在音乐的创造和反思能力上，思维批判性和创造性的培养是必须的。在一定的音乐经验基础上，只有对音乐作品深刻地认识、周密地思考、全面而准确地作出判断；同时不断自我评判、调节思维，更加深刻地揭示作品的本质和规律，结合学习者自身的生活经历、文化修养、审美经验，引发联想和想象，才能使音乐创造和反思能力得到提高，从而培养音乐智力。

（二）从非智力入手培养音乐智力

非智力因素从影响音乐学习的动机、需要和兴趣开始，继而影响到学习者所注意的音乐形式和音乐内容的选择，而音乐知识结构的不同自然导致学习者音乐经验的不同，学习者所构建的音乐意义也不一样。同时，非智力因素又从意志、个性、态度等方面影响音乐学习效果，它们是学习者学习音乐不可或缺的心理条件，是音乐学习中推动学习者一如既往、不断给予音乐这一学科以学习热情的动力保证。因此，培养音乐学习者的音乐智力可以从非智力因素入手。

非智力因素是指那些在音乐学习过程中不直接参与认知过程，但又对音乐认知过程起着间接的影响，甚至决定音乐智力活动效率的一切心理因素。一般来讲，非智力因素的结构包括与智力活动有关的情感因素、意志因素、个性意识倾向性因素、气质和性格因素等[①]。由此，我们可以通过改善师生关系，创设一个和谐的气氛，促进学生音乐智力的发展，这里包含着情绪情感的因素，即"亲其师"与"信其道"的关系。建立良好的师生关系，使师生亲切的情绪情感成为学生智力发展的动力。也可以通过健全学生的人格，提高整体素质，树立学生的自信心，培养良好的音乐学习习惯，掌握好学音乐习方法，营造民主和谐的音乐课堂气氛，还可以从体验音乐成功经验，培养良好的情绪等方法入手进行有意识的非智力因素训练，提高非智力因素的作用，促进学生音乐智力的发展和学习成绩的提高。

第二节 音乐学习者的非智力特征

一、音乐学习中非智力因素的结构

（一）情感

情感的产生取决于人的需要，包括情感强度、情感性质、理智等成分。加德纳在其代表作《心智的结构》提出了"广普智能"，扩大了智能的概念，将情感因素纳入智力领域。一般来说，人们能够满足需要的事物就会对它持肯定的态度，产生喜爱、满意、愉快等体验，反之则相反。人的一切活动过程，始终离不开情绪与感情

① 徐英. 论非智力因素及其在教育中的作用. 心理科学，2000（2）.

的支配。我们从事任何一种智力活动，如能抱以极大兴趣，又能将积极、主动、兴奋状态下的情感投入其中，就可使从事的工作取得较好成绩。

情感是音乐学习心理活动的重要组成部分，它对音乐学习动机、音乐学习态度、音乐感知、音乐记忆、音乐思维直接产生作用。学习音乐的学生一旦建立起对学习的兴趣和情感，学习就会成为满足他们内心求知欲的一种享受，这种情感就会激发学习上的高度自觉性和自信心，成为学习的强大动力。音乐学习者对于音乐刺激的情感反应，一方面取决于人对音乐的敏感性，另一方面与心理调节的稳定性有关，此外个人的主观态度也会影响对音乐的情感反应。

（二）意志

意志是实行预定目的活动的心理过程。一切有意识的活动都是根据需要确定目的，并在行动中不断调节心理状态来达到预期的目标。意志活动的基础是大脑皮层的优势兴奋灶，它使人具有清醒的意识，有效地调节和支配自己的行动，从而坚定不移地进行有意义的活动。意志表达了一个人为达到理想中的目的而自觉努力、奋斗的心理状态并赋予人们力量。意志坚强者能促成智力最大限度的发挥，排除一切干扰和困难，在坎坷、逆境里顽强奋斗。它可作为一种性格特征影响智力与能力，这里尤指意志品质，如意志自觉性、果断性、坚持性和自制力等。

音乐学习，特别是音乐技能学习是一种复杂的意志行动，学习者既要掌握理论层面中系统的音乐学科知识，如基本乐理、基本音乐要素，又要掌握实践层面的音乐技能技巧，如演唱、演奏、创作等方面，还要获得鉴赏、体验层面的感受经验。学习者在具体的音乐学习及音乐实践活动中可能会遇到各种困难，包括技能技巧的困难、客观条件的不如意、个体能力的差异等，而克服这种困难并朝着音乐目标前进的过程充分体现了学习者的意志特征。

（三）个性意识倾向

个性心理包括个性意识倾向和个体心理特征。个性意识倾向是个性心理的基本组成部分，它制约着个体行为和思想的基本方向，是人进行某种活动的基本动力。个性意识倾向成分很多，其内容包括需要、动机、理想、世界观、兴趣、爱好等，与智力活动有关的因素主要是理想、动机和兴趣。

兴趣是指人对事物或活动所表现出来的积极、热情和肯定的态度，并由此产生参与、认识和探索的心理倾向，甚至带有感情色彩和向往的心情。兴趣是大脑皮层兴奋性增高的结果。由于大脑皮层有着较高的兴奋性，因此对于外界刺激的感受和反应就比较迅速，于是人们从事有兴趣的活动会比较积极，效果也比较好。兴趣是在需要的基础上发生和发展的。人的需要是多方面的，有物质的、精神的。音乐的兴趣属于精神需要，是指学习者对音乐的认知倾向。当学习者对音乐有兴趣时，就会积极主动的参与一切音乐实践活动，并表现出极大的自觉性。动机是一个人发动

和维持活动的个性倾向性。当个体有某种心理需求又受到适当刺激时，就会形成活动的动机。人的各种各样的活动总是由一定动机引起的，动机对活动起着始动、调节和支配的作用。在儿童音乐学习中，动机是促使学习者愿意学习音乐的关键因素。学习音乐的动机将直接促使学习者学习愿望的产生，形成一种心理积极性，自主的调节和支配学习者的一系列音乐学习行为，激励学习者自觉地探索音乐学科的内在规律。理想是个体对未来可能实现的奋斗目标的向往和追求。理想是认知和情感的升华，也是认知转化为行为的中介，它通过调节个体的需要来实现对行为的影响。如喜欢音乐的人很多，但是具有"成为一个伟大的音乐家"理想的人，会更加积极地参加与音乐活动，自觉地学习音乐理论，刻苦的练习相关技能。

（四）气质

气质是表现在心理活动的强度、速度、灵活性与指向性等方面的一种稳定的心理特征，也就是我们平常所说的脾气、秉性。气质决定着人的心理活动的动力特点。巴甫洛夫认为气质的实质是高级神经活动类型在人的心理活动中的表现。依据神经过程的基本特征，即兴奋过程和抑制过程的强度、平衡性和灵活性，心理学上划分了四种类型，即胆汁质、多血质、黏液质和抑郁质，参见表 10-2。

表 10-2　高级神经活动类型与气质类型表

高级神经活动过程	高级神经活动类型	气质类型
强、不平衡	不可遏制型	胆汁质
强、平衡、灵活	活泼型	多血质
强、平衡、不灵活	安静型	黏液质
弱	抑制性	抑郁质

多血质的人敏感性低，情绪性和反应性高；胆汁质的人与多血质的特征相似，但反应性占优势；粘液质的人敏感性，情绪性和反应性均低，主动性高；抑郁质的人敏感性和情绪性高，反应性和主动性低。气质会影响人的活动效率和活动方式。不同的气质类型对人的个性品质的培养、学习态度的形成及学习方式的选择有着不同的影响。不仅如此，气质还通过对性格的作用间接地影响人们的学习。某种气质可以促进某种性格特征的发展。

良好的音乐气质固然与先天的遗传因素有关，但后天的培养亦能使音乐感知丰富的个体获得全面的心理发展，其中包括音乐气质的发展。有些人关于音乐气质的外在表现完全是无意识的动作和纯属天然的自由流露，没有造作与矫饰，生就一副洒脱、健稳的艺术性仪态。这样的个体可能与先天的遗传基因有关，但是实际生活中却很少能碰到这样既对音乐反应灵活，又具有先天性的音乐气质的人。绝大多数

个体对音乐基本感觉尚好，但音乐气质方面没有特别突出的地方[①]，这样就需要后天的发现和培养。

从事音乐活动既要求反应灵敏，又要求精确细致，因而对于各种气质类型的人来说，都要求发挥自己有利的心理特征，克服不利的心理特征的影响[②]。气质在音乐学习，尤其是音乐表演中占据了举足轻重的地位。根据心理学的研究，具有良好音乐气质的人对音乐的反应不论是在节奏、音准、强弱、音色、力度诸方面都表现出灵活性与敏捷性的特点。从音乐本质讲，情感是音乐的动力，而情感则是个体对客体表现出的一种强烈体验，只有对音乐一往情深才能激活个体内神经细胞的充分活跃，随之涌出的是外在气质的诸多反映，如自信、果断、沉着、稳健、灵活、敏捷等，使演奏与演唱大放异彩，创造出音乐表演空间极大的活跃与充实，进而统摄审美各因素于最佳状态之中。

（五）性格

性格是人对现实稳定的态度以及与之相适应的行为方式，是人们在后天的环境教育中逐步形成发展起来的对现实和周围世界的态度，并体现在个体的行为举止中。性格的基础是高级神经活动在外界影响下所形成的神经联系。

性格分为不同的类型，常用的分类方法是根据心理活动倾向于内部还是外部分成两个类型。外向型的学生的共同特点是心理活动的表现都比较外露，不加掩饰、表里如一、精力充沛、热情直爽。这种性格的人初学音乐时显得活跃和兴奋，强烈的新奇感和求知欲带给他们高涨的学习热情和积极、进取的学习态度，反应比较快、思维活跃，但是他们个性较强，好胜意识很浓，可能同时存在一种音乐学习中急于求成的心理意识，这样他们在音乐学习过程中易产生浮躁、不耐烦的情绪，容易感情冲动而难以克制。内向型的学生大都表现比较安静、腼腆、稳重、不外露，对音乐学习或音乐现象的感受可能很深，但不愿轻易表达出来，因而在学习上肯动脑，肯下功夫，不浮躁，但对于音乐表演、音乐创作等音乐实践活动常常缺乏情绪的激发和情感的冲动。

二、音乐学习中非智力因素的作用

（一）非智力因素与智力因素的关系

智力因素和非智力因素是影响学生音乐学习的最重要、最主要的因素。燕国材教授认为智力活动指导非智力因素，非智力因素主导智力活动。智力因素和非智力因素的关系可以从以下三方面阐述。

[①] 彭聃龄. 普通心理学. 北京师范大学出版社，2004：441.
[②] 贾纪文. 浅论音乐演奏气质的培养. 西北民族学院学报，1994（2）.

1. 智力因素促进非智力因素的发展

首先智力活动必然对非智力因素提出一定的要求。如音乐基础理论层面的学习是音乐情感心理发展的物质基础，这一智力活动要求音乐学习者要有积极的情绪、坚强的意志、集中的注意等，那么学习者需要通过自主的心理调节来形成和维持对音乐学习的兴趣和学习动机，发挥个体的意志品质，促进个体音乐情感心理的发展。这样非智力因素也就在完成智力活动中得到提高与发展。其次，智力因素的某些稳定特征促进非智力因素中一些特征的发展。如音乐观察力等智力因素对音乐学习者从事音乐实践活动的果断性、勇敢性等性格特征的形成就有很大的影响，因为只有敏锐、准确观察音乐现象及其发展态势的人才能在音乐的行为中作出果断、勇敢的决定。

2. 非智力因素制约智力因素的发展

首先智力活动需要非智力因素的参与才能顺利进行。音乐学习者对音乐学习的热情、责任感、坚持性、自信心等都是完成学习的前提条件。如果学习者对自己的音乐能力丧失信心、害怕失败，产生焦虑情绪等就会妨碍智力因素的发挥，最终影响到对音乐的学习。其次非智力因素对人的智力弱点还能起到补偿作用。古语中"勤能补拙"、"笨鸟先飞"都是此方面的生动例证。由于这种补偿可以使各种心理因素的发展通过内部的良性循环互相促进，从而在一定程度上超越某些生理因素的制约。因此有的学生虽然音乐才能一般，但刻苦学习、坚持不懈的练习音乐技能，积极参加各种音乐实践活动，充分发挥"非智力因素"的优势，同样可以取得优异的成绩。

3. 智力因素与非智力因素相互融合

要想取得音乐学习上的成功，还要注意智力因素与非智力因素的有机结合。智力因素承担音乐学习活动中对音乐知识的感知、理解、应用等一系列活动，非智力系统则起引导、维持、动力、控制、定向等作用。两者相互协调、共同发展，从而保障了音乐学习活动的顺利完成。在音乐表演学习中，学习者不仅需要把音乐要素内化成自己的音乐经验和内在感觉，还要把它们外化成具体的音乐音响与动作。这一过程要求学习者通过音乐注意、音乐记忆对音乐作品进行熟悉并反复练习，把音乐融于自己的意识之中，然后才能精确、细致、完整地进行表演；与此同时，动机与兴趣影响到音乐表现的状态，而个性特征和性格气质等非智力因素影响到音乐表现力的发挥程度。

（二）非智力因素与学业成绩的关系

美国著名心理学家特尔曼（L. M. Terman）在《天才的发生学研究》一书中写道："在最成功和最不成功的人之间的最大差别，是多方面的情感和社会的适应能力以及实现目标的内驱力。"这一观点说明非智力因素对学业成就的重要作用。在我

国，自非智力因素提出之后，不少学者对它与学业的关系展开了研究①。如张履祥研究发现，学业成绩优良的学生在显示性、独立性、敢为性、怀疑性、克制性、缜密性上的得分明显高于成绩不良学生（$P<0.01$）；而在幻想性上成绩优良的学生的得分明显低于成绩不良学生（$P<0.01$）。林崇德等运用自编的"中学生学习品质评定量表"对学生的非智能力因素与学习成绩之间的关系进行了考查。结果发现学业成绩与非智力因素（学习目的性、计划性、意志力和兴趣）的相关也达到了非常显著的程度（$P<0.01$）②。丛立新调查了121名学生的高考成绩和他们的非智力因素水平的关系。结果发现智力中等而非智力因素优秀者其成绩可与智力较高者并驾齐驱。有两个智商同为136而非智力因素不同的考生，非智力因素优秀者成绩高达500分，而非智力因素不良者只考了355分。一个智商是104的考生由于非智力因素优秀，高考成绩达到491分。李洪玉、阴国恩利用相关研究的方法，比较系统而全面地考察了各种非智力因素与中小学生学习成绩的关系，结果发现，非智力因素与学生学业成绩有着非常显著的正相关③。

从这些研究可以看出，智力因素对学生学习成绩的影响是具有相对性的，即智力水平不能在所有层次上都成为影响学生学习成绩的主要原因，它对学生学习成绩的影响程度随学生非智力水平的下降而下降。也就是说，非智力水平差异可导致学生之间的学业成绩等级差异，同时非智力水平差异还可导致成绩较差的学生之间学业成绩差异。音乐是情感的艺术，而情感的诱发与表达属于非智力因素的范畴，同时情感与性格、气质等其他非智力因素密切相关。由于心理学科的研究方法的缺失，以及音乐学、心理学、教育学等学科交叉的意识和研究经验的淡薄，目前我国关于非智力因素与音乐学习成绩关系的理论和实证研究还相对落后，但有着广阔的研究空间。

（三）几个非智力因素作用的剖析

非智力因素对音乐学习的影响不是直接的而是间接的，它主要是通过影响学习者的音乐审美趣味和学习效果，从而影响到学习者的音乐审美经验。具体来说，非智力因素的作用主要有启动、定向、引导、维持和调节作用。

音乐学习中非智力因素对学习过程起着启动的作用。非智力因素在心理学术语中亦可称为引起行为的激活功能。音乐学习活动中的任何智慧行为的产生，必须由非智力因素来激活，也就是说学生愿不愿意学习音乐是音乐学习心理过程的前提条件。原始的诱因转化为一种心理需求，当这种需求与一定目标结合时，就产生为达到目标而努力行动的动机，激励人们积极的音乐行动。原始的诱因既可以来自主体内部也可以来自主体外部，但不管是内部诱因还是外部诱因，都需要进一步内化，

① 徐英．论非智力因素及其在教育中的作用．心理科学，2000（2）．
② 沈德立．非智力因素的理论与实践．教育科学出版社，1997：79．
③ 林崇德等．非智力因素及其培养．浙江人民出版社，1996：50．

才有可能成为启动力量，驱使人们进行各种音乐智慧活动。

非智力因素的定向和引导功能表现为选择音乐活动目标和活动途径。任何音乐学习活动都有其活动的对象和活动的方式，即操作对象和操作程序。音乐学习活动中的操作对象和操作程序一般说来不是单一的，这就需要非智力因素予以定向和引导。在学习过程中不存在没有目的的动机、没有对象的兴趣、没有目标的理想、没有倾向的情感，而这些都直接制约着音乐学习活动的方向。非智力因素的引导作用主要通过两个方面来起作用，一是通过心理活动的指向性和集中性，使活动的方向始终符合已定的目的或目标；二是兴趣的对象和情感的倾向对学习活动的引导作用，排除内外因素的干扰，使活动始终指向已确立的方向。高中阶段的学生在音乐学习中的智力因素相对成熟，这时候非智力因素往往在其音乐学习中起着决定作用，高中学生会凭借自己的兴趣爱好来选择他们所需要的音乐学习内容和形式，而对于他们不喜欢的音乐活动则不予关心。

非智力因素对音乐学习活动起到维持和调节作用。非智力因素的维持作用是指其支持、激励个体的音乐行为，使之能够始终坚持达到目标。人们在实现音乐目标的活动中，常常会遇到困难，这时就有赖非智力因素维持学习活动朝既定目标行进，知难而进，锲而不舍。非智力因素的调节功能是指其具备支持个体的行动、控制个体的行为、调节个体心理的功能。当个体的音乐学习活动偏离已定的方向时，非智力因素能够合理地调整我们的心理或行为，以便达到目标。

非智力因素的作用非常复杂，由于非智力因素在学习活动中的功能是双向的，所以只有适当水平的非智力因素才能对音乐学习活动起到促进作用。

三、音乐学习中非智力因素的培养

（一）从"最近发展区"培养非智力

维果茨基的研究首先针对的是儿童的潜能和发展，他的"最近发展区"理论表明，教育在儿童的发展中起到主导作用和促进作用，但需要确定儿童发展的两种发展水平：现有发展水平和潜在的发展水平。现有发展水平表现为能独立地、自如地完成老师提出的智力任务，潜在发展水平则表现为不能独立的完成任务，在教师的帮助下通过努力才能够完成的任务。这两种发展水平之间的距离为最近发展区，即独立解决问题的真实发展水平和在成人指导下或与其他同学合作情况下解决问题的潜在发展水平之间的差距。

在现实教学中，教师通常利用"最近发展区"理论来促进学习者智力因素的发展。其实"最近发展区"理论也可以应用到音乐非智力因素的培养。音乐教师应当像了解学生在音乐学习中智力发展的现有水平一样了解学生的音乐非智力因素的现有状态，清楚学生所期待的音乐目标，培养正确的音乐学习动机，养成良好的音乐

学习习惯。特别是应积极排除学生音乐学习过程中容易产生的不良情绪，培养具有坚强的意志品质和毅力，不屈不挠的精神等。在学生的现有音乐状态和期待目标这二者之间设定若干个最近发展区，引导学生经过努力和音乐实践，音乐整体素质得以不断提升。具体而言，音乐学习心理发展中动机是促进学习者"愿意学音乐"的关键因素，因为学习音乐的动机将直接促使学习者学习愿望的产生，从而最大限度地提高学习者的学习水平，为外在条件提供给学习者的帮助找到最佳时机。可见学习音乐的动机是寻找到最近发展区的重要心理因素之一。学习音乐的动机中成就动机在某种意义上来说是非智力因素的核心。它是指个人对自己认为重要或有价值的音乐成就不但愿意去做，而且能达到完美的地步的一种内在推动力量。麦克利兰德（D. C. Mclelland）通过研究发现，成就动机水平高的人希望获得成功，而当他失败之后会加倍努力，直到成功[①]。一般说来，音乐学习成绩不良的学生其成就动机水平一般都很低，他们由于很少或完全没有音乐成功的经历，久而久之就会丧失信心，成就动机会随之消失殆尽。那么培养音乐成就动机的核心是使学生获得音乐成功的体验。在学生的成长过程中，无论是品学兼优的学生，还是学业不良的学生，音乐教育工作者都要对其有着积极的期待与具体合适的音乐要求，为学生创造多方面音乐成功的机会，让学生通过个人的或集体的努力形成"最近发展区"，收获音乐的成功，感受音乐的成功带来的喜悦，唤醒自尊和自信。这种成功的心理体验非常有助于个体发现自我存在的价值，并由此带来更高目标的追求从而获得更大的成功。

（二）从具体音乐情境入手培养非智力

情感在非智力因素中占有相当的比重。音乐总是有感而发的，它是最擅长于抒发人类内心情感的一种艺术形式。当人类复杂的感情活动在心灵深层交织，综合为某种难以言状的情绪体验，而语言的表达又显得力不从心时，音乐便成为这种错综多变、细腻微妙情绪的传达者。可以说音乐是人类抒发、表现情感的天然载体，是对情感的模拟和升华。人的情感总是在一定的情境中产生的，具体的情境可以引起人们相应的情感，特定的情境可以培养产生特定的情感。因此音乐教师要善于创造相应的情境，包括良好的集体氛围与美观的学习环境。在教唱《渔家姑娘在海边》时，意境优美的范唱带及一幅夕阳西下、渔船回归的大海图，可以使学生感受歌曲的辽阔、宽广、舒展、开朗、乐观的感情色彩，激发学生用优美、舒展的声音，抒发对家乡对祖国的赞美和依恋之情。

音乐学习中对音乐形象的理解、认识与把握需要兴趣这一非智力因素的参与。恰当地把握与运用音乐欣赏教学中的音乐形象激发和培养学生的兴趣，将有助于学生感受音乐、鉴赏音乐能力的逐步形成；同时，学生对音乐兴趣的体验与养成又会

① 沈德立. 非智力因素的理论与实践. 教育科学出版社，1997：125.

强化对音乐形象的感受与认识,从而使音乐欣赏达到更高的层次。音乐欣赏教学中的形象性离不开具体的音乐情境。绘制一幅民间端午节龙舟比赛的图画,以画中所描绘的欢庆景象来启发学生欣赏《金蛇狂舞》。这样学生通过视觉表象与听觉表象的联系,很快能从乐曲中听辨出生活中原有的各种音响,体验到乐曲所表现的欢腾热烈的情绪和热烈的情感。

(三) 从音乐审美意识入手培养非智力

音乐审美教育通过聆听音乐、表现音乐和创造音乐等审美活动,使学生充分体验蕴涵于音乐音响形式中的美和丰富的情感,为音乐所表达的真、善、美的理想境界所吸引、陶醉,产生强烈的情感共鸣,使音乐艺术净化心灵、陶冶情操、启迪智慧、情智互补的作用和功能得到有效的发挥,对于情感、兴趣、意志的发展起着重要的促进作用。因此,音乐教师可以从提高学生的审美意识进行音乐审美教育,唤起学生学习的热情进而培养非智力能力。

音乐艺术具有形象的特点,可通过旋律、节奏、力度、速度、和声、音色等音乐语言塑造生动感人的音乐形象来诱发和感染受教者,从而培养审美意识。如在欣赏贝多芬的《命运交响曲》时,音乐的激昂之美震撼着每一个人的心灵,使音乐学习者感受到贝多芬在不幸的遭遇中与命运作斗争的坚强毅力和一种顽强拼搏,奋发向上的精神境界。在钢琴专业教学中教师通过示范演奏或教学影像资料的欣赏等方式让学生充分感受音乐之美,使学生产生一种迫切学习的渴望,从而逐步引导学生精读乐谱、分手练习、双手配合、重点难点突破练习、踏板运用、乐感训练到最后的背谱弹奏,不断克服困难、创造音乐之美,从而在审美意义上完成整首作品。这样学生在音乐审美教学过程中充分感受和体验音乐形象的同时,会不知不觉以美引真。另一方面,学生在审美意识的熏陶下也会积极地克服音乐学习中所遇到的挫折,使学生的意志品质得到提高。这样在音乐教育中无论是感知各种音响、区分不同音乐体裁、欣赏各种风格的音乐作品,还是音乐表演形式中的演唱、演奏以及综合性艺术表演等都处处洋溢着不同的审美形态,给学生带来不同的音乐审美体验,让学生通过它们所具有的情感性、游戏性、愉悦性和创造性的审美形态使自身的情感、兴趣、意志等非智力因素得到提高。

第三节 音乐学习者的心理差异

一、音乐学习者的认知差异

音乐学习者的认知差异主要表现在认知类型差异和认知水平差异两个方面。认知类型差异是指人们在感知、理解、记忆、思维、提取和利用信息等过程中采用的

独特的、个性化的方式①。认知水平差异主要表现为智力水平的差异，而智力水平的差异又表现为智力发展水平的差异和智力发展速度的差异。智力发展水平的差异在前文中已论述过，不再赘述。

（一）知觉的类型差异

根据分析和综合在人们知觉中所占的比例大小，知觉类型可以分为分析型、综合型和分析—综合型。分析型学生善于分析，他们易于觉察音乐的细节，但对音乐的整体知觉较差；综合型的学生注意音乐的整体而忽略掉音乐的局部；分析—综合型学生则是两者的融合，既可以把握住音乐的整体，也能够注意到音乐的细枝末节，是一种较为积极的类型。在对音乐作品进行分析时，有些学生既能发现某一旋律所表达的情感，也能抓住作品的整体风格和主题，而有些学生只能注意到其中的一部分。

（二）记忆的类型差异

在人们的记忆过程中会有不同的知觉偏好，由此可以把记忆类型分为视觉型、听觉型、动觉型。知觉偏好是指记忆过程中哪一种感觉系统的记忆效果最好，学生就偏向于使用哪一种感官来进行学习。视觉型学生主要通过视觉来进行学习，如视唱、观察等；听觉型学生偏好以听的方式学习，如练耳等；动觉型的学生则善于通过触摸和感觉物体，如表演、音乐技能练习等。当然，在实际学习过程中，每一个学生在使用他的优势感觉通道的时候也会使用其他感觉通道。也就是说，绝对的视觉型、听觉型、动觉型的学习者是很少的，大多数学生都是综合型。事实上，只有多种感觉通道的相互协调配合，学习效果才会最好。

（三）思维的类型差异

英国心理学家帕斯克（G. Pask）把学习者分为整体型学习者和序列型学习者。整体型学习者在从事音乐学习任务时，往往倾向于事先预测整个音乐过程将要涉及的各个层次结构以及自己将采取的方式，他们总是试图把一系列子问题组合起来进行思考，而不是一遇到问题就立即着手一步一步解决；序列性学习者则重视这一系列子问题的逻辑结构顺序，一环一环地解决问题果，当这些子问题快要解决完时，他们才对音乐学习的内容形成一种比较完整的看法。

（四）认知反应的类型差异

卡根（J. Kagan）根据学生寻找相同图案和辨认镶嵌图形的速度和成绩，把认知反应的类型分为冲动型和思考型。冲动型学生在解决问题时总是急于求成，不习惯对解决问题的各种可能性进行全面思考，因此容易出错，但在运用低层次事实性

① 张大均. 教育心理学. 人民教育出版社，2005：540.

信息的问题解决中占优势。思考型的学生在解决问题时，总是采取小心谨慎的态度，全面检查各种可能，尝试各种解决方案，花费时间较长，反应较慢，但准确度较高。这两种反应方式各有优缺点，但无好坏高下之分。智力发展有早晚的差异，有些人是天生聪明，在很小的时候就表现出较高的智力水平，这在音乐领域中最为常见，如莫扎特在8岁时就开始创作交响乐。有研究显示，儿童在3岁左右开始显露音乐能力的情况最多。有人对诺贝尔奖获得者进行统计，结果显示，30—45岁是人的智力发展最佳年龄区，当代世界上杰出的科学家取得成就的年龄峰值在36岁左右。

二、音乐学习者的年龄差异

（一）音乐学习者思维的年龄差异

不同年龄阶段的音乐学习者的思维是不一样的。瑞士心理学家皮亚杰根据年龄把认知的发展（思维发展）划分为四个阶段。下面将从这四个阶段具体探讨有关音乐学习者思维的年龄差异。

1. 感觉运动阶段（0—2岁）

婴儿时期，学习者主要通过各种感官与他们的周围环境发生相互作用来认识客观事物的特征。他们认识事物不是依赖于成人告诉他们，而是靠自己的感官对周围事物的第一手信息的经验。音乐学习者则是通过最初的音乐音响，包括他们自己唱、奏和聆听的结果，为自己建立一个音乐音响的储存库。

2. 前运算阶段（2—7岁）

这个阶段的幼儿审美发展处于符号运用阶段，能运用符号来象征周围世界的各种事物，理解和形成有关概念，并用符号将它们储存。与音乐审美能力的发展相关，此年龄阶段的幼儿已经掌握基本节奏技巧，能辨别音的长短和高低、速度的快慢、力度的强弱变化等。但这一阶段的儿童进行思维仍然依靠感性的具体经验，特别是视觉和触觉的经验，他们的思维还处于表象水平，只能从一维角度来思考问题[1]。

3. 具体运算阶段（7—11岁）

儿童可以根据已有的概念，把事物的特征和他们的认知结构相联系从而获得意义，这时他们已经获得守恒能力，但新概念的建立仍然需要借助具体经验。儿童能从具体事物的变化中抓住事物的本质，可以理解二维空间以及他们的补偿关系。当一首旋律用不同的速度或者由不同的乐器演奏时，他们能够辨别出这是一首相同的旋律，他们能将事物的特征以连续体的形式予以分类，如较强—强—更强，慢板—行板—中板—快板等[2]。

[1] 吴跃跃. 小学生音乐学习心理调查报告. 中国音乐教育，2007（2）.
[2] 吴跃跃. 初中学生音乐学习心理调查. 中国音乐教育，2007（12）.

4. 形式运算阶段（11—16岁）

这时的中学生开始逐步脱离具体经验的依赖，并逐步掌握如何根据假设、推理来获得经验。其思维能力已接近成人水平，能够进行抽象的逻辑思维，价值观念也正在形成，对未来的目标已初步建立。他们能对音乐作品进行评价，音乐表现和音乐创作能力也有所发展，可以通过作曲家、演奏家、音乐作品的创作背景等方面知识的学习加深对音乐作品的理解，并且可以通过歌唱去感受音乐作品所描绘的艺术形象，体验音乐作品所抒发的情感。在高中阶段，学生的音乐联想力很强，当他们鉴赏音乐时，很容易把音乐中的意境或情感与自己的生活经历、情感联系起来，他们的音乐想象力以抽象思维为主，并能将具体事件性的形象描述提升为精神性的体验和描绘[1]。

（二）音乐学习者注意的年龄差异

音乐注意不仅仅指向音乐表演的具体行为，而且也常常指向音乐学习的情感体验。音乐注意在音乐心理活动中起着重要作用，它使音乐活动具有一定的指向性，即所有的感觉器官都尽力去捕捉注意指向的音乐信息，它不但能使音乐活动指向集中、音乐思维及肢体反应及时而准确，而且能使音乐活动处于一种积极的状态。

音乐注意分为无意注意和有意注意。前者也称不随意注意，是一种事先没有预定的音乐目的，也不需要意志努力的偶然发生的注意。如某人在弹琴时，突然传来美妙的歌声，会使他不由自主地停住弹琴，这种注意就是无意注意。有意注意也称随意注意，是一种有音乐目的的，需要做出一定意志努力的注意，如学习音乐基本理论很枯燥的，但掌握它就能更好的学习和体验音乐，所以学生还是要克服困难，认真学习。又如音乐专业技能的练习，如钢琴的练习，需要较长的时间做重复的动作才能达到熟练的效果，而这个预定目的的最终达到，需要一定意志的音乐注意。

少年时期的音乐注意从以无意注意为主向以有意注意为主过渡。在少年初期音乐无意注意占主要成分，到初中二年级达到发展顶峰，之后缓慢下降，与此同时，音乐的有意注意迅速发展。音乐无意注意虽然在少年时期逐渐居于次要地位，但却有了进一步深化，并达到成人的水平，音乐有意注意也在同一时间得到深化。此外，少年时期的音乐注意的品质在不断改善，注意的稳定性逐渐增强，注意的广度也已开始接近成人的水平，但是音乐注意的分配、转移能力在这个时期发展的不是很显著。青年期的学习者能较长时间地维持音乐有意注意。此阶段的学生能较好的进行音乐有意注意和无意注意交替使用。通过这种交替，青少年对一定音乐活动所持续的时间更长。有研究表明，在一次音乐剧的创造讨论中，初中生平均能坚持1小时35分钟，而高中生平均能坚持3小时。除此之外，青少年能够有意识地调节自己的

[1] 吴跃跃．高中生音乐学习心理调查．人民音乐：评论，2009（5）．

持续力，加强自己的意志力，特别是对自己感兴趣的音乐对象能有意识地学习，这种学习的持续时间较之初中阶段能持续更久[1]。一般来说，5—7岁的儿童，有意注意的时间是10—15分钟；7—10岁的儿童是20分钟左右；10—12岁的儿童约30分钟。这说明随着年龄的增长，音乐注意逐步明确，注意时间越来越长。小学阶段的学生，无意注意开始向有意注意发展，但持续时间不长。

（三）音乐学习者记忆的年龄差异

音乐是聆听的艺术。伴随着音乐视觉、运动觉可同时进入记忆，但是对音响的识记仍是实现记忆的基本前提。根据聆听者的参与情况可以分为有意识记和无意识记；根据记忆时间的长短可以分为短时记忆、长时记忆和永久记忆；根据记忆的具体形式可以分为形象记忆、逻辑记忆、机械记忆和理解记忆。

小学阶段的学生的音乐有意记忆逐年得到发展。其中，小学低年级阶段擅长具体的形象记忆，高年级阶段逻辑已得到发展，但主要以短时记忆为主，记得快，忘得也快。少年期的音乐有意注意已经占据主导地位，他们可以将音乐觉醒状态下的音乐注意转化成短时音乐记忆，并且能将音乐信息经过充分加工之后，在头脑中长期储存，形成长时记忆。此时期儿童的音乐形象记忆量最高，仍然较多的把音乐转化为形象进行记忆。但是音乐抽象记忆量在初中阶段达到高百分比，不仅可以将音乐形象进行记忆，而且还能较好地理解音乐的内涵与精神[2]。青少年的音乐记忆有着自己独特的模式，常常有逻辑地串联各方面的音乐要素来记忆音乐，经过这种深度理解与加工过程，其音乐记忆的时间能持续较长时间，并能够通过记忆逻辑中的各要素来回忆音乐。这一阶段他们的逻辑记忆、抽象记忆得到较大发展，在记忆一段音乐的时候不再局限于直观形象，而是将音乐的风格、音乐的各种元素、音乐所表现的精神等融入记忆，从而使之形成永久记忆。

三、音乐学习者的性别差异

（一）男女性别的智力分布差异

关于智力的性别差异，世界各国的心理学家和教育学家都进行了很多研究。总的来说，男女两性在智力发展的整体水平上是平衡的，男性智力分布的离散程度比女性大，即很聪明和很笨的男性都比女性多，智力中等的女性比男性多。男女性在智力上的发展"总体上平衡，部分不平衡"，这种特点不仅反映在男女智力发展差异明显的年龄特征上，而且反映在男女智力优势领域的差异上。男女在不同的年龄阶段，智力的发展是有差异的，感知和言语能力是孩子智力发展的早期表现，在这两

[1] 吴跃跃. 学生音乐学习心理研究. 湖南大学出版社，2008：124.
[2] 同上书.152.

个能力方面,女孩子的发展一般都走在男孩子的前面。新生的女婴,不久就能对声音,特别是母亲的声音产生反应。她们的皮肤感觉,有时是手指尖的感觉发展较快。稍大后,对人的面容、说话的强调、细微的语言暗示都容易引起注意。而在这些感知领域,男孩的反应敏感度的发展显得迟缓些。在关于音乐能力早期显露的研究中,有材料说,3岁左右表现出来的音乐能力,女孩比男孩高9%[①]。

智力的发展随着年龄的增长在两性之间互占优势。研究表明,男女两性的智力差异在中小学阶段是存在明显差异的,12岁以前女性思维发展速度和逻辑思维能力水平明显的优于男性,13岁以后男性则反超女性,特别是分析和解决问题方面。这说明男女两性智力差异发生逆转变化是以青春发育高峰期为分界线的。在青春发育期结束之后,男女两性智力差异现象依然存在,但这种差异的性质与大小已经不太受制于年龄,而更多的是以智力开发情况、以后从事的实践活动和社会职业的性质及继续获取的知识文化多少所决定。两性智力的差异只是说明在不同年龄阶段男女智力发展的某些特征,不能因此而得出智力上男优女劣或女优男劣的结论。实际上,这恰恰显示了智力综合意义上的平衡性。随着年龄的增长,男女两性在各自的智力水平上也体现不同的优势。通常认为智力是由观察力、注意力、记忆力、思维力和想象力等综合而成。智力的这些因素在其各自的发展中存在年龄特征的和个别特征,而且也同样存在性别特征。

在智商方面,男性智商分布离散性较女性大,即男性的学习成绩两极分化较女性严重。在感知能力方面,女性的感知能力优于男性,有人认为可能是女性大脑左半球功能成熟比男性早,这是女性多爱好人文社会学科特别是音乐,男性喜欢自然学科的内在原因特别是数学[②]。

(二) 男女性别的行为表现差异

音乐学习者的性别行为差异主要受性别角色刻板印象的影响。父母在支持男女学生音乐行为上存在明显的差异。与男生相比,父母比较支持女生学习音乐,尤其表现在对舞蹈、器乐、声乐的学习上。在对男女学生音乐行为的刻板印象分析上,男生与女生在选择"长号"和"手风琴"两件乐器上出现显著的差异。男女学生在选择乐器也是受乐器的性别角色刻板印象的影响,因而男生选择了较为男性化的乐器,女生则选择了较为女性化的乐器。教师对男女学生音乐行为的期待存在显著的差异。就舞蹈而言,教师一般认为女生的身体条件比男生更适合学习。这样教师无形之中对男女学生的期望鼓励了不同性别的学生,强化了他们音乐行为的性别刻板印象[③]。

[①] 叶一舵. 男女生的学习心理差异. 福建教育出版社,1985:82.
[②] 马晔. 性别视角下的我国高等师范音乐教育现状之研究. 福建师范大学,2004.
[③] 张莉. 性别角色社会化与儿童音乐行为. 首都师范大学硕士学位论文,2006.

在过去 30 年中，以罗宾（Robin Lakoff）为开山鼻祖，语言学家、人类学家、社会学家以及女权运动家从各个不同的侧面对语言和性别的依存关系进行了探讨。虽然他们在许多方面存在着分歧，但都不否认言语行为的某些性别特征具有一定的普遍性。如女性更讲究语言形式，男性打断女性谈话的趋势更明显等。两性的说话方式也不一样，女性的言辞更温婉、迟疑、礼貌。男性的言辞则更直接、武断，粗话更多。Lakoff、Holmes 和 Wardhaugh 等众多语言学家发现下列言语行为特征的性别差异具有一定的普遍性。女性更注重语言形式的礼貌和文雅，爱说恭维话；更注重语言的情感功能，即言语交际的融洽性和合作性，其社交目的主要在于维护与交际对象之间的融洽、和睦的社会关系。反之，男性更在乎言语交际中的独立性和权势地位，因此态度更自信、果敢，措辞更直接、无忌，不太拘泥于形式，较具竞争性和攻击性。在同性之间的交往中，女性的话题更琐碎和生活情感化，大多围绕个人经历、情感体验、家庭故事、生活方式、人际关系等展开。男性的话题则更具竞争性和实用性，多半围绕政治、法案、战争、体育竞技、工作、生意、股票等。男性往往把谈话当做解决实际问题的一种手段。在两性共同参与的谈话中，话题会有所兼顾和折中。在异性之间的交往中，男性多半处于主动和统领地位。在社交场合男性更健谈，但在另一方面，他们又把沉默当做操纵谈话的一种手段。不少男性把女性视为虔诚的听众，乐于向她们兜售自己的观点，但是对女性的话语不大听得进去，还会不时地打断女性的谈话，发表异议或争夺话题，控制话题的选择和转换。对于男性的"霸道"，大多数女性并不在意或习以为常，似乎甘当男性给她们定位的角色——虔诚的听众，还不时发出反馈信号表示自己正在倾听，并通过提问鼓励对方继续说话。

作为音乐教师，详细地了解男女学生在性别上的行为表现差异，对音乐内容和形式的选择，音乐教学方式和教学策略的选用，音乐问题行为的纠正，音乐情感的激发等方面具有重要的心理学理论和教学实践的参考价值。

（三）男女性别的信息接收差异

音乐具有丰富的音响表现特性，这些特性只有通过与具体的音乐现象和音乐实践结合才能产生信息而成为审美对象，这些信息为人（审美者）的感觉器官所接收并进行反馈才出现具体的审美实践，才使这些特性产生实质性的审美内容。人们对音乐信息接收的差异广泛地存在于国家、民族、地域、文化素养、职业、性别、性格、气质、爱好等社会性和生理方面。这里主要介绍信息接受的性别差异，这种差异主要是由于男女对不同类型音乐信息注意偏好的不一样或者对同一音乐信息的注意点不一样而导致的[1]。

[1] 马晔. 性别视角下的我国高等师范音乐教育现状之研究. 福建师范大学硕士学位论文，2004.

从音乐注意类别的差异来看，男性一般比较容易引起无意音乐注意，女性则比较容易保持有意音乐注意。男性由于兴趣比较广泛，好奇心比较强烈，因而对能引起无意音乐注意的音乐刺激材料的强度，音乐刺激材料之间的对比关系和差别，音乐刺激材料的活动变化以及音乐刺激材料的新异性等信息更易接收，如音乐节奏、音响和乐曲风格的差异性较强的一些题材和体裁新颖的音乐作品等。而女性则比男性更容易接受音乐刺激物本身的特点十分突出而且在较短的时间内才能引起的信息，如一首作品中音乐风格的突然转变等。男性则不然，即使音乐刺激物本身特点本身并不突出，都会引起他们的对信息的无意注意。女性由于在内外干扰下相对不易分心，因而相对男性来说，更容易保持有意音乐注意。实践表明，同样在嘈杂的环境下工作，如在舞台的后台等，女性有意音乐注意集中的时间比男性要长，效率要高，这样她们对信息的接收量要高于男性，这是由于男性更容易引起无意音乐注意的缘故。当然女性也时常会分心，也会因分心而使有意音乐注意分散，但一般来说，只有造成分心的刺激物强度较大且与自己的活动关系十分密切的时候，才会明显地导致女性有意音乐注意的分散，否则即使有干扰，受干扰的影响也要小于男性。如学生在琴房里练琴，在相同的时间和作业量的情况下，女生的练琴的效率和质量要比男生较高。

从音乐注意品质的差异来看，音乐注意品质包括音乐注意的广阔性、音乐注意的稳定性等。音乐注意的广阔性就是音乐注意的范围，是指同一时间内音乐注意所接收到的音乐对象的数量。男女通过不同感觉通道感知，在音乐注意的广阔性上是有差异的。通过视觉通道对音乐信息接收的数量，男性优于女性。通过听觉通道接收的数量，女性则优于男性。男女两性在音乐注意广阔性上之所以会有感觉通道不同而造成的差异，一个重要的原因就是因为男性视觉感受性较高，视觉敏锐，而女性听觉感受性较高，听觉敏感。音乐注意的稳定性是指音乐注意维持在同一对象或同一活动上的时间，但音乐注意并不永远只是指向于同一对象，而是在音乐活动中随着音乐对象和音乐活动方式可以改变，但音乐活动的总方向不变，对整个活动的音乐注意不变，女性要优于男性。如同样完成一项和声作业，尽管在这过程中要看教材、要思考、要在键盘上弹奏出音响效果，但女性使音乐注意始终保持在完成和声作业这项总的任务的时间更长，中间虽然也会分心，但次数和时间要少于或短于男性。男性容易分散注意力，更经常表现出松懈、走神等状况。

第十一章 音乐知识学习

请你思考

- 如何理解音乐知识这一概念？
- 什么是音乐陈述性知识、音乐程序性知识和音乐策略性知识？
- 如何理解音乐认知结构和音乐知识结构？两者的区别是什么？
- 音乐知识表征的含义、种类、途径和教学策略是什么？
- 音乐元认知的概念和结构是什么？如何更好地获得音乐元认知能力？
- 音乐知识掌握的心理过程是怎样的？

第一节 音乐知识的类型及其教学

音乐知识是人类在长期的艺术实践中，获得的有关音乐本质规律与经验的总结。它集中反映了人们对音乐艺术从感性上升到理性的飞跃，也是人们通过理性来认识音乐、感受音乐、表达音乐、鉴赏音乐的重要途径。音乐知识是对人类音乐艺术的长期认知，它"全方位多视角地解释了音乐的本质属性、阐述了音乐的内涵和结构形态，规范了音乐的行为方式方法"[①]。音乐与音乐知识是两个不同的概念。按照现代认知心理学的观点，依据音乐知识的不同表征方式和作用，将其分为音乐陈述性知识、音乐程序性知识和音乐策略性知识。这种分类方法依据的是语言表达的功能属性，体现了知识的一般共性规律。音乐陈述性知识是一个人音乐知识结构的重要方面，它不仅本身具有巨大的价值，而且是音乐程序性知识和音乐策略性知识学习的基础和必经阶段。

一、音乐陈述性知识及其教学

（一）什么是音乐陈述性知识

音乐陈述性知识也叫音乐描述性知识，包括音乐基本理论和音乐要素等的描述，主要说明音乐现象和规律是什么、为什么、怎么样。如"旋律是指按照一定的高低、

① 赵群英. 音乐知识的传承与衍变. 沈阳音乐学院学报，2005（2）：73-75.

长短和强弱关系而组成的音的线条","音乐起源于生产劳动"等观点的陈述。音乐陈述性知识容易被人意识到,而且人们能够明确地用词汇或者其他符号将其系统表述出来,这类知识具有静态的性质,学校教学传授的知识大多属于这类知识。一般而言,音乐陈述性知识大多体现在音乐史论、基本乐理和音乐欣赏等课程中,此外还涉及音乐创作、音乐表演等方面的相关知识。

(二) 音乐陈述性知识掌握的条件和过程

音乐知识掌握的过程是音乐材料的逻辑意义与学生认知结构中的原有观念相互作用,从而产生个体的心理意义的过程。因此,音乐陈述性知识掌握的基本条件主要为:"学生认知结构中必须具有同化新知识的相应音乐知识基础(能学);学习材料必须具有逻辑意义,即反映人类的音乐认识的成果(该学);学生必须具有获得材料意义的学习动机(愿学)。"[1]

音乐陈述性知识的掌握过程,主要是个体新构建的音乐意义能够长时间地储存在记忆中,而且在运用音乐知识时能迅速提取[2]。我国教育心理学家皮连生把陈述性知识的掌握过程分为六个阶段:注意与预期(心向)、激活原有知识(认知结构变量)、选择性知觉、新旧知识的相互作用、认知结构的改组或重建、根据需要提取信息[3],参见图11-1。

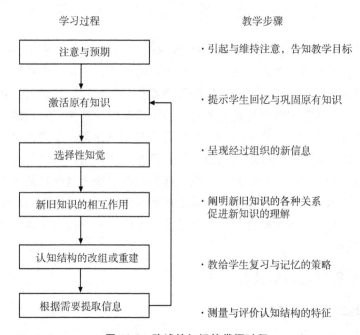

图 11-1 陈述性知识的掌握过程

[1] 张大均.教学心理学.西南师范大学出版社,1997:254.
[2] 莫雷.教育心理学.教育科学出版社,2007(8):99.
[3] 皮连生.智育心理学.人民教育出版社,1996:123.

根据陈述性知识的掌握过程的六个阶段，音乐学习中如果要学习音乐记谱法，可以采用如下教学步骤。

第一，告知学生教学目标是学习掌握音乐记谱的方法，这是以后从事音乐工作与音乐活动的基本手段之一。

第二，提示学生回忆与巩固原有的知识，什么是音符、休止符？它们是如何记写的？还有五线谱的相关知识，如谱号、变音记号、省略记号、演奏法的记号等。

第三，呈现经过组织的新知识——多段非常规范的音乐谱例，并对它们进行全面、深入、细致的分析，清晰讲述到底该如何正确地记谱。

第四，进而阐明新旧知识的各种关系：记谱与基本音符的关系，记谱基本音符的规范写法，记谱与五线谱的关系，记谱与常用记号的关系，不正确记谱的常见表现形态。

第五，教学生了解与该知识点相关的复习与记忆的策略。只有学生掌握了复习与记忆的规律，才能更好更长久地掌握该知识。如大量观察和熟悉不同风格、不同类型的音乐作品的谱例，并有选择性地严格按谱例演唱或演奏作品，有比较地感受和体验不同表演状态下的音响效果，进而发现音乐记谱法的重要意义。

第六，测量与评价认知结构的特征，能做到根据需要随时提取相关知识，活学活用。如给出大量不规范、不正确的音乐作品的谱例让学生进行修改，或从正确与不正确的大量谱例中选出正确的谱例并进行评价。

在音乐陈述性知识的教学和学习过程中，教师和学生一定要循序渐进，遵循知识由浅入深、由易到难的特点。

（三）音乐陈述性知识掌握的方式

音乐陈述性知识主要是以有意义接受学习，即同化的方式掌握的，其基本方式为：表征学习、概念学习和命题学习[①]。个体在认识音乐现象和音乐事物时，都会经历一个从表征到概念再到命题的一个连贯的认知心理过程。这在基本乐理、音乐史论和音乐欣赏等课程中体现得很明显。

1. 音乐表征学习

音乐表征学习又称音乐符号学习，是指学习单个音乐符号或一组音乐符号的意义。音乐表征学习的心理机制是音乐符号和它们所代表的事物或观念在学习者认知结构中建立相应的等值关系。在学习民族乐器的时候，"葫芦丝"这个符号，对从未见过葫芦丝的初学者来说是完全没有意义的，在老师给他展示葫芦丝实物，并告诉他葫芦丝的外形（以葫芦作音斗，葫芦嘴作吹口，葫芦底部插带七孔的竹管），那么在今后的学习过程中，"葫芦丝"这个符号引起的认知内容与实际的葫芦丝引起的认

① 张大均. 教学心理学. 西南师范大学出版社，1997：255-259.

知内容是大体一致的，这样"葫芦丝"这个符号对于初学者来说就获得了意义。

2. 音乐概念学习

音乐陈述性知识掌握的较高级形式是音乐概念学习。音乐概念学习的实质是掌握音乐现象的共同本质属性和关键特征。在学习"三和弦"这一概念时，就要掌握三和弦的关键特征，即三个音纵向排列并按三度叠置。如果"三和弦"这个符号对学习者来说已经具有意义，那么这一概念就变成代表概念的名词，参见谱例11-1。

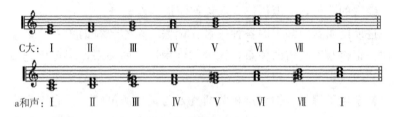

谱例11-1 各音级三和弦构成示意图（以C大调、a小调为例）

3. 音乐命题学习

音乐命题学习是音乐陈述性知识掌握的高级形式，是指获得由几个音乐概念构成的命题的复合意义，实际上也是学习表示若干音乐概念之间关系的判断。在了解器乐体裁时，我们一定要明白前奏曲、随想曲、叙事曲、夜曲、谐谑曲、狂想曲、即兴曲等这些概念之间的关系，以及它们之间的相同点和不同点都是什么。相对于其他学科而言，命题并不是音乐知识的主要表征方式，这里不做过多的论述。

（四）促进音乐陈述性知识掌握的教学策略

由于音乐学科的特殊性，音乐陈述性知识并不是音乐知识的主体部分，在这里只是略为简单地提出几个教学策略。

1. 激发动机的策略

激发动机策略的主要内容包括充分利用学习目标的激励作用；及时修正学生的动机归因；使新知识和预期同时呈现；教师以适当的方式给学生呈现新信息，给学生提供成功产生动机的机会。

2. 注意策略

注意策略是指音乐学习者在学习情境中激活与维持学习心理状态，将注意力集中于有关学习信息或重要信息上，对学习材料保持高度的觉醒或警觉状态的学习策略[①]。一般而言，音乐陈述性知识的学习和掌握通常采用视听注意结合的方法来进行。在学习基本乐理八度音程的时候，教师通常要把这两个音在五线谱上标示出来，

① 莫雷. 教育心理学. 教育科学出版社，2007：103-105.

可以采用不同颜色的粉笔来标示，以吸引学生视觉的注意；在简单讲解后，教师通常还要借助乐器或人声把八度音程的音响演示出来，帮助学生加深体验和认识（听觉方面），这也是吸引学生注意的有效策略。

3. 精加工策略

精加工策略是指对要学习的音乐材料作精细的加工活动，它是有效掌握音乐陈述性知识的必要条件。对简单的音乐陈述性知识来说，精加工策略是非常有效的。记忆术就是典型利用精加工的技术[①]，如对一些音乐知识变成"顺口溜"等具有韵律形式的记忆形态。对复杂的音乐陈述性知识来说，精加工策略包括释义、写概要、创造类比，用自己的话写出注释、解释、自问自答等具体技术。笔记技术是运用较多的一种精加工技术。如上声乐课后，学生可以把老师上课讲的新内容、演唱时出现了什么问题、用了哪些练声曲等内容用记笔记的方式记下来，这样每次练习的时候就会有的放矢，取得好的练习效果。

4. 组织者策略

组织者策略是将分散的、孤立的音乐陈述性知识组织成一个整体并表示出它们之间关系的方法。如在学习作品分析中奏鸣曲式这个新知识时，教师就要引导学生把一部曲式、二部曲式、三部曲式、复三部曲式等进行复习，并把它们作为一个整体来理解，进而可以用图表的方式把这几种曲式之间的关系很清晰地表述出来，这样更有利于学生对新知识的掌握。

二、音乐程序性知识及其教学

音乐程序性知识即音乐操作性知识，是关于解决音乐创作、音乐表演、音乐欣赏的思维操作过程的知识。如何演奏一首乐曲？怎样欣赏一首歌曲？如何解决钢琴演奏中手指的快速跑动？如何解决声乐演唱中气息控制的技巧？如何为一段歌词谱曲？都属于音乐程序性知识。众所周知，音乐是一门实践性非常强的学科，由于音乐程序性知识与实践操作密切联系，具有动态的性质，因此，它是音乐知识结构的重要组成部分，在音乐知识结构中占有非常重要的位置。

（一）音乐程序性知识的主要类型

以现代教育心理学的研究成果为依据，我们将音乐的程序性知识分为音乐创作程序性知识、音乐表演程序性知识和音乐欣赏程序性知识三种类型。

1. 音乐创作程序性知识的特点

"音乐实践包括创作、表演和欣赏三大环节，这里我们主要就这三方面进行论述。音乐创作是其中的基础。从某种程度上讲，音乐创作实际上反映了音乐艺术发

① 莫雷. 教育心理学. 教育科学出版社，2007：104.

展的基本面貌。"① "音乐创作作为一种艺术创造，它既是一种表现时代的精神和思想的艺术实践，又是一种表达自我和他人内心的精神活动；它既是一种受音乐审美经验支配的创造性劳动，又是一种把内心体验改造成音乐结构的创造性想象活动。由此，我们可以看出音乐创作是一项非常复杂的劳动，它具有十分丰富的内涵。从某种程度上讲，这种复杂内含的外化实际上就是音乐创作过程中的不同阶段。"② "音乐创作的心理过程大致经历准备期、酝酿期、豁朗期和加工期四个阶段。"③ 这四个阶段分别对应相关的程序性知识。

（1）准备期

从收集对音乐创作的必需信息，积累创作有关经验、技巧等准备工作开始。在这一阶段，最重要的是明确创作目的，积累创作的经验，广泛收集与创作有关的信息和形成创作必要条件、掌握创作的方法等。

（2）酝酿期

酝酿期指准备期所收集到的丰富的感性材料（包括音响材料）通过重新组织再加工、提炼、概括和集中，凝结为自己的心理体验，以形成新的思想、新的心象。

①创作意图的构思：包括考虑聆听对象，作品的体裁与表现形式，作品的风格和时代特征，作品要传递什么样的信息、揭示什么思想情感等。

②审美想象的生成：它是在意识与无意识交互作用下的一个曲折过程。童庆炳教授提出："艺术创作中的审美想象要经过知觉形象累积——记忆意象——创见意象——假遗忘——灵感爆发——创见意象形式化的转换机制，才得以生成。"④ 音乐创作的审美想象是以创作主体记忆中的音响意象为基础材料的。"在酝酿期间，可能经历知觉表象的累积、记忆意象、创见意象和假遗忘等阶段。"⑤

③情感内觉体验：音乐创作整个过程自始至终离不开情感因素。"一旦进入艺术构思过程，创作主体的活动主要就在情感和想象的领域里展开。就音乐创作酝酿阶段来说，审美情感生成机制从原始唤起进入了内觉体验阶段。原始的意象、情感必须经过内觉的反复体验，才能获得独特的、诗意的、深刻的特征。"⑥ "内觉体验有一种组织、变形、深化、生长的能力。"⑦ 正如美国舞蹈家邓肯在《邓肯论舞蹈艺术》一文中所指出："音乐创作可分为三类作曲家：第一类用学究的方法来构思音乐，通过他们的大脑寻求一种熟练的精巧美妙的乐谱。这种乐谱在听众的心灵中唤

① 张前，王次炤．音乐美学基础．人民音乐出版社，1992：135.
② 王次炤．音乐创作的本质及其过程．中央音乐学院学报，1991（3）：17-18.
③ 曹理，何工．音乐学习与教学心理．上海音乐出版社，2000：214.
④ 童庆炳．艺术创作与审美心理．百花文艺出版社，1990：246.
⑤ 曹理，何工．音乐学习与教学心理．上海音乐出版社，2000：216-218.
⑥ 同上书：218.
⑦ 童庆炳．艺术创作与审美心理．百花文艺出版社，1990：156.

起共鸣,继而引起感官的反映。第二类是把他们的感情化为音响,把他们自己心中的悲欢变成感人肺腑的音乐之声,听到这种音乐会勾起记忆中的欢乐和悲伤,会唤醒逝去的喜悦,令人凄然泪下。第三类是那些在心灵深处潜意识地听到另一世界的旋律,他们能把这种旋律用人们所能理解的、悦耳的乐谱表达出来。"[1] "第一类,把音乐看成用不着情感去表现它;第二、三类,感情化为音响","在心灵深处潜意识地听到另一世界的旋律。"没有内觉体验的组织、变形、深化、生长的能力,是很难达到这一境界的。

(3) 豁朗期

豁朗期也称产生灵感阶段。在这一阶段中,由于某种引诱物的触发,一种新的思路突然接通,长期孜孜以求冥思苦想的问题一下子迎刃而解,这种现象称为灵感。灵感是由疑难而转化为顿悟的一种特殊心理状态,一种功能达到高潮的富有创造性、突发性的心理状态,是在创造性活动过程中出现的心理意识的运动和发展的飞跃现象。世界上很多著名的音乐作曲家都曾对音乐创作过程中出现灵感的情况做过描述(参见本书第八章)。

(4) 加工期

捕捉到灵感并不等于完成了音乐创作,还必须将灵感触发的心理意象与想象中的听觉表象,外化为乐谱的符号形式和演奏的实际音响,并不断加工修改直至满意为止,完满的音乐作品才能成为客体而存在。在音乐创作加工期中,"外化"的过程实际上是主体把自己的心理活动,通过音响这种物质材料,转化为具体可感的音乐意象的过程。因此,要求主体必须具备一种特殊的音乐形象思维的能力,即通过音响材料进行想象的特殊能力。这种能力的获得是以主体丰富的音乐素材的积累与熟练的音乐创作技巧为条件。"外化"的过程是主体按照音乐美的规律,进行艺术造型,创造出富于独创性的音乐形式的过程。"外化"的过程又是多因素交织在一起相互作用、相互影响的过程。一般说来,主体是以感情体验为核心的心理体验作为依据来进行音乐转化的,心理体验愈鲜明、愈生动、愈深刻,那么音乐转化的成果就会越顺利越成功。但是也有例外[2]。

2. 音乐表演程序性知识的存在阶段

"音乐表演是赋予音乐作品鲜活的生命的再创造行为。"[3] 音乐表演的知识学习包含以下几个阶段。

第一,整体地把握与准确地感知音乐作品。音乐表演者接触音乐作品的第一步就是对乐谱要进行认真的研读与揣摩,在整体上感知和把握作品。首先,从整体结

[1] 上海音乐学院,上海戏剧学院马列主义教研室编. 艺术中的哲理. 浙江美术学院出版社,1987:138.
[2] 曹理,何工. 音乐学习与教学心理. 上海音乐出版社,2000:223.
[3] 曹理,何工. 音乐学习与教学心理. 上海音乐出版社,2000:242.

构上感知作品。其次，要精细地感知乐谱上符号形式与表情记号、演奏方法等一切标记。正如柴可夫斯基所说的那样："要孜孜不倦地、无懈可击地、真实地认识作者原谱精确的节奏、毫无瑕疵的音准，小心表演力度的、音色的、拍子的、唱法或奏法的指示是真正艺术表演的绝对先决条件。"① 再次，从视觉材料转化为内心听觉。从读谱感知的视觉材料开始，通过音乐想象，转化为内心听觉，其中音响知觉意象在想象中起着很重要的作用。表演者不但对于音高、音色、力度、时值等要素要能够精确地辨认，而且对于音响运动中千变万化的组合，在头脑中也应有预期的音响效果，这是一个反复琢磨的过程。

第二，深入地发掘作品内在意蕴。音乐表演要求表演者深入地体验并发掘出音乐作品的内在意蕴。在审美感知的基础上，把情感体验、想象、领悟结合起来，才能领略作品丰富的内涵，把握作品基本情调，形成统一的而有变化的有机整体。①主客体情感交融。音乐表演的核心就是传情，就是通过演唱或演奏使听众能够领会到作品的真实内容和真挚的感情。要做到这一点，就要主客体情感流互相交融。②充分发挥想象的作用。很多音乐表演家总是在丰富的人生体验的基础上，通过想象揭示音乐作品的情感与诗意的内涵，使音乐表演生动感人。我国钢琴家傅聪参加1955年"第五届肖邦国际钢琴比赛"获得成功，意大利评判员钢琴家阿高斯蒂教授对他说："只有古老的文明，才能给你那么多难得的天赋，肖邦的意境很像中国艺术的意境。"傅聪在《怎样演奏莫扎特的钢琴协奏曲》一文中，也一再强调音乐表演中想象的重要作用，他说："…莫扎特的每一首协奏曲都像是一本《红楼梦》，里面有许多角色，每个角色都有其重要性，但又在一个统一整体里得到平衡。"② ③理性因素的渗入。对音乐作品在直觉和情感体验的基础上进行理性的分析，对作品抽象的意义和类型化的情感进行分析性地把握和领会，这是深入理解作品内蕴的一个重要的方面。

第三，审美体验的外化——美感与技巧的统一。"音乐表演者把对音乐作品丰富深刻的审美感受和内心体验，通过自己熟练的表演技巧，准确完美地外化为动态的音响形式，展现在听众面前，从而完成了音乐再创造的任务。"③ 在这里要注意表演者的"投情"是一种艺术化了的情感。"要求根据艺术表现的需要，表演者应具有一定的控制能力，在表演中放收自如，能做到呼之即出挥之即去，挥洒自如，变化有序。"④ 总之，音乐表演学习过程中这几个环节之间并不是孤立的，而是相互联系相辅相成的。

3. 音乐欣赏程序性知识的存在阶段

"音乐欣赏是培养学生音乐兴趣、扩大音乐视野，提高感受、体验、听赏分析、

① 罗小平，黄虹. 音乐心理学. 三环出版社，1989：146.
② 艾雨. 与傅聪谈音乐. 生活·读书·新知三联书店，1984：38-39.
③ 曹理，何工. 音乐学习与教学心理. 上海音乐出版社，2000：223.
④ 罗小平，黄虹. 音乐心理学. 三环出版社，1989：164.

评价音乐的能力以及发展想象力，丰富情感，加深对音乐与文化、历史关系的理解，陶冶情操的重要途径与手段。音乐欣赏学习过程与音乐欣赏过程一样，是一个包括感知、想象、情感、理解等多种心理功能综合的动态过程。这一过程有一定程度的阶段性和层次性。"[1] 我们认为，音乐欣赏知识的学习过程可分为音乐审美直觉、音乐审美体验和音乐审美升华等三个阶段的程序性知识掌握[2]。

音乐审美直觉阶段。音乐审美注意、音响感知和通感是其中最活跃的因素。在这里要特别注意通感，通感是指艺术活动中多种感觉彼此联系、互相感应、相互渗透或挪移的心理现象。我国艺术欣赏活动中有关通感现象的记载极其丰富，如"高山流水遇知音"的故事、白居易的《琵琶行》等。

音乐审美体验阶段。以注意和感知作为基础，在审美直觉的基础上进行，其中想象、联想和情感发挥着重要的作用。

音乐欣赏审美升华阶段。审美升华是在审美直觉和审美体验的基础上，达到了一个更高的阶段，实现了客体（艺术作品）与主体（欣赏者）"物我两忘、心神合一，发生了共鸣和顿悟，使欣赏主体悦志悦神获得审美愉悦和审美感受。"[3] 赵宋光在《音乐教育心理学概论》中谈到："音乐欣赏可分为三个阶段，第一阶段是一种完全处于直感状态的音响感知，聆听者可以完全沉浸在音响美感之中，并借此对聆听的音乐从整体到局部进行熟识。第二阶段是对音乐所表达的丰富内涵的发现和认识。该阶段除了想象与联想发挥作用外，不断补充的阅读会提供许多启示，进而达到理解的高度。第三阶段是对作品所蕴含的、源于音乐本体方面的艺术理论的认识和评价阶段。"[4] 书中指出，作为学生，很有必要遵循这三个步骤，经过长期训练之后，才能逐步获得在一次性聆听过程中便能整合这三个层面的能力。修海林、罗小平在其《音乐美学通论》中强调音乐欣赏"期待、交流、回味三环节"[5] 的观点，展现了较为完整的音乐欣赏过程以及相关的音乐欣赏程序性知识。

（二）音乐模式识别获得的过程

学习模式是用来识别学习的结构与过程的。现有的学习模式各式各样，对音乐学习来说，比较典型的学习模式是加涅的信息加工模式[6]。从该模式看，音乐学习过程实质也就是学习者通过对来自环境刺激的信息进行内在的信息加工而获得能力的过程。学习者在一个音乐学习情境中，各种感官接受刺激好比是输入，通过感官转换成一定的神经传递信息，这些神经信息又经过神经系统的转换，使之能储存和

[1] 曹理，何工．音乐学习与教学心理．上海音乐出版社，2000：223，269-275.
[2] 彭吉象．艺术学概论．北京大学出版社，1994.
[3] 曹理，何工．音乐学习与教学心理．上海音乐出版社，2000：223，277-285.
[4] 罗小平，黄虹．音乐心理学．上海音乐学院出版社，2008：390-391.
[5] 修海林，罗小平．音乐美学通论．上海音乐出版社，1999.
[6] 曹理，何工．音乐学习与教学心理．上海音乐出版社，2000：223，157-159.

被回忆起来,这种被回忆起来的信息又再次被转换成另一类神经传递信息,这种转换的结果就是创作、表演、鉴赏等音乐实践活动,这些形形色色的转换形式,就是音乐模式的学习过程。音乐学习中模式识别的原理参见图11-2。

图 11-2　学习的信息加工模式

(三) 音乐行为序列获得的过程

音乐行为序列是指顺利执行、完成一项音乐实践活动如歌唱中的咬字吐字所需的一系列操作环节,而且这些操作环节是按一定顺序排列的。根据安德森的理论,这种程序首先以陈述性知识的形式来获得,然后在实际操作的过程中转变成程序性知识[1]。音乐行为序列程序的获得是通过程序化和程序的组合两个阶段来完成的。

1. 程序化

程序化是指将动作序列从陈述性知识的表征转化成程序性知识表征的过程,程序化之后执行某个动作不再需要提取陈述性知识。促进程序化的基本条件是练习与反馈。在程序化的过程中,所学程序的先行知识是否已获得会影响学习的进行。如在学习和声方面的知识时,要求学生要先会音程、和弦方面的相关知识。如果学生缺乏这些先行知识,就使得他们在一些和声新知识学习过程中出现障碍,甚至于无法进行学习。

2. 程序的组合

程序的组合是指经过练习把若干个产生式合成为一个产生式,或把简单的产生式变换成复杂的产生式。在音乐程序性知识教学中,只有气息、发声、共鸣、咬字吐字这些基本技能都达到自动化后,才能把这四个产生式合成为一个歌唱的产生式,从而达到程序的组合。

[1] 张大均. 教学心理学. 西南师范大学出版社, 1997: 271-282.

音乐模式识别程序与动作序列程序是不可分离的,模式识别是完成动作序列的前提条件,尽管两者密切相连,但它们的学习过程和所需要的条件仍然是不同的,是音乐程序性知识掌握必须经历的两个阶段。

(四) 促进音乐程序性知识掌握的教学策略

1. 练习与反馈的合理使用

练习后立即反馈,是掌握音乐程序性知识的基本教学策略[1]。"在钢琴课的教学中,很重要的一个环节就是练习与反馈的结合,通过录像设备将学生练习的结果通过电视及时反馈出来,学生可通过观察、反思,在对认知结果的意识与控制中获得并改进自己的学习策略以达到更好的学习效果(音乐会、课堂笔记、练琴日记也属于反馈环节)。"[2] 在音乐程序性知识学习过程中,如果反馈不及时容易造成错误的练习形成强化,引起学习者心理和生理的疲劳以及运动技能的呈现状态的混乱。如学习钢琴的过程是一个艰辛而漫长的过程,经过毫无反馈刻苦而持续的练习后,大脑神经肌肉可能会产生疲劳,包括"'动力技能的疲劳抑制'(即由于肌肉疲劳,导致生理上因训练所倦,不能坚持下去,在心理上的反应是倦于练习,不想坚持下去)、'智力技能的超限抑制'(指神经系统的条件反射在超强刺激下产生的保护性抑制)、'动力定型的倒摄抑制'(指后学习的技能要素对先学习的未被固定下来的正确动作模式产生干扰)。"[3] 这种种因素都会影响钢琴演奏程序性知识的掌握和演奏技能形成的上升速度和趋势。

2. 类比的恰当运用

类比是学习新程序的一种有效教学策略。研究表明,通过和已知程序性知识类比的方式学习新的音乐程序性知识,比从头开始学习新程序性知识快。音乐教学实践中也发现,教学中恰当的运用类比策略,会大大促进音乐程序性知识的获得。如学生学习歌唱意大利语的语音发声形态的程序性知识,结合歌唱中汉语语音发生形态的程序性知识进行类比,会使学生容易找到辅音、元音的发音部位、发音方法、发音特定,以及两种语音在歌唱中的发音效果和各自的发音特点。单独学习歌唱意大利语音的程序性知识,学生很难对"双辅音"、"清音""浊音"等歌唱语音现象的程序性知识进行掌握[4]。

3. 模式识别与行为序列相联系

在音乐程序性知识的教学过程中,要有效掌握音乐程序性知识,教学中必须注意促进模式识别与行为序列的相互关系。坦尼生(Tennyson)的实验表明,行为序

[1] 张大均. 教学心理学. 西南师范大学出版社,1997:280-282.
[2] 凌俐,田许生. 简·谭教学理念的认知心理学解析. 中国音乐学,2007(1).
[3] 代百生. 钢琴教学法. 湖北科学技术出版社,130.
[4] 郑茂平. 声乐语音学. 上海音乐出版社,2007:266.

列要有用，它们必须与相关的模式识别相联系。如歌唱发声的模式识别必须与"气息"、"声带的振动"、"共鸣"、"咬字吐字"的行为序列结合起来才能最后形成，单独在学习过程中强调发声的正确性和效果性会使学生无所适从。

三、音乐策略性知识及其教学

音乐学习过程中经常遇到这样的现象：学生已经掌握的相关的音乐陈述性知识和音乐程序性知识，还是不能有效地进行音乐的创作、表演和欣赏。如学生已经懂得识谱，会进行简单的钢琴弹奏，能对歌词的含义进行基本的理解，也掌握了基本的关于歌唱气息、声带、共鸣、咬字吐字的方法，面对一首新的声乐作品时还是不能完整的艺术性演唱，这其中的心理原因主要是学生缺乏必要的音乐策略性知识。

（一）音乐策略性知识的特点及其学习表征

音乐策略性知识是指如何用所学的音乐陈述性知识和音乐程序性知识来解决音乐学习中的实际问题。这些实际问题主要存在于音乐创作、音乐表演和音乐欣赏的具体情境和过程中。音乐表演中出现的"老师教过的音乐作品学生会表演，老师没有教过的音乐作品学生不会表演"的现象，主要是由于学生缺乏特定的策略性知识的训练，但传统音乐教学常常将这一现象归因于学生智力的问题，究其原因是教师对音乐策略性知识不了解、不重视。从音乐教育心理学的角度看，音乐策略性知识具有如下特点。

1. 音乐策略性知识的特点

情境性。音乐策略性知识的情境性主要是指策略性知识的存在情境是音乐问题的具体解决过程中，没有具体音乐问题的解决策略性知识不会显现出来。因此要想培养学生的音乐策略性知识，教师应设立多种类型的音乐问题情境，以便学生从问题的归类中提炼、抽象出相关问题解决的策略性知识。

记忆性。音乐策略性知识的记忆性主要是指策略性知识与长时记忆中类似问题解决的原有策略密切相关。如果学生头脑中没有类似问题解决的原有基本策略，便不会形成问题解决的相关策略性知识。因此教师的教学过程中要适时将陈述性知识和程序性知识与相关的问题解决策略意识联系起来，形成具有策略性知识特征的知识，在头脑中储存下来形成记忆的组块，为策略性知识的运用作准备。

整合性。音乐策略性知识的整合性主要是指策略性知识与当前问题解决的关系不总是一一对应的，个体在解决音乐中的具体问题时，必须经过对大脑中存在的相关策略快速整合与转换，形成当前问题解决的新策略，使问题得到有效解决。一般说来音乐专家的问题解决过程中策略性知识与当前问题解决的关系具有直接对应关系，需要时直接提取，因而显得快速、准确、高效。

2. 音乐策略性知识学习的表征

在音乐教学过程中，为使学生充分地掌握音乐知识技能，使他们能够去应付需

要认知技能参与的问题解决并能随时调控自己的认知操作过程，教学中教师应当以最有效地方法使学生获得策略性知识，这是促进学生有效学习的重要途径，也是现代音乐教学的基本要求。通常而言，音乐策略性知识学习表征的方式有"学习成败的归因"、"学习是否讲究效益"、"对学习效果能否经常反思和自我评价"、"在问题解决中，能否做到举一反三、灵活多变"、"对他人的学习方法是否感兴趣"等几个方面。

（二）音乐策略性知识获得的条件

1. 相应的音乐背景知识

音乐策略性知识是以相应的背景知识为基础产生的，对整个音乐知识掌握过程（获得与应用）起调控作用。策略性知识的获得和应用离不开被加工信息本身[①]。一般来说，学生在音乐方面的知识越丰富，越有可能掌握相应的策略性知识。如民族声乐教学方面的专家金铁霖，他在民族声乐教学方面积累了丰富的、程序化的、组块化的知识，就更容易形成有效的解决民族声乐演唱问题的教学策略，从而因人而异，因材施教，培养出了许多享誉国内外的民族声乐表演艺术家。

2. 学生的自我效能感

自我效能感属于学习动力范畴，是指个人对自己在特定情境中是否有能力去完成某种行为的预期。在音乐策略性知识掌握中，首先要使学生体会到掌握好策略性知识能提高掌握知识效率、有效解决问题的观念。一般来说，音乐策略性知识的缺乏与自我效能感的低水平是关联的。

3. 练习的连续与变化

练习是从音乐陈述性知识向音乐程序性知识转化的重要途径，同样，有效练习也是学生掌握音乐策略性知识的重要途径。这里的"有效练习"是指教师根据音乐策略性知识掌握的任务，精心设计相似情境和不同情境的练习。设计相似情境的练习，使学生在连续的练习中形成认知图式；设计不同情境的练习，使学生在变化的情境中练习，保证学生掌握的音乐策略性知识能灵活应用于相应的音乐情境中。

第二节　音乐知识掌握的心理机制

一、认知结构——音乐知识掌握的心理基础

（一）音乐认知结构的含义及其与知识结构的区别

音乐认知结构，就是学生头脑里的音乐知识按照自己的理解深度、广度，结合

① 张大均．教学心理学．西南师范大学出版社，1997：286.

自己的感觉、知觉、记忆、思维、联想等认知特点，组成的一个具有内部规律的整体结构。简单地讲，音乐认知结构就是学生头脑里获得的音乐知识结构，只不过是一种经过学生主观改造后的音乐知识结构。它是音乐知识结构与学生心理结构相互作用的产物，其内容包括音乐知识和这些音乐知识在头脑里的组织方式与特征。

音乐认知结构和音乐知识结构是两个不同的概念，它们之间既有联系又有区别。两者的联系主要反映为学生的音乐认知结构是由音乐知识结构转化而来的，音乐知识结构是音乐认知结构赖以形成的物质基础和客观依据。音乐认知结构是动态的、开放的、可生成的结构，音乐知识结构是静态的自组织结构。

（二）音乐认知结构对知识掌握的作用

根据现代认知教学观，在音乐教学过程中教师既要注意音乐知识的组织应考虑到学生头脑中的认知结构的特点和功能，同时又要强调完整知识结构对音乐知识掌握和认知结构形成的重要作用。心理学家布鲁纳曾提出："不论我们选教什么学科，务必使学生理解该学科的基本结构。"可见音乐教学过程中教给学生音乐知识的基本结构，可以使音乐知识更容易理解，把音乐知识"放进构造得很好的模式里面"则更容易记忆。另一方面，奥苏贝尔认为："富有意义的新思想是通过把它们归类到一个已经存在着的认知结构（一个互相联系着的知识网）中去才被学会的。"由此可见，音乐认知结构对音乐知识掌握的重要作用是不言而喻的，它不但是音乐知识掌握的重要标志，而且是制约音乐知识掌握的重要心理基础。所以音乐教师在讲述音乐知识的过程中，不仅要关注音乐知识本身的结构，更要了解学生头脑中关于某一音乐知识已经存在的认知结构。

传统的音乐教学过程中，教师一般把教学的注意力主要集中在音乐知识的结构上，对学生本身具有的关于某知识点相关的认知结构了解不够，以致有时教学中呈现的内容超过了学生的认知结构，学生不能很好地"同化"，出现"听不懂"的现象；或者教学中呈现的内容低于学生的认知结构，学生要么觉得太简单，对学习内容不感兴趣，要么新的知识结构与已有认知结构产生矛盾难以归类，出现"越学越糊涂"的奇怪现象，既浪费教师的教学资源又耽搁学生的学习时间。如没有经验的教师在和声的教学中会经常出现这种知识结构与认知结构冲突矛盾的现象。

二、知识表征——音乐知识获得的心理机制

（一）音乐知识表征的含义和种类

音乐知识表征是指音乐知识在头脑中的储存、转化和呈现的方式。它在人脑中不是静态呈现的，而是"有一种动态的加工机制，这种加工机制能主动寻找与自身相关的模式，无论何时，相关模式一旦出现，它便被激活，并完成相应的表征活

动。"① 知识的表征是现代认知心理学的核心课题,也是探讨知识的本质及其学习的首要问题。按照知识在人脑中呈现的主要方式,我们可以将音乐知识表征分为命题、表象、图式和产生式四种类型。

（二）音乐知识表征的途径

音乐知识在人脑中以何种形式表征出来,是研究音乐知识获得必须首先解决的问题,也是音乐教育心理学研究的重要课题之一。一般而言,音乐陈述性知识主要以命题和命题网络的形式进行表征；音乐程序性知识主要以表象和图式进行表征；音乐策略性知识则多以产生式和产生式系统的形式表征。但不管是哪种类型的知识,其表征方式通常都不是唯一的,而是由几种方式综合表征的。由于音乐是一门实践操作性非常强的学科,音乐知识更多地体现为以表象和图式表征的程序性知识。

1. 表象

"表象是感官在非自觉意识层次从客观世界得到的各种零星感性意象上升到自觉层次,经过反思运动表现出来的心理活动形式。"② 音乐表象就是指音乐形象对人不再进行刺激时在人脑中所留下的信息或人以前感知过的储存于人脑中的各种音乐形象③。音乐表象可以按照不同的角度和标准来划分。根据表象创造程度的不同来划分,可分为感觉表象、记忆表象、想象表象。根据音乐表象产生的主要感觉通道来划分,可分为视觉表象、听觉表象、运动表象。按表象的概括性来划分,可分为一般表象和个别表象。

音乐表象在音乐学习中起着重要的作用,其作用的发挥又受所建立的表象性质和特点所制约。音乐表象具有以下几方面特征。

（1）丰富性和典型性

丰富的音乐表象容易引发学习者学习音乐的兴趣,为音乐学习提供感性基础。在音乐学习中由相关旋律的表象引发的愉悦感就容易引起学习者对相关作品的兴趣。典型的音乐表象能使音乐学习者对特定音乐内容的学习产生心理定向作用。

（2）准确性和清晰性

准确、清晰的音乐表象容易在学习者心理建立音乐要素间的结构关系。具有准确清晰的音级体系的表象才能准确反映旋律、节奏。如果练耳教学初期,学习者一开始就跟着一架音不准的钢琴练习,可想而知这位初学者所形成的音高不准确的错误表象对学习者掌握音程的大小关系和协和关系具有致命的伤害。

（3）系统性与一致性

系统、一致的音乐表象容易在学习者心里建立稳定的条件反射。这种音乐表象

① 张大均. 教学心理学. 西南师范大学出版社,1997：200.
② 林华. 音乐审美心理学教程. 上海音乐学院出版社,2005：272-273.
③ 崔晓丽,刘鸣. 音乐表象研究述评. 社会心理科学,2008（21）：236.

的形成要经过长期的训练才能使视觉表象—听觉表象—运动表象协调一致，构建稳固的对应反射。如看曲谱学习一首歌曲，随着歌唱家的录音学习这首歌曲，现场观摩体验歌唱家的演唱学习这首歌曲，这三种学习途径的效果就大不一样。看曲谱学习只运用了视觉表象，唱出来的歌曲一般来说显得死板，不太生动；听录音学习运用的是听觉表象，在歌曲的处理及各种技巧的运用上往往会借鉴歌唱家的处理及技巧，虽然表面的音响效果上生动形象，但却缺乏迁移的能力；现场观摩学习是视觉表象、听觉表象、运动表象等各种表象相互补充协调的一个全方位的学习过程，因而学习效果从各个方面都会优于前两者。

（4）直观性

直观性的音乐表象是指在音乐艺术活动中，人、景、物和事以生动具体的形象在头脑中的重现。人脑中产生的人、景、物和事的表象就好像直接看到或听到的该事物一样。如一提起贝多芬的《命运交响曲》，人们脑海中就会呈现出以前在资料上所看到的贝多芬的肖像表象，就会不由自主地哼唱该曲的主题旋律及脑海中浮现具体的音符、节奏等。

（5）概括性

概括的音乐表象是关于音乐音响所描绘的某个事物和某类事物的概括形象。这种音乐表象可能是人们多次对某种和音乐相关的事物知觉的结果，它并不表征个别事物的特征，而是表征某类事物的大体轮廓和主要特征。由于这类表象是在知觉的基础上产生，因此表象和知觉中的形象具有相似性。但是表象和知觉的形象又有所不同，知觉的形象鲜明、生动，表象的形象却比较暗淡、模糊；知觉的形象持久稳定，表象的形象不稳定、易变动；知觉的形象完整，表象的形象不完整，时而出现这一部分，时而出现另一部分，甚至有些脱落，因此这类表象具有概括性。如人们提起"吉他"，对"吉他"的表象可能只是六根琴弦、琴轴、品位等主要的外部特征。再如一架钢琴的表象不如知觉的形象鲜明，它的形状、颜色和大小都不很清楚，而且表象的浮现常常不很完整，一会儿想到琴的外部结构，一会儿想到琴的内部结构等。

（6）可操作性

由于表象是知觉的产物，因此人们可以在头脑中对音乐表象进行操作，这种操作就像人们通过外部动作控制和操作客观事物一样。学习一首歌曲首先要唱会旋律，然后把歌词组合到对应的旋律上，再将歌曲进行处理并完成。完成这一复杂的过程后最后再进行学习、演唱及表演。作曲家创作作品，也需要把积累的各方面的素材在心里进行反复的尝试、调整、从而促进问题的解决，并最终创作出优秀的、脍炙人口的作品。作曲家进行创作的过程就是把音乐各个要素的表象进行操作整合的过程。音乐表象有不同的形式，它们之间有区别有联系，其作用在音乐学习中不可替代。促进音乐表象的建立与运用是促进音乐能力发展的重要途径之一。

2. 图式

安德森认为，对于表征小的意义单元，命题是适合的，但是对于表征我们已知的、有关一些特殊概念的、较大的、有组织的信息组合，命题就不适合了。这时，就需要引入另一个概念——图式。音乐知识的图式是一种关于某种音乐的认知结构，用于表征经音乐学习者已经内化了的知识。图式在音乐知识的表征过程中有如下一些作用。

有助于信息的加工和信息的提取。图式可以帮助我们有效记忆相关音乐信息、解释新的信息、推理和评估结果、对未来进行预测等。对于民歌发烧友来说，观看一场民歌比赛的盛会，能比刚接触民歌的人了解更多的信息，一方面是因为作为爱好者他已经具有关于民歌图示的缘故，另一方面是因为当某种图式被激活后，我们将预测环境中某信息的出现，并且积极探索、收集和归纳所需要的信息。

有助于记忆。"由于图式携带了大量的信息，将会使我们的记忆变得很容易。"① "人们在图式初建和非常熟悉阶段，容易记忆那些与原有图式不一致的信息。而在图式处于中等构建程度时，容易记忆那些与原有图式相一致的信息。"②

有助于自动推理。有时候不需要意识的参与，与图式相关的推理可以自动发生。当我们遇到一位音乐明星时，我们会把唱功好、时尚等特点与他联系起来。这是因为你所处的情境与头脑中相关的图式非常相似，或你对这个人有特殊的情感，自动推理就会更容易发生。

有助于体验情绪情感。情绪情感包含在我们的图式中，因此图式也是一种有效的情绪加工机制。

图式揭示了人们的以前知识结构如何影响人们的随后知识结构的规律，为我们的学习、理解能力提供了理论依据。我们应尽可能将新知识与背景知识结合起来，充分利用自己现有的知识结构，设法建立新的图式，以培养对知识的结构分析和概括能力。但是，图式也存在一些缺点。它一旦形成，我们总是不愿意去修改，因此可能会形成认知偏差，产生刻板印象，做出错误解释，对未来产生不实际的期望，阻碍我们灵活地处理问题等不良反应。如有些学生由于非正规的学习经历学会的一些音乐演奏或演唱方面的"毛病"很难得到纠正，其心理原因主要是已经形成了较稳定的图式。

（三）促进音乐知识表征的教学策略

音乐知识表征是音乐知识掌握的重要心理机制，音乐知识表征的水平如何，直接影响音乐知识掌握的程度。在知识表征阶段，学习者需要根据知识（信息）的类

① Hirt E R. Do I See Only What I Expect? Evidence For An Expectancy-Guided Retrieval Model. Journal of Personality and Socialpsychology，1990，58：937-51.

② Higgins E T, Bargh J A. Social Cognition And Social Perception. Annual Review of Psychology，1987，38，369-425.

型和特征,采用适合的、多形式的表征方式①。根据教学心理学研究成果,音乐教师在教学过程中应有意识地呈现条件化、结构化、策略化的知识,以有利于学生知识的表征,从而形成知识的自动化特性,提高知识的使用效率。

1. 形成条件化音乐知识

音乐知识表征不只是为了将音乐知识储存在大脑中,更重要的是为了将所学音乐知识与该知识应用的"触发"条件结合起来,形成条件化知识。课堂上传授的音乐知识如果不与学生生活现状和实际音乐表演活动中的应用条件结合起来,使其条件化,就很难保持这种知识的可接近性和活跃性,便会成为僵化的知识。

2. 构成结构化音乐知识

在音乐活动中,"专家"和"新手"解决问题的能力差异,首先表现为二者在知识表征上的明显差异。专家头脑中的音乐知识是按层次排列的,是系统和联系的,具有结构层次性。"新手"头脑中的音乐知识则采取水平排列,是零散和孤立的。专家不但善于将音乐知识条件化,而且善于对数以万计的音乐知识组块再进行组织、抽象、概括、归类等,形成一定的层次网络结构,这样就更有利于音乐知识的掌握。

3. 掌握音乐策略性知识

音乐策略性知识是指头脑中要储存关于如何学习和如何思维的音乐知识,它处于个体音乐知识结构的最高层次,便通性、灵活性最大。学习者越是较多地掌握了音乐策略性知识,就越是会在音乐活动过程中运用策略知识去监控自己的学习和思维的信息加工过程。

4. 达到音乐知识的自动化

音乐教学实践表明,促进音乐知识达到熟练和自动化程度最有效的方法就是练习,尤其是音乐程序性知识和音乐策略性知识。当然,练习并不是越多越好,它有一定的规律可循,如课堂教学要做到精讲多练,指导学生明确练习目标,教会学生练习,促进练习方法迁移。

三、元认知——音乐知识掌握自我监控的心理机制

(一) 音乐元认知的概念与结构

音乐元认知是指个体对自己的音乐认知加工过程进行"自我觉知、自我评价、自我调节"的认知过程。认知指向客观音乐对象,而元认知指向音乐认知者自身,它以认知过程本身的活动为对象②。一般认为,音乐元认知(结构)主要由音乐元认知知识、元认知体验和元认知监控三部分组成。元认知知识主要是指人们对自身认知状况和水平的了解,以及对认知策略和如何解决认知任

① 张大均. 教学心理学. 西南师范大学出版社,1997:211-214.
② 杜晓新,冯震. 元认知与学习策略. 人民教育出版社,1999:19-22.

务的知识；元认知体验是任何伴随着认知活动的认知体验和情感体验；元认知监控则是指个体在进行认知活动的全过程中，将自己正在进行的认知活动为意识对象，不断地进行积极而自觉的监控和调节的过程。在具体的元认知过程中，这三个方面的界限并不十分清晰，它们共同构成了元认知系统，其功能也是由三者的相互作用而体现出来。

（二）音乐元认知能力获得的教学途径

根据加拿大学者伊丽莎白·庞蒂和我国学者杜晓新、冯震提出的有关教学中如何促进学生元认知能力的发展和运用的建议[①]，结合音乐学习的特点，从音乐专业教学的角度，我们提出几个音乐学习元认知能力培养的策略。

1. 让学生每天写音乐学习日记

音乐学习日记的内容可包括：学习的主要科目内容，如钢琴、声乐、音乐理论等；列出新知识点与各知识点之间的联系，如和声学中转位和弦和原位和弦的关系、曲式学中复三部曲式与单三部曲式的关系等；列出自己不理解的问题，如在钢琴或声乐等表演技能学习中所遇到的乐句处理、乐曲风格把握等问题；将一些容易混淆的概念列表对照、鉴别，并举例说明，如基本乐理中的节奏与节拍、调式与调性等。要求学生写学习日记的目的在于使学生对自己的学习过程进行反思，以理清思路，为下一步学习提出问题。这种方法在实施过程中有可能产生顿悟，并能将学生的注意点从学习结果转移到自身的认知过程，有助于他们主动控制自己的音乐学习。

2. 增强学生对他人及自己认识过程的意识

音乐教师可以通过语言描述将自己对某音乐问题看法的思维过程呈现给学生，即以"出声地思维"的形式来启发学生感悟他人解决问题的认识过程，从中探讨解决问题的最佳策略。如在小提琴教学中，教师为一首乐曲制定指法和弓法，教师可以提出几种指法、弓法的可能性，并提出某种首选指法、弓法，叙述自己为什么选用此种指法、弓法的理由，使学生了解教师处理问题的思维过程。同理，教师也可以要求学生描述自己对某一具体音乐学习内容的思维过程，让学生阐述自己解决学习问题的一系列步骤、方法，以提高自我意识、自我调节的能力。也可以要求学生在音乐学习过程中自我质疑，培养学生自我控制、自我检查的能力。如要求学生在音乐学习过程中经常进行自我提问："我对这首乐曲的处理速度对吗？""我真正理解肖邦钢琴曲的风格吗？""这道和声题有平行八度吗？""我这样分析巴洛克音乐风格是否正确？"

3. 指导学生概括学习材料

可以通过对学生所学知识的概括来检测他们对该知识的理解和掌握程度，即可以揭示个体对该知识理解的目前水平。此种方法可用于音乐史论科目的学习。如对

① 王立新. 怎样培养学生的元认知能力. 外国中小学教育，1996（3）.

中外音乐史各个时期所出现的事件、音乐流派、音乐家及其创作或表演风格、乐种、乐器、音乐形态、音乐理论、音乐表演等诸方面的梳理、归纳，采用列表法应为材料概括的优选法之一。

4. 指导学生评估自己的理解力

要进行有效的学习，学生必须懂得评估、调控自己的理解力，这样在理解发生错误时可以及时纠正。如在声乐或器乐个别课教学中，经常可能发生学生误解教师所发出的指导信息的现象，因此教师应要求学生反馈自己的理解，以及时纠正偏差。

5. 指导学生关注与音乐学习效果相关的四个因素

这四个因素是：所学习材料如乐谱、音乐音响与音像、音乐史论资料等的性质与特点；学习者当前有关音乐知识与音乐表演技能的水平；音乐学习活动中学习者的心理状态；评价音乐学习效果的标准与形式。让学生认识到这四个因素对音乐学习过程的影响，由此制订出有效的学习策略。

6. 指导学生进行学习反思

下列步骤可作为参考。

（1）等一等：你已发现了音乐学习中的问题吗？你能向老师或同学描述这一问题吗？

（2）想一想：这一问题可能是由什么原因引起的？自己是否对有关知识点或技能还未掌握？或缺乏解决这一问题的方法或技巧？

（3）找一找：采用哪些策略可以解决这一问题？查阅哪些有关参考资料？

（4）看一看：采用相应的解决问题的策略后，原先的问题是否得到全部解决或部分解决？

（5）做一做：分析解决问题的过程，以此为鉴，设计以后解决问题的最佳模式。

第三节 音乐知识掌握的心理过程

一、音乐知识的理解

理解既是对音乐知识和技能的了解和领会，又是通过揭示音乐知识间的联系而认识新事物的过程[①]。在一定的教学条件下，学生对音乐知识的理解是由表及里、由低级到高级、由具体到抽象的认识过程，一般经历着以下四种不同水平的发展阶段。

（一）音乐知识字面理解

音乐知识字面理解即是指对曲、谱、词或某些音乐原理、观点、事实等的表面

① 张大均. 教学心理学. 西南师范大学出版社，1997：233-234.

理解。一般来讲，这一阶段所达到的成效较浅，一般只能进行简单地复述。

（二）音乐知识解释性理解

这一阶段里个体一般能对有关音乐知识进行分析概括，找出知识间的内在联系，主要回答"为什么"。如学生能够从旋律的起伏变化发现作品想要表达的情感，能够根据字、词、句、段的表达和逻辑理清关系、论证原因、理解人物动机，能够回答"为什么"、"假如……就会怎样"一类的问题。

（三）音乐知识评价性理解

此阶段个体能对音乐学习材料本身或超越音乐材料本身的内容和观点的限制，对其真实性、艺术价值、社会意义等作出自己的判断和评价。

（四）音乐知识创造性理解

创造性理解是对音乐知识的最为深入的理解。这一阶段个体能摆脱现有音乐材料的束缚，发表独特的见解，探索新的问题解决方案和途径，这是高水平的理解。学生学过钢琴之后，就能自我摸索电子琴甚至手风琴等同类属或跨类属器乐的基本演奏方法，体现出了学习者对所学钢琴知识的创造性理解。

（五）音乐知识理解的教学策略

1. 使学生获得丰富而正确的感性音乐知识

理解音乐知识的最初阶段是获得感性知识。感性知识是关于音乐现象或技能的一些具体的知识，它是理性知识的基础，是不可缺少的。音乐知识的感性一般以音响形式呈现，但是传统的音乐教学，特别是理论课的教学常常忽视音乐知识的音响呈现，如教授音程的知识主要讲述音程之间的"数理关系"，较少给学生音程音响的刺激。

2. 启发诱导学生理解理性音乐知识

由于音乐学科的特点，学生的音乐感性知识会长时间的存在于学生的实际音乐活动之中（与其他学科相比），这种感性知识上升为理性知识需要一定的时间。教师应根据学生的实际情况敏锐观察学生在具体的音乐问题解决的过程中知识呈现的特点，按照顺序性和阶段性的特点，采用启发式的思维策略帮助学生理解上升为理性层面的知识。如声乐训练中关于"发声空间"的理性知识就应该先在感性层面让学生体验，再采用比较、启发的策略帮助学生理解后逐渐从感性与理性相结合的角度掌握这种具有程序化的知识，从而自动地形成声乐表演的动作技能[①]。

3. 引导学生将理解的音乐知识具体化

音乐是一门实践性非常强的学科，其理论知识通常都与实践紧密联系着。换句

① 郑茂平. 声乐语音学. 上海音乐出版社, 2007.

话说，音乐知识即是对音乐活动的抽象概括，如果教学中不能把所学的抽象知识具体化为实践操作过程，那么学生对知识的理解很可能就是一知半解，到了实践中根本不会学以致用。因而，具体化是理解音乐知识过程中一个非常重要的环节，教师应予以重视。如和弦协和性的教学应该与具体的和弦连接结合起来，让学生感受和弦的协和性在音乐流动中的音响效果，而不是仅仅让学生记住"和谐"与"不和谐"的某些抽象术语。

二、音乐知识的巩固

"知识巩固的实质就是记忆。"[①] 要想巩固所学音乐知识，必须要把握音乐知识的记忆规律，这是实现有效巩固的前提。"自20世纪50年代以来，人们倾向用信息加工的理论来诠释记忆心理活动，并将这个过程划分为编码—存储—提取三个阶段。它们的结构模式是输入—编码—存储—提取。即可记忆的感知信息—感觉记忆—短时记忆—长时记忆三个层次。"[②]

众所周知，音乐是一门听觉的艺术，要具备敏锐的听觉需要以良好的记忆力为基础。"作曲家施光南考取中央音乐学院附中理论学科之前，就能熟记大量各地的民歌、曲艺、戏曲，并唱得十分地道。进入附中以后，还利用一切时间去观摩曲艺、戏曲的演出，这为他敏锐听觉的培养和日后创作出那么多独具民族风格的作品奠定了基础。"[③] 记忆就是"人脑对过去经验的反映。包括识记、保持、回忆或再认三个基本过程。"通俗地讲，记忆就是与遗忘作斗争。德国心理学家艾滨浩斯（H. Ebbinghaus）研究发现，遗忘在学习之后立即开始，而且遗忘的进程并不是均衡的。一般人在识记后短时期内遗忘的速度较快，遗忘内容的数量较多。随着时间的推移，速度减慢，数量减少。他认为"保持和遗忘是时间的函数"，并根据他的实验结果绘成描述遗忘进程的曲线，即著名的艾滨浩斯记忆遗忘曲线（参见图11-3）。根据艾滨浩斯的遗忘理论，音乐知识的记忆保持在时间上可分为以下三个阶段。

（一）音乐知识的瞬时记忆

音乐瞬时记忆又称音乐感觉登记或音乐感觉记忆，是极为短暂的记忆，是记忆系统的开始阶段。即当人们通过感知器官获得某种信息后，这种信息不会立刻消失，而会在神经系统的相应部位保留一个极短的时间，大约为0.25～2秒。在记忆心理过程中，和声音程、和弦的音响在音乐听觉表象中留下的知觉痕迹是依靠瞬时记忆完成的[④]。瞬时记忆具有四个基本特点：储存的信息是映像的，未经任何的加工，

① 林崇德．教育心理学．人民教育出版社，2000：340.
② 廖家骅·音乐记忆的机制与策略．人民音乐（表演艺术版），2006（5）.
③ 苏夏．中国现代音乐名家名作．中央音乐学院出版社，2005：240-244.
④ 宋超．音乐记忆心理分析与教学．交响—西安音乐学院学报（季刊），2001（3）：68-69.

图 11-3　艾滨浩斯遗忘曲线

是以刺激的物理特性进行的编码；储存的时间很短；储存信息的容量大，大约可达到刺激总量的 76% 左右；在瞬时记忆中呈现的材料如果受到注意就转入短时记忆，没有受到注意的材料很快就消失。具体来说，"当外部刺激直接作用于感觉器官，产生感觉象后，虽然刺激的作用停止，但感觉象仍可维持极短的片刻。这种感觉滞留在视觉中最为突出。感觉滞留表明感觉信息的瞬间贮存。这种记忆就是感觉记忆（或感觉登记）。"① 瞬时记忆的这些特征，不仅在视觉艺术接受中有着相当重要的作用和体现，同时作为一种真实的对听觉艺术——音乐的反应方式，瞬时记忆在音乐创作、音乐传授、音乐学习、音乐表现，特别是在音乐审美活动中都具有普遍的反应和重要的作用。音乐的瞬时记忆实际上是人的一种心理功能，按照"心理学是关于人的有组织的常识"这种观点，音乐的瞬时记忆作为人的一种心理能力的获得，是需要经过受教育和学习才能达到的。因此，音乐感觉的培养对于一个人建构内心音乐感觉、掌握音乐知识、提高音乐理解力和音乐审美鉴赏力就显得极为重要了。

那么如何培养音乐瞬时记忆呢？第一要加强音乐听觉能力的培养；第二要多听音乐，积累"音乐音响表象"；第三要采用"类比"的方法听音乐；第四亲自进行音乐实践；第五复述、背诵音乐（乐谱）。音乐瞬时记忆的培养，还要求音乐审美者有强记音乐作品的能力。尤其是对音乐作品重要的部分，以及情感和意义非常突出和明显的部分要能够详细地、准确地背诵。美国心理学家 J·R·安德森认为："我们具有的最好的记忆是对有意义的信息的记忆"

（二）音乐知识的短时记忆

"短时记忆由瞬时记忆转化而来，是瞬时记忆和长时记忆的中间阶段，保持时间

① 王甦，汪安圣. 认知心理学. 北京大学出版社，1992：113.

稍长，大约为5秒到2分钟，但有随识记后间隔秒数的增加而迅速降低的趋势。"①
"旋律和节奏的听记是依靠短时记忆完成的，它们是视唱练耳各训练项目中较有难度的一部分内容，训练所需时间相对较长。一般情况下，多数学生在有限的呈现时间内很难出色地完成相应水平的听记任务，尽管其中有不少学生具备良好的音乐听觉表象能力。这种现象主要是由于学生自身在听记过程中，未能很好地处理记忆的心理过程而导致的。"②其中主要是注意的分配与短时记忆的意识性之间的关系没有合理地处理，主要涉及"首因效应"和"尾因效应"与注意资源的合理利用，以及意识的加工水平与音乐识记材料本身的呈现特点之间关系的正确处理。"德乌兹（Deutsch）的一系列研究报告十分清晰地表明，在短时记忆中，对标准音的回忆存在着系统的干扰因素或有助因素，其原因或来自中介音与标准音之间的音程关系，或来自与标准音无关的经选择的词义刺激。她的研究设计在形式上都是相近的：给予标准音，接着给予中介刺激，最后是测试音。被试需确定测试音和标准音是相同的还是不同的。"③

短时记忆是对音乐信息进行有意识加工的阶段，在瞬时记忆和长时记忆中的音乐信息是意识不到的，这两类记忆中的信息只有传送到短时记忆，才能进行组织和加工。音乐的短时记忆过程中，有关音乐语言材料的编码和保持是以听觉形式为主，有关非语言材料的编码和保持是以视觉形式为主，但听觉和视觉之间具有明显的交互作用。在短时记忆中的音乐信息经过有意的、重复的复述，可以输入到音乐长时记忆阶段。

（三）音乐知识的长时记忆

"长时记忆是由短时记忆转化而来的，它的信息可以保持1分钟以上至数年，有的甚至终生不忘，即永久记忆。"④视唱练耳训练项目中的背唱练习就具有这样的品质。通过背唱，学生不仅能够长时间记忆材料本身，还能逐步获得自由运用听觉表象的能力，以及判断、分析调式调性和乐段结构的思维能力。背唱的材料要依赖于复习才能存入长时记忆中。心理学实验证明，拿全部时间复习，不如只拿部分时间复习，而用另一部分时间试背，这样的效果比较好。"试背是一种尝试回忆的方法，这种尝试回忆法要求在背唱时把再现和复习两种活动结合起来。"⑤

从记忆状态看，短时记忆和长时记忆通常是互相交错的，短时记忆在不断复述和加工过程中会成为有效信息进入长时记忆，而长时记忆中亦有无效信息（即无价

① 林崇德．教育心理学．人民教育出版社，2000：343.
② 宋超．音乐记忆心理分析与教学．交响—西安音乐学院学报（季刊），20019（3）：69.
③ 任恺．国外音乐记忆研究的状况．南京艺术学院学报，2006（3）：58.
④ 林崇德．教育心理学．人民教育出版社，2000：344.
⑤ 宋超．音乐记忆心理分析与教学．交响—西安音乐学院学报（季刊），20019（3）：70-71.

值的东西）会被记忆所排挤。在音乐的长时记忆方面，研究者常常用婴儿作为被试，[1] 研究其对音乐的长时记忆，一些研究还着重就婴儿对音乐中的速度和音色的记忆展开讨论[2]。"对音乐学习者来说，音乐记忆力是各种记忆能力的综合，不仅通过听觉记忆，而且也可以通过动作记忆、逻辑记忆，甚至视觉记忆和其他记忆。聪明的演奏家会利用各种记忆法记忆乐谱。通过对作品的分析，获得逻辑记忆，通过形象记忆，唤起信息。用心倾听自己的弹奏有利于回声记忆，练熟运指顺序，是程序记忆。又如要记住和声进行的公式，不仅可以通过逻辑的分析，而且可以利用记住手的姿势位置和动作，把公式记住。"[3]

音乐是一门时间的艺术，它比其他任何一门艺术都更需要记忆，"音乐的记忆能力对把握音乐来说是最重要的基本技能。"[4] 我们只有记住已经听到的音响，才能感受到音乐的进程，并且把正在听到的意象与记忆中的意象进行比较，方可在回忆时间中构建它的完形，通过特定的心理状态把握音乐独特多样的美。

（四）促进音乐知识巩固的教学策略

音乐知识的巩固是指学生识记并保持音乐知识的过程。巩固音乐知识要遵循记忆规律组织教学，重视在音乐教学过程中培养学生的音乐记忆能力。

1. 明确识记目标

明确识记的目的并具备积极的识记态度，是提高记忆效率的重要条件。实践证明，有目的的记忆比没有目的的记忆效果好。给学生看一段曲谱，对他不提出任何要求，那么他虽然看了几遍，仍然记得不多，也不完整。告诉他看完以后要接受考查，他虽然也只看了同样多的遍数和时间，却比第一次记得多。因此，要提高记忆效率就一定要有记忆的意图、打算，不仅要理解音乐知识，而且要有明确的识记目的和自觉主动的积极态度，使注意力高度集中，以取得良好的识记效果。

2. 在体验的基础上记忆

心理实验证明，在体验基础上的识记效果是良好的。有人做过实验，旋律流畅优美的歌曲，只需听几遍就可以记住，而同样长度的晦涩拗口的曲子，就需要听十几遍甚至几十遍才能记熟。可见，意义识记比机械识记要快得多。不过也不能忽略，机械识记虽然没有意义识记那样高效，但它在生活和学习中仍有特殊的地位。

3. 注意音乐知识记忆的规律

心理学研究发现，"具有组块特性的音乐知识有利于记忆"，"具有意义的音乐知

[1] Jenny R, Saffran, Michelle Loman, & Rachelr. W. Robertson. Infant Long-Term Memory for Music. Ann. N. Y. Acad. Sci., Jun 2001, 930: 397.

[2] Trainor, Laurel J., Wu Luann, Tsang, Christine D. Report: Long-term Memory for Music: Infants kemembertempo and timbre. Developmental Science 7, no. 3 (2004): 289-296.

[3] 林华. 音乐审美心理学教程. 上海音乐学院出版社, 2005: 278-279.

[4] 同上书: 279.

识有利于记忆","具有捕捉效应的知识有利于记忆","具有强烈情绪情感体验的音乐信息有利于记忆","具有某种特殊标记的音乐信息有利于记忆","具有行为状态特性的音乐信息有利于记忆"[1],等等。按照音乐知识的这些规律记忆,对于记忆效率有很大影响。下面一段谱子,倘若没有节拍划分,很少有人能看一遍就记住(大多数学生对这部作品比较熟悉,也可选择不熟悉的作品进行测试),如果划分为4音1组(或略多略少),尚且有可能记住一些。如果再加上节奏和节拍的组合,大概很多人就可以一遍记住。因此,按照一定的规律记忆音乐知识常常能够提高记忆的效率。如下例《欢乐颂》片段,参见谱例11-2。

谱例 11-2

4. 合理组织复习

为了使学生记住音乐知识并予以巩固,复习是必不可少的。复习要注意方法策略,只有组织合理的复习,才能取得良好的效果。通常来说,复习要注意以下几点:复习要及时;要注意分散复习;复习要多样化;针对影响遗忘的其他因素,合理安排复习;经常运用学过的音乐知识。学生运用音乐知识的过程,也是巩固音乐知识和加深对音乐知识理解的过程。每运用一次,就等于复习一次,它比一般复习效果更好。

三、音乐知识的运用

音乐知识的运用是掌握音乐知识过程中不可缺少的一个阶段。它与音乐知识的理解、巩固是紧密联系的。知识的理解和巩固是音乐知识运用的前提,而音乐知识的运用又使知识的理解和巩固得到检验和发展。凡是依据已有的音乐知识解决音乐有关问题,都可以称为音乐知识的运用。如学生运用已经学过的基本乐理、音乐欣赏、作品分析等方面的有关知识来分析音乐作品的结构、特点;运用所学过的声乐方面的知识来评判一位歌唱演员的演唱水平等,都是音乐知识的运用。

(一)音乐知识运用的基本形式

在教学中,学生运用音乐知识的具体形式是多种多样的,概括起来,可以分为

[1] 郑茂平.音乐审美期待的心理实质.中央音乐学院学报,2010(4).

三种基本形式：一是书面解答课题；二是运用实际操作去完成活动任务，如根据所学的作曲方面的知识创作歌曲和器乐曲，利用平时所学的表演方面的知识组织策划一台晚会、举办声乐或钢琴独唱或独奏音乐会；三是实际操作和书面作业相结合。音乐是一门以实践为主的学科，音乐理论都是直接用来服务于艺术鉴赏或艺术展现的。在音乐知识的教学中，教师应当注意理论知识与实践操作的结合，单纯的音乐理论知识乏味而且空洞，而纯实践性的教学又显得形式单一，因而应根据学生及教学条件等具体情况去选择教法，多运用实践操作与书面作业相结合的方式来开展教学。

（二）音乐知识运用的一般过程

由于音乐这门学科的特殊性，音乐知识运用的具体过程很不相同，但是一般都包括以下几个相互联系的环节。

1. 寻找问题情境

寻找问题情境是音乐知识运用过程的首要环节，一般来说就是了解问题呈现的具体音乐情境，搞清问题中所给予的条件与要达到的目标。从心理学的观点来看，寻找问题的阶段即分析问题的基本结构在头脑中建立起该问题的最初表征[1]，并与相关的知识表征取得联系。

2. 重现音乐知识

重现并利用有关音乐知识是解决问题的必经途径。由于问题的性质和学生对音乐知识的理解和巩固的程度不同，在运用音乐知识时有关知识的重现可能是减缩性的，也可能是扩展性的。在教学中，常常发现学生对解决当前问题所必需的音乐知识不能够顺利地重现出来，或者重现出来的知识不是解决当前课题所必需的。如在音乐欣赏课上了解过即兴曲、幻想曲等体裁以后，等下次再遇到类似体裁的作品时还是有很多学生不能够辨别出来，主要原因是重现有关知识时发生了障碍，或原有知识掌握不牢固出现了知识干扰，或者是学生当时的生理状态或心理状态不佳出现了知识呈现的错误现象。

3. 问题类化

问题类化是学生运用已学过的相应音乐概念、音乐原理、音乐方法来明确问题的性质，找出问题解决的方法。问题类化是解决问题过程中极其重要的一环。教学经验表明，学生在问题类化时常常发生困难，甚至错误，其原因主要是不善于从问题中找出与已有知识的相同或相似之处，表现为不能将知识具体化和类型化。如老师提供两位音乐家具体的音乐作品，问学生门德尔松和莫扎特的音乐在总的听觉效果上有什么审美差异？这里实际涉及两个类型的问题：一个是不同风格的音乐形态

[1] 林崇德.教育心理学.人民教育出版社，2000：373.

具有什么不同的审美特征？一个是不同审美流派的音乐美学观念对音乐创作具有怎样的影响？

四、音乐知识的迁移

迁移，根据心理学的解释为"一种学习对另一种学习的影响"[①]。迁移的内容包括知识、动作技能、情感和态度等。音乐的知识迁移不仅存在同类知识的迁移，更存在着不同类型知识的迁移，如音乐陈述性知识和音乐程序性知识之间的迁移，音乐程序性知识和音乐策略性知识之间的迁移，音乐知识和音乐技能之间的迁移。"钢琴弹奏，就其形式上来看，是一种动作技能，而动作技能的学习，必须有认知的参与，钢琴弹奏又不仅仅是单纯的动作技能，需要学习者对音乐的理解以及感情的投入。因此，无论是何种特长的学生，在认知的层面上，他们已有的音乐能力就为钢琴学习提供了迁移的可能。"[②] 许多乐器的演奏法与钢琴间存在着共通之处，我们常常能看到学过其他乐器的学生，通常能更快地掌握弹奏钢琴的要领。在知识迅猛发展的现代社会，音乐教师教给学生的知识是有限的，学生学会了知识的迁移，不仅会大大拓宽知识范畴，而且也能提高在新情境下解决新的音乐问题的能力。从这种意义上说，音乐教育的重要任务之一是在教学过程中让学生学会知识的迁移。

（一）音乐知识迁移的主要理论

心理学关于知识迁移的研究始于19世纪末，此后一百多年来，中外学者对知识迁移现象开展了大量理论和实证研究，提出了各种理论和学说。音乐知识迁移的理论研究在音乐研究领域并不多见，但知识迁移的一般理论如"形式训练说"、"共同要素说"、"概括原理说"、"关系转换说"、"学习定势说"等，通常也符合音乐学科知识迁移的一般规律，具有较为广泛的适用性[③]。对音乐学科知识迁移影响较大的迁移理论主要有以下两种。

1. 关系转换说

音乐问题的解决需要同时与多种要素发生关系，这些因素既有感性的因素又有理性的因素，既有情感的因素又有价值观的因素，既有智力的因素又有非智力的因素，既有生理的因素也有心理的因素，既有现实的因素也有审美的因素，既有社会的因素也有个体的因素等。用格式塔心理学家的观点看，处于这些不同要素中的音乐知识会相互影响，这种影响主要通过"顿悟"心理来实现。他们认为"顿悟关系"是学习迁移的一个决定因素。学习迁移是学习者突然地发现了两个学习经验之间存在的关系的结果。

① 邵润珍.教育心理学.上海教育出版社，2001：219.
② 史晓风.论高师钢琴基础教学中的能力迁移.星海音乐学院学报，2004，6（2）.
③ 张大均.教学心理学.西南师范大学出版社，1997：249-252.

2. 学习定势说

音乐知识的运用与具体的情境密切相关。梅尔顿和冯拉克姆指出，学会如何学习代表了一种学习的永久现象，这种现象会在学习实践活动之后长期存在，并强有力地影响相同或相似情境下出现的问题解决方式。可见这一理论对音乐知识的迁移具有重要的启示。学习定势说是对迁移理论的重要补充，并从"节约心理资源"的角度有指导教学策略的重要价值。此外，关于迁移的理论还有一些，其中奥斯古德的"三维迁移模式"和前苏联心理学家鲁宾斯坦的"分析概括说"也很有影响。

（二）影响音乐知识迁移的因素

从音乐知识的构成和特征结构上看，影响音乐知识迁移的因素主要有以下三个方面。

1. 认知结构与音乐知识迁移

认知结构在音乐知识迁移中具有较大的影响。较早注意到认知结构对学习迁移的影响的是皮亚杰，他认为学生一旦在头脑中形成了逻辑结构就可以有效地解决问题。系统考虑认知结构对迁移产生作用的是布鲁纳和奥苏贝尔。布鲁纳把迁移分为：特殊迁移，指具体知识或动作技能的迁移；一般迁移，即原理和态度的迁移。他认为一般迁移是知识学习的主要迁移形式。因此，布鲁纳主张学习的重要问题是建立有用的编码系统（认知结构）。

2. 学习程度与迁移量的关系

学习的程度对迁移的影响非常深刻。现有研究都发现，充分学习是产生有效迁移的一个有利条件。因此，学习应该按照预定的计划和步骤进行，必须达到一定的程度和水平。凡是音乐学习中急促的、不深刻的或表面化的学习都不利于迁移。针对音乐学科的特点，学习的程度与练习的时间以及练习的方法密切相关，并与音乐音响表象构建的程度相关。

3. 学习任务的难度与迁移

长期以来，多数心理学家偏向于由复杂到简单的任务更容易发生迁移。早期的一些研究结果支持这种观点。但霍尔丁（Holding）发现，从容易到困难情境的迁移报告和从困难到容易情境的迁移报告一样多。他在自己的一个实验中说明，在一个简单任务中，最好的迁移发生在从容易到较为困难的问题中；而在复杂的任务中，最好的迁移发生在从较难到较易的问题中。可见音乐教学中教师要合理地、有意识地选择不同难度的知识进行分阶段教学，以便于不同难度知识之间地迁移。因为音乐知识的感性特质非常明显，而过分理性、逻辑性太强的音乐知识不利于音乐知识和技能的艺术化、审美化展现。

（三）促进音乐知识迁移的教学策略

1. 加强音乐基本原理的范畴性教学

"概括原理说"表明，两种学习间的迁移，主要是由于共同的原理造成的[①]。为促进原理的迁移，音乐教学中（主要是陈述性知识）应要求学生领域性地、范畴性地理解基本原理，这是非常重要的。为此，音乐教学应采取以下策略：给予恰当的同范畴的学习内容或练习，使学生充分掌握并达到对某一音乐知识的领域归属感；通过练习使学生在充分理解原理的基础上，归纳、总结、概括出同一音乐问题的范畴性特点。传统音乐教学中教师对音乐基本原理的范畴性强调不够，是导致学生音乐技能突出，音乐文化缺失的主要原因之一。

2. 重视音乐知识和音乐方法之间的联结

"学习定势说"认为，有效的学习经验和方法对以后的学习有积极的影响。"为迁移而教"的重要策略就是让学生学会学习，总结自己有效的学习经验，掌握科学的学习方法。音乐教学中，教师既要善于讲授音乐知识，又要主动把音乐学习方法教给学生，并要善于指导、启发学生自己总结经验，探索适合自己的学习方式、方法，这样就可以促进音乐知识和学习方法之间的迁移。

3. 创设与应用情境相似的学习情境

音乐学习情境与日后音乐知识应用的情境越相似，越有助于音乐知识的迁移，尤其是技能的迁移。为此，音乐教学中教师在进行教学情境设计时，要尽量为学生设置与实际音乐活动情况相似的情境。这种情境包括时间、空间和场景等因素，如音乐表演中的"舞台适应"就是音乐学习情境对知识迁移影响的实例。

[①] 张大均.教学心理学.西南师范大学出版社，1997：252-253.

第十二章 音乐动作技能的形成

请你思考

- 条件刺激对音乐动作技能的现实意义是什么？
- 音乐动作技能的形成有哪些阶段？这些阶段对音乐教学具有什么启示？
- 经动作技能形成的理论对音乐技能具有什么影响？

第一节 关于音乐动作技能的相关理论

音乐符号要成为音乐音响的现实，离不开音乐表演的动作技能。动作技能又被称之为运动技能或操作技能。克伦巴赫（J. Cronbach）认为，动作技能是习得的，能相当精确地执行而且对其组成的动作很少或不需要有意识地注意的一种操作。沃尔佛克（A. Woolfolk）将动作技能定义为"完成动作所需要的一系列身体的姿势和进行那些运动的能力"[1]。加涅认为，动作技能是协调动作的能力，与动作的选择有关，或者与动作的顺序有关。我国的传统动作技能概念来自苏联，认为动作技能是依靠肌肉骨骼与相应的神经系统活动实现的活动方式。我国有些教育心理学家把动作技能定义为"在练习的基础上形成的，按某种规则或程序顺利完成身体协调任务的能力"[2]。因此可以说，动作技能是指学习者在一定操作程序的要求下，通过练习而逐渐熟悉并掌握，从而顺利完成某种肢体协调任务的能力。动作技能的本质必须是成套实际动作并按一定关系组织起来，即动作的连锁化，也就是说动作一经形成，只要动作刺激一出现，就能自动地完成一系列的动作反应过程，表现出迅速、准确、协调、流畅、娴熟的特点。

狭义的音乐动作技能就是操作音乐的技能，主要包括演奏或演唱的能力；广义的音乐动作技能则包括与音乐有关的所有能力，如感受、辨别、记忆、创造和表达

[1] 莫雷. 教育心理学. 教育科学出版社，2005，10：256.
[2] 陈飞飞. 认知心理学的起源. 2008科学教育硕博论坛简报：4.

音乐的能力。音乐技能的形成以掌握相关音乐知识为必要条件，对音乐知识的掌握不仅要掌握好陈述性知识，更为重要的是要掌握牢固的程序性知识。学习者对音乐程序性知识掌握越牢固，越有助于音乐动作技能的形成，与此同时音乐动作技能一旦形成对新的程序性知识的掌握有促进作用。

从动作技能研究的成果来看，行为主义理论和认知理论是心理学家解释动作技能最具有代表性的两种理论。这两种理论的观点对音乐动作技能的研究具有重要影响。

一、行为理论

条件反射和操作反射是行为主义理论建立的基础。巴甫洛夫认为，动作技能是现行动作通过条件反射建立起暂时神经联系而变成后继动作的信号来实现的。苏联学者加加耶娃于1952年提出了动力定型的联结理论，该理论认为动作技能的形成是由低级到高级、由局部到整体、由初步掌握到成为熟练技巧的发展过程，也是不断练习、不断完善的过程[①]。

（一）条件刺激

条件刺激在生理学上指引起条件反射的刺激。条件反射就是原来不能引起某一反应的刺激，在通过一个学习过程后，就能把这个刺激与另一个能引起反应的刺激同时给予，使他们彼此建立起联系，即在条件刺激和无条件反应之间的联系。如幼儿学习钢琴，总是习惯于先看老师的每一个动作去模仿，老师的第一个动作是幼儿的第一个动作的刺激，老师的第二个动作是学生的第二个动作的刺激……当学生学会弹琴之后，只要弹下第一个音符，便可以连续地完成剩余的曲子。在这里弹第一个音符便成了学生后继动作的条件刺激。条件刺激在音乐技能训练的过程中主要以"模仿"的心理状态表现出来，因而传统的音乐动作技能教学"模仿"占了很大的比例。

（二）行为反应

行为反应是行为主义心理学的核心概念，因此刺激反应被行为主义心理学家斯金纳和赫尔用来解释人的行为，特别是重视用强化概念来说明有机体行为的塑造、保持与纠正。他们认为，先前的这种学习行为刺激因强化而建立的牢固联系完全决定了有机体的某种学习行为倾向。若有机体的某些活动产生了积极地结果，行为受到强化，那么有机体的反应就会增强，该行为再次重复，并逐渐巩固下来，成为其全部行为储备的一部分。同时，该活动由此获得了习惯强度，以后只要出现一定的环境刺激，活动便会自动再现。所以行为主义心理学家认为，形成一套刺激反应的相

① 莫雷. 教育心理学. 教育科学出版社，2005：260.

互联结系统就是动作技能形成的本质。如儿童学习弹钢琴，就必须学会一系列的肌肉反应动作。首先，下键前要摆好手型，然后确认下键的位置是否准确，还要控制好下键的力度与离键的时间，最后有意识有控制地弹奏曲目，如果最后环节上缺少强化物（即弹响了钢琴），儿童弹琴的行为就会发生消退，整个联结也将会随之消失。

（三）强化

条件反射是后天获得的，而形成条件反射的基本条件是非条件刺激与无关刺激在时间上的结合，这个过程称为强化。任何无关刺激与非条件刺激多次结合后，当无关刺激转化为条件刺激时，条件反射也就形成了。如果无关刺激（声音）与引起人身体运动的非条件刺激多次结合，则可形成防御运动条件反射。有的条件反射较复杂，它要求学习者完成一定的操作。如在学习吹管乐器初期，难以把握好吹出的气流，但有时由于偶然的气息运用恰当却能吹出较好的音色，如此重复多次，学习者要体会如何把握气息的技巧，把偶然现象变为必然现象。在此基础上进一步训练，这样多次训练强化后，才能吹出较好的音色。这种条件反射称为操作式条件反射。它的特点是，学习者必须通过自己的某种运动或操作才能得到强化。

强化的次数越多，条件反射就越巩固。条件刺激并不限于听觉刺激。一切有效刺激包括复合刺激、刺激物之间的关系及时间因素等只要跟无条件刺激在时间上结合（即强化），都可以成为条件刺激，形成条件反射。一种条件反射巩固后，再用另一个新刺激与条件反射相结合，还可以形成第二级条件反射。同样，还可以形成第三级条件反射。巴甫洛夫认为，消退是因为原先在皮质中可以产生兴奋过程的条件刺激现在变成了引起抑制过程的刺激，是兴奋向抑制的转化。这种抑制称为消退抑制。巴甫洛夫进一步指出，消退抑制是大脑皮质产生主动的抑制过程，而不是条件刺激和相应的反应之间的暂时联系已经消失或中断。消退发生的速度一般是条件反射愈巩固，消退速度就愈慢；条件反射愈不巩固，就愈容易消退。

可见强化在音乐动作技能的学习中是必不可少的。所有的练习都是建立在多次重复练习和强化的基础之上。在音乐技能学习期间的强化重复，并不只是重复两三次，而是需要多次的重复，尤其是在钢琴学习中的音阶、琶音，各种不同的经过句、织体结构组合等。杰出的音乐演奏家常常连续多次地强化重复同一个乐句。没有这种强化重复，就难以找到即将演奏的作品中所要求的关键技巧，难以巩固原先发现的一些重要因素，无法提高手指演奏的速度、灵敏度，无法产生熟练的技能；没有这些强化重复，也就无法达到演奏的准确程度。里赫德语说："我经常不止一次地重复，尽可能准确演练所有练习，然后接着重复。"[①]

但是，只有正确而合理的强化重复才能达到促进学习的目的，促使动作技能的

① 〔俄〕海·涅高兹. 论钢琴表演艺术. 人民音乐出版社，2004.

形成。钢琴家萨·法因贝格曾叹息地说:"有些演奏家主张,只要长时间和勤奋地练习,便可以通过各种手段达到最理想的完美技艺,从他们的工作实践中就可以发现,在几个世纪以来的钢琴教学中,存在着多少误区、多少不良传统和教学方法的局限性……人们开始迷信和迷恋多次重复法,而教师就像魔法师念咒语一样,认真地数着学生的弹奏次数。"[1]

二、认知理论

认知是认知心理学的核心概念。20世纪六七十年代以来,许多偏向于用认知的理论来解释动作技能学习的心理学家在承认动作本身是一系列刺激—反应联结的同时,更加强调动作技能的学习中要有感知、记忆、想象、思维等必不可少的认知成分的参与。

1971年加拿大心理学家亚当斯提出了闭环理论(the Loop Theory)。他认为知觉痕迹和记忆痕迹是动作技能学习的记忆形态基础。在练习中获得知觉痕迹起着参照的作用以完善动作;起选择和发动反应动作的则是记忆痕迹。1976年,动作技能形成的因式理论由舒密特(Schmidt)提出,他认为动作技能学习是一种结构关系,再现因式与再认因式是该理论假定的两种储存系统。由反应最初条件、动作参数、反应结果等几方面之间关系的储存信息构成了再现因式;而在预期的初始条件、情境结果和感觉序列等已经检验过的条件下发展形成的便是再认因式。在有了相应的动作经验后,学习者可通过动作结果的感觉序列控制反应动作。1982年,根据认知心理学的研究成果,纽维尔(Newell)和巴克雷(Barclay)又提出了因式的层次结构理论,他们认为,解释动作技能掌握的过程可通过不同概括水平的因式组成的有层次的结构从理论角度来解释,心理练习和观察学习实际上是在表征水平上获得相应的因式。

1968年,韦尔福德(Welford)根据信息加工观点,提出了用动作技能形成模型来说明动作技能形成的理论[2]。他将该模型分为三个连续的阶段,感觉接受阶段,知觉到运动的转换阶段,效应器阶段。我国教育心理学界倾向于用这种理论来解释动作技能的形成过程。从音乐学科的特点来看,用认知理论解释音乐动作技能会加强音乐动作技能形成中的主观因素和强化音乐动作技能形成的主动性,参见图12-1。

[1] 樊慰慈. 飞跃高加索的琴韵:俄罗斯钢琴演奏乐派的历史传承. 人民音乐出版社,2005.
[2] 黄希庭. 心理学导论. 北京:人民教育出版社,1980:602.

图 12-1 动作技能的形成模型

（一）感觉接受阶段

这一阶段学习者主要面临在一定时间内输入信息量多少的问题。以学习钢琴为例，信息量超载，难度过大，会造成学习者负担过重，无法处理超难度的负荷而打击了学习者的信心和积极性，严重的则会使其产生厌学情绪。若信息量贫乏，难度不够，就会削弱学习者的积极性，从而降低音乐练习的动机，使原本可以短时间完成的曲目滞后完成，严重的会在以后的学习中减慢学习者的进步程度。因此学习者务必要通过知觉有选择性的对信息加以注意，这样才能把相关的重要信息储存在短期记忆中。从认知理论的角度看，音乐动作技能的练习都是在大脑支配下的运动。信息进入大脑皮层，中央前回区域将发动所需的骨骼、筋腱、肌肉等引起一系列的行为。这种行为引起的运动程序是多种感觉机能进行联合活动的结果。

（二）知觉到运动的转换阶段

该阶段有双重的意义：一要注意对感觉信息的输入作出反应，二要注意激起效应器的活动。在这一模式中，主体作出的决定和信号的传递直接决定了反应。认知理论认为，通过学习、训练使学习者的已有动作和新学动作间达到同化与融合，从而缩短其反应，这便是技能的学习。而效应器的活动能够通过提供反馈，从而进一步矫正或加强反应，把经过长期练习而形成的运动程序图式储存在长期记忆中为目的。处于这一阶段时，音乐动作技能的形成应在明确的练习目标和正确的方法指导下进行大量的练习，从而巩固技能。

（三）效应器阶段

神经纤维末梢及其所支配的肌肉或腺体一起称为效应器。这种从中枢神经向周围发出的传出神经纤维，终止于骨骼肌或内脏的平滑肌或腺体，支配肌肉或腺体的活动。当完成由知觉到运动的转换后，大脑发出的神经冲动会沿着运动神经纤维传到相应的效应器官，从而产生动作。同时，动作的进行将会受到反馈的调节，形成一个反应环路。如钢琴学习者有一定基础之后，能自如地把如何弹奏的知识与实

际的弹奏相结合，同时还能自己受到琴声反馈的调节辨别音色、力度，以修正演奏的动作技能使弹奏技巧趋于完善。

虽然韦尔福德在动作技能的形成模型中把动作技能的形成划分为三个阶段，但现实过程中三个阶段是一个统一的整体。所以在音乐动作技能的形成中，音乐学习者必须理解与音乐技能相关的知识、性质、功用，用已学知识为铺垫与当前任务相结合，把预期与假设解决的问题所需要的反应与教师的标准反应进行分析比较，找出误差与原因，采取正确的对策监控，调节自己的反应。在音乐技能学习到后期，特别是表演方面的动作水平要求越高，越需要学习者有较高水平的认知。

第二节　音乐动作技能形成的过程

一、音乐动作技能形成的标志

音乐动作技能形成的标志就是能够熟练操作。熟练操作的程度可以借助专门仪器和设备来测量人们完成动作的速度性、准确性、协调性、反应时间、应变性等指标。同时也可以通过熟练程度操作反应的特征来衡量。从演奏实践者的观点出发，技能就是自如掌握和运用各种不同的演奏方法克服所演奏的音乐作品中的各种难点的能力。这里是指动作已能够达到较高速度、准确度、流畅灵活自如，且很少或不必有意识注意动作组成成分的状态。音乐动作技能形成一般表现为：音乐技能活动结构形成完整的动作系统，多余动作的紧张状态逐渐消失，练习的目的是加强对动作的控制与自我完善，以及活动速度与品质的提高。总的说来，音乐动作技能需要经过长时间的练习，孤立的动作才能联合起来组成一个完整的自动化系统。这个完整的自动化系统主要有以下特征。

（一）动作自动化

在音乐动作技能形成初期，每个动作都是受意识支配的。学习者总是一门心思地做好每一个动作，全神贯注地做完一个动作，再小心翼翼地去做另一个动作，很难离开意识的控制；否则，动作就会出现错误或停顿。同时，在音乐动作技能形成初期由于各个局部的动作无法连接起来，还会出现动作之间互相干扰的问题，常常出现完成上一个动作就忘记下一个动作的现象，有时还会产生一些与学习音乐的技能无关的多余动作，甚至出现精神紧张、忙乱、活动效率低、易于疲劳的情况。只有经过长时间多次反复正确的练习之后，许多局部动作逐渐地联合为一个完整的动作系统，动作间的干扰现象与多余动作才会慢慢减少，直至最后消失。这样动作的训练逐渐变得省力、自然灵活，技能的效率逐渐提高，精神也较为放松而不易出现过度疲劳现象，逐步达到动作准确、协调、连贯、完善的自动化状态。所以一旦动

作达到熟练并准确无误时,意识的控制就被自动化所取代。

(二) 能利用细微线索

音乐技能的掌握尚未成熟时,学习者仅能对一些显而易见的线索发生反应,并常常需要老师的提醒才能发现问题或自我能发现较明显的错误。处于这一阶段的学习者往往只能凭借视觉来直接控制和调节自己的动作,在有限的视觉观察下,学习者不可能觉察到自己动作的全面情况。只有在经过反复练习之后,学习者才能觉察到自己动作的细微差别,仅凭视觉上细微的线索或听觉上的微小差别就能调整与改进自己的动作,作出恰如其分的反应并作到自我修正与完善。如开始学习拉手风琴时,练习者需要眼睛看着键盘,凭借视觉来直接控制和调节自己的动作;经过长时间的练习之后,演奏动作基本接近自动化,对视觉控制慢慢减弱,此时就能利用听觉上细微差别,敏锐地判定手触键盘的准确位置与拉开风箱的速度和力度等因素,从而自如地演奏。

现代心理科学研究认为[①],内心想象的原则是通过一定的方法才构成一定的心理能量,这种心理能量随后变成体力能量。只有经过长期的音乐技能练习才能形成"具有听力的手",这种"具有听力的手"是演奏者为表达自己内心想象充分准备练习后的结果,它能通过必要的动作和手段来表现演奏者的音乐构思,它利用细微线索调整与改进自己的动作。正如俄罗斯心理学家津琴科在戈尔杰耶娃的《演奏行为实验心理学》一书前言中指出:"在作技术和技巧练习时,要从内心看到动作形象及其轮廓,形象所具有的动力特点比动作技能因素更多。"

(三) 动觉反馈作用加强

音乐动作技能的反馈包括两类:一是外部反馈,就是对音乐演奏结果的知悉;二是内部反馈,通过以肌肉活动本身的动觉刺激的形式呈现出来。在音乐技能学习的初期,内、外两方面的反馈都是必要的,而来自外部的视觉反馈尤为重要。学习者主要依据外部极为有限的视觉反馈对自己的音乐技能动作进行调节,而在经过练习之后学习者在运动分析器与视觉分析器之间形成了联系,同时还在运动分析器内部也形成了联系。于是视觉控制慢慢减弱,动觉控制慢慢增强而处于主导地位。在音乐动作技能的熟练期,学习者操作或调节自己的动作就主要是依据内部的动觉反馈了。希金斯的研究表明,熟练地专家可以在肌肉信号到来前便能预料到它给自己肌肉发出的不正确指令,在错误发生之前终止这一指令。正如《黄帝内经》所说:"圣人治未病不治已病",参见图12-2。

① 〔俄〕维戈茨基著,周新译. 艺术心理学. 上海文艺出版社,1985.

图 12-2　反射条件系统①

这就是音乐技能训练过程中经常提到的"大脑的工作应该走在手的前面"②，进行"超前意识"演奏。即事先有意识地想到音乐作品在技能展示中将要出现的技术难点、技巧结构上的变化、特殊指法等方面，并使双手提前做好准备。但是初学键盘乐器的学习者在弹奏中眼睛往往是死死地盯着键盘，如果视线一脱离键盘，便找不到下一个音下键的位置，这时对弹奏行动的控制主要是依靠视觉反馈。熟练的人在弹奏乐曲时很少用眼睛直盯着键盘，而是凭借动觉感觉控制就能准确地弹奏，即使偶尔弹错音，也很快就有动觉反馈发生。

外在的视觉反馈减弱与动作感觉反馈增强，在音乐技能的训练中具有如下特征。其一，运动感觉反馈增强可以让动作加快，并且可以使学习者把更多的精力放在活动的其他环节。若弹奏钢琴时学习者一味地盯着曲谱与键盘，只用视觉注意外界发生的状态，那么必然在弹奏技巧以及情感的处理上减弱很多。其二，许多的熟练活动都必须凭借感觉器官的反馈来加以完成。如技艺娴熟者视奏曲谱时眼睛不只是盯着键盘与曲谱，而是运用动觉凭借肌肉和关节运动形态来调节，把握好下键的力度强弱，音乐音响与情感变化处理的关系等问题。

当动觉反馈作用增强到一定程度，学习者能够完成许多细小的，有时候甚至是肉眼难以看到的动作，会达到在演奏过程中轻松自如、自然而然地解决那些不断出现的技术难点的高水平阶段。当然音乐技能训练中这种动觉反馈阶段的出现需要经过长期的一丝不苟的技术练习方能达到，并且在训练过程中教师要适时提醒练习者将技能训练与内心的准备联系起来，将技术的动作特征与肌肉运动的感觉联系起来，为以后动作技能的动觉反馈创造条件。俄罗斯钢琴演奏学派奠基人海因里希·涅高兹不仅是一位非常卓越的音乐教育家，而且还是一位十分敏锐的音乐心理学家，他在分析和思考学生在演奏时出现的音响方面的"缺陷"时这样说道："在这种情况下我要求学生以非常慢的速度'一步一个脚印'地弹奏这个华彩段，并让他们认真注意，使自己的双手、手腕和肩胛一带必不可少的移位动作做得平稳，逐渐递进，不

① 朱治贤．心理学大词典．北京师范大学出版社，1989：243．
② 根纳季·齐平著，董茉莉、焦东建译．演奏者与技术．中央音乐学院出版社，2005：57．

出现丝毫停顿和最微小的戳键；主要的是让学生的手指'事先'做好准备，也就是说让每个手指重返注意（提前考虑好）、提前准备好弹奏他们需要的下面键。"①

（四）形成记忆图式

记忆图式就是指经过长期的练习而在长时记忆中形成一个关于动作的有组织的系统性知识。它能使操作完整而流畅地进行。拉斯罗的研究表明，当运动技能的熟练程度达到一定阶段时，人的头脑中就会产生动作的指导程序，并运用此程序来控制运动。如幼年的莫扎特曾用布盖住键盘一样能完整而流畅地弹奏曲子，说明在他的头脑中已形成了记忆的图式。

记忆图式在音乐技能训练过程中会起到控制技术动作速度特征和力度范畴，加强技能形成多种要素间联系的作用。如钢琴的弹奏技能中关键要素是如何将手臂、腰、指尖等要素的力量形成一个相互联系的整体。即如何运用重量使全臂的重量自然地落下，同时还要加上腰部和身体的力量将重量传送到手指尖上去，再通过键盘发出丰满圆润的声音。在这个力量传递的过程中不仅要依靠手指的支撑能力②，同时手指尖的指关节也是最重要的支撑点，当然掌关节、手腕都要帮助支撑手臂的重量；其中关键要素是手腕要有弹性，能起到承上启下的作用而不僵化，特别在弹奏双音、八度、和弦的时候，手腕更是要很好地配合；特别是要注意不同的音型手腕要用不同的动作，它转移动作和手臂的带动要将一个个音连贯地弹出来，使演奏自然、流畅。在弹奏连奏音型时，手腕不需要很强的反弹力，这时更强调手腕力量的横向传送。所有这些动作技能的形成只有当演奏者在内心形成了这一技能相互联系的记忆图式时，才能充分依靠手指尖不同的触键感和触键技术弹出最细腻、最有情感、最有内涵和最有意境的音乐音响。

（五）在不利条件下能维持正常操作水平

音乐技能形成过程中，在不利的条件下也能发挥出正常的操作水平，说明动作的熟练程度已达到了一个高峰。一般而言，越是熟练地动作越能够在外界情况变化或是面临紧急情况时维持正常的操作水平。如在《钢琴家》这部由真实人物改编的二战影片中，犹太籍钢琴家在滚滚炮火中，在那生死攸关的时刻，用废墟中劣质的钢琴仍旧能弹奏出悠扬而奋进的肖邦G小调《第一叙事曲》。可见在不利条件下能维持正常的音乐技能操作水平是检验音乐动作技能形成的重要标志。

二、音乐动作技能形成的阶段

音乐动作技能的形成同一般普遍的动作技能的形成相类似，也是通过领会、理

① 〔俄〕海·涅高兹．论钢琴演奏艺术．人民音乐出版社，1963：123.
② 应诗真．钢琴教学法．人民音乐出版社，2007：45.

解和大量练习逐步掌握音乐操作程序的过程。音乐动作技能的形成属于复杂技能的形成，一般要经历以下四个主要阶段：认知阶段、分解阶段、联系定位阶段和自动化阶段。在不同的阶段，学习者的学习重点和表现特征都各有不同。

（一）认知阶段

这一阶段的学习也称为知觉学习，学习重点是观察音乐技能动作反应的线索，即观察音乐动作的操作程序。认知阶段是任何动作技能学习的必经之路，这一阶段的学习可以在正式的学习场合下进行，也可以在非正式的场合下进行。不同类别的音乐技能学习，所经历的认知阶段时间长短也不相同。一般说来，音乐技能的认知阶段主要是教师讲解和示范该音乐技能完成的过程、要求和注意事项。学习者的主要心理资源是观察、理解并领会动作技能的基本要点，了解音乐技能的程序，进行初步的认知与定向，并在头脑中初步形成该音乐技能的完整映象。从信息加工的角度看，这一阶段技能学习者主要通过视觉、听觉把已接受的信息在头脑中初步加工，把动作的要点形成完整的动作映象储存于大脑记忆中，并以此为蓝本对以后的技能学习进行控制与调节。

从音乐动作技能的反应特征上看，认知阶段的主要任务是领会技能的基本要求、重点，掌握组成技能的局部动作。由于这一阶段学习者的注意范围比较狭小，又不能将全局与动作细节进行统观与控制，只能把注意力集中于个别动作上，这主要是由于新动作的生疏感和动作程序间未能形成有机联系而造成的。同时新动作和生活中所形成的习惯动作不相符合而发生矛盾，对新动作有一定的干扰而导致动作常发生错误。

从信息编码和提取的角度看，认知阶段主要对当前任务的知觉和对有关线索的编码，它决定了学习者认知的质量和学习的时间，对以后在长时记忆中依据线索提供相关现在任务的知觉信息是有很多帮助的，并能从长时记忆中激活检索提取先前有关信息。

从知识与技能的关系角度看，音乐技能的认知阶段不仅要对音乐动作技能本身的特征有所认知，也要对音乐作品的文化背景知识有所了解，包括作者、作品创作的年代、作品产生时的社会背景、作品的主题、风格、创作意图等。当有了一定的音乐素养和文化积淀之后，就可以对作品进行深入分析，了解作品的曲式结构、内在发展逻辑、旋律特点、主题性质、发展手法、和声、复调等。这样的知识储备和分析对学习者正确把握音乐技能背后的音乐形象具有十分重要的意义，参见图12-3。

图 12-3 音乐动作技能的心理过程的模式图①

（二）分解阶段

由于学习者初学某种音乐动作技能时注意的范围狭小，且不善于注意分配与转移，学习往往只能掌握技能的局部动作，而这些动作是孤立的，因此教师应在学生初学阶段把整套动作分解成若干局部动作，让学习者初步尝试逐一学习一个又一个的分解动作而非整个动作系统。但应注意动作的分解练习要与动作的连贯练习交替进行，不能单独在分解阶段停留过长的时间。因为虽然分解后的动作较简单并易于掌握，但这样存在的问题是前后动作交替和过渡上比较困难。长期停留在分解动作的练习容易出现注意力分散，一旦进行动作的连贯性练习时会出现精神紧张、动作忙乱、表情呆板、姿势不协调、动作顾此失彼等现象；有些音乐技能学习者还常表现出全身肌肉紧张、僵硬、动作过度缓慢且连贯性差等情况。

另外，音乐动作技能分解阶段应注意避免可能会发生的"逆向迁移"② 现象。即新的学习内容对旧的内容产生一定的负面影响。

（三）联系定位阶段

联系定位阶段的特征是把局部动作综合成为更大的单位，从认知方面转向动作方面，最后形成一个连贯的初步动作系统的阶段。正如加涅所说"必须建立动作连锁"③。联系定位阶段的重点是让适当的刺激与反应形成联系，因而固定下来使整套动作连为整体，从而形成固定程序的反应系统。

在前两个阶段的基础上，学习者通过大量的实际练习，获得了来自效应器官活动的反馈信息，有助于动作的联系与调节，也有助于原有的动作印象得到进一步充实与完善。当反复练习后，视听分析器与动作分析器间及动作分析器的动觉细胞和运动细胞间会形成暂时的联系系统，并经联系而逐步巩固，也就有了"动力定型"④。一旦形成了动力定型，连锁动作反应就能由起始动作信号所引起，并一个动作接一个动作的完成，让所有的动作程序的实现变得更加容易，从而达到自动化的转换形成动作系统。

① 郭德俊. 教育心理学概论. 警官教育出版社，1998.
② 童师柳. 论学习迁移理论对音乐技能训练的价值. 人民音乐，62-66.
③ 沈德立. 发展与教育心理学. 辽宁大学出版社，1999：356.
④ 王丕. 学校教育心理学. 河南大学出版社，1988：185.

练习定位阶段已开始将局部动作形成联系，但各个动作间的联系仍不够紧密与协调，在实现动作转换时，时常会出现短暂的停顿现象。学习者集中注意作出一个动作反应，再注意作出另一个动作，这样反复地交替进行不同的动作，交替逐渐加快，音乐动作就能在结构的层次上不断地增加，水平不断提高，就形成了整体的协同动作。动作间的相互矛盾与干扰趋于减少，多余动作趋向消失。在音乐动作技能即将形成之际，客体刺激与动作反应之间的联系加固，并减少过去经验中习惯的干扰以及局部的动作之间的相互干扰，缩短动作的反应时间，学习者发现错误的能力也有所增强。学习钢琴到了这一阶段，左右手的配合有一定的提高，能把握一些较为简单的处理，手指的控制也有所增强。

在联系定位阶段，视觉的控制作用逐渐减弱，而肌体运动感觉的自控作用逐步提高并发挥其特殊功能，同时也能够运用来自外部情况的外部反馈信息与来自效应器官肌肉的内部反馈信息来调节主体自身的动作。学习者发现和矫正错误动作的能力增强，形成连续的初步动作系统。

在练习定位阶段，学习者应注意在已有技能和即将要学习的音乐技能之间建造一座官能和动作记忆的"桥梁"，称之为"记忆锚"[1]。"记忆锚"的特点是它能让学习者对已学技能进行回忆，同时又能有一定的新鲜刺激度。如练习难度适中的练习曲就是为顺利完成较高难度的乐曲作了准备，经过一段时间的训练，学习者就可以逐渐将已经掌握的经验和音乐动作技能通过官能与动作的回忆、强化与再学习，形成新的技术基础。这样当他再向更新材料、更高难度的技术方向进行努力时，前一次的"已有经验与难度到新经验"的学习经历，就会成为新一轮的学习基础，新技术的掌握就从概括性的难度具体化为对原有材料的回忆、强化并扩充的过程，从而在某种程度上降低了即将要学习的音乐技能的学习难度。

(四) 自动化阶段

自动化阶段是动作的协调和技能完善的阶段，也是音乐动作技能形成的最后阶段。这一阶段音乐的动作技能逐渐脱离意识的直接控制而走上"自动化"，或者说动作技能受"半意识性"控制。在这一阶段教师应提醒学生注意不要人为地、刻意地用纯粹的意识直接控制每个动作，那样就可能对这些动作的"自动化"起破坏作用，出现适得其反的效果。因此在这一阶段表演者有效地将"半意识性"与"意识性"有机地结合起来，在"半意识性"的进行中加入"意识性"的思维，但不能用"纯意识性"的状态去控制整体"半意识性"的行为，二者的结合一定要适度[2]。

自动化阶段各个局部动作联合成为一个完整的自动化的动作系统，成为一个有机整体而固定下来。其中各个动作相互协调是整套动作能按照准确的顺序以连锁反

[1] 童师柳. 论学习迁移理论对音乐技能训练的价值. 人民音乐：62.
[2] 韩洋. 浅谈音乐的表演艺术. 西北成人教育学报，2004 (3)：65.

应的方式实现，并变得越来越自动化的关键。如技艺精湛的钢琴家在完成钢琴作品时，每个音的下键、离键、触键以及情感处理会极为精细与近乎完美，从力度的轻重到风格的把握一气呵成，达到高速、轻松、精确、连贯、流畅地演奏。此时音乐技能已从其大脑的高级中枢控制转向了较低中枢控制，意识的调节作用已大大降低，而肌肉感觉的作用占主导地位，视觉对动作的控制作用进一步减弱，注意范围扩大，并能根据情况变化灵活、准确、迅速地完成动作，整套动作如泉水涌现。但是音乐技能的成熟是无止境的。杰出的俄罗斯钢琴家和教育家法因贝格曾经写道："艺术的完善是没有止境的，其中每一个技艺台阶都能带来崭新的、广阔的演奏艺术前景。"①

当掌握的音乐演奏技术越多，这些音乐技能的范围越宽广，适合于各种演奏活动的技能就越灵活。著名青年钢琴家李云迪在技艺炉火纯青的时候说道："对于钢琴演奏，整体意义上来讲都是建立在'歌唱性'上，应该说这是所有音乐最基本的元素。同时，'呼吸'好比朗诵或者唱歌，强调气息、语速、节奏，把握情感和冲突等，钢琴演奏也是一样。此外需要强调的还有速度，速度与乐曲诠释有着牢不可分的关系，不论在古典作品或现代作品中，那些构成乐曲完整性或对比性的音乐素材，都是决定乐曲速度应缓应急的重要因素。决定一个适当的节奏，是诠释者在判定乐曲速度时所要作出的努力。"② 只有当音乐动作技能形成到这样炉火纯青的程度，才能做到"张弛适度"，"松而不散，紧而不僵"。正如著名钢琴家伊丽莎白·卡兰德所说："只有抛掉一切个人的因素才能客观，而客观才能完全像原来的作曲家的心灵流露出来的那样清晰地把作品传递给观众。"③

音乐动作技能是分阶段形成的，每个阶段具有各自的特点，同时又具有相互的联系，不可以截然分开、相互孤立，每个阶段间应紧密相连、相互渗透。

三、音乐技能形成过程中几种发展趋势

在音乐学习中，练习是动作技能赖以形成的基本条件。不同的音乐动作技能通过练习可以得到不同的练习曲线，尽管各种音乐技能形成的进程不尽相同，但一般具有以下五种发展趋势。

（一）随着练习成绩逐步提高

这种趋势表现在速度加快和准确性提高。速度加快的具体表现为单位时间内完成的工作量有所增加，或是每次练习所需时间减少；准确性的提高具体表现为每次练习的错误减少。练习成绩随练习进程而逐步提高的趋势具体又体现为以下三种表现。

① 焦东建，董茉莉．戈登威泽谈钢琴表演艺术．钢琴艺术，2008（1）．
② 李音，易运文．中国钢琴神话—李云迪．广东省出版集团．花城出版社，2007：5.
③ 苏春敏．漫谈音乐表演者的心理素质训练．人民音乐，1997；12.

1. 练习的进步先快后慢

多数情况下，音乐技能在练习初期成绩提高较快，其主要原因有二。一是在练习开始时，音乐技能中的某些动作成分可以利用原有的经验。但随着利用原有经验的逐步减少，建立新联系的需要逐渐增加，这时出现在练习中的困难就越来越多，有时候任何一点新的改进都需要改进新的动作练习，并且要用较大的努力才能够达到预期目的，所以成绩提高逐渐变慢了。二是有些技能可以分解为几个简单的动作进行练习，比较容易学习，所以在练习初期简单动作练习成绩进步较快；而在练习后期，主要是达到各个动作之间的协调，而这种协调又不是若干个别动作的简单总和，比起简单动作要复杂得多，也困难得多，所以成绩提高较慢。另外，学习者在某些音乐技能的学习初期兴趣比较浓厚，情绪比较饱满，练习也比较认真，这也是成绩进步先快后慢的原因之一。

2. 练习的进步先慢后快

在少数情况下，练习初期的进步会比较缓慢，以后逐渐加快。如手风琴动作技能练习的第一阶段，学习者需要掌握有关的基础知识和基本技能，记牢键盘和贝斯的位置以及拉风箱的技巧，由于先前工作比较繁琐，所以进步会比较慢。但在练习一个阶段之后，由于掌握了有关的基础知识和基本技能，成绩进步也就快了。学习这样的音乐技能时，加强基础知识相关的基本技能训练极为重要。

3. 练习的进步速度前后比较一致

这是一种比较少有的情况，练习进步的速度前后没有明显的区别。任何练习成绩的进步情况都不是直线进行的，总是会有起有伏呈波浪式前进，这里的前后比较一致只是指没有大幅度速度变化。

（二）随着练习成绩出现起伏

在技能练习的过程中，练习成绩也会出现进步时快时慢的起伏现象。造成练习成绩起伏的原因主要有：第一，客观外部条件环境的变化，如练习条件与训练方式的改变；第二，学习者内部主观条件状态的变化，身体状态不好，消极情绪，注意力涣散，缺乏兴趣和动机等。只有努力克服这一系列的消极因素，自觉地提高练习的积极性，暂时的停滞才会消除，练习成绩才会逐步上升。

（三）随着练习成绩相对稳定

在音乐动作技能发展到最后阶段，会出现练习成绩相对稳定的继续提高，这通常被称之为音乐动作技能发展的极限。从人的生理素质和机能来看，每个人掌握某种技能都有一定的发展限度。动作技能之所以有生理限度，那是因为动作是身体的机能反应，是通过骨骼、肌肉的运动来实现的。身体有其固定的物质结构，动作的准确性、速度、灵活性不能超过身体的物质结构允许的限度。但是在实际生活中，真正达到生理限度的情况微乎其微，所以动作技能发展的"极限"只是相对的，提

高技能的潜力具有很大的空间。

（四）练习的个别差异

虽然各种音乐动作技能的发展都遵循技能发展的总规律，但由于音乐技能的复杂程度的不同，学习者的知识经验、人格特征、练习态度、练习方法、主观努力、日常习惯、学习能力等存在差异，因此在练习曲线上也就有明显的个别差异。从音乐动作技能学习的速度和质量上看，可以概括为四种类型：速度较快，错误很少；速度较快，错误较多；速度较慢，错误较少；速度较慢，错误较多。

（五）练习的高原现象

高原期现象是指在结构比较复杂的音乐动作技能形成过程中，练习到一定时期会出现成绩暂时停顿甚至出现倒退的现象。

第三节 音乐动作技能的培养

当门德尔松用钢琴曲代替书信寄给家人表达自己的心境时，他说道："人们常常埋怨说，音乐太含糊，耳边听着脑子却不清楚该想些什么；反之，语言是人人都能理解的。但对于我，情况却是恰恰相反，不仅是就一段谈话而言，即使是只言片语也是这样。语言在我看来是含混的，模糊的，容易误解的；而真正的音乐却能将千百种美好的事物灌注心田，胜过千言万语……"[1] 可见在门德尔松看来，在音乐高超的技能下形成的音乐音响所表达的情感和意义远远超越了语言表达，音乐已经成了门德尔松思维的一部分。那么怎样在音乐教育中让更多的音乐技能的学习者达到用音乐来进行思维和交流呢？这就涉及音乐动作技能培养的问题。

音乐动作技能可以通过分阶段，采取相应教学措施进行有目的、有指导、有计划的培养。"如果说，正规学校教育的形成标志着第一次教育革命的开端，那么，以认知学徒模式改造现行学校教育，则意味着人类有史以来的第二次教育革命已拉开了序幕。"[2] 认知学徒制的教育理念对于音乐动作技能教学尤为重要。认知学徒制是情境认知理论的一种新型的典范教学模式，是 20 世纪 80 年代由柯林斯（Collins）、布朗（Brown）和纽曼（Newman）首先提出，它是指"通过允许学生获取、开发和利用真实领域中的活动工具的方法，来支持学生在某一领域中的学习"，"学徒制"概念强调经验活动在学习中的重要性并突出学习内在固有的、依存于背景的、情境的和文化适应的本质[3]。认知学徒制和传统的学校说教式教学有很大区别，其注重

[1] 萨姆·摩根斯坦. 作曲家论音乐. 人民音乐出版社，1986：77-78.
[2] 高文. 以认知学徒模式改造现行学校教育——迎接人类有史以来的第二次教育革命. 外国教育资料，2000（6）.
[3] 高文. 教学模式论. 上海教育出版社，2002：344.

认知与元认知技能的经验学习，强调学习的情境性，真正地实现了"在做中学"、"知行合一"。因此它"将传统学徒制方法中的核心技术与学校教育相结合，以培养学生的认知技能，即专家实践所需的思维、问题求解和处理复杂任务的能力"①。这在很大程度上超越了传统学校技能教学中的说教式教学方式，让学习者获得认知与元认知，"知其然"也"知其所以然"，成为有丰富理论知识底蕴且与现实密切结合的"艺术家"。可见认知学徒制核心教育理念是对"学习情境"的关注。从这一理论对音乐动作技能的启示，我们认为音乐动作技能的培养首先应创设音乐动作技能的学习情境。

一、创设音乐动作技能的学习情境

情境是指"一个人在进行某种行动时所处的社会环境，是人们社会行为产生的具体条件"②。情境可分为三类：真实情境、想象情境和暗含情境。可见，情境可以是虚拟的、真实的，也可以是源于学校与课堂的功能性，社会的自然性及日常生活的现实性。基于人脑认知研究成果的情境认知范型，近年来该理论越来越得到教育学界的重视与推广。该理论中的情境认知隐喻理论认为"学习是知识的建构，不是把知识作为心理内部的表征，而是把知识视为个人和社会或物理情境之间联系的属性以及互动的产物"③。

（一）诱发练习动机

学习者在学习某种音乐动作技能之前必须要理解学习任务的性质与学习的情境，这样才能做到有的放矢。特别是从人生、社会、文化、艺术的角度去认识和理解音乐动作技能的深刻含义。正如傅雷写给其子女的书信中所说："第一做人，第二做艺术家，第三做音乐家，最后才是钢琴家。"当代的钢琴家刘诗昆也认为："技术和音乐是学琴的两个方面，技术训练虽然很重要，但更重要的是如何用音乐吸引孩子，而不是枯燥地进行手指训练。"④所以教师在教授学生学习某种音乐技能时应该使学习者意识到学习这种音乐动作技能的现实意义与重要性；同时还可以从宏观上站在社会意义的角度，让学习者知道学习好音乐的动作技能不仅可以陶冶个人的情操，还能提高国民整体音乐素质修养。从微观上讲，让学习者明白音乐是情感生活的一种表达，如同说话的言辞一样，应该是与人的生活息息相关的。正如美国符号论美学家苏珊·朗格在《情感与形式》一书中这样写道："我们叫做'音乐'的音调结构，与人类的情感形式——增强与减弱、流动与休止、冲突与解决，以及加速、抑

① 杨素君，张琦．论情景学习视域中的认知学徒制．现代远程教育研究，2005（4）．
② 高文．教学模式论．上海教育出版社，2002：前言．
③ 高文．情境学习与情境认知．教育发展研究，2001（8）：89.
④ 傅敏．傅雷家书．辽宁教育出版社，2004.

制、极度兴奋、平缓和微妙的激发,梦的消失等形式——在逻辑上有着惊人的一致。这种一致恐怕不是单纯的喜悦与悲伤,而是与二者或其中之一在深刻程度上,在生命感觉到的一切事物的强度、简洁和永恒流动中的一致。这是一种感觉的样式或是逻辑形式。音乐的样式正是用纯粹的、精确的声音和寂静组成的相同形式。音乐是情感生活的音调摹写。"①

从音乐艺术的特性来看,所有音乐技能的学习都是一种抒情艺术,"情真"才能"意切"。这是由于音乐能够以特别充分、确切、完全、生动的方式表现人的情感。早在两千多年以前,我国的《乐记》就已提出"凡音之起,由人心生也"的看法,并描述了音乐是以怎样不同的声音表达出哀心、乐心、喜心、怒心、敬心、爱心六种人的不同心情。西方历史上,感情论音乐美学最重要的代表人物黑格尔在他的《美学》一书中,反复强调音乐的内容是情感的表现,认为只有情感才是音乐所要据为己有的领域。钢琴演奏家傅聪对这一点很有体会:"表达一件作品,主要是传达作者的思想感情,既要忠实,又要生动。为了忠实,就是彻底认识原作者的精神,掌握他的风格,熟悉他的口吻、辞藻和他的习惯用语。为了生动,就得讲究表达的方式、技巧和效果。而最重要的是真实、真诚、自然,不能有半点儿勉强或是做作。搔首弄姿决不是艺术,自作解人的谎语更不是艺术。"②

当学习者知道音乐技能练习关于个体、社会、情感、艺术等方面的意义和作用时,便能激发学习者强烈的学习动机,充分发挥其主观能动性,提高学习的自觉性,从而达到预期或比预期更高的练习目标。学习者练习动机的激发对音乐教师提出了严峻的挑战,特别是在人文素养方面教师要能"言传身教"。

(二) 明确练习目的

学习者明确学习该音乐动作技能的目的和要求是影响学习效率最重要的因素。学习目的明确、要求具体,可以充分调动学习者的学习热情与积极性,提高学习的主动性,使学生对这一音乐动作技能的学习时常处于意识控制之下,排除干扰,克服困难。与此同时,具体明确的学习要求、难度适宜的学习目标等都对提高学习效率有很大的促进作用。教师应向学习者明确提出这一音乐动作技能将要达到的目标、可能出现的困难和问题,并向学习者提出切合实际的期望,使学习者明确"做什么"与"怎么做",形成对自己的正确评价和自我认知,从而达到根据自我的能力与学习任务目标的关系调控学习的进程。著名钢琴演奏家里赫特说:"我从不把技术练习与艺术创作分割开来,因为二者是相互联系的。……在学习过程中,最重要的不是堆积知识,而是要对知识加以选择。"③ 所以,明确学习目的和技术练习是一种引人入

① 〔美〕苏珊·朗格. 情感与形式. 中国社会科学出版社,1986:36.
② 艾雨. 与傅聪谈音乐. 生活·读书·新知三联书店,1985:9.
③ 〔俄〕海·涅高兹. 论钢琴表演艺术. 人民音乐出版社,1963.

胜的而又富有创造性的学习。这种学习与基本的机械训练有所不同，与那种原始的死记硬背式的技能学习更不同。俄罗斯著名钢琴家雅科夫·扎克曾这样解释说，这种练习对他来说一点也不枯燥，如果从创造性地对待事业的角度出发，这种练习比演奏某部音乐作品似乎更有意义。没有表演技巧，艺术表现就无从谈起，但脱离了艺术表现，表演技巧也就失去了存在价值。要明确学习目标，端正学习态度，不可只看技术而不看艺术，艺术在某一层面上更重于技术。巴赫提倡："完美的表演是由什么构成的呢？是由能力构成的，就是通过演唱或演奏使人的耳朵能够领会到作品的真实内容和真挚感情。"同时，他批评那些炫技派专家："他们精湛的演奏确实使我赞叹不已，但是激发不了我们的感情。他们制服了我们的听觉，但满足不了我们的听觉。"

但是在现实的音乐技能训练中，许多学习者不明确音乐技能学习的目的和练习的意义，当他们在学习和练习音阶、琶音或者是织体组合时，并非发自内心而是一种"机械的练习"，是令人难以忍受的单调和枯燥的练习。格里戈里·科甘曾做过这样的描述："有的学生只是简单地、连续多次地重复弹奏熟练了的音乐作品或其中的某些片段；另一部分学生慢慢地'死记硬背'某些乐曲或其中的难点，他们用 forte 弹奏这些片段，手指高高地抬起，有时还用各种不同的重音和不同的节奏来练习。"① 这种不明确学习目的的技能练习会使学习者思想分散、精力不集中，对音乐技能的情感性掌握和人格的形成具有较大的负面影响。

在明确音乐技能学习目标的同时，学习者应该不断扩大和丰富自己与音乐技能学习相关的人生积累，随时注意观察和体验各种生动的自然景色和生活画面，各种人物的形象和情感特征，尤其要善于捕捉那些最激动人心，最富于诗情画意的生活场景。音乐是一种文化，音乐表演所必需的技能从本质上讲也是一种文化，因为技能的高级形式就是艺术，而艺术本身就是文化的存在方式之一。因此，熟悉和了解各类文化会成为音乐艺术表演者技能获得不可缺少的文化修养。特别是应让学生多听著名演奏家演奏的名曲，在长期的音乐欣赏中积累音乐作品，在大脑中储存大量的音乐技能信息和良好的"听觉感性样式"，才能在演奏技能中及时相应地注入自己对音乐作品的认识和理解，赋予作品极富想象力的思维空间，准确地判断乐曲内容所需要的情感，从而通过音乐技能把乐曲完美地演奏出来。

（三）把握练习过程

正确的把握、调控学习过程在学习音乐动作技能中起着重要的作用。它是有计划、有步骤地学习音乐动作技能的关键因素。根据音乐动作技能形成过程的规律，练习的时候应循序渐进，先易后难。不论是教师还是学习者本身，都应对学习过程

① 〔俄〕海·涅高兹. 论钢琴表演艺术. 人民音乐出版社，1963.

的调控有足够的重视。正确掌握练习方法可以避免盲目的尝试，提高学习音乐动作技能的效果。

调控复杂、困难的音乐动作技能可以把它划分为若干较为简单、局部的成分，在掌握这些成分之后，再过渡到比较复杂而完整的活动。如要弹出完整的钢琴作品要先分出简单与复杂的部分，在对复杂部分的练习时要把复杂的音组简单化，分解练习，最后再合成。同时对作品的选择也尤为重要。一般说来，选择练习曲时至少应考虑到以下三点：第一要考虑到学习者系统的技术能力的积累，使其技术得到全面的训练；第二多让学习者接触不同作曲家的练习曲，由于它们的性质、风格、侧重面不同，可以让学习者获得更多方面的技术能力；第三应注意和所学乐曲的联系，使练习曲真正成为弹奏乐曲的技术准备。如德国钢琴家、作曲家约翰·克拉莫（J. B. Cramer）的练习曲手法简洁、篇幅较短、结构精致、织体清晰，技术训练较多样化，能同时注意训练左右手；英籍意大利作曲家、钢琴家穆齐欧·克列门蒂（Muzio Clementi）的练习曲难度较大、篇幅长，且要求动作迅速又没有间断；波兰籍钢琴家、作曲家、指挥家莫列兹·莫什科夫斯基（Moritz Moszkowski）的练习曲在技术上注重强弱变化，要求鲜明的坚强、渐弱、干净、清晰的音质，其中有流畅的连奏技术练习；特别要说的是奥地利钢琴教师和作曲家卡尔·车尔尼（Carl Czerny）的练习曲中有如歌的、富有表情的连奏，又有较大的渐弱、减弱效果，有比较多的华彩音型练习曲等。车尔尼的练习曲左右手分工明确，是学习钢琴动作技能必不可少的练习阶段。斯特拉文斯基在《我的一生大事记》中写道："我们开始先解放手指，弹了许多车尔尼的练习，它们不仅给我们带来了好处，也带来了真正的音乐享受。我一直敬仰车尔尼，他既是出色的教师，又是真正的音乐家。"[①]

在有计划的学习过程中，教师或学习者本身在技能的要求上必须要做到合理，不能一次提出过多或过高的要求，对于要求的设定要逐步根据实际情况而提高，重视学习质量并正确掌握学习进度。一般而言，在学习的初级阶段，必须严格要求练好基本功，绝不允许采取不准确的动作方式去进行学习，因为防止错误远远比纠正错误更为重要，也更容易做到。这时期，速度应当缓慢一些，在保证学习活动准确性的同时，也便于发现学习中存在的困难和错误，并及时给予克服和纠正。对于音乐作品选择的调控是教师应该着重注意的问题，这直接关系着学习者对知识的认知—分解—联系定位—自动化这一系列的学习过程。

传统的迁移理论中"形式训练说"[②]曾风行一时。认为特定的官能如记忆力、想象力、注意力等可以通过相当难度的特定训练来针对性地加以强化。这种理论认为孤立的、针对性很强的技术练习，可以在经过较长时间的重复后达到掌握特定技

① 应诗真. 钢琴教学法. 人民音乐出版社，2007：75.
② 童师柳. 论学习迁移理论对音乐技能训练的价值. 人民音乐，2008（10）.

术或提高具体某项技能指标。如针对性的练习对那些手指、手臂的某方面机能相对较弱的学生来说，具有一定的机能强化作用，但若为了求得更"扎实"、"速成"的学习效果，以缓慢且笨重僵硬的弹奏动作逐条反复练习，试图达到以慢求快、以笨重求得手指独立的效果，这样就是不可取的。盲目专注于形式训练的意图，经常是事倍功半的，毕竟练习是一回事，实际演奏则是另一回事，音乐作品所需的机能不会因为这种针对性的机械练习而立竿见影地提高起来。教师应当以所需技术为出发点，辅之以练习内容的多样化穿插，在目标明确的前提下，将新旧材料的差异度通过反复的记忆与比较，实现最大限度的关联并稳定下来。这样的形式训练，才是真正有意义的。

在掌控音乐技能训练的过程中，教师应注意调节练习的时间和练习的频率。钢琴教育家涅高兹曾经说："有多少钢琴音乐，也就有多少技术问题。"[1] 对于练习时间的调控，要做到练习快速与慢速相适宜，练习的时间与次数要合理。练习如果长时间停留在慢速上，会妨碍个别动作联结不完整，形成不了动作系统，使音乐动作技能难以形成。所以在练习过程中，应由较慢速度逐步加快到所要求速度。某种音乐动作技能的形成和保持是在有足够的练习时间与练习次数的基础上的。不仅是在音乐动作技能形成阶段需要反复练习，即使在该音乐动作技能形成之后，也要继续进行适当的练习，音乐动作技能才得以保持巩固。如果练习的时间和次数达不到所需要求，或者长时间的中断练习，音乐动作技能就难以形成。教学实践证明，在一定时间内做一次系统的复习性练习，有助于学习者的音乐动作技能的形成与巩固。但是，并不是练习的时间和次数越多越好，盲目的多练不仅不能提高质量，还容易产生消极情绪，对学习的效果也不会好。学习音乐动作技能中的练习应该本着长期性、循环往复、逐步提高的目的进行。

特别在基本技术练习和音乐作品方面，音乐教师要有明确的时间分配和比例安排。埃米尔·吉列尔斯和大多数音乐演奏大师都有固定的时间分配，也就是说他们为基本技术练习和正式演奏曲目的准备制定了时间分配比例。时间分配比例一定都要按自己的实际情况而制定，如何分配取决于学习者的天赋、年龄、演奏机能的状况等。更加重要的是，无论怎样的音乐技能技术练习，都不应该使学习者在练习过程中具有活力和富有诗意的情感受到限制，不应该使学习者感到身心劳瘁。

二、有效讲解和示范

培养音乐动作技能的一个中心环节是音乐动作的视觉形象与音乐动作的动觉表现的结合，并从由视觉控制转化为动觉控制。所以在音乐动作技能的学习中，有效的指导就成了必不可少的关键，结合音乐动作技能的特点进行讲解和示范对音乐动

[1] 〔俄〕海·涅高兹. 论钢琴演奏艺术. 人民音乐出版社, 1963: 97.

作技能的学习起着积极的作用。要运用娴熟的音乐动作技能出色地、艺术地呈现出一部音乐作品，传递出音乐的灵魂，教师应有效讲解与示范动作技能的特征和要领，培养学习者运用技能对作品再创造的主观能动性，对作品结构整体细致的分析能力，以及对作品情感处理的能力。

（一）讲解原理

讲解可以口头形式进行，也可以借助文字模型、草图进行，讲解的目的是突出音乐动作技能的要领，提高学习者对所学音乐动作技能的认识水平。"讲"要讲得生动活泼、通俗易懂。对于一些比较枯燥的音乐理论知识和音乐技能，教师要在讲的形式上有所突破，力求做到师生共同参与、方式生动活泼、方法浅显易懂。如学习者在练习弹奏琶音的技能时，作为教师应该给学习者讲解清楚琶音是和弦的分解，低音很重要，要弹得深厚一些。练习琶音时也可以用各种不同的音色来弹奏。当给学习者讲解如何弹奏练习曲时应注意如下四点：第一讲解每首练习曲的技术重点和难点，并逐步掌握这些技术，要分析练习曲的结构、段落、句法，使学生在音乐上、意境上、声音上清楚明白，不要将学习练习曲变成单纯的机械性训练；第二讲解慢练时，要突出慢练只是将音和音之间的间隙扩大，但在触键的一瞬间手指反应仍然是敏捷的；第三讲解速度问题时，说明可以用不同的速度来练习，也可以根据节拍器的速度加快，最后达到练习曲的速度，但是最重要的是要做到学习者心中有数，心中有节拍；第四讲解分手练习、分声部练习时，应注意先使一个声部或一只手弹奏得准确，甚至达到下意识的动作，再合上其他声部才能达到完美的效果。

音乐动作技能原理的讲解应注意"因材施教"。正如著名青年钢琴家李云迪的老师但昭义教授特别善于发现和研究每个学生的特点，对于李云迪的艺术特点他作了这样的评论："云迪对音乐有敏锐的直觉，并且非常专注投入，他技巧娴熟，极富乐感，既热情辉煌，又含蓄内在，使他的演奏很有吸引力和感染力。"[1] 只有当教师对学习者的心理特征注入大量观察和了解，才能很好的因材施教，才能要求学习者将个性与对作品的理解结合起来同时融入想象力，从而赋予作品内在的情感并不断启发学习者的艺术思维和创作能力，从而最终形成自己的风格。

音乐动作技能的学习是一个"创造性活动"，只靠简单的模仿和机械操作是不行的。教师必须使学生懂得在完善自己动作技能的同时，同样应该重视加强"心智技能"的培养，深入理解"心灵才能手巧"的道理。也就是说，教师的基本责任不仅在于把正确的观念告诉学生，更重要的是如何避免错误观念的产生。

（二）分解示范

正确而有效的示范在音乐动作技能的形成中具有导向作用，要培养学习者的音

[1] 李音，易运文.中国钢琴神话——李云迪.广东省出版集团，花城出版社，2007：46.

乐动作技能，就要让学习者对所学音乐动作技能中的每一个动作有一个清晰而明确的表象。

具体可以把示范分为三种：一是相向示范，二是围观示范，三是顺向示范。无论是采取那一种示范方式，都要求动作准确、规范，力求每一个动作都清晰地展现出来，这对音乐动作技能学习的效果起着决定性的影响。不正确或是不准确的示范会导致不正确或不准确的模仿，特别是在音乐动作技能学习初期。教师在示范初期，应放慢示范速度，分解示范动作，便于学习者准确地把握该动作的结构和特点；同时教师还要说明操作原理尤其是动作概念，使学习者能掌握所学音乐动作技能的操作性知识，避免在音乐动作技能学习中只有动作技巧而缺乏一定理论支撑的"空中楼阁现象"。

在音乐动作技能分解示范过程中，应及时训练学习者从视觉控制向动觉控制过渡。从单纯依靠视觉控制转化为依靠动觉控制是形成音乐动作技能的一个重要标志。为了促进这种过渡与转化，学习者应在练习过程中仔细体会视觉表象与实际动觉的对比，经过一定时间的练习完成这种转化，从而形成音乐动作技能。

当然在音乐动作技能的学习中，讲解与示范通常不是孤立进行的。学习音乐动作技能时，教师应让学习者注意观察并理解所演示的音乐动作技能，教师的讲解与示范相结合是促进音乐动作技能学习的最有效办法。

（三）适时内化

"内化"，从字面上理解是由外而内的过程。"内化"这个概念，中国古代思想家早就提出来了，《庄子·知北游》说："古之人，外化而内不化；今之人，内化而外不化"，之后，"内化"一词在中外思想史和教育史上才逐渐有人加以论述。一些思想家和教育家在讨论人性问题、伦理德性的获得时，从理论上论述了这个问题，如中国先秦时期以孟子为代表的"内求说"，提出"君子所性，仁、义、礼、智根于心"的观点[1]。

在西方，虽然从古希腊时期开始思想家们已经关注内化问题，却都没有明确提出"内化"这一概念，第一个提出内化概念的是20世纪初的法国社会学家迪尔克姆（E. Dukhei），但是他是从社会学的角度提出了道德内化问题。后来，瑞士心理学家皮亚杰强调内化在"运算"形成中的作用。他队为运算就是动作的内化，并把内化看成是思维发展的自然结果，但他没有说明非心理现象怎样才能转化为心理现象。迪尔克姆庄在《道德教育论》一文中提出，个体品德社会化必须通过道德内化来实现。"内化是社会价值观、社会道德转化为个体的行为习惯。"[2] 美国心理学家布鲁

[1] 杨伯峻. 孟子译注. 中华书局，2008.
[2] 〔英〕约翰·威尔逊著，蒋一之译. 道德教育新论——20世纪国际德育理论名著文库. 浙江教育出版社，2003.

姆提出："'内化'是把某些东西结合进心理或身体之中去；把另一些个人的或社会观念、实际做法、标准或价值观，作为自己的观念、实际做法或价值观。"[1] 心理学家维果茨基提出了新的内化概念。他认为人的一切高级心理功能最初都是作为外部交往的社会形式表现出来的，只是到了后来，由于内化才变成为心理过程。苏联心理学家提出的智力按阶段形成的理论进一步发展了内化学说。他们认为人的智力，特别是思维能力不是先天具有的或者自然成熟的结果，而是在社会影响下，外部对象动作经过内化而逐渐形成的。

综上所述，"内化"概念的一个共同特点是个体通过学习和实践，把外在的知识、技能、观念或规范转化为自己内在知识、技能、观念的过程，这是内化的本质特征所在。在适当的时候把所学技能进行内化，这是音乐动作技能形成的关键。俄国画家克拉姆斯科伊曾经这样说："推动技术发展的并不是技术和技巧练习，而是对再现个人想象的追求。"在音乐技能学习中也是这样，同样是"对再现个人想象的追求"，只有在适合的时候对音乐技能的内化才能达到这样的境界。用现代语言和音乐家更容易的理解的语言来说："用实在的音响体现音乐家内心听觉和感受，这样的音乐听起来才犹如达到了完美而理想的境界。"[2]

三、科学练习和反馈

不管是任何简单还是复杂的音乐动作技能都必须要通过练习才能形成，最后达到熟练的程度，但是练习绝不是单纯或简单机械的重复，而是有目的、有步骤、有指导的进行，同时还要及时地进行反馈。

（一）多种练习方法

练习是形成音乐动作技能自动化必不可少的阶梯。教学实践证明，适当的"多练"是培养学习者音乐动作技能的有效方法。在知识的学习过程中，过度学习程度为150％时效果最好，即再增加原来学习程度一半可以达到最佳保持效果。但机械的重复不能解决问题，由于机械的重复缺乏明确的目的性和必要的指导性，主要是练习模式固定不变、方法单一，对音乐动作技能的形成没有实质性的帮助。

获得音乐动作技能的练习方法从练习内容的完整性上划分，可以分为整体练习和部分练习。整体练习是指把要学习的音乐动作技能作为一个整体重复加以训练。部分练习是指把一套完整的音乐动作技能分解成若干部分，分别进行其中一个部分的训练，最后获得完整的音乐动作技能的练习形式。采用整体练习还是部分练习，应以具体的音乐动作技能的性质以及复杂程度而定。同时在练习时间分配方面应力求适当。一般而言，适当的部分练习优于过度的整体练习。适当的部分练习可以提

[1] 〔美〕布鲁姆. 教育目标分类学. 华东师范大学出版社, 1986 (2): 28.
[2] 〔俄〕根纳季·齐平著, 董莱莉、焦东建译. 演奏者与技术. 中央音乐学院出版社, 2005: 49.

高每次练习的效果,不仅在时间上比较节约,对音乐动作技能的保持也有一定的优势。但是部分练习的次数和时间安排不能是机械平均的,要因人而异。在开始阶段,每次练习的时间不宜过长,各次练习之间的时间间隔可以短一些。随着音乐动作技能的掌握,每次练习的时间可以加长,练习之间的时间间隔也可以加长。音乐动作技能越复杂,练习内容越困难,所需要的练习次数和练习的总时间就越多。总体来讲,当音乐动作技能的各个部分的独立性较大或是较为复杂时,采取部分练习的效果较好;当音乐动作技能较为简单或结构严谨时,需要细心整合,这时采用整体练习的效果更佳。

指导学生以正确的方法学习音乐技能是教师最重要的任务之一[①]。具体的练习方式划分又可分为以下几种。实地练习法。即在实习基地让学习者依据所学到的音乐动作技能从事实际操作以形成音乐动作技能的办法,如学习钢琴的人当众演奏。程序训练法。即运用程序教学原理,把学习者的音乐动作技能划分为若干阶段,要求学习者由易到难、由简到繁、循序渐进地学习,教师不断地给予强化与矫正以提高动作效率。动作—时间分析法,即测量每个动作所需要的时间,排除无效动作,减少不必要的动作环节,以取得最佳活动效率的办法。心理练习法。即指身体不实际活动,而采用在头脑内进行练习的形式。

(二) 克服练习"高原"

"在音乐技能的形成过程中,练习的中后期,往往出现进步的暂时停顿或者下降的现象,在曲线上表现为保持一定的水平而不上升,或者是有所下降,而一段时间之后,又可以看到曲线的继续上升,我们将这种现象称之为音乐学习的'高原现象'。"[②] 由于个人的练习态度、知识经验、练习方式等不同,"高原现象"的出现与持续时间的长短也会因人而异。在钢琴和声乐课的教学过程中,通常表现为经过初期的突飞猛进后,学生演奏和演唱的技艺停滞不前或后退。1897年布赖斯等首先用实验方法证明高原期现象的存在。他们在研究收发电报中的技能学习时发现,在收报练习15—28天之间,成绩一度停顿下来,虽有练习但成绩不见提高。他们称之为高原期现象。高原期现象一般出现在技能练习中期,这一现象在练习曲线上表现为出现一段接近水平的线段,此时曲线不但不上升,甚至还可能会出现少许下降,但在高原期后,曲线又会继续上升。高原期现象产生的原因有很多,主要原因有:练习时间长,兴趣下降,感觉机能和中枢技能对动作和调节作用减弱,产生了厌倦消极情绪以及疲劳所致。旧音乐动作技能结构已不能满足进一步提高的要求,需要建立新的技能结构,造成了暂时的不适应,而成绩下降。练习环境或教师的指导方式

① 黄烨. 从孔子的教育观看今天的音乐技能学习——兼谈我国当下青少年钢琴演奏考级. 音乐研究, 2008 (3): 75.

② 秦效原. 论音乐表演中的挫折感及其克服. 黄钟——武汉音乐学院学报, 2006 (4).

改变。练习者产生了消极情绪或意志品质差等。

钢琴家、教育家约瑟夫·莱温曾说过:"工作形式的多样化是十分重要的,单调地、一遍又一遍地重复是最糟糕的工作办法,这种方法既愚蠢,又多余。如C大调音阶练习,这个练习可以用成百的方法:不同的节奏、不同的速度和不同的触键来弹奏。两只手可以有不同的弹法:一只手弹奏 legato,另一只手弹奏 staccato。应该利用自己的领悟能力和发明创造力,做好这些技术和技巧练习,只有这样,你才不会对这种练习方法感到厌倦。我经常这样连续工作3—4小时,可我很难相信,我已经工作了那么长时间。"[①] 所以变换学习和练习方式是克服高原现象的很好途径。

在学习音乐动作技能中练习的成绩波动起伏是正常现象,但高原期现象并不具有普遍性。同时还应该注意,一个人掌握音乐动作技能的水平与其肌肉和神经系统的工作能力密切相关。从某个意义上说,生理限度是不可否认的,但是从人们掌握音乐动作技能的实际情况来看,不能轻易定论某人的音乐动作技能已达到生理限度,不可能再发展了。实际上每个人技能提高的潜力都是很大的,特别是青年人,过分夸大生理限度,对音乐动作技能的培养和提高的潜力是有很大危害的。当学习者遇到高原期现象时,应分析主要原因,改变旧的音乐活动结构,采用新的方式方法,并提高自己的信心,相信自己积极努力,就能突破高原期。

(三) 提供适当反馈

反馈是在学习与练习活动中将学习与练习的结果信息返回传递给学习者。一般来说,有反馈的学习进步较快,没有反馈的学习进步较慢。只有通过反馈,才能知道自己的动作是否合乎要求和标准;若是没有了反馈,就没有了强化的机会。学习者只有从反馈信息中得知自己动作的正误,通过强化练习把正确的动作巩固下来,舍弃错误的动作,以提高练习的效果,才能促进音乐动作技能的学习。与此同时,教师应该努力培养学生的"问题观",敢于表现自我的艺术"感觉",提出自己对作品的理解及解决问题的方法反馈给教师。"技能问题观"提倡的是让学生在提出问题的同时,显现出他们的一种智慧,使他们在发现问题和提出问题的同时得到相应的思考和启迪。我国古代就有了"学起于思,思源于疑"的提法,它深刻地提示了疑、思、学三者的关系。爱因斯坦也曾说过:"提出一个问题往往比解决问题重要,因为解决问题仅仅是方法与实验过程,而提出新的问题则要找到问题的关键和要害"。被誉为"德国教师的教师"的第斯多惠有句至圣名言"一个坏的教师奉送真理,一个好的教师则教人发现真理"。

通常情况下在练习初期,要通过外部反馈获取练习效果的信息;在练习后期,主要通过运动感觉来获取反馈信息。采用任何反馈,应该根据具体的任务性质和学

① 何虑. 钢琴演奏的基本原理与教学要素. 中国戏剧出版社,2009.

习者的学习进程而定。

　　音乐表演对于欣赏着来说是一种艺术的享受，对于表演者来说是一种心灵的升华。音乐动作技能的学习是学习音乐一个必不可少的过程，只有娴熟的技术才能赋予音乐作品鲜活的生命，给予音符跳动的灵魂。音乐作品价值的充分实现只有靠善于把握与利用天赋的表演艺术家在音乐技能方面给予足够的空间去展现其艺术的魅力，通过表演艺术家充满艺术思维的大脑，充满灵性的手指，充满艺术灵魂升华了的心灵，去展现给观众一种真正的心灵感应，一种真正的音乐传递，一种真正的音乐艺术价值的呈现。音乐技能是音乐符号活化的载体。

第十三章　音乐形象思维训练

> **请你思考**
>
> - 什么是音乐形象思维训练？
> - 富有形象思维的人有哪些心理与行为特点？
> - 怎样判断和评价个体的形象思维特性？
> - 学校音乐教育在学生形象思维的发展中应发挥怎样的作用？

第一节　音乐形象思维概论

　　形象思维是指人们利用头脑中的具体形象（表象）来解决问题的一种思维方式。音乐形象思维是人们在体验音乐与表达音乐的过程中，不但会从音乐音响层面了解音乐的韵律，还要根据音乐音响本身所表达的意境，运用表象思维在脑海中形成音乐艺术中所体现的艺术形象，以便更好的表现音乐音响的情感和意义[1]。音乐形象思维训练是以表象作为形象思维的重要材料，借助于鲜明生动的语言作物质外壳，在认识中带有强烈的材料情绪色彩[2]。形象思维是音乐创作中不可缺少的一种特殊的思维活动，是对对象的形式和意蕴的把握能力，它是相对于抽象思维来说的，是人们把握客观世界的一种基本的认识形式，是音乐学习者不可或缺的一种的学习形式。

一、音乐形象思维的含义

（一）音乐形象思维的普遍性

　　形象思维是整个文学艺术的共同思维规律，不同的艺术形式又有不同的特殊表

[1] 崔晓丽，刘鸣. 音乐表象研究述评. 社会心理科学，2008（21）.
[2] 温寒江，连瑞庆. 开发右脑——发展形象思维的理论和实践. 浙江教育出版社，1997.

现方法。音乐艺术的形象思维和其他种类的形象思维既有很多共性又具有它自身的特殊性。音乐形象思维主要存在于音乐心理学的学科范畴，其含义是指在音乐心理学学科中，形象思维具有心理学科中思维所具有的所有特性，但同时又具有音乐学科自身所特有的独特性。就学科的性质来说，音乐心理学是心理学的分支，伴随着认知心理学的发展而发展。音乐认知心理学是在认知心理学、认知神经科学、音乐心理学、数学、信息科学、计算机科学、生物医学工程以及理学、数学、哲学、统计技术等学科交叉层面上发展起来的一门新兴学科。斯洛博达（Sloboda）1985年所写的《音乐思维——认知心理学》和同年豪威尔（Howell）所写的《音乐结构和认知》可以说是音乐认知心理学诞生的标志和萌芽[1]。音乐认知心理学研究的范围包括人在音乐艺术活动中的感知觉、注意、表象、记忆、思维等心理过程，其中表象在人对音乐艺术的认知过程中起着极其重要的作用。音乐形象思维是指在音乐学习过程中，人脑对输入的音乐刺激更深层次的加工，通过语言、表象或者动作进行概括的和间接的认识，是认识的高级形式。它能揭示音乐材料中的音响形态与其意境之间的关系，利用形象思维达到对音乐内涵的理解、判断和推理，找到最佳的表现音乐材料的途径。从音乐心理的发生发展机制来看，音乐形象思维具有普遍性的特点。

从神经和脑科学的角度看，形象思维的普遍存在是有其发生发展的生理依据的。巴甫洛夫曾经指出：人有两种信号类型[2]。第一信号系统占优势的人是艺术型，这种类型的人情感丰富、富于想象；第二信号系统占优势的是分析型，这种类型的人抽象概括能力强，善于逻辑推理。近年来，美国的斯佩里（Sperry）的"割裂脑"的研究发现[3]，是再次证明大脑科学和思维科学的研究。他指出人们的大脑两半球非常相似，但实际上，两半球在结构和功能上都有明显的差异。语言中枢在左半球占优势，具有明显的理解语言、表现为求同思维、逻辑思维能力强，以及计算能力出众，名之为"理性半球"、"逻辑半球"、"知识的脑"。右半球更主要是与空间知觉、情感态度等相联系、表现为求异思维、直觉思维，偏重于对音乐、舞蹈、节奏、绘画等空间形象感受和识别能力，与人的想象相对应，名为"情感半球"或"创造的和识别能力脑"。"逻辑思维"是一种特殊的理智型能力，更适合科学研究；"直觉思维"、"求异思维"是一种整体的创造型能力，更适合艺术创造，这个"直觉思维"、"求异思维"就是指形象思维。我们学习的艺术作品作为艺术形式之一就是形象思维的产物。可见，形象思维存在于人的思维，与抽象思维相并列而存在。斯佩里的研究成果比巴甫洛夫更进一步为形象思维的存在提供了生理学和心理学的理论依据。

[1] 胡万里．论音乐表象．和田师范专科学校学报（汉文综合版）．2008（4）．
[2] 张大均．教育心理学．人民教育出版社出版，2005：105．
[3] 彭聃龄．普通心理学．北京师范大学出版，2005：64-66．

(二) 音乐形象思维的价值认识

从音乐脑机制发展的趋势上看[①],音乐形象思维研究应该成为21世纪我国音乐教育研究的一个热点问题,目前对发展音乐形象思维的认识视角较为宽阔。从音乐教育整体的观点看,对形象思维在音乐教育中的价值认识的视角是较为开阔的。包括以下观点。

(1) 进行音乐形象思维训练,发展学生的音乐形象思维能力,能够扩大音乐教育的信息量和音乐信息的接收方式。

(2) 运用音乐形象思维,有助于直观、形象地理解音乐教育中抽象的知识,增强音乐记忆力,因为音乐形象思维参与的记忆大多为长时记忆。

(3) 发展音乐形象思维,能在音乐教育过程中培养和发挥音乐创造潜能。

(4) 发展音乐形象思维,容易在音乐教育过程中丰富学生的道德情感和完善的人格。

二、音乐形象思维的特点

音乐艺术具有思维的多向性特点,在培养学生联想、想象力方面有很重要的作用。以往的音乐教育往往忽略这方面的培养,过多的注重音乐知识的逻辑性和音乐技能的分析性,限制了学生形象思维的发展。这主要是教师和学生不了解音乐形象思维的基本特征。一般说来,音乐的形象思维具有表象性、概括性、跳跃性、非语言性四个方面的特点。

(一) 表象性

音乐表象是指不进行音乐刺激时,在人脑中所保留的音乐形象,或人们在以前感知觉音乐音响过程中存储在人脑中的各种音乐形象[②]。表象是在音乐实践中产生和发展起来的,是音乐学习者亲自体验过的具体音乐活动中的人、物、情景及事件的直观反应。

1. 根据认知属性,表象可以分成记忆音乐表象和想象音乐表象

按照现代信息加工的观点,记忆是一个结构的信息加工过程,是通过人脑对外界输入的信息进行编码、存储和提取的过程。记忆表象是记忆的结果。它有三个环节:编码、存储和提取。编码是对外界信息进行形式转换,以便于更好地存储和提取。存储是把感知过的事物、体验过的情感、做过的动作、思考过的问题等,以一定的形式保持在人们的头脑中。提取是从记忆中查找已有的信息的过程,是记忆过程的最后一个阶段。提取时若找到合适的线索,就有利于记忆的提取和再生,否则

① 郑茂平.国外音乐认知脑机制研究的最新趋向及其反思.中央音乐学院学报,2008 (3).
② 林华.音乐审美心理学教程.上海音乐学院出版社,2005:272-273.

就会造成提取失败。音乐的记忆表象与特定音乐类型编码、存储的特征相关。当我们在回忆一部具有明显意义的音乐作品时，我们往往回忆的不是具体的旋律、和声等信息，而是这部作品整体的表象；而我们在回忆的没有明显意义的练习曲时，会模糊的记住一些单个音符的特征，如具有动力性的切分音、朦胧的和声、强弱交替的节奏等。

想象表象是大脑两半球根据主体当前的需要，把分别存储在不同系统中的一些表象抽取出来进行筛选并且予以重新组合的过程，是在记忆表象的基础上加工改造而形成新形象的心理过程。音乐想象中形成的音乐形象可能是亲自经历过的，也可能是从未经历过的，或许是很多音乐形象的自由组合，或许是客观世界根本不存在的，因而具有创造性和新颖性。

以阎维文演唱的《母亲》为例，歌词是这样的：

你入学的新书包有人给你拿	你身在（那）他乡住有人在牵挂
你雨中的花折伞有人给你打	你回到（那）家里边有人沏热茶
你爱吃的（那）三鲜馅有人（她）给你包	你躺在（那）病床上有人（她）掉眼泪
你委屈的泪花有人给你擦	你露出（那）笑容时有人乐开花
啊，这个人就是娘	啊，这个人就是娘
啊，这个人就是妈	啊，这个人就是妈
这个人给了我生命	这个人给了我生命
给我一个家	给我一个家
啊，不管你走多远	啊，不管你多富有
无论你在干啥	无论你官多大
到什么时候也离不开	到什么时候也不能忘
咱的妈	咱的妈

歌唱家阎维文演唱这首声乐作品时用纯正透亮的音色、宽广如海的音域、流畅如泉的声音、淳朴真挚的情感表达了母亲的博大胸怀和无私奉献的精神。这具有穿透力、感人至深的声音形象结合起伏跌宕、抑扬顿挫的旋律与节奏，不同的个体聆听这部作品时由于想象的作用头脑中会出现各具特色的母亲形象，从而在鲜活的形象中强化了对母爱的情感体验。

2. 根据表象产生的感觉通道，可分成音乐视觉表象、音乐听觉表象和音乐运动表象

音乐视觉表象是视觉器官在过去感知音乐活动的基础上所留下的形象，它依赖于个体在音乐活动中的视觉经验和音乐实践的特征。如当音乐表演者在演唱《长江之歌》时，头脑中会出现波澜壮阔的长江视觉形象；再如当"风在吼，马在叫，黄

河在咆哮"、"清凌凌的水来蓝盈盈的天"、"蓝蓝的天上白云飘，白云下面马儿跑"等一句句歌词回响在音乐表演者耳畔时，一幅幅画面、一个个场景都会依稀出现在表演者的视觉表象中。

音乐听觉表象主要是旋律、节奏、音色等音乐音响因素的运动形态所形成的表象。如我们在欣赏小提琴曲《梁山伯与祝英台》时，刚开始听的时候只是对作品优美的旋律、舒缓的节奏、柔和缠绵的音色产生一些清晰的音乐音响的运动形态；当听的次数多了，在头脑中就自然而然产生这首作品在旋律、节奏、音色等元素上的朦胧模糊的听觉表象。

音乐运动表象往往是与视觉表象、听觉表象、动觉表象相结合或交错出现的。2005年春节联欢晚会节目中残疾人表演的"千手观音"，21位不会说话的中国聋哑姑娘在听不到乐曲声音的情况下，用身体的其他感官来感受震动，接受音乐信号，按照幕外的手语指挥，完成了一个又一个极富韵律感和表现力的动作，达到了演绎舞蹈语汇和音乐语言的目的。她们用优美的身段和婀娜的体态表现无声世界的韵律与美感，实现了体态与灵魂、形式与内容的完美结合。她们用优雅的肢体语言述说了一个东方的古老传说，这其中主要运用了音乐中的运动表象。一旦有人提到千手观音时，你也就会在头脑中出现春晚中那"至善"、"至美"、"至纯"的运动表象。

（二）概括性

音乐是通过音响来塑造形象的艺术，由于音响意义表现和情感表达的模糊性和不确定性，因而音乐不可能对事物作精确的说明和描述，从而形成了音乐艺术无论抒情或写景都有它的特殊要求，即需要概括、集中、精炼，使听众能沿着一定的思路和结构去领会作品所表现的内容。

音乐在表现情绪、情感的具体方面的形象性具有很强的优势，但它表现情节的具体性却不及文学。音乐只能以音乐的"概括"去揭示情节，而不宜过分追求情节的细节。如果音乐逐句地跟着细节跑，音乐结构必然松散、零乱，音乐形象也不集中、鲜明。所以，音乐常常以乐句段落、曲式结构来概括地表达形象。以舞剧音乐为例，如果舞剧中每个细节都使用音乐材料，音乐形象必然零乱。舞剧音乐的表现形式可以根据舞剧的题材，运用音乐的体裁形式去概括性陈述舞剧的内容，其中"主题"是音乐形象的主要体现者。音乐"主题"是一首乐曲思想情感典型的集中概括，它集中、概括地体现了一首乐曲的主要精神面貌。因而音乐表现中主题的重复或变化重复非常重要。音乐需要对其主题给以回旋反复，才能使人有较深刻的印象。准确的音乐主题重复起强调和巩固作用，主题的变化重复是根据内容发展的不同阶段，以主题发展变化去陈述人物不同处境的不同思想感情。

（三）跳跃性

形象思维的跳跃性在音乐中表现为音乐形象转换的节奏性。从音乐艺术的韵律

特性上看,节奏是指"一件艺术品中所包含的各种不同要素的有次序、有拍节的变化"。[①] 声音、色彩、线条、动作的变化等因素在时间或空间上的间歇、延续、停顿与重复,以及它们在高低、明暗、曲直、快慢诸方面的不同对比与组合是音乐思维跳跃性的集中表现。音乐的节奏是某些过程在时间中流动时可被感知的形式,构成音乐节奏的是重音、休止、段落等不同水平的节奏单元直至单个的音及其组合在时间延续上的对比关系。音乐的节奏与运动、时间、空间有联系。节奏性是塑造音乐形象的重要因素之一,也是表现音乐思维跳跃性的重要形式。在形象思维中通过特定音乐的节奏性变化,容易使我们感受和体验到一首音乐作品的风格、性质和它所表现的思想感情。

音乐形象中通常所承认的"节奏性的"思维跳跃运动的条件是要能够引起某种共鸣和对音乐运动的共同感受。这种感受建立在音乐形象不同形态的"反复"特性上。一方面,音乐运动是可反复的、可被确定感知的结构;另一方面这个反复又不能是机械的,而是动态的。被感受到的节奏犹如感情的紧张与松弛的交替,如果在准确的钟摆式的反复中这种紧张与松弛便消逝了。由此可见,音乐形象思维的跳跃性在节奏中是静态与动态特征的统一体。

(四)言语间接性

一般意义上看,形象思维是一个系统的有规律可循的自发的生成过程,这一生成过程是无法用语言来直接表达的。可见音乐的形象思维也具有言语的间接性,音乐形象思维的这种言语的间接性需要音乐想象和音乐情感的运动形态才能使音乐艺术具有其表现功能。也就是说音乐艺术创造的发生,不仅需要相应的听觉表象,同时还需要对这些表象进行加工改造,从而形成新的音乐形象,而加工改造的过程,需要想象力给予其预期的构设才能加以完成。这是由于音乐表象与其他艺术表象具有不同的本质特征所决定的,即音乐表象具有非具象性、非语言性的特点。首先,只有在创作者想象的参与并结合音乐创作的规律,方可推动音乐形象思维训练的生成。其次,音乐不仅是一种艺术形式,同时还是情感传达的载体,任何一首乐曲都承载着相应的情感寄托和深刻体验。如歌唱者对一首歌曲的演绎和表达,需要歌唱者对歌曲所承载的情感合理地阐释和抒发。与此同时,音乐形象思维的发生与开展也同样离不开情感的推动,情感是音乐形象思维发生的驱动力量。这是因为歌曲的演唱过程是情感传达的过程,歌唱者在歌唱之前,胸中必先富有情感,这样才能在歌唱中有情可发;歌唱者内在情感的形成,需要歌唱者对歌曲的内在意蕴和表达意境有所认识与把握,由于音乐形象思维的非语言性决定了歌曲所承载的情感是内化的,需要歌唱者有深刻的自我体验和感受,通过对歌曲的联想与想象,在他们内心

① 米·哈尔蓝瓦·赫洛波娃,杨洸译.节奏.中国音乐.1990 (3).

塑造出正确的形象，最终完成歌唱的情感抒发。

三、音乐形象思维的方法

人们在头脑中运用存储在长时记忆中的知识经验，对外界输入的信息景象分解组合、类比、联想等来完成的思维过程，称之为形象思维的操作。① 可见形象思维主要有以下一些操作方法，这些方法是音乐形象思维认知和训练的理论基础。

（一）分解组合

音乐形象思维中的分解组合是指在头脑中把音乐的整体分解为各个部分或各个属性和把部分形成一个整体的心理过程。如把一首歌曲分解为词、曲两部分，把一个乐句分解为一个个节拍，把每一个节拍分解为一个个音符等。组合就是把头脑中的词、曲，以及乐曲中的各个部分、各个属性结合起来，了解它们之间的联系和关系，形成一个整体。如把一个乐句中的音符、节拍、旋律等要素组合起来形成完整的音乐艺术。音乐形象思维中的分解是为了对各个音乐元素形成单一的、清晰的音响形象；音乐形象思维中的组合是为了把音乐中的各个部分、各个属性结合起来，把握音乐要素之间的联系和关系，进而把音乐音响形成具有一定表现功能的音乐形象。分解与组合是同一形象思维过程不可分割的两个方面。分解是把部分作为整体的部分，从它们的相互关系上来进行分析，只有这样才有意义、才有方向。组合是通过对各个部分、各个属性的分级而来实现的，所以分解是组合的基础。

（二）类比

音乐形象思维中的类比是把音乐中的各要素及其所表现的对象加以比较，确定它们的相同点、不同点以及它们之间的关系。类比是以分解为前提的，只有把音乐中不同对象的各个部分特征区别开来才能类比。同时，类比还要确定它们之间的关系，所以类比又是一个组合的过程。类比是形象思维的重要过程，也是形象思维的重要方法，它在音乐表演、音乐教学、音乐研究中都有重要的作用。因为有了类比才有鉴别，人们才能辨别音乐艺术所描绘的形象中所表达的真正意图以及作者的深邃感情。

（三）联想

音乐形象思维中的联想就是由音乐音响的刺激而回忆起记忆中的某种形象的过程。音乐的联想能力不是凭空产生的，而是在长期的音乐实践活动中培养和发展起来的。特别是一些音乐与标题一致的器乐作品和有明确词义的歌曲更是使人浮想联翩。如在我国春秋时期，钟子期听了俞伯牙演奏的两首乐曲，分别以高山和流水的联想来理解。由于这种联想准确、深刻，从而使他们成为知音。圣桑《动物狂欢节》

① 彭聃龄. 普通心理学. 北京师范大学出版, 2005：247-248.

中的《大象》主题在深沉的低音区奏出，用低音提琴和大提琴演奏，很容易激起听者对庞大笨重的大象的视觉联想。俄罗斯作曲家里姆斯基—科萨科夫的歌剧《萨丹王》的幕前曲《野蜂飞舞》，如果不介绍曲名和标题、作者等常识，而单纯让学生聆听，听后学生可能以"自行车比赛追捕坏人"等语言来说明自己的想象；但如果熟知这首乐曲的标题和有关知识后再听就可以准确地进入作品所表达的联想状态，从中领略到乐曲表现野蜂飞舞时的生动景象和生动的艺术魅力。

可见音乐中的联想具有不确定性和多向性，音乐教师在教学过程中要充分注意这一特点，不要过分追求音乐联想的"千篇一律"而损害学生的音乐形象思维，进而毁坏学生的音乐创造性。

（四）想象

音乐形象思维中的想象是对头脑中已有的形象进行加工改造，形成新形象的过程。这是一种高级的认知活动。如我们在听音乐时头脑中产生的各种情境和人物形象，或在音乐课堂上头脑中产生的各种景象等。这些形象可以根据别人的介绍，或者根据自己已有的经验，都是想象活动的结果。形象性和新颖性是想象活动的基本特点。想象主要处理图形信息，而不是词或者是符号。想象不仅可以创造人们未曾知觉过的事物形象，还可以创造显示生活中不存在的或是不可能的形象。想象产生于问题的情境，由个体的需要所推动，并能预见未来。想象的预见性是以想象思维的形式在现实生活中出现的。想象的过程是对形象的分析、综合的过程。综合是通过黏合、夸张、典型化来实现的。

第二节 音乐形象思维的表达

一、音乐形象思维的语言表达

音乐形象思维作为一种有声语言的艺术思维形式，在刻画人物、表达情感方面具有很强的表现能力，它的特点主要有语言表达的间接性、语言表达的文学性两个方面。

（一）音乐语言表达的间接性

人类的语言都具有共性，语言的间接性就是其中之一。当语言的字面意义和话语意义不一致时就产生了语言的间接性。也就是说，人们常常不是直接地、开门见山地说出自己想说的话，而是用间接的、含蓄的语言旁敲侧击地表达自己的思想。说话人的真正意图有时多于字面意义，有时则与字面意义相悖。[①] 言语行为理论家

[①] 何兆熊. 新编语用学概要. 上海外语教育出版社，1999.

塞尔（Searle）在言语行为理论的基础上提出了间接言语行为理论来解释语言的间接性。他认为间接语言现象实际上是"通过实施另一种言语行为来间接地实施某一种言语行为"。塞尔将间接言语行为区分为规约性间接言语行为和非规约性间接言语行为。根据句子的句法形式，按习惯可立即推出间接的"言外之力"用意，可用习语论来解释，也可依靠说话双方共知的信息和所处的语境来推断"言外之力"，可用推理论来解释。间接言语行为理论有着十分重要的意义，它用来解释说话人如何通过"字面用意"来表达"言外之力"，或者说，听话人如何从说话人"字面用意"中推断出其间接的"言外之力"。但间接言语行为理论也有其局限性，它只着眼于间接语言表达什么样的行为，以及如何理解该行为，而没有探究人们在交际中为什么常常不用直接的方式遣词达意，而喜欢用间接的方式声东击西。社会心理语言学的语言观认为，语言作为工具仅是交际手段，言语交际的主题是社会的人。言语交际是由人、语言工具、社会心理、交际对象、言语环境等因素的作用下完成的活动。在言语交际中，话语的生成和理解与社会心理密切相关。言语行为是社会心理的产物，说话人的言语活动不仅要受社会心理的支配，而且要适应听话人的心理。因此我们应该从社会心理的角度分析间接语言使用的动机，更好地理解间接言语行为，从而达到发展间接言语行为理论的目的。

从间接言语行为理论可以发现，音乐所具有的间接性言语表现的特征决定了音乐艺术与个体心理和社会心理密切相关。正是由于音乐语言具有表达的间接性，亦即音乐音响与其表达的意义和情感之间是含蓄的、非直接性的，从而为音乐的体验和理解构筑了自由的艺术空间和心理空间，形成了音乐是一种"非确定性"和"多解性"的艺术形式。

（二）音乐语言表达的状态性

语言研究者施克洛夫斯基提出的"艺术的目的是提供对陌生事物的感觉"的观点[①]，对于艺术的本质问题做出了重新回答。当涉及信息本身时，语言的功能也就指向了信息，文学艺术的功能不再是仅仅反映外部世界或者说话者思想的信息，而是创造了另外一个世界即文本运动形象的状态世界，音乐本身作为一个有机体的状态而存在，音乐语言也就体现了"状态性"语言。通过施展创造性手段，重新构造对象的状态感觉，从而扩大认知的难度和广度，不断给读者以新鲜感的创作方式，这是施克洛夫斯基提出关于艺术加工和处理的基本原则。艺术的技巧就是使对象陌生，使形式和状态变得复杂，增加感觉的难度和时间的强度，因为感觉过程就是对状态的审美，艺术是体验对象状态的艺术构成的一种方式。至于音乐，就直接要求把音乐语言看成在方法上完全不同于任何其他种类的语言。实际上，音乐语言把话语的

① 胡壮麟. 语言学教程. 北京大学出版社, 2002: 8, 62, 64, 94-95.

活动提高到比"标准"语言更高的程度了。音乐语言的目的不仅是实践的,或者认识的,只关注传递信息的描述或者详细描述外在的知识。音乐语言的自我认识是非常强烈的。它强调自身媒介是媒介,这媒介超越了它所含有的信息。它特别关注自身的状态,而且系统地强化自身的状态素质。所以,音乐的语言在音乐中具有的地位是非常重要的,它不只是作为表达思想和情感的工具,而是实实在在的客体,是自主的、具体的、状态性的客体。音乐有了自己的表现手法和状态性,也就是音乐本身的形式。亦即状态就是意义,状态就是内容。从这个意义上说,音乐是在其状态性的语言中来进行艺术表现的。

二、音乐形象思维的图像表达

文学艺术工作者是用艺术形象来说话的,主要通过形象来揭示生活的本来面貌。高尔基说"艺术作品不是叙述,而是用形象、图画来描写现实"。艺术家是运用各种各样的艺术形象来思维,通过具体生动的形象,构成一幅幅画面来反映现实生活。音乐是通过音乐的艺术形象唤起人们对音乐意境的联想和想象,使人如闻其声、如临其境。音乐形象思维的图像表达方式有很多特点。直观性、整体性、记忆性是其主要方面。

(一) 图像表达的直观性

图像的直观性表达是一种敏锐快速的综合思维,需要知识组块和逻辑推理的支持。发展学生的音乐知识的知识组块,形成良好知识结构是发展直观形象思维能力的基础。有的学生虽然在音乐知识和技能的学习中也表现出"快"的思维特性,却屡屡出错,其原因就在于知识组块的内涵不够丰富。因此,我们要既要鼓励学生发展图像表达的直观性能力,又要帮助他们在形象思维图像的丰富性各方面得到均衡发展,提高音乐教学图像思维能力的合理性。发展学生的音乐形象思维的直观能力,就要鼓励学生去大胆进行图像性的猜想。当然,敢于猜想不等于可以不负责任地胡思乱想,猜想是一种合情合理的推理,它与论证所用的逻辑推理相辅相成。当学习一首新音乐作品的时候,就可以根据它的词、曲、调,要求学生根据自己已有的音乐知识和技能基础,以及自己形象性、直观性的图像猜想来试着表演作品。很多歌唱家就是根据这种图像表达的直观性来塑造声乐作品丰富感人的形象的。

(二) 图像表达的整体性

图像总是倾向于整体地表达思维认识的成果,如心脏图,反映了心房、心室、动脉、静脉间相互联系的整体结构。音乐形象思维的表达也是如此。如在听到通俗歌曲《黄土高坡》的曲调和歌词时,我们就会在大脑中整体勾画出陕西、山西黄土高坡的气候、环境等地理特点,即使你没有到过黄土高原,你也会对作品所勾勒出的整体形象一目了然、豁然开朗。这就是音乐形象思维图像表达的整体性的意义所

在。可以说音乐风格的形成主要依赖于音乐形象思维图像表达的整体性。

（三）图像表达的记忆性

从心理学上"割裂脑"的观点来看，形象记忆是右脑的功能之一，加强记忆力的培养可以促进形象思维的发展，同时也是音乐中图像表达的记忆形式。音乐中的形象思维是非常依赖于记忆的，这是基于音乐流动性的特点来说的，因为体验和理解音乐就必须依靠记忆去完成。也即是当音乐的实际音响消失以后，在心里仍然要保留"那个声音"，这也是"内心音乐感"的具体反映。形象记忆即把记忆同某种形象联系起来。凡是记忆力强的人，他们的形象记忆能力都很强。如莫扎特能够凭记忆把多声部的《赞美歌》记录下来，门德尔松能把遗失的管弦乐总谱凭记忆再写出来。在音乐教学中加强记忆力可以选择形象性、描绘较强的音乐作品从以下几方面进行培养[①]。

（1）听记旋律。教师弹奏一般旋律，学生模唱唱名。

（2）记忆主题。大量地记忆各类音乐主题，提高音乐的记忆力，力求做到博闻强记。

（3）默读乐谱。训练内心音乐感加强记忆。

（4）反复欣赏。为了保持记忆，在一个阶段之后，重复欣赏已学过的作品。

三、音乐形象思维的艺术表达

根据音乐形象思维由浅入深、由表及里的逻辑，可以把音乐艺术形象思维的表达分为观察性、体验性和情感性三个层次。

（一）艺术表达的观察性

观察是科学研究中一种最基本、最常用的科学方法，也是人类一种最基本的认知手段。心理学中把观察放在"知觉"中，认为观察是"有目的、有方向、有计划的知觉"，把观察看做感性认识，认为观察是"思维活动（这指的是抽象思维）联系着的知觉"，是"思考着的知觉"。音乐形象思维活动中观察主要有以下两个特点。

第一，当人们深入地观察音乐活动中的某一事物，总是倾向于把现在的观察同过去多次的观察获得的表象联系起来，并且不断地进行比较、补充、修改和概括。只有这种对已有的表象进行加工改造，经过由此及彼、由表及里的改造制作，才能抓住音乐所表现事物的本质特征。如前面所谈到的《母亲》那首声乐作品，若没有对作品所表现情景的细致观察与生活中或其他艺术门类的多次观察相比较，是难以体验到其中浓郁的情感基调的。也就是说如果就一次观察，没有表象的积累，没有对艺术形象的加工，就不可能有形象思维的活动。

① 温寒江，连瑞庆．开发右脑——发展形象思维的理论和实践．浙江教育出版社，1997．

第二，观察是对过去表象的加工，是右脑的功能。"左脑倾向于顺序的、一次一步的方式进行思维，而右脑则倾向于平行思维。"正是由于这种机制，人们在积累大量的表象后，在面对新的信息时，右脑就能同时处理大量的信息，及时作出判断和识别。这就是直觉判断或直觉思维。因此音乐艺术强调"直觉思维"的功能和作用，可以说音乐艺术"直觉思维"的形成在很大程度上依赖于长期对音乐形象观察的结果。

（二）艺术表达的体验性

体验作为一种心理现象，是音乐艺术创作所不可或缺的心理特征。作为体验的主体，乃是暂时撇开了从感性到理性的艰难历程，而只是以心知物，去感应、去领悟。当然，在体验的全过程中，可能会有理性精神的楔入，但占主导地位的仍是一种心灵的浸润。因此我们在进行艺术表达的过程中，必须设身处地，密切注意每一个音乐艺术主体的真实心态，以心去知心，而不仅仅只是从原有的规定性出发，要多考虑各种相异的人生经历、文化修养乃至性格气质等主观性的渗入[①]。所谓"慷慨者逆声而击节，蕴藉者见密而高蹈，浮慧者观绮而跃心，爱奇者闻诡而惊听"。倘若我们仅仅囿于已有的认识和结论，那么音乐艺术将会失去应有的意义。另外，音乐艺术主体对艺术客体的体验应是一种自觉自愿的活动，是一种能使主体的心灵得到极大愉悦的非功利性活动。因此，音乐艺术乃是一种愉悦性和教育性辩证统一的活动，而愉悦性乃是达到教育目的的基础和手段。所谓"寓教于乐，既劝谕读者，又使他喜爱，才能符合众望"。总之，音乐艺术审美过程使教育者和受教育者之间的关系不再只是单纯的知识授受和道德教化的关系，而是生动活泼的双向情感对流的关系，即艺术审美关系。在这一过程中，教育者既是主体，同时又是客体，受教育者和教育者在平等、和谐、愉悦的情景中，努力趋向合目的性合规律性的彼岸[②]。

（三）艺术表达的情感性

音乐想象和音乐情感是一对孪生的姐妹，它们在生理机制方面存在着极密切的关系。从认知角度看，当音乐的坚定有力与人的刚强果敢唤起相同的体验时，便被划入同一类感情事物，它是人认知力量的延伸和补充。情感体现了个人的审美情趣、艺术修养，它是一股生命的力量，具有一定的强度、速度及起伏性和方向性，构成了音乐想象的内驱力。当音乐内容激起高潮时需要大量的活动能量，若情感机制不能及时补给，想象就不能展开。情感虽不具认知和想象的作用，但却具有一定的识别取舍选择能力，并具有融合其他因素的作用。因为感情是从潜意识升入意识的，它可以把沉入潜意识的记忆、概念带入意识，因此感情是由多种事物构成的多层次

① 王寅. 语言的体验性—从体验哲学和认知语言学看语言体验观. 外语教学与研究（外国语文双月刊），2005.
② 李鸣，张培杰. 感知觉与体验性美术教学. 文教资料，2007（2）.

的组合体①。同时，音乐表现中的情感形象不应是记忆表象的刻板再现，它受情感活动的调节。情感的融入使那板着面孔的认知机制变得灵活宽容，使被动于认知的主体生机勃勃，这就是感情的组织动力作用。另一方面，音乐的审美情感不是日常生活中的自然情感，也不是一般的道德宗教感情，而是由音乐而引起，经过深刻的人生体验或反复沉思而出现的表现音乐的情感，即作曲家的"情生乐"或演奏家的"乐生情"。从读谱、视奏的知觉到广泛了解作品背景知识，再到全身心的投入表演的全部心理环节，莫不处于审美情感的驱动之下。钢琴家涅高兹说："凡是人能够感受、体验、思考、感觉到的一切东西，在声音的艺术中毫无例外地都能够体现、表达出来。正是感情的强有力作用，才使演奏染上了千变万化的色彩。"

第三节 音乐形象思维的教学过程

一、丰富音乐表象

表象是知觉基础上的感性形象。人们对各种事物的感知能力是形象思维能力的基础，丰富的表象积累可以为形象思维提供广阔的天地。音乐不同于其他艺术表现形式，它所展示的形象并不是那么具体的，它往往是通过比较抽象的、朦胧的、整体的感受来打动人的心灵，因而它更注重表象的积累。音乐表象积累一般可以分为音乐要素表象、音乐作品表象和音乐过程表象三种形式的积累。

（一）音乐要素的表象积累

音乐是用有组织的乐音来表达人们思想感情、反映现实生活的一种艺术。它的基本要素是指构成音乐的各种元素，包括音的高低，音的长短，音的强弱和音色。由这些基本要素相互结合，形成音乐常用的"形式要素"，如旋律、节奏、节拍、速度、力度、音区、音色、和声、复调、调式、曲式结构等。这些形式要素又根据某种规则构成音乐的结构形式。

从音乐的本质属性——音响层面来看，每首不同的音乐都是主要由不同的节奏和旋律来区分的，这两种要素决定了音乐的个性。由两个以上的乐器或两个以上的人共同演奏（演唱）的音乐，可以由和声协调组成复调音乐。每种乐器和每个人生都有自己独特的音色，不同音色的乐器组合形成独特的效果。以上四种要素的不同组合组成了每首音乐音响独特的风格，使人在聆听不同音乐音响时能感受到欢快、悲伤、慷慨、振奋等各种情绪。因此，节奏、旋律、和声、音色是音乐音响表象积累最基本的要素。

① 汉斯立克著，杨业治译. 论音乐的美. 人民音乐出版社，1998.

音乐中的节奏是指乐曲中各乐音的长短、强弱关系以及它们有规律的反复。音乐的节奏常被比喻为音乐的骨架，也是音乐音响表象积累的结构性要素。节奏具体表现为节拍和速度，也就是通常所说的轻重（节拍）缓急（速度）。节奏的舒缓、紧蹙、平稳、激越可以体现各种各样的音乐形象，它是音乐各要素中最有表现力的一种。我们可以联想到古时战场上擂鼓壮军威，"一鼓作气，再而衰，三而竭"说的就是这个道理，节奏的表现力由此可见一斑。人类早在原始社会就发现了节奏的力量，在生产劳动中用有规则的节奏（如劳动号子）来协调行动，可见节奏也是音乐中最"原始"的要素。

旋律是音与音在一定的调性范围内的横向组合，如果说节奏是音乐的骨骼，那么旋律就是音乐的灵魂[①]，它体现了音乐的全部思想或主要思想，是音乐音响表象积累的意象性要素。旋律是作曲家深刻感情的凝聚，有着长远的生命力，它由作曲家激情的火花迸发而成，能引起欣赏者的共鸣。因此，每当我们听一首作品时，首先要从旋律上去品味、领悟旋律的感觉。

和声是两个或多个相同高度或不同高度的音同时发声产生的效果。不同音高乐音的组合产生不同的谐和效果，或纯净、或丰满、或混乱、或嘈杂，也就是我们常说的"和声色彩"。和声的使用可以大大影响音乐力度的强弱，节奏的松紧和动力的大小，并有着明暗区别和浓淡疏密之分。和声可以陪衬、烘托旋律，使之更加丰富饱满，它本身也有着极强的独特的表现力，能够极大地充实音乐的内容。只有运用和声才能充分体现音乐的丰富性和层次性，这些恰恰是节奏、旋律所无法比拟的。

音色的不同取决于不同的泛音，每一种乐器、不同的人及所有能发声的物体发出的声音，除基音外，还有许多不同频率的泛音伴随，正是这些泛音决定了不同的音色。同一个字甚至不改变音调和音高，而仅仅改变重音就可能表现出若干不同的感情色彩，或是面带笑容的，或是庄严肃穆的。而乐器音色的表情作用就更丰富多彩了。各种乐器发出的音响，常常使人与某些感情信号相联系，如中提琴、二胡、大提琴的低音区，其音色会给人略带悲伤的感觉，小提琴、双簧管的音色则与少女的歌唱音色相似，给人以甜美、开朗的感觉，铜管乐器则给人以雄壮、激昂的感觉。我们在欣赏民族器乐笛子独奏曲《荫中鸟》时，笛子演奏家用滑音等技巧模拟鸟语，表现了林荫中各种鸟类竞相争鸣的情景。聆听着乐曲，我们好像到了林荫中，似乎看到无数只鸟在欢唱，这就是音色在人们听觉中的奇妙感知作用。

节奏、旋律、和声、音色作为音乐音响表象积累最基本的要素，是相辅相成，缺一不可的，少了任何一个都不可能构成完整的音乐音响表象。由此可见，任何音乐作品的思想内容和艺术美，都是通过各种音乐要素的表象来体现的，我们的音乐教学应在教学内容的安排和教学策略的选择等方面抓住音乐音响的要素，积极促进

① 程倩. 从音乐三要素浅述巴洛克到印象派各时代的钢琴音乐风格. 大舞台, 2008 (4).

音乐表象的积累。

总的说来，我们把节奏看做音乐音响表象积累的结构性要素，把旋律看做音乐音响表象积累的意象性要素，那么和声就是音乐音响表象积累的色彩性因素，音色就是音乐音响的表象积累的情感性因素。

（二）音乐作品的表象积累

熟悉更多的音乐作品，是丰富音乐表象的另一种重要方式。音乐教学过程中，让学生熟悉更多的音乐作品，可以在直觉的层面上积累丰富的音乐表象。因为作曲家之所以会创作出风格各异的作品和他们有着丰富的音乐作品表象积累有很重要的关系。因为他们随时随地注意搜集各种音乐素材，并能形象性地运用在自己的作品之中。如德沃夏克的《自新大陆》交响曲的慢板乐章取自一首黑人民歌，柴可夫斯基的《第四交响曲》第四乐章取自俄罗斯民歌《田野里有一棵小白桦》，我国作曲家刘炽的《我的祖国》为主题的旋律则是从几十首中国民歌旋律中诞生的，这些素材都具有风格各异、色彩斑斓的丰富表象。可见大量的音乐作品表象积累丰富了人的形象思维，对发展创造力非常重要。

在课堂中教师应经常组织学生进行音乐作品的整体欣赏，这有助于丰富学生的音乐作品表象。大量的音乐作品表象不但陶冶了学生的情操，也丰富了学生的形象思维，同时对发展创造性思维有着相当重要的意义。当然在欣赏的时候，教师应当选择一些节奏鲜明，形象和意义较为明显的曲子，并尽可能多向学生介绍一些相关的背景材料。

（三）音乐过程的表象积累

组成音乐活动的创作—表演—欣赏三个基本行为始终贯穿着形象思维，只不过不同的音乐活动过程其形象感受与心理活动存在着差异。

音乐创作是一种高层次的、复杂的审美心理活动，是创作者将捕捉到的外界感性认识上升为理性认识的形象思维过程。在音乐创作过程中，作者用来创造艺术形象的思维材料不仅是客观事物保留在作曲家头脑中的映像，而且注入了因这些形象而产生的情感因素。音乐是情感内容占优势的艺术，是人类情感生活与作曲家个人的情感生活、情感态度在乐谱中的反映。这种情感的概括、集中和典型化用音乐手段表现出来，就是人们常常说的"音乐形象"。音乐形象的特殊性是由音乐材料的特殊性完成的，它有时在音乐中直接或间接地加工，以唤起欣赏者对形象和意境的联想。我国的民族音乐《百鸟朝凤》、《空山鸟语》等音乐作品都是作曲家将生活形象作为思维材料加工后的艺术形象再现。可见音乐创作的过程就是客观事物的表象和作曲家情感表象积累、交织、加工的过程。

作曲家写下的乐谱只不过是作曲家形象思维的一种音乐设想，只有通过表演才能把音乐设想变成音乐现实，只有通过表演才能使音乐作品产生音乐效果。在音乐

表演中，首先是表演者对音乐作品的理解，感受作者同样的心理体验，再通过表演者的联想进行再创作。音乐表演一方面要对原作的意图进行体验和领会，另一方面在体验和领会的基础上充分地展开联想。表演者不仅在自己的脑海中再现原作的音乐形象，还要以自己特殊的生活体验和艺术感受去丰富和补充原作的艺术形象，甚至还可能发现原作中主观尚未意识到的生活形象的蕴涵及产生的音乐效果。这就是音乐所具有的独特的形象思维方式。表演者只有通过形象思维才能体验音乐作品中栩栩如生的音乐形象，才能通过联想进行创造。对于表演者而言，其表现作品的每一步都是重新构筑作曲家音乐形象的过程。表演者从感知、联想、再现音乐的形象，最后还要审视自己的再现结果，其中每一步思维过程都是形象思维的结果。

音乐欣赏在整个音乐活动中是作为音乐创作与音乐表演相互沟通而存在的。音乐创作与表演以欣赏者为对象。如果没有音乐欣赏，音乐创作与表演也就失去了意义。欣赏者从音乐中获得美的感受、精神的愉悦，这一切都是欣赏者由音乐的音响效果所激发的形象思维的结果。小提琴协奏曲《梁山伯与祝英台》之所以能催人泪下，是由于音乐形象的联想与对人物的情感体验紧紧交织在一起的结果。当我们听到乐曲开始那优美抒情的小提琴和大提琴的音乐时，就不由得会联想到梁山伯与祝英台草桥亭畔，双双结拜的动人场面。当听到铜管乐、小提琴奏出不安、痛苦并带有强烈的切分节奏的旋律时，欣赏者又不由得会联想到马家逼婚、英台抗婚的不屈形象。听到最后一段充满诗情画意和富有幻想色彩的音乐时，欣赏者又会情不自禁地联想起梁山伯与祝英台双双化蝶、翩翩起舞的感人画面。在音乐欣赏中，音乐所叙说的情节所引起的相关联想，是凭借音响色彩和情感体验而产生的，是欣赏者依据客观的音乐作品而展开的带有创造性的主观心理活动。

二、培养音乐想象力

作曲家在创作音乐作品的时候，总是要先在他们头脑中出现所要表达的"形象"，这一形象可能来自于生活，也可能来自于其他艺术形式。正是这一形象触动了作曲家的心弦，使他产生创作的冲动，于是他通过音乐的表现手段创作了乐曲，这一过程从心理学角度分析就是一个形象思维的过程。而学生在学习和欣赏这一首作品的时候，是一个逆向的过程，学生将通过他们对音乐的理解去探寻作曲家创作的形象原型，由于音乐是较抽象且朦胧的，学生往往不能回到作曲家创作时的形象原型，但可以通过想象对音乐的感受却可能异曲同工，因而在教学过程中应采用多种方法强化学生对音乐的感受和体验，培养学生的音乐想象力。

（一）了解音乐的表现手法

掌握音乐的表现手法，这是引起联想和想象的必要条件。音乐形象从联想产生，这个联想是通过音乐对事物运动的形态以及运动所发出的印象所作的一种模拟。音

乐有各种表达方式，生活中小至秋虫细语、微风朝露，大至电闪雷鸣、狂风暴雨，均可以用音乐表现出来。掌握音乐的表现手法可以考虑以下几方面。

音乐中情感表象的表现一般有三种方式。第一，动态外显：客观事物作用于人并引起人的情感、情绪活动的时候，不仅在人的肌体内部产生各种生理反应，而且往往表现为一种外在的运动冲动。它具体地分为三种：面部表情，身段表情，言语表情。和音乐关系最密切的是言语表情。第二，同质同构：音乐与情感都是在时间中伸展变化，表现为时间的运动过程。二者在运动形态上都存在着高低的起伏，节奏的张弛，力度的强弱和色彩的浓淡。这种同构关系为音乐以类比或比拟的方式，模拟和刻画人的情感活动提供了可能。第三，情感的层次性与联觉对应：情绪是对音乐刺激的直接感知；情态是形成高涨、低落、强烈、缓和、紧张、松弛等相对稳定的情绪状态；情感是有认知成分与价值判断参与的情绪体验。

音乐形象的表现手法主要有以下五种。

①声音模拟：对客观事物发出声音的模拟，达到对该客观事物的艺术表现，如流水、鸟鸣、风雨、海涛、狮吼等。

②动态描摹：通过音乐音响对活动着的客观事物的动态，包括活动的节奏与速度、活动的力量与强度、活动的形态与情状等进行描摹，如列车奔驰、送葬行列、野蜂飞舞等。

③音乐隐喻：根据某种音乐体裁或风格，写出形象鲜明的音乐主题，用以隐喻某种表现对象和场景，如用小步舞风格的音乐来表现宫廷生活等。

④主导动机：使用音乐的主导动机，代表某个人物形象，有时也代表某种事物、思想观念或精神。多数主导动机都是一个短小的乐思，以富于特征的节奏、音程和音色作为特有的标记。也有的是结构完整、形象鲜明的抒情主题，如《梁祝》的爱情主题。

⑤成语引用：把有特定含义的传统曲调作为音乐成语，引用来代表特定的形象和事物，如用《马赛曲》代表法国，用《三大纪律八项注意》代表人民军队等。

（二）积累音乐的特定情境

积累具有代表性的曲调可以使人产生对某一特定地区风土人情或特定历史背景或情境的联想。如《太阳出来喜洋洋》等乐曲，声调高亢、嘹亮，往往表现热烈、爽快、坦率真诚的情绪与性格；《摇篮曲》曲调安详，听到这样的曲子，就会很自然联想到晴朗的夜空、静谧的场景；听到《信天游》就会联想起黄土高原的景象；听到军歌当然就会联想起军人的风范、部队的作风；听到革命歌曲就会联想到革命先烈抛头颅洒热血的革命情境等。再如"早晨"，早晨只是个时间概念，它本身是没有任何声音，但是早晨常听到鸟鸣，音乐中就可以利用鸟叫声使人联想到早晨。如拉威尔《达菲尼与克罗埃》第二组曲的第一段《黎明》，再如贝多芬的《田园》，田园

中经常有牧童吹笛，人们听到牧笛声就会立即联想到田园等。积累具有代表性的曲调及音乐的特定情境，能够使人们听到某段音乐就立即联想到某种情境，这对音乐想象力的培养具有很大的影响。

（三）鼓励情感基调上的创造

过去的观点是避免学生在欣赏音乐中编故事，但是现在我们发现，如果在正确感受音乐情感的基础上鼓励学生展开想象的翅膀，对发展形象思维有很大的好处。音乐欣赏实际上就是让学生展开想象。想象可分为创造想象和再造想象。在没有具体文字语言提示的前提下，音乐欣赏往往是创造想象，学生将原来大脑里存在的音乐表象材料加工改造成新的表象，这一过程实际上是一种创造性形象思维。俄罗斯作曲家穆索尔斯基《图画展览会》中的《两个犹太人》，是一部标题音乐，根据标题学生已通过文字了解了音乐要描述的音乐形象——音乐主要在低音区和高音区塑造了两个不同的音乐形象。让学生听辨高音和低音后再欣赏作品，然后讨论各音区所塑造的音乐形象，在这一活动中学生充分发挥想象力，根据音乐的发展对富人和穷人的形态举止进行详尽的描述，各抒己见，调动了学生的积极性，也充分发挥了学生的创造性想象力，使他们能够对已有的表象材料加以改造整合，构成他们所想象中的新的音乐表象，通过这一活动达到了培养学生创造性形象思维能力的目的。因此，音乐教学中要鼓励学生多想，甚至可以是"乱想"。教师可以给学生听一段曲子，然后要求学生根据一定的理解，发挥想象，想象曲子所描述的情景，这对培养学生的形象思维能力是很有帮助的。在音乐教学中教师要充分调动学生的主动性，要留有一定的时间和空间给学生独自去感受乐曲，去展开想象，同时鼓励学生表达。在想象力的推动下，学生根据自己的理解诠释了乐曲，尽管他们的理解还存在一定的偏差，认识也较为肤浅，但却真实地发挥了学生的主体作用，培养了学生的想象能力，发展了学生的形象思维。另外培养音乐的想象力还可以进行选择性想象训练，丰富学生各方面的感受，增加想象的广度和深度。

三、加强音乐记忆力

（一）音乐主题记忆

音乐主题记忆指的是构建音乐所表达主题的形象。作曲家在创作一个作品时，肯定有他所要表达的明确主题，作曲的创作就是围绕这个主题形象展开的。小提琴协奏曲《梁山伯与祝英台》就是围绕爱情这个主题，描写了梁山伯与祝英台之间凄美的爱情形象。一般说来，有意义的音乐主题皆具有鲜明的音乐形象，在和声、曲调、节奏等方面都有鲜明的个性。

民歌《太阳出来喜洋洋》表现的是早晨人们上山劳动的喜悦心情，它的节奏形象就是鲜明、欢快的，充满了希望和活力，一听到这首歌脑海中就不由自主地出现

了日出后人们辛勤劳动的场面。因此，音乐的主题记忆对形象思维的训练具有重要的作用，知道了作曲的主题，我们就会根据这个主题产生联想，并将类似主题的音乐加以比较，由这个作曲类型联想到另一个作曲类型，也可能由一个主题联想到它的对立主题，如贝多芬第五交响曲的第一乐章呈现的主部主题和副部主题。

（二）音乐情境记忆

作曲家创作一部作品的时候，都有他想要描绘的情境，《伐木歌》描绘的就是伐木场上热火朝天繁忙的劳动场景。而有些作品正是由于某种情境激发了作曲家的创作灵感，从而创作出一部优秀的作品，如贝多芬的《月光》就是如此。当我们欣赏一部作品的时候，脑海中会产生某种不由自主的情境，我们听《雨的印记》时，脑海中出现的是雨中的画面，欣赏德彪西的《大海》时，脑海中会不由自主的出现辽阔的大海上浪花起伏，欣赏《骑士波尔卡》时，就会想起赛马场上的热烈气氛，竞争的激烈场面以及观众的紧张心情。加强对音乐情境的记忆有助于我们体验音乐，使我们更能深入了解音乐所要表达的内涵，这样我们欣赏一部作品的时候就能够体会到作曲家的情感，同时对音乐情境的记忆促使我们不断去想象，丰富了我们的想象力。对音乐情境我们可以通过特定旋律来记忆，《命运交响曲》中就有一部分类似敲门声的旋律，听到这里我们就会想到命运之门；安志顺创作的打击乐合奏曲《鸭子拌嘴》通过各种民族打击乐器的不同敲击方法及音色、音量和力度的变化对比，让我们不由自主地想起生活中鸭子拌嘴的热闹场面。

（三）音乐情绪类型记忆

音乐本身就是表达思想感情的一种方式。作曲家在创作音乐的过程中，会在作曲中融入自己所要表达的情感，而表演者在演奏歌唱作曲的时候，根据自己对作曲的理解都会带有一定的情绪，因此我们在欣赏音乐的时候便能够感受到这些情绪情感。有些作品给人的感觉是欢快明朗的，有些是忧伤的，有些是舒适的，不同的作品带给我们的感受不同，将音乐的情绪归类，可以有效地帮助我们对音乐的记忆。我国古代名著《礼记》提出"七情"之说，即喜、怒、哀、惧、爱、恶和欲。我们对于音乐的情绪大概可分为安静、喜悦、忧伤、悲痛、愤怒等几种。将音乐的情绪归类，有助于我们更好的理解音乐。在教学过程中，我们可以就作品产生的感受及情绪进行讨论，从而更好地理解音乐所要表达的内涵，以便于加强对作品情绪类型的记忆。

第十四章 音乐教育中的个体因素

> **请你思考**
>
> - 什么是音乐教育中的心境?
> - 音乐教育的唤醒因素有哪些?
> - 音乐教育中影响个体音乐偏好的因素有哪些?
> - 音乐教育中的音乐偏好和音乐趣味存在哪些区别?
> - 了解学生的音乐偏好和音乐趣味对音乐教育有哪些启示?

第一节 音乐教育心境与音乐教育

心境和音乐教育两者相互影响,相互作用。良好心境对音乐教育产生积极影响,不良心境对音乐教育产生消极的影响。

一、心境与音乐教育

(一) 心境的音乐认知表现

心境和音乐认知有着密切的关系,它们之间相互影响。音乐认知主要表现为音乐的注意力、音乐的感知、音乐的记忆等,其中音乐的感知和音乐的记忆尤为重要。音乐感知是指在音乐审美活动中,对特定音乐现象的感觉和知觉;音乐记忆是指以往感知过的音乐现象在当前没有作用于感觉器官的情况下,在大脑中再现出来的映象[1],心境不仅影响对记忆材料的提取,而且也影响推理内容,影响加工方式和决策过程。积极心境会加速对决策有关的材料加工,促进思维的流向,使人不费力气地回忆起许多材料,从而会简化决策过程的复杂性[2]。

[1] 曹理,何工. 音乐学习和教学心理. 上海音乐出版社,2004:159.
[2] 黄希庭. 心理学导论. 人民教育出版社,1991:537-538.

1. 音乐注意力

良好心境中，个体的音乐注意力集中，注意的分配、保持、转化的能力提高。英国心理学家 Broadbent 提出了过滤器模型，认为来自外界的信息是大量的，但是人的神经系统高级中枢的加工能力是有限的，于是出现瓶颈[①]。在良好心境状态下，个体的神经高级中枢对音乐信息的加工能力可能会有所提高。在不良心境状态下，个体的音乐注意力下降，音乐信息的接受较差。

2. 音乐感知

音乐感知主要是听觉上的感知，包括对音高、节奏、节拍、音程、和声、音色、调式调性、乐句、速度、力度等基本要素的感知。在良好心境中，个体的思维活跃、注意力集中，因此对音乐基本要素的感受和分辨更为敏感；对音响的组织能力提高，能较好的将所听到的音响符号按顺序组织起来，使之成为真正意义上的音乐形式。相反，在不良心境中，个体对音乐要素的感受性降低，思维迟钝缓慢，缺乏明确的学习动机，学习效率降低。如在练耳教学对旋律的听辨，如果心境状态良好，那么个体在较短时间内就能完整的将旋律听辨出来；如果心境状态较差，旋律即使被重复多次，个体都不一定能完全听辨出来，即使能够听辨出来，记忆也不能保存较长时间。

3. 音乐记忆

良好心境中，个体能较好地辨认和记忆当前听到过的乐思或音乐素材，因为在良好心境中，个体对事物作肯定的判断，信息加工速度较快，而且常常是自动加工。心理学将记忆分为三个基本过程，即编码、存储和提取。信息的编码中，新的信息通过已有知识结构，融入旧的知识结构中，得到巩固。在音乐教学中，如果学生处于良好的心境状态，那么他们对音乐材料的编码、存储和提取的能力较强，能在较短的时间内不仅记住所听到音乐，而且记忆能保持很长一段时间。在不良心境中，学生的记忆力显著降低。

（二）良好心境的激发

学生处于良好的心境状态，思维状态积极活跃，注意力高度集中，想象力丰富发散，记忆清晰迅速，求知欲望强而持久，学习效率提高。因此，音乐教学中师生均应保持良好的心境。教师要善于观察了解学生的心理状态，自觉激发学生良好的心境，有意识地调节和消除学生的不良心境。

1. 行为观察

教师应从学生的行为表现中了解学生的心理，即从学生在课堂学习的表情、动作、眼神等方面观察、了解其心理状态。如学生在表演音乐时姿势端正、聚精会神、

① 王甦，汪安圣. 认知心理学. 北京大学出版社，1992：54.

情感投入，这是良好心境状态的表现；若姿势不端、目光呆滞，经常出现错音，则是不良心理状态的表现。

2. 热情投入

教师应对音乐教育的整个过程保持积极的热情，自觉激发学生产生和保持良好的心理状态。教师的心理状态直接影响着学生。教师乐观、积极的情绪潜移默化地感染学生，甚至立竿见影地影响着学生快乐、向上的情绪。因此，教师要培养自身快乐、良好的心境，用自己积极热情的情绪状态感染学生，激发学生的情感共鸣。教师在音乐教学过程中亲切而富有鼓励的话语，深情而信任的眼神都有可能引起学生的愉快感、兴奋感、责任感，产生积极良好的心境；相反会使学生望而生畏，产生消极不良的心理状态。

3. 适时调节

音乐教育过程中，教师要不断调节和消除学生音乐学习中出现的不良心境。教师应找准时间与学生交流，找出导致学生产生不良心境的原因，对症下药，才能使学生及时摆脱不良心境的困扰。一般而言，学生音乐学习过程中产生不良心境的原因主要有音乐学习的需要未得到满足，健康状况出现问题，音乐课堂其他不良情境的影响等。针对音乐教学的特殊性，音乐教师要善于消除师生双方在年龄、性格、音乐兴趣、音乐认知等差异上存在的心理障碍[①]，使教与学双方在和谐、愉快的心理状态下共同促进音乐教学。

（三）心境的音乐情绪特征

音乐的情绪特征是指个体在听赏和表现音乐时表现出来的情绪外部特征。音乐情绪的外部表现主要包括个体的面部表情、声音语调表情和形体姿态表情。音乐情绪的外部特征是内在心境的具体表现，通过它可以对内在心境起到了解、认知、调节作用。

1. 面部表情

面部表情是指个体在进行音乐活动时表现出来的面部各个器官的变化，如嘴、鼻、眼、眉等的变化。学生在不同心境状态下欣赏或表现音乐时，面部表情不同，参见图14-1。由于良好心境的音乐情绪特征表现为音乐的正性情绪放大，负性情绪缩小。因此，学生在欣赏或表演欢快、愉悦的音乐作品时，受良好心境的影响，欢快、愉悦情绪会有所加深，面部表情状态也可能会相应的有所加强，如人在愉快时表现出嘴角上翘、额眉平展、面颊上提等良好心境的表情状态。

① 张大均. 教学心理学. 西南师范大学出版社, 1997: 506.

图 14-1　不同情绪的面部表情

表 14-1　不同情绪的面部模式

情绪	面部模式
兴趣	眉眼朝下，眼睛追踪着看，倾听
愉快	笑，嘴唇朝外朝上扩展，眼笑（环形皱眉）
惊奇	眼眉朝上，眨眼
悲痛	哭，眼眉拱起，嘴朝下，有泪有韵律地啜泣
恐惧	眼发愣，脸色苍白，出汗发抖，毛发竖立
羞愧—羞辱	眼朝下，头低垂
轻蔑—厌恶	冷笑，嘴唇朝上
愤怒	皱眉，眼睛变狭窄，咬紧牙关，面部发红

2. 声音、语调表情

声音、语调表情是指个体通过声音、语调的高低、强弱、缓急等手段传达情绪[①]。音乐是"以声表情"的艺术，最善于通过声音形象来传达情感。个体表现音乐时的声音、音调、速度等因素能表达某种特定的心境和情绪。语言本身是可以用来表达个体的复杂情绪和情感，加之不同的声调，使语言更能生动地表现个体的情绪特征。特别是个体在演唱声乐作品时，积极、良好的心境会使气息通畅、声音圆润、吐字清晰。

3. 形体姿态表情

"情动于中而形于外"。音乐的情绪特征还可以通过个体的形体姿态表情表现出来。形体姿态表情是丰富多样的，借助头、手、胸、足等动作语言表现在众人面前。不同的心境状态会促成不同姿态表情的形成。如音乐表演者在体验到音乐表演的快乐时，会手舞足蹈；在体验到音乐表演紧张时，会手忙脚乱等。当个体处在积极良

① 郑茂平. 声乐语音学. 上海音乐出版社，2007.

好的心理状态欣赏欢快活泼的音乐作品时,快乐感得到加强;欣赏阴郁的、悲怆的音乐作品时忧郁、悲伤的情感会得到减轻。在积极的心境状态下,个体进行音乐表演往往动作娴熟,得心应手,能较好地把握音乐情绪。不良心境导致负性情绪的产生,消极的心境状态下进行音乐表演时,容易产生紧张、焦虑、厌烦、急躁等情绪,往往会表现出忘记歌词与旋律、跑调、弹错音、速度加快等现象。

研究表明,积极良好的心境状态能使学生大脑皮层处于兴奋状态,易受"社会助长作用"的影响[1],符合学生的求知欲和心理发展特点,引起学生的兴趣,从而更有效地学习音乐知识。因此,音乐教师要善于把握教学的最佳时机,充分利用学生的良好心境,促进课堂教学质量的提高。

二、音乐心境中的唤醒因素

在音乐教育过程中,动人的语言、优美的音乐、和蔼的表情、赞赏的眼神以及生动的手势、优美的姿态等信息都能唤醒人的良好心境。

(一) 情绪唤醒

情绪唤醒是指在情绪状态下,所伴有的内脏器官、内分泌腺或神经系统等生理反应。任何一种情绪都伴有情绪唤醒[2]。音乐教学的情绪唤醒是指教师在音乐教学过程中,通过情绪刺激的方法让学生的情绪处于兴奋、愉悦的状态,从而顺利完成音乐教学任务。

在音乐教学活动中,可以通过"以情生情"的模式产生情绪。这里的"以情生情"主要涉及两种情况:一是指个体在他人情绪的影响下产生情绪的心理机制;二是个体在自己表情的作用下产生情绪的心理机制。

1. 他人情绪诱发情绪

当个体知觉他人的情绪体验时,也会引起相应的情绪反应。换言之,个体可以通过他人情绪体验来诱发自己的情绪。

(1) 教师情绪诱发学生情绪

在音乐教学中,教师的情绪会影响和感染学生的情绪。研究表明:教师以高兴、愉快的情绪进行教学,学生也会产生同样的情绪体验,在这种情绪状态下进行教学所取得的成效较一般情绪状态有较大幅度的提高;反之,以悲伤、低沉的情绪进行教学,学生的情绪体验一般也是消极的,教学效果较一般的情绪状态下进行教学的效果有较大幅度的降低[3]。同时,学生的情绪也会不知不觉的感染教师的情绪。如我们经常可以看到,有些音乐教师上课情绪积极张扬、语言风趣生动,学生就学得

[1] 张大均. 教学心理学. 西南师范大学出版社,1997:503.
[2] 黄希庭. 心理学导论. 人民教育出版社,1991:508.
[3] 张大均. 教学心理学. 西南师范大学出版社,1997:533.

非常轻松、认真；学生越是学得认真、愉快，教师讲课就越有激情，甚至出现眉飞色舞、手舞足蹈的情形。

（2）学生之间的情绪诱发

音乐的技能教学较多采用小班授课的形式，在这种特殊授课形势下，学生之间的情绪感染和影响是不容忽视的。课堂中某一学生的情绪往往会影响其他学生，使其他学生也处于相应的情绪状态。尤其在声乐演唱和器乐表演中，前一个学生在演唱或演奏中表现出的紧张、焦虑的情绪，那么后面几个学生也会表现出不同程度的紧张。这就必须通过教师的课堂驾驭能力，调节好学生的情绪状态，抑制不良情绪在课堂中蔓延。

2. 自我表情诱发的情绪

达尔文在研究人类和动物的大量表情现象后，提出表情具有两个方面的反馈作用。一方面是能够增强原有情绪的强度；另一方面，一种情绪如果通过表情表现出来，那么这种情绪就会更加强化。如音乐教师在教学过程中若采取急躁不安的姿态，那么随着教学的进一步展开，焦虑程度会增加。莎士比亚曾经讲过："我们去模仿一种情绪的时候，会在我们的头脑里产生一种要真的表现出这种情绪的倾向。"

因此，在音乐教学活动中教师应善于保持积极良好的情绪状态，唤醒学生积极的情绪，并与教材的情感因素有机结合，引发师生的情感共鸣，促进课堂教学质量的提高。如优秀的音乐教师在教授爱国主义歌曲时，总是带着强烈的爱国之情，通过教师自身情感的表达打开学生心扉，使学生深深体会作曲家的爱国情感，引起作曲家、教师和学生三者的情感共鸣。

（二）语言唤醒

语言唤醒作为人类特有的高级唤醒方式，对音乐教学中唤醒学生良好情绪起着重要的作用。语言唤醒是指教师在音乐教学过程中通过语言描述唤醒个体的情绪体验，使个体发生情绪感染。良好的教学语言能诱发学生的良好情绪，刺激学生的求知欲望，激起学生的学习兴趣。因此音乐教师在教学过程中要注重语言的科学性、艺术性、启发性和差异性。

1. 教学语言的科学性

教学语言的科学性是指音乐教师在教学过程中语法规范、发音标准、吐词清晰、音量适中、节奏合理，用最精炼的语言表达最丰富的教学内容。特别是音乐教师用善于采用标准的发音、清晰的吐字、良好的音准、合适的语调、恰当的语气等给学生做示范[1]。

2. 教学语言的艺术性

教学语言的艺术性是指音乐教师讲授内容幽默生动、动作自然形象、语音抑扬

[1] 郑茂平. 声乐语音学. 上海音乐出版社，2007：71.

顿挫、语调轻重缓急等。这些因素都可以直接影响学生音乐学习的情绪。教师的教学语言不仅做到准确简练、通俗易懂、逻辑严密，而且应生动形象、幽默诙谐，富有感染力；不仅应合理地运用比喻、拟人、夸张等手法，而且应适当地借助动作表情以加强音乐教学语音的艺术性。教学语言的艺术性是唤醒学生良好情绪状态的动力。

3. 教学语言的差异性

不同年龄阶段的学生在生理和心理上表现出不同的特点，要求音乐教学语言的差异性和多样性。教学过程中教师应根据学生不同的年龄特点与知识水平，选用恰当的语言表达方式。同样的音乐知识和音乐技能的讲授因教学对象的不同而采用不同的语言表达。如给小学生讲课时，应考虑到他们思维的形象性和具体性及富有情感色彩的特点，选用生动形象、抑扬顿挫、语速平缓、富有感情的语言；给中学生讲课时，考虑到他们逻辑思维的发展，应注意语言表达的逻辑性和条理性。研究表明，对大学一年级学生授课，语速应保持在每分钟50—66个词之间，三年级以上的则每分钟可达到70—80个词[①]。

4. 教学语言的启发性

音乐艺术的教学本身是一门开放的、待实现的艺术活动，要求教师的语言含蓄委婉、耐人寻味、发人深省，富有启发性，给学生留下想象与思考的空间。作曲家将创作冲动以乐谱的形式展示给我们的仅仅是一种非音响的形式，要真正将乐谱变为可感知的音响必须通过二度创作，教师在指导学生进行二度创作时要充分考虑教学语言的启发性，提高学生对音乐作品的再创造能力，充分拓展和挖掘音乐符号中的情感空间和艺术空间。

（三）情景唤醒

音乐教学中的情景唤醒有两层含义：一是指音乐教学的自然环境唤醒个体的心境。二是指根据音乐教学内容、教学目标，学生的认知水平和心理特征，有目的的教学设计和场景创设等因素唤醒个体的心境。

1. 自然情景唤醒

校园优美、教室优雅安静、琴房干净整洁、师生着装朴素大方等良好的音乐教学环境有助于唤醒个体积极的心境；反之，教室吵闹繁杂、琴房零乱拥挤等教学环境，容易分散学生学习音乐的注意力，给教师和学生的情绪带来负面影响，从而降低教学活动的效果。

2. 创设情景唤醒

创设生动活泼、轻松愉悦的音乐教学情景不仅有助于唤起学生的良好心境，而

① 张大均. 教学心理学. 西南师范大学出版社，1997：45.

且有利于音乐知识和技能信息的有效传递。因此，在教学过程中，音乐教师要为学生创设良好的情景，通过创设教学情景刺激学生，引导学生投入到音乐学习中，激发学生的音乐记忆和音乐想象，唤醒学生的良好心境。

(1) 语言描绘引导个体的想象创编情景

教师可根据教学内容编织故事，通过故事的讲述唤醒学生的情感体验，构建良好的心境。如在赏析古琴名曲《高山流水》前，为激发学生的学习兴趣教师可先给学生讲述"伯牙抚琴，高山流水遇知音"的故事，体会情境对音乐创作的影响。

(2) 物质媒介唤起个体的听觉经验创设情景

音乐教师可运用日常生活中的脚步声、说话声、动物的叫声等来形容某种乐器的声音；还可将学生感兴趣的、贴近生活的流行元素运用于情景创设中。如在莫扎特音乐的教学活动中，可运用莫扎特交响曲素材的作品——《我不想长大》作为教学内容引入，唤醒学生的情绪，调动学生的学习激情。

(3) 多媒体技术全面激发学生的感官和情感体验创设情景

多媒体技术是以计算机为平台，把文本、图形、视频图像和声音等多种信息交流手段有效地结合起来，使人与音乐之间的关系更融洽，达到情景交融。音乐是时间的艺术、情感的艺术、非语义性的艺术，对于音乐的学习更应该采用视听相结合的方式，运用多媒体展开教学，为学生提供一个融洽的音乐氛围和情感释放的空间。如对管弦乐队编排知识的教学时，教师可先播放一段管弦乐队演奏的视频，由此引入管弦乐编排知识的教学，不仅将教学内容形象、直观、生动地展现在学生面前，为学生能用多种感官参与音乐活动提供了必要的物质基础，而且能调动学生学习的积极性和主动性，激发他们对音乐学习的兴趣，唤醒学生的情感体验。

创设情景的方法多种多样，教师应根据实际情况，创造出紧紧围绕教学内容，并且符合学生心理特征的具有唤醒学生良好心境的教学情景。

第二节 音乐偏好与音乐教育

在音乐教育中，教师对学生音乐偏好的了解有助于提高音乐教学的效率。影响个体音乐偏好的因素有个体的属性、个体的音乐学习过程和音乐特征等。

一、音乐个体属性对音乐偏好的影响

(一) 个体个性因素

在音乐学习中，个体的偏好存在着很大的差异。每个人都有自己的兴趣爱好，有人喜欢贝多芬的音乐，有人喜欢李斯特的音乐；有人喜欢钢琴音乐，有人喜欢提琴音乐；有人喜欢古典音乐，有人喜欢现代音乐。这是非常自然的，这与个体的年

龄、个性、性别、气质、受教育程度、生活的环境等各个方面都是密切相关的。不同的个体由于个性内容的差异，对同一音乐作品会产生不同的情感体验。因此他们的偏好也存在差异。所谓个性，是指区别于他人的稳定的、独特的整体特性，即人的个别差异[1]。

音乐心理学研究表明，勇敢、活泼、善变、警惕的个性特质与音乐的速度和主题旋律的数量及长度相关。具有较多勇敢、活泼或善变的个体特质的被试者偏好节奏较快、主题旋律庞大的音乐；具有较多警惕的个性特质的被试者表现出对速度较慢、主题旋律规模较小的音乐的偏爱。外向性个体表现出对快节奏、庞大主题旋律音乐的偏好。忧虑、焦虑的个体容易产生对重金属音乐、摇滚音乐的偏爱。个性独立的个体较为容易产生对轻音乐的偏爱。对港台流行音乐、欧美通俗音乐、音乐剧、外国器乐独奏曲、交响乐或协奏曲、歌剧、爵士乐和蓝调、说唱音乐、摇滚乐的偏好外向型的人居多；对中国传统民歌、中国民族器乐独奏、中国民族器乐合奏、中国传统戏曲或曲艺、轻音乐、外国器乐独奏曲、交响乐或协奏曲、室内乐的偏好亲善型的人居多；对歌剧的偏好，不具有亲善型的人居多。

布尔特（Burt）和克莱玛-库契托娃（Klimas-Kuchtowa）的研究发现，外向性的个体偏好活泼的、情绪强烈的，富有情调的音乐；内向性的个体偏好神秘的、深奥的、内省的、理智的音乐[2]。费希尔（Fisher）围绕社会压力和从众定势下的个性变量，对音乐偏好的影响进行了研究。结果表明，个人的不安全感对于被试对戏剧音乐、不熟悉音乐的反应影响显著。表现出明显的不安全感的被试者，对于不熟悉的戏剧音乐多表现出的反应，不是异乎寻常的喜爱就是异乎寻常的不喜爱，同时，其他的被试趋向于选择更为适中的偏好。[3] 凯特（Cattell）和萨乌德尔（Saunders）研究发现外向性的个体与节奏感强、快旋律、不协和的和声、欢快激动情绪音乐的偏好有关联[4]。英勒菲尔德（Inglefield）对个性变量和音乐偏好的从众行为之间的关系进行研究。实验结果表明，不论何种个性类型，从众行为都是存在的。"独立"的被试的测量可以预测被试在音乐偏好上的从众行为；较"独立"的被试而言，"不独立"的被试更易趋向于从众[5]。斐勒（Payne）在对音乐家和他们熟悉的音乐研究时发现，具有外向性的音乐家偏好情感强烈的音乐，具有内向性的音乐家则偏好结构规整的音乐。道乌斯（Daoussis）和迈克尔乌耶（McKelvie）研究发现，外向性和摇滚乐具有相关性，特别是在重金属音乐的偏好方面，外向性个体远远超过内向

[1] 黄希庭．人格心理学．浙江教育出版社，2002：12．
[2] 〔美〕多纳德·霍杰斯主编．音乐心理学手册（第二版）．刘沛，任恺译．2006：336．
[3] 同上．
[4] 同上．
[5] 同上．

性个体①。

道林格尔（Dollinger）对音乐偏好和个性因素进行研究发现，开放性的个体在音乐偏好上表现出多样性②。但是，与其他同一时期的音乐相比，较不喜欢流行音乐。道林格尔（Dollinger）认为，开放性的人因寻求刺激而与重金属的偏好成正相关；神经质与流行音乐的偏好成正相关；友善的、随和的个性特质与古典音乐的偏好成正相关。道林格尔研究还发现外向性与爵士乐的偏好不具有相关性。另外，还有一些研究者显示，具有开放性的个体对结构庞大的音乐表现出较大的兴趣。莱林（Rawlings）研究认为精神质的个体则表现出对复杂音乐的偏好。③戴维德（David）研究音乐偏好和人格因素时发现，外向的个体偏好流行音乐；开放性的个体对音乐的偏好体现出多样性。并对原因进行了分析，他认为外向性的个体对流行音乐的偏好与他们热情、合群、正向情绪有关④。埃森克（Eysenck）的理论架构，外向性的个体很少静止，精力非常旺盛，皮质觉醒始终处于兴奋状态；机体寻求保持一种既不高也不低的最佳觉醒水平，因此，外向性的人渴望刺激目的是试图增加他们的皮质觉醒以接近最佳水平⑤。埃森克认为，内向性的个体避免刺激目的是降低他们本来就较高的觉醒水平。戴维德的研究还发现寻求刺激和对重金属音乐的偏好具有较高的相关性；外向性和爵士乐的偏好不具相关性，这一观念与道林格尔的观点一致⑥。

可见，个体的个性与音乐偏好密切相关。

（二）个体性别因素

性别心理差异是指不同性别所表现出的稳定的、独特的心理特征。在音乐心理学研究中，关于音乐偏好的性别差异问题至今仍然存在争议，部分研究认为个体在音乐偏好上存在的差异不是由性别因素所引起的；相反，有些研究则发现音乐偏好受到性别差异的影响。由于男女性在发展过程中表现出不同的生理和心理特征，他们各自存在优势，因此，我们认为个体在音乐偏好上的差异受到性别因素的影响。

从生物学角度来看，男性大脑和女性大脑的大小和使用的方式存在着差异，男性大脑较女性大10%，但女性大脑相对于自身体重的比例却要更大一些。男女大脑各部分构造的大小也略有不同；男性多用左脑，女性多用右脑⑦。男女性在生物学上的差异导致他们在心理上也具有很大的不同，如在智力方面，男性群体中智力较

① 〔美〕多纳德·霍杰斯主编. 音乐心理学手册（第二版）. 刘沛，任恺译. 2006：336.
② 同上.
③ 同上.
④ 同上.
⑤ 同上.
⑥ 同上.
⑦ 林华. 音乐审美心理学教程. 上海音乐学院出版社，2005：22.

高的人和智力较低的人整体上都较女性多；男性在视觉、空间知觉能力和数学推理能力上占优势，女性则在听觉、语言能力和知觉速度上较男性强；男性的逻辑思维较强，而女性则是形象思维较强①。在行为表现上，男性精力旺盛，具有较强的攻击性，容易冲动；女性反应敏锐，具有较强的交际能力，情感细腻。总的来说，男性表现出较强的攻击性、支配性和独立性；女性则表现出较强的依赖性、情绪性和敏锐性。

音乐偏好的性别倾向是由男女性不同的生理因素和心理因素造成的。一般而言，男性较倾向于宏伟、雄壮、热烈的音乐，女性则倾向于柔美、轻巧、深情的音乐。音乐心理学研究表明，莱善那女性较男性更为偏爱轻音乐，男性较女性更为偏爱重金属、摇滚音乐。德泽尔（Delzell）和莱普那（Leppla）在研究四年级学生乐器学习偏好时发现，不同乐器的选择与性别因素有关。他们发现，男生较多地选择鼓或萨克斯；而女生对乐器的偏好显示出多样性，选择学习长笛、鼓、萨克斯、反单簧管等乐器②。苏珊（Susan）对性别因素与男女生乐器偏好之间的关系进行研究，对英国西南部的153名9—11岁的儿童进行个别访谈。结果显示，女生较多地选择学习钢琴、长笛和小提琴；而男生则较多地学习吉他、鼓和小号③。

因此，教师应根据学生的性别差异来施教，选择恰当的教育、教学方式。男女学生音乐教学内容的选择上、教学方式的采用上应有所不同，做到扬长补短，缩小性别差异。

（三）个体地域因素

音乐偏好除了受个性因素和性别因素影响以外，还受到地域因素的影响。不同地域由于不同的地理环境、文化背景、宗教信仰和不同的社会心理形成了不同的音乐风格，构成了个体不同的音乐偏好。正如欧洲人喜好歌剧，中国人喜好戏曲一样。音乐偏好可以体现在单个个体上，也可以体现在一个地域的群体中。

中国西靠山脉，东临大海。幅员辽阔，是一个统一的多民族国家，主要可分为西南、西北、华东、华南、华中等几个区域。

西南地区包括现在的四川，重庆，贵州，云南，西藏以及湖北西北部，广西北部陕西南部，是少数民族聚集地。该地区东临横断山脉，西临巫山，南临秦岭，处无量山与哀牢山之间，是长江黄河两大母亲河的源头，中国水能资源储量最大的地区。西南文化在远古代主要是巴蜀文化，楚文化，苗蛮文化和吐蕃文化的发展史。正是由于西南地区独特的地理环境和人文背景，形成了西南地区独特的音乐偏好。从西南地区的人民对民歌的偏好上来看，更倾向于旋律自然洒脱，情绪直畅坦率，

① 张大均．教学心理学．西南师范大学出版社，1997：599．
② 〔美〕多纳德·霍杰斯主编．音乐心理学手册（第二版）．刘沛，任恺译．2006：336．
③ 同上．

格调清新质朴，色彩绚丽多姿的山歌。如西南地区的山歌和花灯。西北地区地域辽阔，历史悠久，民族众多，风俗多样，四周环山，地形封闭，以高原和盆地地形为主，生产方式半农半牧，形成了西北人民朴实、豪迈的性格特征，构成了西北人民对高亢嘹亮、粗犷苍劲、音调悠长、简洁明快的音乐的喜爱。华东地区是美丽富饶，交通便捷，经济发达，并且具有深厚的历史文化内涵，不仅有现代化的大都市，而且有著名的历史文化古城；不仅有壮丽的自然奇观、名山大川，而且有著名的人文景观、名园名景。华东以南的上海、浙江、江苏、江西、福建等地，人民勤劳朴实，情感细腻，偏好优美柔和、委婉曲折的音乐。华东以北的安徽、山东等地，人民性格豪放，偏好高亢、粗犷风格的音乐。华南地区位于我国最南部。北面与华中地区接壤，南面包括辽阔的南海和南海诸岛，与菲律宾、马来西亚、印度尼西亚、文莱等国隔海相望。气候温和，景色秀丽，风光旖旎。华南地区的人民偏好旋律线条平缓、变化幅度较小、细腻委婉的音乐。

在音乐教学中，教师选择教学内容要因人而异，从地域因素出发，选择适合学生的教学内容，提高音乐教学的效果。

二、个体音乐过程对音乐偏好的影响

（一）个体的音乐训练时间

是否接受过音乐训练，接受音乐训练的时间长短，接受的音乐训练是否系统对音乐偏好有显著的影响。许多研究发现，进行过较长时间音乐训练的个体与其他个体相比，在音乐偏好上存在明显的差异。

1. 接受过音乐训练的个体对音乐的偏好表现出多样性

杜尔克森和哈格里夫斯等人做过音乐训练时间对音乐偏好影响的实验，他们发现，在音乐方面接受过较系统训练的、有较丰富的音乐实践的被试，往往表现出对古典音乐和流行音乐都较为喜欢以及对严肃音乐的爱好；而在音乐方面没有接受过系统训练或接受训练时间较短的被试，往往表现出只对某一种类型音乐的喜爱。[1] 阿奇贝克（Archibeque）研究发现，学过"当代音乐"的七年级学生比没学过这种音乐同年级学生表现出对该音乐的更多喜爱[2]。

2. 接受音乐训练与对古典音乐、无调性音乐的偏好具有相关性

科罗泽尔（Crozier）研究表明，音乐训练与无调性音乐的偏爱相关。同时，科罗泽尔认为接受音乐训练时间较长、具有较高能力的个体往往倾向于形式较为复杂的音乐，该观点与戴维德（David）的一致，戴维德认为接受过音乐训练与复杂音乐偏好的相关性直接体现在对古典音乐和宗教音乐的偏爱上。唤醒理论提出的第三个

[1] 罗小平，黄虹. 最新音乐心理学荟萃. 中国文联出版公司，1995：185.
[2] 同上.

原理是个人经验对于偏好的影响。该理论认为富有经验的个体偏好于复杂的刺激。如有经验的音乐爱好者喜欢欣赏复杂的音乐。[①] 索伯斯亚克（Sopchack）研究表明，受过音乐训练的个体对古典音乐产生更多的反应和偏好，而对流行音乐最不感兴趣[②]。我国研究者对音乐偏好与训练时间关系问题研究，证实了不同训练时间会对音乐偏好产生显著的影响。蔡黎曼教授和罗小平教授就大学生音乐学习与偏好进行调查，将音乐专业与非音乐专业学生对 14 个不同风格体裁音乐偏好进行排序。

表 14-2 不同专业学生对不同风格体裁偏好的比较

排序	风格体裁	
	音乐专业	非音乐专业
1	交响乐	港台通俗歌曲
2	歌剧音乐	欧美流行歌曲
3	欧美流行歌曲	轻音乐
4	港台通俗歌曲	中国民歌
5	爵士乐	中国民乐
6	外国艺术歌曲	交响乐
7	中国艺术歌曲	摇滚乐
8	轻音乐	爵士乐
9	中国民歌	中国艺术歌曲
10	外国民歌	外国民歌
11	中国民乐	外国艺术歌曲
12	舞剧音乐	中国戏曲
13	中国戏曲	舞剧音乐
14	摇滚乐	歌剧音乐

结果显示，音乐专业学生的偏好排在第 1、2 位的是交响乐和歌剧音乐（属古典音乐）；排在第 5 位的是被称为"严肃音乐"的爵士乐；排在第 3、4 位的是欧美流行歌曲和港台通俗歌曲；排在第 6、7 位的是外国艺术歌曲和中国艺术歌曲。由此看出，相比中国音乐，音乐专业的学生更偏好西方音乐。非音乐专业的学生更喜欢通俗音乐和中国民间音乐，对歌剧音乐、中国戏曲、国外民歌和国内外艺术歌曲的喜好程度较低。

① 彭聃龄.普通心理学.北京师范大学出版社，2004：338-339.
② 多纳德·霍杰斯主编.音乐心理学手册（第二版）.刘沛、任恺译.2006：323.

上述实证研究表明，接受音乐训练的系统化、音乐能力的差异性会导致个体在音乐偏好上表现出对音乐作品种类上的多样性和单一性以及音乐风格上的差异。其中，音乐能力又表现出个体在音乐形势复杂度偏好上的直接影响。那么，音乐训练是否系统和音乐能力的强弱在某种程度上讲与音乐训练时间的长短直接相关。

可见，音乐训练时间的长短会导致个体在音乐偏好上对于音乐类型、音乐风格以及具体音乐复杂度等方面的差异。

（二）个体的音乐熟悉度

熟悉度是指个体对音乐作品的熟悉程度。熟悉度与作品的重复次数相关，重复次数越多，个体对作品就越熟悉。心理学研究表明，大量反复的刺激能够对个体形成某种条件反射。

个体的音乐偏好与熟悉程度之间具有相关性。西方在 20 世纪六七十年代的时候就提出音乐偏好与熟悉度之间的倒 U 曲线假说[1]，即对完全不熟悉的刺激，表现为"不喜欢"，随着刺激的重复，逐渐上升到"喜欢"，再上升到高点"相当喜欢"，在此时如果刺激继续重复，那么偏好程度反而下降，一直下降到"不喜欢"，甚至"厌烦"。柏尔勒（Berlyne）等人研究表明低水平的刺激强度使人产生愉悦程度是零，随着刺激强度增加，愉悦程度现实上升到高点，然后又下降至低于零的一个负值。法恩斯沃思对作曲家的出生年代与其被排名的先后，以及在音乐百科全书上出现与否进行比较，分析表明排名位置较前期的往往是人们对其作品的熟悉达到中等程度的那些作曲家。

格兹（Getz）对熟悉度和音乐偏好关系研究表明，反复听赏音乐达到熟悉，对于偏好有明显的影响，并且当重复达到六到八次后对偏好的影响达到最大化[2]。赫尔加登（Heingartner）和赫尔（Hall）的研究也证实了熟悉度对音乐偏好的影响。

近年来我国也有不少研究者对音乐偏好与熟悉度之间的关系进行研究。星海音乐学院黄虹教授和华南师范大学蔡黎曼教授对熟悉性和大学生音乐偏好的关系研究表明音乐的熟悉性与偏好之间存在极高的相关，表现出对于越熟悉的作品越喜欢。教师在教学过程中都要注意作品的熟悉程度对学生音乐偏好的影响，用科学理论来指导音乐教学实践，会使教学活动事半功倍。

（三）个体的心理期待

期待就是在过去和现在信息的基础上对将来信息的一种预期和期望[3]，属认知倾向。如学生在演出前对演出效果的估计和推测；在欣赏音乐过程中对后一和弦、后一旋律的预期等，都是一种期待。期待根植于个体喜爱生活中逐渐内化形成的认

[1] 罗小平，黄虹. 最新音乐心理学荟萃. 中国文联出版公司，1995：191-271.
[2] 多纳德·霍杰斯主编. 音乐心理学手册（第二版）. 刘沛，任恺译. 2006：344.
[3] 郑茂平. 音乐知觉期待的研究述评. 心理科学进展，2006（6）：866-872.

知结构，它根据外来信息不断修正，始终处于动态变化之中，它可以被人充分意识到，表现为有意识的估量，也可以未被充分意识到，表现为潜意识的估量。如，星期天可以睡懒觉，这是因为"不上课"这一潜意识在起作用。可以说，个体的一切行为活动都伴有期待，这是个体的意识活动的超前性的反应。

在音乐领域对心理期待的研究，早期的研究认为期待是通过音乐表演的时间属性表现出来。莱德尔（Lerdahl）认为知觉期待能使音阶与和弦中不同度数的音高对主音产生不同的心理倾向和张力而构成调式和调性。可见，个体与期待的关系是制约着音乐偏好的又一重要因素。原因主要表现在以下几方面。

第一，个体对某种音乐体裁、某种不风格的熟悉和掌握，如对舞曲、夜曲、交响曲、奏鸣曲、歌剧等体裁的掌握，对古典音乐、流行音乐、民族音乐的熟悉，使个体在音乐学习和欣赏时不知不觉用这样一种原有的"认知结构"去看待即将呈现的、新的音乐作品。

第二，个体对音乐作品的内容和形式，主题和风格等的熟识，这种熟识作为一种音乐审美经验积累在个体心中形成他们对新作品的一种期待。

第三，个体对某种音乐形态元素的了解，如音阶、节奏、音色、旋律、和声、调式调性等的了解和心理体验，构成了个体对某一特征音乐元素的要求和期待。

这种对不同体裁、不同风格、不同类型、不同内容、不同形式的音乐作品的期待以及对特定音乐元素的要求，导致个体的不同音乐偏好。教师在音乐教学过程中，要不断丰富教学内容，拓展学生的知识面，使学生的音乐偏好呈现多样化，不仅局限在一种风格、一种类型。

三、音乐的特征对音乐偏好的影响

（一）音乐的呈现环境

音乐可以有不同的呈现环境，可以在家中、在教室、在剧院、在音乐厅、在宴会上、在大街上等。不同的呈现环境会产生不同的心理反应，影响听赏者的音乐偏好。

1. 音乐在封闭环境呈现，个体容易把握音乐的内涵

音乐呈现在教室这样一个充满学习氛围而又相对封闭，并具有压力的环境中呈现，一般个体较少体验音乐本身的情感，相反个体能够较为准确把握音乐的内涵。

2. 音乐在非压力环境下呈现，个体心情得到放松、压力得到排解

有些个体偏好在家中学习或听赏音乐。音乐在家中或卧室这样一种非压力环境下呈现时，容易使个体处在自我的情感世界里，较少的受到外界干扰，更多的是回视自我，更多的是通过音乐来放松心情，排解压力，并且容易进入音乐所表现的意境，尤其是个体的真实情感和音乐作品的艺术情感达成共识时，两者就会交织在

一起。

3. 音乐在特定音乐环境下呈现，个体之间的情感、心灵得到交流

音乐在剧场或音乐会上呈现时，个体的注意指向性强，注意力集中。受舞台、灯光、音效等舞美的影响，加之表演者的深情演绎，个体很快能够体验音乐的情感，产生以音乐作品为中心的情感氛围，并且与其他欣赏个体之间产生心灵交流。

4. 音乐在社交场合呈现，人与乐产生情感共鸣

出现在社交场合的音乐与某种社交场合的气氛相吻合，与社会场合的内容相一致。如在婚礼上应选择优美、柔和、温馨的音乐；在毕业晚会上，应选用辉煌、华丽、轻快的音乐。音乐在社交场合这样的特定环境下呈现，在客观上起到渲染气氛、调节情绪的作用。但当音乐、社交场合的情景与个体的特定心境、情绪或某种经历三者共同起作用时，个体会对该音乐产生强烈的情感共鸣，引发丰富的联想，满足个体的情感需要。

（二）音乐的呈现方式

个体的音乐偏好因音乐作品的呈现方式不同有所差异。音乐偏好主要与音乐呈现过程中音乐具有的音色、调性、音量相关。即同一音乐作品可以用不同乐器、不同调性、不同音量、不同的速度、不同类型等进行呈现，但不同的呈现方式使人产生不同的情感体验。对于同一首音乐作品，有些人喜欢用钢琴演奏，有些人喜欢提琴演奏，有些人喜欢同长笛演奏，有些人喜欢用交响乐队演奏。

1. 音色

一般而言，用小提琴、二胡等弓弦乐器演奏的音乐最富人情味，给人以亲切感、温暖感。因为弓弦乐器音色最接近人声，发出的声波与人声的声谱及波形较接近；胡琴、琵琶等乐器演奏的音乐使人产生较温柔、较深切的情感；小号、唢呐、竹笛等乐器演奏的音乐多用于表现热烈的情感；长笛、单簧管、洞箫、阮等乐器演奏的音乐表现宁静、安详的情绪；大管、板胡、大三弦等乐器所表现的音乐幽默、滑稽和神秘。正因为不同的乐器音色具有不同的特点，所以使听众产生不同的情感体验，于是对音乐产生不同的偏好。

从音色的单一性和复合性来看，个体的偏好也有所不同，有些人喜欢音乐以独唱形式呈现，有些人喜欢以合唱形式呈现，有些人则喜欢以重唱形式呈现。

除以上几种由人声或乐器作为载体的呈现方式以外，还可以通过多媒体技术来呈现。多媒体呈现方式是一种含科学性、直观性、趣味性为一体，可以改变传统音乐教学内容的呈现方式。这种呈现方式不仅丰富了音乐教学内容，而且革新了音乐教学的手段和形式，促进了音乐教学中教师和学生之间的角色转换。

2. 调性

音乐呈现的调性对个体的偏好产生影响。赫尔姆霍茨认为，C大调具有纯洁、

无邪、决断、热诚、虔诚的性格特征；F大调具有平和、光明的性格特征；降D大调具有华丽、悦耳的性格特征；E大调具有堂皇、明亮、壮丽的性格特征；降G大调具有柔和的性格特征。因为不同的调性具有不同的性格特征，给人以不同的感受和体验，所以个体对音乐呈现的调性的偏好存在差异。

表14-3 赫尔姆霍茨《音感》[①]

调性	特征
C大调	纯洁、无邪、决断、热诚、虔诚
降D大调	华丽、悦耳
E大调	堂皇、明亮、壮丽
e小调	抑郁哀伤、不安
f小调	悲痛、忧郁
F大调	平和、光明
降G大调	柔和

3. 音量

从音乐呈现的音量来看，强的音量给人强烈的情感体验，中等音量给人较温和、较深沉、神秘的情感体验，弱的音量给人以宁静祥和的情绪体验。不同的生理、心理状态会影响人对音量的选择和使用。当个体处于喜悦或悲伤的时候，倾向于用较强音量呈现的音乐；当个体处于疲劳状态时更倾向于中等或弱的音量呈现的音乐。

（三）音乐的呈现内容

音乐通过音响在时间过程中展开，其内容主要是描写人物、描绘情景、抒发感情，从而呈现出不同的形象。音乐不同的形象呈现将引起不同的音乐偏好。

（1）描写人物

任何艺术都来源于生活，音乐也不例外，它来源于生活中的人。《东方红》和《春天的故事》是典型的描写人物的代表作品，它们分别描写和赞颂了中国的领袖毛泽东和邓小平；贝多芬第五交响曲《英雄》，虽然作品最终没有用来赞美拿破仑，但是该作品的思想内容来源于拿破仑，是一首表现和赞颂"英雄"的作品；老约翰斯特劳斯《拉德斯基进行曲》是为炫耀奥地利陆军元帅拉德斯基的威风所写的。此外，肖邦的《第一叙事曲》、《英雄波兰舞曲》，罗西尼的《威廉·退尔》序曲，声乐曲《西班牙女郎》等都是描写人物的作品。

（2）描绘情景

音乐艺术具有绘画性，它与绘画艺术之间相互渗透。中国民族管弦乐《春江花

[①] 林华. 音乐审美心理学教程. 上海音乐学院出版社, 2005: 210.

月夜》以委婉质朴的旋律展示了"江楼钟鼓"、"月上东山"、"风回曲水"、"花影层叠"、"水云深际"、"渔歌唱晚"、"回澜拍岸"、"桡鸣远籁"、"欸乃归舟"、"尾声"十个画面,描绘了春天宁静的夜晚,月亮在东山升起,小舟在江面荡漾,花影轻轻摇曳的迷人景象,整首乐曲就像一幅工笔精细、色彩柔和、清丽淡雅的山水长卷。鲍罗丁交响音画《在中亚西亚草原上》也是典型描绘情景的音乐作品,它采用俄罗斯和东方两个风格截然不同的主题,分别塑造了俄罗斯军队和土著商队的音乐形象,描绘了一幅俄罗斯生活的景象与画面。作曲家鲍罗丁在乐谱上写有这样一段文字:"在宁静而广袤的中亚西亚草原上,突然响起了一首恬美的俄罗斯歌曲。远方传来了马匹和骆驼的脚步声,伴随着带异国风味的忧郁的东方曲调,一支商队在俄罗斯士兵的护送下,由远而近,平安地穿过一望无际的沙漠,缓缓消失在远方。俄罗斯歌曲与东方歌曲相互融合,和谐的旋律随着商队的远去逐渐消失"[1]。

除此之外,穆索尔斯基的《荒山之夜》、《图画展览会》,拉赫玛尼诺夫的《死亡岛》,里姆斯基—科萨科夫的《野蜂飞舞》,李斯特的《钟》等都是具有描绘性质的音乐作品。

(3) 抒发情感

古人云:"情动于中而形于言,言之不足故嗟叹之,嗟叹之不足故咏歌之,咏歌知不足,不如手之舞之,足之蹈之也。"音乐是抒情的艺术,情感的载体。音乐最基本的特征是表情,通过点、线、面、体来传达感情,以声情并茂的形式引起人们的联想。音乐最常见的是借景抒情,如《二泉映月》,该作品不是一般的写景的乐曲,而是典型的借景抒情,寓情于景的乐曲。该作品通过凄切哀怨的旋律,描绘夜深人静、泉清月冷的景象,深刻揭示了阿炳痛苦不堪的内心世界,反映了生活在社会最底层劳动人民的生活现状和坚忍不拔、顽强不屈的性格。此时,音乐艺术不再简单的再现生活中的物质形式,同时还表现从中体验到的情感。

不同的个体会因各自的不同情感需求,对不同呈现内容的音乐作品产生偏好。有些个体偏好描写人物的音乐作品,有些个体偏好描绘情景的音乐,有些人则偏好抒发情感的音乐作品。教师要关注学生对音乐呈现内容的偏好差异,在教学过程中做到因材施教。

第三节 音乐趣味与音乐教育

在考察音乐趣味和音乐教育的关系之前,首先要对音乐趣味和音乐偏好进行区别。音乐趣味作为一种长期的音乐价值观念,在概念、理论和实证研究上与音乐偏好存在差异。

[1] 鲍罗丁. 在中亚西亚草原上(总谱). 湖南文艺出版社,2002: 前言.

一、音乐趣味与音乐偏好的区别

（一）概念上的区别

1. 时间维度

在时间维度上，音乐趣味和音乐偏好存在差异。音乐趣味是指人们较为长期的、稳定的音乐偏好，可以将其视为一种社会现象，随人物、地点和时间的不同而改变。"长期"是指音乐趣味的形成需要较长的时间，并非一朝一夕就能形成的。"稳定"是指音乐趣味的表现是持续一贯的，但又不是一成不变的。音乐偏好被定义为选择、评价或认为某一音乐优于其他音乐，是一种相对短期的音乐价值观。

2. 程度维度

音乐趣味和音乐偏好两者除了在形成时间上有长短之外，在程度上也有所不同。音乐趣味作为一种音乐价值观，需要较长的时间才能形成，这种长期性导致音乐趣味在程度的倾向上较音乐偏好深。个体对某种音乐产生偏好，但不一定就能形成趣味。

（二）理论上的区别

音乐趣味和音乐偏好的区别表现在两个连续体：其一是行为的持续性，其二是音乐选段的数量。音乐趣味被认为是相对稳定的、长期的承诺状态，音乐偏好被认为是短期的承诺状态。趣味和偏好可以根据克莱斯沃尔（Krawthowal）分类体系中关于情感领域的划分来加以区别，克莱斯沃尔等人将情感领域从最低到最高分为接受、反应、价值、组织和特征化[①]。一般来说，偏好行为处于该分类体系的中部，即价值层面，代表了对音乐较为复杂但相对短时的反应。而对于趣味作为一种长期的承诺，人们一般认为最好的分类是位于组织层或特征化层。

音乐趣味较音乐偏好而言是一种更加长期和稳定的行为。但是音乐趣味并不是静态不变的，而是在流行后会很快地被新的趣味多取代。穆尔（Mueller）和海勒（Hevner）的研究证实了这一点。音乐趣味作为一种长期的音乐价值观，与个体的一般才能倾向、性别、年龄、个性、种族、社会因素、政治立场等长期特征和训练、媒体和同伴的影响等要素有关。音乐偏好的影响主要体现在个性、性别、社会经济、音乐才能倾向、教学、音乐成就、训练、熟悉度、重复、企盼等个体因素和音乐特征的影响。

（三）心理实证研究上的区别

音乐趣味和音乐偏好在心理实证研究上采用的方法是不同的。音乐偏好作为一个因变量，在实验研究过程中常常是在被试听赏音乐片段后就立刻进行选择或评定，

① 〔美〕多纳德·霍杰斯主编，刘沛，任恺译.音乐心理学手册（第二版），2006：311-347.

而趣味则常常通过问卷调查的形式或对观察到的长期行为进行记录和收集的方式进行研究。

由于音乐趣味和音乐偏好的不同特点，音乐趣味与长期、稳定、一般相关；音乐偏好与短期、具体相关。所以在具体的方法上，对音乐趣味的研究较多的采用对一般态度的评估的方法；对音乐偏好的研究较多的采用配对比较的方法、评定量表的方法、行为测量法。

1. 一般态度的评价运用于音乐趣味研究

一般态度的评估适合测量长期的相对稳定的特性，即音乐趣味的研究。艾德沃尔（Edwards）的国家教育进步评估就人们对音乐的一般态度进行测量。研究表明，人们对于音乐的一般情感定势存在差异，且差异是适宜的。之后，国家教育进步评估对9岁、13岁、17岁以及成年的美国公民对音乐的趣味进行调查。结果表明，趣味随着年龄的增长而扩展；趣味存在着区域性差异，性别和民族对音乐趣味存在影响。

2. 配对比较法、评定量表法运用于音乐趣味研究

配对比较法主要用来测量短期的、相对不稳定的情感反应。科夫（Koh）在1962探索旋律出现的顺序以及当背景音乐选段插入到配对旋律中后对音乐偏好的影响时就采用了配对比较的方法。第一个实验中，被试将按两种顺序聆听预先经过评定的音乐片段（通过钢琴演奏或声乐演唱），随后他们要指出自己对每对旋律的偏好。第二个实验中，五对较低愉快程度和五对较高愉快程度的音乐被插入到十对中等愉快程度的音乐片段中。第三个实验，如果插入的片段对于配对音乐来说是悲伤的，被试者偏好配对音乐中的第二段音乐。海芙娜、朗格（Long）和克米（Kyme）采用可经过改进的配对比较法，测量了被试对原始旋律和变化后的旋律片段的偏好，海芙娜的《俄勒冈音乐辨别测验》选用了四十八段"古典"钢琴音乐片段，然后给每一段原始音乐都配上一段变化后的该段音乐。被试首先要指出正确性或者偏好，然后去辨别究竟是什么变了：节奏、和声还是旋律？朗格（Long）在1965年对测验进行了一定的修改，对一些片段进行了更新，并增加了有关管风琴、弦乐四重奏以及木管乐器的作品。测试的范围从30项增加到40项，因此代表内部一致性的信度系数从0.45变化为0.88。Kyme的《审美判断测验》同样采用了海芙娜测验的项目，同时又加入其他一些项目。

里克特（Likert）量表是一种常见的评定量表，它采用词语报告技术，用于对愉快或偏好进行评定。行为测量由于数据收集方面的欠缺使得该方法在音乐偏好的测量中相对运用得较少。科特（Cotter）和托巴斯（Toombs）致力于对智力缺陷者的音乐偏好的研究，他们发展了一种装置，可以不通过语言就对偏好进行评价。被试可以通过变换频道的方式选择以下听觉刺激：儿童音乐、成人背景音乐、斯托克豪森选曲和三个噪音频道。实验持续了25分钟，被试收听每个频道的时间作为因变

量。结果显示智力缺陷被试对音乐的偏好超过噪音,同时,在音乐刺激中,其对儿童音乐的偏好依次超过成人背景音乐和斯托克豪森的音乐。格林格尔(Geringer)运用词语性和操作性对音乐听赏偏好进行测验,并对结果进行对比。被试是从小学生、大学非音乐专业的学生以及音乐专业的学生中随机抽取产生的。研究者首先对被试进行调查,要求被试列出他们喜爱的作曲家,并按不同的偏好程度加以排列。此外,他们还需要写出参加过的现场音乐会的数量,在这些音乐会中,必须至少有一首作品出自他们所喜爱的作曲家。最后,被试还要说出他们拥有的作曲家唱片的数量。在测验中,被试是通过耳机来听赏音乐的。他们可以通过音乐听赏操作记录器,在四个频道间通过按钮任意切换。音乐听赏的词语性和操作性测量间的一致性系数大约是 0.50。

二、影响音乐趣味的长期因素

(一)个体的音乐才能

才能是各种能力的结合。人们要完成某种活动,往往不是依靠一种能力,而是依靠多种能力的结合。这些能力相互联系,保证了某种活动的顺利进行。结合在一起的能力叫做才能[1]。音乐才能是指各种音乐能力的综合,是个体在整个音乐个性形成过程中的一个有机组成部分。卡尔·西肖尔(C. E. Seashore)认为音乐才能包括音高感、音强感、音长感、音色感等基本感能,音高的控制能力、音强的控制能力、音乐的联想能力和记忆能力等基本动能[2]。美国心理学家西肖尔和戈登(Gordon)对音乐才能进行研究,提出了各自不同的见解。西肖尔认为音乐才能可以划分成若干突出的、鲜明的能力,由 5 个方面的 25 种能力构成,这 5 个方面分别是音乐的感觉和知觉、音乐的动作、音乐的记忆与音乐的想象、音乐的智力和音乐的情感,这些能力在每个人身上会有不同程度的体现;戈登认为音乐才能是由音高、节奏和审美表现、解释三个主要方面组成。

个体的音乐才能受遗传、家庭与社会环境、后天教育等因素的影响。在音乐感觉和知觉方面,不同的个体具有不同方面的能力。有的人具有较强的音高感,有的人具有较强的音强感,有的人具有较强的时间感。在音乐的记忆方面,有的人善于记忆旋律,有的人善于节奏,有人善于记忆音色。在音乐表现和音乐思维能力方面,有的人擅长乐器演奏、即兴表演,有的人擅长音乐创作和音乐理论研究。在音乐学习方面,有的人具有音乐比较分析能力;有的人具有音乐归纳综合能力[3]。

个体的音乐才能对音乐趣味具有一定的影响。弗艾尔(Fay)和米德勒登

[1] 彭聃龄. 普通心理学. 北京师范大学出版社,2004:406.
[2] 罗小平,黄虹. 音乐心理学. 三环出版社,1989:195.
[3] 张凯. 音乐心理. 西南师范大学出版社,2005:269.

(Middleton) 研究发现，喜欢摇滚音乐的被试在对音高、节奏和拍子的把握上差于喜欢古典音乐的被试[1]。

（二）个体的年龄特征

不同年龄阶段的个体会产生不同的音乐兴趣，即年龄差异导致音乐趣味的差异。格利尔（Greer）、多罗（Dorow）和兰德尔（Randall）对年龄变化与音乐偏好的变化的研究表明，幼儿园和一年级的孩子对摇滚音乐和非摇滚音乐的喜爱程度几乎相同，而二到六年级的孩子更为喜欢摇滚音乐，并且随着年龄增长，他们对摇滚乐的喜爱会逐渐增加，对管弦乐、古典钢琴音乐、百老汇表演等非摇滚乐的喜爱程度相应下降[2]。

人从出生到成熟，大致可分为七个阶段：

第一阶段：哺乳期（0—1岁）；

第二阶段：婴儿期（1—3岁）；

第三阶段：幼儿期（3—6、7岁）；

第四阶段：学龄初期（小学期）（6、7—11、12岁）；

第五阶段：少年期（初中期）（11、12—14、15岁）；

第六阶段：青年初期（高中期）（14、15—17、18岁）；

第七阶段：青年中期（大学期）（17、18—23、24岁）。

不同年龄的心理差异要求音乐教学内容的多样性。幼儿的思维和想象初步发展，以形象思维为主，凭借具体形象的联想，而非事物的内在本质和关系进行，年龄越小表现越明显；注意力不稳定，注意范围较小，能同时加工的信息数量较少，无意注意占主导地位，且容易被事物的外部特征所吸引，凡是印象鲜明、强烈的事物容易被幼儿注意；机械识记、无意识记在幼儿期占主导地位，并且记忆的范围较小。

小学生的思维方式开始由具体形象思维转向抽象思维，想象力随着年龄增长逐渐丰富；注意范围扩大，注意的分配能力和转移能力加强，但仍不够稳定，无意注意仍占主导地位；小学生以无意识记为主，但随着年龄的增长，意识记忆逐渐增加；对音乐的学习更多的是模仿和复制。因此，幼儿和小学生更倾向于形象鲜明生动、旋律优美动听、节奏简洁明快、结构短小精练的单纯写实性的音乐作品；表现出对歌、舞、乐三者结合的综合性音乐活动形式的喜爱。

中学生思维得到发展，思维的自觉性、独立性和判断性显著提高，由具体的形象思维过渡到逻辑思维，能够理解复杂的和具有内在规律的事物，同时，表现出较强的概括能力和组织能力；注意力显著提高，以有意注意为主；想象力较为丰富并富有创造性；以有意记忆为主，记忆的效率提高。因此，中学生开始表现出对结构

[1] 罗小平，黄虹. 最新音乐心理学荟萃. 中国文联出版公司，1995：219.

[2] 同上书：214.

相对复杂、蕴含哲理性的音乐的喜爱，如对一些篇幅较长，和声较为丰富的多声部音乐作品的喜爱；同时还表现出对通俗歌曲、流行音乐的喜爱和对音乐理论知识的兴趣。

大学生处在青年中期，生理发育成熟，体力、精力旺盛，充满活力；心理品质得到了全面的发展，接近成熟。具备较强的观察力、记忆力、逻辑思维能力、语言表达能力、注意分配能力、组织能力。在音乐方面，具备了较强的音乐综合能力，包括音乐鉴赏能力、音乐表现力、音乐创造力、音乐知识的学习能力等，音乐的趣味表现出多样性和广泛性，对声乐、器乐、古典音乐、通俗音乐、西方音乐、中国民族音乐等都表现出不同程度的喜爱。

可见，在音乐教学中，教师要尽可能考虑学生的年龄差异，了解学生的趣味，对不同年龄阶段的学生采用不用的教学内容和方式，有针对性地进行教学。

（三）个体的个性特征

个性是一个人在信息加工过程中所表现出来的区别于他人稳定的、独特的整体特征[①]。个性的某些方面的特征可以有效地预测音乐趣味。沃勒（Wheeler）在1985年曾对个性与音乐趣味之间的关系进行研究，他选用个性研究表对被试的个性进行测量，然后通过问卷表调查被试的音乐趣味，结果表明被试对摇滚音乐的喜爱与自信有关、对现实成就的兴趣、自立、精确、占统治地位和胆怯相关；对迪斯科音乐的喜爱与攻击性、防范意识、条理性、有趣和寻求社会认可有关。

个性心理差异主要表现在能力上的差异、性格上的差异、气质上的差异。

1. 能力差异

个体在能力上各有所长，有些个体擅长思考，有些个体擅长记忆。甚至同一种能力也会存在某些方面的差异。能力上的差异首先表现为观察力、注意力、记忆力、想象力等认知方面的差异，个体在音乐的能力上存在差异，有些人音乐记忆能力较强，有些人音乐想象能力较丰富。其次，表现在特殊能力的差异上。如有些人擅长表演，有些人擅长理论研究；有些人擅长乐器演奏，有些人擅长声乐演唱；有些人擅长独唱，有些人擅长合唱。再次，表现为音乐能力发展水平的差异。不同个体在音乐能力发展上表现出不同的水平。

2. 性格差异

根据人的精神活动力量倾向于外部世界或是内部世界可将性格分为三种类型：内倾型、外倾型及内外倾型[②]。内倾型的学生较为孤僻沉默、易胆怯害羞，产生自卑感，一般而言，内倾型的学生较为适合音乐理论的学习与研究；外倾型的学生性格倔强爽朗、自信活泼，不易怯场，一般较为擅长音乐表演。根据个体独立程度可

[①] 黄希庭．人格心理学．浙江教育出版社，2002：12．
[②] 教育心理学编写组．教育心理学．山东教育出版社，1987：185．

将性格分为顺从型和独立型①。顺从型的学生易受他人的影响，独立思考能力较差，善于交际，社会工作能力较强；独立型的学生不易受暗示和他人的影响，有较强的独立性，对抽象的理论知识容易产生兴趣，因此，这种类型的学生较为适合音乐理论的学习。

3. 气质差异

白勤（Payne）利用个性调查表和问卷表，就个体对作曲家的音乐趣味进行研究，从一定程度上证实了他提出的假设，即不同气质的人会对同类型的音乐产生不同的趣味，拥有稳定气质的人将更有可能喜欢古典主义音乐而不是浪漫主义音乐，即喜欢注重形式的音乐而非注重情感的音乐②。

（四）个体的价值观

价值观和音乐趣味之间相互影响，相互作用。弗克斯（Fox）和威廉姆斯（Williams）曾对价值观（政治立场）和音乐趣味之间的关系进行了研究。研究表明自由主义的被试较保守主义的被试而言，趋向于更多地参与到音乐活动中去，对民间音乐表现出更多的喜爱。而保守主义的被试则对当前的流行音乐表现出更多的偏好。③克林斯德森（Christenson）和帕特森（Peterson）对价值观（政治立场）和音乐倾向之间的关系也进行了研究。研究表明，价值观与音乐态度相关，自由主义倾向的被试与黑人音乐之间的关系尤为密切，它们之间存在正联系；保守主义与一般摇滚音乐的偏好之间存在着联系；重金属音乐与政治疏远之间存在着正相关④。马什金（Mashkin）和沃基（Volgy）在对摇滚乐、民间音乐和乡村－西部音乐的偏好与不同的政治倾向关系研究中发现，偏爱民间音乐的人在一个极端，偏爱乡村－西部音乐的人在另一个极端，而偏爱摇滚音乐的人则处于中立。⑤

个体在对流行音乐趣味与个体的价值观（政治立场）之间存在一定的关系。马什金和沃基将政治疏远、社会疏远和旧的女性刻板行为作为要素，观察其对被试者关于摇滚音乐、民间音乐、乡村音乐和西部音乐的喜好的影响。研究发现，政治立场、女性刻板行为和后中产阶级思潮的不同所造成的音乐喜好的差异是显著的。具有不同音乐趣味的学生在社会政治要素上的差异不单单是由音乐的抒情性所引发的，同时，也不是简单地象征性地依恋某种类型的音乐，对特定音乐类型的依恋可能影响社会和政治立场。

在音乐教学过程中，教师要根据学生在音乐趣味上的个体差异进行教学，并且

① 教育心理学编写组．教育心理学．山东教育出版社，1987：185．
② 〔美〕多纳德·霍杰斯主编，刘沛，任恺译．音乐心理学手册（第二版），2006：349．
③ 同上书：351．
④ 同上书：352．
⑤ 罗小平，黄虹．最新音乐心理学荟萃．中国文联出版公司，1995：261．

不断扩大学生的音乐审美视野,不仅表现在对不同民族、不同地域音乐的喜爱与接受,也表现在对历史传统中各种风格和类型音乐的接受。

三、影响音乐趣味的环境因素

(一) 个体的音乐训练情境

音乐训练情景影响个体音乐趣味的形成。这里的音乐训练情景是指教学模式、教学策略、教学方式、教学方法等要素构成的音乐教学情境。其中教学模式和教学策略尤为重要。

1. 教学模式

一般而言,教学模式是指某种教学理论或教学思想在教学活动中的具体表现形式[①],一般分为讲演式教学、讨论式教学、个别教学。

讲演式教学是指教师用讲解和演示的方式向学生传授知识,是一种单向式的信息传递模式。这种教学模式学生能较为系统的进行知识学习,无需回答问题,较有安全感,但缺乏师生之间的交流。采用这种模式进行音乐教学,学生的音乐趣味较多受到教师音乐趣味的影响,音乐趣味较大众化、团体化。讨论式教学是指学生在教师指导下,围绕某一问题发表自己的看法和见解,教师与学生之间、学生与学生之间相互学习、相互启发、共同解决问题。该教学模式进行教学,学生学习的主动性提高,接受的知识与信息丰富而广泛。采用这种模式进行音乐教学,学生的音乐趣味具有多样性,不同的个体会有不同的音乐趣味。个别教学是指教师针对学生的学习能力、知识水平、认知方式等差异,采用不同的教学方式与方法进行具体有效的教学模式。这种教学模式在音乐教学中较为常见,尤其在声乐教学和器乐教学中,常采用一对一、一对二的形式。这种模式学生探索知识能力较强,善于思考、思维活跃,学习目的明确,具有指向性。个别教学模式下学生的音乐趣味富有个性。

教学模式与音乐趣味之间相互影响。不同的教学模式使学生产生不同的音乐趣味,不同的音乐趣味要求教师采用不同的教学模式。

2. 教学策略

教学策略作为教学方式的一种谋划,可分为教学准备策略、教学实施策略、因材施教策略和教学监控策略四个基本类型[②]。

教学准备策略是教学过程的起始环节,包括确定教学目标的策略、设计教学内容的策略、分析学生起始状态的策略、选择教学方法和媒体的策略、设计教学环境的策略等。教学实施策略主要有先行组织者策略、概念教学策略。因材施教的策略有针对年龄差异的教学策略、针对能力差异的教学策略。教学监控策略是指在教学

① 莫雷. 教育心理学. 广东高等教育出版社,2005:531.
② 张大均. 教学心理学. 西南师范大学出版社,1997:140.

活动中，教师为了保证达到预期的教学目标而对教学的全过程进行积极主动的计划、检查、评价、反馈、控制和调节所采用的教学措施，概括起来有主体自控策略、课堂互动策略、教学反馈策略、现场指导策略①。

不同教学策略对学生音乐趣味会潜移默化地产生影响。因此在音乐教学中，教师要扬长避短，取长补短，根据学生的个体差异，采取不同的教学策略，因材施教，不断丰富学生的音乐趣味。

（二）个体的家庭环境

环境对个体音乐趣味的早期影响是家庭环境。家庭是社会的细胞，家庭成员不仅有其自然的遗传因素，也有其社会的"遗传"因素。自然的遗传因素是与生俱来的生理特征；"社会遗传"因素主要表现为家庭对子女的教育作用。家庭环境的好坏将直接影响个体的心理发展，进而影响个体的音乐趣味。

1. 家庭环境差异

家庭环境在音乐趣味形成中的差异主要表现在个体是否处于良好的音乐环境中，是否受到良好的音乐教育，是否受到美好音乐的熏陶。研究表明，早年受过家庭音乐教育的个体和未受过家庭音乐教育的个体在音乐趣味上会有所差异，表现出早年受过音乐教育的个体在传统音乐和流行音乐的偏爱上，更倾向于对传统音乐的偏爱，并且音乐趣味较未接受过音乐教育的个体具有多样性。

家庭环境在音乐趣味形成中的差异还表现在父母的音乐素质和音乐趣味，以及家庭的和谐美满程度对孩子的影响等方面。

2. 教养方式的差异

一是权威型的教养方式。采用这种方式的父母在子女的音乐教育中表现为过多的支配权，孩子一切都是由父母来控制。在这种环境下学习音乐的孩子容易形成消极、被动、依赖、服从的负性音乐趣味，缺乏音乐学习的主动性。二是放纵型的教养方式。采用这种方式的父母在子女的音乐教育中表现为过于对孩子的溺爱，孩子随心所欲。在这种家庭环境中学习音乐的孩子多表现为任性、散乱的音乐趣味。三是民主型的教养方式。采用这种方式的父母在子女的音乐教育中表现为尊重孩子，给孩子一定自主权和积极正确的指导。孩子音乐学习的趣味容易表现出主动、积极、大胆、乐观、自立等品质②。

（三）个体的音乐接受习惯

音乐接受习惯会因个体的认知方式的不同存在差异，认知方式是指个体认知过程中习惯或偏爱的信息加工方式。根据不同的划分标准，可将认知方式分为以下

① 张大均. 教学心理学. 西南师范大学出版社，1997：140-150.
② 彭聘龄. 普通心理学. 北京师范大学出版社，2004：464.

几类。

1. 场依存性与场独立性

一般来说，场依存性个体很难从复杂的关联情境中分析出知觉单元；场独立性个体很容易分析出知觉单元。心理学研究表明，场依存性个体在音乐接受时较为被动，不那么主动地对音乐知识进行加工，同时，较为容易受到客观环境和客观事物的影响；场独立性个体在学习中表现出较强的主动性和积极性，较少受到客观环境的影响。

2. 视觉型、听觉型与动觉型三种类型

根据个体在识记材料时采用哪种感官能产生最好的识记效果，将认知方式分为视觉型、听觉型和动觉型[①]。视觉型者擅长通过自己读或看来接受，对这种接受方式的学生，教师在音乐教学中应尽可能结合图片、画面的形式，以满足学生在视觉感官上的需要；听觉型者善于通过听觉感官来接受知识，教师应采用生动形象的语言，借助直观的音响进行教学，有利于发挥听觉型接受方式学生的优势；而动觉型者则以动手、动口来接受知识，对于这种类型的学生，教师应多让学生参与教学活动，如多提问，给学生创造发言的机会。

3. 形象思维型和抽象思维型

形象思维型的学生凭借表象、想象或直接知觉经验进行思维，抽象思维型的学生运用概念、推理等思维形式对客观事物进行间接的、概括的反映。

对于形象思维型的学生，不但要使用有声言语作用于学生的听觉器官，而且还要适当的使用表情、动作及音响、视频等作用于学生的视觉器官，使知识信息更为直观、生动和形象；对于抽象思维型的学生，教师应注意语言表达，并对音乐教学信息进行合理的组织、编码，使之结构清晰有序，内容具体明确。只有采用适合学生的认知方式和接受习惯的教学方式，才能更好地发挥学生的内在潜力，并使学生形成多样化的音乐趣味。

① 张大均. 教学心理学. 西南师范大学出版社，1997：595.

参 考 文 献

一、专著

[1] 张大均．教育心理学［M］．北京：人民教育出版社，2005．

[2] 莫雷．教育心理学［M］．北京：教育科学出版社，2007．

[3] 王耀华，伍湘涛主编．音乐鉴赏［M］．北京：高等教育出版社，1998．

[4] 陈琦，刘儒德．教育心理学［M］．北京：北京师范大学出版社，2005．

[5] 姚本先．高等教育心理学［M］．合肥：合肥工业大学出版社，2005．

[6] 朱咏北，王北海．新编音乐教育学［M］．北京：人民教育出版社，2005．

[7] 高书明．教师心理学［M］．北京：人民教育出版社，1999．

[8] 周国韬，张明，迟毓凯．教师心理学［M］．北京：警官教育出版社，1997．

[9] 卢家楣．情感教育心理学［M］．上海：上海教育出版社，2000．

[10] 朱仁宝．现代教师素质论［M］．杭州：浙江大学出版社，2004．

[11] 张前．音乐表演艺术论稿［M］．北京：中央民族大学出版社，2004．

[12] 齐川，张文川．音乐艺术教育［M］．北京：人民出版社，2002．

[13] 廖家骅．音乐成才之路［M］．上海：上海教育出版社，2004．

[14] 洛秦．音乐的构成［M］．桂林：广西师范大学出版社，2004．

[15] 卢建华．音乐审美教程［M］．上海：上海社会科学院出版社，2004．

[16] 周海宏．音乐与其表现的世界［M］．北京：中央音乐学院出版社，2004．

[17] 刘沛．音乐教育的实践与理论研究［M］．上海：上海音乐出版社，2004．

[18] 刘兆吉．美育心理学［M］．重庆：西南师范大学出版社，1990．

[19] 滕守尧．审美心理描述［M］．北京：中国社会科学出版社，1987．

[20] 修海林，罗小平．音乐美学通论［M］．上海：上海音乐出版社，2000．

[21] 林华．音乐审美心理学教程［M］．上海：上海音乐学院出版社，2005．

[22] 王次炤．音乐美学新论［M］．北京：中央音乐学院出版社，2005．

[23] 郭庆藩．庄子集释［M］．北京：中华书局，2004．

［24］孙继楠．周柱铨．中国音乐通史简编［M］．济南：山东教育出版社，2002.

［25］修海林．中国古代音乐教育［M］．上海：上海教育出版社，2002.

［26］张前．音乐欣赏心理分析［M］．北京：高等教育出版社，1993.

［27］赵宋光．音乐教育心理学概论［M］．上海：上海音乐出版社，2003.

［28］刘沛．音乐教育心理学概论［M］．上海：上海音乐出版社，2004.

［29］于润洋．音乐美学史学论稿［M］．北京：人民音乐出版社，2004.

［30］吴越越．新版音乐教学论［M］．长沙：湖南文艺出版社，2005.

［31］于润洋，张前．音乐心理学手册［M］．长沙：湖南文艺出版社，2006.

［32］林华．音乐审美心理学教程［M］．上海：上海音乐学院出版社，2005.

［33］罗小平，黄虹．音乐心理学［M］．上海：上海音乐学院出版社，2008.

［34］曹理，何工．音乐学习与教学心理［M］．上海：上海音乐出版社，2000.

［35］曹理．普通学校音乐教育学［M］．上海：上海教育出版社，1993.

［36］叶纯之，蒋一民．音乐美学导论［M］．北京：北京大学出版社，1988.

［37］汉斯立克．论音乐的美［M］．北京：人民音乐出版社，1980.

［38］季晓东．教育心理学［M］．北京：北京大学出版社，2008.

［39］邵瑞珍．教育心理学［M］．上海：上海教育出版社，1997.

［40］林崇德．教育心理学［M］．北京：人民教育出版社，2000.

［41］张大均．教学心理学［M］．重庆：西南师范大学出版社，1997.

［42］教育心理学编写组．教育心理学［M］．济南：山东教育出版社，1987.

［43］陈琦．教育心理学［M］．北京：高等教育出版社，2001.

［44］王甦，汪安圣．认知心理学［M］．北京：北京大学出版社，2006.

［45］潘菽．教育心理学［M］．北京：人民教育出版社，1980.

［46］刘兆吉．高等学校教育心理学［M］．北京：北京师范大学出版社，1995.

［47］吴庆麟．教育心理学［M］．北京：人民教育出版社，1999.

［48］吴庆麟等．认知教学心理学［M］．上海：上海科学技术出版社，2000.

［49］〔俄〕根纳季·齐平．演奏者与技术［M］．北京：中央音乐学院出版社，2005.

［50］〔俄〕海·涅高兹．论钢琴演奏艺术［M］．北京：人民音乐出版社，1963.

［51］〔美〕萨姆·摩根斯坦．作曲家论音乐［M］．北京：人民音乐出版社，1986.

［52］〔美〕苏珊·朗格．情感与形式［M］．北京：中国社会科学出版

社，1986.

[53] 车文博．当代西方心理学新词典［M］．长春：吉林人民出版社，2001.

[54] 冯忠良，伍新春，姚梅林，王健敏．教育心理学［M］．北京：人民教育出版社，2000.

[55] 黄希庭．心理学导论［M］．北京：人民教育出版社，2006.

[56] 郑茂平．音乐材料时间属性的认知加工对计时偏差的影响［D］．西南大学博士论文，2006.

[57] 郑茂平．音乐审美的心理时间［M］．重庆：西南师范大学出版社，2011.

[58] 郑茂平．声乐语音学［M］．上海：上海音乐出版社，2007.

[59] 郑茂平．音乐基础能力训练［M］．北京：高等教育出版社，2011.

[60] 郭娜．音乐审美偏好与人格特征及道德的相关研究［D］．中央音乐学院硕士论文，2001.

二、期刊

[61] 郑兴三．论钢琴演奏的美学原则［J］．中国音乐学，1996（4）.

[62] 周海宏．对部分钢琴演奏心理操作技能的研究［J］．中央音乐学院学报，1993（1）.

[63] 凌俐，田许生．简·谭教学理念的认知心理学解析［J］．中国音乐学，2007（1）.

[64] 王次炤．音乐创作的本质及其过程［J］．中央音乐学院学报，1991（3）.

[65] 黄虹，蔡黎曼．音乐的熟悉性、复杂性、情感类别与偏好的关系研究［J］．中国音乐学，2007（2）.

[66] 蔡黎曼，黄虹．关于大学生音乐学习与偏好的调查研究［J］．星海音乐学院学报，2006（4）.

[67] 郑茂平．音乐知觉期待的研究评述［J］．心理科学进展，2006（6）.

[68] 郑茂平．音乐知觉期待的特征研究［J］．心理科学，2007（3）.

[69] 郑茂平．高师声乐教学模式改革的首演研究［J］．中央音乐学院学报，2005（4）.

[70] 郑茂平．国外音乐认知的闹机制的最新趋向及其反思［J］．中央音乐学院学报，2008（3）.

[71] 郑茂平．音乐心理学研究方法的元认知反思［J］．中央音乐学院学报，2007（4）.

[72] 郑茂平．音乐审美期待的心理实质［J］．中央音乐学院学报，2010（3）.

[73] Malgorzata Kopacz. Personality and Music Preferences: The Influence of Personality Traits on Preferences Regarding Musical Elements [J]. Journal of Music Therapy. Silver Spring: Fall 2005. Vol. 42, Iss. 3; pg. 216, 24 pgs.

[74] Kelly D Schwartz, Gregory T Fouts. Music Preferences, Personality Style, and Developmental Issues of Adolescents [J]. Journal of Youth and Adolescence. New York: Jun 2003. Vol. 32, Iss. 3; pg. 205, 9 pgs.

[75] David Rawlings. Music Preference and the Five-Factor Model of the NEO Personality Inventory [J]. Psychology of Music 1997 (2), p. 120-132.

[76] Susan A. O'Neil. Boys' and Girls' Preferences for Musical Instruments: A Function of Gender? [J]. Psychology of Music. 1996 (2), p. 171-183.

[77] Caroline Palmer, Carla van de Sande. Range of Planning in Music Performance [J]. Journal of Experimental Psychology: Human perception and Performmance, 1995, 21 (5).

[78] Drake, C., Palmer, C. Accent structures in music performance [J]. Music perception, 1993, 10 (1).

[79] Kathleen Riley. Understanding Piano Playing Through MIDI: Students' Perspectives on Performance [J]. The American Music Teacher, 2005, 54 (6).

[80] Palmer, Caroline. Music Performance [J]. Annual Review of Psychology, 1997, 48 (1).

[81] Jenny R. Saffran, Michelle M. Loman, and Rachelr. W. Robertson [J]. Infant Long-Term Memory for Music. Ann. N. Y. Acad. Sci., Jun 2001; 930: 397.

[82] Trainor, Laurel J.; Wu, Luann; Tsang, Christine D. Report: Long-term Memory for Music: Infants Remembertempo and Timbre [J]. Developmental Science 7. 2004 (3): 289-296.